KB068439

발칙한 현대미술사

WHAT ARE YOU LOOKING AT?

윌 곰퍼츠 Will Gompertz 지음
김세진 옮김

발칙한 현대미술사

천재 예술가들의 크리에이티브 경쟁

WHAT
ARE
YOU
LOOKING
AT?

RHK
알에이치코리아

일러두기

- 이 책의 작품 캡션은 작가, 제목, 제작 연도 순으로 표기했습니다.
- 한국에서 현대미술은 인상주의 이후부터 제2차 세계대전이 종결된 1945년 이전의 미술을 일컫는 '모던아트 (modern art)'와 그 이후의 미술인 '컨템퍼러리아트(contemporary art)'를 모두 지칭하는 경향이 있습니다. 이 책에서는 원서에서 modern art로 표기된 부분은 '현대미술'로, contemporary art로 표기된 부분은 '동시 대미술'로 번역했음을 밝힙니다.
- 이 책의 각주는 모두 옮긴이주입니다.

나의 아내 케이트,
그리고 아이들 아서, 네드, 메리, 조지에게

"내용을 해석할 수 없습니다.
이건 분명 전시회 카탈로그겠군요."

시중에는 이미 현대까지 아우르는 훌륭한 예술사 서적들이 많이 나와 있다. 예를 들자면 곰브리치의 고전 『서양미술사(The Story of Art)』부터 로버트 휴스의 호전적이고도 유익한 작품 『새로움의 충격(The Shock of the New)』 같은 책들이다. 내게 그런 정통한 학술서와 견주려는 의도는 없다. 아니, 그럴 능력도 못 된다. 그보다는 다른 이야기를 하고자 한다. 즉 인상주의부터 지금까지 현대미술이 거쳐온 역사를 개인적으로, 풍부한 예시와 더불어 유익하게 들려주는 것이 이 책의 목적이다(시공간의 제약 때문에 시기별 작가를 전부 다루기는 어려웠다).

한 가지 야심이 있다면 객관적이고 생동감 넘치는 책을 쓰

는 것이었다. 이론서를 집필할 생각은 없었다. 그렇기에 이 책에는 각주나 기나긴 출처 목록도 없다. 인상주의 화가들이 카페에서 모임을 갖는 대목이나 피카소가 연회를 주최하는 대목처럼 이따금 공상의 나래를 펼치기도 한다. 이 짤막한 이야기들은 다른 이가 집필한 내용을 바탕으로 했지만(인상주의 화가들은 특정한 카페에서 자주 모였고, 피카소는 실제로 연회를 주관하기도 했다), 대화 중 상세한 내용 일부는 상상해서 덧붙인 것이다.

이 책을 구상하게 된 계기는 2009년 에든버러 프린지 페스티벌에서 직접 공연한 원맨쇼였다. 나는 당시 〈가디언〉에 게재할 기사를 쓰던 중이었다. 스탠드업 코미디 기교를 통해 어렵지 않고 흥미진진하게 현대미술을 설명할 수 있는 방법을 모색하는 내용이었다. 그 주장을 시험해보고자, 스탠드업 코미디 강좌를 들은 뒤에 '더블 아트 히스토리(Double Art History)'라는 제목의 쇼로 에든버러 프린지 페스티벌에 참가했다. 효과가 있는 듯했다. 관객들은 조금씩 웃기 시작했고 마지막에는 '시험'을 치르고 성과를 평가하면서 현대미술에 대해 제법 알게 되었다.

그렇지만 스탠드업 코미디에 재도전할 생각은 없다. 나는 저널리스트이자 방송인으로서 현대미술이라는 주제에 관심을 가지고 있을 뿐이다. 훌륭한 작가 데이비드 포스터 월리스(David Foster Wallace)는 자신이 쓴 논픽션 작품을 서비스 산업에 비교했다. 이성적인 지성인이라면 보다 나은 방법을 제시하면서 다른 이들을 대신해 문제를 탐구해야 한다는 것이다. 나 또한 그런 식으로 독자들에게 소소하게나마 도움을 주고 싶다.

지난 10년간 낯설고도 매혹적인 현대미술 업계에서 일하면서 쌓은 경험 역시 또 다른 밑바탕이 되었다. 특히 7년 동안 테이트 갤러리에서 일하면서 전 세계의 멋진 박물관, 그리고 그보

다는 덜 유명하지만 관광 정보지에 실려 있을 법한 컬렉션을 둘러볼 수 있었다. 예술가들의 저택에도 가봤고 부호들의 소장품도 감상했다. 보존실을 둘러보고, 억만금이 오가는 현대미술 경매를 지켜보기도 했다. 그러면서 차차 현대미술에 빠져들게 되었다.

처음에는 백지 상태였지만 이제는 보는 눈이 조금 생겼다. 아직 배울 것이 산더미같이 남았지만 지금껏 흡수한 지식을 어떻게든 전달하는 것이 내 꿈이다. 독자들이 현대미술을 감상하고 배워가는 과정에서 내가 쌓은 지식이 얼마간이라도 도움이 되었으면 싶다. 그것이야말로 살면서 누릴 수 있는 큰 기쁨이라는 사실을 깨달았기 때문이다.

너 지금
뭐 보니?

1972년, 런던의 테이트 갤러리는 미국 미니멀리즘 작가 칼 앤드리(Carl Andre, 1935~)의 조각품 〈등가 Ⅷ(Equivalent Ⅷ)〉를 구입했다. 1966년 제작한 이 작품은 총 120개의 벽돌로 이루어져 있다. 작가의 지시에 따라 벽돌을 두 층으로 쌓아 올린 직육면체 모양의 작품이다. 작품이 전시된 1970년대 중반에는 많은 논란이 일었다.

옅은 색 벽돌에서 특별한 점이라고는 전혀 보이지 않았다. 단돈 몇 푼이면 아무나 사들일 수 있는 벽돌이었지만, 테이트 갤러리는 이 작품을 구입하느라 2,000파운드가 넘는 거금을 지불했다. 영국 언론들은 일제히 혼란에 빠졌다. "벽돌 무더기를 사

느라 나랏돈을 낭비하다니!" 언론들은 목청을 높였다. 식자층을 겨냥한 예술 전문 월간지 〈벌링턴 매거진(Burlington Magazine)〉조차 반문했다. "테이트 갤러리는 제정신인가?" 다른 매체에서는 테이트 갤러리가 어째서 소중한 국민의 돈을 "아무 벽돌공이나 만들 수 있을 법한" 작품을 사들이는 데에 쏟아부었는지 의문을 나타냈다.

"얘야, '파생'이라는 단어는 쓰기 좋은 말이 아니야."

그로부터 약 30년 뒤, 테이트 갤러리는 또다시 범상치 않은 작품을 사들였다. 이번에 선택한 것은 줄 서 있는 사람들이었다. 아니, 이건 정확한 표현이 아니다. 인간을 구입하는 것은 불법이므로 행렬을 사들였다는 편이 맞겠다. 슬로바키아 출신 작가 로만 온다크(Roman Ondák)는 배우들을 고용해서 자신이 써놓은 지침에 따라 행렬을 이루어 행위예술을 하게끔 했다. 지시 내용에

따르면 배우들은 전시장 밖이나 안에서 줄을 서는 척해야 했다. 줄지어 서 있는, 업계 용어로 말하면 '설치된' 이들은 곧 무슨 일이 일어날 것인 양 기다리고 있었다. 행렬을 보고 호기심이 동한 행인들은 줄에 합류한다(경험상 그렇게 될 확률이 높다). 그러지 않더라도 줄 서 있는 사람들을 지나치면서 의아한 표정으로 미간을 찌푸리며 그들이 뭘 기다리는지 궁금해한다.

발상은 재미나지만 그걸 예술이라 할 수 있을까? 벽돌공도 칼 앤드리의 〈등가 Ⅷ〉 같은 작품을 만들어낼 수 있다면, 온다크가 만든 행렬 역시 엉터리 같은 예술 장르가 보여주는 엉뚱함의 끝으로 볼 수 있다. 언론은 돌아버릴 지경이었다.

하지만 기껏해야 나지막한 불평뿐이었다. 비난도, 격분도, 하물며 재치 넘치는 타블로이드지 기자가 비꼬는 조로 쓴 헤드라인도, 그 어떤 일도 일어나지 않았다. 예술애호가인 상류층이 주로 읽는 한 신문에 작품 매입을 옹호하는 짤막한 기사가 실렸을 뿐이다. 대체 지난 30년간 무슨 일이 있었길래? 어떤 변화가 있었길래? 대다수가 질 나쁜 농담이라 여기던 현대미술과 동시대미술이 전 세계에서 존중받고 추앙받게 된 이유는 뭘까?

여기에는 돈도 한몫했다.

과거 몇 십 년 동안 막대한 현금이 예술계로 흘러들었다. 주 정부는 허름한 박물관을 새로 단장하고 신축하는 데에 돈을 아끼지 않았다. 공산주의가 몰락하고 시장이 자유화되면서 세계화가 진행되었고 특급 부호들이 출현했다. 새로이 등장한 이들에게 예술품은 안전한 투자 대상이었다.

주식시장이 붕괴하고 은행이 파산하는 동안에도 유명한 현대미술 작품의 가격은 여전히 상승세를 보이자, 이에 많은 이들이 시장에 뛰어들었다. 세계적인 소더비 경매의 경우, 몇 년 전

만 하더라도 현대미술 작품 한 점을 두고 세 나라에서 온 입찰자
들이 한 공간에서 경쟁을 벌였다. 여기에 중국, 인도, 남미 출신
의 부유한 수집가들이 가세하면서 이제 경쟁자의 수는 마흔 명
이 넘는다. 시장경제가 움직이고 있다는 뜻이다. 수요와 공급의
원리를 따질 때, 예술품의 수요는 공급을 넘어서고 있다. 피카소,
워홀, 폴록, 자코메티처럼 이 세상에 없는(그렇기에 더 이상 작
품활동을 할 수 없는) 작가들의 작품은 가치를 높이 평가받는다.
그리고 가격은 엘리베이터를 탄 듯 천정부지로 치솟는다.

　　신흥 은행가, 정체불명의 러시아 부호 들도 작품 가격 상승
을 부채질하고 있다. 스페인 도시 빌바오가 그랬듯, 야심만만한
지방도시와 관광산업 국가 들은 입이 떡 벌어지는 현대미술 갤
러리를 유치해 사람들에게 호평을 얻고 이미지를 개선하려 한
다. 대저택을 구입하거나 최신 박물관을 신축하는 일이 차라리
수월하다는 현실에 눈을 뜬 것이다. 물론 그 공간에 예술품을 적
절히 채워 방문객에게 깊은 인상을 남기는 일은 그보다 훨씬 어
렵다는 사실 또한. 실제로 그런 사례가 많지 않기 때문이다.

"죽은 작가랑 일하는 게 훨씬 마음 편하거든요."

고급스러운 '정통' 현대미술 작품을 구할 수 없을 경우 차선책은 '동시대' 미술 작품(생존 작가들의 작품)이다. 이중에서도 미국 팝아티스트 제프 쿤스처럼 A급으로 분류되는 작가들은 몸값이 무지막지하게 뛰었다.

쿤스는 꽃으로 에워싼 거대한 작품 〈강아지(Puppy)〉(그림 40 참고), 풍선으로 만든 것 같은 다양한 알루미늄 만화 캐릭터 조각으로 유명하다. 1990년대 중반 무렵 쿤스의 작품당 가격은 수십만 달러 선이었다. 2010년에는 알록달록한 조소 작품이 수백만 달러에 팔렸다. 쿤스라는 이름은 브랜드가 되었다. 이제 사람들은 나이키 로고를 알아보듯, 그의 작품을 보자마자 알아차린다. 지금 휘몰아치고 있는 미술 열풍 덕에 쿤스는 단기간에 엄청난 부를 거머쥐었다.

과거 가난에 찌들어 살다가 억만장자가 된 예술가들은 영화배우처럼 온갖 것을 누리게 되었다. 유명인 친구, 자가용 비행기, 자신의 일거수일투족을 보도하려 혈안이 된 기자들. 20세기 후반 인기를 끌었던 고급 잡지들은 밝은 신세대 예술가라는 이미지를 구축하는 일에 기꺼이 힘을 보탰다. 출세 지향적인 잡지 구독자들은 화려한 작품 옆에 발랄하고 창의적인 인물을 세워두고 찍은 사진을 열심히 훔쳐보며 즐거워했다. 호사스러운 공간에는 백만장자도, 유명인사도 함께였다(심지어 테이트 갤러리에서는 〈보그〉 발행인들을 기용해 회원지를 만들기도 했다).

일간지의 컬러판 부록 같은 간행물들이 등장하면서 새롭고 트렌디하며 국제적인 감각을 지닌 예술과 예술가들에 걸맞은 독자층이 생겼다. 구세대가 칭송하는 낡고 빛바랜 그림에 진력이 난 젊은이들이었다. 아니, 그 무렵 늘어난 갤러리 관람객들은 당대를 이야기하는 예술을 원했다. 건강하고 역동적이며 활기찬

예술. 바로 지금, 이곳을 이야기하는 예술. 섹시하고 현대적인 예술. 로큰롤처럼 요란하고 반항적이면서 유쾌하고 근사한 예술.

　새로운 관람객들을 비롯한 모든 이들은 생경한 작품과 마주했을 때 '이해'라는 난관에 봉착한다. 저명한 화상, 일류 학술 기관이나 박물관의 큐레이터도 예외는 아니다. 작업실에서 이제 막 세상 밖으로 나온 그림, 조소를 보게 되면 누구라도 어리둥절할 수 있다. 세계적으로 존경받는 영국 테이트 갤러리의 관장 니컬러스 세로타 경(Sir Nicholas Serota)조차 이따금 어쩔 줄 모르겠다고 할 때가 있다. 한번은 작업실에서 어떤 신작을 보자마자 살짝 '주눅 들었다'고 나한테 고백하기도 했다. "아무 생각도 안 날 때가 많다네. 기가 죽기도 하고." 현대미술계에서 세계적 권위를 지닌 사람도 이럴진대, 나머지야 말할 것도 없지 않겠는가?

　음, 나라면 이렇게 말하겠다. 완전히 새로운 동시대미술 작품이 좋고 나쁘고를 평가하는 일은 중요한 문제가 아니다. 평가는 시간이 알아서 해줄 일이다. 그보다 중요한 문제는 작품이 현대미술 역사 중 어느 시기에 해당하는지, 그 이유는 무엇인지 이해하는 것이다. 대중이 현대미술에 보내는 사랑은 어딘가 앞뒤가 맞지 않는다. 수백만이 파리의 퐁피두 미술관, 뉴욕의 뉴욕현대미술관(MoMA), 런던의 테이트모던 갤러리를 찾는다. 그렇지만 현대미술에 대해 이야기를 할라치면, 하나같이 이런 반응을 보인다. "아, 전 예술은 전혀 모릅니다."

　자신의 무지를 적극적으로 고백하는 것이 지성이나 문화의식이 부족하기 때문은 아니다. 유명 작가, 성공한 영화감독, 대성한 정치가, 대학교수 들도 그렇게 말하곤 한다. 당연한 말이지만, 전부 틀렸다. 사람들은 예술을 잘 알고 있다. 미켈란젤로가 시스티나 성당에 벽화를 그렸다는 사실도, 레오나르도 다빈치가 〈모

나리자〉를 그렸다는 사실도 알고 있다. 오귀스트 로댕이 조각가라는 사실도 알고 있으며, 대개는 로댕의 작품 한두 점 정도는 이름을 댈 수 있다. 그렇게 말하는 진의는 현대미술을 모르겠다는 것이다. 더 정확히 파고들면, 현대미술이 무엇인지 조금쯤은 알고 있을 수도 있다. 이를테면 앤디 워홀이 캠벨수프 깡통으로 작품을 만들었다는 사실쯤은 알 수도 있다. 하지만 그것을 이해한다는 것은 다른 일이다. 어린애도 만들 법한 것이 걸작으로 평가받는 이유를 이해하지 못한다. 내심 사기가 아닐까 의심하지만, 이제는 풍조가 바뀌었다. 속마음을 입 밖에 내면 사회적으로 인정받지 못한다고 생각한다.

나는 현대미술이 사기라고는 생각하지 않는다. (약 1860년대부터 1970년대까지 지속된) 현대미술과 (대체로 생존 작가의 작품을 일컫는) 동시대미술은 소수의 내부 관계자들이 우매한 대중에게 오랫동안 써먹은 농담은 아니다. 물론 요즘 선보이는 작품 대다수가 시간에 따른 검증을 버티지 못하는 것은 사실이다. 하지만 전혀 주목을 못 받다가 어느 날 걸작으로 인정받는 경우도 비슷하게 존재한다. 실제로도 비범한 예술품은 현재를 창조했고, 지난 한 세기 동안 현대 인간이 이룬 가장 위대한 업적이기도 하다. 바보가 아닌 이상, 파블로 피카소, 폴 세잔, 바버라 헵워스, 빈센트 반 고흐, 프리다 칼로의 천재성을 폄하할 수 있는 사람은 없다. 바흐가 작곡가이며 프랭크 시내트라가 가수라는 사실을 알기 위해 굳이 음악을 이해하는 척할 필요는 없다.

현대미술과 동시대미술을 이해하고 즐길 수 있는 가장 좋은 출발점은 그 가치를 평가하는 것이 아니다. 그보다는 레오나르도 다빈치의 고전주의에서 시작한 예술이 초절임 상어, 어질러놓은 침대로 진화한 경위를 이해해야 한다는 것이 내 견해이

다. 얼핏 보기에 알 수 없는 주제라는 점에서, 예술은 일종의 게임과도 같다. 도저히 이해할 수 없을 듯한 대상도 기본적인 규칙과 규정을 알면 한결 쉽게 다가갈 수 있다. 개념미술은 커피 한잔 마시며 이해하거나 설명하기에는 벅차기 때문에, 현대미술에서도 까다로운 편에 속한다고들 한다. 하지만 사실 놀랄 만큼 단순하다.

150년에 걸친 현대미술의 역사 속에, 기본을 이해하기 위해 알아두어야 할 모든 것이 담겨 있다. 그사이 예술은 세상을, 세상은 예술을 바꾸었다. 온갖 운동이나 '-주의' 같은 사조들이 복잡하게 얽혀 있어서, 마치 사슬처럼 서로를 이끈다. 그러나 방식, 스타일, 작품을 제작하는 방법은 제각각이다. 이는 예술과 정치, 사회, 기술이 미친 광범위한 영향 덕분이다.

현대미술에 대한 이야기는 아주 멋지다. 독자 여러분이 이 책을 읽고 현대미술관에 가게 된다면, 전보다 덜 겁먹고 더 흥미를 느낄 수 있기를 바란다. 자연스럽게 말이다.

차례

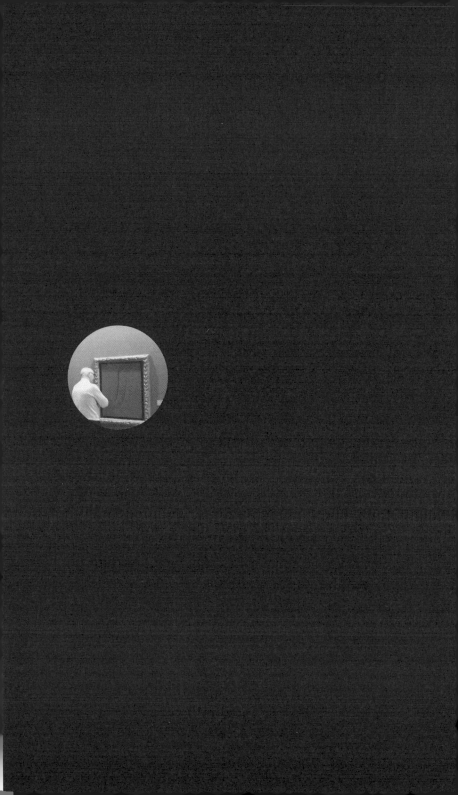

01

뒤샹이 소변기에 머트라고 서명한 이유

샘
1917년

1917년 4월 2일 월요일 워싱턴. 미국의 우드로 윌슨 대통령은 독일에 전쟁을 선포할 것을 의회 측에 촉구하는 중이었다. 같은 시간, 뉴욕 33번지 웨스트 67번가에 있는 깔끔한 복층 아파트에서 말쑥하게 차려입은 젊은이들이 나와 시내로 향했다. 청년들은 걸어가면서 이야기를 나누다가 미소를 짓기도 하고, 이따금 절제된 웃음을 터뜨리기도 했다. 일행 가운데에는 마르고 기품 있는 프랑스 청년이 있었다. 다부진 체격의 미국인 친구 둘이 그 양옆으로 걸어갔다. 언제나 즐거운 나들이였다. 프랑스인은 뉴욕 생활 2년차였다. 도시 사정을 알기에는 충분하지만, 뉴욕의 활기차고 감각적인 매력을 제대로 느끼기에는 부족한 시

간이었다. 센트럴파크에서 콜럼버스서클 쪽으로 걸어갈 때면 어김없이 전율이 일며 기운이 솟았다. 숲에서 빌딩으로 바뀌는 장관은 세계적으로 손꼽힐 만큼 경이로웠다. 적어도 그가 생각하기에, 뉴욕은 하나의 위대한 예술품이었다. 놀라운 현대의 전시물이 넘쳐나는 조각공원이었다. 인간이 창조해낸 또 다른 위대한 건축 유산인 베네치아보다도 활기차고 유행이 빠른 장소였다.

남자 셋은 호화롭고 아름다운 거리들 사이에 끼어 있는 초라한 브로드웨이 쪽으로 내려갔다. 중간 지구쯤 다다를 무렵, 콘크리트와 유리로 된 불투명한 건물들 뒤로 태양이 숨어들었다. 봄철의 한기가 공기 중에 스며들었다. 미국인 둘은 가운데 친구를 두고 이야기를 주고받았다. 프랑스인은 머리를 뒤로 넘겨 빗은 터라, 높은 이마와 도드라지는 이마선이 훤히 드러났다. 친구 둘이 수다를 떨 동안, 그는 잠시 생각에 잠겼다. 그러다가 친구들을 앞서 보내고 그 자리에 멈춰 서서, 잡화상 창문을 들여다보았다. 유리창에서 반사되는 빛을 가리느라 눈가에 손을 갖다 대자, 가지런히 손질한 손톱과 혈관이 생생히 보이는 기다란 손가락이 드러났다. 어딘지 모르게 고상한 구석이 있는 청년이었다.

멈춰 선 순간은 짧았다. 청년은 가게에서 물러나 위쪽을 바라보았다. 친구들은 이미 앞장서서 걸어가버렸다. 그는 주변을 둘러보더니 어깨를 으쓱하고는, 담배에 불을 붙였다. 그러고는 길을 건넜다. 친구들을 따라가려는 것이 아니라, 몸을 따스하게 녹일 햇볕을 찾기 위해서였다. 오후 4시 50분. 청년은 고민에 빠졌다. 급히 사야 할 물건이 생겼는데, 가게들은 곧 문을 닫을 시간이었다.

청년은 발걸음을 재촉했다. 시선을 잡아끄는 주위 풍경으로부터 눈길을 돌리려 했지만, 몸과 머리는 따로 놀았다. 주변에

는 이해하고 생각하고 즐길 만한 것들이 너무도 많았다. 누군가 자신의 이름을 부르는 소리에 고개를 돌렸다. 두 친구 중 키가 작은 월터 애런스버그(Walter Arensberg)였다. 바람이 불던 1915년 6월 아침, 배에서 내려 미국 땅을 밟은 순간부터 예술을 향한 자신의 노력을 지지해준 친구였다. 애런스버그는 매디슨 스퀘어를 가로질러 5번가 쪽으로 건너오라고 손짓했다. 노르망디 출신 공증인의 아들로 태어난 프랑스 청년은 다시금 고개를 위쪽으로 꺾었다. 이제 그의 관심사는 콘크리트로 만든 거대한 치즈 조각이었다. 그는 뉴욕에 도착하자마자 뉴욕을 대표하는 상징물인 플랫아이언 빌딩에 사로잡혔다. 그리고 훗날 그곳을 근거지로 삼게 된다.

청년이 이 유명한 마천루를 처음 마주한 순간은 빌딩이 완공되었을 무렵으로 거슬러 올라간다. 아직까지 파리에 살던 무렵이었다. 프랑스 잡지에 앨프리드 스티글리츠가 1903년에 찍은 22층짜리 마천루 사진이 실려 있었다. 그로부터 14년이 흐른 지금 사진가이자 갤러리 주인인 스티글리츠와 플랫아이언 빌딩은 앞으로 청년에게 펼쳐질 새로운 인생의 일부였다.

애런스버그가 재차 호소하듯 부르는 소리에 몽상에서 깨어났다. 이제는 살짝 지쳤는지, 후원자 겸 미술품 수집가인 통통한 친구는 그를 향해 세차게 손을 흔들고 있었다. 그 옆에서 웃고 있던 조지프 스텔라(Joseph Stella, 1877~1946) 역시 예술가였다. 그는 프랑스인 친구의 꼼꼼하면서도 종잡을 수 없는 생각을 잘 헤아렸고, 흥미로운 대상이 보이면 지나치지 못하는 성격도 잘 알고 있었다.

다시 뭉친 셋은 5번가를 따라 남쪽으로 걸어갔다. 곧 목적지인 5번가 118번지에 당도했다. 배관 전문업체 모트 아이언 워

크스(J.L. Mott Iron Works) 점포가 있는 곳이었다. 가게 안으로 들어간 애런스버그와 스텔라는 진열된 변기와 손잡이 틈새를 헤집고 다니는 친구의 모습에 애써 웃음을 참았다. 잠시 후, 그는 점원을 불러 평범하고 뒤판이 납작한 흰색 도기 재질의 소변기를 가리켰다. 점원은 일행을 경계하면서 그 변기는 베드퍼드셔(Bedfordshire)사 제품이라고 답했다. 프랑스 청년은 고개를 끄덕였고, 스텔라는 능구렁이 같은 미소를 지었다. 애런스버그는 점원의 등짝을 힘껏 후려치며 소변기를 사겠노라 말했다.

셋은 가게를 나섰다. 애런스버그와 스텔라는 택시를 잡으러 길가로 나갔다. 과묵하고 냉철한 프랑스 청년은 묵직한 소변기를 든 채 보도에 서 있었다. 손에 넣은 소변기로 무언가를 만들어낼 생각에 들뜬 터였다. 소변기를 장난으로 활용해 오만한 예술계를 뒤집어놓을 심산이었다. 마르셀 뒤샹(Marcel Duchamp, 1887~1968)은 가만히 미소 지었다. 한바탕 소란이 일어나겠지.

뒤샹은 소변기를 작업실로 옮겼다. 무거운 도기 재질의 소변기 뒤판이 아래로 향하게 두니, 뒤집힌 모양새가 되었다. 왼쪽 아래 테두리에는 검정색 물감으로 가명과 날짜를 적었다. 'R. Mutt 1917'. 이제 얼추 완성되었다. 소변기에 제목을 붙이는 일만 남았다. 뒤샹이 택한 제목은 '샘(Fountain)'이었다. 불과 몇 시간 전에는 아무런 감흥 없이 평범했던 소변기가 뒤샹의 손을 거치니 예술품이 되었다.(그림 1 참고)

적어도 뒤샹이 생각하기에는 그랬다. 그는 완전히 새로운 형태의 조각품을 만들어냈다고 자평했다. 우선 작가는 별다른 미학적 특징이 없는, 기존에 있는 대량생산품 중 하나를 선택한다. 그런 다음 그 제품을 본래의 기능적 역할로부터 자유롭게 풀어준다. 다시 말해, 쓸모없게 만들어버리는 것이다. 그리고 제목

그림 1
마르셀 뒤샹 〈샘〉, 1917년
복제품, 1964년

을 붙여 그 대상을 바라보는 사람들의 관점과 배경지식을 뒤집음으로써 실질적인 예술품으로 승화시키는 것이다. 뒤샹은 자신이 고안해낸 새로운 예술방식을 '레디메이드(readymade)'라 일컬었다. 기성 조각품이라는 뜻이다.

뒤샹은 몇 년 전 프랑스에 살던 시절부터 작업실에서 자전거 바퀴와 앞축, 안장에 집착하면서 자신의 생각을 실행에 옮겨왔다. 그 무렵 구조물은 그가 누리던 즐거움이었는데, 자전거 바퀴가 돌아가는 모습을 지켜보고 있으면 즐거웠다. 그때부터 구조물이 예술품으로 보이기 시작했다. 미국으로 건너온 뒤샹은 실험에 착수했다. 한번은 눈삽에 글자를 새겨넣고 손잡이를 천장에 매달았다. 여기에 실명 '마르셀 뒤샹'을 쓰고 그 뒤에는 '작(作, by)'이 아니라 '산(産, from)'이라 적었다. 이로써 작가의 역할이 분명해

졌다. 작가가 '만든' 것이 아닌 '생각해낸' 아이디어가 곧 작품이 되었다. 다른 이들이 보기에 〈샘〉에 담긴 생각은 매우 대중적이면서도 파격적이었다. 뒤샹은 1917년 개최된 독립전시회에 소변기를 출품했다. 미 역사상 당대에 개최된 최대 규모의 전시회로 개최 사실만으로도 미국의 기존 예술에 도전장을 내민 것이나 마찬가지였다. 주최 측인 독립미술가협회(Society of Independent Artists)는 관습에 얽매이지 않고 진보적인 생각을 가진 젊은이들이 모인 집단으로, 현대미술에 보수적이고 경직된 태도를 보이는 국립디자인아카데미(National Academy of Design, 이하 NAD)와 정반대의 입장이었다.

독립미술가협회는 단돈 1달러면 어떤 예술가든 회원이 될 수 있다고 공언했다. 입회한 회원은 작품당 5달러씩 내고 1917년에 열린 독립전시회에 작품을 두 점씩 출품할 수 있었다. 뒤샹은 이 협회의 이사이자 전시회 조직위원이었다. 짓궂은 출품작에 가명을 쓴 데에는 이런 이유도 있었다. 그리고 언어적 유희를 통해 콧대 높은 예술계를 조롱하며 익살과 농담을 뽐내려는 뒤샹의 타고난 본성 때문이기도 했다.

머트(Mutt)라는 이름은 소변기를 구입한 점포 '모트(Mott)'에서 딴 것이었다. 그리고 1907년 〈샌프란시스코 크로니클〉에서 첫선을 보인 일일 연재만화 「머트와 제프(Mutt and Jeff)」의 캐릭터에서 따온 것이라고 전하기도 한다. 머트는 탐욕으로 똘똘 뭉친 멍청한 건달로, 도박에 빠져 일확천금의 헛된 꿈을 꾼다. 귀가 얇은 그의 조수 제프는 정신병동 수감자였다. 〈샘〉을 통해 탐욕스럽고 투기에 빠진 수집가들과 고지식한 미술관 관장 들을 비꼬려 했던 뒤샹의 의도를 생각해보면, 그럴듯한 해석이다. 그리고 'R'은 프랑스어로 벼락부자라는 뜻인 '리샤르(richard)'의

첫 글자를 딴 것이라는 주장도 있다. 뒤샹은 매사에 치밀했다. 알고 보면 예술보다는 체스에 능한 사람이었다.

　면밀하게 생각한 끝에 소변기를 '레디메이드' 조각품으로 둔갑시키기로 한 데는 또 다른 내심도 있었다. 학계와 평론가들이 작품이라고 인정하는 기준에 의문을 제기하고 싶었다. 그가 생각하기에 이런 부류들은 오지랖만 넓을 뿐 대개는 작품을 평가할 자격이 없는 결정권자들이었다. 예술품의 자격을 결정하는 사람은 예술가여야 했다. 작가가 특정한 대상을 작품이라 주장하면, 그것이 대상의 배경과 의미에 영향을 미쳐 작품으로 완성된다는 것이 뒤샹의 생각이었다. 그는 곧 이것이 더할 나위 없이 단순한 논리라도 예술계에서는 반란으로 받아들여질 수 있다는 사실을 깨달았다.

　뒤샹은 캔버스, 대리석, 목재, 석재 등을 비롯한 온갖 수단에 이의를 표하기 시작했다. 수단은 작품을 만드는 방식을 제한했다. 언제나 제일 먼저 고려해야 할 문제였다. 작가는 수단을 정한 다음에야 회화, 조각, 드로잉을 통해 심상을 표현할 수 있었다. 이런 순서를 바꾸고 싶었던 뒤샹은 수단을 나중으로 미뤘다. 1순위를 심상에 두었다. 일단 심상을 정하고 그것을 발전시킨 다음에야 수단을 정한다. 이때 수단은 작가가 선택한 심상을 가장 성공적으로 나타낼 수 있는 것이어야 한다. 그것이 소변기라면, 가져다 쓰면 될 일이다. 본질적으로 예술가가 우기면 어떤 것도 예술이 될 수 있어야 한다는 것이 뒤샹의 주장이었다.

　가명으로 낸 소변기로 조롱하고자 했던 통념 하나가 더 있었다. 어찌 됐건 예술가는 일반인보다 고차원적인 삶을 영위하고 있다는 통념 말이다. 그들은 비범한 지성과 통찰력, 지혜를 가졌기에 사회적으로 높은 지위를 누릴 만한 자격이 있다고 여

겨졌다. 뒤샹은 말도 안 된다고 생각했지만, 예술가들은 이를 무척이나 진지하게 받아들였다.

〈샘〉 이면에는 말장난과 도발 이상의 것이 있었다. 소변기를 오브제로 택한 까닭은 주로 에로틱함과 관련된 수많은 이야기를 함의하고 있기 때문이었다. 이는 뒤샹이 작품활동을 하면서 삶과 관련해 빈번하게 탐색해오던 문제였다. 거꾸로 뒤집힌 소변기를 두고 조금만 상상력을 발휘하면 성적 함의를 찾을 수 있었다. 뒤샹이 속한 조직위원회 멤버들은 이런 식의 은유를 두려워하지 않았다. 동료 이사들이 1917년 독립전시회에서 〈샘〉의 전시를 금한 것은 다른 이유 때문이었다.

뒤샹, 애런스버그, 스텔라가 함께 소변기를 구입하고 며칠 뒤, 렉싱턴 애버뉴에 있는 그랜드센트럴팰리스 전시관으로 작품이 운반되었다. 사람들은 당혹감과 혐오감이 뒤섞인 격렬한 반응을 보였다. 동봉된 봉투에는 'R. Mutt'라는 서명이 적혀 있었고, 그 안에는 출품비 6달러가 들어 있었다(1달러는 가입비, 5달러는 전시 비용이었다). 협회 이사 대다수는 머트라는 사람의 장난질이라 여겼다. (이사 중에는 애런스버그, 그리고 당연히 뒤샹도 있었다. 작품의 내력과 의도를 잘 알고 있었던 둘은 그 작품을 열렬히 옹호했다.)

뒤샹은 동료 이사들, 그리고 자신도 집필에 참여한 협회 규약에 반기를 들었다. 그는 협회 측에 지금까지 합의한 이상을 실행에 옮기자고 대범하게 요구했다. 다시 말해, 보수적 성향의 NAD에서 추구하는 기존의 예술, 권위적인 생각을 다음과 같이 자유롭고 진보적인 원칙으로 바꾸자는 것이었다. 출품비를 낸 예술가는 작품을 전시할 수 있다, 이상.

승자는 보수파였고, 익히 알다시피 대승을 거두었다. 사람

들은 머트의 작품이 과할 만큼 공격적이고 천박하다고 생각했
다. 소변기라는 오브제는 미국 청교도 중산층이 논하기에 적절
치 않아 보였다. 뒤샹파는 곧바로 이사직에서 물러났다. 이후
〈샘〉은 한 번도 공개되지 않았다. 익명의 프랑스인이 출품한 작
품이 어떻게 되었는지 아는 사람은 아무도 없다. 역겨움을 느낀
위원 하나가 소변기를 박살내는 바람에, 더 이상 전시를 할지 말
지 논할 수조차 없게 됐다는 이야기도 있다. 그 일이 있고 며칠
뒤, 앨프리드 스티글리츠는 자신의 갤러리 '291'에서 소문이 자
자했던 소변기의 사진을 찍었다. 이때 찍은 소변기는 부랴부랴
다시 만든 '레디메이드'였을 것이다. 다시 만든 작품 역시 행방
이 불분명하다.
　　뒤샹의 발상이 위대한 까닭은 언제나 그와 같은 작품을 만
들 수 있기 때문이다. 스티글리츠가 찍은 사진이 결정적 역할을
했다. 〈샘〉의 사진을 찍은 이는 예술계에서 존경받는 현역 사진
가이자 맨해튼에서 영향력 있는 현대미술 갤러리를 운영하는
인물이었다. 이는 두 가지 면에서 중요한데, 첫째, 예술에 훤한
전위파 작가가 〈샘〉의 작품성을 인정했고, 이른바 일류 갤러리
나 존경받는 인물들이 가치를 보장했다는 사실이 기록으로 남
게 된 것이다. 둘째, 작품을 사진에 담음으로써 오브제의 존재를
기록으로 보전할 수 있었다. 뒤샹의 작품에 반대하는 누군가가
그것을 때려 부수더라도 다시 모트 상점에서 새 소변기를 산 다
음, 스티글리츠가 찍은 사진 속 소변기와 비교해 똑같은 위치에
'R. Mutt'라는 서명을 적어넣으면 될 일이었다. 그리고 실제로
그런 일이 일어났다. 전 세계 컬렉션 중 뒤샹의 서명이 새겨진
〈샘〉은 열다섯 점이나 된다.
　　그중 하나가 전시되었을 당시 그것을 진지하게 살펴보는

관객들의 모습은 기묘했다. 예술을 찬양하는, 얼굴에 웃음기라고는 전혀 없는 이들이 고개를 쑥 빼고 소변기를 한참 바라본다. 몇 걸음 물러나 여러 각도에서 바라본다. 고작 소변기인데! 심지어 오리지널 작품도 아닌데! 그렇듯 예술은 오브제가 아닌, 심상에 깃들어 있다.

오늘날 사람들이 〈샘〉을 감상하며 경의를 표하는 태도를 본다면 뒤샹은 재미있어할 것이다. 그가 소변기를 택한 것은 미학적 측면이 없다는 이유에서였다(뒤샹은 이를 '항(抗)망막적'이라고 평했다). 대중이 생전 처음 접한 '레디메이드' 작품인 소변기는 순전히 도발적인 장난에서 비롯되었지만 이는 20세기에 등장한 것 중 가장 위대한 영향력을 미친 예술품이 되었다. 소변기에 담긴 뒤샹의 생각은 다다이즘, 초현실주의, 추상표현주의, 팝아트, 개념주의 등 예술계에서 나타난 중요한 운동에 직접적으로 영향을 미쳤다. 아이웨이웨이부터 데이미언 허스트까지, 동시대 예술가들이 가장 존경하고 많이 입에 올리는 예술가가 마르셀 뒤샹이라는 점에는 의문의 여지가 없다.

여기까지는 그렇다 치자. 하지만 그게 과연 예술일까? 아니면 그저 뒤샹의 유머에 불과한 것일까? 가장 최근에 선보인 동시대 개념미술 작품에 감사하고 턱을 긁적이며 이를 감상하는 우리를 바보로 만든 걸까? 운전기사가 딸린 차를 타고 다니는 돈 많은 수집가들을 하고많은 '머트'로 만든 걸까? 그리하여 팔랑귀를 가진 '부자'들이 탐욕에 눈이 멀어 싸구려 물건이 그득한 공간을 자랑스럽게 여기도록? 큐레이터들에게 진보적인, 보다 관대한 마음을 기대한 뒤샹의 요구가 역효과를 낳은 걸까? 심상이 수단보다 중요하다면서 기술보다 이상에 특권을 부여한 뒤샹의 주장 때문에 미술대학들은 독단에 빠져 기술을 꺼리고 경

시하게 되었는가? 그게 아니라면 뒤샹은, 300년 전 과학적 발견으로 지적 혁명을 가능케 한 갈릴레이처럼, 암흑 같은 중세 시대라는 벙커에 갇혀 있던 예술을 해방시킨 것인가?

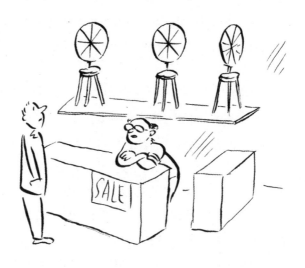

"왼쪽은 레디메이드, 가운데는 똑같은 모양.
오른쪽은 그냥 흉내 낸 것이오."

개인적으로는 가장 마지막 관점에 동의한다. 뒤샹은 예술의 정체성과 가능성을 재정의했다. 물론 지금도 회화와 조각은 예술에 속하지만, 이 두 가지는 예술가가 심상을 표현하는 다양한 수단 중 일부일 뿐이다. '이것이 진정 예술인가?'라는 전반적 논의에서 비난을 받아야 하는 당사자는 뒤샹이다. 그리고 당연한 말이지만, 그것이야말로 뒤샹이 바라던 바였다. 그의 주장대로라면 우리 사회에서 예술가는 철학자와 같은 역할을 맡고 있다.

무언가를 채색하거나 그릴 수 있는지 없는지는 중요치 않다. 미적 즐거움을 선사하는 것은 예술가가 아니라 디자이너가 해야 할 일이다. 무릇 예술가란 속세에서 한 걸음 물러나 자기가 아니라면 아무 소용 없는 심상을 표현해 그것에 의미를 부여하거나 설명할 수 있어야 한다. 뒤샹의 이러한 해석은 1950년대 후반부터 1960년대에 활동했던 요제프 보이스 같은 행위예술가들에게 큰 영향을 끼쳤고, 그들은 심상뿐 아니라 스스로 수단까지 창조해냈다.

입체파의 추종자부터 그보다 뒤에는 개념주의를 창시한 이들까지, 현대미술의 역사에서 뒤샹의 흔적이 미치지 않은 구석은 없다. 하지만 뒤샹만이 주인공은 아니다. 클로드 모네, 파블로 피카소, 프리다 칼로, 폴 세잔, 앤디 워홀 등 중요한 역할을 해낸 거장들은 숱하게 많다. 익숙지 않을 수도 있는 이름을 보태자면 구스타브 쿠르베, 가쓰시카 호쿠사이, 도널드 저드, 카지미르 말레비치 같은 예술가들도 있다.

뒤샹은 현대미술의 시작이 아닌, 그 과정 중에 나타난 인물이다. 현대미술이 시작된 시기는 그가 태어나기도 전인 19세기, 당시 세계적인 사건들 덕분에 파리가 지구상에서 지적으로 가장 흥미진진한 곳이었던 때였다. 들뜬 파리는 시끌벅적했다. 대기 중에는 혁명의 기운이 충만했다. 모험을 즐기는 예술가들은 깊숙이 들이마시는 담배 한 모금에 만족하지 않았다. 그들은 기존의 주류 예술이 고수하던 질서를 뒤집어엎고 새로운 시대의 예술을 알리려는 참이었다.

02

밝으로 나간
젊은 화가들

인상주의 이전
1820~1870년

Pre-Impressionism

흔히 일어날 법한 일은 아니었다. 사건이 벌어진 장소를 생각한다면 더더욱 그러했다. 뉴욕 현대미술관, 한적한 월요일 아침 개관 직후였다. 진귀한 회화가 그득한 미술관에 관람객이라고는 나 하나뿐이었다. 그래서 작품들을 자세히 뜯어볼 작정이었지만, 미술관 입구에서 불쾌한 소동이 벌어졌다.

소년은 불시에, 그리고 눈 깜짝할 새에 작품을 감상할 권리를 박탈당했다. 미술관에 들어왔을 때에도 작품을 보고 있지는 않았지만, 이제는 감상하고 싶어도 그럴 수 없었다. 우격다짐으로 구는 상대방의 행동에는 소년에게서 작품 보는 능력을 앗아가려는, 단호하고도 엄밀한 의도가 실려 있었다.

조그만 그 녀석은 부루퉁한 채 내 옆을 지나 미술관 안쪽 깊숙이 걸어갔다. 그럴듯하게 빼입은 모습을 보아하니, 미리 계획하고 이곳을 찾은 것이 분명했다. 나는 눈을 크게 뜨고 녀석의 모습을 지켜보았다. 혼란에 빠져 마음의 평화를 잃은 소년은 어찌할 줄 모르고 조심조심 발걸음을 옮겼다. 그러다가 돌연 발길을 멈추더니 코가 닿을 정도로 벽 앞에 가까이 섰다.

당혹스럽고 마음이 불편한 모양인지, 숨결이 가빠 왔다. 소년이 뭘 할지 미처 마음을 정하기도 전에, 두 개의 손이 튀어나와 녀석의 얼굴을 뒤로 잡아끌었다. 소년은 두어 번 눈을 깜박이더니 초조해하며 앞을 응시했다. 질문이 이어졌다.

"그래, 뭐가 보이니?" 소년의 보호자가 물었다.

"아무것도 안 보여요." 건조한 대답이었다.

"바보 같은 소리 말고. 당연히 뭔가 보이겠지."

"아무것도 안 보여요. 정말요. 그냥 전부 흐리멍덩한데요."

"그럼 한 걸음 뒤로 물러나보자꾸나." 위압적인 목소리가 소년의 말허리를 잘랐다.

소년은 왼쪽 다리를 뒤로 빼더니 벽에서 한 발짝 물러섰다.

"지금은?"

"음…… 안 보여요. 전혀 모르겠어요." 풀죽은 목소리는 떨리고 있었다. "이런 걸 왜 하는데요? 전 뭐라고 해야 돼요? 아무것도 모르겠다는 걸 아시잖아요."

갈수록 좌절감에 빠진 보호자는 소년의 어깨를 잡고 3미터 정도 뒤로 물러나게 했다. 그러고는 누가 들더라도 짜증 섞인 목소리로 물었다. "지금은?"

벽을 바라보는 소년은 미동도, 어떤 말도 없었다. 오랜 침묵이 흐른 뒤에야 감정을 추슬렀다. 이윽고 보호자 쪽으로 천천

히 고개를 돌리며 말했다. "정말 근사하네요, 엄마."

　　어머니라는 사람은 잇몸까지 고스란히 드러내며 함박웃음을 지었다. 내심 북받치는 기쁨을 억누르지 못하는 모습이었다. "좋아할 줄 알았어." 감격한 어머니는 아들을 힘껏 끌어안았다. 생사의 위기를 넘겼거나, 아니면 부모를 특별히 기쁘게 한 아이에게 해줄 법한 포옹이었다.

　　미술관에 걸린 유명한 모네의 작품을 감상하던 관람객은 모자와 나밖에 없었다. 그러나 그 둘은 내 존재를 모르는 양 굴었기 때문에, 나는 내가 그 자리에 있는지조차 의심스러워지기 시작했다. 품에서 아이를 놓아준 어머니는 내 쪽을 돌아보곤 당혹스러운 미소를 지었다. 비욘세의 〈싱글 레이디스(Single Ladies)〉에 맞춰 춤추던 룸메이트를 보기라도 한 것 같은, 그런 미소였다. 그리고 내게 이번 투어가 몇 달 전부터 구상했던 계획의 마무리 단계라 설명했다. (열 살 정도 되어 보이는) 첫째 아들과 뉴욕을 여행하는 중이었다. 그동안에는 남편이 집을 지키며 나머지 아이들을 돌봐준다고도 했다.

　　그녀 생각에, 자기 아들이 모네의 대작 〈수련(Les Nymphéas)〉(1920년경)을 감상할 기회는 이번뿐이었다. 세 폭으로 된 거대한 작품 〈수련〉은 전시실을 압도하는 그림이었다. 누구든 몰입할 만한 경험이었지만, 아무것도 모르는 열 살배기 소년은 그저 분홍색, 자주색, 보라색, 초록색에 에워싸여 가라앉을 것 같았다. 바로 모네가 후반기에 그렸던 '풍경'(그 무렵 모네가 그린 그림에는 땅이나 하늘이 별로 없다. 물에 비친 반영만 있을 뿐이다)에 담긴 압도적인 자연에 휩쓸린 소년은 그저 잠망경을 가져올 걸 그랬다고 생각할 뿐이었다.

　　모네(Claude Monet, 1840~1926)는 말년에 무려 가로로 13미터

에 달하는 세 폭짜리 그림을 그렸다. 이를 위해 지베르니 자택에 꾸민 아름다운 수생정원을 몇 년 동안 들여다보았다. 노년의 화가는 수면에서 끊임없이 변하는 빛에 사로잡혀 이를 그림으로 그려냈다. 시력은 나빠졌을지 몰라도 예리한 두뇌, 물감을 다루는 천부적인 재능은 젊은 시절과 다를 바 없었다. 혁신적인 성향 역시 마찬가지였다. 전통적인 풍경화는 감상하는 사람들의 시선이 명확하게 풍경을 인식할 수 있는 가장 이상적인 위치를 선보인다. 그러나 모네가 말년에 선보인 '웅대한 장식(grand decoration)'은 달랐다. 관람객은 귀퉁이도 구석도 하나 보이지 않는 연못 한가운데에 풍덩 빠져버린다. 그리하여 붓꽃과 백합 틈새에 파묻힌 채, 알록달록한 물감에 젖어드는 수밖에 도리가 없다.

분명 그 어머니는 아들내미가 자극적인 입체책에 흥미를 느끼는 걸 보고 이렇듯 희한한 계획을 떠올렸을 것이다. 아이들은 환장하지만 어른들은 도무지 이해할 수 없는 이미지들이 담겨 있는 책 말이다. 아들의 무지를 헤아린 어머니는 손수 아이의 눈을 가린 다음, 최대한 가까이 그림 앞에 서게 한다. 그런 다음, 다시금 천천히 뒤로 물러나게 한다. 어머니의 경험이 빚어낸 행동이었다. 어머니는 아들이 모네의 약동적인 그림을 차츰차츰 이해하고, 이윽고 평생 그것을 기억하기를 바랐다. 눈에 띌 만큼 기뻐하는 어머니의 모습에서 그런 마음이 고스란히 드러났다.

모네를 비롯한 인상주의 화가에 대한 그녀의 허술한 인식을 탓할 자, 누가 있으랴? 일단 익숙함은 자기비하가 아닌 자기만족을 안겨준다. 코앞에서 들여다보면 붓질에 불과하지만, 뒷걸음질해 바라보면 마치 기적처럼 그림의 주제가 드러나는 것을 누구나 한번쯤 경험해봤을 것이다. 에드가르 드가의 무희, 클로드 모네의 수련, 카미유 피사로가 그린 녹음이 짙은 시골 풍경,

잘 차려입은 파리의 부르주아들이 화창한 대도시 속을 거니는 오귀스트 르누아르의 아련한 작품. 비스킷 상자, 행주, 1000개짜리 퍼즐 조각을 담은 낡은 상자에서도 걸작을 발견할 수 있다. 위대한 고전작품의 이미지를 옮겨놓은 가지각색의 저렴한 가정용품들이 중고 할인매장에 차고 넘친다. 오늘날에는 눈에 보이는 모든 곳에서 인상주의 화가들의 작품을 만날 수 있다. 신문 지면에는 인상주의 걸작이 경매가 신기록을 세웠다거나, 솜씨 좋고 능숙한 도둑에게 털렸다는 뉴스가 적어도 한 달에 한 번은 등장한다.

　　인상주의는 현대미술의 여러 '–주의' 중에서 사람들에게 자신감과 편안함을 주는 편이다. 대중이 인상주의를 선호하는 것은 비교적 최근의 현대미술 작품들과 비교했을 때 다소 시대에 뒤떨어지고 안전한 선택인 데다 이상할 정도로 쉬워 보이기 때문이겠지만, 그게 무슨 문제라도 되는가?

　　인상주의는 누구나 쉽게 알아볼 수 있는 풍경을 조형적으로 보기 좋게 그린다. 그리고 대중은 태평스럽게도 낭만주의자의 시선으로 19세기 후반 인상주의 작품을 감상한다. 사람들의 눈에는 모호하고 흐릿한, 소위 프랑스풍의 대상이 비친다. 공원에서 즐기는 고상한 피크닉, 술집에서 압생트를 들이켜는 사람들 같은 파리식 이미지, 증기를 내뿜으며 밝은 미래를 향해 근심 없이 달리는 기차. 보다 고지식한 사람들은 현대미술이라는 맥락 속에서 인상주의야말로 '예술다운 예술'을 하는 마지막 집단이라 생각했다. 그들의 관심은 '무의미한 개념주의'나 그 이후 등장한 '추상주의의 구불텅한 선'이 아닌, 명쾌하고 아름다우면서 기분 좋게 심기를 거스르지 않는 작품들에 있었다.

　　그렇지만 엄밀히 따지자면, 이는 올바른 생각이 아니다. 적

어도 그 당시 사람들은 그렇게 생각하지 않았다. 예술사를 통틀어 볼 때, 인상주의 화가들은 매우 급진적이고 혁명적이며 틀을 깨부수는 획기적인 예술가들이었다. 그들은 끊임없이 예술적 비전을 추구하는 와중에 개인적 시련과 화가로서 받는 조롱을 견뎌내야 했다. 비유하자면, 인상주의는 온갖 규칙을 정리해놓은 책자를 갈기갈기 찢어버린 셈이었다. 그러고는 권위 앞에서 함께 바지를 내리고 엉덩이를 흔들며, 지금의 현대미술이라고 하는 전 세계적인 혁명을 선동했다. 사람들은 1990년대 브릿아트(Brit Art)를 비롯해 20세기에 등장한 다양한 문화적 운동을 체제 전복적이며 무질서한 것이라 규정했지만, 실상은 그렇지 않았다. 가장 처음 나타난 무법자는 19세기에 세간의 존경을 받았던 인상주의 화가들이었다. 그들이야말로 체제 전복적이며 무질서한 무리들이었다.

일부러 그렇게 하려던 것은 아니었지만, 그들에게는 선택지가 하나뿐이었다. 1860년대부터 1870년대 사이, 파리의 예술가들은 독창적이고 강렬한 회화양식을 발전시켰다. 그러나 억압적인 주류 예술가들이 이들의 성공가도를 가로막았다. 이제 어쩌지? 그냥 포기해야 할까? 때와 장소가 달랐다면 이야기 역시 달라졌겠지만, 마침 혁명 이후의 파리였다. 시민들의 마음속에서는 여전히 반항심이 활활 타오르는 중이었다.

인상주의 화가들이 무소불위의 권력을 쥐고선 갑갑하리만치 관료주의적인 프랑스 미술아카데미(Académie des Beaux-Arts)와 불화를 빚으면서 문제가 시작되었다. 아카데미 측은 화가들이 신화, 종교적 도상학(圖像學)[1], 역사, 고대를 바탕으로 삼아 대상

1 작품에서 특정한 의미를 띠는 도상을 비교하고 분류하는 미술사의 한 연구방법.

을 이상적으로 표현해주기를 원했다. 하지만 젊고 야심만만한 화가들은 가짜에는 도무지 관심이 없었다. 그들은 작업실 밖으로 나가 주위를 둘러싼 현대사회를 기록하고자 했다. 대담무쌍한 움직임이었다. 일탈에만 그치지 않았다. 피크닉, 음주, 산책을 즐기는 평범한 사람처럼 '저급한' 대상을 화폭에 담았다. 사회적으로 용납할 수 없는 행위였다. 마치 영화감독 스티븐 스필버그가 결혼식 비디오 촬영으로 돈을 버는 격이었다. 사람들은 화가들이 작업실에 틀어박혀 생생한 풍경 또는 과거의 한 인물을 영웅적으로 묘사해주기를 바랐다. 근사한 집과 미술관 벽에 필요한 것은 그런 그림이었고, 화가들도 기대에 부응해왔다. 적어도 인상주의 화가들이 등장하기 전까지는 그랬다.

　인상주의자들이 작업실과 현실 사이의 벽을 허물면서 형세가 바뀌었다. 그들처럼 야외로 나가 대상을 관찰하고 스케치한 화가는 많았지만, 다시 작업실로 돌아가 관찰한 것을 실제와 다름없는 풍경으로 담아낼 뿐이었다. 반면 인상주의자들은 거의 대부분의 시간을 야외에서 보냈다. 대도시의 현대생활을 표현한 그들의 그림은 작업실 밖에서 시작되어 밖에서 끝났다.

　인상파들은 자기가 생각해낸 새로운 대상을 표현하려면 기술적으로 과거와 다른 방법이 필요하다는 결론에 이르렀다. 당시 사회적으로 인정받던 회화기법은 레오나르도 다빈치, 미켈란젤로, 라파엘로의 그랜드 매너(Grand Manner)[2]로, 프랑스 화가 니콜라 푸생(Nicolas Poussin, 1594~1665)의 작품이 그 기법을 사용한 대표적 예라 할 수 있다. 그랜드 매너에서 중요한 것은 데생 실

2　역사화를 고상하고 화려하게 표현하는 기법으로, 특이성은 무시하고 보편성을 추구했다.

력이었다. 담백한 물감을 토널(tonal) 배색[3]으로 혼합한 뒤에 몇 시간 또는 며칠 내내 정밀하게 붓을 놀려 실제와 분간이 어려울 정도로 대상을 묘사한다. 빛과 그늘 사이의 미묘한 농담 덕분에 그림에는 입체적인 견고함이 더해진다.

　　몇 주 내내 줄곧 작업실에 앉아 각색한 풍경을 공들여 그렸다면야, 아무 일도 일어나지 않았을 것이다. 하지만 인상파들은 밖으로 나가 그림을 그렸다. 빛이 계속해서 변하는 바깥 환경은 통제가 가능한 인위적인 작업실 환경과는 판이하게 달랐다. 따라서 새로운 회화법이 필요했다. 찰나가 주는 느낌을 정확히 포착하려면, 가장 필요한 것은 속도였다. 부지런히 변하는 빛의 농담을 오래도록 바라볼 시간이 없었다. 고개를 들어 다시 바라보는 순간, 이미 변하고 있기 때문이었다. 그리하여 그랜드 매너에서 고집하던 세심하고 여러 요소를 혼합한 장식 대신, 급하고 거칠게 쓱싹쓱싹 해치우는 붓질이 등장했다. 인상파들은 붓자국을 숨기려 들지 않았다. 둘의 방식은 정반대였다. 두껍고 짤막한, 알록달록한 쉼표 모양의 파열. 인상주의에서는 이런 식의 붓질을 통해 화법을 강조했다. 그림에 젊은이다운 열정을 더해주는 이 방법에는 젊은 인상파들의 혼이 담겨 있었다. 그림으로 교묘하게 표현한 환상 뒤에 물성(物性)의 정체를 숨길 것이 아니라, 그것을 축복해야 한다는 것이 그들의 생각이었다. 그리고 회화는 이를 위한 일종의 수단이었다.

　　주제 앞에 앉은 인상주의자들은 눈에 보이는 빛의 효과를 정확히 그려야겠다는 강박관념에 사로잡혔다. 그러자면 대상과

3　　명도와 채도가 중간 정도인 탁한 톤을 활용한 배색방법으로, 대체로 안정적이며 편안한 느낌을 준다.

색채가 어떻게 변할지 미리 생각해두어야 했다. 어떤 특정한 순간, 자연광 속에 보이는 색채와 색조를 표현해야 했다. 무르익은 딸기는 빨간색이지만, 필요에 따라 청색으로 그릴 수도 있었다.

인상파들은 이 문제를 맹렬히 추구하는 과정에서, 이전까지 볼 수 없었던 알록달록한 색을 더한 그림들을 그려냈다. 고화질 TV와 영화관이 존재하는 지금으로서는 특별할 것 없이 밋밋하게 보일지도 모르지만, 19세기만 하더라도 영국에 폭염이 극심한 여름이 닥친 것만큼이나 깜짝 놀랄 일이었다. 점잖은 아카데미에서 어떻게 반응했을지는 빤한 일이다. 그들은 인상주의 회화에 대해 유치하고 하찮다는 평을 내렸다.

대중은 조소를 퍼붓고, 인상파를 예술계의 애송이라 여겼다. 그들의 그림이 '단순한 밑그림'에 불과하며, '그림다운 그림'이 아니라는 것이 비난의 이유였다. 인상파는 사람들의 반응에 실망했지만 굴하지는 않았다. 영리하고 호전적이며 자신만만한 집단이었다. 그저 어깨를 으쓱하고는 계속해서 그릴 뿐이었다.

타이밍도 좋았다. 격렬한 정치적 변화, 기술의 급격한 발전, 사진 및 흥미진진하고 새로운 철학적 개념의 출현. 전통과 단절하는 데 필요한 온갖 요소가 파리에 가득했다. 카페에서 담소를 나누는 똑똑한 젊은이들은 도시의 외관이 바뀌는 모습을 목도했다. 중세풍의 미로 같았던 파리는 세련된 도시로 거듭나고 있었다. 어둡고 습하며 너저분했던 거리는 널찍하고 밝은, 시원스러운 모양새로 바뀌었다. 나폴레옹 3세 휘하에서 도시계획사업을 추진한 의욕적인 관리 오스망 남작이 일군 꿈같은 성과였다.

'프랑스의 황제'라 자칭하던 오스망은 유명한 숙부에게 군사 상식을 배운 터였다. 그렇기에 파리의 재개발 계획으로 런던의 장대한 섭정시대 유산을 능가하는 세련된 도시를 건설하는

한편, 권력을 거머쥘 기회를 얻을 수 있으리라 여겼다. 재개발로 인한 도시의 부흥이 가시화되자 교활한 독재자는 전술적으로 유리한 고지를 차지했고 계획에 반대하는 파리 시민들은 혁명적 의도가 담긴 시민의 불복종을 꿈꾸었다.

도시에 들이닥친 변화의 기운은 회화의 기술적인 면에도 영향을 미쳤다. 1840년대까지만 하더라도 유화물감을 쓰던 화가들은 대부분 작업실이라는 공간에 갇혀 그림을 그렸기에, 물감을 간편하게 가지고 다닐 만한 용기가 없었다. 그러다가 색 분류를 표시한 작은 튜브에 물감을 휴대할 수 있게 되자, 겁 없는 화가들은 작업실 밖으로 나가 그림을 그려볼 마음을 먹었다. 사진이 등장하면서 이런 충동은 더 강해졌다. 새로이 등장한 사진이라는 수단은 앞날이 창창한 젊은 화가들의 마음을 빼앗았다. 호기심의 한편에는 흥미롭고 저렴하면서도 다루기 쉬운 이미지 제작기에 대한 불안감도 존재했다. 과거에는 이미지를 창조하는 자라는, 타의 추종을 불허하는 입지에 서서 부와 영향력을 누리던 그들이었으니 말이다. 그러나 인상파의 입장에서 사진은 위협보다 더 큰 기회를 주었다. 사진은 특히 파리 시민들의 일상을 담은 이미지에 대한 대중의 갈망을 자극했다.

앞으로 펼쳐질 미래는 자명했지만, 요지부동인 아카데미가 그 길을 가로막고 있었다. 그러나 모순적이게도, 아카데미는 현대미술이라는 진주가 탄생할 수 있게끔 조개 안에 모래를 뿌린 셈이었다. 그들은 자국의 풍성한 미적 유산을 지켜야 한다는 의무에는 흠잡을 데 없이 충실했지만, 예술계의 미래를 키워내야 하는 순간에는 구제불능으로 퇴보적이었다.

당대를 반영한 회화와 조각을 만들고자 했던 실험적인 젊은 예술가들에게는 이것이 주요한 문제였다. 학계를 넘어 상업

계까지 아우르는 아카데미의 영향력은 문제를 악화시켰다. '파리 살롱'으로 알려진 연례 미술전시회는 새로운 예술품을 선보이는 전시회 중에서도 가장 명성이 높았다. 화가는 선정위원회에 따라 최고가 될 수도, 나락으로 떨어질 수도 있었다. 위원회에서 전시를 결정한 신인작가의 경우, 평생 돈을 벌지 않아도 먹고살 만큼의 부를 누릴 수 있었다. 반면, 위원회에서 거절당한 작가는 영영 성공할 기회를 얻지 못할 수도 있었다. 단체로 전시회에 참석한 수집가와 화상 들은 지갑은 두둑히 채우고 눈은 크게 뜬 채 아카데미에서 인정한 신예의 그림을 낚아채거나 유명작가의 최신작을 구입할 준비를 단단히 했다. 전시회에서는 프랑스 작가들이 새로이 선보이는 작품들이 대거 거래되었다.

　　아카데미에서 최초로 혹평을 받은 예술가가 인상파 작가들은 아니었다. 19세기 초반, 협회 측의 고압적인 보수주의에 불만을 토로한 이가 있었다. 젊고 똑똑한 화가 테오도르 제리코(Théodore Géricault, 1791~1824)였다. "젠장, 아카데미는 정말 지독하다. 신성한 불(천부적인 작가들)이 내뿜는 불길을 꺼버리고 짓밟는다. 불길을 잡을 시간도 허락하지 않는다. 그 불길은 살려 잘 키워야 마땅하건만, 그들은 그저 장작만 많이 때려 할 뿐이다."

　　제리코는 고작 서른셋이라는 이른 나이에 세상을 떠났지만, 19세기 주요 작품의 도화선이 되는 그림을 남겼다. 〈메두사 호의 뗏목(Le Radeau de la méduse)〉(1818~1819)은 프랑스의 무능한 선장이 세네갈 해안에 아슬아슬하게 붙어 항해하다가 벌어진 끔찍한 실화를 그린 그림이다. 제리코는 힘이 실린 세부 묘사를 통해서 난파로 인한 인간 재해를 그려냈다. 그가 감정을 극대화하고자 택한 방법은 카라바조와 렘브란트의 작품에서 볼 수 있는 '명암법'이라는 과장스러운 화풍이었다. 즉, 빛과 그림자의 강

렬한 대조를 극적 효과로 두드러지게 하는 방법이었다. 중심부에 보이는 근육질 남성은 엎드린 채 누워 있다. 망자가 된 것이다. 그러나 이 인물의 실제 모델로 알려진 사람은 생생히 살아 그림을 그리고 있었다. 파리의 상류층 출신 젊은 작가 외젠 들라크루아(Eugéne Delacroix, 1798~1863)다.

들라크루아가 꾀한 혁신은 동시대 프랑스의 활기를 작품으로 그리고자 했던 그의 결심에 동조한 인상파들에게 위대한 성과였다. 비록 들라크루아는 주로 역사적 주제를 택했지만, 빠르고 힘찬 붓질을 통해 프랑스의 혁명적 삶에 담긴 강렬한 열정을 얼마간 그림으로 재현할 수 있다는 사실을 깨달았다. 인상주의가 시작되기도 전의 일이었다. 그 순간의 분위기를 포착하는 것이 중요했다. 그의 말마따나 "사람이 창문에서 뛰어내리는 바로 그 순간을, 그가 4층 건물에서 땅에 떨어지기까지의 시간 내에 그려낼 수 없다면, 결코 걸작을 그릴 수 없을 것이다".

이는 들라크루아가 혐오하던 동향 사람 장 오귀스트 도미니크 앵그르(Jean Auguste Dominique Ingres, 1780~1867)를 표적으로 삼은 발언이었다. 그가 보기에 앵그르는 아카데미의 주류인 신고전파 앞에 비굴하게 아첨하면서, 그들이 보이는 과거에 대한 집착과 그림보다는 데생 실력을 중히 여기는 태도에 동조한 인물이었다. 들라크루아는 자신의 입장을 이렇게 정리했다. "냉철한 엄밀함은 예술이 아니다. (······) 대다수 화가들이 생각하는 소위 '의식'이라는 것은 지루한 예술에 적용했을 때에만 이상적이다. 그런 사람들은 가능하다면 캔버스 뒤쪽에도 똑같이 신경을 쏟을 것이다."

들라크루아는 이것저것 섞지 않은 순수한 물감으로 작품에 대담성과 활기를 더했다. 다르타냥처럼 호기롭게 이를 구사하며

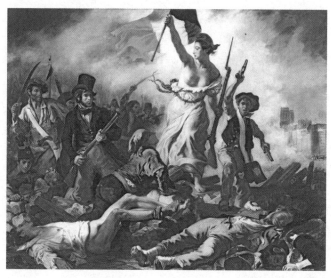

그림 2
외젠 들라크루아 〈민중을 이끄는 자유의 여신〉
1830년

아카데미가 사랑하는 명료한 선은 피했다. 그 대신, 대비를 이루는 색상들을 이용해 은은하게 빛나는 시각적 효과를 강조했다. 1831년 살롱 전시회에 출품한 작품은 일대 파장을 불러일으켰다. 기술 면에서 혁신적이었던 데다가, 중요한 정치 스캔들을 주제로 한 그림이었기 때문에 30년간 대중 앞에 공개되지 못했다.

　　오늘날 〈민중을 이끄는 자유의 여신(La Liberté guidant le peuple)〉(그림 2 참고)은 낭만주의 시대의 걸작이라는 평가를 받으며 파리 루브르 박물관에 전시 중이다. 하지만 1830년 당시만 하더라도 그림에 담긴 친(親)공화당적 메시지가 너무도 강렬한 탓에, 프랑스 왕은 이것이 사람들을 정치적으로 선동하는 그림이라 판단했다. 주인공으로 보이는 공격적인 여성은 자유를 의인화한 것이다. 전장 한복판에 선 여인은 쓰러진 시체들 위에서 반란군을

이끌고 있다. 한손에는 프랑스 혁명을 상징하는 프랑스 국기를, 다른 한손에는 총검을 든 채다. 1830년 7월, 부르봉 왕가의 마지막 왕 샤를 10세의 몰락을 암시하는 그림이었다(정작 샤를 10세는 들라크루아의 작품을 열정적으로 수집했다고 한다). 자신의 정치적 성향을 교묘하게 나타낸 그림이었다. 들라크루아는 형에게 편지를 띄웠다. "난 현대적 주제인 전장을 선택했어. 비록 조국을 위해 싸우지는 못하더라도, 적어도 조국을 위해 그림을 그리고 싶어. 그렇게 하면 선한 마음이 살아날 것 같아."

당대를 반영한 주제였지만(어떤 이는 자유의 여신 오른쪽에 선 중절모 쓴 남성이 들라크루아 본인으로, 반란을 지지하고 있다고 주장하기도 했다), 그것을 표현한 방법은 낭만적이었다. (그의 친구 제리코가 〈메두사호의 뗏목〉에서 활용한 구조적 장치이기도 한) 역삼각형 구도는 여신의 영웅성을 드높이는 구실을 했다(프랑스가 미국에 선물한 유명한 랜드마크인 '자유의 여신상'은 들라크루아가 그린 여신을 모델로 삼은 것이다). 그림에는 고전적 은유가 하나 더 있다. 나선형으로 천을 휘감은 여신은 고대 그리스의 유명한 조각품 〈사모트라케의 니케〉를 참고한 것이다. 소용돌이 모양의 천은 그림에 실린 '친(親)민주주의'라는 강렬한 정치적 메시지를 나타내고 있다(물론 들라크루아는 민주주의라는 개념이 고대 그리스에서 기원했다는 사실을 잘 알고 있었을 것이다).

과하게 진지했던 아카데미는 자유의 여신이 체제 전복적으로 표현되었다고 여겨 들라크루아의 그림을 무시했다. 그는 깔끔한 선으로 여인의 육체를 표현하는 고전적 방식을 택하지 않고, 겨드랑이털 한 움큼을 그려넣었다. 이렇듯 실감나는 표현에 아카데미 측에서 정신이 번쩍 들 법도 했다.

〈민중을 이끄는 자유의 여신〉은 생생한 색채, 두드러지는 빛, 민첩한 붓자국을 통해 현대 회화기법을 기조적으로 표현한 작품이다. 이 모든 것은 그로부터 약 40년 뒤에 등장한 인상파 운동에서 중심이 되는 요소들이었다. 인상주의 작품이 오직 실제만 추구했던 것에 비해, 들라크루아는 허구적 장면을 그렸다는 점이 다르긴 했지만. 그리고 인상파 화가들은 격식을 덜 차리는 개개인으로부터 영감을 얻었다.

들라크루아가 프랑스에서 가장 위대한 낭만주의 화가였다면, 구스타브 쿠르베(Gustave Courbet, 1819~1877)는 프랑스에서 가장 뛰어난 사실주의 화가였다. 쿠르베는 연상인 들라크루아를 존경했지만(들라크루아 역시 쿠르베를 존경했다), 낭만주의 시대 작품 속에 나타난 기발한 공상이나 고전적 은유는 내켜하지 않았다. 쿠르베는 이를테면 빈민층처럼 아카데미나 상류층에서는 천박하다고 여기는 일상적 주제를 이해하고 표현하려 했다.

뭐랄까, 길에 서 있는 소작농을 투박하게 그린 그림을 사실주의라 생각한 사람이라면, 쿠르베가 다른 주제를 다룬 그림을 보고는 포도주를 마시다 목이 막힐 수도 있겠다. 〈세상의 기원(L'Origine du monde)〉(그림 3 참고)은 예술사에서 가장 악명이 높은 작품이다. 그림은 가슴부터 허벅지까지, 다리를 훤히 벌린 여성의 나신을 적나라하고 자유분방하게 묘사하고 있다. 쿠르베는 (포르노의) 생생한 효과를 극대화하기 위해, 몸뚱이의 일부만을 표현했다. 성적으로 자유로운 이 그림이 요즘에는 그리 부도덕한 편은 아닐지라도 그 당시는 이 작품을 감상할 수 있는 사람은 한 명뿐이었다. 이 작품은 처음으로 대중 앞에 공개된 1988년까지 무려 100년 동안 개인 소장품으로 남아 있었다.

쿠르베는 자신이 호전적이고 험악하며 술을 좋아하는 예술

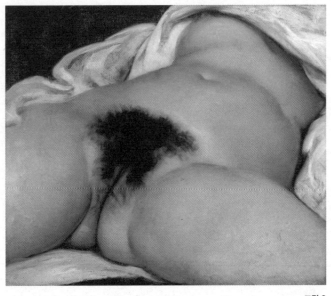

그림 3
구스타브 쿠르베 〈세상의 기원〉
1866년

가로 소문난 것에 흡족해했다. 그는 타고난 말썽꾼이자 대중을
잘 아는 사람이었고, 그렇게 얻은 대중적 인기 덕분에 주류를 공
격할 수 있는 거대한 몽둥이를 손에 넣었다는 사실도 알고 있었
다. 아카데미 측의 거만하다는 평에는 신경도 쓰지 않았다. 작품
에서 드러난 비율 문제, 동시대의 탄압받는 프랑스 시민을 그린
장면에 비난이 쏟아져도, 전과 다름없이 작품을 계속 그려나갔다.

들라크루아의 낭만주의가 그림에 선명한 색채와 기법을 가
져왔다면, 쿠르베의 사실주의는 숨김 없는 있는 그대로의 일상
에 대한 진실을 보여줬다(그는 작품으로 절대 거짓말을 하지 않
는다고 큰소리쳤다). 들라크루아나 쿠르베 모두 아카데미의 완고
함과 신고전주의자들의 르네상스 양식을 거부했다. 그러나 인상

파 화가들에게 충분한 여건이 주어진 것은 아니었다. 예술을 새
로운 시대로 이끌어가려면 무엇보다 들라크루아의 회화적 기교,
쿠르베의 대담한 사실주의를 결합할 수 있는 화가가 필요했다.

바로 그 역할을 떠맡은 사람은 혁명을 반기지 않던 에두아
르 마네(Édouard Manet, 1832~1883)였다. 판사였던 마네의 아버지
는 아들을 법에 따르도록 양육했다. 하지만 마네의 고분고분한
머리가 예술적 기질을 품은 마음을 이기지 못했다. 가족과 따로
놀던 삼촌은 마네를 미술관에 데리고 다니며 작게나마 힘이 되
어주었고, 생각이 깊은 조카가 평생 예술가로 살 수 있게끔 독려
했다. 마네는 해군에 입대하면서 아버지와 화해하려고 수차례
노력했지만 실패했고, 결국 화가가 되었다.

당시 '살롱은 곧 전쟁터'라는 말이 있었을 정도로 아카데미
의 인정을 받으려고 혈안이 된 사람들에게는 이상했겠지만, 마
네의 행보는 아카데미와 다소 대립하는 쪽이었다. 아카데미가
우수하다고 평가하는 작품의 특징들을 꼽다보면, 그들이 요구하
는 것이 뭔지 알게 된다. 차분하고 연한 색들을 섞은 색채, 고전
적 은유, 정교하게 그린 선, 인체나 염원하는 대상에 대한 이상
적 표현. 마네는 아카데미의 허가를 받고자 문을 두드렸지만, 이
런 요구 조건 중 어느 하나도 충족시키지 못했다.

〈압생트를 마시는 남자(Le Buveur d'absinthe)〉(1858~1859)는 파
리의 하층민을 그린 초상화다. 변두리의 술 취한 노숙자는 도시
의 계속되는 현대화가 낳은 희생자이다. 보통 아카데미에서 부
적격이라 여기는 주제였다. 마네는 주제를 더욱 부각하기 위해
부랑자의 전신을 그렸는데, 당시 전신 초상화는 대개 존경받는
사람을 위한 그림이었다(부랑자에게 검정색 실크해트를 씌우고
망토를 입힘으로써 모순을 강조했다). 〈압생트를 마시는 남자〉

는 나지막한 담벼락에 몸을 기대고 앉아 있다. 남자의 오른쪽에는 독주가 가득 찬 잔이 있다. 남자는 술 취한 눈으로 감상자의 왼쪽 어깨 너머 공간을 응시한다. 발치에 굴러다니는 빈병을 보면 거나하게 취했다는 것을 알 수 있다. 음산하고 위협적인 그림이다.

아카데미가 관여하는 한, 마네가 적절한 주제를 택하지 않았다는 사실은 그에게 악영향을 미쳤다. 게다가 그의 그림 기법은 악영향을 배가했다. 마네는 세상이 인정한 라파엘로나 푸생, 앵그르의 그랜드 매너처럼 초상화를 공들여 그리지 않았다. 대신 전통적인 색조와는 전혀 다른 넓은 범위의 색들을 이용해 납작하고 평면에 가까운 이미지를 만들어냈다. 살롱 심사위원회에 〈압생트를 마시는 남자〉를 출품했을 때만 하더라도 마네는 긍정적이었다. 혹시 일부러 물감을 섞지 않고 칠해 빛과 그림자의 강렬한 대조를 빚어낸 세련된 방식을 위원회에서 몰래 눈여겨보지 않을까? 세세한 선을 생략해 분위기와 통일성 있는 형태를 만들어낸 자신의 용기를 존경하지 않을까? 확신하건대, 주제를 이성적으로 표현한 방식이나 통용되는 것보다 느슨하고 대담한 화법에 감동하지 않을까? 혹시, 하고 마네는 생각했다. 혹시 아카데미에서 내가 그린 혁신적인 그림을 좋아하지 않을까?

그렇지 않았다. 아카데미는 경멸스럽다는 듯 마네의 그림을 내쳤다.

아카데미에서 거절당한 마네는 내심 상처를 입었지만, 그들의 생각에 얽매이지는 않았다. 자기만의 길을 꾸준히 추구했고, 심사위원회에 더 많은 작품을 제출했다. 1863년에는 〈풀밭 위의 점심식사(Le Déjeuner sur l'herbe)〉(당시의 제목은 '목욕(Le Bain)', 그림 4 참고)를 제출했다. 아카데미에서 인정할 수밖에 없는 미술사

적 내용으로 가득한 작품이었다. 주제와 구성은 라파엘로의 그림 〈파리스의 심판〉(플랑드르 화가 페테르 파울 루벤스도 택한 주제)을 바탕으로 한 마르칸토니오 라이몬디(Marcantonio Raimondi, 1480?~1534)의 판화를 참고했다. 조르조네(1477?~1510) 또는 티치아노(1487?~1576)의 〈전원의 합주(Concerto campestre)〉(1510?)나 〈폭풍(La Tempesta)〉(1508)과도 서로 닮은 점이 있다. 일찍이 그려진 이 두 작품 속에는 벌거벗은 여성 두어 명이 풀밭에 앉아 있고, 잘 차려입은 남자 두엇이 그 풍경을 바라보고 있다. 불순한 낌새는 없다. 성서와 신화 속 이야기를 연상케 하는 그림에서는 성적 풍자의 공공연한 암시는 전혀 보이지 않는다.

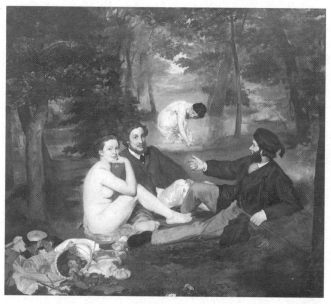

그림 4
에두아르 마네 〈풀밭 위의 점심식사〉
1863년

　　이런 식의 고전적인 비유와 구도를 동시대에 맞게끔 비틀
어 새롭게 제시한다는 것이 마네의 생각이었다. 잘생긴 젊은이
둘과 비슷한 또래의 아름다운 여인. 그림 속에 배치된 주요인물
셋이 새로운 느낌을 주는 것은 공원에서 피크닉을 즐기는 중산
층이라는 이야기를 더했기 때문이다. 앉아 있는 남자 둘은 유행
하는 옷차림을 말쑥하니 빼입었고, 깔끔하게 재단한 바지와 짙
은 색 구두 덕분에 멋진 코트와 넥타이가 돋보인다. 젊은 여인은
실오라기 한 올 걸치지 않았다. 신화 속에서 몸을 감싸고 등장하
는 젊은 여인에, 잘 빼입은 남자 둘을 더해 좀 더 고상한 이야기
를 만들어낼 수도 있었다. 일찍이 르네상스 회화에서 흔히 볼 수
있는 풍경이었다. 그러나 유행에 민감한 유명한 파리지앵들의
집단에서 활동했던 마네는 그렇게 하지 않았다. 금욕적인 아카
데미는 마네의 그림을 역겨워했다. 특히, 그림 속 남성 중 한 명
이 벌거벗은 여인을 바라보는 시선에 개탄했다. 여인은 전부 알
고 있다는 듯, 관찰자를 똑바로 응시하고 있다. 다음으로 문제가
된 것은 회화적 기법이었다. 아카데미에서는 그 역시 부적절하
다고 생각했다. 마네는 이번에도 대담한 색 사이에 전혀 농담을
주려 하지 않았고, 따라서 입체적 환상을 구현하지도 못했다. 아
카데미는 마네가 충분히 시간을 쏟아 그림을 그리지 않았기 때
문에, 그의 작품이 공을 들인 순수예술이 아니라 음란한 밑그림
이라 판단했다.

　　아카데미는 이 그림에 곧바로 퇴짜를 놓았다.

　　그러나 실의에 빠진 마네를 위로하는 것도 있었다. 아카데
미의 인정을 받지 못한 화가가 마네 말고도 또 있었다. 1863년
의 살롱 위원회는 시대에 뒤떨어진 반대론자들이었다. 마네뿐만
아니라 3000점이 넘는 다른 그림 역시 허가를 받지 못했다. 개

중에는 장차 거물이 될 폴 세잔, 제임스 맥닐 휘슬러, 카미유 피
사로 같은 작가도 있었다. 진보파와 아카데미 간의 갈등이 심해
지기 시작했고, 이제는 나폴레옹 3세마저 그 열기를 느낄 수 있
을 정도였다. 나폴레옹이 고집한 전제정치는 민심을 사는 데 실
패했고, 왕은 잠재적 반란을 억압하려는 과정에서 보다 관대한
면을 보여주기로 결심했다. 그리하여 아카데미의 살롱과 대치되
는, 또 다른 전시회를 열겠노라고 단언했다. 어느 쪽이 더 나은
지 대중이 판단하라는 것이었다. 그리하여 1863년에 열린 전시
회의 이름이 '살롱 데 르퓌제(Salon des Refusés, 낙선전)'였다.

　　나폴레옹 3세는 부지불식간에 현대미술의 요정 '지니'를 불
러낸 셈이었다. 현대미술 작가들은 낙선전을 계기로 국가적으로
인정하는 기반을 얻을 수 있었고, 대중에게 아카데미의 대안이
존재함을 보여줄 수 있었다. 물론 대다수 관객은 낙선전에 출품
된 작품들에 뜨뜻미지근한 반응을 보였지만, 예술계의 반응은
달랐다. 특히 전도유망한 젊은 예술가들의 눈길을 사로잡은 작
품이 있었으니, 바로 에두아르 마네의 〈풀밭 위의 점심식사〉였다.

　　그런 젊은 작가 중 하나였던 클로드 모네 역시 마네의 그림
을 새로운 표현기법으로 바라보았고, 얼마 뒤 모네판 〈풀밭 위의
점심식사〉를 그리기 시작했다(하지만 이 작업은 나중에 중단되
었다. 아마도 모네의 작업실에서 그림을 본 쿠르베가 혹평을 했
기 때문일 것이다. 모네가 그린 인물들은 모두 옷을 입고 있었으
며, 마네의 그림에 담긴 고전적 암시는 찾아볼 수 없었다). 이 그
림을 그린 것은 마네에 대한 존경심 때문이기도 했지만, 한편으
로는 경쟁적인 도전장이기도 했다. 다른 한쪽에서 마네는 살롱
이 인정할 법한 차기작을 완성했다. 고대 그리스에서 제목을 따
오기는 했지만, 〈올랭피아(Olympia)〉(그림 5 참고)는 〈풀밭 위의 점

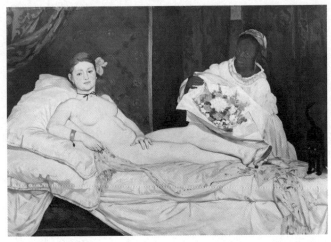

그림 5
에두아르 마네 〈올랭피아〉
1863년

심식사〉에서 벌거벗은 채 야외에 앉아 있던 여인을 좀 더 발전
시킨 모습이었다.

벌거벗은 여인을 그리면서 마네는 다시 미술사적 주제로
돌아섰다. 아카데미 측은 평범한 배경 속에 들어앉은 나체의 여
인에 흡족해할 터였다. 그들은 이상적인 누드를 고전식으로 표
현하는 것이 한 작가의 작품들 중에서 가장 흥미로운 부분이라
여겼기 때문이다. 그러나 마네는 누드를 미화하지 않았다. 사실
은 모티브로 삼은 티치아노가 그린 〈우르비노의 비너스〉(1538)의
신화 속 미녀를 매춘부로 바꾸었다.

의외로 살롱에서는 마네의 〈올랭피아〉를 받아들였지만, 이
내 작품을 둘러싸고 뜨거운 논란이 일어났다. 작품을 본 대다수
는 소스라치게 놀랐다. 그림 속 대상은 발칙하게도 그 무렵의 매
춘부를 쿠르베식 사실주의로 표현한 것이 분명했다. 어두운 배

경은 올랭피아가 몸에 걸친 목걸이나 팔찌 같은 몇 안 되는 장신구와 대조를 이루면서, 되레 벌거벗은 몸을 강조할 뿐이다. 매춘부의 도발적인 시선 외에도 그림에는 성을 암시하는 요소로 넘쳐났다. 검은 고양이, 벗겨진 실내화(잃어버린 순결), 꽃다발, 머리에 멋스럽게 꽂은 난초꽃. 전부 섹스를 암시했다. 마네에게는 살롱에서의 또 다른 궂은 날과 같았지만 지지자가 전혀 없었던 것은 아니다.

　　1863년은 현대미술이 획기적으로 발전한 해였다. 낙선전, 마네의 〈올랭피아〉, 그리고 예술계에서 처음으로 나타난 반(反)문화. 이 모든 요소들 덕에 파리에서 활동 중이던 야심찬 젊은 작가들이 굴레에서 벗어날 수 있는 환경이 조성되었다. 그리고 인상파에 힘을 실어주는 계기가 된 사건이 하나 더 있었다. 바로 프랑스의 시인이자 작가, 예술비평가인 샤를 보들레르가 발표한 『현대적 삶 속의 화가(Le Peintre de la vie moderne)』라는 에세이였다.

　　무릇 혼란기에는 지적인 수호신 같은 사람이 하나 있어, 주변에서 일어나는 사건들을 지켜보고 그 핵심을 추려 글로 옮겨서, 억압받는 이들에게 필요한 지침을 주는 법이다. 19세기 후반 내내, 아카데미에 맞서느라 지친 파리의 화가들에게 보들레르가 바로 그런 수호신이었고 그 지침이 되는 글이 바로 『현대적 삶 속의 화가』였다. 에세이를 발표하기 이미 몇 년 전부터 존경받는 시인이자 작가였던 보들레르는 조롱과 퇴짜에 시달리던 많은 화가들을 지지했다. 낭만주의 작가들이 이단으로 취급하던 들라크루아를 지지하고 그의 작품을 한 편의 시라 평가했던 사람도, 곤궁하기 이를 데 없던 쿠르베를 후원한 사람도, 지금의 예술이 과거가 아닌 현대사를 다루어야 한다고 주장한 사람도 보들레르였다. 그가 에세이를 통해 보여준 수많은 생각이 인상주의에

서 주조를 이루는 원리로 구현되었다.

　"관습을 스케치하고 중산층의 삶을 그림으로 그리려면 (……) 작가의 손놀림에 필적할 만큼 민첩하게 움직여야 한다." 어디서 들어본 것 같다고? 그의 글에는 '산책자'라는 뜻의 '플라뇌르(flâneur)'라는 단어가 재차 등장한다. 보들레르로서는 대중이 이 단어에 흥미를 보이게끔 할 의무가 있었다. 그가 설명하는 '산책자'의 역할은 다음과 같았다. "관찰자, 철학자, 소요(逍遙)자. 작가를 뭐라 지칭해도 무방하다. 새가 노니는 창공, 물고기가 헤엄치는 물처럼 대중 역시 소재가 될 수 있다. 작가가 품은 열정과 언명은 대중과 함께 움직여야 할 운명이다. 완벽한 소요자, 정열적인 관찰자라면 움직임의 주기적인 변화와 유한과 무한에 에워싸여 대중 사이에 자리한다는 것에 헤아릴 수 없이 기쁠 것이다."

　바로 이는 인상파들에게 밖으로 나가 그림을 그리라고 강렬하게 자극하는 말이었다. 보들레르는 살아 있는 작가라면 자신의 동시대를 기록하고, 재능이 뛰어난 화가나 조각가라면 자신의 특별한 위치를 알아야 할 의무가 있다고 생각했다. "시대를 알아보는 눈을 타고난 사람은 얼마 안 된다. 그러나 그것을 표현할 수 있는 이는 그보다 더 적다. (……) 미미하고 아주 적을지라도 '현대 사회'에 존재할지 모를 신비로운 미적 요소를 밝혀내는 데 투신하는 것보다 그저 '현대 사회'는 모조리 추악할 뿐이라 단정 짓는 일이 훨씬 쉽게 마련이다." 그는 당대를 살아가는 작가들에게 '덧없음 속에서도 영원한 것'을 찾아낼 것을 촉구했다. 일상, 특히 그들의 지금 이 순간인 현재에서 보편성을 찾아내는 일이야말로 예술의 본질적 목표라고 생각한 것이다.

　그러자면 대도시의 일상에 몰입해야 했다. 그것을 관찰하

고, 생각하고, 느끼고, 기록해야 했다. 마네에게 아카데미에 도전할 용기를 준 예술 철학이자, 현대미술사 전반에 흐른 철학이 바로 이것이었다. 뒤샹, 워홀, 그 밖에 프랜시스 앨리스, 트레이시 에민 등 오늘날 활동하는 작가 다수 역시 소요자이다. 그러나 가장 위대한 최초의 소요자, 혹은 스스로의 표현대로 '현대적 삶'을 살아간 화가는 마네였다.

1860년대에 마네가 발표한 〈올랭피아〉와 〈풀밭 위의 점심 식사〉는 오늘날 위대한 예술가들의 작품에 비견할 만한 작품으로 평가받는다. 하지만 마네는 당시 아카데미에서 보인 부정적인 반응에 좌절감과 당혹감을 느꼈다. 설상가상으로, 전시회를 찾은 사람들은 그에게 "멋진 바다 그림 잘 봤다"는 인사를 건넸다(관람객들은 '모네'와 '마네'를 혼동했다. 마네보다 젊은 모네는 바다 그림 두 점을 전시했는데, 그로서는 사람들의 착각이 더없는 영광이었다).

스스로 안목 있는 지식인이라 여겼던 마네는 자신이 반체제적 인사로 알려지는 것을 좋아하지 않았다. 그가 '워너비'로 삼은 사람은 스페인 펠리페 4세의 궁정에서 활약한 뛰어난 화가 디에고 벨라스케스(Diego Velázquez, 1599~1660), 그리고 최후의 대(大)화가로 평가받는 낭만주의 화가이자 판화가인 프란시스코 고야(Francisco Goya, 1746~1828)였다. 그러나 예술사 속에서 마네가 맡은 역할은 반란자였고, 그는 자신의 의사와는 달리 클로드 모네, 카미유 피사로, 피에르 오귀스트 르누아르, 알프레드 시슬레, 에드가르 드가를 비롯한 반체제 예술가 집단의 우두머리가 되었다. 이들 집단은 현대미술사에서 처음 등장한 사조라 할 수 있는 '인상주의'의 핵심 세력이 되었다.

03

덧없는 순간을 붙잡다

인상주의
1870~1890년

모네는 몸을 앞으로 기울여 커피에 각설탕을 넣었다. 조급한 기색은 없었다. 그리고 뜨거운 커피에 스푼을 담가 묵묵히 저었다. 스푼은 그의 생각을 두드리는 메트로놈처럼 규칙적으로 움직였다. 복잡한 심경이었다. 주위에 모인 사람들 역시 다를 바 없었다. 위험한 일에는 관여하지 않는 마네조차 긴장하고 있었다. 파리 북부는 혼잡하고 시끄러웠지만, 그날 아침 카페 게르부아(Café Guerbois)에 모인 사람들에게는 생각할 거리가 많았다. 하루 뒤인 1874년 4월 15일이면 화가의 성공과 몰락을 가를 전시회가 개막할 참이었다. 피에르 오귀스트 르누아르, 카미유 피사로, 알프레드 시슬레, 베르트 모리조, 폴 세잔, 에드가르 드가, 그

리고 앞서 등장한 모네는 아카데미 체제에 반기를 들고자 자기
들끼리 전시회를 개최하기로 하면서 화가로서의 인생을 내걸
었다.

그랑 뤼 데 바티뇰 11번지(지금은 클리시가 9번지)에는 이
서른 명 남짓한 화가 집단이 단골로 드나드는 카페가 있었다.
(당시 '바티뇰 그룹'이라는 단순한 명칭으로 불렸던) 그들은 수
년 동안 그곳에 모여 예술과 인생을 논했다. 부근에 작업실이 있
던 마네는 젊은 신참 화가들의 모임에 자주 참석해서, 신념을 품
고 작업하도록 격려했다. 쉬운 길은 아니었다. 아카데미 측의 퇴
짜는 큰 손실이었고, 개인적 수입이 없는 모네 같은 화가들에게
는 파멸이나 마찬가지였다.

"어째서 우리랑 같이 작품을 전시하지 않으려는 거요?" 모
네가 물었다.

"내 싸움 상대는 아카데미고, 그들의 살롱이 내 전쟁터니
까." 마네는 대꾸했다. 전에도 수없이 반복했는지 차분한 반응이
었다. 그는 조심스레 자기가 동료들의 노력을 하찮게 여긴다거
나 그들을 지지하지 않는다는 뜻이 아니라는 뉘앙스를 전하려
했다.

"정말 안타깝군요. 친구, 우리는 같은 편이잖소."

마네는 미소를 지으며 상대를 달래려는 듯, 가만히 고개를
끄덕였다.

"우린 잘될 거야." 르누아르는 단호하게 말했다. "훌륭한 화
가들이라고. 자네도 알지 않나. 보들레르가 죽기 전에 남긴 말을
잊지 말게. '천 리 길도 한 걸음부터.' 지금 우리가 그러고 있잖
나. 뭐 대단한 건 아니더라도, 뭔가 하고 있긴 하지!"

"결국에는 아무것도 안 한 것이나 마찬가지겠지." 세잔이

말했다.

모네는 웃음을 터뜨렸다. 엑상프로방스 출신인 세잔(Paul Cézanne, 1839~1906)은 과묵한 편이었고, 입을 열면 대개 부정적인 말을 내뱉곤 했다. 세잔은 예술가들이 '화가, 조각가, 판화가 협회(Société anonyme des artistes peintres, sculpteurs et graveurs)' 설립에 힘을 보탤 때부터 전시회와는 거리를 두었다. 독립적 집단인 협회의 설립 목적은 아카데미의 살롱에 대적할 만한 연례 전시회를 개최하는 것이었다. 전시회 날짜는 4월로 정했다. 그때면 살롱의 전시회가 열리기 전이므로, '낙선전'과 비교될 리 없고 그와 관련된 부정적 의미와는 얽히지 않을 것이었다.

규칙은 만장일치로 통과되었다. 전시회에서는 심사위원을 없애기로 했다. 참가비만 내면 희망하는 사람은 모두 받아준다. 그리고 모두가 같은 대우를 받는다(약 50년 뒤, 뒤샹이 뉴욕에서 선보인 전시회와 매우 흡사한 방식이었다). 협회 이름과 똑같은 전시회 이름은 쉽게 기억하기 힘들었지만, 전시 장소는 적절했다. 전시장은 도심 한복판, 파리 오페라극장 부근 카퓌신 거리 35번지였다. 얼마 전까지만 하더라도 유명한 상류층 사진가이자 겁 없는 열기구 탐험가 나다르(Nadar)가 쓰던 널찍한 작업실이었다.

조금 이상한 집단이었다. 사교적인 카미유 피사로(Camille Pissarro, 1830~1903), 지적인 마네, 무서울 만큼의 재능을 지닌 모네가 이런 집단의 성격에 한몫했다. 드가(Edgar Degas, 1834~1917), 세잔은 무리에 잘 섞이지 못했는데, 둘은 훗날 다른 동료들의 기법과 신조에 비판적이었다. 개중 (당시) 유일한 여성이자 뛰어난 화가였던 베르트 모리조(Berthe Morisot, 1841~1895)는 마네와의 두터운 친분 덕에 그 자리에 낄 수 있었다(나중에 모리조는 마

네의 동생 외젠과 결혼한다). 끄트머리에는 프랑스 태생이지만 부계는 영국 쪽인 알프레드 시슬레(Alfred Sisley, 1839~1899)가 앉았다. 시슬레는 모네, 르누아르(Pierre Auguste Renoir, 1841~1919)와 함께 공부했고 끼리끼리 친하기도 했지만, 항상 조금 겉도는 편이었다.

하지만 봄을 맞은 그날 아침만큼은 서로의 의견 차, 사소한 정치적 견해는 중요치 않았다. 그들은 작품을 거부한 아카데미에 대한 분노로 한마음이었다. 그리하여 (대부분 드가의) 초대를 받아 작품을 맡길 많은 화가들을 위해 전시회를 성공리에 개최하기로 결심했다. 카페 안에는 서로를 존중하고 지지하는 분위기가 감돌았다. 염세적인 세잔조차 동료들의 '행운을 빌어'주었다.

개막식이 열리고 2주쯤 뒤에 다시 모인 이들은 모두 낙담해 있었다. 이번에 모네는 커피를 마시고 있지 않았다. 격분해서 잔과 받침을 내리치는 통에, 커피는 쏟아지고 잔은 박살이 났다. 이제는 풍자신문 〈르샤리바리(Le Charivari)〉를 둘둘 말아 탁자 한 귀퉁이를 내리쳤다. 기사 내용을 하나하나 읽을 때마다 으르렁거림은 거세졌다. 세잔은 자리에 없었다. 르누아르는 이번만큼은 마네나 모리조 못지않게 잠잠했다. 그들은 신문 내용을 발췌해 읽다가, 좌중을 진정시키려고 사이사이 말을 멈췄다.

"만들다 만 벽지가 훨씬 낫겠다니!" 모네는 고함치며 신문으로 탁자를 내리쳤다. "대체 자기가 뭐라고 그런 생각을 하지?" 탁. "어떻게 감히?" 탁. "밑그림 수준이라는 말은 참을 수 있어. 그런 말은 이미 귀에 못이 박히도록 들었으니까. 하지만 만들다 만 벽지가 낫겠다니. 천치, 속물, 얼간이 같으니!" 탁, 탁, 탁! "다시 한 번 말해보시오, 카미유. 그 작자 이름이 뭐라고요?"

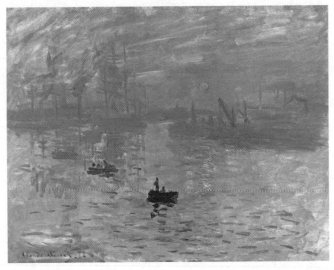

그림 6
클로드 모네 〈인상, 해돋이〉
1872년

"루이 르로이라는 사람이네." 피사로는 한 예술비평가가 모네의 그림 중 하나인 〈인상, 해돋이(Impression, soleil levant)〉(그림 6 참고)를 두고 쓴 신랄한 비평을 계속 읽어나갔다.

"'인상에 대해서는 잘 알겠다. 그림에 인상이 있다는 느낌은 받았으니까.'" 피사로는 신문에서 고개를 들었다. "이 르로이라는 평론가가 진지하게 말하고 있는 것 같지는 않네, 클로드."

"그 작자가 진지하지 않다는 건 알고 있소." 모네는 말했다. "이제 속이 시원하시오?"

"그렇게 나쁘진 않은데." 드가는 태연한 표정을 유지하려 애쓰며 대화에 끼어들었다. "'그들의 기술이라는 것이 어쩌나 자유롭고 쉬운 것인지!' 이렇게 칭찬하고 있지 않나."

"에드가르, 그자는 날 '칭찬'하는 게 아니고 비웃고 있는 거

요. 당신도 알잖소!"

사실이었다. 하지만 역사는 그런 냉소적인 인간을 다루는 법을 알았다. 르로이는 이내 발목을 잡혔다. 모네에게 퍼부은 독설은 장안의 화제가 되었지만, 얼마 지나지 않아 그는 독이 묻은 자신의 펜으로 모네 일당을 없애기는커녕 르네상스 이후 예술사에서 가장 널리 알려질 미술운동을 탄생시켰다는 사실을 깨달았다. 르로이는 그들에게 '인상파'라는 이름과 정체성을 부여했고, 동시에 예술비평가로서 그의 역할은 희미해졌다.

잡화상의 아들로 태어난 모네는 프랑스 북부 항구도시 르아브르에서 유년기를 보냈다. 모네가 고향을 그린 그림은 인상주의를 대표하는 아련하고 매력적인 작품이 되었다. 그림에서는 주홍빛 아침 해가 마치 겨울의 월요일 아침, 잠자리에서 나오기 힘들어하는 일꾼처럼 바다 위로 시름시름 떠오르는 중이다. 불덩이 같은 해는 그다지 환하지 않아, 돛단배와 노 젓는 배 주변으로 푸르스름한 대기가 흐릿하게 남아 있다. 그래도 차가운 보라색 아침 바다의 수면에 따뜻한 오렌지색 반영을 새길 만큼의 열은 품고 있는데 달아오른 전기 히터의 선과 다르지 않았다. 그 밖에 세세한 풍경은 보이지 않는다. 아마도 자기 집 침실 창밖으로 실제 바라봤던 풍경에서 받은 인상일 터였다.

당연한 말이지만, 세밀한 스케치에서 시작해 차차 형태를 쌓아가며 치밀하게 완성하는 고전 회화에 익숙한 사람이 보기에 모네의 그림은 기본적인 밑그림 같았다. 물론 〈인상, 해돋이〉는 모네의 작품 중 최고도 아니고(나라면 〈건초더미(Les Meules)〉 연작을 꼽겠다) 인상주의를 완벽하게 구현한 작품도 아니지만, 그림 속 모든 요소 덕에 인상파가 유명해진 것은 분명하다. 강렬한 붓자국, 현대적 주제(작업 중인 항구), 세세한 회화적 표현보

다 빛의 효과를 우선시한 점, 그리고 가장 중요한 대목은 그저 눈에 보이는 것이 아니라 경험한 것을 그렸다는 점이었다.

바로 모네가 의도한 바였다. 쓸데없는 짓이었지만, 모네는 평정을 되찾자마자 카페에 모인 친구들에게 이를 설명했다. 이때쯤 시슬레가 무리에 합류했다.

"모네." 시슬레는 드가의 손에서 〈르샤리바리〉를 빼앗아 들고 장난스럽게 말했다. "그 얼간이가 세잔의 그림보고 뭐라 했는지 궁금하지 않나?"

"궁금하다마다." 모네도 마찬가지로 살짝 짓궂게 대꾸했다.

시슬레는 말을 이었다. "음, 르로이는 세잔의 〈모던 올랭피아(Une Moderne Olympia)〉(1873~1874)를 두고 이렇게 평했군. '마네의 〈올랭피아〉를 기억하는가? 아, 세잔의 그림에 비하자면 그것은 스케치, 정확성, 마무리 면에서 볼 때 걸작이었다.'"

모네는 껄껄 웃었다. 시슬레도 마찬가지였다. 마네만이 웃지 않았다. 그는 자리에서 일어나 일행에게 인사를 건네고는 작업실로 돌아가버렸다.

마네는 세잔의 그림이 어떤지 매우 잘 알고 있었다. 르로이가 1865년 살롱에서 한바탕 소동을 빚었던 〈올랭피아〉를 인용한 것도 당연했다. 세잔이 그린 올랭피아는 자신의 그림에 대한 직접적인 응답이었다. 마네에게 바치는 헌사였던 것이다. 그리고 르로이의 말처럼 세잔의 그림은 마네의 것보다 훨씬 단순해서 얼핏 〈뉴요커〉에 연재 중인 만화로 오인할 법도 했다. 세잔이 후기에 발표한 작품의 근거가 될 만한 엄밀함이나 체계는 전혀 없지만, 그림을 들여다보면 그의 천재성을 발견할 수 있었다.

〈모던 올랭피아〉는 마네의 올랭피아처럼 나체로 침대에 누워 있다. 한쪽에서는 마찬가지로 벌거벗고 있을 것만 같은 흑인

하녀가 여주인의 몸을 새하얀 시트로 덮어주려는 참이다. 마네의 그림과는 정반대로(이 점에 있어서는 티치아노도 마찬가지다) 세잔의 올랭피아는 오른쪽에 머리를 두고 왼쪽으로 발을 뻗은 채 하얀 시트가 깔린 제단처럼 우뚝 솟은 침대에 누워 있다. 올랭피아를 훨씬 작게 그려넣은 덕에, 그녀를 바라보는 남성(아마 고객이 아닐까?)을 전경에 둘 수 있었다. 검정 프록코트를 입은 남자는 다리를 꼰 채 기다란 의자에 앉아 있다.

왼손에 지팡이를 든 남자는 자신을 지켜줄 존재라고는 작디작은 강아지뿐인 연약한 미녀를 훑어보고 있다(강아지는 지팡이에 적수가 안 된다). 잘 차려입고 앉아 나체의 여인을 바라보는 남성. 〈풀밭 위의 점심식사〉에서 마네가 써먹었던 극적인 남녀 구도다. 그림을 그릴 당시 마네가 모델로 삼은 대상은 친구들이었다. 그러나 〈모던 올랭피아〉에서 정체를 알아볼 수 있는 사람은 하나뿐이다. 말쑥하니 차려입고 안방에 앉아 여인을 바라보는 음탕스러운 남자. 남자는 등을 돌리고 있지만, 그림의 작가인 세잔과 놀랄 만큼 비슷하다.

아무렇게나 그린 밑그림처럼 보일 수도 있겠지만, 알고 보면 세잔은 철두철미한 계산으로 마네의 것보다 성적으로 강렬한 분위기를 전달하고 있다. 세잔만의 특징이 있었는데 그는 그림의 주제 못지않게 구성적 구조를 중요시했다. 노랗고 푸른 꽃을 흐드러지게 꽂은 큼직한 화병이 오른쪽 전면을 차지하고 있다. 왼쪽 바닥을 덮은 녹색과 노란색이 섞인 양탄자가 화병과 조화를 이룬다. 하녀, 올랭피아, 프록코트를 입은 사나이의 팔은 전부 유기적으로 연결된다. 몸이 늘어선 배열 역시 마찬가지다. 르로이의 말마따나, 세잔의 그림을 처음 본 사람은 그것이 '스케치, 정확성, 마무리 면에서 걸작'이라 생각하지는 않겠지만, 몇

분 정도 들여다보면 굵직한 감동이 한 번에 몰려온다. 〈모던 올
랭피아〉는 세잔의 재능이 최고조에 달했을 때의 작품은 아니다.
전성기는 그보다 뒤였지만, 〈모던 올랭피아〉에는 르로이로서는
동조할 수 없는 통찰력과 기술이 담겨 있었다.

　이제 화가 누그러진 모네는 르로이의 가시 돋친 평을 즐기
기 시작했다. "친애하는 카미유." 그는 눈을 반짝이며 물었다. "르
로이가 당신 작품에는 뭐라 평했소?"

　신문을 읽던 피사로가 뭐라 답하기도 전에, 시슬레가 먼저
피사로의 작품 〈흰 서리, 에느리로 가는 옛길(Gelée blanche)〉(1873)
에 대한 평을 읽기 시작했다.

　"'밭고랑? 서리?'" 시슬레는 빙그레 웃으며 읽었다. "'하지만
그저 지저분한 캔버스에 한결같이 치덕치덕 물감을 바른 것뿐
이다. 어디가 시작이고 끝인지, 위아래, 앞뒤도 분간할 수 없다.'"

　모네는 앉아 있던 의자를 앞뒤로 흔들며 흡족해했다. "대단
해, 대단한걸!" 그는 소리쳤다. "르로이라는 사람, 예술비평가가
아니고 코미디언이구먼."

　피사로 역시 웃고 있었다. 〈흰 서리, 에느리로 가는 옛길〉
속에서, 등에 짚단을 짊어진 노인은 황금빛 들판 사이로 난 시골
길을 느릿느릿 올라가는 중이다. 화창하지만 서리가 내린 겨울
날 아침이다. 피사로는 전원을 그린 자신의 그림에 충분히 만족
스러워하고 있었다.

　열띤 분위기는 화상 폴 뒤랑뤼엘(Paul Durand-Ruel, 1831~1922)
의 등장으로 더욱 고조되었다. 뒤랑뤼엘 역시 무리 중 누구에게
도 뒤지지 않을 만큼 중요한 인사였다. 어떤 면에서 보면 인상주
의의 발전에 핵심적인 인물이기도 했다. 젊은 화가들이 용기를
내어 전시회를 개최할 수 있었던 까닭은 바로 뒤랑뤼엘의 장사

꾼다운 배짱, 진취적인 비전 때문이었다. 게다가 뒤랑뤼엘은 작가들이 르로이의 혹평으로 피해를 입더라도, 필요하다면 홀로 그들을 지지할 사람이었다. 미술상인 그는 그들의 작품에 대해 변치 않는 신념이 있었다.

　뒤랑뤼엘은 카페 게르부아의 꼼꼼한 수석웨이트리스 아그네스 옆을 지나, 방금 마네가 떠난 자리에 앉았다.

　"우린 상당한 발전을 이루지 않았나, 그렇지?" 그는 건너편에 앉은 모네 쪽을 보고 말했다.

　"그랬죠, 폴. 그럼요. 런던에서 처음 만났을 때 기억나요? 당신이랑 나, 카미유……."

　"찰스도." 뒤랑뤼엘이 불쑥 끼어들었다.

　"물론이죠." 모네는 말했다. "찰스까지."

　때는 1870년으로 거슬러 올라간다. 당시 프랑스는 프로이센과 전쟁 중이었다. 뒤랑뤼엘은 프랑스를 떠나 런던으로 피신했다. 서른아홉, 한창때이던 그에겐 야망과 열정이 있었다. 1865년 부친으로부터 물려받은 개인 화랑을 운영하던 중이었다. 런던에 체류하게 된 것은 파리에 기반을 둔 화랑의 세를 넓힐 기회라고 생각했기 때문이다. 화랑이 바르비종파(19세기 중반, 뜻이 맞는 풍경화가들이 뭉친 집단으로 파리에서 남동쪽으로 48킬로미터 정도 떨어진 바르비종이라는 작은 마을을 근거지로 삼았다) 그림에 지나치게 의존한다고 생각했던 그는 그림의 영역을 확대하는 데에도 열심이었다.

　화랑을 설립한 그의 아버지는 퐁텐블로의 고요한 숲 근처 전원 풍경을 자연스럽게 담아낸 풍경화들을 취급하면서 명성을 이어나갔다. 장 바티스트 카미유 코로(Jean Baptiste Camille Corot,

1796~1875), 장 프랑수아 밀레(Jean François Millet, 1814~1875) 등이 속한 바르비종파는 현대적 양식의 풍경화를 발전시켰다. 자연광과 색채를 자연스럽게 담아 영국의 전원을 소박하게 그려낸 존 컨스터블 역시 여기에 영감을 주었다. 바르비종파는 야외에서 대상을 눈앞에 두고 그림을 그린 선구자들이었다. 덕분에 오늘날 유화물감을 넣어 다니는 휴대용 튜브가 탄생할 수 있었다.

뒤랑뤼엘의 아버지는 작품을 보는 눈과 사들일 능력이 있는 고객들을 모아 바르비종파의 활동을 지원하고자 했다. 아들 또한 동시대 작가들을 후원하고자 했다. 그러나 사업을 유지하면서 기존의 고객을 만족시키려면, 새로 발굴한 인재들의 작품이 도록에 실린 기존 작가들의 작품과 미적 관련성이 있어야 한다는 사실을 깨달았다. 그 때문에 바르비종파가 일구어온 혁신을 발전시켜갈 젊고 야심찬 화가들을 찾던 중이었다. 뒤랑뤼엘은 프랑스를 비롯한 유럽 곳곳을 샅샅이 뒤졌지만 마땅한 인재는 아직 나타나지 않았다. 그러던 중 두 명의 젊은 프랑스 화가, 모네와 피사로를 만났다. 그들 역시 보불전쟁 때문에 런던에 머무르던 중이었다.

풍자만화가로 그림 경력을 시작한 모네는 외젠 부댕(Eugène Boudin, 1824~1898)을 만나면서 창작 대상을 바꾸었다. 부댕은 그에게 밖에 나가 그림을 그려보라고 권유했다. "밖에서 세 번 붓을 놀리는 편이 이틀 내내 작업실 이젤 앞에 앉아 그림을 그리는 것보다 훨씬 낫다"는 것이 부댕의 주장이었다.

모네는 함께 어울려 다니던 친구들과 미술대학교에 이 방법을 전파했다. 피사로, 르누아르, 시슬레, 세잔 역시 모네가 택한 방법을 지켜보고 경청한 다음 뜻을 함께했다. 1869년, 모네와 피사로는 야외작업을 하기 위해 파리 교외로 나갔다. 모네는 그

해 하반기에 파리 서쪽 휴양지 라그르누예르에서 르누아르와 함께 그림을 그렸다. 둘은 여행, 뱃놀이, 여름햇살 속 수영을 즐기는 중산층을 화폭에 담았다.

모네와 르누아르는 1869년 '라그르누예르(La Grenouillère)'라는 같은 제목의 그림을 그렸다. 똑같은 장소를 그린 것이었다. 거의 같은 풍광을 담았기에, 둘의 표현방식을 비교해볼 수 있다. 평화롭고 친근한 분위기 속에, 깔끔하게 차려입은 휴일 행락객들은 수영하는 곳으로 인기 있는 장소에 모여 휴식을 취하고 있다. 두 그림의 중심부에는 물가에서 몇 미터 떨어진 둥그런 섬 위에 사람들이 모여 있다. 왼쪽에서 시작되는 좁다란 목재 부교가 섬으로 이어진다. 오른쪽으로는 카페에 앉아 담소를 나누는 사람들, 섬 건너편으로는 수영하는 사람들이 보인다. 가까운 전경에는 뭍에 정박된 나룻배들이 수면에서 잔잔하게 흔들리고 있다. 얕은 파문은 여름햇살을 받아 은빛으로 빛난다. 뒷배경에는 잎이 무성한 나무들이 수평선을 이루며 줄지어 서 있다.

모네의 그림은 원래 스케치에 불과했는데(그 스스로 '형편없는 스케치'라고 부를 정도였다), 살롱에 출품하려는 더 크고 세세한 그림의 예비단계였다(그런데 결국 살롱에서 거부당했고, 지금은 사라지고 없다). '형편없는 스케치'든 아니든, 모네의 그림은 초기 인상주의를 제대로 보여주는 사례다. 투박한 붓질, 밝은 색상, 짧은 작업시간, 그 당시 중산층을 소재로 선택한 점. 르누아르의 그림도 마찬가지였다.

하지만 둘의 표현방식과 접근법은 판이하게 달랐다. 모임의 사회적 측면에 흥미가 있던 르누아르는 행락객의 복장, 표정, 상호작용을 주된 관심사로 삼았다. 모네는 다른 부분을 강조했다. 그의 표적은 주로 수면이나 배, 하늘에 자연광이 미치는 효

과였다. 모네의 그림은 르누아르의 것보다 또렷해서 평온한 하루를 연상시키는 르누아르의 은은한 그림보다 낭만적이지는 않다. 대신 모네는 보다 조화로운 색채를 이용했고 구성이 더 엄격했다. 가장 큰 차이점은 정확한 표현을 위한 엄밀함의 정도였다. 모네는 사건을 그럴싸하게 그리는 데 비해 르누아르는 감상적이고 달콤하게 표현했는데, 이는 인상주의만큼이나 18세기 로코코 양식에 큰 영향을 받은 것이다.

아카데미에서 크게 성공을 거둔 인상파 화가는 아무도 없었다. 런던에서 뒤랑뤼엘과 만날 당시 경제적으로 어려웠던 피사로도, 부양할 미망인과 어린아이가 있던 모네도 마찬가지였다. 둘은 화상 뒤랑뤼엘과 만난 것을 더없이 기뻐했다.

뒤랑뤼엘 역시 같은 마음이었다. 수십 년간 단련을 거치며 정교해진 감식안 덕에 두 화가의 비범한 재능을 알아볼 수 있었다. 작품을 살펴보고 이야기를 나눠보니, 사업의 다음 단계에 필요한 인재들이었다. 바르비종의 예술철학을 계승한 두 젊은 화가는 갤러리, 나아가 아마도 예술의 미래를 대변할 인재였다. 뒤랑뤼엘은 그 자리에서 둘의 그림을 사들였다. 런던 뉴본드 스트리트 168번지에 있던 자신의 갤러리에 그림들을 전시할 생각이었다. 형편에 쪼들리던 두 화가로서는 다행스러운 일이었다.

뒤랑뤼엘의 진취적인 대담함은 여기에서 그치지 않았다. 그는 모네와 피사로의 작품을 선보이려고 아카데미의 연례 살롱전까지 기다리지 않았다(아마도 기다려봤자 헛수고였을 것이다). 대신, 발 빠르게 직접 전시회를 열기로 했다. 별난 행보였다. 뒤랑뤼엘은 화가들에게 달마다 생활비를 지급해서 아카데미라는 압박에서 벗어날 수 있게 해주었다(당시 모네나 피사로 모두 경제적으로 자립하지 못한 상태였다). 작품 상당수를 현찰로 매

입하는 한편, 상업적 작품을 요구하기도 했는데, 그런 과정에서 예술시장의 운영방식이 바뀌었다.

뒤랑뤼엘은 기존 전시작인 바르비종파의 풍경화 말고도 새로운 작품을 조금씩 추가할 계획이었다. 대중은 모네와 피사로의 그림이 훨씬 칭송받고 있던 코로나 밀레, 도비니의 작품과 논리적인 연계가 있다고 평가하고 이해했다. 뒤랑뤼엘은 영리하게 움직였다. 항상 긴장의 끈을 놓지 않았기에, 현대미술 시장이 변하고 있음을 알아차렸다. 혁명과 기계화 덕분에 '부르주아'라는 새로운 사회계층이 등장했다. 중산층 신흥 부자들은 다른 종류의 예술을 원할 터였다.

생각이 깬 현대인들은 호랑이 담배 피우던 시절의 종교적 심상이 가득한 따분하고 빛바랜 그림이 아니라 새로운 세상을 담아낸 작품을 원했다. 여가활동을 즐기게 된 것이 중대한 변화였다. 자유시간이 생긴 사람들은 기술이 선사한 멋진 선물을 즐길 수 있게 되었다. 공원에서 팔짱을 끼고 거니는 사람, 호수에서 뱃놀이를 하는 사람, 강에서 수영을 즐기는 사람, 카페에서 음료를 마시는 사람 등 만족스러운 도시생활을 즐기는 이들을 그린 그림들. 뒤랑뤼엘은 고객들이 바로 이런 그림을 사들일 것으로 내다보았다. 그에 만족하지 않고, 나아가 젊은 작가들에게 좀 더 작은 작품을 그려보라고 권했다. 크기가 작은 그림이라면 검소한 아파트에 사는 부유하지 않은 수집가들도 벽에 걸 수 있을 터였다.

그는 세상이 돌아가는 것만큼이나 대중의 취향도 빠르게 변하리라 직감했다. 후원하는 화가들의 작품에 대한 헌신적인 태도 역시 또 다른 직감에서 비롯되었다. 이러한 그의 예감은 옳았다. 추측에서 시작했지만 성공적이었던 그의 사업안은 당시

파리 예술가들의 숨통을 옥죄고 있던 아카데미라는 사슬을 끊어내는 데에 중요한 역할을 했다. 재능이 있어도 아카데미에서 허락이나 인정을 받지 못했던 화가들에게 드디어 새로운 판로가 생긴 셈이었다. 그는 거기에서 한 걸음 더 나아가, 화가들이 참견이나 경제적 어려움 없이 창작활동을 할 수 있게 도왔다. 이러한 움직임은 현대미술의 등장과 빠른 발전에, 그리고 오늘날까지도 성업 중인 박학다식하고 사업가다운 아트딜러들이 이끄는 사업안 확립에도 직접적인 영향을 미쳤다.

세간에 잘 알려진 1874년 전시회가 열릴 당시, 뒤랑뤼엘은 특히 모네와 피사로, 시슬레, 드가, 르누아르의 작품을 후원하며 홍보하고 있었다. 예술가들은 르로이의 혹평에 움츠러들었지만, 똑똑한 화상은 쾌재를 불렀으리라. 타고난 흥행사였던 그는 언론의 영향력을 익히 알았고, 그것을 이용할 줄 알았다. 얼마 뒤, 오스카 와일드 역시 이런 말을 남겼다. "입방아에 오르는 일보다 나쁜 것은, 입방아에도 오르지 않는 것이다." 뒤랑뤼엘의 직감은 또다시 옳았다. 르로이의 악평이 활자화되지 않았더라면 그들에게 인상파라는 이름이 붙을 일도 없었을 것이다.

뒤랑뤼엘은 성공가도를 달렸다. 하지만 남보다 한 발 앞서 사는 일은 결코 쉽지 않았다. 파리의 갤러리는 크게 성공했지만, 런던에서 진행하던 사업은 난항 끝에 1875년 결국 좌초하고 만다. 야심만만하던 그에게는 큰 타격이었다. 하지만 런던에서 시도한 모험에 모네와 피사로를 끌어들이면서 뒤랑뤼엘도 모네도 큰 성과를 얻게 된다.

런던에 체류 중이던 모네는 근대 영국의 풍경화가들이 그린 작품을 연구하느라 많은 시간을 보냈다. 존 컨스터블, 런던에서 활동하는 제임스 맥닐 휘슬러의 작품은 익히 알고 있었다. 그

런데 모네의 상상력에 불을 지핀 것은 다른 작가의 몽환적인 그림이었을 가능성이 크다. 조지프 말러드 윌리엄 터너(Joseph Mallord William Turner, 1775~1851)는 이미 수십 년 전 별세했지만 런던에서는 여전히 그의 그림을 몇 점 볼 수 있었다. 그러니 모네로서는 터너의 그림을 눈여겨보지 않기란 힘든 일이었다. 터너 역시 모네처럼 자연광이 주는 효과에 홀린 화가였다. 장엄한 자연광에 감동한 터너는 "태양은 신이다"라고 말하기도 했다.

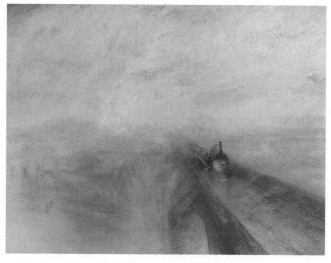

그림 7
조지프 말러드 윌리엄 터너 〈비, 증기, 속도〉
1844년

모네가 런던에 살던 1871년, 당시 런던 내셔널갤러리에서는 터너의 작품 〈비, 증기, 속도(Rain, Steam and Speed)〉(그림 7 참고)를 전시 중이었다. 이 작품에 비하면 모네의 관습에서 벗어난 화풍은 보수적으로 보일 정도였다. 인상파들처럼 현대적 삶에 관

심이 있던 터너는 그 특징이 고스란히 드러난 동시대의 풍경을
화폭에 담았다. 바로 템스 강 사이에 놓인 근사한 다리 위에서
런던 서부를 향해 달리는 증기기관차였다. 산업의 현대성을 보
여주는 전형이라고 할 만했다.

　　터너는 주제만큼이나 그리는 방식에서도 시대를 앞서갔다.
태양빛을 머금은 빗방울의 황금색 휘장이 그림 위에 비스듬히
드리워져, 그림 속 세세한 부분들이 대부분 희미하게 보인다. 돌
진하는 기차 전면부에 솟은 검은 굴뚝은 간신히 알아볼 정도이
며, (진한 갈색으로 칠해진) 다리 역시 매한가지다. 나머지는 전
부 흐리멍덩하다. 해, 비, 강, 기차, 다리가 파란색과 갈색, 노란색
을 이리저리 섞은 색 안에 하나로 녹아 있다. 멀찍이 보이는 언
덕, 왼편에 놓인 다리, 강둑은 그 윤곽만 흐릿하게 보일 뿐이다.
장엄하고 의미심장하며 스스럼없이 삶을 찬양하는 터너의 그림
은 지금 봐도 새롭고 혁신적이다. 컨스터블은 터너가 "덧없고 가
벼운 빛바랜 증기로 그림을 그리는 것 같다"고 평했다. 터너의
그림은 인상파에서 시작된 몽환적인 화법에는 물론 〈비, 증기,
속도〉 이후 한 세기가 지난 다음에야 나타난 미국 추상표현주의
자들의 순수한 감정적 폭발에도 영향을 미쳤다.

　　모네는 런던에서 고무적인 풍경화가 말고도 또 다른 즐거
움을 발견했다. 이를테면…… 스모그 같은 것이었다. 산광(散光)
에 관심 있는 이라면 탁하고 지저분한 런던의 겨울 안개는 눈으
로 직접 봐야 할 광경이었다. 빼곡하게 도시를 메운 굴뚝이 뿜어
내는 석탄연기가 차가운 연무와 섞이며 생기는 안개였다. 모네
는 런던 중심부 국회의사당 가까이에 있는 템스 강둑에 조그만
의자 하나를 갖다두고, 거기 앉아 몇 시간이고 눈앞의 풍경을 그
렸다. 그런 노력 끝에 오래 기억에 남을 만큼 아름다운 인상주의

작품을 완성했다. 그 순간, 그곳의 분위기를 완벽하게 포착한 그림이었다. 파리 살롱에서는 그 그림을 좋아하지 않았지만, 나는 마음에 든다.

지금에 와서 보면 〈웨스트민스터 다리 밑 템스 강(The Thames below Westminster)〉(1871)은 런던의 풍경을 전통적으로, 거의 진부하게 묘사한 그림 같겠지만, 모네가 그 풍경을 그릴 당시에는 초현대적인 그림이었다. 그림 배경에는 음산한 청회색의 국회의사당이 템스 강 위로 우뚝 솟아 있다. 마치 아득한 곳에 자리 잡은 고딕풍 성채처럼 보인다. 1834년 웨스트민스터 궁이 화재로 소실되고 나서 자리를 옮겨 재건된 직후였다(터너는 이 사건을 〈국회의사당 화재(The Burning of the Houses of Lords and Commons)〉라는 그림으로 남겼다). 웨스트민스터 다리(역시 먼발치에 있는)도 당시 새것이었는데, 마치 너저분한 레이스 조각처럼 그림 한복판을 가로지르고 있다. 오른쪽 전면부에서는 인부들이 부두를 새로 짓는 중이다. 얼마 전 완성된 빅토리아 제방과 연결되어 있다. 템스 강 북쪽으로 뻗은 이 보행로는 주말마다 산보하는 중산층을 위해 조성되었다. 최신식 증기예인선이 수면에서 분주하게 움직인다. 모네가 10년 먼저 런던을 찾았더라면, 1871년에 그린 이런 풍경은 대부분 존재하지 않았을 것이다.

모네가 택한 회화기법 역시 현대적이었다. 그는 세부를 정교하게 묘사하는 대신 회화적 통일성을 추구했다. 형태, 빛, 대기가 하나의 확고한 틀 안으로 녹아드는 조화로움을 작품에 담아내기 위해서였다. 뿌옇게 번진 빛으로 레이스 커튼처럼 그림을 감싸 시각적 명료함을 제거한다. 전면에 보이는 짙은 갈색의 부두와 인부들은 몇 번의 붓질을 거친 것이다. 보라색과 파란색, 흰색 파선을 쉼표를 찍듯 짧게 붓질해서 강 위로 드리운 그림자

를 묘사했다. 강의 나머지 부분도 이런 식으로 칠했다. 배경에서 실루엣으로만 보이는 국회의사당과 웨스트민스터 다리는 짙게 낀 안개가 그렇듯 구성의 깊이와 시각적 신호를 더한다.

거의 초점이 엇나간 스케치 같은 작품이다. 모네가 거둔 위대한 성과였다. 그 덕분에 모네는 〈웨스트민스터 다리 밑 템스강〉에서 의도한 통합적 효과를 제대로 확인할 수 있었다. 인상주의의 전형이라 할 수 있는 작품이다. 건물과 강, 하늘은 희미한 풍광에 녹아들었고, 복잡한 묘사의 생략은 풍경에 활기를 불어넣으며 보는 이의 상상력을 자극한다. 보는 사람은 그림이 마치 한 편의 영화라도 되는 듯 그 안에 흐르는 이야기에 빠져든다.

모네는 여러 가지 화풍에서 영향을 받았는데, 예를 들자면 바르비종파의 풍경화가, 마네, 컨스터블, 터너, 휘슬러 등이다. 일본의 평면회화 우키요에('덧없는 세상의 그림'이라는 뜻) 목판화도 그에게 영감을 주었다는 걸 알면 놀랄 것이다. 우키요에가 유럽에 등장한 것은 일본이 문호를 개방한 1850년대 중반이었다. 파리에서 열린 만국박람회(1855, 1867, 1878) 때 첫선을 보인 우키요에는 나중에 그보다는 덜 화려한 항공화물에서도 발견되었다. 일본에서 해외로 선물을 보낼 때 포장재로 사용한 탓이다.

우타가와 히로시게(1797~1858), 가쓰시카 호쿠사이(1760~1849) 등 우키요에 명인은 마네에게도 영향을 미쳤다. 마네는 호쿠사이의 유명한 판화 〈가나가와의 거대한 파도〉(1830?~1832) 같은 평면작품에 깊은 감동을 받았다. 하얀 거품이 일렁이는 커다랗고 푸른 파도가 후지 산을 집어삼키는 모습을 그린 작품이다. 〈올랭피아〉, 〈풀밭 위의 점심식사〉에서 볼 수 있듯이 마네는 원근법의 사용을 대폭 줄였다. 한편 모네는 마네를 비롯한 인상파 화가들의 기법을 통합하는 중이었다. 대칭적 구조를 보이는 〈웨스트민

스터 다리 밑 템스 강〉에서는 거의 모든 대상을 오른쪽에 배열
했다. 우키요에에서 긴장감을 고조시킬 때 기본적으로 사용하는
기법이었다. 모네는 대상의 구체적 특징을 정확히 그리기 위해
눈을 즐겁게 하는 장식 위주의 방식 대신, 대담하게도 부두와 국
회의사당의 겉모습을 단순하게 표현하기로 했다.

 우키요에의 영향을 받은 프랑스 화가가 모네와 마네뿐만은
아니었다. 인상파들은 한결같이 양식화되고 만화책처럼 단순한
우키요에에 흥미를 보였다. 그중 에드가르 드가가 가장 큰 영향
을 받았다. 그가 특히 존경한 우키요에 화가 히로시게는 수백 점
의 작품을 남겼는데, 에도(지금의 도쿄)와 교토 사이 466킬로미
터 도로의 정거장 53곳을 표현한 연작도 있다. 그중 하나인 〈오
쓰 역〉(그림 8 참고)은 가게에서 물건을 사는 사람, 무거운 짐을 짊
어지고 걸어가는 사람, 바삐 볼일을 보는 행인 같은 일상적인 풍
경을 담은 작품이다. 누구 하나 눈에 띄는 사람은 없지만, 작품

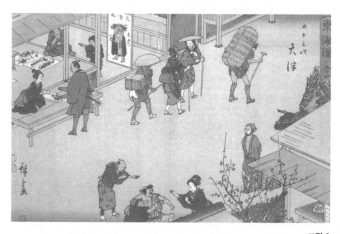

그림 8
우타가와 히로시게 〈오쓰 역〉
1848~1849년경

의 시점과 구도는 주목할 만하다.

히로시게는 고층건물 꼭대기에 달아놓은 감시카메라를 통해서 보듯 풍경을 조감한다. 공중 시점의 관음적 효과는 그림의 구조에 의해 더욱 강화되었는데, 그는 왼쪽 아래에서 오른쪽 위로 풍경을 사선으로 배열했고 화폭에 갇힌 시선을 가상의 소실점으로 옮긴다. 화가는 보다 생생한 느낌을 부여하기 위해 인물들이 전경에서 벌이는 행동을 적극적으로 보여주는데, 이는 다른 우키요에 화가들도 애용하는 방법이다. 그 결과 그림을 보는 사람은 희한하게도 그림 속에 있는 듯한, 심지어는 그림 속 사건에 연루된 듯한 느낌을 받게 된다.

이제 1874년에 드가가 그린 〈발레 수업(La Classe de danse)〉(그림 9 참고)을 볼 차례다. 제1회 인상주의 전시회(로 훗날 알려진 전시)가 개최된 해의 작품이다. 연습실을 가득 메운 발레리나들은 늙은 발레 선생님에게는 별 관심이 없다. 선생은 짧고 선 지팡이로 바닥을 두드려 박자를 맞춘다. 어린 발레리나들은 제자리에 서서 연습실 벽에 기댄 채 스트레칭을 하는 중이다. 모두 새하얀 튀튀를 입고, 허리에는 다양한 색의 리본을 동여맸다. 왼쪽 전경에 선 발레리나 무릎께에 작은 강아지 한 마리가 보인다. 뒤돌아선 발레리나는 큼지막한 붉은 머리핀을 뽐내고 있다. 왼편 귀퉁이에서는 제일 산만한 발레리나가 등을 긁는 중이다. 소녀는 눈을 감은 채, 잠시나마 시원한 듯 턱 끝을 치켜들고 있다.

나처럼 무대 뒤에서 발레리나들이 리허설 하는 모습을 지켜본 적이 있는 사람에게는 놀랄 만큼 정확하며 추억을 불러일으키는 그림이다. 드가의 그림은 일순 굼뜨고 무관심해 보이다가 육감적이고 강렬한 균형 잡힌 동작을 취하는 발레리나의 고양이 같은 매력을 잘 담아내고 있다. 드가가 이룬 업적은 위대했

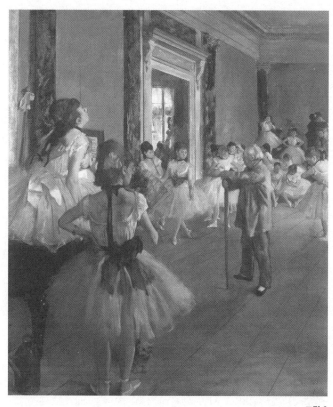

그림 9
에드가르 드가 〈발레 수업〉
1874년

다. 아카데미가 고집하는 기존의 규칙에 구애받지 않고, 일본 목
판화가들의 구도기법을 흉내 낸 덕이었다. 히로시게의 〈오쓰
역〉이 그랬듯, 드가 역시 왼쪽 하단에서 오른쪽 상단으로 이어지
는 대각선 구도를 선택했다. 나아가 대상보다 높은 시점, 대칭
구도, 과장된 축소, 그림의 테두리를 대폭 잘라내는 방법을 사용
했다. 예를 들어보자. 맨 오른쪽 가운데에 있는 발레리나는 몸이
절반만 보인다. 당연히 눈속임이지만, 매우 효과적이다. 덕분에

정지된 것처럼 보이는 장면이 생기를 띠게 된다. 드가는 이를 통해 우리가 자신이 잠시 붙잡아둔 덧없는 순간을 바라보고 있음을 전달하고자 했다.

하지만 이는 당치도 않은 생각이었다. "내 그림보다 덜 즉흥적인 예술은 없다"던 그의 말을 생각해보면 사실 그를 인상주의자라고 할 수는 없다. 드가는 모네나 다른 화가들처럼 모든 그림을 바깥에서 그리지는 않았다. 그보다는 미리 준비해놓은 스케치를 갖고 작업실에서 그리는 편을 선호했다. 사전조사와 준비작업에도 열을 올려 수백 장의 스케치를 그렸고, 과학자만큼 인체해부학에 관심을 쏟았다. 400년 전, 인체생리학에 몰두했던 레오나르도 다빈치를 연상케 하는 노력이었다. 드가는 수시로 변하는 자연광에는 큰 흥미가 없었다. 그의 관심사는 대상이 움직이는 것처럼 보이게끔 그리는 능력이었다.

이런 점은 〈시골 경마장(Aux courses en province)〉(1869?~1872)에서도 찾아볼 수 있다. 여기서 드가는 일본 판화가들이 발전시킨 구성기법을 활용했다. 부유한 중산층 부부가 지붕 없는 마차에 올라 경마장에서 시간을 보내는 이 장면도 대각선 구도(이 경우에는 왼쪽 하단 모서리에서 시작해 오른쪽 상단으로 향하는)로 배치했다. 전면부에 보이는 마차와 말은 모습의 일부만 드러나 있다. 드가는 극단적이고 갑작스럽게 프레임을 잘라 바퀴, 다리와 몸체(마차와 말의 것 모두)를 생략했다. 발레리나들을 그린 그림이 그랬듯, 이 그림에서도 운동신경이 활발하고 몸놀림이 유연한 대상을 선택해 움직임의 미적 감각을 표현하고자 했다.

드가가 속도와 움직임이 주는 인상을 표현할 만한 지식과 안목을 갖추고 있었던 게 단지 일본 판화작품을 연구했기 때문

만은 아니었다. 다른 인상파 화가들처럼, 그 역시 급속도로 진화하는 사진이라는 매체를 통해 상당한 지식을 쌓았다. 그는 사진가 중 특히 에드워드 마이브리지(Eadweard Muybridge, 1830~1904)에 정통했다. 주로 미국에서 활동한 영국인 사진가 마이브리지는 1870년대, 말과 사람의 실제 움직임을 찰나마다 컷으로 나누어 담은 (지금은 매우 유명한) 연작으로 이름을 알렸다. 드가에게 그의 작품은 일종의 계시와도 같았다. 드가는 그의 사진을 연구하고 모방해 '있는 그대로의 움직임'을 포착하는 것이야말로 예술가로서 자신이 이루어야 할 야망이라 공언했다.

　　드가가 동료 화가들 사이에서도 유별났던 까닭은 드로잉 선을 특별히 신경 써서 그린 데 있다. 이는 그가 실내에서 작업한다는 것 외에도 카페 게르부아 패와 차별성을 드러내는 특징이었다. 드가는 이십대 초반에, 전통을 중시하는 화가이자 들라크루아의 숙적이었던 앵그르와 대면한 적이 있다. 앵그르는 드가에게 구도가 뛰어난 그림을 그리는 법을 알려주었다. 평생 잊을 수 없는 가르침이었다. 뛰어난 데생 실력을 갖추게 된 드가는 이제 피카소나 마티스처럼 세상과 동떨어진 이들하고 한 무리가 되었다. 현대미술의 거장들이 이룬 소소하고 배타적인 집단은 옛 거장들과 흡사한 드로잉을 선보였다.

　　이는 〈시골 경마장〉에서도 발견할 수 있는 점이다. 극적 구도와 생생하면서 능숙하게 처리한 색감도 훌륭하지만, 무엇보다 발군은 데생 실력이다. 아무리 신랄한 비평가라도 그의 전시회를 살펴보고는 그의 드로잉 실력을 인정할 수밖에 없었다(유감스럽게도, 르로이는 그 어떤 평도 하지 않았다). 사람들은 드가의 정밀한 드로잉과 솜씨, 흔들림 없는 기법에 감탄했다. 어쩌면 그의 작품을 본 평론가들은 대(大)화가와 전위파의 예술이 성공

적으로 합쳐질 수도 있다는 희망을 품었을지도 모를 일이다.

　그리고 그것이야말로 드가가 최후에 이루고자 했던 목표였
다. 물론 드가는 1874년 처음 개최된 인상파 전시회에 매우 적극
적으로 참여했고, 이후 12년 동안 일곱 차례에 걸쳐 열린 전시회
에도 매번 빠짐없이 출품했다. 하지만 자칭 '사실주의 화가'였던
그는 인상파라는 호칭을 싫어했다. 그러니 모네, 피사로, 르누아
르처럼 완벽한 인상파로 구분할 수는 없겠지만, 드가의 방식은
동료들의 것과 흡사한 점이 상당히 많았다. 그가 주로 선택하는
주제는 현대, 대도시, 일상, 중산층이었다. 다양한 색상을 사용했
고, 대상은 단순화해서 표현했다. 붓질은 거침없었다. 그림을 통
해 덧없는 순간의 느낌을 전달하고자 했다.

　1886년, 파리에서 마지막 전시회가 열렸다. 그 무렵 이 화
가들의 철학적, 지리적 입지와 성격은 저마다 달라졌고, 인상파
라는 예술가 집단은 차츰 해체의 길로 접어들게 되었다. 이제 인
상파는 오페라와 아이러니하게도 아카데미가 그렇듯, 프랑스 문
화생활의 주류가 되고 있었다.

　뒤랑뤼엘의 사업 규모는 점차 커졌지만 그 과정이 수월치
만은 않았다. 한 가지 이유는 1874년 처음 개최했던 인상파 전시
회였다. 그 무렵 화상이었던 뒤랑뤼엘은 화가들에게 줄 돈이 없
었다. 하지만 인내심과 믿음을 지킨 끝에 그는 마침내 수익을 낼
수 있었다. 그 뒤 1886년 미국에서 선보인 대규모 전시회는 성
공을 거두었다. 과거에도 인상파 작품들을 모아 미국에서 전시
회를 조직한 적은 있었지만, 이때만큼 규모가 큰 적은 없었다.
엄청난 성공이었다. 나중에 뒤랑뤼엘은 미국과 프랑스의 반응을
이렇게 비교하기도 했다. "미국의 대중은 조롱하는 대신, 작품
을 사들였다!"

유명인사가 된 인상파 화가들에게는 탄탄한 미래가 보장되
었다. 그리고 그들의 작품은 이제 현대예술품이 되었다.

04

**인상파의
둥지에서
벗어나다**

후기인상주의
1880~1906년

빈센트 반 고흐, 폴 고갱, 조르주 쇠라, 폴 세잔. 오늘날 후기인상파로 알려진 네 사람이지만, 이들 중 그 명칭에 딱 들어맞는 사람은 없다. 당사자들이 이 명칭을 조롱하거나 탐탁잖게 여겼기 때문은 아니다. 후기인상파라는 말은 이 네 명이 세상을 떠난 다음 생겼다. 단지 그 이유 때문이다.

1910년, 영국의 큐레이터이자 미술비평가, 화가인 로저 프라이(Roger Fry, 1866~1934)가 후기인상파라는 명칭을 만들어냈다. 그로서는 저마다 다른 특징을 가진 예술가들을 통칭할 만한 용어가 필요했다. 프라이는 런던 그래프턴 갤러리에서 열릴 전시회의 일부로 그들의 작품을 선택했다. 프랑스에 기반을 둔 전위

파 화가들의 작품을 런던에서 선보이는 일은 드물었다. 불편한 반향을 일으킬 우려도 있었다. 그리 되면 프라이가 언론의 포화를 맞을 것도 당연지사였다. 그러니 대중에게 친숙하면서 업계 종사자들의 매 같은 눈길도 통과할 수 있는 명칭을 찾아야 했다. 나도 겪어봤는데, 의외로 힘든 일이다.

나는 7년간 런던 테이트 갤러리에서 일했다. 그중 6년 반 동안은 전시회 제목 후보들을 의논하는 데에 바쳤다. '농담이 아니랍니다', '정말로 진짜', '물질계'. 한 번씩은 후보에 올랐던 제목들이다. 이 '제목 회의'에는 보통 열다섯 명 정도가 참석하는데, 그중 열세 명은 꿀 먹은 벙어리 행세를 한다. 그러다가 "안 됩니다", "절대 안 됩니다" 따위의 말이나 한다. 긍정적인 나머지 두어 명은 의견을 개진한다. 당연히 바보 같은 짓이다. 하지만 이는 '대중 대 학계'라는, 예술계의 가장 중요한 갈등을 보여준다. 언론은 대중에게 작품의 요지를 전달하는 유익한 역할을 맡고 있다. 큐레이터와 예술가는 이 점을 잘 알고 있지만, 솔직히 말하자면 언론은 성가신 존재이기도 하다. 예술가들은 대중에 영합하는 '포퓰리스트'가 되어 동료들이 면전에서 모욕하는 전시회 제목을 묵인하느니, 차라리 스스로 눈을 멀게 할 것이다. 이런 이유로 그들은 무미건조하고 생기라고는 전혀 없는 제목을 택하곤 한다. 두루뭉술한 논문에서 골랐다고 생각할 수밖에 없는, 그런 제목 말이다. 반면, 발랄한 마케팅 업계에서는 '걸작', '블록버스터', '평생 단 한 번' 같은 말을 끼워넣는다. 제목을 정하다가 막다른 골목에 부딪히기도 하고, 몇 시간 동안 열띤 논쟁을 벌이기도 한다. 마지막 순간까지 메일 세례가 이어지는 일이 태반이다. 그러다가 어느 순간 미적지근하게 합의한 최종안이 대중의 상상력을 자극할 수도 있고 그러지 못할 수도 있다.

프라이가 풀어야 할 숙제는 네 명의 화가를 아우르는 공통 분모를 찾는 일이었다(흔히 겪는 딜레마이긴 하다). 프라이는 그들이 20세기 현대미술 운동을 시작한 대표적 인물이라는 사실도, 쇠라와 반 고흐가 '신(新)인상파'라 불린다는 점도 알고 있었다. 세잔은 인상파였고, 고갱은 (상징적 암시로 작품을 가득 채우는) 상징파와 궤를 같이하고 있었다. 그러나 저마다의 방식으로 회화양식을 발전시켜나갔고, 마침내는 공통분모가 갈수록 줄어들었다. 프라이는 이미 예술사적, 상업적 근거를 들어 마네의 작품을 출품하기로 결심한 터였다. 그가 준비한 대부분의 작품들은 런던 예술애호가들에게 생소하겠지만, 그들도 '인상파의 아버지' 정도는 들어봤을 것이다. 그의 작품에는 추운 겨울 집구석에 틀어박힌 예술애호가들을 집 밖으로 끌어낼 만한 매력이 있었다. 그리고 프라이는 각자 마네의 방식을 발전시킨 보다 많은 현대 화가들을 소개하고 싶었다. 그래서 다른 화가들 이름은 아니더라도 마네만은 반드시 전시작가 명단에 올려야 했다. 그리고 당시 '인상파'라는 명칭이 대중의 이목을 끌고 있었다. 그렇다면 '마네'와 '인상파'라는 단어를 연결하는 것이 효과적이기는 했지만, 엄밀히 말해서 정확한 표현은 아니었다. 이걸 어쩌지? 프라이가 떠올린 해결책은 접두사 하나를 덧붙이는 것이었다. 그리하여 전시회 제목은 '마네와 후기인상파(Manet and the Post-Impressionists)'가 되었다.

프라이가 고흐, 고갱, 쇠라, 세잔을 후기인상파로 포장한 이론적 배경에는 이들 모두가 마네가 영감을 불어넣고 지지한 인상주의에서 발전했다는 사실이 있었다. 네 명 모두 인상파 이론을 지지했지만, 다른 한편으로는 각자의 길을 걸었다. '이후'라는 뜻의 접두사를 붙인 '후기(post)인상파'라는 명칭에 딱 들어맞는

행보였다. 살짝 진부한 표현이지만 우편배달부에 비할 만했다.[4] 인상파라는 편지를 새로운 목적지로 배달하는 것이 그들의 역할이었다.

자, 그렇다면 미술사적 평가는 어땠을까? 흠, 제목은 그럴싸했지만 전시회는 그다지 성공을 거두지 못했다. 후기인상파라는 명칭은 자리를 잡았지만 프라이의 전시회에는 늘 그렇듯 평론가들의 비난과 혹평이 쏟아졌다. 전시회를 개최한 직후, 프라이는 아버지에게 편지를 썼다. "신문사의 혹평이 여기저기서 태풍처럼 휘몰아쳤습니다." 그중 가장 대중적인 리뷰로는 〈모닝포스트〉에 실린 것을 꼽을 수 있는데, 기사는 본파이어 나이트(Bonfire Night)[5]에 열린 전시회 오프닝에 암울한 의미가 있다고 주장했다. "유럽 회화를 전체적으로 훼손하려는 광활한 계획의 실체를 드러내는 날로 11월 5일만큼이나 적절한 날짜가 어디 있겠는가. 그야말로 최적의 선택이었다." 과거 인상파가 받은 혹평과 흡사했고, 이는 미래의 몇몇 현대미술 운동에도 일어날 일이었다. '그게 예술이라고?' 대부분의 비평은 이런 식으로 비꼬는 투였다. 프라이는 사기꾼 취향을 가진 괴짜로 매도당했다. 하지만 모두가 그런 것은 아니었다. 화가 덩컨 그랜트(Duncan Grant, 1885~1978), 버네사 벨(Vanessa Bell, 1879~1961), 그리고 버네사의 여동생인 버지니아 울프는 전시회에 감복해서, 자기들만의 보헤미안 지성인 모임에 프라이를 초대했다. 이후 이 모임은 '블룸즈버리 그룹(Bloomsbury Group)'이라 불리게 된다.

4　'우편배달부(postman)'에는 마찬가지로 'post'라는 단어가 들어 있다.
5　1605년 11월 5일, 런던에서 가톨릭교도들이 의사당 폭파를 계획했으나 실패로 돌아갔다. 매년 이 날짜가 되면 모닥불을 밝히고 불꽃놀이를 한다. 영국에서는 그 수괴의 이름을 따 '가이 포크스 나이트(Guy Fawkes Night)'라고도 부른다.

버지니아 울프가 1923년에 발표한 유명한 에세이 「베넷 씨와 브라운 부인(Mr Bennett and Mrs Brown)」 중 이런 대목이 있다. "1910년 12월 전후로 인간상은 바뀌었다." 바로 1910년 열린 로저 프라이의 전시회를 염두에 둔 말이었다. 다른 건 몰라도, 프라이의 인생이 바뀐 것만은 분명했다. 프라이는 뉴욕 메트로폴리탄 미술관 큐레이터 직에서 해고당하고 얼마 되지 않아 그래프턴 갤러리 전시회를 기획했다. 회장이자 자본가이고 프라이의 고용권을 쥐고 있던 존 피어폰트 모건(바로 그 J.P. 모건)과의 사이가 틀어져 해고당했는데, 모건이 프라이를 처음 고용했을 때만 하더라도 일에서 둘의 관계는 주고받을 것이 많았다. 프라이의 안목과 모건의 자본은 찰떡궁합이었다. 그 무렵 프라이는 파리에서 인기를 끌던 전위파 예술에 눈을 떴다. 이는 프라이 본인은 물론 그의 예술관까지 바꾸어놓았다. 그때까지만 해도 과거의 미술운동에 주력했지만, 이제는 현재에 집중하게 됐다. 1909년 출간한 『미학 에세이(Essay in Aesthetics)』에서는 후기인상주의를 "상상을 시각적으로 표현한 언어의 발견"이라 평했다.

크게 보면 말도 안 되는 소리다. 인상주의 전에 등장했던 예술작품 대다수 역시 상상을 표현한 것이기 때문이다. 미켈란젤로가 시스티나 성당에 그린 천장화가 '상상을 시각적으로 표현한 언어'가 아니면 무엇이겠는가? 하지만 후기인상주의가 객관성과 일상에 충실했던 인상주의에서 발전한 미술운동이라는 사실을 고려할 때, 어느 정도 맞는 말이긴 하다. 후기인상파 네 명은 각자의 방법으로 인상주의의 핵심이론과 '상상의 시각적 표현'을 결합하면서 강력한 예술적 조합을 발견했다(프라이는 1910년 전시회에 마티스와 피카소도 포함했지만, 마티스는 잠시나마 야수파, 피카소는 입체파로 분류되었다).

<u>반 고흐와 표현주의</u>

네덜란드 화가 빈센트 반 고흐(Vincent van Gogh, 1853~1890)를 모르는 사람은 없으리라. 광기, 스스로 귀를 자른 사건, 해바라기, 자살. 아마도 그의 이야기는 현대미술 작품집에 실린 작가들 중 가장 유명하지 않을까. 카미유 피사로는 성격이 너그러워서 재능 있는 화가를 발굴해 키워냈다. 그는 고흐를 연민 어린 말로 묘사했다. "나는 숱하게 이야기하곤 했다. 고흐는 미쳐버리거나, 아니면 다른 화가들을 앞지를 것이라고 말이다. 그가 두 가지를 모두 이루리라고는 생각지도 못했다."

고흐의 삶은 네덜란드 그루트준데르트(Groot-Zundert)라는 마을에서 평범하게 시작됐다. 목사인 테오도루스와 안나 코르넬리아 사이에서 여섯 아이 중 장남으로 태어났다. 헤이그에 있는 구필 화랑(Goupil & Cie)에서 일하던 삼촌은 고흐가 열여섯 살이 되던 해, 화랑의 견습직원 자리를 알선해주었다. 고흐의 실적은 괜찮은 편이었다. 처음에는 브뤼셀, 다음에는 런던. 해외지사 발령이 잇따랐다. 이 무렵 동생 테오도 화랑에 취직했다. 형제는 고흐가 죽을 때까지 정기적으로 편지를 주고받았다. 서신을 통해 예술과 문학, 이념을 논했다. 편지에는 물질만능주의에 찌든 미술품 상거래에 대한 고흐의 환멸감도 드러났는데, 기독교와 성경에 매달릴수록 그 혐오감은 강렬해졌다. 갈등에 빠진 고흐는 하던 일을 그만두고 영국의 램스게이트라는 따분한 마을로 내려가 교편을 잡았다. 그런데 만사가 뜻대로 풀리지 않았다. 고흐는 원래 무난한 성격이었지만, 후천적으로 강렬한 감정을 품게 되었다. 잠시 무보수로 전도사 일을 하던 고흐는 테오에게 이런 편지를 썼다. "어떻게 하면 이로운 인간이 될 수 있을까? 이게 바로 내가 고민하는 거야. 내가 어떻게든 인류에 이바지하고 도

움이 될 수 있을까?" 테오는 그런 형에게 예술가가 되라는, 별나
지만 장차 이뤄지게 될 답을 내놓았다.

돈이 꽤 드는 방법이었지만 고흐는 마음에 들어했다. 비용
은 테오의 몫이었다. 테오는 이때부터 형을 경제적으로 지원했
다. 고흐가 네덜란드에서 5년 동안 그림을 공부하는 동안, 테오
는 구필 화랑 파리 지점으로 옮겨갔다. 이후 고흐는 (역시 테오
의 돈으로) 순수미술 수업을 몇 번 들었지만, 실상 독학으로 그
림을 깨친 것이나 다름없었다. 고흐는 차츰 예술가로서 고유한
색을 찾기 시작했다. 그리하여 1880년대 중반, 지금은 최초의 걸
작으로 인정받는 그림을 그렸지만 당시에는 아무런 관심도 받
지 못했다. 〈감자 먹는 사람들(The Potato Eaters)〉(그림 10 참고)은 신
예화가 고흐의 야심작이었다. 그림 속에선 다섯 사람이 비좁은
방에 놓인 식탁에 둘러앉아 있다. 방 안을 비추는 것은 기름이

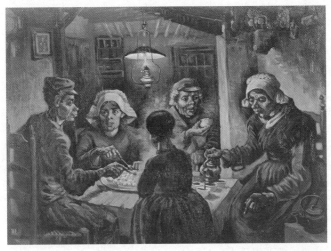

그림 10
빈센트 반 고흐 〈감자 먹는 사람들〉
1885년

간당간당한 석유램프뿐이다. 구성 면으로 보더라도 난이도가 있
는 그림이었지만, 고흐는 보다 원대한 목표를 꿈꿨다. 작가 찰스
디킨스가 그랬듯, '농민들의 삶'을 통해 당대의 사회상을 담고자
했다. 고흐가 그린 소작농들은 감상적이라기보다 자연스러운 모
습이었다. 그는 색과 대상을 자신만의 방식으로 미묘하게 활용해
농민들의 초라한 삶, 변변찮은 식사를 넌지시 보여주고자 했다.
그 결과, 칙칙한 갈색과 잿빛, 청색이 어우러진 그림이 탄생했다.
농부들의 손은 흙빛이었고, 손가락은 그들이 먹고 있는 감자만큼
거칠었다. 언뜻언뜻 보이는 직선들에서 비록 지쳤을지언정 굴복
하지 않는 가난한 가족의 모습을 떠올릴 수 있었다. 고흐의 그림
을 받아본 테오는 편지를 띄웠다. "파리로 오는 게 어때, 형?"

　　1886년, 고흐는 파리에 도착했다. 이렇게나 다르다니! 동생
덕에 접한 인상파 작품들은 신세계와도 같았다. 눈을 뜬 고흐 앞
에 불현듯 색채가 나타났다. 다음은 그가 친구에게 보낸 편지 중
한 대목이다. "파란색과 주황색, 빨간색과 녹색, 노란색과 보라색
의 대비, 변칙적이고 중성적인 색감을 이용해 극과 극을 조화시
키는 방법을 찾고 있다네. 강렬한 색을 표현하되, 단조로운 조화
는 피하는 거지." 발동이 걸린 고흐는 인상파의 즉흥적인 붓질을
연습한 다음, 시험 삼아 임파스토 기법(화폭에 물감을 두껍게 칠
해 입체적 효과를 내는 기법)으로 그림을 그려보았다. 그리고 파
리의 대다수의 전위파 예술가들이 그러했듯 벨기에 안트베르펜
에서 우키요에에 대한 애정을 키워갔다. 그런데 이러한 상황이
조금 과한 감이 있었다. 그는 살짝 불안해지기 시작했다. 테오는
프랑스 남부에서 좀 쉬다 오라고 충고했고, 고흐는 그것이 꽤 괜
찮은 생각이라 여겼다. 그는 '따뜻한 남쪽 나라의 작업실'에 환
상을 품고 있었다. 친구 고갱이 건너간 프랑스 북부 브르타뉴 못

지않게 예술가들이 터전으로 삼을 만한 지역이었다.

이것저것 살펴볼 요량으로 아를로 간 고흐는 그곳에서 두 번째 신세계를 만난다. 북유럽에서 태어난 청년에게 남부의 태양은 새로운 계시였다. 파리에서 색을 이해하고 보는 눈을 길렀다고 생각했지만, 이글이글 타오르는 프로방스 태양빛이 드리운 강렬한 색에는 비할 수 없었다. 모든 것이 전보다 강렬했다. 고흐는 빛을 알게 되었다. 14개월 동안 아를에 머물며 작품을 200점 가까이 그렸다. 그중에는 〈노란 집(The Yellow House)〉(1888), 〈양파가 있는 정물(Still-life with a Plate of Onions)〉(1889), 〈씨 뿌리는 사람(The Sower)〉(1888), 〈밤의 카페(The Night Café)〉(1888), 〈해바라기(Sunflowers in a Vase)〉(1888), 〈론 강의 별이 빛나는 밤(Starry Night over the Rhone)〉(1888), 〈아를의 침실(Bedroom in Arles)〉(1888) 같은 걸작들도 있었다. 고흐는 말했다. "사람들이 내 그림을 보고 이런 말을 했으면 좋겠습니다. '이 화가의 감정에는 깊이가 있군.'"

어쩌면 다음과 같은 말을 덧붙여도 괜찮았을 거다. "보는 사람의 감정에도 깊이를 더해주는군." 한번은 내 여섯 살짜리 큰아들을 데리고 현대미술 포스터를 파는 화랑에 간 적이 있다. 나는 휴일의 아버지답게 자못 관대한 태도로 아들에게 포스터와 엽서를 하나씩 고르라고 했다. 엽서는 모르겠지만, 포스터는 지금도 기억에 남아 있다. 바로 고흐의 〈아를의 침실〉이었다.

"왜 이걸 골랐어?"

"마음이 편해져서요." 아들이 대답했다.

아마도 그 화랑에 고흐가 있었더라면 쏜살같이 달려와 아들을 끌어안았을 것이다. 고흐가 그 그림에서 표현하고자 했던 감정이 바로 '편안함'이었기 때문이다. 색, 구도, 빛, 분위기, 가구. 그는 그림의 모든 것들을 동원해 휴식을 담아냈다.

아를은 고흐와 궁합이 잘 맞는 마을이었다. 아를은 그가 사랑해 마지않는 우키요에에 담긴 단순하고 아름다운 세상을 떠올리게 했다(1888년 고흐는 테오에게 이런 편지를 보내기도 했다. "더없이 깔끔하게 모든 것을 작품에 담아내는 일본인들이 부러워. 그들의 목판화는 장황하지도, 그렇다고 허둥지둥 마친 것 같지도 않아. 숨 쉬는 것만큼이나 소박하다고. 코트 단추를 잠그듯 힘들이지 않고 자신 있는 손놀림 몇 번으로 작품을 만들어내지"). 고흐는 남부의 태양을 받으며 예술인 공동체를 꾸려보겠노라는 긍정적인 생각에 마음이 부풀었다. 그러나 인상파 화가들이 보기에 별난 고흐는 존경스럽지만 피하고픈 인물이었다. 아를로 오라는 고흐의 청을 수락한 이는 소수에 불과했고, 그중 한 명이 폴 고갱(Paul Gauguin, 1848~1903)이었다. 독학파에 파리 출신, 인상파의 굴레에서 벗어나려는 생각까지, 둘에게는 공통점이 많았다. 고흐와 고갱은 6주간 서로 경쟁하고 회유하면서, 서로가 보다 위대한 예술가의 경지에 이를 수 있도록 힘을 실어주었다. 악명이 자자한 언쟁, 고흐가 귀를 자른 사건이 벌어진 것도 이 무렵이었다(고흐는 고갱과 여느 때보다 격한 논쟁을 벌인 다음, 자신의 귀 일부를 잘라 매춘부에게 주었다고 한다). 어쨌거나 둘은 해야 할 일을 마쳤다. 고흐는 표현주의에 가까운 새로운 미술 운동에 필요한 기반을 세웠고, 고갱은 이국적인 화풍을 발전시켰다.

비록 살아생전에는 무명이었지만, 오늘날 고흐의 그림은 그의 인생사만큼 유명하다. 그렇다고 그 친근함 때문에 고흐의 그림을 처음 보면 생경하지 않은 게 아니다. 마치 베를린 필하모닉 오케스트라의 연주를 처음 들었을 때나, 카니발이 열리는 리우데자네이루를 방문했을 때처럼 낯선 느낌 말이다. 실재하는

거대한 생명력 앞에서 다른 차원이 포개지는 듯한 느낌 말이다. 그 실체는 매개를 거치지 않아야만 진실로 경험할 수 있다. 당신이 그 현장에 있어야 하는 것이다. 베를린 필하모닉 오케스트라는 깊이 있는 소리로 청중에 강렬한 인상을 남기며, 리우데자네이루의 열정은 누구도 흉내 낼 수 없다. 고흐의 경우에는 작품의 물성이 중요하다. 그가 남긴 숱한 명화들은 단순한 회화가 아닌, 조소(彫塑)에 가까운 작품이기 때문이다.

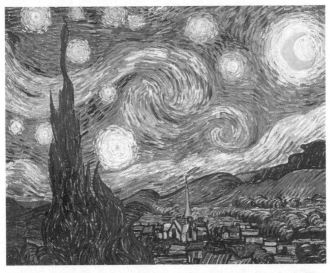

그림 11
빈센트 반 고흐 〈별이 빛나는 밤〉
1889년

고흐의 후기 작품 중 일부를 몇 미터 떨어져 바라보면 입체감이 느껴지기 시작한다. 좀 더 가까이 다가서야 화폭에 밝은색 유화물감을 치덕치덕 발라놓은 것이 보인다. 고흐는 마치 토요일 밤 화려하게 치장한 여장남자처럼 뭉텅이로 물감을 바른 다

음, 붓이 아닌 팔레트나이프와 손가락으로 형태를 잡았다. 아주 새로운 기법은 아니었다. 이런 식의 임파스토 기법은 렘브란트와 벨라스케스도 선보인 바 있었다. 그러나 고흐의 손을 거치니 보다 분명하고 극적인 효과가 나타났다. 그저 그림의 일부를 그리는 데 그치지 않고, 그림의 일부가 '되는' 것이야말로 그가 원하는 바였다. 인상파 화가들은 철저히 객관성을 유지하며 눈에 보이는 풍경을 그려 진실을 추구하고자 했지만, 고흐는 거기서 한 걸음 나아가 인간의 상태라는 보다 심층적인 진실을 밝히고자 했다. 때문에 그는 주관적인 접근법을 택해서 눈에 보이는 이미지가 아니라 그것을 보고 발현된 감정을 화폭에 담으려 했다.(그림 11 참고) 감정을 전달하고자 이미지를 왜곡하고, 풍자만화처럼 인상을 과장해 표현했다. 무성한 올리브 나무를 그릴 때면 몸통을 아무렇게나 꼬고 가지는 흉측하게 묘사해, 흡사 쭈글쭈글한 노파처럼 보이게 했다. 현명하지만 세월의 흐름을 이기지 못해 지독한 모습이 되어버린 노파 말이다. 그 효과를 강조하기 위해 유화물감을 듬뿍 덧발라 평면적이던 화폭을 입체적으로 바꾸었다. 회화가 조각이 된 것이다. 고흐는 테오에게 보내는 편지에서 두 사람이 모두 아는 한 친구를 언급한다. 그는 정확한 묘사와는 점점 멀어지는 자신의 행보에 의문을 제기했다고 했다. "세레(Serret)에게 전해주게. 난 올곧은 모양의 형체를 그렸다면 절망에 빠졌을 거라고. (……) 더군다나 부정확함, 일탈, 개조, 현실의 변화야말로 가장 바라는 것이라고 말야. 음, 그렇게 그린 그림은 어쩌면 거짓일 수도 있지. 그리 생각하고 싶다면 말야. 하지만 축자적 진실보다 진실에 가깝지." 고흐는 20세기 들어 가장 의미심장하고 오랫동안 지속된 미술운동인 '표현주의'에 영감을 주었다.

물론 무에서 유를 창조할 수는 없는 노릇이다. 아무리 과민한 고흐의 영혼이라 해도 말이다. 뉴욕 메트로폴리탄 미술관에서 유럽회화를 담당하는 키스 크리스천슨(Keith Christiansen)은 이렇게 말했다. "대상을 길쭉하고 뒤틀린 모양으로 그리고 길이도 엄청나게 줄였다. 여기에 비현실적인 색채가 더해져 작품의 토대를 이룬다. 다른 점이 있다면, 이런 효과들을 그저 시각적 장식으로 활용하지 않고 깊이가 느껴지게 표현했다는 점이다." 고흐가? 땡. 크리스천슨이 지목한 화가는 엘 그레코(El Greco, 1541~1614)였다. 고흐가 태어나기 300년 전, 그레코는 이미지를 왜곡하는 방식으로 감정을 전달했다. 스페인에서 살았지만 크레타 태생이었던(그의 이름은 '그리스인'이라는 뜻이다) 르네상스 시대의 화가 그레코가 남긴 흔적을 현대미술사 전반에서 발견할 수 있다.

그레코와 고흐는 미술에 대한 열정 외에도 공통점이 많았다. 둘 다 독실한 신자였으며 당대의 물질만능주의를 혐오했다. 화가로서의 길이 평탄하지 않았고, 자신이 추구하는 영감과 지지를 구하고자 고국을 등졌다는 점도 같다. 그러나 표현주의라는 맥락에서 볼 때는 차이점이 있었다. 그레코는 주로 신화나 귀족, 종교를 주제로 삼은 반면, 고흐는 카페, 나무, 침실, 소작농 등 그 시대의 평범한 모습에 관심을 기울였다. 이렇듯 일상적인 주제를 표현주의로 나타낸 화풍은 자신의 경험에서 우러난 것으로, 미술을 미래로 이끄는 시각적 공식이었다.

1890년 세상을 떠날 당시 고흐는 무명에 세간의 인정을 받는 화가도 아니었지만, 현대미술에는 거의 즉각적으로 영향력을 미쳤다. 3년이 되지 않아 노르웨이 화가 에드바르 뭉크(Edvard Munch, 1863~1944)가 이제는 유명해진 〈절규(Skrik)〉(1893)를 발표했다. 고흐에게 많은 영향을 받은 작품이었다. 북유럽에서 활동

하던 뭉크는 오래전부터 감정이 풍부한 그림을 그리고 싶어했
지만 방법을 몰랐다. 그러다가 1880년대 후반에 찾은 파리에서
네덜란드 후기인상파 고흐의 작품을 만났고, 덕분에 예술에 대
한 큰 뜻을 실현할 수 있게 되었다. 〈절규〉에서 뭉크는 이미지를
왜곡하는 고흐의 방법을 흉내 내서 내면의 깊은 감정을 전달하
려 했다. 그 결과 표현주의 회화의 전형이라 할 수 있는 그림이
탄생했다. 인물의 얼굴에는 비뚤어진 공포감이 서려 있다. 두려
움과 간절함이 얽힌 표정은 화가의 눈에 비친 불안한 세계를 보
여준다. 선견지명이 엿보인 이 그림은 현대판 〈모나리자〉라 할
수도 있었다. 모더니즘의 여명기에 등장한 〈절규〉는 앞으로 다
가올 시대에 닥쳐올 두려움, 인간이 느끼는 곤혹스러움을 연상
시킨다.

　절규하는 사람은 그 당시 표현주의 작품에서 단골로 쓰이
던 소재였는데 아일랜드 출신의 뛰어난 화가 프랜시스 베이컨
(Francis Bacon, 1909~1992)도 그중 하나였다. 베이컨은 세르게이 예
이젠시테인의 영화 〈전함 포템킨〉(1925) 속 한 장면을 차용했다
고 한다. 바로 얼굴에는 피가 흐르고 안경은 박살난 채 오데사 광
장 계단에 넘어져 비명을 지르는 간호사의 모습이다. 이 장면에
영감을 받은 베이컨은 20세기 후반 들어 매우 중요하고 귀중한
작품들을 그려냈다. 〈벨라스케스의 교황 인노첸시오 10세 초상
에서 출발한 습작(Study after Velázquez's Portrait of Pope Innocent X)〉
(1953)은 그가 살면서 인간이 느끼는 극심한 고통을 가장 생생하
게 표현한 작품이다. 마거릿 대처 영국 총리는 한때 "저런 끔찍
한 그림들을 그린 작가"라며 베이컨의 작품을 외면했다. 그러자
베이컨은 정말 무서운 것은 자신의 그림이 아닌, 바로 대처 같은
정치가들이 만든 세상이라 반박했다.

 사실 베이컨은 표현주의자라는 칭호에 별로 신경 쓰지 않았지만(사실상 맞았다), 고흐에게는 굉장한 관심을 보였다. "회화란 개인의 고유한 신경계에 나타나는 패턴을 그림으로 표현한 것이다." 고흐가 했을 법하지만, 실제로는 베이컨이 한 말이다. 1985년, 베이컨은 〈반 고흐에게 바치는 경의(An Homage to Van Gogh)〉라는 작품을 그렸다. 1956년에서 1957년 사이에 그린, 네덜란드 출신 천재에게 바친 연작과 맥을 같이하는 그림이었다. 이 작품들은 고흐의 〈타라스콘으로 향하는 화가(The Painter on the Road to Tarascon)〉(1888)를 토대로 했다. 원작은 전쟁 중 소실되었으나, 베이컨은 그 작품이야말로 자신이 영웅으로 여기는 고흐의 중요한 면모 두 가지를 보여준다고 생각했다. 하나는 표현주의를 대표하는 그의 화풍과 다채로운 색감이었고, 두 번째는 베이컨이(그리고 물론 우리 대부분이) 반 고흐 하면 당연스럽게 떠올리는 그의 로맨틱한 이미지다. 빈털터리에, 사람들에게 인정받지 못한 예민한 천재. 예술 때문에 모든 것을 빼앗긴 채 이 세상을 홀로 살아가는, 모더니즘이 낳은 최초의 순교자.

 고흐는 〈타라스콘으로 향하는 화가〉를 완성하고 2년 뒤에 세상을 떠난다. 서른일곱, 창작욕이 절정에 달한 때였으나 이틀 전 가슴팍에 생긴 총상이 문제가 되었다. 형을 존경하는 테오가 임종을 지켰다. 그로부터 몇 달 지나지 않아 매독에 걸린 테오 역시 심신쇠약으로 형의 뒤를 따랐다. 형제가 10년간 주고받은 교류 덕에 전무후무한 걸작들이 탄생했다.

 그러나 고흐의 오랜 벗이자 숙적이었던 고갱의 생각은 달랐다.

폴 고갱과 상징주의

"난 위대한 화가이며, 나 역시 그 사실을 알고 있다." 고갱은 거만하게 말했다. 한번은 고흐를 가리켜 "내가 준 가르침 덕에 이익을 누렸으니, 날마다 내게 감사해야 할 일이다"라고 말하기도 했다. 오만방자하다고? 맞는 말씀. 자기밖에 모르는 거짓말쟁이였던 고갱은 조강지처와 자식을 내팽개치고 남태평양으로 건너가 젊은 처녀와 놀아났고, 그 와중에 매독균이 몸에 퍼졌다. 멋쟁이, 협잡꾼, 냉소적인 애주가에 이기주의자. 고갱은 그런 사람이었다. 과거에 그를 가르치고 이끌었던 스승 피사로는 제자를 '모사꾼'이라는 말로 표현했는가 하면, 모네와 르누아르는 고갱의 그림이 '형편없다'고 평가했다. 심지어 스웨덴의 극작가 아우구스트 스트린드베리도 벗인 고갱에게 이런 말을 하기도 했다. "난 자네 작품을 도통 이해할 수 없고 좋아할 수도 없네."

고갱은 어떻게 반응했을까? 그는 친구의 혹평을 그대로 공개했다. 그것도 아주 잘 보이게끔, 작품 카탈로그에 실었다. 이미 기정사실화된 그의 숱한 과오들 덕분에 그는 육체적으로나 예술적으로 용감한 사람이 되었다. 인상파 작품을 수집하는 주식중개인이던 그가 하던 일을 때려치우고 예술가가 되려면 용기를 내야 했다. 경제적으로 위험을 무릅써야 했기 때문은 아니었다. 1882년 주식시장의 대폭락으로 당시 젊은 자본가였던 그는 하루아침에 무일푼이 되었지만, 돈은 문제가 아니었다. 그보다 심각한 문제는 존경하는 예술가들이 자신을 화가로 취급하지 않는 데에 있었다. 더 큰 문제는 예술적 자질이 부족한 사람으로 평가받는 현실이었다. 마치 돈을 써서 롤링스톤스와 한 무대에 오른 부자인 양, 사람들은 고갱을 돈으로 예술계에 입문한 돌팔이로 취급했다.

1880년대 후반에도 고갱은 여전히 대담무쌍했다. 자연주의를 고수하는 인상파의 태도를 '엄청난 실수'라 평하며, 거기에 도전장을 내밀기로 마음먹었다. 모네와 르누아르는 고갱이 새로 선보인 '일상적인' 그림을 보고 당연히 아무런 감흥이 없었다. 어쩌면 그림을 언뜻 보고 고갱이 자기답지 않게 일상의 주제를 골라 즉흥적 붓놀림을 선보이며 인상파에서 추구하는 규칙을 따랐다고 생각했을지도 모르겠다. 하지만 잠깐! 그렇게 선명한 주황색, 초록색, 파란색이 자연스러운 색이라고? 물론 그렇지 않았다. "이런!" 모네는 큰 소리로 말했다. "이 친구는 우리가 마음에 안 드는 게로군."

그 말이 맞았다. 모네와 르누아르의 자연을 바라보는 이상적인 시각에서는 그러한 색이 나올 리 없었다. 그러나 고갱은 달랐다. 고갱은 브르타뉴의 부아다무르 숲에 서서 친구에게 말했다. "이 나무가 정말 초록색으로 보이나? 그렇다면 그 색으로 칠해보게나. 자네가 가진 물감 중에서 가장 아름다운 초록색으로 말야. 그럼 저 그림자는? 제법 파랗지 않은가? 두려워하지 말고 파란색 물감을 써보게." 고갱이 사용한 밝은색은 인상파와의 이별을, 그가 선택한 주제는 인상파라는 둥지에서 벗어났음을 암시한다. 정확한 현실 묘사와는 거리가 멀었던 그의 그림은 숨은 의미와 상징으로 가득한 디즈니 세상과도 같았다. 색채 면에서 그가 동반자로 삼은 고흐는 스스로를 표현하기 위해 과장된 색깔을 사용했다. 고갱 역시 자신의 이야기를 전달하기 위해 준비해둔 색채 다이얼을 돌렸다.

〈설교 뒤의 환상(La Vision après le sermon)〉 또는 〈천사와 씨름하는 야곱(La Lutte de Jacob avec l'ange)〉(그림 12 참고)으로 불리는 그림은 후기인상파 시기 고갱의 초기작이다. 일상을 주제로 삼는

모네의 그림과 달리, 이 작품에서 현실은 일부뿐이다. 뼈대가 된 이야기는 브르타뉴 여인들이 설교 직후 목격한 성스러운 환상으로, 야곱과 천사가 싸우는 성경 대목이다. 관람객에게 등 돌린 채 앉은 여인들은 야곱과 하느님의 전령과의 씨름을 지켜보고 있다. 머리에 의식용 쓰개를 걸친 채, 그 지역 농부들이 흔히 입는 검정색 웃옷을 입은 여인들의 모습은 현실적이다. 그 점에 있어서는 논란의 여지가 없다. 하지만 고갱이 그림의 나머지 부분을 재미나게 표현하려고 일부러 색을 단출하게 골랐다는 사실을 알면 이야기는 달라진다.

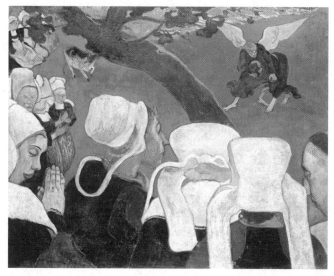

그림 12
폴 고갱 〈천사와 씨름하는 야곱〉
1888년

고갱은 (황금빛) 날개를 단 천사와 야곱이 뒹구는 벌판을 선명한 단색 하나만으로 칠했다. 벌판을 검붉은 주황색으로 칠

한 것은 여인들이 목격한 신성한 환영을 반영한 시도였는데, 마치 조용한 도서관에서 소리치는 아이처럼, 앞뒤가 안 맞는 조합이었다. 〈천사와 씨름하는 야곱〉을 그릴 당시 고갱은 프랑스 북부의 브르타뉴 지방에 머물고 있었다. 그림처럼 선명한 주황색 벌판이라고는 찾아볼 수 없는 곳이었다. 고갱은 그저 상징과 장식을 위한 도구로서 색채를 사용했다. 과장된 풍자와 우화를 위해 사실주의를 포기한 것이다.

물론 그림의 주제는 현실에 바탕을 두었다. 브르타뉴 지방에서 모두 함께 둘러앉아 젊은 남자 둘이 씨름하는 모습을 지켜보는 건 흔한 일이었다. 그렇지만 여기에 성경 속 이야기를 끌어들이고 인위적인 색감, 가공의 암시가 풍성한 이미지를 보태면서 과장된 장면으로 바꾸었다. 예컨대, 나무줄기는 그림을 대각선으로 가르며 장면을 양분한다. 무엇보다 존재할 법하지 않은 나무줄기인 데다가, 설령 존재한다손 치더라도 그런 곳에 있을 것 같지는 않다. 고갱은 이런 식으로 나무를 배치해 현실과 환상을 분리했다. 나무 왼편으로 보이는 경건한 부인네들은 현실이고, 오른편에서 천사와 씨름하는 야곱은 그네들이 상상하는 일부이다. 비례에 맞지 않게 작은 소는 왼편에 있어서 '현실'이라 생각할 수도 있겠지만, 그 소가 서 있는 풀밭은 핏빛이다. 이는 브르타뉴의 목가적 생활방식, 그리고 그 지역 사람들이 미신을 믿는 성향을 상징화한 것이다. 반론의 여지는 있지만 야곱은 고갱, 그리고 천사는 고갱의 비전의 실현을 방해하는 내면의 악마를 상징한다.

미국의 영화감독 프랭크 캐프라는 〈멋진 인생(It's a Wonderful Life)〉(1946)에서 이 그림을 차용했다. 제임스 스튜어트가 분한 조지 베일리는 우울증과 자기혐오에 빠진 사업가다. 조지는 자기

가 죽는 편이 아내와 아이들에게 더 낫겠다는 결론에 이르렀다. 추운 겨울밤, 고가에 서서 다리 아래로 흐르는 성난 강물을 굽어 보며 막 자살을 하려던 참이었다. 그러던 중 휘몰아치는 물길에 뛰어든 또 다른 남자를 목격하게 된다. 본능에 사로잡힌 조지는 천성이 자비로운 회사원의 모습으로 자신의 고충은 잊은 채, 남 자를 구하러 얼음장 같은 강물로 뛰어든다. 조지는 까맣게 몰랐 지만, 물에 빠진 남자는 자신의 수호천사 클레런스(헨리 트래버 스 분)였다. 장면이 바뀌면서, 조지와 클레런스가 아담한 오두막 에서 몸을 말리고 있다. 빨랫줄이 수평선처럼 화면을 가로지른 다. 분할된 화면 아래로 의자에 앉아 갖가지 현실적 고뇌로 번민 하는 조지가 보인다. 천사 클레런스는 빨랫줄 위로 머리가 보이 게 서서 상상 세계의 지혜를 베풀고 있다.

고갱의 몽환적인 그림은 초현실주의의 예고편이었다. 브르 타뉴 여인들의 정숙한 천성은 그가 타히티 섬에서 그린 작품들 에 구현되는 원시주의의 선도 격이었다. 원시주의는 파블로 피 카소, 앙리 마티스, 알베르토 자코메티, 앙리 루소 등에 영감을 주었다. 또한 고갱은 음영이라고는 전혀 없이, 한 가지 색만으로 너른 면적을 칠했다. 일찍이 우키요에에서도 찾아볼 수 있는 이 방법은 추상표현주의의 함축적이면서 상징적인 특성의 한 예다.

아마추어 화가였던 고갱은 〈천사와 씨름하는 야곱〉으로 전 위파 예술가의 선두에 서게 되었다. 형의 친구인 고갱에게 진즉 부터 관심을 보였던 미술상 테오는 자신의 안목을 확신했다. 테 오는 고갱이 그린 작품 몇 점을 구입하고, 앞으로 그릴 그림도 사들이기로 약속했다. 넓게 보면 고갱은 주로 당시 문학계에서 파장을 일으키고 있던 상징파에 속한다고 할 수 있었다. 상징주 의 작가들은 고갱의 유파에 흥미를 보이며 그의 작품이 우화를

주제로 삼은 시각예술의 전형이라고 했다. 고갱은 사물(나무줄기)을 주제로 바꾸지 않고(물감으로 칠해서), 주관적인 것(그의 생각들)을 사물(나무줄기)로 바꾸었다. 기가 막힌 방법이었다. 물론 사물을 '있는 그대로' 표현하는 인상파들은 그렇게 생각하지 않았지만.

고갱은 부끄러워하지 않았다. 되레 인상파에는 지적인 엄밀함이 결여되어 있다는 결론을 내렸다. 인상파들은 눈앞에 펼쳐진 현실 너머의 것을 보는 능력이 부족했다. 합리주의적인 인생관 때문에 예술에서 가장 중요한 요소인 상상력을 배제하는 격이었다. 고갱이 지루하게 생각한 것은 비단 그들의 예술관만이 아니었다. 인상파가 주로 주제로 삼는 현대적 삶조차 무미건조해 보였다. 한때 흡연자였지만 금연을 외치고 다니는 사람처럼, 과거에 부유했던 고갱은 물질만능주의를 악으로 규정지었다. 고갱이 처음 찾아간 곳은 브르타뉴 퐁타방(Pont-Aven)에 형성되어 있던 예술가들의 집단거주지였다. 집값이 쌌고 고갱은 파산한 처지였다. 그는 퐁타방에서부터 가난한 농민 행세를 하는데에 취미를 붙였다. 친구 에밀 슈페네케르(Émile Schuffenecker, 1851~1934)에게는 이런 편지를 보내기도 했다. "난 브르타뉴를 사랑한다네. 여긴 야성적이고 원시적인 무언가가 있지. 나막신을 신고 단단한 돌바닥을 디딜 때마다 내 그림에서 들릴 법한 둔탁하고 힘찬 소리가 들려온다네."

다소 허풍일 수도 있겠지만, 어찌 됐건 고갱은 무언가를 이뤄가는 중이었다. 자신을 응원하는 드가 같은 화가들에게 가르침을 받으면서, 대상의 윤곽선을 대담하게 표현하거나 이미지를 거침없이 잘라내는 기술을 선보였다. 이제 고갱은 자기만의 담대하고 새로운 미적 양식을 확립할 준비가 되어 있었다. 어중간

한 것이라고는 딱 질색이었다. 모든 것을 바꿔 새로운 방식으로 작품을 그리고자 마음먹었다면, 생활방식 역시 바꾸어야 마땅했다. 그리하여 고갱은 타히티 섬으로 떠났다. "숲속에서 실오라기 한 올 걸치지 않은 한 미개인, 한 마리 늑대가 되기 위해서"였다. 일간신문 〈레코 드 파리(L'Écho de Paris)〉에서 고갱은 쥘 위레(Jules Huret)에게 이렇게 말하기도 했다. "나는 평화롭게 살기 위해, 문명의 영향력을 떨쳐내고자 떠나려 합니다. 유일한 바람이라면, 소박하기 이를 데 없는 예술을 하는 겁니다. 그러자면 때 묻지 않은 자연 속에서 갱생하고, 오로지 미개한 것만을 보고, 그들처럼 살아야 합니다. 마치 어린아이처럼 마음속에 떠오르는 생각 그대로 표현하고 싶을 뿐입니다. 그것을 전할 수 있는 방법은 오로지 원시적인 표현수단뿐입니다." 그리고 아마 여기에 이런 말을 덧붙이지 않았을까. "그리고 아내와 아이들을 떠나 근심걱정 없는 싱글로 살기 위해서 말입니다."

　타히티 섬에서는 동료 간의 경쟁이나 집안일로 고민할 일이 없었다. 고갱은 이내 자신의 예술적 원천을 발견했다. 폴리네시아의 빛, 사람들, 전설에 감동한 그는 엄청난 다작을 선보였다. 작품 중 태반은 풍만한 토착민 처녀를 그린 것으로, 여인들은 벌거벗거나 반쯤 옷을 걸친 모습 혹은 무늬가 있는 천으로 몸의 일부만을 가린 모습이었다. 에로틱하고 이국적이며 알록달록하고 단순한 그림이었다. 화폭에는 현대와 원시가 공존했다. 고갱은 현대사회의 과시욕, 천박한 피상성에서 벗어나 유사 이전의 원시적 생활방식으로 살아가면서 그것을 표현하고자 했다. 이를 위해 가장 세련된 동시대 회화기법을 사용했다는 것은 그의 모순적인 특성을 보여주는 또 다른 예였다. 고갱은 파리의 전위파 예술가들이 발전시킨 방법이 사실상 원주민들의 소박한 순수함

을 전달하려는 자신의 의도에 도움이 된다는 사실을 깨달았다.

평면적인 색체계를 처음 사용한 사람이 마네였다면 그것을 발전시킨 이는 드가였고, 이에 영향을 받은 고갱은 단순하면서도 아이 같은 성격이 느껴지게 그렸다. 자연색을 강조하거나 완벽하게 위조해서 풋내기 같은 유치함을 더욱 증폭시켰는데, 고흐와 함께 아를에 머물 때 시도했던 표현주의 기법이었다. 그렇게 해서 장식적이고 양식화된 일련의 그림들이 탄생했다. 원주민처럼 살고자 했던 고갱은 고요한 열대의 천국을 연상시키는 그림을 그렸다.

이 점을 제외한다면 고갱은 원주민도, 소작농도 아니었다. 그저 현지에서 그림을 그리는 예술가, 여행자에 불과했다. 파리 태생의 전직 금융업자였던 그는 유럽인과 부르주아 들이 선호하는 음란한 그림을 그렸다. 이국적이고 원시적인 문화라는 이상화된 이미지를 좋아하는 고객들이었다. 백인인 데다가 서양인, 중산층이었던 고갱은 남태평양 원주민들을 낭만적인 눈으로 보았고 타히티 섬 처녀들의 육감적인 몸매를 찬탄했다.

1896년작 〈왜 화가 났어?(No te aha oe riri?)〉는 고갱이 두 번째로 타히티 섬을 찾았을 때 그린 것으로, 그 당시 그린 작품의 전형이라 할 수 있다. 늘 그렇듯 그림에는 여자뿐이고, 유쾌한 느낌의 목가적인 분위기를 띠는 배경이다. 가운데 선 야자수가 그림을 세로로 나눈다. 그 뒤로는 큼지막한 초가집이 보이고, 탁한 황토색 길이 그 주변을 에워싸고 있다. 길과 맞닿은 땅에는 싱그러운 풀이 무성하다. 꽃과 나무, 모이를 쪼는 닭, 종종대는 병아리들, 멀리 보이는 산봉우리들이 그림의 서사적 기능과 더불어 배경에 매력을 더해준다.

그림에는 여섯 명의 원주민 여성이 등장한다. 셋은 나무 오

른편에 서 있고, 나머지는 왼편에 앉아 있다. 서 있는 여인 중 우측의 두 명은 모퉁이에서 나와 초가집으로 들어가려는 참이다. 둘 중 앞에 선 아름다운 젊은 여인은 옷의 윗부분을 끌러내려 가슴을 내보이고 있다. 그 뒤에 선 훨씬 노쇠하고 자세도 구부정한 여인은 젊은 여인에게 집에 들어가 있으라고 타이르는 중이다. 나무 왼쪽에는 또 다른 늙은 여인이 의자에 앉아 있다. 흰색 머릿수건을 쓰고 연보라색 옷을 입은 노파는 마치 어둡고 도드라진 초가집의 출입구를 지키는 문지기처럼 보인다.

정면에 보이는 과년한 처녀 셋은 초가집이 매음굴이라는 추측에 힘을 실어준다. 나무 오른쪽에 선 여인은 과하지 않은 장식이 들어간 푸른색 사롱[6]을 걸치고 있다. 그녀는 풀밭의 왼편에 앉은 여자 둘을 턱을 들어 거만하게 바라보고 있다. 나무에서 가장 멀리 떨어진 귀퉁이에 앉은 여자는 관람객으로부터 등을 돌리고 있다. 흰색 민소매에 파란색 치마를 입은 그녀는 얼굴을 보이고 앉아 있는 친구에게 무언가를 속삭이는 듯하다. 상의를 입지 않아 수줍어하는 친구는 바닥으로 얼굴을 떨군 채, 푸른 사롱 여인의 눈길을 피하고 있다. 둘 사이에 오가는 무언의 대화에서 그림의 제목이 비롯되었음을 알 수 있다. 공격적이고 비난이 담긴 듯한 시선은 소심하게 질문을 던지는 눈길과 대조를 이룬다.

그림 속에서 상징주의는 명백해 보인다. 야자수 오른편의 초가집으로 막 들어가려는 여인들은 어두운 내부에서 벌어지는 일을 아직 겪지 않았다. 정조를 간직하고 있는 여인들은 선 자세도 당당하다. 그렇지만 의자에 앉아 뒷전에서 구경하는 늙은 포주 여인은 다르다. 전면에 보이는 풀밭 위의 두 처녀도 마찬가

6 미얀마, 인도네시아, 말레이반도 등에서 사람들이 허리에 두르는 민속의상.

지다. 그렇다면 그림에는 안 보이는 손님은? 타히티 섬 원주민 남자일까? 그럴 수도 있다. 아니면 고갱? 그럴 법한 얘기다. 유럽의 주둔군인? 물론 그렇겠지.

고갱은 잠시나마 섬 원주민들의 순수함을 거래할 수 있다는 사실에 기뻐했다. 나아가 자신을 섬의 투사이자 옹호자라 생각했다. 그림의 제목에서 제기한 질문이 다소 수사적인 것도 이런 이유 때문이다. 그림 속에 담은, 외국인들이 섬과 주민들을 '훼손'하는 장면에 고갱은 분노했다. 섬의 때 묻지 않은 생활방식을 급속도로 파괴하고 타락시키는 것은 다름 아닌 고갱의 동포들이었다. 작품은 이 과정을 지켜본 고갱이 표하는 한탄이었다. 분명 진실된 감정이었지만, 동시에 재능을 타고난 창의적이고 뛰어난 화가였던 고갱으로서 모순된 감정이기도 했다.

위대한 화가들이 모두 그렇듯, 고갱에게도 자신의 생각과 감정을 사람들에게 고유한 방식으로 전할 수 있는 능력이 있었다. 대개는 그러자면 시간을 들여 재능을 연마해서, 자기만의 방식을 찾아낼 때까지 발전시켜야 한다. 일단 자리를 잡고 자신의 길을 찾은 다음에는, 그림을 보는 사람과 대화를 시작한다. 추측으로 시작해 상호관계가 형성될 수도 있다. 고갱은 아주 짧은 시간 안에 이 수준에 도달했다. 그의 능력과 지성을 보여주는 증거다.

고갱의 그림은 멀리 떨어진 곳에서도 단박에 알아볼 수 있다. 금빛을 띤 황토색, 얼룩덜룩한 초록색, 짙은 갈색, 진분홍색과 주황색, 빨간색과 노란색의 풍부한 색채를 과감한 붓질로 대비하고 지배하는 능력이 천부적이었다. 고갱의 그림과 조각은 매력적이지만, 의외로 난해하다. 그의 작품은 우리 모두를 고달프게 하는 우울함과 마음의 상처를 보여주는 한 편의 심리극이다.

인상주의에 반기를 든 고갱은 예술을 상상력의 영역으로 복구했다. 이후 몇 세대 동안 예술가들이 감사를 표할 일이었다.

쇠라의 점묘법

오늘날 '천재'라는 단어는 1970년대 록페스티벌에서 '마리화나'가 그랬듯, 수많은 이들의 입에 오르내린다. 유튜브 동영상에 등장한 형의 손가락을 깨무는 갓난아기, 〈더 X팩터〉[7]의 우승자, iFart[8] 애플리케이션 개발자도 천재 소리를 듣는다. 다른 건 잘 모르겠지만 조너선 아이브(Jonathan Ive)는 천재 소리를 들을 자격이 충분하다. 애플의 수석디자이너 아이브는 정보화시대에 질서와 아름다움을 부여했다. iMac, iPod, iPhone, iPad, 그리고 지금 내가 쓰고 있는 iBook까지, 그가 책임자로서 지휘한 제품들 덕에 이 영국인 디자이너는 천재로 불릴 수 있었다. 아이브는 컴퓨터와 하드드라이브라는, 세상에서 제일 섹시하지 않은 제품들을 사람들이 군침 흘리며 탐내는 것들로 만들었다. 실로 대단한 업적이다. 그렇다면 아이브는 어떻게 21세기의 마법이라는 위업을 달성할 수 있었을까? 바로 단순함을 표방했기 때문이다.

여기서 말하는 단순함은 우둔함이나 쉬움의 의미가 아니다. 그가 바라는 단순함을 손에 넣으려면 수십억 기가바이트짜리 내장형 하드드라이브가 필요했으며, 한편으로는 임상학적인 집착증을 고수해야 했다. 헤밍웨이의 글에 드러난 간결함, 바흐

7 2004년 9월부터 영국에서 시작되어 전 세계로 퍼져나간 리얼리티 음악 오디션 프로그램.
8 '내 방귀'라는 뜻의 애플리케이션으로, 다양한 방귀 소리를 생성하는 기능으로 인기를 끌었다.

의 첼로 연주곡 선율에서 묻어나는 명쾌함처럼, 아이브가 주장하는 단순함은 몇 시간의 작업, 며칠간의 생각, 평생에 걸친 경험에서 나온 산물이었다. 헤밍웨이나 바흐처럼, 아이브 역시 복잡한 것을 간결하게 만듦으로써 위업을 성취할 수 있었다. 주제에 담긴 혼란스러움과 복잡성을 이해하고, 그것을 형태와 기능을 결합한 디자인으로 통일해 미적으로 조화를 이루는 방식으로 말이다.

이런 단순함은 20세기를 통틀어 예술가들이 실현하고자 고투하던 것이었다. 앞으로도 살펴보겠지만, 피트 몬드리안의 데 스테일(De Stijl) 운동(1917~1931)에서 등장한 바둑판무늬, 1960년대 미니멀아트 화가 도널드 저드의 직육면체 모양 조각은 당시 전위파들 사이에 확산되어 있던 생각을 보여주는 두 가지 예시다. '예술처럼 애매한 무언가를 이용해 질서와 견고함을 만들어낼 방법은 무엇인가?'

후기인상파 4인방 중 세 번째 인물인 조르주 쇠라(Georges Seurat, 1859~1891) 역시 이 문제로 괴로워했다. 고흐 못지않게 진지하지만 그보다 이성적인 쇠라는 고갱과는 대척점을 이루었다. 쇠라는 패기만만하고 인생을 즐길 줄 아는 사람이었다. 성격이나 자란 환경은 달랐지만 쇠라와 고흐, 고갱은 인상파의 한계에서 벗어나야 한다는 공통적인 생각을 품고 있었다. 가장 인상적인 공통점 하나는 한창 활동할 나이에 세상을 떠났다는 사실이다. 셋 중 가장 장수한 사람은 오십대 중반까지 살았던 고갱이었다. 그다음인 고흐는 서른일곱에 스스로 목숨을 끊어 쇠라를 비탄에 빠뜨렸지만, 쇠라 역시 그로부터 1년 뒤 고인이 되었다. 서른한 살이었던 쇠라의 사인은 뇌막염으로 추정되는데, 사망 후 2주 뒤 그의 아들과 아버지 역시 같은 병으로 목숨을 잃고 만다.

하지만 그의 절친한 벗이자 점묘법의 동지였던 폴 시냐크(Paul Signac, 1863~1935)는 다른 이유를 내놓았다. "가엾은 쇠라는 과도한 작업으로 자신의 목숨을 해쳤다"는 것이 그의 주장이었다.

맞는 말이기도 했다. 쇠라는 자기 자신과 인생, 예술을 매우 진지하게 생각하는 화가였다. 괴팍한 그의 아버지는 파리의 가족과 멀리 떨어진 곳에서 은둔한 채 살아갔다. 사교적인 성격은 아니었다. 쇠라 역시 아버지의 기벽 일부를 물려받은 듯했다. 그는 지나치리만큼 숨기는 것이 많았고 가까운 지인들과만 지내길 선호하고 도시 생활로부터 숨어지내는 반사회적인 사람이었다. 하지만 쇠라의 경우 은둔은 작업실로 달아나기 위함이었다. 그에게 그림은 야외가 아닌, 창의적인 공간에서 탄생하는 것이었다. 물론 바깥에 나가 '대상을 눈앞에 두고' 사전 스케치를 몇 번 그리기는 했다(쇠라는 이렇게 그린 스케치를 비유 삼아 '크루통(croûtons)'[9]이라 불렀다). 그랬더라도 작업실로 되돌아가 중요한 부분을 마저 작업하곤 했다.

이 무렵 쇠라는 작업실 밖에서 샘솟는 아이디어에 영감을 받아 저녁에 주문한 압생트 한 잔을 채 마시기 전에 그림을 재빨리 완성하는 유형의 화가는 아니었다. 모네와 달리, 쇠라는 덧없는 순간을 포착하는 데에는 관심이 없었다. 그보다는 영원을 담고자 했다. 선명한 색감과 일상적인 주제, 분위기의 표현. 쇠라는 인상파에게서 배운 모든 것을 수용하는 동시에, 그들의 심상에 구조와 견고함을 더하고자 했다. 그가 보기에 인상파의 그림은 바닥에 아무렇게나 내팽개쳐 엉망이 된 옷가지들 같았고, 이에

9 식빵을 잘게 썰어 기름에 튀기거나 구운 다음 버터를 바른 것을 가리킨다. 중의적으로 '엉터리 화가'라는 뜻도 있다.

뒤죽박죽이 된 옷가지를 깔끔하게 개켜야 한다고 생각했다. 쇠라의 목표는 인상주의에 질서와 규율을 정립하는 것이었다. 색채를 이용해 인상파가 일군 혁신을 집대성하는 한편, 객관성을 구현하기 위해 보다 구체적인 형태와 과학적 방법론을 취하고자 했다.

〈아스니에르에서의 물놀이(Une Baignade, Asnières)〉(1884)는 쇠라가 그린 첫 대작이었다. 그림은…… 굉장한 반향을 일으켰다. 거대한 크기(2.01×3미터) 때문만도, 그림을 그릴 당시 고작 스물넷이었던 화가의 젊은 나이 때문만도 아니었다. 상쾌한 여름날을 배경으로 한 분위기 있는 그림 속에는 모두 옆모습을 보인 채 센 강변에서 휴식을 취하는 청년과 소년 들이 있다. 제일 어린 소년 둘은 허리께까지 물에 담그고 더위를 식히고 있다. 정면에서 가장 가까이에 있는 소년은 선명한 빨간색 수영모를 쓰고 있다. 그보다 연상인 소년 하나는 강변 가장자리에 앉아 물에 발을 담근 채 강둑을 바라보고 있다. 그 뒤로는 중산모를 쓰고 옆으로 비스듬히 누운 남자가 보인다. 제일 멀리 보이는 남자 역시 앉은 자세로 강을 바라보고 있는데, 챙 달린 커다란 모자 때문에 머리와 눈이 보이지 않는다. 멀리 떨어진 곳에서 배가 강을 가로지르고 있다. 가로로 늘어선 파리의 현대식 공장들은 공중으로 연기를 뿜어내는 중이다. 평화로운 교외 풍경을 담은 고요한 그림이다.

쇠라는 명확하고 상징적인 방식으로 풍경을 몽롱하게 그려 냈다. 기존의 인상파 그림에서는 찾아볼 수 없는 특징이었다. 밀도가 낮은 그의 그림 속 풍경에서 강과 강둑은 윤곽이 뚜렷한 기하학적 형상처럼 보인다. 빨간색, 초록색, 파란색, 흰색. 쇠라는 모네나 르누아르에 뒤지지 않을 만큼 강렬한 색을 썼지만, 기계

처럼 정밀하게 그것들을 활용했다.

뒤랑뤼엘은 1886년 큰 성공을 거둔 '파리 인상파의 유화와 파스텔화' 전시를 위해 이 그림을 미국으로 가져갔다. 최고 인기 작은 아니었다. 〈뉴욕타임스〉는 (원문 그대로 옮기자면) "〈물놀이〉는 괴롭기 짝이 없는 그림으로 (……) 타오르는 듯한 색이 특히 불쾌하다"라고 평했다. 미국인 평론가 한 명은 "천박하고 조악하고 진부한 작품"이라고까지 했다. 이쯤 되자 조금 지나치다 싶을 정도였다.

반면 젊은 층에서는 쇠라의 작품이 세간의 존경을 받는 노련한 인상파 화가들의 작품 못지않게 주목할 만한 업적이라 생각했다. 〈아스니에르에서의 물놀이〉 역시 마찬가지였다. 이 작품에서 시작된 쇠라의 예술적 여정은 익히 알려진 점묘법이라는 종착역에서 끝나게 된다. 점묘법이란 물감을 섞지 않고 점점이 찍는 기법이다. 〈아스니에르에서의 물놀이〉를 그릴 당시에는 색분할 기법을 쓰지 않았지만, 얼추 완성 단계에 있었다. 인물이 입은 흰색 셔츠, 돛, 공장 건물은 모두 쇠라가 구상한 전체적인 밑그림을 위한 장치였다. 이들 요소가 주변 색깔에 생기를 불어넣어 초록색, 파란색, 빨간색이 한층 강렬해졌다. 쇠라는 색을 분리할수록 명도는 높아진다는 사실을 깨달았다. 사이즈를 키운 것도 이때부터였는데, 색이 '숨 쉴' 공간을 마련하기 위해서였다.

과학은 1880년대 파리 시민들의 삶을 바꾸고 있었다. 구스타브 에펠이 설계한 거대한 철탑은 파리라는 도시가 혼잡한 디킨스 시대를 벗어나 수학적 정밀함을 바탕으로 건설된 현대의 걸작으로 변천해가는 과정의 상징과도 같았다. 쇠라 역시 유행하던 사회풍조에 동감하며, 예술 작품활동에서도 예외 없이 무엇이든 과학으로 설명할 수 있다고 믿었다. 낭만주의 화가 들라

크루아의 팬인 쇠라는 색채론에 관심을 보였다. 하지만 들라크루아가 시행착오를 거쳐가며 실험을 했던 반면, 쇠라는 배우를 캐스팅하는 감독처럼 치밀하게 접근했다. 그는 다양한 색의 특징, 그리고 그것들을 그림 속에서 조화롭게 어우러지게 하는 방법을 알고자 했다. 참고할 전문가들의 조언은 산더미처럼 쌓여 있었다.

아이작 뉴턴이 쓴 『광학(Opticks)』(1704)은 그 당시(지금 역시도) 색채론을 공부하는 학생들에게 필요한 입문서였다. 위대한 과학자 뉴턴은 책에서 프리즘을 거친 백색광이 일곱 가지 색을 띠는 스펙트럼으로 분산되는 원리를 설명했다. 그로부터 약 100년 뒤, 독일의 만물박사 요한 볼프강 폰 괴테는 『색채론(Zur Farbenlehre)』(1810)에서 광학에 대한 견해를 밝혔다. 1839년에는 프랑스의 화학자 슈브뢸(Michel Eugène Chevreul)이 『색채의 동시 대비법(Loi du contraste simultanédes couleurs)』을 썼다. 쇠라는 이 셋을 비롯한 여러 사람의 색채론 서적을 탐독했다.

쇠라는 색채와 일상에 대한 인상파의 연구에 옛 거장들의 정밀함을 더하는 일이야말로 현대미술에 필요하다고 생각했다. (보수적인 옷차림을 즐기는 쇠라에게 '공증인'이라는 별명을 붙여준) 드가 역시 이에 동의했지만 모두가 알고 있듯 쇠라와는 다른 답을 내놓았다. 쇠라는 인상파의 즉흥적인 붓놀림 대신, 많은 색 점들을 정교하게 찍는 기법을 선택했다. 그리고 색상환(컬러 도판 참고)에서 보색을 골라 두 가지 색의 명도를 동시에 높이고자 했다.

갖가지 색채론 서적을 섭렵해 익힌 기술이었다. 빨간색과 초록색은 색상환에서 서로 보색이지만, 둘을 나란히 활용하면 상호보완 작용 덕에 빨간색은 더욱 붉게 초록색은 더욱 푸르게

각각의 색이 지닌 장점을 최대한 이끌어낼 수 있다. 마네나 모네, 피사로, 들라크루아 모두 이 사실을 알고 있었기에 팔레트에서 보색끼리 섞기보다는 그대로 캔버스에 칠해 각각의 색이 돋보이도록 했다.

쇠라에게는 나름의 이론이 있었다. 그는 보색 둘(빨간색과 초록색, 파란색과 노란색처럼)을 살짝 떨어뜨려놓으면 더욱 선명해 보인다고 주장했다. 대개 빨간색이나 초록색, 파란색 점을 볼 때에는 물리적 형태만 눈에 들어오는 것이 아니라 그 주변을 둘러싼 색광도 함께 보게 된다. 새하얀 바탕에 찍힌 점을 볼 때면 착시현상이 더욱 심해진다. 흰색은 빛을 흡수하지 않고 반사하기 때문이다. 회화의 선구자로 자주 언급되는 레오나르도 다빈치는 색채론에서도 출발점에 있었다. 500년 전, 다빈치는 흰색으로 바탕을 칠한 뒤 묽게 갠 수성물감을 그 위에 조금씩 덧발라가며 걸작을 완성했다. 그의 그림은 안쪽에서부터 기이한 광채를 발하는 것처럼 보이는데, 이는 흰색으로 칠한 초벌 층이 빛을 반사하면서 나타나는 효과이다.

쇠라는 고유한 점묘법을 탄생시켰다. 알록달록하고 자잘한 점들은 서로 닿지도 않고 섞이지도 않는다. 그 작업은 보는 사람의 눈에서나 일어날 일들이다. 쇠라는 캔버스를 밝은 흰색으로 먼저 칠해서 서로 떨어진 단색 점들의 광도를 높이고 표면에는 희미한 빛과 떨림을 주었다. 그리고 질서감을 얻기 위해 또 다른 기법을 추가했는데, 그리고자 하는 형태를 눈에 띄게 단순화 시킨 것이다. 그 효과는 놀라웠다.

〈그랑자트 섬의 일요일 오후(Un Dimanche après-midi à l'Île de la Grande Jatte)〉(그림 13 참고)는 세계적으로 유명한 그림이다. 아직 이십대 중반이었음에도 날카로운 안목을 지닌 쇠라는 이 그림

그림 13
조르주 쇠라 〈그랑자트 섬의 일요일 오후〉
1884~1886년

에서 최상의 점묘법을 구사했다. 어김없이 거대한 화폭의 크기
는 대략 가로 3미터, 세로 2미터에 달했다. 그 덕에 치밀하게 찍
은 점들이 저마다 빛나는 색을 발할 수 있었다. 그림 속 풍경은
〈아스니에르에서의 물놀이〉보다 분주해 보인다(파리 외곽의 아
스니에르는 그랑자트 섬에서 보이는 센 강 건너편에 있었다). 쉰
명 가까이 되는 사람들, 여덟 척의 배, 개 세 마리, 여러 그루의
나무와 원숭이 한 마리가 보인다. 남녀노소 모두 제각기 자세를
취하고 있는데 대부분 옆으로 몸을 돌린 채 강을 바라보고 있다.
주황색 롱드레스를 입고 큼지막한 밀짚모자를 쓴 여인 하나가
강가에 서 있다. 왼손은 둔부에 자연스럽게 올려놓고, 오른손으
로는 흔한 모양의 낚싯대를 잡고 있다. 몇몇 커플은 앉아서 담소
를 나누는 중이다. 춤추는 어린 소녀, 폴짝폴짝 뛰는 강아지도
보인다. 정숙한 어머니와 올곧은 어린 딸이 전면을 향해 무심코

걸어오고 있다. 대부분 모자나 파라솔, 혹은 두 가지 모두를 사용해 햇빛을 가렸다. 묘한 매력으로 보는 이의 마음을 빼앗는 그림이지만, 번잡스럽지는 않다.

쇠라가 구현한 점묘법은 흥미롭고도 예상치 못한 결과를 가져왔다. 대비를 이루는 단색 점들이 눈앞에서 빛을 내면서 마치 실제로 샴페인잔처럼 생기를 발한다. 하지만 쇠라가 공들여 점을 찍어 표현한, 유쾌한 일요일의 햇빛을 즐기며 산책하기 위해 말쑥하게 차려입은 파리지앵들은 다르다. 어찌나 고요하고 생기라고는 없는지, 널빤지 조각으로 만들어낸 것 같다. 초현실적인 기묘함을 자아내는 이 그림을 본다면 영화감독 데이비드 린치[10]조차 미소를 지으리라.

〈그랑자트 섬의 일요일 오후〉는 1886년, 8회를 끝으로 사라진 최후의 인상파 전시회에 출품되었다. 인상파의 거대한 변화를 보여주는 상징과도 같은 그림이었다. 사실 그림은 후기인상주의에 가까웠다. 인상파가 갈망하는 '덧없는 순간'과는 아무런 관계도 없었다. 마치 음악이 끝나면 동작을 멈춰야 하는 놀이와도 같았다. 음악이 멈추자마자, 그 순간의 동작 그대로 영영 머물러야 하는 놀이 말이다. 쇠라가 인상파의 삼원색을 이용한 것은 사실이다. 그는 그림에 따스한 평온함을 주고자 삼원색을 이상적으로 배합해 활용했다. 하지만 전체적인 배경을 따져보면 인상파와는 무관했다. 쇠라의 그림은 현실적이지도, 객관적이지도 않았다. 그림의 배경이 된 실제 파리의 공원은 매우 시끄러운 곳이었다. 그렇기에 잘 차려입은 채, 곁눈질하며 앉거나 가만히

10 미국 영화감독으로 〈이레이저 헤드〉, 〈엘리펀트 맨〉 등의 컬트영화를 제작해 대중적 인기를 얻었다. 현실과 꿈과 환상의 경계를 넘나드는 몽환적인 영상이 특징이다.

서 있는 사람들은 없었다. 이따금 앞으로 걸어가느라 군중을 흘
트리는 커플이 있을 뿐이었다.

그리고 설사 그림이 19세기 후반 도시의 일상을 전형적으
로 보여준다 치더라도, 조화로운 풍경이나 단순하게 반복되는
기하학적 형태, 뭉뚱그려진 음영은 르네상스 시대를 떠올리게
한다. 조각상처럼 보이는 인물들은 그보다 더 오래전 시대를 연
상시킨다. 신화 속 장면들을 돌에 새겨넣고, 그 돌로 건축물이나
실내공간을 장식했던 고대나 이집트 같은 시대 말이다. 비슷하
게 양식화된 이미지지만, 쇠라의 그림에는 '현대적인' 요소가 있
다. 점묘법은 픽셀을 사용하는 디지털 시대를 예고한다. 기하학
적 조합에서는 제품의 모던한 디자인을 찾아볼 수 있다. 쇠라의
그림과 아이브의 애플 제품 사이에는 닮은 점이 있다.

이제 화법이 살짝 다르긴 하지만, 후기인상파 4인방의 네
번째이자 마지막 화가를 살펴볼 차례다. 그중에서도 그는 제일
나이가 많고 별난 축이었다. 인상파의 출발을 함께했지만 그 마
지막은 지켜보지 못했다. 내가 생각하는 최후의 1인은 현대미술
역사를 통틀어 가장 위대한 화가이자, 피카소가 '만인의 아버지'
라는 별명을 붙인 세잔이다. 이제 그의 작품만 이해하면 전체가
분명해질 것이다.

05

**예술계의
판도를
바꾼 남자**

세잔
1839~1906년

"세잔은 처음으로 두 눈을 써서 그림을 그린 화가입니다."
데이비드 호크니(David Hockney, 1937~)가 말했다. 나는 그 말에 미
소지었다. 칠십대의 영국인 예술가 호크니는 참신하면서도 직설
적으로 예술에 대해 이야기했다. 2012년 1월 중순 무렵이었는데
우리는 호크니의 전시를 검토하는 자리에서 프랑스 후기인상파
화가 세잔에 대해 토론하는 중이었다.

런던은 그해 여름 열릴 올림픽 준비로 분주했고, 호크니는
피커딜리의 왕립미술원에서 제공한 드넓은 공간을 채워야 했다.
런던 시에서 주관하는 축하행사의 일환이었다. 그는 잉글랜드
북부 이스트요크셔 지방의 언덕이나 들판, 나무 등 한 가지 대상

을 다양한 이미지로 표현해 임무를 완수했다. 그때 당시 이미 칠십대 노인이던 그가 다시금 관심을 보인 대상은 영국의 우울한 풍경이었다. 호크니는 과거 30년간 주 무대로 삼았던 할리우드의 화려한 조명을 등지기로 마음먹었다. 왕립미술원에서 선보인 유화와 iPad 인쇄물로 구성된 흥미진진한 작품들은 사람들을 흥분시켰다. 흥미를 유발한 것은 호크니가 표현한 색과 형태였다. 길은 보라색으로, 나뭇가지는 주황색으로, 나뭇잎은 마치 테크니컬러[11]로 연출한 눈물방울처럼 표현했다. 호크니 같은 세계적인 유명 작가가 영국의 전원 풍경을 새로운 상상력으로 그려보고자 총체적인 시도를 한 것은 적어도 지난 반세기 동안 처음 있는 일이었기에, 영국인들은 열광했다.

좀 더 생각해보자. 호크니의 현대적인 풍경화는 100년 전 등장한, 우리의 대화에도 오르내린 프랑스 화가 세잔의 작품 이후 가장 놀랍고 독창적이며 도발적이었다. 또한 호크니가 예술적으로나 내적으로 후기인상파의 영향을 크게 받은 것도 사실이다. 전시회를 둘러보며 이야기를 나누는데, 호크니는 이미지를 창조하고 인식하는 방법을 두고 자신의 생각을 여러 번 피력했다. 이는 '감상에 대한 감상'이라는 방법으로, '엑상프로방스의 장인'으로 널리 알려진 세잔의 선구적 작품에서 그 기원을 찾을 수 있다.

세잔은 파리의 환락을 포기하고 프랑스 남부 엑상프로방스에 있는 고향집 근처에서 40년 가까이 틀어박혀 살았기에 동시대인들은 세잔에게 그런 별명을 붙여주었다. 모네가 지베르니

11 천연색을 구현하는 영화의 기법으로, 색 분리 필터를 이용해 대상의 빛을 삼원색으로 나눠 촬영한다. 이후 개별 필름마다 하나의 색을 입힌 다음 다시 하나로 합친다.

에, 고흐가 아를에 매료된 것처럼, 세잔은 엑상프로방스의 풍경
을 관찰하는 데에 정신이 팔렸다. 호크니 역시 고향 요크셔 부근
에서 영감을 주는 곳을 발견하고, 선배 화가들의 뒤를 이어 그곳
에서 완전히 몰두해 작품활동을 했다. 동시에 세잔처럼 한곳에
몇 년을 머물며 자연과 빛, 색채를 연구하면서 시야와 감정을 보
다 잘 표현하는 방법을 이해하려 했다.

　　아마도 여기에는 할리우드에서 보낸 시절이 영향을 미쳤으
리라. 호크니로서는 카메라가 예술에 미치는 부정적인 영향을
언급해야만 했다. 사진이며 영화, 텔레비전, 그는 다양한 모습으
로 변장한 외눈박이 괴물을 향해 비난 섞인 손가락질을 했다. 현
대의 많은 예술가들이 구상미술을 단념한 이유가 카메라 때문
이라 생각했기 때문이었다. 예술가들은 기계로 움직이는 렌즈
하나면 그 어떤 화가나 조각가보다 멋들어지게 현실을 포착할
수 있다고 결론지었다. "하지만 그들은 틀렸다네." 호크니는 내
게 말했다. "사람 눈에만 보이는, 카메라로는 볼 수 없는 것이 있
지. 카메라는 항상 무언가를 놓친다네." 세잔이 살아생전 이 말
을 들었다면 격하게 고개를 끄덕이면서, 사진은 카메라가 맞춰
진 찰나의 순간에 우연히 포착한 기록이라 주장했을지도 모르
겠다. 반면에 풍경화나 초상화, 정물화는 모두 불멸의 순간을 담
은 각각의 이미지로 보일 수도 있지만, 알고 보면 며칠, 몇 주, 심
지어 많은 작가들(세잔, 모네, 반 고흐, 고갱, 호크니 같은)의 경
우에는 몇 년에 걸쳐 대상을 관찰한 결과물이다. 방대하게 쌓인
정보와 경험, 단상, 공간에 대한 연구가 최종 작품의 색채, 구성,
분위기를 통해 드러나게 되는 것이다.

　　열 명이 언덕에 올라 똑같은 풍경을 역시나 똑같은 카메라
로 담는다면 거의 다를 바 없는 결과물이 나올 것이다. 하지만

열 명이 며칠 동안 언덕에 앉아 똑같은 풍경을 그린다면 전혀 다른 그림들을 그리게 된다. 개개인마다 다른 예술적 기량 때문이 아니라 인간의 본성 때문이다. 다시 말해, 모두 같은 풍경을 볼 수는 있어도 정확히 같은 대상을 보지는 않는다. 특정한 상황에 처한 개개인은 고유한 편견, 경험, 취향, 지식을 복합적으로 활용해 눈앞에 보이는 풍경을 해석한다. 대개는 흥미로운 것을 관찰하고, 그렇지 않은 것들은 무시한다. 농가의 마당을 그리더라도 누군가는 닭, 다른 누군가는 농부의 아내에 집중할 수 있다.

확신하건대, 그런 상황에서 세잔이라면 농장 건물, 수조, 건초더미처럼 움직이지 않는 대상들을 택했을 것이다. 그는 그림을 그릴 때 동작이 없는 대상을 선호했기 때문이다. 그런 대상은 오랫동안 관찰할 수 있고, 그렇기에 눈앞의 풍경을 두고 충분히 생각할 여지가 있었다. 세잔은 대상을 딱 부러질 만큼 정확하게 표현하는 법을 알아내기로 작심한 예술가였다. 여기서 말하는 정확함이란 인상파가 순간을 그린 풍경화나, 보편적인 풍경을 담은 사진에서 볼 수 있는 종류의 것은 아니다. 그보다는 철두철미하게 관찰한 대상을 진실하게 표현한다는 의미에서의 정확함이다. 세잔은 이 문제로 고심했다. 한번은 누군가 가장 절실한 바람을 묻자, 그는 딱 한 단어로 답했다. "확실성." 평론가 바버라 로즈는 대(大)화가들과 세잔의 차이를 제대로 지적했는데, 전자가 '이건 내가 아는 건데'에서 시작한다면 세잔은 '과연 내가 이걸 아는 걸까?'를 출발점으로 삼는다고 했다.

이것이 연구의 발목을 잡았더라면 세잔은 이전에 속해 있던 인상파로 남았을 것이다(세잔의 그림은 1874년 최초로 열린 인상파 전시회에 출품되었다). 그러나 까다로운 후기인상파였던 세잔은 여기서 한 술 더 떠 대상을 바라보는 방법까지 고민하

면서 문제를 복잡하게 만들었다. 그리하여 이미 130년 전, 눈에 보이는 것을 전부 믿어서는 안 된다는 사실을 깨달았다. 생각해 볼 만한 문제였다. 이처럼 철학적인 통찰은 이성이 지배하는 계몽기가 막바지에 이를 무렵, 모더니즘이 득세한 20세기와 이어지는 고리이기도 했다. 그리고 호크니의 최신작처럼 21세기 예술과 연결되는 지점이기도 했다. 예술의 국면을 바꿀 수도 있는 생각이었다. 나아가 다른 천재들의 발상이 그렇듯, 세잔이 발견한 사실 역시 단순하면서도 놀라우리만치 명료했다.

세잔은 인간에게는 두 눈이 있어 양안시를 사용한다는 근거를 들었다. 더군다나 양쪽 눈은 각각 다른 시각 정보를 기록한다(물론 이 두 가지 심상은 뇌에서 하나로 합쳐진다). 왼쪽과 오른쪽 눈이 바라보는 풍경은 미묘하게 다르다. 더욱이 인간은 한시도 가만있지 못한다. 어떤 대상을 관찰할 때면 고개를 길게 빼거나, 한쪽으로 기울이거나, 앉은 자세에서 몸을 앞으로 굽히거나, 일어나는 등 움직인다. 하지만 과거(그리고 지금)의 예술품은 마치 부동의 렌즈 하나를 통해 대상을 본 양 만든 것이다. 세잔은 바로 이런 점이야말로 당대 그리고 과거의 예술이 안고 있는 문제라 생각했다. 즉 단일한 시각이 아니라 적어도 두 가지 시각에서 바라본 참된 시계(視界)를 반영하지 못하고 있었다. 바야흐로 모더니즘으로 향하는 문이 열리고 있었다.

세잔은 예컨대 측면과 정면처럼 다른 두 각도에서 바라본 대상을 그리면서 이 문제에 정면으로 맞섰다. 여기에 해당하는 작품이 그가 40년간 그린 수백 점의 정물화 가운데 대표작으로 꼽히는 〈사과와 복숭아가 있는 정물(Nature morte avec pommes et pêches)〉(그림 14 참고)이다. 비슷한 사물들을 서로 비교할 수 있게끔 늘어놓고 이를 세잔만의 이중 시점 방식으로 묘사했다(혹은

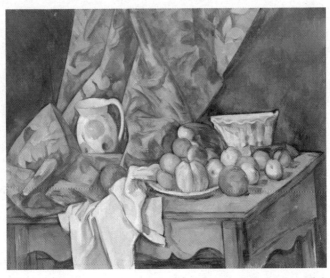

그림 14
폴 세잔 〈사과와 복숭아가 있는 정물〉
1905년

호크니의 평처럼 '두 눈으로' 그려냈다). 아담한 나무탁자 오른
쪽에 사과와 복숭아가 몇 개 놓여 있다. 접시에 피라미드처럼 쌓
여 있는가 하면, 탁자 귀퉁이에 드문드문 놓이기도 했다. 파란색
과 노란색, 흰색이 섞인 빈 꽃병 하나가 탁자 뒤편, 사과와 복숭
아 너머로 놓여 있다. 과일 무더기 옆, 그러니까 탁자 상판에서
왼쪽으로 3분의 2 정도 치우친 곳에 (커튼일 법한) 구겨진 천이
보인다. 파란색과 겨자색 꽃무늬가 들어간 천이다. 탁자 위에 뭉
뚱그려진 천은 그 배치 때문에 한층 더 구겨져 보인다. 포수가
글러브로 잡은 야구공처럼, 천은 새빨간 사과 하나를 감싸고 있
다. 탁자의 왼쪽 뒤로는 크림색 물병 하나가 천을 누르고 있다.
이 물병은 그림 오른쪽의 꽃병과 대칭을 이룬다.
　여기까지는 지극히 전통적이지만 이제부터 세잔의 혁명이

시작된다. 그는 눈높이에서 바라보는 물병과 위에서 내려다보는 물병의 이미지를 하나로 합쳤다. 나무탁자를 그릴 때에도 마찬가지였다. 상판을 앞쪽으로 20도 정도 기울여 사과와 복숭아가 더 잘 보이게 했다(여기에도 두 가지 시점을 적용했다). 르네상스 시대에 통용된 수학적 원근법을 적용했다면 과일들은 바닥으로 데구루루 굴러떨어졌을 것이다. 세잔은 원근법을 포기하는 대신 진실을 손에 넣었다. 바로 이것이 사람들이 대상을 바라보는 방식이다. 우리가 다양한 각도에서 풍경을 바라보듯이 세잔은 여러 각도를 뒤섞어 시점을 표현했다. 세잔은 또한 우리가 시각 정보를 취하는 방식에 대한 진실을 전달하고자 했다. 예를 들어 접시에 사과 열두 개가 쌓여 있다고 해보자. 대개는 하나하나의 사과가 아니라 사과로 가득한 접시 하나로 인지한다. 세잔은 이를 바탕으로 개별 요소보다 전체적인 밑그림이 중요하다고 판단했다.

여러 각도에서 바라본 대상을 하나로 합치면 평면적인 이미지가 탄생한다. 세잔이 탁자를 기울이면서 입체적인 공간이라는 환상은 사라졌지만, 대신 보다 많은 시각 정보를 전달할 수 있었다. 다시 말해, 세잔은 그림의 구도에서 착시를 일으키는 '공기 상자'를 없애는 대신, 전체적 이미지를 표현하는 데에 몰두했다. 각각의 요소와 색채는 하나의 조화로운 소리를 내고자 심혈을 기울여 배열한 음표 같은 것이었다. 때문에 붓질 하나하나가 다음에 이어질 것과 한데 어우러져야 했다. 치밀하게 계획해야만 가능한 방법이었다.

사과 하나하나와 천의 주름 하나하나는 운율과 현실감 있는 구도를 위해 공들여 결정한 결과물이었다. 쇠라처럼 색채론에 열광한 세잔은 대상의 색채, 그것들이 조화를 이루고 서로 비

추면서 상호보완하는 방식을 신중하게 고민했다. 난색과 한색을 섞지 않고 나란히 두어 통통 튀는 활기를 전달했다. 파란색(한색)과 노란색(난색)은 색상환에서 서로 마주보는 색이기에, 자칫하다가는 영 안 어울리는 이미지가 될 수도 있었다. 하지만 세잔이 기술을 발휘한 덕에, 캔버스 위의 상반된 빛깔은 강렬할 정도로 풍부함을 뿜어낸다. 〈사과와 복숭아가 있는 정물〉에 전체적으로 보이는 두 가지 색은 계속해서 서로 영향을 미친다. 화폭에서는 파란색과 노란색 패턴의 정물이 굵직하게 반복된다. 이를테면 파란색 화병은 거기에 기댄 노란색 사과와 대비를 이룬다. 그리고 탁자 위에는 같은 톤의 파란색을 살짝살짝 덧칠했다. 이런 식의 미묘한 흔적들은 과일을 비롯해 온화하게 내리쬐는 늦여름 햇빛 덕에 따스한 황갈색을 띤 탁자 상판을 보완하는 역할을 한다.

세잔은 현대적 방식에다, 오래전부터 발전되어온 '그랜드 매너'풍의 색조를 더했다. 배경에 보이는 진갈색 벽은 그보다 밝은 갈색을 띠는 나무탁자와 조화를 이룬다. 이는 다시 붉은색과 노란색 과일, 마지막으로는 크림색 물병 및 화병과 어우러진다. 세잔은 그림을 통제하는 능력과 색채에 대한 감각을 훌륭하게 발휘해 개별 요소들을 자신이 원하는 방식에 따라 하나로 버무려냈다. 마치 화음처럼 색채들이 어우러진 조화로운 이미지로 말이다.

세잔은 〈사과와 복숭아가 있는 정물〉을 통해 예술을 영구적으로 바꿔놓았다. 기존의 원근법에서 벗어나 그림의 전체 의도를 중시하고 양안시를 활용하는 방법은 입체파(시각 정보를 극대화하고자 착시효과를 주는 입체적 요소를 거의 배제한), 미래주의, 구조주의, 그리고 마티스로 대표되는 장식미술의 탄생

에 직접적인 영향을 미쳤다. 세잔은 여기에 만족하지 않았다. 사물을 바라보는 방식을 연구하던 그는 혁명적이면서 많은 논란을 낳은 추상주의라는 회화 영역을 발견하기까지 이른다.

　그의 뒤를 이은 후기인상파들처럼 세잔 역시 마지막에는 인상주의의 난관에 봉착했다. 쇠라는 규율과 구조를 갈망하면서 떠났고, 고흐와 고갱은 현실을 있는 그대로 그려야 한다는 주장에 갑갑함을 느끼고 인상주의를 등졌다. 반면 세잔은 인상주의가 그다지 객관적이라고 생각하지 않았다. 그가 보기에 인상파에는 사실성을 추구하는 끈기가 부족했다. 그의 관심사는 드가나 쇠라와는 달랐는데, 그들은 구조와 견고함이 부족한 모네나 르누아르, 모리조, 피사로의 작품이 다소 엉성하다고 생각했다. 세간에 알려진 것처럼, 쇠라가 찾은 해답은 과학이었다. 하지만 세잔은 달리 생각했다. 그는 자연으로 눈을 돌렸다.

　'화가라면 무릇 자연을 연구하는 일에 온전히 몰두해야 한다.' 세잔은 생각했다. 그리고 대자연이라면 그 어떤 질문에도 답을 주리라 믿었다. 그가 자연에 던진 질문은 꽤나 구체적이었다. '인상주의를 보다 견고하고 지속적인, 이를테면 미술관의 전시물 같은 무언가로 바꿀 수 있는 방법은 무엇일까?' 세잔은 옛 거장의 작품에 드러난 진지하고 체계적인 감각과 밖으로 나가 대상 앞에 앉아 주제를 포착하는 인상파의 방식을 하나로 결합해, 현실을 있는 그대로 표현하고자 한 것이다.

　일면 보수적이면서도 진보적인 세잔의 성격에 딱 맞아떨어지는 과제였다. 그는 티치아노 같은 베네치아파 화가들이 설계, 구조, 형태 면에서는 인상파보다 우월하다고 생각했다. 하지만 동시에 레오나르도 다빈치를 포함한 대화가들의 작품은 회화적 사실성이 부족해 그 가치가 떨어진다고도 평가했다. 1866년, 인

상파 화가들에게 그림을 배우기 시작할 무렵 세잔은 어린 시절 학교 친구였던 에밀 졸라에게 이런 편지를 보냈다. "확신하건대, 거장들이 야외에서 그린 그림에는 오로지 기술만 존재하는 것 같네. 내가 보기에 거기에서는 진실, 무엇보다 자연이 보여주는 풍경의 독창성이 눈에 띄지 않거든." 바꿔 말하자면, 재능만 있다면 어떤 화가든 가짜 풍경을 그려낼 수 있지만 자연을 정확히 담아내려면 극도의 노력이 필요하다는 의미였다.

"알다시피, 작업실에서 그린 그림은 아무래도 밖에서 그린 것보다 뛰어날 수는 없지 않은가." 세잔은 이렇게 말하고선 다음과 같은 결론을 내린 다음, 야외작업에 전념하기 시작했다. "난 (자연에서) 최고의 것들을 찾았기에, 이제 모든 작업을 밖에서 하기로 마음먹었다네." 그리하여 날이면 날마다, 새벽부터 저녁까지, 고향 프로방스의 산과 바다를 앞에 두고 앉아 눈에 보이는 풍경을 그렸다. 그는 '보이는 것의 핵심을 간파하고 가능한 논리적으로 자신을 표현하는 것'이 예술가로서 할 일이라 생각했다.

그렇지만 막상 시도해보니 생각보다 큰 도전이었다. 무엇에든 만능인 아버지가 소소한 집안일을 도맡아 하다가 예상치 못한 문제에 어찌할 줄 모르는 꼴이었다. 자연을 충실히 기록하는 과정에서 규모나 원근법 같은 문제 하나를 해결하고 나면, 애매한 형태나 부정확한 배치 같은 다른 문제 몇 가지가 들이닥쳤다. 연구 도중 낙심한 세잔은 회의에 빠져 만신창이가 되었다. 프로방스 자신의 집에서 지척에 살던 고흐처럼 정신병으로 생을 마감하지 않은 것이 신기할 정도였다. 그렇지만 세잔은 네덜란드인 친구 고흐와는 본질적으로 달랐다. 졸라는 이런 기록을 남겼다. "그 친구(세잔)는 한결같은 사람으로, 완고하고 강인하다. 어떤 것에도 무릎 꿇지 않고 그 무엇에도 양보하지 않는다."

　　세잔의 아버지는 일찍이 아들에게서 이런 기질을 발견했다. 부와 성공을 거머쥔 그는 세상 돌아가는 이치를 잘 알았다. 화가가 되겠다는 아들의 꿈은 탐탁지 않아 보였다. 환쟁이는 버젓한 직업이 아니었다. 어찌 됐건 넥타이, 말끔한 정장, 광이 나게 닦은 구두, 이름 새긴 문패가 걸린 사무실은 없지 않은가? 결국 아버지는 고집불통 아들에게 변호사가 되라고 권했다. "싫습니다." 세잔은 대꾸했다. 이 대답이 효과가 있었는지, 아버지는 (마지못해) 미술대학 학비를 대주고 화가가 될 때까지 뒷바라지도 해주었다. 그래도 부자관계는 늘 껄끄러웠다. 세잔은 아버지에게 정부(情婦)와 아들의 존재를 숨겼지만, 별 도움이 되지 않았다. 이런 상황은 1886년 아버지가 세상을 떠날 때까지 계속되었다. 그는 아들에게 거금과 엑상프로방스 영지를 유산으로 남겼다. 비로소 마음의 평화를 얻은 세잔은 프로방스에 거처를 마련했다.

　　엑상프로방스에서 두드러지는 풍경은 거대하고 음산한 생트빅투아르 산이었다. 몇 킬로미터 떨어진 곳에서도 보일 정도였다. 유구한 역사를 간직한 채 한결같은 모습으로 서 있는 산, 강인한 산의 존재는 그에 못지않게 완고한 세잔의 마음을 사로잡아 영속성이 살아 있게끔 그림을 그리도록 했다. 이를 위해 세잔은 그때그때 기분에 따라 대상을 표현했다. 고흐가 왜곡을 통해 대상에 대한 자신의 느낌을 표현한 반면, 세잔은 스케치와 색채를 이용했다. 지금은 런던 코톨드 갤러리가 소장한 〈생트빅투아르 산(Mont Sainte-Victoire)〉(그림 15 참고)에서도 이 점을 확인할 수 있다.

　　그림에서 세잔은 엑상프로방스 서쪽에서 바라본 시점을 선택했다. 고향집이 있는 방향이었다. (적어도 두 시점에서 그려

진) 초록색과 황금색으로 이루어진 들판은 파란색과 분홍색이
어우러진 산 쪽으로 펼쳐져 있는데, 산은 마치 풍경화 속의 커다
란 멍처럼 보인다. 세잔의 묘사에 따르면 산기슭에서 세잔이 있
는 곳까지는 몇몇 들판 정도 거리밖에 안 되는 듯 보이지만, 실
제로 생트빅투아르 산은 13킬로미터 떨어진 곳에 있었다. 세잔
은 이처럼 선과 색채를 이용해 자신의 감각을 표현하고자 했다.
정확한 원근법에 의거해 산을 그리지 않고 시야를 단축해, 눈과
마음으로 느낀 당당한 산의 풍채를 표현했다. 산의 탄탄한 견고
함을 표현하기 위해 택한 한색은 상대적으로 부드럽고 따스한
들판의 색과 대비를 이룬다.

그림 15
폴 세잔 〈생트빅투아르 산〉
1887년경

　　세잔은 일반인과 다른 방식으로 사물을 바라보았다. 인간
과 다른 음역대의 소리를 들을 수 있는 박쥐 같았다. 양안시를

이용한 기법, 조화로운 배합, 주제를 위해 선택한 대상을 강조하는 방식을 이용해, 시계(視界)를 정확히 표현하면서 맞닥뜨리는 몇 가지 문제점을 해결했다. 그래도 아직 만족스럽지는 않았다. 그는 젊은 프랑스 화가 에밀 베르나르(Émile Bernard, 1868~1941)에게 이렇게 말했다. "과거에 누구도 보지 않았던 방식으로 자연을 봐야 해."

베르나르는 브르타뉴 퐁타방에서 고갱과 함께 작업 중이었다. 그러던 중 고갱이 자신의 아이디어와 양식을 도용했다는 (지극히 합리적인) 주장을 한 다음부터 둘의 사이가 틀어졌다. 그런데 그게 사실이라면 베르나르는 먼저 자신이 세잔의 충고는 물론 아이디어까지 모방했다는 사실부터 인정해야 했다. 그에게 영감을 준 지혜로운 충고 중 대다수는 과묵한 세잔에게서 들은 것이었다. 예컨대 이런 것이다. "누누이 말하지만 (……) 원통과 구, 원추를 이용해 자연을 보게나."

세잔이 발견한 '이전에 누구도 보지 않았던 방식으로 자연을 보는 것'이 시사하는 바는 사람들이 보통 풍경에서 세세한 부분이 아닌 형태를 본다는 것이다. 세잔은 땅과 건물, 나무, 산, 심지어 인물까지도 기하학적 형태로 생략해 표현하기 시작했다. 들판은 초록색 직사각형, 가옥은 갈색 직육면체, 거대한 암석은 구가 되었다. 코톨드 갤러리에 걸린, 여러 개의 형태를 단순 배열한 세잔의 작품에서 이런 기법을 찾아볼 수 있다. 기존의 예술 애호가라면 대부분 머리를 긁적일 만큼 급진적이고 혁명적인 방식이었다. 프랑스의 젊은 예술가 모리스 드니(Maurice Denis, 1870~1943)는 표현하고자 하는 대상이 아니라 기준에 따라 그림을 평가해야 한다는 주장을 펼치며 이를 애써 설득하고자 했다. "군마든 벌거벗은 여인이든 일화든 간에 원래는 특정한 순서에

따라 배열된 색채를 입힌 평평한 표면이었다."

시각적 세부 요소를 기하학적 형태로 간소화해 대상을 표현하는 세잔의 분석적 접근 방식은 25년 뒤, 완전한 추상주의라는 논리적 결론으로 이어진다. 러시아, 독일, 이탈리아, 프랑스, 네덜란드, 이윽고 미국의 예술가들은 (추상표현주의라는 형태로) 정사각형, 동그라미, 삼각형, 마름모꼴 등 평평한 단색의 기하학적 도형으로 이루어진 작품을 내놓기 시작했다. 그중 일부는 우리가 이미 알고 있는 세계를 형상화한 것이었고(예를 들어 노란 동그라미는 태양, 파란 직사각형은 바다나 하늘이라는 식으로), 다른 한편으로는 단순히 사각형과 삼각형의 조합으로 형식적인 도안일 뿐인 것도 있었다. 이런 식으로 작업한 예술가들은 앞서 언급한 모리스 드니의 철학적 발언을 바탕으로 자신의 작품을 평가해달라고 요구했다. 파리의 전위파와는 멀리 떨어진 엑상프로방스에 틀어박혀 은둔자처럼 살았던 세잔이 20세기 예술에 근본적 영향을 미쳤다는 사실은 놀랍기 짝이 없다. 더욱 놀라운 점은 그의 행보가 거기서 멈추지 않았다는 사실이다.

세잔은 '인상주의를 보다 견고하고 지속적인, 이를테면 미술관의 전시물 같은 무언가로 바꾸려는' 목적을 이루려면, 좀 더 논리적으로 진보해야 한다고 생각했다. 풍경을 상호연관된 형태들의 집합체로 단순화하고, 거기서 한 걸음 나아가 대상을 엄격한 격자 체계(grid system)에 대입하는 것이 한 방법이었다. 세잔은 이를 좀 더 서정적으로 표현했다. "자연의 일부든, 아니면 전능하신 하느님 아버지께서 인간에게 펼쳐 보이시는 모습이든, 수평선과 나란한 선은 너비를 더하고 수직선은 깊이를 더한다."

다시 코톨드 갤러리에 걸린 〈생트빅투아르 산〉을 들여다보면 역시나 이러한 생각을 확인할 수 있다. 세잔은 먼저 들판과

철교, 농가의 지붕들, 그리고 농지가 끝나고 야트막한 언덕이 시
작되는 점을 평행한 가로선에 배치했다. 그런 다음, 나무줄기를
과감하게 생략하고 잘라낸 채 그려넣어 깊이감을 더했다. 나무
는 그림 왼쪽 상단에서 시작해 하단까지 이어져 있다. 그의 말마
따나, 그 덕분에 산과 들판은 멀리 떨어진 듯 보인다. (손으로 가
려서) 곧추선 나무줄기가 화폭에 없다고 생각해보면 그의 이론
을 입증할 수 있다. 공간의 입체감이 사라짐을 느끼게 될 것이
다. 애초에 세잔이 그림의 틀을 이루는 장치로서 의도한 나뭇가
지를 '읽는' 방법이 완전히 바뀌어버린다. 나뭇가지들은 여전히
산마루의 형태를 따르고 있지만 나무줄기 없이는 마치 하늘의
일부처럼 보인다. 그러나 나무줄기와 가지들을 다시 포함해서
보면, 축소된 전경에서 인상적인 요소로 작용하며, 마치 그것들
이 세잔의 머리 바로 위에서 맴도는 듯 느껴진다.

 그런데 줄기 가운데에서 아래로 축 처진 가지 하나가 범상
치 않다. 세잔은 이 나뭇가지의 잎사귀를 이용해 배경과 전경을
합쳤다. 산과 나무는 13킬로미터 떨어져 있었지만, 초록색 물감
을 가로로, 사선으로 몇 번 칠한 것만으로도 그 간극은 줄어들었
다. 세잔은 파사주(passage)[12] 기법으로 색칠한 면들을 겹치고 통합
해 시간과 공간을 하나로 녹여냈다(이 기법은 훗날 입체파까지
이어진다). 이 모든 것은 대상과 공간을 바라보는 방식에 집중하
면서 '자연의 조화'를 캔버스에 반영하고자 하는 여정의 일부였
다. 세잔은 고정된 시각이나 기존의 지식, 어떤 것에도 기대지
않았다.

 과거의 예술에 새로운 연결고리를 더하는 여정을 시작한

[12] 대상을 기하학적 형태로 분석해 재배열하는 기법.

세잔은 자신도 모르는 새에 모더니즘으로 향하는 문을 밀고 있었다. 그리고 그가 세상을 떠날 무렵에는 그 문이 열리는 중이었다. 격자 구조를 비롯해, 세부를 기하학적 형태로 단순화한다는 그의 생각은 르코르뷔지에의 건축, 바우하우스의 각진 디자인, 몬드리안의 그림에서도 찾아볼 수 있다. 네덜란드 화가 몬드리안은 유명한 데스테일 작품들을 통해 세잔의 아이디어를 극적으로 표현했다. 검정색 격자에 단색 직사각형을 드문드문 곁들인 것이 작품의 전부였다.

세잔은 1906년 10월, 예순일곱의 나이로 숨을 거두었다. 야외작업을 하다가 비바람을 맞아 한 차례 폐렴에 걸렸다가 합병증으로 악화된 것이 사인이었다. 죽기 한 달 전, 세잔은 이런 편지를 남겼다. "내가 그토록 간절히, 그토록 오래 바랐던 목표를 이룰 수 있을까?" 간절하고 절망스러운 말투에는 세잔이라는 인간의 성격이 묻어난다. 예술에 대한 그의 헌신은 완전했고 흔들림이 없었다. 그가 자청한 지적, 기술적 도전은 분명 생소한 것이었겠지만, 그는 부단히 노력하면서 누구보다 많은 성과를 이루었다. 1906년 무렵 세잔은 거의 신격화되어 있었다. 엑상프로방스에 자진해 칩거하면서 작품을 세상에 내놓는 일에 관심(필요성 또한)이 없었던 점 때문이기도 했다(그렇지만 파리로 보낸 그림들은 순조로이 판매되었다). 세잔은 파리 전위파들 사이에서 '쿨 핸드 루크(Cool Hand Luke)'[13] 같은 존재가 되었다. 입을 다물수록 영향력은 커졌다. 당대의 많은 쟁쟁한 예술가들이 그를 추종했는데, 개중에는 앙리 마티스(Henri Matisse, 1869~1954), 피에

13 형무소에 수감된 주인공 루크가 규율만을 내세우는 강압적인 수감 체제에 반기를 들며 탈옥을 시도하는 과정을 담은 1967년 영화 제목.

르 보나르(Pierre Bonnard, 1867~1947)도 있었다. 그리고 그중에서 재능을 타고난 스페인 화가 파블로 피카소에 비할 이는 없었다. 피카소는 이렇게 말했다. "세잔이야말로 나의 유일한 스승이다! 난 당연히 세잔의 그림들을 열심히 들여다보았다. (……) 나는 수 년에 걸쳐 그의 작품들을 연구했다."

1907년, '가을살롱(Salon d'Automne)'은 세잔 회고전을 개최했다. 일대 사건이었다. 전 세계 화가들이 엑상프로방스의 거장 세잔이 평생 그린 작품을 보러 건너왔다. 그리고 대부분 경외감에 말을 잃었다. 작품에 압도된 이도 많았다. 사람들은 세잔이 옛 거장들의 작품을 참고해서 발전시킨 예술에 충격을 받았다. 때마침 전시회가 열린 시점은 동시대의 재능 있는 젊은 화가 여럿이 현대사회의 추상성에 환멸을 느끼기 시작할 무렵이었다. 세잔이 일군 쾌거에 주목한 이들은 보다 옛날, 현대문명 이전으로 거슬러 올라가 교훈을 얻고자 숙고하기 시작했다.

06

태고의 외침

원시주의
1880~1930년,
야수주의
1905~1910년

Primitivism
Fauvism

런던을 가로질러 흐르는 템스 강처럼, 원시주의도 현대미술사를 관통한다. 현대 서구 회화와 조각과 관련된 용어들은 고대 본연의 문화가 낳은 인공물과 조형 및 이미지를 그대로 본뜨거나 차용했다. 여기에 제국주의적 관점을 더한 것이 소위 원시주의(Primitivism)였는데, 이처럼 거들먹거리는 느낌의 용어를 고안한 장본인은 계몽기 이후 '개화된' 유럽인들이었다. 이들은 아프리카, 남아메리카, 오스트레일리아, 남태평양의 무지하고 '미개한' 부족이 이룬 예술에 원시주의라는 이름을 붙였다.

원시주의라는 용어는 그들 부족의 문화와 예술이 충분히 발전하지 못했다는 전제를 담고 있었다. 2000년 전 아프리카에

서 만든 목각 작품과, 불과 일주일 전에 만든 작품은 비교대상이 될 수 없다. 그럼에도 사람들은 이 두 가지를 모두 원시주의 예술로 간주한다. 아이러니한 사실은, 근래의 작품은 관광객을 위해 만들었을 가능성이 높다는 점이다. 약삭빠른 '원시인'들이 귀 얇은 서양인들을 이용한 셈이다. 20세기 초 서양인들은 이 고귀한 야만인들이 '순진무구하고' 훼손되지 않은 상태로 향유하고 있던 문화를 침이 마르도록 칭송했다.

'고귀한 야만(noble savage)'이라는 감상적이고 이상화된 개념은 17세기 후반, 계몽기 무렵 등장했다. 현대미술사를 통틀어 고갱이 이 분야에서 일종의 얼리어댑터였다는 사실은 이미 유명하다. 1891년, 유럽의 데카당스를 등지고 타히티 원주민들과 섞인 고갱은 몸소 '야만인'이 되어 '원시적' 주변환경을 그리겠노라 선언했다(그리고 훗날 밝혀졌듯, 성병도 퍼뜨렸다). 근본을 중시하는 고갱의 방침은 전 세계에서 유행하던 장식미술에도 활기를 불어넣었다(장식미술은 프랑스에서는 아르누보, 독일에서는 유겐트스틸, 오스트리아에서는 빈 분리파 등으로, 나라마다 다른 이름으로 알려졌다). 여기에 동참한 예술가와 장인 들은 육감적이고 곡선미가 있는 작품과 회화를 선보였다. 고대 도자기의 우아함과 자연의 모티브에서 얻은 단순한 아름다움을 상기시키는 것들이었다.

디자인 위주의 장식미술을 추구한 예술가 중 가장 유명한 이는 구스타프 클림트(Gustav Klimt, 1862~1918)가 아닐까 싶다. 그리고 가장 널리 알려진 그의 작품은 〈키스(Der Kuss)〉(1907~1908)일 것이다. 그림 속 사랑을 나누는 연인의 모습은 마치 동굴 벽에 그려진 듯한데, 평면적인 그림 속 정경은 세월이 흘러도 여전히 훌륭하다. 서 있는 남자는 무릎 꿇은 여인의 뺨을 향해 고개

를 숙이고 있다. 여인의 발은 꽃밭 속에 반쯤 파묻혀 있다. 연인
의 화려한 옷이 뿜어내는 황금색이 둘을 감싸고 있다. 남자는 고
전적인 모자이크 패턴의 가운을 전신에 둘렀다. 여인은 흡사 선
사시대의 화석을 연상케 하는 기하학적 무늬가 수놓인 금빛 드
레스를 걸친 채다. 청동색 배경은 마치 둘의 거룩한 포옹을 위해
마련된 듯하며, 그들이 머무르는 세상처럼 평면적이면서도 완벽
하다.

 클림트의 그림에 원시주의에서 볼 수 있는 신비로운 분위
기가 묻어나는 것은 분명한 사실이다. 파리의 화가들 역시 아득
히 먼 과거에서 영감을 얻은 작품을 남겼지만, 클림트의 것은 그
보다 화려하고 세련된 편이었다. 그런데 양쪽 모두 상당 부분 고
대 문화를 소재로 삼았지만, 유독 파리파에 크게 영향을 미친 요
소가 있었다. 프랑스가 서아프리카에 식민지를 건설한 이후, 아
프리카에 드나들던 무역업자들은 그곳의 예술품을 파리로 들여
오기 시작했다. 화려한 옷감, 조각품, 마을축제에서 쓰는 갖가지
물건 등, 사람들은 다양한 종류의 '이국적인' 기념품을 들고 귀
국했다. 그중 가장 인기를 끈 물건은 주로 도심의 작은 상점이나
민속박물관에서 구할 수 있던 아프리카 나무가면으로, 이는 현
대미술의 DNA를 이루는 중요한 요소가 된다.

 세기말 파리에서 활동하던 젊은 예술가들이 보기에, 아프
리카인들이 새긴 토템들은 형언할 수 없이 단순명쾌했다. 게다
가 미술대학에서 배울 만큼 배운 자신들에게는 없는 원시적인
자극도 있었다. 물질만능주의가 팽배한 서구문화에 물들지 않은
이들이 '토착예술'을 낳았다는 낭만적인 시각으로 바라보았다.
그들은 원주민들이라면 예나 다름없이 내면의 어린아이와 소통
하면서 순수하고 본질적으로 진실한 작품을 만들 수 있으리라

믿었다.

　이런 생각을 품었던 젊은 세대의 대표주자로 모리스 드 블라맹크(Maurice de Blaminck, 1876~1958)가 있다. 블라맹크의 경우 그 시작은 1905년, 파리 북서부 교외 아르장퇴유의 어느 카페에 걸려 있던 아프리카 가면 세 개를 보았을 때였다. 찜통 같은 무더위가 계속되던 나날이었다. 바깥에서 몇 시간 내내 그림을 그린 터라, 기운을 북돋아줄 와인 한 잔이 절실했다. 블라맹크가 그날 감동을 받은 것이 과한 햇살 때문이었는지, 과한 술 때문이었는지는 알 길이 없다. 어쨌거나 그는 가면을 보고 그것에서 드러난 '본능적 예술'에 깊이 사로잡혔다. 결국에는 카페 주인과 옥신각신 흥정을 벌인 끝에 가면들을 사왔다. 블라맹크는 조심조심 포장한 가면들을 들고 와서 자신의 생각에 공감할 친구 둘에게 보여주었다.

　그의 생각이 맞았다. 앙리 마티스와 앙드레 드랭(André Derain, 1880~1954)은 가면을 보고 강한 인상을 받았다. 이미 그들 셋은 고흐의 생생한 색채와 고갱의 원시적 양식을 존경하던 터였다. 블라맹크가 들고 온 가면에는 서양예술에서 찾아볼 수 없는 자유로움이 있었다. 그들의 형식적인 예술교육은 이상화된 미를 가르치지만, 가면은 되레 그런 유의 아름다움을 물리치고 있었다. 주로 기형적인 것을 다루었으며, 상징주의를 높이 평가했다. 만약 파리의 화가들이 똑같은 시도를 한다면 어떻게 될까? 자연스러운 묘사를 버리고, 대상의 주관적 특징이 돋보이게끔 그린다면 어떨까?

　가면을 두고 잠시 이야기를 나눈 끝에, 셋은 현실을 충실히 그리기보다는 색채와 감정적 표현을 중시하는 새로운 방식을 택하기로 했다. 그해 여름, 오랜 친구 사이로 파리에서 함께 수

학하던 마티스와 드랭은 프랑스 남부 콜리우르로 바캉스를 떠났다. 살짝 귀찮은 존재였던 블라맹크는 파리에 남겨둔 채였다. 눈부시게 찬란한 햇빛과 선명한 빛깔에 마음이 동한 둘은 작품 활동을 향한 의지를 불태우며 수백 점에 달하는 회화와 스케치, 조각작품을 작업했다. 어느 것에도 구애받지 않는 감정과 극도로 다채로운 색채를 담은 그림들은 이 세상이 멋진 곳이라는 무지갯빛 메시지를 뿜어내고 있었다. 드랭의 〈콜리우르 항의 배들 (Bateaux à Collioure)〉(1905)은 그 무렵에 그린 대표작이다.

　　드랭은 개인적으로 중요하다고 여긴 항구의 특징을 살리기 위해 자연스러운 색감이나 원근법, 사실주의는 철저히 무시했다. 아기자기한 배들이 늘어선 황금빛 해변이 아니라, 불꽃처럼 시뻘겋게 칠한 모래사장을 통해 그 열기를 표현하려 했다. 얼기설기 정박한 고깃배들은 파란색과 주황색 점으로 드문드문 그려놓아 눈에 띄게 했다. 멀리 보이는 산은 꼼꼼하게 그리려고 시도하는 대신 그저 분홍색과 갈색 물감을 두어 번 대강 칠해, 화려한 색채 조합에 균형과 틀을 부여했다. 바다는 짙은 청색, 잿빛이 감도는 초록색으로 짧은 선을 그어 표현했다. 모네의 초기 인상파 또는 쇠라의 점묘법을 연상시키는 기법이었지만, 디테일에는 신경을 훨씬 덜 썼다. 드랭이 그린 바다는 모자이크 바닥에 가까웠다. 단순히 콜리우르의 풍경을 보여주는 데 그치지 않고, 그곳의 풍경을 느끼게 해주는 그림이었다. 그림을 통해 전하고자 하는 메시지는 명쾌했다. 콜리우르 항은 무덥고 소박하며 태평한, 그림처럼 아름다운 곳이었다. 마티스와 드랭은 마치 시인이 부리는 시어인 양 색을 부렸다. 대상의 본질을 색으로 표현해낸 것이다.

　　마티스와 드랭은 파리로 돌아와, 그간 몰두했던 작품들을

블라맹크에게 보여주었다. 드랭은 성정이 불같은 블라맹크가 어떻게 반응할지 몰라 초조해졌다. 군복무를 함께했기에, 부산한 성격의 블라맹크가 어찌나 어수선한지 익히 알고 있었기 때문이다. 블라맹크는 바캉스 동안 둘이 작업한 작품들을 슥 훑어보더니 자리를 떴다. 그리고 작업실로 직행해서 이젤이며 캔버스, 물감 따위를 챙겨 나가버렸다.

얼마 후 블라맹크는 〈부지발의 라마신 레스토랑(Restaurant de la Machine à Bougival)〉(1905?)을 그렸다. 후덥지근한 어느 날 오후, 당시 유행을 선도하던 파리 서부의 마을을 그린 그림이었다. 그림에서 풍기는 황량한 분위기는 아마도 사람들이 바깥의 눈부신 풍경에서 시선을 돌린 채 집 안에 머물러 있기 때문이리라. 마티스와 드랭이 같은 풍경을 보았더라도 비슷했을 것이다. 블라맹크는 색도를 최대한 높여, 고요한 풍경을 홀치기로 염색한 천처럼 화려하게 꾸몄다. 마치 부지발 거리를 금(금색 물감)으로 칠한 듯했다. 상큼한 녹지는 마치 휘황찬란한 주황색, 노란색, 파란색의 조각보와 같았다. 나무껍질은 흔히들 생각하는 갈색이나 잿빛이 아니라, 다홍색과 청록색, 초록기가 도는 노란색을 변화무쌍하게 섞은 색이었다. 노란 돌이 깔린 길 건너편에 선 집들은 형태를 단순화했다. 지붕은 청록색 물감을 수수하게 찍어서 그리고, 집의 정면에는 화사한 흰색과 분홍색 물감을 칠했다.

전체적으로 볼 때, 안구에 전기충격을 가하는 것과 흡사한 효과였다. 블라맹크는 단색을 그대로 써서 본인이 느끼는 극도의 흥분을 과격하게 표현했다. 언젠가는 이 무렵 남긴 작품을 두고 이렇게 말했다. "내가 느끼는 감정 하나하나에 해당하는 단색들을 조화롭게 엮었다. (……) 눈에 보이는 것은 어떠한 방법을 거치지 않고 본능적으로 해석했고 인도적으로 그다지 예술적이

지 않은 방식으로 진실을 전달했다. 나는 청록색과 주황색 물감 튜브를 쥐어짜서 엉망으로 만들었다." 그 말이 옳았다. 〈부지발의 라마신 레스토랑〉은 현실을 묘사한 그림이었지만, 그림 속 현실은 흔히 아는 것과는 달랐다.

가을까지 세 사람은 1905년 가을살롱에 출품하기에 충분할 만큼, 다채로운 색채를 사용한 작품들을 상당수 완성했다고 판단했다. 아카데미가 주관하는 연례 전시회는 갈수록 외골수같아졌다. 가을살롱은 이에 반대하는 예술가들이 1903년부터 시작한 전시회였다. 전위파 예술가들에게 대안이 될 만한 전시 공간을 제공하는 것이 가을살롱의 설립 목적이었다. 살롱의 완고한 위원 몇몇은 작가들의 도취적인 작품을 보고, 공개전시는 하지 말라고 권했다. 그러나 위원회에서 영향력을 발휘하던 마티스는, 자신과 두 친구의 작품을 단순히 선보일 게 아니라 같은 공간에 걸어서 그 현란한 색의 강렬한 효과를 관람객도 느끼게 해야 한다고 주장했다.

알쏭달쏭한 반응이었다. 타오르는 듯한 강렬한 색채에 열광하는 사람도 있었지만, 대개는 아무런 감동을 느끼지 못했다. 보수적인 취향을 가진 유명 미술평론가 루이 보셀(Louis Vauxcelles)은 '야수들(Les Fauves)의 작품'이라며 깔아뭉갰다. 다시금 평론가의 혹평은 현대미술 역사에 새로이 등장한 미술운동에 이름표를 달아주며 기폭제 역할을 했다.

드랭, 마티스, 블라맹크는 미술운동의 시조가 아니었다. 그들에게는 이렇다 할 공언도, 정치적 어젠다도 없었다. 그저 고흐와 고갱이 미처 발견하지 못한 표현의 영역을 탐험하고, 블라맹크가 보여준 아프리카 가면에서 느낀 인간 본연의 특징을 소재로 삼으려 했을 뿐이다. 하지만 1905년 보셀의 입장을 두둔하자

면, 그들이 실험을 거쳐 발전시킨 색채는 통제할 수 없을 만큼 야성적으로 보였다. 점차 이 예술가들의 작업실을 점령해간 원시부족의 예술품만큼이나 단호하고 강렬한 작품을 창조하기 위해, 의도적으로 선별한 색채의 조합은 보셀이 보기에 영 낯설었다. 인상파와 후기인상파라는 용어가 여전히 유행하던 예술계의 시각에서 볼 때, 야수파가 주로 쓰는 강렬한 색은 지극히 천박하고 외설스러웠다. 그러나 마티스의 경우는 전혀 달랐다.

마티스는 세 아이의 아버지로 신중한 성격에 수수한 옷차림을 즐겼으며, 여전히 그가 한때 직업으로 삼았던 변호사처럼 행동했다. 생전에 마티스가 유일하게 저지른 '거친' 행태라고는 아버지의 뜻을 거슬러 법률이 아닌 예술을 택한 것이었다. 그 사건을 제외하면 활주로처럼 똑바른 인간이었다. 마티스는 "푹신한 안락의자처럼 육신의 피로를 잊게 해주는" 예술을 하는 것이 목표라고 말했다. 그렇지만 1905년 가을살롱에서 마티스의 작품을 본 사람들은 전혀 다른 감정을 느꼈다. 그의 작품 중 가장 큰 소동을 일으킨 〈모자를 쓴 여인(La Femme au chapeau)〉(1905)은 아내 아멜리의 반신을 그린 초상화이다. 제일 좋은 외출복을 입은 마티스의 아내는 어깨 너머로 중경(中景)을 응시하고 있다. 인상파나 후기인상파 모두 분위기를 강조하는 일상적인 그림을 그린 것은 모두 다 아는 사실이지만, 그렇더라도 그들이 마티스의 아내를 그렸더라면 적어도 선은 그려넣었을 것이다. 마티스는 그조차 단념했다. 선을 그린다, 문제는 그것이었다.

〈모자를 쓴 여인〉은 당시 지배적이었던 관습을 거부하는 정신을 새로운 경지로 끌어올렸다. 성기게 칠한 색들은 자주 쓰는 물감을 아무렇게나 휘갈긴 듯 보인다. 더군다나 그림의 대상이 아내였기에 논란은 더욱 거셌다. 그림의 시작은 보수적인 편

이었다. 부인은 유행에 민감한 프랑스 중산층에 어울릴 법한 세련되고 우아한 옷을 입고 있다. 기품 있는 장갑을 낀 손에는 부채가 들려 있다. 아름다운 적갈색 머리카락은 공들인 모자에 가려 거의 보이지 않는다. 여기까지는 그런대로 괜찮았다. 부인도 흡족해했을 것이다. 하지만 결과물을 본 부인은 기분 나빠했다. 마티스는 노란색과 초록색 물감을 대강 찍어, 아내의 얼굴을 아프리카 가면처럼 그려놓았다. 어린애가 그린 것 같은 모자는 열대과일을 잔뜩 담은 광주리 같았다. 윤기 나는 머리카락은 주홍색 물감을 한두 번 칠해 마무리했고, 눈썹과 입술도 별반 다르지 않았다. 옷은, 흠, 마티스는 옷을 생략해버렸다. 대신 마감세일에서 건진 옷더미 같은 것을 걸쳐놓았다. 여기에 어색하고 요란스러운 색을 아무렇게나 섞어서 칠했다. 없는 것이나 다름없는 배경에는 네다섯 가지 물감을 엉성하게 칠했다. 문외한이 보더라도, 최고의 예술가가 아니라 벽에 페인트를 테스트하는 일이 더 익숙한 실내장식가가 30분 만에 뚝딱 완성한 그림 같았다.

　화려한 그림인가? 그 점은 부인할 수 없다. 꼼꼼하게 그렸는가? 전혀 그렇지 않았다. 초록색 코를 본 적이 있는가? 마티스의 아내가 당혹스러워했을까? 당연한 일이었다. 단순히 풍경을 그런 식으로 그렸더라면 한바탕 소동이 일고 말았겠지만, 그림의 대상이 여성이었기에 반응은 한층 격렬했다. 어느 화가가 마티스에게 당시 부인이 실제로 입고 있었던 옷이 무엇인지 물었다. 마티스는 대꾸했다. "물론, 검정색이었죠." 사람들의 모욕감은 더욱 깊어졌다. 인상파의 그림보다 엉성하고, 고흐의 그림보다 화려하고, 전성기 고갱의 그림보다 대담했다. 엄밀히 따져 가장 비슷하게는 세잔을 꼽을 수 있다. 마티스가 색의 덩어리들로 이미지를 구현하는 방식을 보면, 다른 사람의 말을 듣지 말고 실

제로 보이는 것을 그리라는 세잔의 충고를 받아들였음을 알 수 있다. 폭발할 것 같은 색으로 완성한 그림에서는 이 과묵한 남자의 아내에 대한 애정이 묻어난다.

혼란스러운 며칠이 지나고 파리에 거주하던 리오 스타인이라는 미국인이 문제의 작품을 사들였다. 걸출한 리오와 거트루드 스타인 남매는 1903년 파리로 건너왔다. 센 강 남쪽 잘나가는 몽파르나스 지역의 뤼 드 플뢰뤼라는 곳에 아파트를 마련했다. 이내 이곳은 파리에서 활동 중이거나 파리를 찾은 화가, 시인, 음악가, 철학자 들의 아지트가 되었다. 통상 '살롱'이라는 곳은 그래야만 했고, 사람들도 그렇게 생각했다. 오빠 리오는 미술평론가이자 수집가, 여동생 거트루드는 카리스마 넘치는 지식인이자 작가였다. 오누이는 훌륭한 현대미술 컬렉션과 함께, 영향력 있는 지인들로 네트워크를 구축했다. 이들은 현대미술사에 지대한 공헌을 했다. 지식계급 사이에서도 독보적인 존재였으며, 주위 예술가들을 선동하기도 했다. 그다지 마음에 안 드는 작품이라도 일부러 사들여 예술가들에게 동기를 부여하면서 언행일치를 실천했다. 마티스의 〈모자를 쓴 여인〉을 본 리오는 "지금껏 본 것 중 가장 형편없는 물감 자국"이라 평했다.

이윽고 리오는 마티스의 그림과 그가 택한 새로운 방식을 수긍했다. 어찌나 마음에 들어했는지 나중에는 논란이 된 또 다른 작품 〈삶의 기쁨(Le Bonheur de vivre)〉(그림 16 참고)도 사들였다. 작품을 구매한다는 것은 그들 스스로의 판단과 예술가 친구들에 대한 스타인 남매의 믿음을 보여주는 증거였다. 나아가, 예술가가 중요한 발자취를 다져나가는 과정에서 영리한 후원자가 큰 도움을 줄 수 있다는 사실을 증명하는 예이기도 하다. 15세기에는 레오나르도 다빈치, 그리고 최근에 들어서는 데이미언 허

스트가 그런 경우이다. 다행히 오누이에게는 열정을 충족시킬
수 있는 큼직한 아파트가 있었다. 약 가로 2.4미터, 세로 1.8미터
에 달하는 거대한 작품 〈삶의 기쁨〉은 오누이가 기존에 구입한
세잔, 르누아르, 로트레크의 작품과 마티스의 〈모자를 쓴 여인〉
사이를 비집고 들어가야 했다.

그림 16
앙리 마티스 〈삶의 기쁨〉
1905~1906년

〈삶의 기쁨〉은 전형적인 야수파의 작품이다. 시작은 목가
적인 풍경이었다. 기존의 풍경화에서 오랫동안 다뤄온 장르였
다. 섹스, 음악, 춤, 일광욕, 꽃 따기, 휴식 등 마티스는 쾌락주의
적 기쁨을 그렸다. 황금빛 해변에는 주황색과 초록색을 점점이
찍어 나무를 그렸다. 덕분에 부둥켜안고 키스하는 연인들이 뒹
구는 잔디밭 위로 시원한 남색 그늘이 우아하게 드리웠다. 잔디

밭과 같은 과장된 색으로 칠한, 저 멀리 보이는 잔잔한 바다는 금색 모래사장과 희한한 분홍색 하늘을 수평으로 가른다.

마티스는 드랭과 함께 콜리우르에 머물 당시 이 그림을 구상했지만, 참고한 것은 그보다 훨씬 오래전 시대의 작품이었다. 16세기 아고스티노 카라치(Agostino Carracci, 1557~1602)가 남긴 판화 〈공동의 사랑(Reciproco Amore)〉은 〈삶의 기쁨〉과 거의 똑같은 장면을 묘사했다. 두 작품 모두 중경 부근에 환희에 찬 무희들을 그려넣었다. 그 앞에서는 연인들이 뒹굴고 있다. 오른쪽 하단 응달에도 연인 한 쌍이 앉아 있다. 그림의 틀을 이루는 나뭇가지들은 환하게 트인 한가운데로 관람객들의 시선을 모아준다. 아, 전부 벌거벗고 있다는 점도 똑같았다. 정말 눈에 띄게 닮았다.

한 가지 다른 점이 있다면, 마티스는 투박하게 그린 엉뚱한 형태에 생생한 색을 부여했다. 이 작품은 그가 색채를 다루는 탁월한 능력자이자 구상의 장인으로서 전성기에 접어들고 있음을 보여준다. 단순하고 우아하며 유려한 선은 보는 이를 즐겁게 했다. 마티스는 캔버스에 단순한 표식을 남기는 것만으로도 단숨에 감상자와 기억에 남을 만한 관계를 맺을 수 있었다. 그런 능력 덕에 마티스는 뛰어난 화가에서 위대한 화가의 반열에 올랐다. 회화사를 통틀어, 형태의 대비와 개연적인 구성으로 마티스가 빚어내는 조화로운 효과에 비견할 만한 화가는 매우 드물다. 그런데 희귀한 재능을 타고난 마티스에 견줄 만한 화가가 바로 그 시기에, 파리에 살고 있었다는 사실은 그야말로 우연의 일치였다.

일찍이 재능을 꽃피운 젊은 스페인 화가 파블로 피카소(Pablo Picasso, 1881~1973)는 아직 십대였던 1900년 파리에 처음 입성했다. 1906년 파리에 아예 눌러앉은 뒤에는 전위파 예술가들

사이에서 스타로 떠올랐다. 피카소는 스타인 남매가 예술품으로 도배한 아파트를 문턱이 닳도록 드나들었다. 그곳에서 마티스의 최근 작품을 접하고 그림 속 부인의 코만큼이나 파랗게 질렸다. 겉보기에 둘은 상대방에게 예의를 차렸지만, 그 속을 들여다보면 치열하리만치 경쟁적이었다. 서로의 작품을 항상 예의 주시했다. 그들은 '현존하는 가장 위대한 화가'라는 타이틀을 거머쥐기 위해 전면전을 펼치게 되리라는 것을 직감했다. 최근에 세잔이 죽은 뒤부터 공석인 타이틀이었다.

피카소와 마티스는 다른 부류였다. 당시 피카소의 연인이자 뮤즈였던 페르낭드 올리비에(Fernande Olivier)는 둘이 "북극과 남극만큼이나 다르다"고 평했다. 피카소는 스페인 남부의 무더운 해안, 마티스는 쌀쌀한 프랑스 북부 출신이었다. 둘의 성격은 출생지와 엇비슷했다. 비록 나이로 따지면 마티스가 열두 살 위였지만, 활동 경력으로 따져보면 피카소와 동년배였다. 젊은 시절에 변호사로 일하느라 그림을 늦게 시작한 탓이었다.

페르낭드 올리비에가 쓴 회고록에는 둘 사이의 신체적 차이를 이야기한 대목이 있다. 마티스는 "평범한 체형과 덥수룩한 금색 턱수염" 때문에 "예술계의 원로"로 보인다고 썼다. "신중하고 조심스러운 성격"이지만 "놀라울 만큼 명석하다"고 평가했다. 그녀의 연인인 피카소와는 딴판이었다. 피카소는 "땅딸막하고 가무잡잡하고 떡 벌어졌으며, 근심걱정이 많고, 상대를 꿰뚫어 보는 듯 우울하고 깊으면서도 묘하게 차분한 눈을 지녔다"고 묘사했다. 덧붙여 짐짓 즐거운 듯 "그의 일종의 자성(磁性)을 부여하는 광채, 내면에서 타오르는 불꽃을 눈치채기 전까지는 딱히 끌리는 사람은 아니다"라고 썼다.

야수파 마티스의 〈모자를 쓴 여인〉을 본 피카소는 그에 감응

해 〈거트루드 스타인의 초상(Portrait de Gertrude Stein)〉(1905~1906)을 그렸다. 곧 그의 가장 주요한 후원자이자 열렬한 고객이 되는 여성을 4분의 3 각도로 그린 초상화는 많은 점에서 달랐다. 마티스의 강렬한 초록색과 빨간색 대신 피카소는 어두운 계열의 갈색들을 사용했다. 즉흥적인 느낌도 없었다. 피카소의 그림은 보다 차분하고 정적이었다. 동시대의 그림이라는 것이 신기할 정도였다. 두 화가가 취한 입장 또한 판이했다. 마티스의 그림에서는 현대사회의 속도와 맥동이 느껴졌다. 피카소는 작품을 통해 현대사회를 지탱하는 상부구조를 표현했다. 마티스가 감정을 즉흥적으로 표현하는 편이라면, 피카소는 그 감정에 대한 응답을 숙고하는 편이었다. 마티스의 그림이 자유로운 재즈 음악이라면, 피카소의 그림은 격식을 차린 연주회용 음악이었다. 모두 정반대의 것들이다.

　　현대미술 역사를 통틀어 가장 위대한 발전에 기폭제 역할을 했던 스타인 남매 덕분에 둘은 우정을 키워나갔다. 1906년 어느 늦가을 날, 피카소는 술이나 한잔할 생각으로 스타인의 아파트에 들렀는데, 마티스가 이미 자리를 잡고 앉아 있었다. 피카소는 인사를 건넨 뒤 그의 맞은편에 앉았다. 이야기를 나눌 생각에 그쪽으로 몸을 기울였는데, 마티스가 무릎 위로 뭔가를 살그머니 쥐고 있는 것이 보였다. 머리회전이 빠르고 눈썰미도 좋았던 피카소는 그를 수상쩍게 여겼다.

　　"그게 뭡니까, 앙리?" 피카소가 물었다.

　　"에, 아, 음, 아…… 아무것도 아니네, 정말이야." 마티스는 우물쭈물 답했다.

　　"정말입니까?" 피카소가 되물었다.

　　"그게……" 전 변호사인 마티스는 앞에 둔 잔을 불안한 듯

만지작거렸다. "그냥 시시한 조각이라네."

피카소는 어린 학생에게 장난감을 빼앗는 선생처럼 손을 앞으로 내밀었다. 마티스는 주저하다가 문제의 물건을 건네주었다.

"이걸 어디서 찾았습니까?" 피카소는 그대로 얼어붙은 채 중얼거렸다.

스페인 친구가 조각에 흥미를 보이자, 마티스는 별것 아닌 일로 무마하려 했다.

"아, 오는 길에 그냥 재미 삼아 골동품점 진열대에서 하나 사왔네."

피카소는 방 건너편을 물끄러미 바라보았다. 그의 경쟁자에 대해 알 만큼은 알고 있었다. 마티스는 절대로 '그냥 재미 삼아' 뭔가를 집어올 위인은 아니었다. 피카소였다면 가능한 일이지만 말이다.

피카소는 건네받은 '흑인의 두상' 목조품을 몇 분 동안 꼼꼼하게 살펴본 뒤에 되돌려주었다.

"이집트 예술과 비슷하지, 안 그런가?" 마티스가 흥미로운 듯 가설을 제기했다.

그러나 자리에서 일어난 피카소는 아무 대꾸 없이 창가로 걸어갔다.

"저 선이며 모양이며 파라오 미술과 비슷하잖나, 어떤가?" 마티스가 말을 이었다.

피카소는 미소를 지어 보이고는 핑계를 둘러대고 그 자리를 떠났다.

딱히 마티스에게 무례를 범하려던 생각은 아니었다. 그저 말문이 막혔을 뿐이다. 마티스가 건네준 조각을 보고 그는 덜컥

겁이 났다. 피카소의 눈에 비친 아프리카 조각품은 미지의 귀신을 퇴치하려 만든 주물, 마법이 깃든 물건이었다. 거기에는 통제할 수 없는 정체불명의 기이하고 사악한 힘이 서려 있었다. 조각에 홀린 피카소의 마음은 이미 콩밭에 가 있었다. 그가 느낀 감정은 차가움과 두려움이라기보다 열정과 생기였다. 예술가라면 응당 그래야 하리라. 진즉부터 드랭이 수차례 권한 터라, 피카소는 앞으로 어떻게 해야 할지 깨달았다.

　　그는 아프리카 가면을 구경할 생각으로 트로카데로 민족학 박물관을 찾았다. 악취가 나는 전시장과 별다른 고민 없이 진열해놓은 작품들을 보니 역겹기 짝이 없었다. 그래도 다시 한 번 작품에서 힘을 느낄 수 있었다. "완전히 혼자였다. 그 자리를 떠나고 싶었다. 하지만 그러지 못했다. 나는 계속 거기에 있었다. 내게 어떤 일이 일어나고 있다는, 아주 중요한 사실을 깨달았으니까." 겁에 질린 피카소는 그 작품들 속에 신비롭고도 위험한 유령이 갇혀 있다고 생각했다. "주물들을 바라보던 중 나 역시 모든 것에 반(反)하는 인간이라는 사실을 깨달았다. 나 또한 만물은 미지의 것이며 적이라 여기고 있었다." 훗날 피카소는 이렇게 회고했다.

　　회화와 조각의 계보가 획기적이고 영구적으로 바뀌는, 예술사에서 '빅뱅'이라 할 만한 순간은 숱하게 많았다. 이 경우도 마찬가지였다. 피카소가 가면과 조우한 것은 그런 모든 순간을 통틀어 가장 근본적인 변화를 가져온 사건이었다. 불과 몇 시간 동안 그는 그간 그린 그림들을 다시 생각해보았다. 오랜 시간이 흘러 그 당시를 회고하며, 피카소는 가면을 보면서 비로소 "그림을 그려야 하는 이유를 깨달았다"고 했다. "으스스한 박물관의 가면, 붉은 인디언 인형, 먼지 쌓인 마네킹 틈바구니에 홀로 서

있다가 깨달았다. 〈아비뇽의 처녀들〉이 나를 찾아온 것은 분명
그날이었다. 단순히 그림 속 여인들의 모습을 두고 하는 말은 아
니다. 처음으로 퇴마를 그린 작품이기 때문이다. 분명 그렇다!"

그림 17
파블로 피카소 〈아비뇽의 처녀들〉
1907년

　〈아비뇽의 처녀들(Les Demoiselles d'Avignon)〉(그림 17 참고)에서
시작된 입체파는 미래주의, 추상주의 등으로 발전했다. 이 작품
은 지금까지도 수많은 동시대 예술가들이 역사상 가장 영향력
있는 그림으로 꼽고 있다. 1906년 가을, 피카소가 스타인 남매의

아파트에 들르지 않았더라면 (입체파를 다룬 다음 장에서 상세히 살펴보고자 하는) 이 그림이 존재하지 않았으리라는 사실이 기묘할 따름이다.

피카소는 스타인 가의 호의와 후원을 반겼지만, 그래도 몽마르트르 작업실에서 보내는 시간을 가장 좋아했다. '세탁선'이라는 뜻의 '바토라부아르(Le Bateau-Lavoir)'로 불린, 이름난 예술가들의 작업실이 밀집한 공동주택 구역에 소박하게 꾸민 공간이었다. '세탁선'은 세찬 풍랑 속에 떠 있는 목선(木船)처럼 건물이 삐걱거리는 탓에 붙은 이름이다. 피카소는 그곳에서 친구들을 모아 파티를 열거나, 동료 예술가들을 후원하고 그들의 작품을 홍보할 목적으로 만찬을 주관했다. 가끔은 귀빈을 위해 연회를 베풀기도 했다.

"젠장!" 좌절한 피카소는 중얼거렸다.

피카소 역시 모든 일이 자기 탓이라는 걸 알았다. 어디에도 남을 탓할 구석은 없었다. 어쩌면 이렇게 멍청할까? 만찬 날짜를 기억하기가 어려울 것은 없다. 하물며 본인이 주관하는 자리인데! 점점 유명세를 타고 있던 이 땅딸막한 스페인 화가는 곧 무너질 듯한 작업실을 둘러보며 생각을 가다듬어보았다. 평상시에는 재능이 넘쳐나는 그였지만, 어둑어둑한 11월의 그날 저녁, 압박감과 기대치가 높았던 바로 그날만큼은 예외였다.

이제 두 시간 남짓이면 파리의 전위파 예술가들이 가파른 몽마르트르 언덕을 올라올 것이다. 그들은 훌륭한 식사, 떠들썩한 밤을 고대하고 있을 터였다. 손님 중에서 인상적인 이들을 꼽자면 시인 아폴리네르, 작가 거트루드 스타인, 화가 조르주 브라크(Georges Braque, 1882~1963) 등이 있었다. 기억에 남을 밤을 기대하는 이들이었다.

대담한 예술가이자 감식가인 피카소는 최고급 요리에 훌륭한 와인을 곁들인 저녁식사 자리를 마련하고, 압생트를 홀짝이며 흥에 겨워 놀기를 좋아했다. 그러나 손님들이 각자 집에서 외출 준비를 할 때쯤, 피카소의 계획은 엉망진창이 되어버렸다. 음식을 준비하는 쪽에 날짜를 잘못 알려주었던 것이다. 곤란한 처지에 빠진 피카소는 몇 분 동안 애걸해보았지만, 업자는 그의 손을 뿌리쳤다. 먹을거리 이틀분을 미리 주문해놓았지만, 이틀 늦게 도착할 터였다. 제기랄, 진짜 큰일났군.

하지만 한편으로 생각해보면, 그래서 어쨌다는 건가? 피카소를 비롯한 젊은 예술가들이 제일 좋아하는 것이 바로 유치한 짓거리, 어린애들이 하는 장난질이었다. 설사 그날 밤의 연회가 대실패로 끝나더라도 나중에는 분명 재미난 추억이 될 것이다. 예순네 살 먹은 귀빈 앙리 루소(Henri Rousseau, 1844~1901)는 본인을 위해 마련된 연회장 좌석까지 이어지는 레드카펫을 기대했겠지만, 연회가 취소되는 바람에 전부 길 아래 물랭루주로 가버리고 텅 빈 행사장이 그를 맞았다고 회상하게 될지도 모른다. 다행스럽게도 그런 일은 일어나지 않았다. 물론 대부분의 예술기관들에서, 음, 가망 없다는 평가를 받은 독학파 예술가 루소에게는 젊은이들의 가망 없음이야말로 딱 맞는 찬사였겠지만.

교육의 혜택을 거의 받지 못한 소박한 인간 루소에게는 순수한 우직함이 있었다. 몽마르트르 예술가들은 그에게 '세관원'이라는 뜻의 '두아니에(Douanier)'라는 별명을 붙여주었다. 세금 징수원인 그의 직업에서 딴 것이었다. 별명들이 대개 그렇듯 여기에도 애정이 묻어났지만, 동시에 조롱의 저의도 담겨 있었다. 예술가가 되겠다는 루소의 결심은 살짝 엉뚱하기도 했다. 그림을 배운 적도, 어떤 연줄도 없는 루소로서는 마흔 살이 다 되어

일요일 오후마다 취미 삼아 그림을 그리는 것이 전부였다. 하물며 화가가 될 만한 부류도 아니었다. 예술가라면 자유분방하거나, 그렇지 않으면 학문적인 관심이 있어 예술에 관한 형식적인 문제들을 해결하고 싶어하거나, 그 두 가지 모두에 해당하는 인간이어야 했다. 그렇지만 루소는 그 어디에도 속하지 않았다. 평범한 중년인 루소는 사람들 틈에 섞여 단조로운 일상을 묵묵히 꾸려가는 보통 사람에 불과했다.

마흔 남짓한 별난 세금징수원이 현대미술계에서 떠오르는 스타가 되는 일은 없다. 그래, 자주 있는 일은 아니다. 이제는 잘 알려졌듯 루소는 지금으로 따지면 수전 보일[14] 같은 사람이었다. 촌스럽고 나이 많은 스코틀랜드 아줌마가 노래하러 나온 모습을 보고 모두가 비웃었던 기억을 떠올려보자. 저 아줌마 잘못 나온 거 아니야? 한데 그녀가 노래를 시작했다. 독설가들은 수전에게 천부적인 재능이 있음을 감지했다. 그저 목소리만 아름다운 것이 아니었다. 순박함에서 나오는 힘이 실린 정직한 노래는 청중의 마음을 움직였다. 루소가 살던 시대에는 〈더 X팩터〉 같은 오디션 프로그램은 없었지만, 그와 비슷한 것은 있었다. 설립된 지 얼마 안 된 '앵데팡당(Salon des Indépendants, 독립전시회)'에는 심사위원이 따로 없어서 누구나 작품을 전시할 수 있었다. 1886년, 루소는 전시회에 출품을 신청했다. 그 무렵 마흔 중반이던 루소는 진정한 예술가로서 새 인생을 시작할 수 있으리라 낙관하고 있었다.

하지만 세상사는 그리 호락호락하지 않았다. 루소는 전시

14　2009년 영국의 TV 오디션 프로그램 〈브리튼스 갓 탤런트〉에서 우승을 거머쥔 후 평범한 주부에서 일약 슈퍼스타가 되었다.

회에서 웃음거리로 전락했다. 평론가와 관람객 들은 킬킬거리며 그의 작품에 야유를 퍼부었고, 사람들 앞에 내보일 만한 작품이란 게 그토록 미숙할 수 있다는 사실에 경악했다. 〈카니발의 저녁(Une Soirée au carnaval)〉(1886)에는 혹평 세례가 쏟아졌다. 그림의 주제는 그런대로 괜찮았다. 축제 의상을 입은 젊은 남녀가 쌀쌀한 겨울밤에 밭갈이를 끝낸 들판을 가로질러 귀가하는 중이다. 앙상한 나무 위 하늘에는 보름달이 빛나고 있다. 아카데미식 그림에 길들여진 대중은 루소가 그린 촌스러운 풍경을 좋아하지 않았다. 사람들은 여전히 인상파가 도입한 새로운 개념을 이해하려 노력하는 중이었기에, 아마추어 티가 폴폴 나는 '두아니에'의 작품을 받아들이지 못했다. 남녀의 발은 땅에서 몇 센티미터 정도 떠 있다. 원근법을 제대로 구현하지 못한 데다가, 전반적인 구도가 절망적이다 싶을 정도로 밋밋하고 미숙했다. "다섯 살 된 우리 애라도 이 정도는 그리겠네." 흔히 하는 말에 딱 들어맞는 사례였다.

달리 생각해보면, 기술과 지식이 부족한 루소는 그 덕에 독특한 화풍을 이룩할 수 있었다. 어린이 그림책에 나올 법한 단순한 삽화와 일본 목판화에서 두드러지는 평면적 그림의 명료함 사이 어딘가에 위치한 화풍이었다. 이 놀랍도록 강력한 조합은 루소의 그림을 더욱 인상적이고 개성적으로 보이게 했다. 위대한 인상파 화가 카미유 피사로는 〈카니발의 저녁〉을 두고 "중요한 요소들을 정확히, 풍부한 톤을 살려 표현한 그림"이라 칭찬했다.

우직한 성격 덕에 루소는 타인의 평가에 비교적 무던할 수 있었다. 그로서는 느지막이 그림을 시작한 그 순간부터 이미 무언가를 이뤄가는 중이었다. 달리 그가 수긍할 만한 의견도 없었

다. 이런 까닭에 루소는 건축가들이 눈에 거슬리지만 치울 수 없는 장애물과 대면할 때 흔히 하는 식으로 상황을 헤쳐나갔다. 즉, 본인의 순진함이라는 문제점을 작품의 주요한 특징으로 바꿔버렸다.

그림 18
앙리 루소 〈굶주린 사자가 영양을 덮치다〉
1905년

1905년, 루소는 세금징수원을 그만두고 존경받는 예술가가 되는 일에 몰두하기로 마음먹었다. 그리하여 고명한 가을살롱에 〈굶주린 사자가 영양을 덮치다(Le Lion ayant faim se jette sur l'antilope)〉 (그림 18 참고)라는 작품을 출품했다. 여전히 미숙한 그림이었다. 영양이라고 칭한 동물은 오히려 당나귀 같았다. 용맹스러워야 할 사자는 손가락인형처럼 왜소했다. 동물들은 주위를 에워싼 정글 속에 자리 잡고 눈앞에 펼쳐지는 허망한 몸싸움을 관전 중

이다. 이러한 장면은 마치 『아이 스파이(I Spy)』[15] 그림책에서 곧
장 튀어나온 것 같다. 이 작품은 정글이란 주제를 똑같은 패턴을
통해 그린 연작 중 하나였는데, 연작에는 이국적인 잎사귀며 풀,
꽃이 무성한 정글을 배경으로 가운데에서 가련한 희생양과 육
식동물이 엎치락뒤치락 바닥을 뒹군다. 어느 그림에서든 하늘은
파란색이다. 태양이 보일 경우 솟거나 지는 중이지만, 빛이나 그
림자는 전혀 드리우지 않는다. 마땅한 이유가 있다 하더라도 연
작들은 현실적이지도 명확해 보이지도 않았다.

　　루소가 어디든 파리의 시 동물원보다 더 이국적인 곳을 가
봤을 가능성은, 그가 방문한 적이 있다며 떠들고 다닌 장소에 진
짜 가봤을 가능성만큼이나 요원했다. 이 세관원은 엉뚱한 공상
을 즐겨 했다. 몽상가인 그는 자기 작품이 멕시코에서 막시밀리
안 황제에 대항해 나폴레옹 3세 휘하의 군대와 함께 싸웠을 당
시의 경험에서 영감을 얻은 것이라고 줄곧 이야기했다. 루소가
진짜 그 광경을 보기는 했는지, 그런 명목으로 프랑스를 떠난 적
이나 있는지 뒷받침할 근거는 없다. 어쨌거나 이 때문에 많은 이
들이 그를 웃음거리로 삼았다. 하지만 피카소를 비롯한 일부 예
술가에게 루소는 영웅 같은 존재였다. 비단 화가로서의 능력 때
문은 아니었다. 기술적으로 따져봤을 때 루소를 다빈치나 벨라
스케스, 렘브란트 같은 거장에 비할 수 없다는 것은 누구나 잘
아는 사실이었다. 그렇더라도 루소의 양식화된 이미지들은 피카
소 무리를 매혹했다.

　　루소의 그림은 알에서 갓 깨어난 병아리 같았다. 고대문화
와 오컬트에 매료된 피카소는 루소가 그저 자연을 묘사하는 차

15　　영국에서 인기 있는 아동용 숨은그림찾기 그림책.

원을 넘어 초자연적 영역으로 들어섰다고 생각했다. 지옥과 바로 통하는 인간이 아닐까 싶기도 했다. 백지장 같은 루소는 인간 내면에 깊이 파묻힌 본질의 핵심에 다가갈 수 있었다. 미술교육을 받은 대부분의 예술가들은 가까이 갈 수 없는 천계의 장소였다. 루소의 〈여인의 초상(Portrait de femme)〉(1895)을 우연히 접한 피카소는 본능적으로 이를 알아차렸고 이 그림 때문에 연회를 주관하기에 이른다.

피카소가 〈여인의 초상〉을 발견한 곳은 고급 미술품 상점도, 전시장도 아니었다. 몽마르트르 마르티르 거리에 있는 중고품 가게에서 우연히 발견한 것이었다. 삼류 화상이었던 가게 주인은 푼돈 5프랑에 그림을 팔았다. 그나마도 그림 값이 아니라 중고 캔버스 값이었다. 형편이 안 좋은 화가들은 그렇게 사들인 중고 캔버스를 재활용하곤 했다. 루소의 그림을 평생 소장한 피카소는 "나를 강하게 사로잡은 (……) 프랑스에서 가장 솔직한 심리 초상화"라 평가했다.

루소가 1895년이 아니라 1925년에 〈여인의 초상〉을 선보였더라면 이는 초현실주의 작품으로 분류되었을 것이다. 평범한 요소마저 기이하게 보이는 몽환적인 분위기 때문이다. 전신 초상화 속 완고한 중년 여성이 냉담한 눈길로 관람자의 어깨 너머를 바라보고 있다. 발목을 덮는 검은 원피스에 하늘색 레이스 칼라와 같은 색 허리띠를 맨 채로. 여인은 파리의 어느 중산층 아파트로 보이는 집의 발코니에 서 있다. 풍부한 색감의 커튼이 화초로 풍성하게 꾸민 창가 화단 옆으로 살짝 드리웠다. 먼 후경으로 파리의 요새들이 보인다. 다빈치의 〈모나리자〉 속 배경을 흉내 낸 것이 아닐까(루소는 〈모나리자〉가 걸려 있던 루브르 박물관을 한때 모사 화가 신분으로 출입하기도 했다). 여인은 오른손

에 뒤쪽 화단에서 꺾은 팬지꽃을 들고, 왼손으로는 보행용 지팡
이처럼 거꾸로 세운 나뭇가지를 짚고 서 있다. 중경에서 여인의
머리 위로 새 한 마리가 날아간다(사실 아파트 안으로 날아들려
는 참인 듯 보이지만, 이는 루소가 원근법을 표현하는 능력이 부
족했기 때문이다).

피카소는 갈수록 늘어나고 있던 아프리카 부족 예술품 컬
렉션을 치우고, 연회의 주인공인 루소를 위해 작업실에서 가장
눈에 띄는 자리에 그 작품을 걸었다. 적절한 조치였지만, 곧 들
이닥칠 전위파 예술가들을 먹일 음식은 여전히 준비가 안 된 상
태였다. 피카소는 먹거리 마감 쇼핑을 위해, 연회장에 도착한 거
트루드 스타인을 몽마르트르 쪽으로 보냈다. 그사이, 페르낭드
올리비에는 주방에 있는 식재료들을 모조리 꺼내 쌀 요리와 차
가운 고기 요리를 준비했다. 한편에서 맹렬히 재료를 썰고 휘젓
는 동안, 피카소와 같은 스페인 출신의 동료 예술가인 후안 그리
스(Juan Gris, 1887~1927)가 인접한 작업실을 열심히 치워 손님들의
드레스룸을 마련했다.

모든 것이 엉망이었지만, 피카소가 끼어들면 늘 그렇듯 전
설로 남을 연회가 되었다. 아폴리네르와 우쭐하면서도 어안이
벙벙한 루소가 함께 택시를 타고 도착했을 무렵에는 서른 명 남
짓한 참석자들이 주빈을 맞이하기 위해 자리에 앉아 있었다. 아
폴리네르는 평소처럼 과장된 몸짓으로 작업실 문을 두드렸다.
이어서 천천히 문을 열고 당황하는 루소를 친절하게 안내했다.
파리 예술계의 유행을 선도하는 이들이 허물어져가는 작업실
지붕 아래 모여 환호성과 박수갈채로 자신을 환영하자, 짧은 백
발의 화가는 가슴이 벅차올랐다. 정글이나 시골 풍경을 그리던
루소는 자부심과 어색함이 뒤섞인 마음으로 피카소가 마련해놓

은 왕좌 같은 자리에 앉았다. 그러고 나서 베레모를 벗고, 가져온 바이올린을 발치에 내려놓고는 전에 없이 활짝 웃어 보였다.

루소를 희생양으로 삼아 가볍게 던지는 농담들이 난무했다. 술을 거나하게 마신 루소는 밤이 깊어갈수록 의식이 희미해졌다. 풍문에 따르면 그가 피카소에게 다가가더니, 자신과 피카소야말로 당대의 가장 위대한 화가라고 말했다고도 한다. "자네는 이집트풍, 나는 모던풍에서 최고지!"

그 말을 들은 피카소가 무슨 생각을 했는지는 모르겠다. 어쨌든 결과적으로 피카소가 소장한 루소의 작품 수가 줄어들지는 않았다. 그는 루소의 작품이 유쾌할 뿐 아니라 영감을 준다고 생각했다. 한번은 사색에 잠겨, 라파엘로처럼 그리는 법을 배울 때까지 4년이 걸렸지만 어린아이처럼 그리기까지는 평생이 걸렸다고 말하기도 했다. 그런 점에서 볼 때, 피카소에게 루소는 스승 같은 존재였다.

조각에서 나타난 원시주의

'세관원'으로 불리던 루소는 1910년 세상을 떠났다. 몽마르트르 예술가들은 즐거움을 주었던 루소를 살아생전 환대했고, 이제는 그의 죽음을 진심으로 애도했다. 아폴리네르는 다음과 같은 묘비명을 바쳤다.

고상한 친구 루소여, 우리의 목소리가 들리는가,

그대에게 경의를 표하는 목소리가,

들로네 부부, 크발, 그리고 내가 말하노니.

우리가 짐을 든 채 천국의 문을 자유로이 드나들게 해주게.

그리하여 그대에게 붓과 물감, 캔버스를 가져다주어

진실의 빛 속에서 성스러운 여가 동안

별들의 표면을 그릴 수 있게 해주겠네.

그대가 나의 얼굴을 그려주었듯 말일세.

묘비명을 새긴 조각가 콩스탕탱 브랑쿠시(Constantin Brancuşi, 1876~1957)는 피카소가 루소를 위해 열었던 유명한 연회에 참석한 예술가였다. 그는 루소의 예술과 사고방식을 누구보다 사랑했다.

브랑쿠시나 루소 모두 아웃사이더였다. 파리 예술계의 기득권층은 프랑스인 루소를 완전히 인정하지 않았다. 루마니아인 브랑쿠시는 루소와는 달리 그들의 인정을 받았지만, 발칸제국이라는 자신의 뿌리를 지키기 위해 사람들과 일정한 거리를 유지했다. 둘이 닮은 점은 그뿐이 아니었다. 둘 다 자기 자신을 신비로운 존재로 포장하는 데에 달인이었다. 루소는 가본 적도 없는 멋진 해외여행 이야기를 즐겨 했다. 브랑쿠시는 루마니아 카르파티아 산맥 기슭에 있는 시골집에서 예술계의 중심지 파리까지, 예술가로서 장대한 순례길에 나선 촌구석의 가난한 장인으로 자신을 소개했다.

브랑쿠시가 주장하는 바를 긍정하거나 부정할 만한 보안관 같은 사람은 없었다. 그렇더라도 사람들은 그의 집이 아들을 부쿠레슈티에 있는 미술대학에 보내고 프랑스 체류 경비를 대줄 만큼 경제적으로 넉넉하다는 사실쯤은 알고 있었다. 물론 브랑쿠시가 루마니아 시골 출신이라는 사실은 틀림없었다. 그가 살았던 구릉지대에는 곧 무너질 듯한 목조 교회들이 듬성듬성 자리해 있었다. 이런 건물들은 어린 브랑쿠시가 미적 감각을 분명

히 드러내는 데에 도움이 되었다. 그는 교회 안에서 조잡한 조각품을 감상하거나, 민속신앙이나 기억에 뿌리를 둔 장광설을 들었을 것이다. 이 모든 것들이 그의 자아와 작품세계를 형성했다.

오래전 세상을 떠난 고갱으로부터 브랑쿠시는 '소작농 차림의 예술가'라는 역할을 물려받았다. 나막신에 작업복 상의, 흰색 멜빵바지 차림에, 깔끔하게 다듬지 않아 덥수룩한 검은(나중에는 잿빛이 된) 턱수염을 자랑스레 드러내고 다녔다. 거침과 털털함은 전 세계에서 가장 세련된 도시라는 파리에서의 생활에 완전히 녹아든 사람이 전하기에는 앞뒤가 안 맞는 메시지였다. 하지만 되레 그런 점이 당시 유행하던 원시주의와 일맥상통했다. 브랑쿠시의 작품 역시 마찬가지였다.

1904년, 브랑쿠시는 오랜 여정 끝에 파리에 도착했다. 파리 전위파들은 그가 입성하는 순간, 조각가로서의 재능을 간파했다. 그는 곧 명성 높은 미술대학에서 배울 기회, 인정받는 예술가 밑에서 수학할 수 있는 도제 자리도 얻었다. 위엄 있는 오귀스트 로댕(Auguste Rodin, 1840~1917)과도 함께 작업할 수 있었다. 현대조각의 아버지 로댕은 구세대가 남긴 고전작품의 규범들을 보다 자연에 가까운 인상주의적인 작품들로 바꿔놓았다. 하지만 브랑쿠시는 불만스러웠다. 그가 보기에 조각에는 아직 융통성이 모자랐고 미학적으로나 제작 방식 면에서나 발전할 여지가 남아 있었다.

로댕이 실제로 작품을 만들지는 않는다는 사실에 비난을 퍼붓는 무리도 있었다. 로댕은 구상한 작품을 모형으로 제작한 다음, 장인에게 작업을 맡겼다. 다빈치나 루벤스처럼 존경받는 예술가들도 비슷한 방식으로 작업했음에도 불구하고, 유독 로댕을 두고는 정통성과 진실성을 문제 삼았다. 이전의 사례들은 로댕

의 방식에 눈살을 찌푸리는 훈계하기 좋아하는 예술계 사람들
의 편의상 잊혔다.

브랑쿠시의 입장은 대체로 분명했다. 작품을 만드는 과정
보다 결과물이 중요하다는 생각이었다. 하지만 브랑쿠시 스스로
는 수작업을 택했다. 로댕과 달리 작품을 직접 만들었을 뿐 아니
라, 대개는 모형을 제작하는 단계를 생략하고 석재든 목재든 손
수 고른 재료를 곧바로 깎았다. 대리석을 조각하거나 청동을 주
조하는 식의 보다 전통적인 방법에 비하면 새로웠지만, '날것'
그대로의 재료로 회귀하는 방법이기도 했다.

로댕의 유명한 조각 〈키스(Le Baiser)〉(그림 19 참고)는 수많은
위업을 남겼다. 작품에서 드러나는 이중착시 효과도 그중 하나
였다. 하나의 대리석 덩어리는 두 젊은 연인의 미끈한 몸뚱이도
되었다가, 그들이 걸터앉아 서로를 애무하는 울퉁불퉁한 바위가
되기도 한다. 브랑쿠시 역시 〈키스〉(그림 20 참고)라는 같은 제목
의 작품에서 로댕과 같은 기법을 시도했지만, 그보다 훨씬 더 현
대적이면서도 고풍스러웠다. (약 30제곱센티미터 크기의) 돌덩
이에 마치 한 몸처럼 보이는 키스하는 연인의 모습이 새겨져 있
다. 로댕과 다른 점이 있다면, 브랑쿠시는 돌의 물리적 속성을
일부러 숨기려 들지 않았다. 오히려 투박한 석재를 골라 거친 표
면을 부각했다. 그런 다음, 서로를 애무하는 연인의 모양을 단순
하게 조각했다. 놀라울 정도로 단순한 구성이었다. 키스로 한 몸
이 된 연인은 팔로 서로를 얼싸안고, 뭉툭한 손가락이 달린 손을
서로의 목 뒤로 두른 채, 상대를 부드럽게 끌어당기고 있다. 아
프리카 부족미술 박물관, 혹은 나일 강 유역에 있는 고대 폐허에
서 볼 수 있는 조각이 이렇지 않을까 싶다.

그러나 당시는 20세기 초반 파리였다. 대리석도 아닌 석재

그림 19
오귀스트 로댕 〈키스〉
1901~1904년

에, 그것도 재료를 다듬지 않고 그 위에 '곧바로' 조각한 작품, 그
로 인한 매끄럽지 않은 아름다움. 그리고 가장 큰 문제는 신화 속
인물 간의 낭만적인 조우가 아닌, 평범한 연인의 키스를 주제로

삼았다는 점이었다. 브랑쿠시는 소박한 재료를 사용하고 대단할 것 없는 인물을 소재로 삼으면서 관습에 도전했다. 고상한 예술 가보다는 소박한 장인의 자세로 작품을 만들겠노라 나름대로 공언을 시작한 셈이었다. 그렇게 하면 예술가와 작품, 관객이 보다 솔직한 관계를 맺을 수 있으리라 생각했다. 모형을 제작하는 과정을 생략하고 곧바로 재료를 쓰는 것이 "조각으로 향하는 진정한 길"이라 말하기도 했다.

그림 20
콩스탕탱 브랑쿠시 〈키스〉
1907~1908년

브랑쿠시가 석재와 대리석으로 조각한 실물 크기의 두상들은 이집트의 스핑크스나 파라오 상과 흡사했다. 아프리카 부족미술, 심지어는 중세 시대 데스마스크에서 포착한 기묘한 표정을 본뜬 얼굴들이었다. 〈잠자는 뮤즈 I(La Muse endormie I)〉(1909~1910)

은 이 세 가지 전통의 정수를 하나의 완벽한 형태로 통합한 예라 할 만하다. 순백색의 대리석을 이용해, 고개를 한쪽으로 평온하게 뉘인 채 쉬고 있는 모양의 머리를 섬세하게 조각한 작품이다. 뮤즈의 피부는 매끄럽고, 형태는 보기 좋게 대칭을 이룬다. 감은 눈꺼풀 위로는 우아한 눈썹이 부드러운 곡선을 그린다. 그야말로 '잠자는 숲속의 미녀(Sleeping Beauty)'였다.

이탈리아의 화가 아메데오 모딜리아니(Amedeo Modigliani, 1884~1920) 역시 고대미술 애호가에, 감각적인 형태를 선호했다. 1906년 파리로 건너온 이후 세잔과 피카소의 작품에 탐닉하던 그는 1909년에 브랑쿠시, 그리고 그의 '원시적' 조각을 만나게 된다. 그리하여 붓 대신 조각칼을 집어든 모딜리아니는 이후 몇 년 동안 브랑쿠시식 작품을 만드는 일에 몰두했다. 주로 작업한 작품은 석회암을 이용한 두상이었다. 오늘날 모딜리아니는 풍만한 나신을 장식적이고 섹시하게 그린 작품으로 가장 잘 알려져 있다. 그가 그린 길쭉한 인체는 만화 속 팜파탈과 비슷하다. 그러나 모딜리아니가 고유한 스타일을 찾은 것은 〈머리(Tête)〉 연작을 작업했을 때였다. 경매가를 의미 있는 지표로 본다면 이 작품의 인기는 점점 높아졌다고 할 수 있다. 1910년에서 1912년 사이에 제작한 〈머리〉는 2010년 프랑스의 크리스티 경매장에서 5260만 달러에 낙찰되며 프랑스 예술품 경매가 신기록을 세웠다.

그렇지만 이 가격은 2010년 그보다 앞서 매각된, 원시주의 요소를 지닌 또 다른 작가의 조각품에 비하면 미미한 수준이었다. 알베르토 자코메티(Alberto Giacometti, 1901~1966)의 〈걸어가는 사람 I(L'Homme qui marche I)〉(그림 21 참고)이 1억 400만 달러라는 어마어마한 가격에 팔리면서, 여태껏 판매된 모든 예술품들의 기록을 깨버렸다. 작품의 경매를 진행한 소더비 측에서는 운이

좋아봤자 2800만 달러 정도에 팔릴 것이라 예상했다. 이 예상을
깨고 그렇듯 높은 가격에 팔렸다는 것은 자코메티의 의미심장
한 작품이 지닌 영구한 힘을 보여주는 증거였다. 겉보기에 새카
맣고 허약한 '걸어가는 사람'은 불확실한 미래를 향해 몸을 살짝
앞으로 굽힌 채, 두려움에 사로잡혀 걸음을 옮기는 듯하다. 약
180센티미터 높이의 막대기 같은 형체는 해골처럼 앙상하고 여

원 탓에 수직선이 한층 강조되는데, 이는 세잔이 50년 정도 앞서 공간 깊이를 더하기 위해 선보인 방법이기도 하다. 그 결과 고립되어 '걸어가는 사람'에겐 영영 덫에 걸린 듯한 실존주의적 드라마가 더해진다. 그는 현대사회에 갇힌 죄수, 희망에 주린 사람, 오로지 적막만을 풍기는 사람이다.

자코메티는 활동 초기에 파리로 건너갔다. 그곳에서 그는 브랑쿠시의 작품을 접하고, 그 루마니아 조각가가 비(非)서양예술에 품었던 흥미를 좇기에 이른다. 자코메티가 흥미를 보인 것은 코트디부아르 우림에 사는 아프리카 단(Dan) 부족이 만든 의식용 주걱이었다. 검은 목재로 만든 주걱은 흔히 여체 모양이었다. 주걱 자루는 길쭉한 목과 머리로, 음식물을 푸는 부분은 몸통으로 바뀌었다. 이를 바탕으로 자코메티가 1927년에 선보인 〈숟가락 여인(Femme cuillère)〉은 오늘날 그의 첫 주요 작품으로 평가받고 있다. 이 청동상은 확실히 단족의 주걱을 차용했지만, 자코메티는 디자인을 보다 단순화하고 갈수록 좁아지는 형태의 주추를 놓아 치마폭에 싸인 다리처럼 보이게 만들었다.

원시적인 것에 대한 호기심과, 거기에서 비롯된 보다 단순한 형태의 조각을 만들고픈 욕망은 비단 파리의 예술가들에게 국한된 것은 아니었다. 영국의 조각가 바버라 헵워스(Barbara Hepworth, 1903~1975)는 어린 시절부터 선사시대와 원시에 사로잡혀 있었다. 먼 과거의 예술에 애정을 품게 된 것은 아버지 덕분이었다. 아버지는 딸을 차에 태우고 영국 북부지방의 거친 시골을 가로질러 학교까지 데려다주었다. 어린 헵워스는 길에 우뚝 솟아 풍경을 굽어보는 요크셔 구릉지대의 널찍한 산허리와 그늘진 계곡에 사로잡혔다. 비를 머금은 언덕은 상상력이 풍부한 소녀의 눈에는 음울하고 위협적인 존재라기보다는 아름다운 대

상으로, 마치 조각품처럼 비쳤다.

고등학교를 졸업하고 리즈 미술대학에 들어간 헵워스는 그곳에서 헨리 무어(Henry Moore, 1898~1986)라는 동급생을 만난다. 둘의 만남은 우정으로 이어지고, 예술가로서 같은 비전을 공유하면서 조각계에 주목할 만한 영향을 미쳤다. 그들은 영국 북부의 풍광에서 원시적 힘을 보고 느꼈다. 거친 거암(巨巖)을 향한 애정은 작품에 활기를 불어넣었다. 둘은 파리를 여행하며 특히 피카소, 브랑쿠시와 친분을 쌓았으며, 여행 중 떠오른 아이디어를 작품에 반영하기 시작했다. 1930년대 초반, 이런 모든 영향들이 하나로 합쳐지면서 조각이 새로운 차원으로 향할 수 있는 돌파구가 열렸다. 이 무렵 둘은 입체적인 조각에 천공(穿孔)이라는 아이디어를 도입했다.

1931년 헵워스는 〈뚫린 형태(Pierced Form)〉라는 추상적인 설화석고 조각을 완성했지만, 그 직후 발발한 제2차 세계대전 중에 파손되고 만다. 전체적인 모양새는 포탄이 뚫고 지나간 자루 속에 갇힌 사람 같았다. 무어는 이내 헵워스의 혁신적 작품을 칭송하며 1932년을 '구멍의 해'라 선언했다.

무어가 대체로 피카소와 원시예술에서 영감을 받은 구상조각에 몰두했다면, 헵워스는 추상조각을 추구했다. 부드럽고 완만한 헵워스의 작품에서는 재료, 그리고 주변을 둘러싼(그리고 꿰뚫은) 공간을 강조했다. 헵워스는 이를테면 〈표영생물(Pelagos)〉(1946)처럼 두 가지 톤을 쓴 여러 목조품을 선보였다. 작은 바윗돌만 한 작품 〈표영생물〉에 난 구멍은 손으로 판 것이었다. 여기에 긴장감을 주고자 기타 줄처럼 생긴 현 몇 개를 덧붙였다(이 아이디어를 처음 선보인 사람은 러시아의 구성주의자 블라디미르 타틀린이었다. 이 책 10장에서 다시 다룰 것이다). 어딜 보더

라도 추상적인 〈표영생물〉은, 그 부드러운 표면과 완만한 구멍, 애교스러운 모양으로 인해 보는 이에게 조화로움과 아름다움이 라는 지극히 현실적인 기분을 느끼게 한다.

1961년에 헵워스는 유엔의 의뢰로 뉴욕 유엔광장에 평화의 상징으로 자리 잡을 조각품을 작업하기 시작했다. 그렇게 탄생한 〈단일한 형태(Single Form)〉(1961~1964)는 6.5미터 높이의 청동상이었다. 배의 돛을 닮은 디자인은 1937년에 나무를 이용해 훨씬 작게 제작했던 작품을 바탕으로 했다. 1937년 작품에는 상층부 귀퉁이에 보조개처럼 움푹하게 들어간 부분이 있었지만, 유엔에 전달한 작품에는 크고 둥근 구멍을 내놓았다. 뚫린 구멍을 통해 온 세상의 빛이 반짝일 수 있도록.

헵워스가 일곱 살이었을 때 다니던 학교의 여자 교장 선생님은 고대 이집트 예술에 대한 내용을 가르쳤다. 당시 들었던 수업 내용은 소녀의 인생을 바꾸었다. 훗날 헵워스는 그 수업이 "자신을 불붙게 했고", 그때부터 세상은 오로지 "형식과 형태, 질감"으로 이루어진 곳이었다고 말했다. 피카소, 마티스, 루소, 브랑쿠시, 모딜리아니, 자코메티, 무어 등 숱한 예술가들이 원시부족과 고대예술이 부리는 마법에 홀렸다. 그들을 사로잡은 것은 단순한 형태에서 드러난 자유분방한 소박함, 감정을 자극하는 힘이었다. 이로 인해 현대 예술가들은 인간이라는 존재만큼이나 오래된 이야기에 닻을 내렸고 과거는 물론 미래에 이르기까지 그들의 작품을 맡겼다.

07

입체파
1907~1914년

Cubism

 기욤 아폴리네르는 이탈리아 태생의 프랑스 시인, 극작가이자 전위파 예술가들의 옹호자였다. 그가 항상 문학평론만 하는 것은 아니었다. 지적인 아폴리네르는 수사적인 과시에 예민했고, 현대미술에 대해 즉석에서 명언식의 해석을 하려고 지나치게 애썼다. 그의 발언은 대부분 명쾌하지 않고 혼란스럽기 일쑤였다. 그래도 이따금, 뛰어난 언어적 재능 덕분에 예술품이나 예술가의 본질에 다다를 때도 있었다. 극히 소수만 할 수 있는 일이었다.

 입체파의 진정한 본질을 그만큼 꼼꼼히 관찰한 사람도 없었다. 대부분의 눈에 비친 입체파라는 미술운동은 헤아릴 수 없

을 만큼 난해했다. 아폴리네르는 입체파를 함께 주도한 벗 피카
소를 두고 이렇게 말했다. "마치 의사가 시체를 해부하듯 대상을
연구한다." 이야말로 입체파의 핵심이었다. 즉, 주제를 선택하고
열띤 관찰을 거쳐 해부한다.

　　진보적인 아폴리네르조차 입체파의 작업방식을 이해하기
까지는 얼마간 시간이 걸렸다. 피카소와 처음 만난 때는 1907년,
그의 작업실에서였다. 피카소는 아폴리네르에게 작업 중인 최신
작을 보러 오라고 청했다. 100점이 넘는 사전 스케치를 거친 후
작업한 작품이었다. 완성 직전의 작품은, 방대한 예술적 영향과
더불어 인상파가 생략한 드로잉라인을 다시금 강조하는 등 당
시 집요한 개인적 관심사를 결합하겠다는 야심의 정점을 보여
주었다. 그런데 피카소가 신뢰하는 친구에게 새로 그린 〈아비뇽
의 처녀들〉(그림 17 참고)을 득의만만하게 보여주자, 작품을 본 아
폴리네르는 충격과 당혹감에 휩싸였다. 눈앞에는 2.5제곱미터나
되는 거대한 캔버스에 그려진 벌거벗은 여인 다섯이 보였다. 면
도날처럼 날카롭고 각진 선을 써서 갈색, 파란색, 분홍색 물감으
로 그린 여인들의 몸뚱이는 조잡해 보였다. 산산이 부서진 이미
지는 박살난 거울 같았다. 아폴리네르는 피카소의 그림 인생도
그렇게 부서지리라 생각했다. 그림을 도무지 이해할 수 없었다.
어째서 피카소는 수집가와 평론가 늘이 선호하는 우아하고 분
위기 있는 구상회화를 단념하고, 지나치게 원시적이고 수수해
보이는 양식으로 돌아서야겠다고 생각한 걸까?

　　그 이유는 어느 정도 피카소의 경쟁심 강한 성격에 있었다.
피카소는 당시 가장 전도유망한 예술가인 마티스가 내민 도전
장에 동요하고 있었다. 1906년 야수파 화가 마티스가 〈삶의 기
쁨〉을 그려 보이자, 잠재되어 있던 걱정은 현실적인 두려움으로

바뀌었다. 1907년에 열린 세잔의 회고전 역시 그를 자극했다. 회고전을 보고 감동한 피카소는 세잔이 원근법과 사물을 바라보는 방식에 던진 질문을 이어가기로 마음먹었다.

이에 그는 〈아비뇽의 처녀들〉을 통해 놀라운 효과를 내려 했는데, 세잔의 아이디어에 토대를 두고 그린 이 작품은 새로운 미술운동으로 이어졌다. 피카소의 그림에는 공간의 깊이감이 거의 없었다. 다섯 여인은 평면에 가깝고 몸은 일련의 삼각형과 마름모로 단순화했는데 마치 살구색 종이를 오린 듯했다. 디테일은 극단적으로 단순화했다. 가슴과 코, 입, 팔은 짤막하고 각진 선 한두 개로 처리했을 뿐이다(세잔이 들판을 그리는 방법과 흡사했다). 현실을 그려내려는 시도는 전혀 없었다. 섬뜩하고 그로테스크한 여인들 중에서 우측에 있는 두 명의 얼굴은 아프리카 부족의 가면으로 대체했다. 가장 왼쪽에 선 여인은 고대 이집트 상처럼 표현했다. 가운데에 있는 여인 둘은 양식화된 캐리커처에 불과하다. 피카소는 다각도에서 바라본 여인들의 얼굴을 하나로 합쳐 재정렬했다. 타원형 눈은 어긋나 있고 입도 뒤틀려 있다.

인물과 배경 사이의 거리를 극단적으로 단축한 탓에, 보는 이에게 폐소공포증을 느끼게 하는 그림이었다. 기존의 그림에서 흔히 보이던, 차츰 멀어지는 이미지로 인한 착시는 없었다. 마치 3D 영화 속 정지화면처럼, 여인들은 캔버스에서 공격적으로 튀어나온다. 피카소가 의도한 바였다. 실제로 이 여인들은 선택받기 위해 고객 앞에 나란히 서서 자신을 '내보이는' 창녀들이었다. 제목에 등장하는 '아비뇽'은 (프랑스 남부의 그림 같은 마을이 아니라) 사창가로 이름난 바르셀로나의 거리 이름이었다. 여인들의 발치에는 무르익은 과일이 담긴 바구니가 놓여 있다. 이는 인간이 돈으로 살 수 있는 쾌락을 상징한다.

피카소는 이 그림을 '퇴마용 그림'이라 불렀다. 자신의 예술 인생 일부를 말살하고, 과감하고도 새로운 방향을 제시한 작품이기 때문이었다. 다른 한편으로는 그림에 담긴 냉엄한 메시지를 암시한 말이기도 했다. 즉흥적인 만족과 창녀와의 잠자리가 불러올 위험에 대한 메시지였다. 몇몇 친구들은 그러한 유혹에 처음에는 돈으로, 그리고 나중에는 목숨으로 두 번의 대가를 치러야 했다. 이는 성병의 위험에 대한 음울한 경고로, 당시 세기말 파리의 자유로운 예술가들 사이에서는 성병이 유행 중이었다(마네와 고갱은 이미 그 때문에 목숨을 잃었다). 초반에 그린 사전 스케치에서는 등장인물이 일곱 명이었다. 창녀 다섯에 뱃사람(고객), 해골을 안고 있는 의대생(죽음의 상징)을 더한 것이었다. 애초에는 '죄의 응보'를 이야기하는 명백히 교화적인 그림을 의도했다. 그러나 피카소는 구성에서 서사적 요소를 없애는 편이 시각적 효과를 높인다는 사실을 깨달았다.

피카소는 마티스와 겨루는 한편, 세잔의 화풍을 발전시켜 나갔고, 동시에 아이디어를 발굴하고자 과거의 예술품들을 헤집었다. 여기저기서 인용되는 "서툰 예술가는 베끼고, 위대한 예술가는 훔친다"는 그의 말은 오늘날 포스트모더니즘이라고 통용되는 예술 창작 방식과 맞닿아 있다. 하지만 당시로 돌아가면 피카소가 1907년에 그린 입체파의 원형 격이라 할 수 있는 그림과 스페인 화가 엘 그레코가 남긴 르네상스 시대 걸작 〈다섯 번째 봉인의 개봉(Apertura del quinto sello del apocalipsis)〉(그림 22 참고)을 비교할 때 안성맞춤인 말이기도 했다. 피카소는 오랫동안 엘 그레코의 작품을 연구했다.

〈다섯 번째 봉인의 개봉〉은 성경 「요한계시록」의 한 대목(6장 9~11절)을 그리고 있다. 바로 하느님의 복음을 전파하다 순교

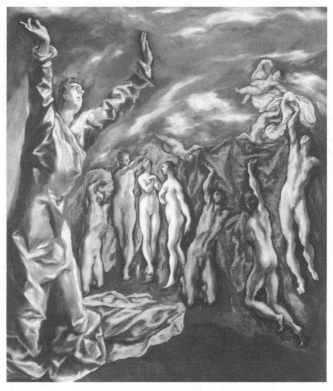

그림 22
엘 그레코 〈다섯 번째 봉인의 개봉〉
1608~1614년

한 이들이 구원을 얻는 부분이다. 전경에는 푸른 망토를 걸친 세례 요한이 하늘을 향해 팔을 들어올리고 간청하는 중이다. 망토의 청색은 〈아비뇽의 처녀들〉 배경의 커튼과 비슷한 색이다. 흰색 물감, 가느다란 선, 극단적인 음영 덕분에 주름과 접힌 부분이 한층 깊고 풍부해 보이는데, 피카소는 옷감 부분을 처리할 때 이러한 엘 그레코의 방식을 차용한 듯하다. 그림 한가운데에 벌거벗고 선 세 명의 천사들은 피카소의 그림에도 등장한다. 심지

어 그중 한 천사가 얼굴을 비스듬히 돌린 채 나머지 둘과 마주하고 있는 모습까지 똑같다. 엘 그레코처럼 강렬한 분위기를 이끌어내고자 했던 젊은 피카소는 그림 속에서 종말론적 분위기를 풍기는, 긴장되고 어둑한 하늘도 무심코 지나치지 않았다.

　　예술사학자들은 한 세기가 넘도록 〈아비뇽의 처녀들〉을 분석하며 공통점을 찾아내고 그 영향을 파악하고자 고심했다. 아무런 준비도 없었던 아폴리네르로서는 뒤늦게 진가를 알아차릴 길이 없었다. 훗날 21세기 전위파 예술가들이 1907년 피카소가 그린 그림을 역사상 가장 중요한 작품으로 평가하리라고는, 심지어 1년도 안 되어 입체파를 선도할 그림이 되리라고는 생각도 할 수 없었다. 아폴리네르는 자기 앞에 있는 충격적이고 이해할 수 없을 만큼 남다른 그림을 당장에 판단해야 했다. 〈아비뇽의 처녀들〉을 부정적으로 평가한 이가 그뿐만은 아니었다. 마티스조차 피카소에게 조롱을, 그다음에는 분노를 표했다. 그는 이 스페인 작자가 현대미술을 망가뜨리려는 것이 아닌지 미심쩍어하기까지 했다.

　　주변인들이 작품을 불편해한다는 이야기를 전해듣고, 피카소는 비록 미완이라 생각했지만 작업을 중단했다. 그러고는 캔버스를 둘둘 말아 화실 뒤편에 처박아두었다. 오랫동안 방치한 그림에는 먼지가 쌓였다. 1924년이 되어서야 수집가 한 명이 작품을 발견하고 사들였지만, 뉴욕 현대미술관이 다시 사들인 1930년대 후반까지도 전시되는 일은 드물었다. 어찌나 혹평이 심했는지 앙드레 드랭은 "어느 날엔가 저 커다란 캔버스 뒤에서 목을 매달고 자살한 피카소가 발견될지도 모른다"고 했을 정도였다. 피카소처럼 세잔의 회고전에서 충격으로 얼어붙은 뒤 완전히 생각이 바뀐 조르주 브라크조차 피카소의 목적을 가늠할

수 없었다. 하지만 브라크는 다른 사람들과는 달랐다. 그림을 보고 킬킬대고 웃다가 자리를 떠났던 그는 이내 다시 돌아왔다. 그리고 피카소에게 돕겠다는 뜻을 전했다.

브라크는 둘의 예술적 모험을 '두 산악인이 줄 하나에 묶인 상황'에 비유했고, 피카소는 입체파로 이어지는 젊은 두 화가의 친밀하고 창의적인 협력관계를 '결혼'에 비유했다. 두 사람의 작품은 20세기 시각예술을 규정하게 되며, 나뭇결을 살린 소나무 바닥이나 앵글포이즈 램프[16] 같은 모더니스트 미학으로 이어진다. 1908년에 시작된 둘의 관계는 제1차 세계대전이라는 반갑지 않은 손님이 찾아오면서 막을 내린다.

이례적으로 선견지명이 있었던 다니엘 헨리 칸바일러(Daniel-Henry Kahnweiler)라는 사업가의 도움이 없었다면 둘은 미술계에 큰 변화를 불러올 추진력을 얻지 못했을 것이다. 독일 태생 사업가 칸바일러는 런던에서 주식중개인으로 일을 시작했지만, 금융계에 안착해 살아가기에는 자신의 감정이 너무도 풍부하다는 사실을 깨달았다. 이후 파리로 건너가 미술상에 도전해보기로 한 칸바일러는 곧이어 찾아간 피카소의 작업실에서 바로 〈아비뇽의 처녀들〉을 발견했다. 남들과 달리 이 그림에서 위대함을 발견한 그는 보자마자 작품을 구입하고 싶어했다. 피카소가 제안을 거절하자 작품활동을 하는 데 필요한 돈을 대고, 앞으로 그릴 모든 그림을 사들이겠노라 약조했다. 얼마 후에는 피카소와 손을 잡은 브라크와도 (피카소보다 후한 조건은 아니었지만) 거래를 하기로 했다. 경제적 근심을 해결해줄 후원자가 생

16　영국 엔지니어 조지 카워딘이 디자인한 책상 등. 지지대가 관절처럼 꺾여 각도 조절이 자유롭다.

기자, 둘은 위원회의 눈치를 보지 않고 거리낌 없이 모험을 시도
했다.

　〈아비뇽의 처녀들〉이 그랬듯, 둘의 출발점은 세잔이었다.
세잔이 이뤄낸 혁신은 이미 연구를 거친 뒤였다. 야수파에서 빠
져나온 브라크는 마르세유 근처의 아담한 마을 에스타크 야외
에서 그림을 그리곤 했다. 그곳을 택한 까닭은 세잔이 자주 그림
을 그리던 곳이기 때문이었다. 브라크 역시 세잔의 기법과 세잔
이 선호하던 초록색과 갈색을 사용했지만, 그림은 전혀 달랐다.
그가 여행 중 그린 그림 가운데 대표작으로 꼽을 만한 〈에스타
크의 집(Maisons à l'Estaque)〉(1908)을 살펴보자. 집을 중심으로 드
문드문 나무와 덤불이 우거진 언덕의 풍경을 담은 그림이다. 브
라크는 카메라 줌인처럼 초점을 끌어당겨, 특정한 풍경을 돋보
이게 하고 심도를 생략해버렸다. '전체적' 구성을 선호하는 취향
에 맞춰 이를테면 하늘이나 지평선처럼 보는 이가 풍경화에서
기대할 법한 요소들은 없앴다.

　세잔 역시 같은 의도였지만, 배경의 대상을 앞으로 끌어당
긴 세잔과 달리 브라크는 전체를 중시했다. 브라크는 마치 운전
자가 급브레이크를 밟는 순간 차창에 몸을 부딪치는 승객처럼,
그림 속 모든 요소를 앞으로 끌어당겼다. 언덕배기의 집들은 위
쪽으로 차곡차곡 늘어서 있지만, 그 집들에 창문이나 문, 정원,
굴뚝 따위는 보이지 않는다. 전체적인 구성과 각 요소들 간의 관
계에 집중하기 위해 세부 묘사는 생략했다. 세잔의 작품과 비슷
했다. 한 가지 다른 점이 있다면 그보다 더 극단적이었다는 것이
다. 풍광은 기하학적 모양으로 단순화했다. 호화로운 저택들은
황토색 정육면체들로 바뀌었다. 상대적으로 진한 밤색 물감을
칠한 면으로는 그림자와 깊이를 표현했다. 종종 눈에 띄는 초록

색 덤불이나 나무는 정육면체들이 겹쳐진 단조로운 네모난 풍경에 지친 눈을 쉬게 해준다.

브라크는 에스타크 연작 중 일부를 1908년에 열리는 가을 살롱에 출품할 생각이었다. 처음에 위원회는 그의 작품을 무시하고 경멸했다. 심사위원 마티스는 콧방귀를 뀌며 말했다. "브라크가 작은 정육면체들로 이루어진 그림을 보내왔다." 마티스의 초기작을 두고 (비꼬는 투로) '야수파'라 규정한 루이 보셀의 귀에도 이 말이 흘러들어갔다. 그리고 이번에도 '입체파'라는 새로운 말이 생겨났다.

뭐, 명칭은 생겼지만 아직 실제로 운동이 시작된 것은 아니었다. 아쉬운 일이 아닐 수 없었다. 그러지 않아도 혼란스러운 미술운동을 더욱 혼란스럽게 하는 명칭이었다. 브라크가 1908년 에스타크에서 그린, 세잔의 영향이 묻어나는 그림 몇 점은 입체파로 분류해도 상관없었다. 하지만 브라크와 피카소가 그해 가을부터 손대기 시작한 선구적 작품을 반영하기에는 입체파라는 이름이 전혀 적합하지 않았다. 그 명칭은 부적절했다. 입체파에 입체적인 요소라고는 전혀 없었고 그 반대에 가까웠다.

입체파는 화폭의 평면적 특징만 인정할 뿐, (예컨대 정육면체처럼) 입체적으로 보이게 재창조하려는 시도는 전혀 받아들이지 않았다. 정육면체를 그리려면 정해진 시점에서 대상을 관찰해야 한다. 하지만 그 무렵 브라크와 피카소는 가능한 모든 각도에서 대상을 바라보려 했다.

종이상자를 상상해보자. 비유적으로 이야기하자면, 브라크와 피카소는 그 상자를 찢은 다음 펼쳐서 평평하게 만든 셈이었다. 그렇게 하면 모든 면을 동시에 볼 수 있으니 말이다. 그러면서도 평면으로는 실현 불가능한 상자의 입체감을 그림에 담고

싶어했다. 그래서 둘은 상자 주위를 상상 속에서 둘러본 다음, 그 본질을 가장 잘 묘사할 수 있는 시점을 골랐다. 그렇게 고른 '장 시점'이나 '부분'들을 그려 재배열함으로써 캔버스에 평면끼리 맞물리게 이어붙였다. 맨 처음의 입체적 상자 모양과 얼추 비슷한 순서였다. 평면적으로 배열했지만 여전히 정육면체처럼 보이는 것은 이 때문이었다. 둘은 이 방법을 통해 보는 이가 상자(또는 다른 대상)의 본질적 특징을 훨씬 강하게 인식할 수 있다고 생각했다. 뇌를 자극해 활동하도록 유도해서, 평소에는 무심코 지나치던 평범한 것에 보다 주의를 기울이게 하는 방법이었다.

동시에 사람들이 대상을 실제로 어떤 식으로 바라보는지 정확히 보여주는 그림이기도 했다. 이 점은 조르주 브라크의 〈바이올린과 팔레트(Violon et palette)〉(그림 23 참고)에서도 알 수 있다. 브라크가 피카소와 함께한 1년은 '분석적 입체파'(1908~1911)라는, 입체파의 첫 단계라고 할 수 있다. 대상과 대상이 차지하는 공간을 강박적으로 분석하는 방식 때문에 붙은 이름이었다.

구성 면에서 볼 때 〈바이올린과 팔레트〉는 단순한 그림이다. 그림 하단에서 3분의 2 정도를 바이올린이 차지하고 있으며, 그 위로는 보면대에 놓인 악보 몇 장이 보인다. 더 위쪽으로는 벽에 박힌 못에 팔레트가 걸려 있다. 옆쪽으로는 초록색 커튼이 보인다. 브라크는 이 그림에서도 세잔이 선호하던 차분한 톤의 담갈색과 초록색을 사용했다. 하지만 이번에는 세잔에게 존경을 표하려는 의도가 아니라 필요에 따라 선택한 것이었다. 피카소가 그랬듯, 브라크 역시 하나의 캔버스 위에 다각도에서 바라본 대상을 보기 좋게 결합하려면 부드러운 색을 써야 한다는 사실을 깨달았다. 밝은색을 여러 개 쓰면 화가 스스로 요소들을 배열하기 곤란할뿐더러, 사람들에게 이해할 수 없는 엉망인 상태로

그림 23
조르주 브라크 〈바이올린과 팔레트〉
1909년

보여질 것이다. 브라크와 피카소는 직선을 이용해 시점의 변화를 알려주고, 옅은 톤의 음영을 주어 변화가 일어난 지점을 설명해주는 식으로 기법을 다듬었다. 그리고 전체적으로 디자인이 조화롭고 개연성 있다는 장점 한 가지가 더 생겼다.

이는 입체파의 중요한 특징이다. 처음으로, 캔버스에 그린 그림은 더 이상 환영을 보여주는 창문이 아니었다. 그보다 대상 그 자체를 보여주는 구실을 했다. 피카소는 이를 '순수회화'라 일컬었는데, 이는 보는 이가 오로지 디자인(색, 선, 형태)의 특징에 따라 그림을 평가한다는 뜻이었다. 이제부터 중요한 것은 환상에 불과한 눈속임이 아니라, 캔버스에 배열된 각진 형태들을 훑어볼 때 눈이 느끼는 서정적이고 리듬감 있는 즐거움이었다.

〈바이올린과 팔레트〉에는 앞서 언급한 많은 요소가 담겨 있다. 브라크는 여러 부분으로 분해한 바이올린을 다시 올바른 모양으로 엉성하게 재배열했다. 각각의 부분들은 다른 시점에서 묘사되었다. 그렇게 해서 바이올린을 양쪽, 위, 심지어 아래에서 동시에 바라볼 수 있다. 브라크는 카메라로 찍어낸 정직한 재현도, 과거 예술의 모방도 아닌 전혀 새로운 방식으로 악기를 바라보고 그려냈다. 그리하여 정적인 사물에 생명을 불어넣었다. 나는 이 그림을 볼 때 진동하는 모서리와 화살 모양의 현에서 실제로 음악이 연주되는 듯한 느낌을 받았다. 화면을 에워싸고 있는 악보들은 바이올린의 각진 어깨 부분을 따라 보면대 위에서 춤추듯 움직이다가 납작하게 짜부라지며 장면에 연주의 감각을 더한다.

여기까지는 아주 좋다. 그러나 브라크는 이 대목에서부터 부조화를 시도했다. 팔레트가 걸린 못은 기존의 원근법에 따라 자연스럽게 그렸다. 캔버스의 평면적 부분에 속한 악보와 뒤섞

인 뒤쪽 벽은 전통적인 입체적 눈속임에 따라 그렸다. 어째서? 도대체 무슨 일이 일어나고 있는 걸까? 브라크가 자신감을 잃은 걸까? 아니면 그냥 장난이었을까?

아니다. 브라크는 농담을 좋아한 피카소와는 달랐다. 이 프랑스 화가는 그저 다른 문제를 풀고자 했을 뿐이다. 그는 자신의 그림이 현실과 괴리된 채 그 자체의 내부세계에만 존재하는, 폐쇄적인 개체가 되었다는 사실을 유감스럽게 생각했다. 브라크는 작품에서 '실세계'의 요소가 감상자의 시각적 기억장치를 자극해 감상자의 마음속 이미지를 이끌어내고, 이를 통해 이들이 보다 적극적으로 그림을 바라보게 된다고 판단했다. 그로써 슈퍼마켓의 '미끼상품'처럼, 감상자가 그림을 보게끔 유도하는 방식이었다. 따라서 입체적인 못은, 캔버스가 기존에 도맡았던 '세상을 보여주는 창'이라는 역할이 우월함을 인정하는 패배의 신호가 아니었다. 그런 게 아니라 브라크는 그저 획기적이고 새로운 자신의 방식을 돋보이게 하려는 의도로 고전적 기법을 도입했을 뿐이다. 색상환에서 마주한 색들을 나란히 놓으면 각각이 가장 돋보이는 것처럼, 브라크는 기존의 원근법을 이용해 대상을 바라보는 입체파의 새로운 방식을 강조하고 있었다.

이렇듯 세상을 바라보는 새로운 관점은 그 무렵 과학계와 기술계에 일어난 획기적인 발전의 반영이자 응답이었다. 1905년, 독일에서 태어나 스위스에서 자란 조숙한 젊은 과학자 알베르트 아인슈타인이 상대성이론을 발표했다. 브라크와 피카소 모두 이 획기적인 연구와 아인슈타인이 말한 시공간의 상대성에 대해 알고 있었다. 많은 친구들이 그랬듯 그들도 4차원이라는 개념에 대해 오랫동안 논하기를 즐겼으며, 다른 과학적 발견들이 미치는 영향을 즐겨 이야기했다. 특히 원자가 과학적 지식을 종

결짓는 마침표가 아니라 실제로는 서론의 마무리일 뿐이라는 사실에 주목했다. 우리를 안심시키는 분명한 세상을 혼란스러운 미지수로 바꾸어버린, 새롭지만 당황스러운 정보였다. 이는 하나의 덩어리를 개연성 있는 여러 조각으로 분해한다는 입체파의 개념을 논리적 단계로 보여주는 이론이기도 했다. 엑스레이가 등장하면서 표면 아래를 들여다볼 수 있게 된 덕에, 눈으로는 볼 수 없지만 존재한다고들 했던 것을 묘사할 수 있게 된 것과 마찬가지 경우였다.

한편 실험실 밖에서는 라이트 형제의 새로운 대기원근법으로 인한 흥분이 감돌았고, 멀리 파리의 카페들에 침투한 새로운 개념들에 더욱 동요가 일었다(피카소는 윌버 라이트의 이름을 따 브라크를 '윌부르'라 불렀다). 지그문트 프로이트의 논란의 여지가 있던 무의식에 대한 심리학적 연구는 이미 달뜬 이들을 더 흥분시켰다. 이래저래 따져보더라도, 이때만큼 문명인들이 믿어온 수많은 진실이 의심스럽거나 잘못돼 보인 적은 전무후무했다.

야심만만하고 재능이 뛰어나며 탐구심도 많은 예술가 둘이서 이런 분위기에 힘입어 보다 개념적인 예술을 추구하게 된 것은 놀랄 일이 아니다. 브라크와 피카소의 작품은 직접적인 재현이 아니라 추측에 바탕을 둔 것이었다. 둘은 눈에 보이는 것은 물론 대상에 대한 사전지식까지 고려하는 새로운 예술 공식을 궁리 중이었다. 아폴리네르는 그들이 "시야가 아니라 통찰한 현실에서 끄집어낸 새로운 구조를 그리고 있다"고 평했다. 둘은 사람들이 실제로 대상을 바라보는 방식, 세상 속에 존재하는 방법을 표현하려 했다. 입체파 회화에서 표현하는 각각의 측면은 (저마다 다른 시기, 다른 공간에서 화가가 관찰한) 고유한 시공간에

존재하며, 동시에 그림의 틀 속에서 하나의 부분으로 다른 모든 측면들과 연관성을 띤다.

물론 이런 이유 때문에 매우 복잡한 몽타주가 되긴 했지만, 이 놀라우리만치 현대적인 방식은 개개인의 작업실을 넘어 보다 광범위한 예술공동체에 스며들고 있었다. 페르낭 레제, 알베르 글레이즈, 장 메챙제, 후안 그리스 등 파리에 근거를 둔 실험적 예술집단은 브라크와 피카소가 선도하는 입체파를 받아들이고, 1910년 무렵부터 같은 맥락에서 작품활동을 시작했다. 1911년 앵데팡당을 통해 새로운 미술운동의 흐름을 공개한 것은 입체파의 창시자가 아닌 바로 이들이었다(따라서 이후부터 '살롱 입체파'로 불리게 되었다). 브라크나 피카소는 이 전시회에 작품을 출품하지 않았다.

전시작 중 두 사람의 작품과 가장 밀접한 관계를 보인 것은 후안 그리스의 작품이었다. 그리스도 피카소처럼 스페인 사람이었지만 파리에 거처를 마련했다. 그는 브라크, 피카소와 긴밀하게 얽혀 있던 '바토라부아르' 무리에 합류한 다음, 더 부드럽고 양식화된 고유한 입체파 형식을 발전시키기 시작했다. 브라크와 피카소는 그리스의 〈꽃이 있는 정물(Nature morte avec des fleurs)〉(1912) 같은 작품에서 마치 강철판에 그린 듯한 금속성을 느꼈다. 입체파 기법을 사용한 그리스는 대상과 공간을 조각조각 나눈 다음 약간씩 변형해 재결합했다. 그럼에도 이 그림에서는 '전체적' 디자인이 너무도 독보적이어서, 수월하게 알아볼 수 있는 대상이라고는 기타의 목과 몸통뿐이었다. 다른 부분은 '해독 불가한' 여러 기하학적 형태들, 다시 말해 미래의 형태들로 이루어져 있다.

완전한 추상은 입체파의 필연적인 유산이었다. 몇 년 지나

지 않아 러시아의 절대주의와 구성주의, 네덜란드의 데스테일 운동을 지지한 예술가들은 원, 삼각형, 구, 사각형만으로 이루어진 회화와 조각을 내놓았다. 익숙한 세상을 그릴 생각은 전혀 하지 않았다. 그런데 이는 입체파가 의도한 바는 아니었다. 언젠가 피카소는 일평생 추상화는 전혀 그린 적이 없다는 말을 했다. 피카소와 브라크가 그랬듯 입체파 화가들이 담뱃대나 테이블, 악기, 유리병 같은 일상적인 사물을 선택한 이유 가운데 하나는, 복잡한 구조에 포함된 여러 요소를 쉽게 알아차리도록 하기 위함이었다. 그렇지만 줄곧 입체파를 추구하는 과정에서, 브라크와 피카소는 자신들의 그림이 오히려 갈수록 '불명료'해지고 있다고 생각했다.

입체파가 이런 단계에 접어들 무렵, 피카소는 다시 한 번 혁신적인 도약을 꾀했다. 영리하지만, 그의 작품을 이해하는 데에는 전혀 도움이 안 되는 시도였다. 피카소는 형태를 '꿰뚫었다'. 그는 다각도에서 바라본 대상을 표현하기 위해 이미지를 일그러뜨리고 비트는 대신 요소들을 없애기 시작했는데, 이를테면 가슴을 없애고 (꿰뚫린) 구멍을 남겼다. 사라졌던 가슴은 어깨나 다른 어딘가에서 다시 등장한다. 그렇게 완성한 이미지는 이전의 입체파 회화보다 한층 일관성 없는 모습이었다.

〈바이올린과 팔레트〉에서 브라크가 전통적 방법으로 자연스럽게 그린 못은, 입체파가 현실과의 끈을 놓지 않았다는 사실을 보장하기 위한 한 걸음이었다. 하지만 브라크와 피카소는 감상자들에게 주제에 대한 방향과 정보를 제공하기 위해 좀 더 노력할 필요가 있었다. 피카소의 〈마 졸리(Ma jolie)〉(그림 24 참고)에서도 이 점을 알 수 있다.

〈마 졸리〉는 피카소의 연인이었던 마르셀 욍베르를 그린

그림 24
파블로 피카소 〈마 졸리〉
1911~1912년

초상화다. 캔버스의 중앙을 점령한 덩어리진 형태 속에서 여인의 머리와 몸통이 보인다. 우측 하단 가까이에는 여인이 부드럽게 연주하고 있는 여섯 줄짜리 기타가 놓여 있다. 그림 하단에는 그보다 훨씬 알아보기 쉬운 요소가 눈에 띈다. 'MA JOLIE(내 귀여운 아가씨)'라는 문구다. 피카소가 연인에게 붙인 이 애칭은 당시 유행하던 보드빌 노랫말에서 따온 것이었다. 'Jolie' 중 'e'의 오른쪽에는 수학공식의 제곱 부호 위치에 높은음자리표를 그려 넣어 음악적으로도 해석할 수 있는 여지를 주었다.

그림에 글자를 넣다니, 대담한 시도였다. 미술은 늘 글자가 아닌 이미지로 된 것이어야 했다. 하나의 소통방식을 보강할 의도로 문자라는 다른 소통방식을 끌어들이는 일은 용감한 행동이었다. 일상에서 그대로 따온 문구 덕에 그림을 보다 쉽게 해석할 수는 있게 되었다. 그렇지만 글자가 만병통치약은 아니었다. 브라크와 피카소는 입체파의 방식으로 인한 또 다른 문제에 직면했다. 입체적 대상을 평면적 캔버스에 표현하는 방식이 가장 큰 골칫거리였다. 예술가들은 그들의 그림이 지나치게 평면적이어서 보는 이가 표현 수단과 그 수단을 통해 표현한 이미지를 분간하지 못할까 걱정했다. 물론 하나의 단일한 총체로 디자인된 작품에 문제가 있다는 게 아니다. 하지만 그런 식의 결합은 '예술품'이 아닌 벽지에 불과했다. 사실 브라크는 과거에 화가이자 실내장식가이기도 했지만, 이제는 그 바닥에서 발을 뺀 터였다. 그도 피카소처럼 자기 세계를 구축한 화가였다. 두 사람은 결코 벽지 디자이너가 아니었다. 그런데 만약에…….

만에 하나, 브라크와 피카소가 벽지를 직접 캔버스에 덕지덕지 붙인다면? 음…….

브라크는 실내장식가로 일하면서 배운 기술을 이용해 실험

을 시작했다. 보다 풍부한 질감을 표현하고자 모래와 회반죽을 섞어 캔버스 표면에 발랐다. 그리고 기름칠한 마룻바닥 같은 효과를 내기 위해 붓 대신 빗을 썼다. 브라크가 재료들을 반죽하고 빗질을 할 때, 피카소는 영감을 얻기 위해 작업실을 분주히 둘러보았다. 1912년 초여름에는 〈등나무 의자가 있는 정물(Nature morte à la chaise cannée)〉을 그렸다. 타원형 그림의 반쪽 상단은 그야말로 입체파답다. 신문지 조각, 담뱃대, 안경이 바닥에 떨어진 카드 뭉치처럼 뒤섞여 있다. 하지만 아래쪽은 전혀 딴판이다. 흔히 서랍 안쪽에 덧대거나, 질 낮은 포장지로 쓰는 싸구려 유포 조각을 붙였다. 유포에는 격자무늬로 된 등나무 의자 패턴을 미리 인쇄했다. 그림 테두리에는 꼰 노끈을 둘렀다.

유포를 덧붙인 것은 획기적인 아이디어였다. 1912년 당시 대중은 일상을 그린 예술가들에 익숙했다. 실생활 속 대상을 붓질과 채색을 거쳐 예술품으로 바꾸는 이들이었다. 반면, 일상 속 실제 요소를 가져다가 그림에 덧붙이는 예술가들은 영 낯설었다. 예술과 삶 사이의 관계에 대한 지침서를 완전히 새로 쓰는 격이었다.

피카소는 패턴이 있는 유포를 쓰면 사람들이 자신의 그림을 보다 쉽게 이해해주리라 생각했다. 이런 그의 바람은 현실이 되었다. 감상자들은 타원형 캔버스가 흔한 카페 테이블 상판을 의미한다는 사실을 금세 이해했다. 담뱃대와 안경, 신문('JOU'라는 글자는 'Journal', 신문을 뜻하는 것이었다)은 캔버스 속 공간이 카페라는 사실을 짐작케 하는 물품들이었다. 유포는 테이블 밑에 깔끔하게 집어넣은 의자 또는 테이블보처럼 보일 수도 있었다. 그러나 피카소의 재치 있는 개입에는 단순히 입체파 그림을 더 이해하기 쉽게 만들었다는 것 이상의 의미가 있었다. 쓸

모없는 쓰레기였던 유포는 그림에 배치되면서 고결한 예술적 영역으로 승격되었다. 피카소는 대량생산 제품을 가져다 고유하고 값진 것으로 바꿔놓았다.

그 몇 달 사이 브라크는 여전히 정진 중이었다. 그해 9월에는 〈과일 접시와 유리잔(Compotier et verre)〉(1912)을 그렸다. 여기에서는 캔버스에 목판 무늬 벽지를 오려 붙였다. 상단에는 입체파 양식에 따라, 목탄으로 과일 접시와 유리잔을 그렸다. 이 '그림'에 물감은 없었다. 브라크는 프랑스 남부 아비뇽 상점에서 구입한 벽지를 이용해 색감을 주었다. 이 대목부터 심리게임은 한층 복잡해진다. 브라크는 나무처럼 보이는 패턴을 프린트한 벽지 조각을 활용했다. 그림에 '가짜' 이미지를 넣었으니 본질을 따지자면 그림도 가짜였다. 그러나 브라크는 오히려 이 방법으로 벽지의 위상을 높였다. 이 그림에서 '진짜'인 것이라고는 오로지 벽지뿐이었다. 여러분도 혼란스러울 것이다. 그렇고말고. 그렇더라도 인정할 만한 공적이다. 이 작품이 개념미술의 효시가 되었기 때문이다. 개념미술의 문을 연 사람은 마르셀 뒤샹도, 1960년대 행위예술가들도 아니었다. 1912년 당시 파리에서 활동 중이던 브라크와 피카소였다.

브라크의 벽지와 피카소의 유포는 하찮고 흔한 재료일 수도 있지만, 예술사적으로 보면 다이너마이트 묶음만큼 강력한 효과를 발휘했다. 세잔이 모더니즘으로 향하는 문을 열었다면, 브라크와 피카소 이 두 젊은 예술가들은 그 문을 틀 밖으로 날려버렸다. 둘은 일상을 재현하기보다는 그대로 가져다 썼다. 이제 '분석적 입체파'는 '종합적 입체파'로 전환하는 중이었다. 사람들은 '파피에 콜레(papier collé)'를 도입한 브라크와 피카소에게 '종합적 입체파'라는 공식명칭을 붙여주었다. 파피에 콜레라는 말

은 프랑스어로 '붙이다', '접착하다'를 뜻하는 단어 'coller'에서 온 것이었다. 두 명의 위대한 예술적 선구자들은 이 기법을 부활시켜 콜라주라는 방법을 고안해냈다.

초등학교 미술 시간에 잡지와 신문지를 오려 도화지에 붙여 만들던 조악한 작품들을 기억하는가? 그 방법은 너무 빤하고 쉽고 유치해 보였다. 그 누구도, 다시 말해 브라크와 피카소 이전에는 어떤 화가도 바로 그 방법을 순수미술 작품에 선보일 생각을 하지 않았다. 물론 그전에도 사람들은 스크랩북 속 기념품 컬렉션처럼, 다른 무언가를 오려내 다른 것에 붙이기도 했다. 심지어 고대인들은 그림에 보석을 붙이기도 했으며, 드가는 〈열네 살의 어린 무희(La Petite danseuse de quatorze ans)〉(1880~1881)라는 조각을 모슬린과 실크 조각으로 둘러싸기도 했다. 하지만 화가의 이젤이라는 숭고한 제단 위에 흔히 볼 수 있는 일상적 재료를 올린다는 생각은 획기적이었다.

화가라는 지위를 이용한 장난은 여기에서 그치지 않았다. 둘은 입체적인 파피에 콜레를 만들었다. 오늘날 동시대미술에서는 줄, 마분지, 나무, 색종이를 이리저리 혼랍스럽게 붙인 작품을 아상블라주(assemblage)나 조각이라 부를 수 있다. 그러나 1912년에만 하더라도 아상블라주라는 말은 존재하지도 않았다. 하물며 조각이란, 어엿한 주추 위에 대리석으로 형태를 빚거나 새긴 것, 또는 청동을 주조해 만든 웅장한 작품을 가리키는 말이었다.

1912년 가을, 피카소의 작업실을 찾은 시인 겸 평론가 앙드레 살몽(André Salmon)은 벽에 걸린 〈기타(Guitare)〉(1912)를 보고 말문이 막혔다. 구깃구깃 접은 마분지 조각, 철사, 줄을 얼기설기 붙여 입체적으로 기타 모양을 낸 작품이었다.

"이게 뭡니까?" 살몽이 물었다.

"아무것도 아닙니다." 피카소가 대꾸했다. "'그 기타'죠!"

이때 피카소가 '어떤(a) 기타'가 아니라 '그(the) 기타'라 답한 사실에 주목할 필요가 있다. 브라크와 피카소는 입체파 회화가 나아갈 방향을 도모하는 과정에서, 한동안 이런 식의 입체적 모형을 작업하는 중이었다. 보조 역할을 하던 모형들이 주연으로 발전한 것이다. 마지막으로 전통을 부수는 시기였다. 이제 어떤 것이든 예술의 재료가 될 수 있었다.

이후 2년간 둘은 한 쌍의 재즈 뮤지션인 양, 갖가지 재료를 즉흥적으로 이용하면서 상대방에게 기타 리프 연주하듯 아이디어를 던졌다. 시시한 재료를 고상한 예술적 유산으로 변신시키는 멀티미디어적 발명은 즉각적이면서도 장기적인 파급력이 있었다. 한때 파리에서 입체파로 활동하던 마르셀 뒤샹은 미국으로 건너가자마자 일상용품인 소변기를 재구성해 〈샘〉을 내놓았다. 초현실주의자들이 숭배하는 작품 〈아비뇽의 처녀들〉에 이름을 붙인 것은 그들의 수장 격인 앙드레 브르통이었다. 또한 앤디 워홀의 캠벨수프 깡통, 제프리 쿤스의 강아지 풍선, 데이미언 허스트의 초절임 상어도 있었다. 그러니 어떤 예술가가 아무 일상적인 재료나 가져다가 새롭고 예술적인 맥락에서 '다시 내놓는다고' 한들, 무슨 문제가 있겠는가?

언급한 작품들은 브라크와 피카소가 이끈 입체파가 남긴 중요한 유산 중 일부에 불과하다. 둘의 자취는 숱하게 많은 20세기 예술과 디자인에 남아 있다. 그들은 세잔을 본보기 삼아 각지고 불필요한 요소는 제거한 공간지각적인 입체파 미학을 발전시켰는데, 이는 곧 모더니즘 미학의 특징들로 이어졌다. 우아하고도 간소한 르코르뷔지에의 건축물, 1920년대에 유행한 아르데코 스타일, 코코 샤넬의 멋진 디자인은 모두 이 두 젊은 예술

가에게 크나큰 신세를 졌다. 제임스 조이스의 분열된 모더니즘 산문, T.S. 엘리엇의 시, 이고리 스트라빈스키의 음악도 마찬가지였다. 지금 당장 책에서 고개를 들어 주위를 둘러봐도 등 뒤에서 가만히 지켜보고 있는 입체파의 유산을 발견할 수 있다.

입체파라는 미술운동은 고작해야 10년 남짓 계속되었지만, 그 영향력은 언제까지고 남아 있을 것이다. 파리의 풍경 및 브라크와 피카소가 등장한 예술계에는 카페인과 압생트로 살아가는 자유로운 영혼들이 득실거렸다. 하지만 그런 세상은 끝을 향해 치닫고 있었다. 인간이 생각할 수 있는 가장 끔찍한 쇼, 제1차 세계대전이 벨 에포크(La Belle Époque)[17]를 엉망으로 만들려는 참이었다. 브라크를 비롯한 입체파의 주역들이 징집되었다. 시인이자 평론가로서 현대미술기 초반에 활동했던 영향력 있는 옹호자 아폴리네르도 예외는 아니었다. 그는 1918년, 전투 중 얻은 부상이 악화되는 통에 쇠약해져 스페인독감으로 세상을 떠난다. 예술적 심미안이 있는 화상이자 후원자였던 칸바일러는 독일 태생이었기에 프랑스에서는 적으로 간주되었다. 결국 그는 파리에서 추방된다.

잔치는 끝났다. 제1차 세계대전이 시작되면서 입체파는 막을 내렸다. 피카소는 살아생전 자신의 예술적 형제를 다시 만난 적이 없다고 말했지만, 엄밀히 따지자면 사실이 아니었다. 그는 만났다. 브라크는 전쟁통에서 살아남아 파리로 돌아와 작품활동을 계속했고, 역시 파리에 사는 오랜 예술적 동지 피카소를 정기적으로 찾아갔다. 피카소의 말에 담긴 진의는, 그들의 예술적 모

[17] '아름다운 시기'라는 뜻으로, 프랑스가 80년 가까이 혁명과 폭력, 정치적인 격동기를 치른 후에 평화와 번영을 누리던 1890~1914년을 이른다.

험이 막을 내렸다는 것이었다. 입체파는 끝났다. 둘은 최대한 새로운 표현방식을 찾기 위해 각자의 여행을 택했다. 이 무렵에는 두 사람은 물론, 그들의 작품도 유명세를 타기 시작했다.

누군가는 두 사람이 이뤄낸 성취에만 주목할 것이다. 입체파에는 아무런 선언도 없었다. 브라크나 피카소에게 정치적 동기가 있었던 것도 아니었다. 이후에 나타난 미술운동이 입체파라는 개념을 발전시켰다고는 할 수 없다. 미래주의는 현저히 다른 어젠다를 좇았을 뿐 아니라, 작품은 한층 더 암울했다.

08

새로운 흥행사
마리네티

미래주의
1909~1919년

1905년부터 1913년까지 8년이라는 기간 동안, 현대미술은 흡사 억만장자의 장례식에 모여든 먼 친척들처럼 여기저기서 출몰했다. 프랑스(야수파, 입체파, 오르피즘), 독일(다리파, 청기사파), 러시아(광선주의), 영국(소용돌이파). 이제껏 아무 기별 없던 이들이 모네의 인상파, 쇠라의 색채론과 머나먼 사촌지간임을 주장하며 예술계의 새로운 선구자를 자처했다. 비교적 뛰어난 사람도 있고, 다른 이들에게 영향을 미친 사람도 있어서 저마다 한몫씩 해냈다.

이들이 등장하고 또 급속도로 이탈한 현상은 당시 유럽의 상황을 배경으로 한다. 요동치는 유럽대륙에서는 변화가 새로운

사회적 현상으로 자리했다. 새롭게 떠오른 중산층은 여가생활을 통해 삶의 즐거움을 누렸다. 보다 나은 삶을 위해 생활의 질을 향상시키는 기계가 끊임없이 발명되었다. 화가와 시인, 철학자, 소설가 들은 밤낮을 가리지 않고 시끌벅적한 도시의 놀이터에 모여 차나 술을 마시며 생각을 나누었다. 급격하게 현대화된 도시, 생경한 전등이 황홀하게 반짝이는 거대 메트로폴리탄이었다. 19세기를 휩쓴 질병, 비위생적인 도시는 옛말이었다. 신·구 세대가 함께 내지르는 아우성이 유럽을 뒤흔들고 있었다.

이탈리아의 급진적인 시인 겸 소설가 필리포 마리네티 (Filippo Marinetti, 1876~1944)도 그중 한 사람이었다. 이탈리아인 부모를 둔 마리네티는 이집트에서 태어나 항구도시 알렉산드리아에서 자랐다. 그곳에서 리옹 출신 예수회 수사에게 프랑스·이탈리아식 교육을 받았다. 실제로 이탈리아나 프랑스에 가본 것은 열여덟 살이 다 되어서였다. 그전까지는 두 나라에 대해 지극히 낭만적인 상상을 키웠을 뿐이다. 또한 논쟁 감각과 도발적 표현 능력도 익혔다. 마리네티는 좋은 와인을 감별하듯 파리 전위파 작가들의 실험적인 언어를 들이마시고 머릿속에 흡수한 뒤, 그 힘에 취했다. 이십대 초반에는 이탈리아 밀라노에 정착했지만, 알고 보니 그곳은 현대미술이 높은 대우를 받을 만한 자리가 부족했다. 그는 이내 '미래주의'라는 새로운 개념을 내세워 이 문제에 발 빠르게 대처했다.

기존의 미술운동과 달리, 미래주의는 처음부터 대놓고 정치적이었다. 활력이 넘치는 마리네티는 세상을 바꾸려 했다. 그리고 긍정적이든 부정적이든, 분명 그 시도는 얼마간 성공을 거두었다. 부족한 점도 많은 사람이었지만, 그렇다고 수줍거나 소심한 편은 아니었다. 그가 품은 꿈을 세상도 곧 분명히 알게 되

고, 그의 대담함을 인정할 수밖에 없으리라는 자신감에 차 있었다. 당시만 해도 시인 겸 산문 작가 마리네티는 이탈리아 전위파와 상징주의자 사이에서만 알려져 있었다. 그는 시시한 지역신문 나부랭이나 모국 이탈리아의 신문(여기에는 이미 미래주의 성명서를 한 차례 실었다)이 아니라, 주요 일간지 1면에 급진적 성명을 싣기로 결심했다. 그리하여 프랑스의 유력 일간지인 〈르피가로〉 1909년 2월 20일 토요일 자에 「미래주의 선언」을 발표했다. 시대를 앞선, 계획적이고 영리한 시도였다. 전 세계 예술계와 지성계 명사들에게 자신의 생각을 알릴 수 있는 유일한 방법은 그들의 활동무대인 파리에서 큰 소리로 외치는 것임을 마리네티는 알았다. 아, 싸움도 빼놓을 수 없었다. 그 구역에서 가장 영향력 있고 위험한 악동들은 대개 입체파로, 브라크와 피카소 그리고 왕중왕인 아폴리네르 같은 인사들이었다. 그는 이들에게 싸움을 걸었다.

〈르피가로〉 소유주들은 성명서를 발표하기 전까지 노심초사했다. 고민 끝에 성명서와의 연관성을 부인하는 문구를 추가해 이 이탈리아 선동가와 거리를 두었다. "이토록 대담한 아이디어는 오로지 글쓴이 본인의 생각이며, 대단히 존경받을 만하고 어디서든 기꺼이 존경받는 것에 반대하는 과하게 부적절한 언사에 대한 책임은 온전히 글쓴이에게 있다는 사실을 명시할 필요가 있습니다. 그러나 본지는 독자 여러분의 판단과는 별개로, 처음으로 발표하는 이 성명서를 싣는 편이 흥미로우리라 생각했습니다." 성명서 전문은 1면 세로 2.5단을 차지했다. '미래주의(Le Futurisme)'라는 제목 아래 짧은 설명과 11포인트 크기로 인쇄된 성명이 이어진다. 간명하고 힘찬 내용을 보면 신문 소유주들이 좌불안석했던 이유도 알 만하다.

마리네티는 본인을 비롯한 동료들을 다음과 같이 소개했
다. "우리는 이곳 이탈리아에서, 우리가 창시한 '미래주의'에 입
각해, 순전히 맹렬하고 선동적인 본 성명을 전 세계에 천명하고
자 한다. 교수, 고고학자, 여행 가이드, 골동품 수집가 들로 인한
지독한 폐해에서 고국을 해방하고픈 염원 때문이다." 이어서 풍
요로웠던 과거의 이탈리아 예술을 이야기했다. 그는 동시대 이
탈리아의 창의력이 고대 로마와 르네상스 시대의 유산 같은 과
거 황금기 예술의 압박에 가로막혀 있다고 생각했다. 울분을 토
하는 마리네티는 마치 잘나가는 형의 그림자에 가려 좌절한 동
생 같았다. 이를테면 이런 식이었다. "지금까지 너무나 오랫동안,
이탈리아는 고물상들이 판치는 시장이나 다름없었다. 우리는 수
없이 많은 무덤처럼 도처를 뒤덮은 박물관들로부터 모국을 해
방하고자 한다. 박물관이나 무덤이나! (……) 매한가지 아닌가.
(……) 정신 차리자! 도서관 책장에 불을 지르자! 수로를 틀어 박
물관을 수몰시키자. (……) 일말의 연민도 없이 곡괭이, 도끼, 망
치를 잡고 모두가 존경하는 도시를 부숴버리자!" 메인요리를 내
기 전 적절한 전채였다.

제2항. "우리는 공격적 행위, 끊임없는 각성, 이중적인 삶,
손바닥으로 갈기는 짓과 주먹질을 칭송한다." 그래, 여기까지는
워밍업이었을 뿐 (분노의 수위로 따지자면) 아직 절정은 아니었
다. 제4항에서는 조금 속도를 냈다. "보닛 아래 거친 호흡을 내뿜
는 뱀 같은 파이프들을 품고 달리는 자동차. (……) 기관총을 쏘
듯 시끄럽게 달리는 자동차가 날개 달린 〈사모트라케의 니케〉
상보다 훨씬 아름답다."

이윽고 제9항에 이르면 평정심을 잃는다. 그다음에는 우상
파괴적인 대목으로, 바라마지 않는 대중의 관심을 장담하는 한

"예술운동가를 파병하라."

편, 장차 파시즘의 선도자로서 자신과 미래파가 맞이할 섬뜩한 미래의 씨앗을 뿌린다. "우리는 이 세상을 말끔히 청소할 유일한 세척제인 전쟁을 칭송한다. 군국주의, 애국주의, 자유 및 목숨과 맞바꿀 만한 아름다운 이념을 파괴하는 행위, 여성에 대한 경멸도." 맙소사.

하지만 이 글은 마리네티가 바라던 결과를 낳았다. 하루도 채 안 되는 사이, "그 사람이 누군데?"는 "대체 자기가 뭐라도 된다고 생각하는 거야?"로 바뀌었다. 파리의 지식인들은 신속하고도 비판적인 반응을 보였다. 고매한 유미주의자 한 사람은 이렇게 말했다. "마리네티의 성명서는 미래주의가 아닌 반달리즘에 기반한 것이라 해야 맞다." 또 다른 이는 이런 논평을 남겼다. "마리네티의 선동질은 심각하게 결여된 성찰, 또는 홍보를 향한 타는 목마름을 보여주는 근거일 뿐이다."

뭐, 홍보 전략치고는 교묘하고 전문적이며 굉장히 효율적이었다. 마리네티처럼 매체와 대중을 고도로 쥐락펴락할 수 있

다면야, 매디슨 애버뉴[18]에서 이름난 광고장이라도 우쭐했을 것이다. 다음은 1913년 프랑스 비평가 로제 알라르(Roger Allard)가 쓴 글이다. "화가 또는 화가 집단은 언론 기사, 치밀하게 조직된 전시회, 선동적인 강의, 논쟁, 선언, 주장, 팸플릿, 기타 다른 방식으로 미래주의를 공표하면서 보스턴에서 키예프, 코펜하겐을 아우르며 운동을 시작했다. 이로 인한 소란은 환상을 낳았고, 외부인들은 얼마간의 체계를 부여했다." 훗날 다다이스트들과 마르셀 뒤샹, 살바도르 달리, 앤디 워홀, 데이미언 허스트 같은 예술가들은 마리네티에게 대중을 이용하는 법을 배웠다.

　　그런데 미래주의에 성명서 말고 달리 무엇이 있었을까? 어쨌거나 마리네티는 시각예술가가 아닌 작가였다. 운동이 시작될 무렵에는 추종자도 없었다. 그럼에도 1년 뒤, 미래파는 하나의 미술운동이 되었다. 마리네티는 움베르토 보초니(Umberto Boccioni, 1882~1916), 카를로 카라(Carlo Carrà, 1881~1966), 지노 세베리니(Gino Severini, 1883~1966), 자코모 발라(Giacomo Balla, 1871~1958)를 영입했다. 마리네티의 허풍 섞인 논지를 찬미하는 그들은 그의 과격한 선언에 어울릴 법한 그림과 조각을 내놓았다. 화가라면 현대사회의 역동성, 혹은 적어도 그 감각을 표현해야 했다. 마리네티가 기계의 미학과 공격적인 움직임을 이야기하면, 화가들은 그를 그려냈다. 힘이 넘치고 움직임이 풍부한 작품들이었다. 19세기 후반, 프랑스 과학자 에티엔 쥘 마레와 영국 태생 미국 사진가 에드워드 마이브리지는 뜀박질하는 말을 일련의 정지 상태 이미지들로 표현했다. 미래파의 작품에는 이 둘이 선보인 선구적 사진에 대한 이해가 담겨 있었다. 미래주의자들은 브라

18　뉴욕 맨해튼 동쪽 거리로, 광고회사와 방송국이 많아 '광고 거리'라 불린다.

그림 25
자코모 발라 〈줄에 매인 개의 움직임〉
1912년

크와 피카소처럼 대상을 다각도에서 바라보는 방식은 그대로
차용했지만, 자신들의 그림은 그들이 그토록 착실하게 추구한
정적이고 폐쇄적인 세계처럼 '순간에 머물러 있는 것'이 아니라
고 주장했다. 사실상 미래주의는 속도를 더한 입체파였다.

　　이러한 시도는 때때로 다른 방법보다 효과적이었다. 자코
모 발라의 그림 〈줄에 매인 개의 움직임(Dinamismo di un cane al
guinzaglio)〉(그림 25 참고)은 재미나지만 조금 엉뚱하다. 그림 속 개
와 주인은 몇 걸음 떨어져 걸어가는 중이다. 즐거운 그림이지만
우스꽝스러웠다. 보초니의 조각 〈공간 속의 연속적인 단일 형태
(Forme uniche della continuitànello spazio)〉(그림 26 참고)는 인간과 새로
이 나타난 기계적인 환경을 하나로 녹여 속도와 발전을 강렬하

그림 26
움베르토 보초니 〈공간 속의 연속적인 단일 형태〉
1913년

게 구현한 작품으로, 미래파가 추구하는 예술적 목표를 완벽하
고 아름답게 보여줬다. 보초니는 석고반죽으로 작업한 이 조각
에서 절반은 인간, 절반은 기계인 사이보그가 성큼성큼 걷는 모
양을 표현했다. 얼굴도, 팔도 없지만 완만하고 날렵한 몸뚱이는

공중으로 날아올라 인간이 가늠할 수 없는 빠르기로 움직일 수 있고, 그럴 준비도 되어 있다. 이런 작품들이 등장하면서, 앞으로 다가올 기술에 대한 환호를 그린 작품에는 모두 '미래주의'라는 수식어가 따라붙게 되었다. 그리고 이 때문에 그러한 기술들은 말 그대로 '미래적'인 것으로 여겨졌다.

미래파의 조각과 회화는 상당 부분 입체파가 이뤄낸 기술적, 구성적 혁신에서 비롯되었다. 입체파와 마찬가지로, 미래파도 와해되어가는 시공간을 단일한 이미지로 구현하고, 여러 개의 면들을 겹치거나 분리하는 방식으로 특정한 효과를 내고자 했다. 그렇지만 입체파는 예술의 주제는 작품 자체가 되어야 한다고 생각한 반면, 미래파는 노골적인 정서적 반응을 유발시키고 정치적으로 발언하며, 그림 속 현실적인 대상 간의 역동적인 긴장감을 추구하고자 했다.

1911년 마리네티 일행이 파리 여행 중 칸바일러의 갤러리에서 브라크와 피카소의 입체파 회화를 보고, 앵데팡당 전시회에서 로베르 들로네, 장 메챙제, 알베르 글레이즈를 비롯한 '살롱 입체파'의 작품을 감상한 뒤로는, 미래파와 입체파 간의 닮은 점들이 더욱 두드러졌다. 이탈리아 예술가들은 그들의 현대미술에서 교훈을 얻고, 프랑스 전위파가 추구한 이념들을 작품에 반영했다. 그 여파는 1911년 파리 방문 직후 보초니가 그린 세 폭짜리 그림 〈심리 상태(Stati d'animo)〉(1911)에서도 드러난다.

보초니는 같은 해 파리 여행 전후로 이 연작을 두 번 그렸다. 두 가지 버전의 연작 모두 각각의 작품에 '떠나는 사람들', '작별', '남겨진 사람들'이라는 같은 제목을 붙여, 동일한 서사적 관념을 강조했다. 기차를 그린 이 연작을 통해 기계와의 상호작용이 인간에게 미치는 심리적 영향을 나타내고자 했다. 〈떠나는

사람들(Quelli che vanno)〉은 기차여행길에 오르는 이들에 대한 작품이다. 사람들은 '외로움, 번민, 멍한 혼란'에 시달리는 모습이다. 쉽게 예측할 수 있듯이 〈작별(Gli addii)〉에서는 출발하는 기차에 탄 승객들이 손을 흔들고 있다. 〈남겨진 사람들(Quelli che restano)〉은 뒤에 남은 이들이 느끼는 깊은 상실감을 보여준다.

파리 여행 전에 그린 연작에서는 후기인상파의 분위기가 물씬 풍긴다. 이를테면 고흐의 표현주의, 고갱의 상징주의, 세잔의 색채론, 쇠라의 색분해론 같은 특징들이다. 사실 보초니가 처음에 작업한 버전은 진취적이고 진보적이고 속도를 찬양하고 걱정이 없는 미래파가 아니라 에드바르 뭉크가 번뇌에 시달리며 그린 그림과 훨씬 비슷하다.

파리 여행 이후에 다시 그린 그림은 흔히들 생각하는 미래파 작품에 더 가깝다. 〈심리 상태 – 떠나는 사람들〉에 나타난 각지고 분리된 기하학적 형태를 보자마자, 이 작품이 입체파의 영향을 받았음을 알 수 있다. 대상을 연결하고 절단하며, 중첩시키는 체계는 물론, 자극적인 색채와 분할 구성은 피카소와 브라크가 활용한 입체파적 방식이다.

그렇지만 그림의 분위기는 사뭇 달라, 어떻게 보더라도 미래주의적이다. 〈떠나는 사람들〉에서 묻어나는 감정은 온전한 입체파가 보기에는 낯설다. 보초니는 어두운 색과 비스듬한 화살 모양의 파란색 파편들로 불안을 표현했다. 승객의 머리 중 일부는 인간, 일부는 로봇으로 그렸는데, 이는 프리츠 랑이 감독한 걸작 SF 영화 〈메트로폴리스〉(1927)에 등장하는 기계인간에서 영감을 받은 것이 분명해 보인다. 실제로도 전반적으로 영화 같은 그림이다. 혹은 내부(열차 객실 천장등 불빛에 희끄무레하게 빛나는 승객들)와 외부(뒷배경에서 햇빛을 받고 있는 도시)를

그림 27
움베르토 보초니 〈심리 상태 – 작별〉
1911년

적절히 섞어, 한 시대에 걸쳐 일어난 사건들을 단일한 이미지로
담아낸 영화 포스터처럼 보이기도 한다. 미래학자들은 이런 식
으로 시간을 압축한 흥미로운 기법을 '동시성'이라고 명명했다.
　　연작 중 두 번째 그림인 〈심리 상태 – 작별〉(그림 27 참고)에서
도 비슷한 양식적 기법을 이용했다. 증기기관의 음울한 힘을 주
제로 삼았다는 사실을 단박에 알 수 있는 그림이다. 보초니는 브
라크와 피카소가 그림 속에 활자를 끌어들였듯이 열차에 숫자
를 그려넣었다. 그림 속 이야기는 기차역을 오가는 이들의 만남
이다. 증기가 자욱한 가운데 얼싸안은 사람들, 객차와 들판, 석양
을 배경으로 드러나는 철탑들. 화가는 역에 모인 군중의 마음속
에서 미래를 들여다보고, 이를 그림으로 표현했다. 전기와 달리
는 기계에 의해 움직이는 미래, 덧없고 무상한 미래였다.
　　〈남겨진 사람들〉에서는 앞의 두 작품에 나타난 색이나 힘

은 찾아볼 수 없다. 그야말로 절망적인 무채색 이미지에 가까운 그림이다. 두꺼운 세로선은 으슬으슬하고 굵은 빗방울을 암시한다. 선들이 이리저리 얽힌 반투명한 장막이 기차역의 일부를 가리고 있다. 그 사이에서 청록색의 유령 같은 이들이 터벅터벅 걸어 나온다. 사랑하는 사람은 미래로 가는 급행열차를 타고 떠나버렸다. 사람들은 홀로 절망스러운 과거로 돌아가는 중이다. 입체파 그림 속 인물처럼, 가련한 군상은 대각선으로 기운 모양새다. 시대를 거스르는 자신의 존재로 인한 무게감에 짓눌려 금방이라도 무너지려는 듯하다.

미래주의 회화의 정수라 할 수 있는 〈심리 상태〉 트립틱은 1912년 베르넴죈 갤러리가 파리에서 처음 선보인 미래주의 전시회의 하이라이트였다. 그가 르네상스 제단화와 흡사한 형식인 트립틱을 택한 것은 뜻밖의 일이었다. 미래파는 과거와의 모든 관계를 단절하고자 했기 때문이다. 하지만 프랑스 평단에서는 그보다 보초니가 동시대 작품들을 참고한 것에 언짢은 기색을 드러냈다. 이런 평도 있었다. "애송이 같은 보초니는 브라크와 피카소를 어설프게 따라 하는 흉내쟁이에 불과하다."

알고 보면 입체파와 미래파, 양극단에 선 예술가들은 상대를 관찰하고 교훈을 얻으면서 서로 영향을 미쳤다. 프랑스의 입체파 화가 로베르 들로네(Robert Delaunay, 1885~1941)가 이탈리아 작품들에 흥미가 있었던 것은 분명한 사실이다. 들로네가 그린 〈카디프 팀(L'équipe de Cardiff)〉(1912~1913)에서는 입체파와 미래파의 특징을 상당수 발견할 수 있다.

〈카디프 팀〉은 파리에서 럭비 시합을 벌이는 두 팀을 그리고 있다. 한 선수가 머리 위로 높이 뜬 공을 잡으려 뛰어오른다. 공중을 올려다보기 위해 고개는 뒤로 젖힌 채다. 이를테면 관람

차, 복엽비행기, 파리에서 가장 인기 있는 여행지인 에펠 탑처럼, 이 그림은 보다 현대적인 여가생활을 주제로 삼고 있다. 그림이 시각적으로 상징하는 바는 분명했다. 하늘에 닿을 때까지 높이 뻗어 가는 가속도, 곧 미래에 닿게 될 힘이었다. 서로 다른 시공간에서 나타나는 다양한 동작들은 한 덩어리가 된다. 동시성을 이용한 또 다른 미래파 작품이었다. 갖가지 이미지들을 몽타주식으로 표현한 대목에서는 입체파의 콜라주 기법(그리고 현대의 포스터 광고)을 떠올리게 된다. 하지만 그런 방식으로 들로네가 표현한 풍경은 입체파와 미래파, 어느 쪽의 미학에도 속하지 않았다. 그의 작품에는 미래파다운 분열된 힘도, 역동성도 없었다. 또 브라크나 피카소를 기준으로 삼을 때는, 색채가 너무 다채로웠다.

이런 이유로 아폴리네르는 친한 프랑스 화가들이 탐탁지 않게 여기던 마리네티의 미래파로부터 거리를 두게 할 수 있었다. 아폴리네르는 미래주의를 "멍청한 열정, 무지한 열광"이며 "어리석은 짓"이라 평했다. 그러나 미래주의는 심지어 아폴리네르의 지인들 사이에서도 인기였다. 그리하여 밀라노에서 온 남자 앞에서 체면을 구기고 싶지 않았던 아폴리네르는 사실상 두 가지 운동을 결합한 작품들에 '입체미래파(Cubo-Futurism)'[19]라는 새로운 이름을 붙이는 수밖에 없었다. 그는 들로네의 〈카디프 팀〉을 새로운 미술운동의 포문을 연 작품으로 평하고, 이를 '오르피즘(Orphism)'이라 명명했다(영혼을 울리는 음악을 연주해 신들을 즐겁게 해주었던 오르페우스에서 이름을 딴 것이다).

19 제1차 세계대전 이전에 입체파와 미래주의의 특징을 결합한 것으로, 절대주의와 구성주의 이전의 과도기에 나타난 양식이다.

하지만 프랑스 지식인들이 미래주의, 또는 마리네티와 그의 줄기찬 홍보활동을 막거나 받아들이기에는 너무 늦어버렸다. 파리에서 시작된 미래주의 전시회는 런던, 베를린, 브뤼셀, 암스테르담 등지를 거쳐 유럽을 순회했다. 마리네티는 전시회가 열리는 곳마다 다니며 소동을 일으키고, 허풍을 떨고, 사람들을 설득했다. 상트페테르부르크부터 샌프란시스코까지, 온갖 사람과 악수하고 떠든 다음 기계성이 돋보이고 한층 광적인 비전을 담은 그림을 내걸었다. 세간에서 관심을 보였다. 현대미술의 발전을 주도해온 파리는 미래주의로 인해 분열되었다. 1912년 이후에는 전 세계 곳곳에서 예술사의 새로운 장이 시작되었다. 어느 도시에서든, 입체미래파에는 비슷한 반응을 보였다.

영국의 화가 겸 작가 윈덤 루이스(Wyndham Lewis, 1882~1957)는 런던에서 활동 중인 화가와 조각가 중 마음 맞는 이들을 모아 새로운 미술운동을 시작했다. '소용돌이파(Vorticism)'는 입체미래파에 기반을 두었다. 1913년부터 1914년 사이에, 국외에서 활동 중이던 미국 시인 에즈라 파운드는 "소용돌이는 에너지의 극대화된 지점"이라는 말을 했다. 운동의 명칭은 여기에서 딴 것이다. 소용돌이파는 제1차 세계대전이 발발한 통에 꽃을 피우기도 전에 사그라들었다. 그랬더라도 이 시기에 등장한 작품 중 일부는 기억할 만하다. 개중 가장 유명한 작품으로는 제이컵 엡스타인(Jacob Epstein, 1880~1959)의 〈착암기(Rock Drill)〉(1913~1915)를 꼽을 수 있다.

엡스타인은 미국에서 나고 배웠지만, 1905년 영국으로 건너가 정착했다. 엡스타인은 파리에서 피카소를 만난 뒤 "거장 또는 비범한 취향과 감성을 지닌 사람, 어느 쪽으로 생각하든 독보적인 예술가"라 평했다. 그 뒤에 곧 〈착암기〉를 선보였다. 1913년

에 제작된 작품이지만, 지금 기준으로 봐도 완전히 미래적인 조각이다. 키가 2미터에 달하는 '로봇 파충류-인간-기계'는 땅 위에 우뚝 솟은 거대한 실물 착암기에 양다리를 벌리고 올라타 있다. 착암기를 지탱하는 삼각대의 다리 두 개가 그 위에 선 생명체를 위협한다. 양다리 사이로 보이는 검은 공기드릴은 마치 대자연에 그 단단한 끝을 박으려는 커다란 남근처럼 아래를 향하고 있다. 괴물의 머리를 보면 기도하는 사마귀 같다. 가까이 다가오는 모든 존재를 공격하려는 그/그것의 눈에는 끝으로 갈수록 가늘어지는 안대가 씌워 있다. 기계에 대한 에로티시즘, 마리네티가 꿈꾸는 기계를 찬양하는 작품이었다.

엡스타인은 이 작품에 대해 "실험적인 전전(戰前) 시기였던 1913년 (……) 기계를 향한 열정이 불씨가 되어 (……) 여기 오늘과 내일을 살아가는 무장한 불길한 형상이 있다"고 설명했다. 엡스타인이 창조한 프랑켄슈타인의 괴물은 이내 불길한 예언자가 되었다. 제1차 세계대전이라는 피의 대학살은 인간과 기계의 화합을 처절히 무너뜨렸다. 기계에 흥미를 잃은 엡스타인은 〈착암기〉를 해체해, 작품의 일부만을 청동상으로 개작했다. 그 결과, 보기 흉한 모습으로 절단된 '기계-인간-괴물'이 탄생했다. 몸통 아랫부분을 잘라내고 그/그것의 왼팔 절반도 잘라낸 모습이었다. 한때 천하무적의 전사처럼 보이던 투구를 쓴 얼굴은 영구적인 혼란에 빠진 처량한 모양새가 되었다.

엡스타인은 노선을 바꿨지만, 마리네티가 이끄는 미래파는 선언, 선전, 투쟁을 멈추지 않으며 행진을 계속했다. 예술계의 이탈리아인 흥행사 마리네티는 자신의 공연에서 주먹다짐하는 것을 전혀 부끄러워하지 않았다. 오히려 적당히 언쟁을 벌여야만 미래파의 생존에 필요한 '대중의 관심'이라는 산소를 얻을 수 있

다는 사실을 깨달았다. 그러나 제1차 세계대전이 계속될수록 마리네티의 위협적인 쇼맨십, 대중을 부추기는 연설에 차츰 먹구름이 끼기 시작했다. 정치적 판도가 바뀌고 있었다. 불만에 찬 유럽인들은 미래파에서 외치는 '송구영신'을 반겼다. 공산주의가 임박하고 있었다. 파시즘도 마찬가지였다.

흔히 좌파 성향의 진보주의자들이 예술을 주도한다는 것이 사회적 통념이다. 그러한 인식에 반대하는 분위기 속에서, 마리네티는 문학적 재능을 발휘해 「파시스트 선언」을 공동 집필한다. 이 선언문은 1919년 이탈리아에서 발표되었다. 「미래주의 선언」을 발표한 지 고작 10년 뒤의 일이었다. 이후에는 무솔리니와 친분을 쌓았고, 1919년에는 파시스트의 지지를 바탕으로 국회의원 선거에 출마했다(결과는 낙선이었다). 알려진 바에 따르면 마리네티가 추구한 파시즘은 그로 인해 등장한 해로운 집단과는 성격이 전혀 달랐다. 이러한 차이는 그가 노선을 달리하면서 더욱 두드러졌다. 그러나 어쨌든 무솔리니에게는 계속해서 충성을 바쳤고 그에 대한 공개적인 지지도 견고했다.

미래주의가 파시즘으로 직결되었다는 주장은 상황을 확대해석한 것이다. 그렇더라도 예술이 그처럼 놀랍고도 재앙을 부르는 방식으로 정치에 영향을 미쳤던 시기를 간과한다면, 불편한 진실을 외면하는 꼴이다. 미래주의는 영원히 파시즘과 떼려야 뗄 수 없는 관계다.

09

울림을 그려낸
칸딘스키

칸딘스키/
오르피즘/
청기사파
1910~1914년

Kandinskii/
Orphism/
Blue Rider

'추상미술'이란 예컨대 집이나 강아지 같은 물리적 주제를 그리려는 시늉이나 시도조차 하지 않는 회화와 조각을 가리킨다. 추상미술에서는 그런 주제를 담은 작품을 실패작으로 본다. 추상미술의 목적은 인간이 인지할 수 없는 미지의 세계를 상상해서 구현하는 것이기 때문이다. 이따금 이를 '비구상미술'이라 부르기도 한다.

얼핏 아무렇게나 휘갈긴 선이나 사각형처럼 보여 '다섯 살배기도 그릴 수 있겠다'는 생각이 절로 드는 작품들을 알고 있을 것이다. 물론 그렇게 생각할 수도 있지만, 실제로는 불가능한 일이다. 화가가 그린 선과 독자 여러분이나 나 같은 일반인이 그린

선이 어떻게 다른지 설명하기란 정말이지 까다로운 일이지만 어쨌거나 그 둘 사이에는 차이가 있다. 유동성 혹은 구성이나 형태와 관련된 무언가가 있기 때문에 수백만 명이 현대미술관으로 우르르 몰려가 마크 로스코, 바실리 칸딘스키 같은 화가들이 그린 추상미술 작품을 감상하는 것이다. 그들은 어떤 식으로든 형태와 붓을 다뤄 디자인을 만들어냄으로써 보는 이와 유의미한 관계를 맺는다. 비록 작품을 보는 이들이 그 방법이나 원인을 잘 모르더라도 말이다. 추상미술은 회화와 조각에 서사가 있어야 한다는 이성적인 생각을 뒤집기에, 다소 알쏭달쏭한 것이 사실이다. 복잡한 개념을 대체로 단순한 방식으로 표현하는데, 나 역시 앞으로 몇 장에 걸쳐 이런 식으로 이야기를 전개할 생각이다.

"프란체스코는 마흔이 다 돼서야 불현듯
자기 전유물이 된 별표를 그리느라
반평생을 허비했다는 사실을 깨달았다."

마네는 〈압생트를 마시는 남자〉 같은 그림에서 세부적인 요소들을 생략하기 시작했다. 그렇게 보면 19세기 중반에 추상미술이 이미 시작되었다고 주장할 법도 하다. 이후에 등장한 예술가들은 대기 중의 빛을 포착하거나(인상파), 색채의 감정적 특징을 강조하거나(야수파), 다각도에서 관찰한 대상을 표현하면서(입체파) 시각적인 정보를 더 많이 없애버렸다.

지금 와서 돌이켜보건대, 생략의 과정이 결국 모든 세부적인 묘사의 제거로 이어져 추상미술이 등장하게 된 것은 필연이 아니었나 싶다. 사진의 등장 이후에 활동한 마네와 그 뒤를 이은 예술가들은 사회적 관찰자, 철학자, 삶의 은밀한 진실을 밝혀내는 '선각자'야말로 자신들의 역할이라 여겼다. 카메라 덕분에 현실을 유사하게 재현하는 일상적인 작업에서 해방된 예술가들은, 감상자들이 전에는 품을 수 없던 생각과 감정을 자극할 수 있도록 새로운 표현방식을 탐구하게 되었다.

유럽에서 활동 중이던 선구적인 화가 및 조각가 들은 열정적으로, 지치는 기색 없이 그러한 역할을 수행했다. 그들에게는 새로이 찾은 자유와 스스로에게 부여한 방랑할 권리가 있었다. 그리하여 예술의 발전이라는 명목 아래 대상을 단순화하고 특징을 왜곡하며, 물질을 분해한 다음 기하학적 형태로 이어붙였다. 예술과 예술가의 역할을 재정의한 혁명이 시작된 지 40년이 지난 1910년, 비로소 전통과의 궁극적인 단절이 이루어졌다.

프란티셰크 쿠프카(František Kupka, 1871~1957)는 아폴리네르가 '오르피즘'이라 명명한, 파리의 입체미래파에 속한 인물이었다. 1910년 쿠프카는 어떻게 보더라도 불가해한 작품을 그리기 시작했다. 알록달록한 그림 속에는 주제를 알려주는 단서가 전혀 없었다. 예술가나 친분 있는 이들을 제외한 사람들이 보기에

는 도저히 이해할 수 없는 그림이었다. 쿠프카가 그린 〈1단계(The First Step)〉(1910?)는 추상미술로 나아가는 실험적인 출발을 보여주는 사례다. 검은 배경 위에 여러 개의 원과 원반이 그려져 있다. 눈에 가장 잘 띄는 원은 캔버스 위쪽 중앙에 배치되어 있다. 윗부분이 잘린 모양의 큼지막하고 하얀 원은 물에 빠지기 직전인 삶은 달걀처럼 보인다. 왼쪽 아랫부분은 그보다 작은 회색 원반과 살짝 겹쳐 있다. 두 개의 커다란 원반 주위로는 11.5개의 파란색, 붉은색 동그라미가 호를 그리고 있다. 이 작고 둥근 도형들은 하나같이 초록색 원이 둘러싸고 있다. 그림 왼쪽의 거대한 붉은 고리가 마치 벤다이어그램처럼 모든 원을 꿰뚫는다. 그게 다다.

〈1단계〉에는 주제가 없다. 그야말로 추상적인 그림이었다. 쿠프카는 이 그림을 통해 바깥의 공간, 우주와 인간의 관계를 탐색했다. 화가는 태양, 달, 행성의 상관관계를 시각적으로 표현했다(선견지명이 돋보이는 제목은 특히나 인상적이다). 특정한 대상을 그리지 않고, 대신 캔버스에 자신의 생각을 끼적여놓았다.

그로부터 2년 뒤, 오르피즘의 창시자로 알려진 들로네가 추상미술로 눈길을 돌렸다. 광범위한 영향을 미친 것으로 평가되는 〈동시 원반(Disque simultané)〉(1912)은 독일의 전위파, 얼마 뒤에는 미국의 추상표현주의자들에게 영감을 주었다. 언뜻 보기에 다채로운 다트 판처럼 보이는 그림이다. 과거의 〈1단계〉가 그랬듯 역시나 물리적인 주제는 없었다. 그렇지만 쿠프카의 그림과는 결정적인 차이가 있었다. 들로네는 그림에 물리적 대상에 대한 암시, 행성 간의 관계 같은 것을 담지 않는 대신, 주제를 '색칠'하기로 마음먹었다.

쇠라가 그랬듯 들로네도 색채론에 매료되었다. 그 역시 프

랑스 화학자 미셸 외젠 슈브뢸의 저작에 감동한 터였다. 슈브뢸의 저서 중 1839년에 출간된『색채의 동시 대비 법칙에 대하여 (De la loi du contraste simultanédes couleurs)』(이는 들로네가 그림에 붙인 제목이기도 하다)는 특히 유명하다. 이 책에서 슈브뢸은 색상환에서 가까이 있는 색들이 서로 영향을 주고받는 원리를 설명했다(이는 현대미술의 전체 역사에서 줄곧 되풀이된 이슈이기도 하다). 쇠라가 색채론을 이용해 인상파에 응답했다면, 들로네는 이를 활용해 입체파의 방식에 색채를 끌어들였다. 그는 브라크와 피카소가 선보인 해체 기법을 색상환에 적용했다. 그리하여 따로 떼어낸 색상들로 둥근 과녁판을 만든 다음, 미리 잘라놓은 피자처럼 4등분했다. 각 부분은 부채꼴 모양의 일곱 가지 색 조각으로 이루어져 있다. 그 결과 네 가지 색으로 구성된 동심원 일곱 개가 생겼다.

　현실이 '색의 질서'를 오염시켰다는 결론에 이른 들로네는 다름 아닌 '색'을 그림의 유일한 주제로 선택했다. 그가 원한 것은 한 곡의 음악과는 또 다른, 화음과 음색으로 떨리는 그림이었다. 이는 그리스 신화 속 시인이자 음악가인 오르페우스의 이름을 딴 미술운동, 오르피즘이 추구하는 목표이기도 했다. 전위파는 음악과 예술이 밀접한 관계를 맺고 있다고 여기기 시작했다.

　이는 추상미술 선구자들의 작품을 이해하는 데 도움이 될 만한 통찰이다. 온통 알록달록한 색으로 처바른 작품을 순수미술인 양 치장해 대중을 우롱하려는 것도, 작품을 현실과 괴리시켜 예언적이거나 신비로운 모습으로 보이게 하려는 것도 아니었다. 그들은 스스로를 음악가에, 그림을 악보에 비유했다.

　예술가들이 추상미술로 돌아서게 된 동기가 여기서 설명된다. 노래나 가사가 없는 음악은 그야말로 추상적인 예술형식이

다. 점차 고조되는 바이올린과 우레 같은 소리를 내는 드럼은 직접적인 표현을 빌리지 않고도 청중을 상상 속 풍경으로 이끈다. 음악을 접한 청중은 자유로이 상상의 나래를 펼치면서 저마다 곡에 담긴 의미를 해석한다. 청중이 음악에서 감동을 받았다면, 작곡가가 그러한 반응을 이끌어내게끔 음표를 배열했기 때문이다. 초기에 나타난 추상미술 작품들은 이와 매우 흡사한데, 한 가지 다른 점이라면 미술가들은 색과 형태를 이용했다는 것이다.

19세기 독일의 낭만주의 작곡가 리하르트 바그너는 반세기 전에 이미 음악과 미술의 결합이 지닌 잠재력을 깨달았다. '종합예술(Gesamtkunstwerk)'을 완성하는 것이 그의 꿈이었다. 예술의 형태를 하나로 통합해, 인생을 바꾸고 사회에 기여하는 힘을 지닌 숭고하고 창의적인 독립체를 창조하겠다는 이상이었다. 바그너는 야심찬 인간이었다.

독일의 철학자 아르투어 쇼펜하우어(1788~1860)를 존경했다는 사실에서도 이 점이 드러난다. 쇼펜하우어의 음악론은 바그너에게 깊은 인상을 남겼다. 염세주의자인 쇼펜하우어는 모두가 '의지'의 노예이며 기본적이고도 끝없는 성(性), 식(食), 안전 같은 욕망에 갇혀 살아가므로, 인생은 무의미하다고 생각했다. 그리고 이처럼 단조로운 쳇바퀴에서 구원받을 유일한 방법은 인간에게 초월적이며 지적인 출구를 제시하고 긴장을 해소해주는 예술뿐이라 주장했다. 음악은 추상적이다. 귀로는 들리지만 눈에 보이지 않는 음표는 인간이 추구하는 '의지'와 이성의 감옥에 갇힌 상상력을 해방한다. 그렇기에 그의 주장대로라면 모두가 열망하는 얼마간의 자유를 실현할 수 있는 지고한 예술은 음악이었다.

바그너는 쇼펜하우어의 이론을 받아들여서 예술을 두 가지

로 분류했다. 음악과 시, 무용이 한 무리에 속하는데, 이들은 오로지 '예술가'의 노력을 통해서만 구현되기 때문이라는 것이 그의 주장이었다. 그리고 '예술가'가 '자연의 사물'을 빚어 탄생시키는 회화, 조각, 건축이 다른 한 무리에 속했다. 각각의 예술형식이 서로 영향을 주고받으면서 그 자체의 참된 (또한 찬연한) 잠재력에 닿을 수 있는 형태를 고안하려는 시도였다.

바그너가 모스크바 볼쇼이 극장에서 선보인 오페라 〈로엔그린(Lohengrin)〉을 관람하던 러시아의 젊은 법학과 교수는 오페라의 같은 대목을 몇 번이고 곱씹는 중이었다. 그러고는 종합예술을 구현하려던 작곡가의 야심이 음악 속에서 실현되었음을 알았다. 바실리 칸딘스키(Vasilii Kandinskii, 1866~1944)는 바그너가 10세기 무렵 이야기를 소재로 만들어낸 위대한 오페라의 서막 중 몇 마디를 듣자마자 무언가를 '보기' 시작했다. 그리고 마음속으로 살아 있는 듯 생생한 그림을 그려냈다. 바로 칸딘스키가 사랑하는 모스크바, 러시아의 민속과 민속예술에 뿌리를 두고 동화 속 도시로 양식화된 곳이었다. "눈앞에 (……) 색이 보였다. 거칠고 광포한 선들이 내 앞에서 움직였다." 섬세한 아마추어 화가였던 칸딘스키에게는 충분히 경이로운 사건이었다. 과연 그가 바그너의 오페라처럼 감정이 풍부하고 장엄한 그림을 그릴 수 있을까? 그저 거장의 음악을 모방하려는 게 아니라, 색에서는 음을, 구성에서는 조성을 느낄 수 있는 작품을 말이다.

같은 해인 1896년, 칸딘스키는 예술에 대한 열정을 가슴에 품고 모스크바에서 열리고 있던 프랑스 인상파 순회전시를 보러 갔다. 그리고 그곳에서 들판에 쌓인 건초를 그린 모네의 연작과 조우했다. 러시아 청년 칸딘스키에게는 역사에 남을 만한 날이었다. 그는 당시를 이렇게 회상한다. "그때까지는 러시아에 국

한된, 현실적인 작품만을 알고 있었다. (……) 한데 난데없이, 생전처음으로 그림을 보게 되었다. 작품 목록을 보니 '건초더미'라는 제목이었다. 그림에 주제가 없다는 따분한 생각만 했다. 그런데 그림이 나를 사로잡은 것은 물론, 내 마음속에 잊을 수 없는 인상을 남겼다는 사실을 깨닫고 놀랍고도 혼란스러웠다."

서른 살이던 칸딘스키는 주체할 수 없는 목적의식이 혈관을 타고 흐르는 것을 느꼈다. 결국 1896년 12월, 모스크바 대학 법학과 교수직을 반납하고 러시아를 떠나기로 결심했다. 그가 향한 곳은 유럽의 예술과 교육의 중심지 뮌헨이었다. 독일에 도착한 직후에는 순수미술 과정에 등록했다. 신입생이 된 칸딘스키는 인상파, 후기인상파, 야수파의 화풍을 순식간에 익혔고, 이내 독일에서 인정받는 전위파 예술가가 되었다.

칸딘스키가 전업화가로서 처음 그린 그림엔 모네와 고흐의 특징이 섞여 있다. 유화 〈뮌헨-플라네그 I(München-Planegg I)〉(1901)에서는 흙투성이 길이 벌판을 비스듬히 가로지르고 있다. 이 길은 배경에 보이는 거대한 화강암 절벽과 맞닿는 지평선까지 이어졌다가 사라진다. 짧고 굵고 강렬한 터치는 팔레트나이프로 표현했다. 쪽빛 하늘은 고흐의 표현주의, 해를 머금은 들판은 모네의 인상주의를 연상시킨다.

그로부터 몇 년이 흐른 뒤, 칸딘스키는 야수파의 강렬한 색감과 단순한 형태에 가까운 화법을 보여주고 있었다. 그는 몇 년 동안 독일 남부의 무르나우라는 마을을 집중적으로 연구했다. 〈무르나우, 마을 거리(Murnau, Dorfstraße)〉(1908)는 그 무렵 칸딘스키가 이뤄낸 발전을 보여주는 대표작이다. 깊이 있으면서 대담한 색채로 풍경을 표현하고, 마티스와 드랭의 방식대로 개별적인 특징은 대부분 배제했다. 1년 뒤에는 〈코헬, 곧게 뻗은 길

(Kochel, Gerade Straße)〉(1909)이라는 작품을 그렸다. 디테일이 생략된 이 그림에서 관객의 이해를 돕는 요소라고는 드문드문 그려진 나무 세 그루와 막대처럼 표현된 사람 둘뿐이다. 이런 것들을 서사적 지표로 삼지 않는 이상, 그림은 단순히 짙은 주황색(집), 노란색과 빨간색(들판), 파란색(하늘색 도로, 짙은 파란색 산)을 조각조각 이어붙인 것에 불과하다.

이렇듯 완전한 추상을 추구해나가는 과정에, 또한 직업화가로 활동하는 내내 음악은 칸딘스키의 예술과 인생에서 중요한 몫을 차지했다. 〈코헬, 곧게 뻗은 길〉을 그린 그해, 칸딘스키는 음악에 대한 함의를 담아 '즉흥'이라는 제목으로 단 연작을 선보인다. 〈즉흥〉 연작은 소리가 빚어내는 풍경을 시각적으로 묘사하고자 했다. 그러면 그림을 통해 색채가 들려주는 '내면의 소리'를 들을 수 있을 터였다. 이로써 작품에서 현실을 떠올리게끔 하는 요소들은 더욱 줄어들었다. 칸딘스키는 그림에서 관람객 또는 청중의 주의를 분산하는 '관습적 의미'를 배제할 때 비로소 '내면의 소리'를 들을 수 있다는 주장을 증명해 보였다.

엄밀히 따지자면 〈즉흥 Ⅳ(Improvisation Ⅳ)〉(1909)는 칸딘스키가 처음 그린 추상화는 아니다. 물론 그림을 보고 중앙에 보이는 파란색 형체가 나무이고, 그것이 서 있는 붉은색 토대는 들판이며, 우측 상단에 보이는 노란색은 하늘이라는 사실을 알아차리자면 몇 분이 걸리겠지만 말이다. 왼쪽 상단 모서리에 불협화음을 보이는 색들은 무지개를 나타낸다. 흠, 사람들은 이를 보고 하늘의 프리즘인 무지개가 색에 천착하는 칸딘스키의 작품에서 흔한 모티브로 이용된다는 정도만 깨달을 뿐이다.

칸딘스키는 이제 작품과 현실 사이의 모든 고리를 끊어버리는 단계에 이르렀다. 파리의 쿠프카와 들로네 역시 바로 이 시

기에 추상주의와 어젠다를 공유하는 오르피즘을 추구한 것은
단순한 우연이 아니다. 20세기 초 전위예술은 프랑스를 넘어 독
일, 이탈리아, 러시아, 네덜란드, 영국까지 저변을 확대하는 듯했
지만, 여전히 작은 패거리에 불과했고 그중 다수는 서로 친분이
있는 사이였다. 예나 지금이나 변함없이 유목민 같은 이들이었
다. 한 예로 모스크바 태생인 칸딘스키는 뮌헨에 살림을 차렸지
만 주 무대는 파리였다. 이곳에서 거트루드와 리오 스타인 남매
(그리고 오누이가 수집한 마티스와 피카소 컬렉션)를 만나게 된
다. 그 무렵 프랑스인 들로네는 천부적인 재능을 지닌 우크라이
나인 소니아 테르크(Sonia Terk, 1885~1979)를 만나 결혼했다. 상트
페테르부르크에서 교육을 받은 테르크는 독일에 있는 미술대학
에 진학했고, 1905년에는 파리에 정착했다.

　　그러니까 예술가들은 설사 같은 시간, 같은 장소에 없다 하
더라도 예술적으로는 모두 같은 공기를 들이마시고 있는 셈이
었다. 그 공기는 음악과 더불어 널리 퍼져나갔다. 들로네는 색의
배합이 빚어내는 멋진 효과를 연구하다가 완전한 추상을 추구
하게 되었다. 칸딘스키 역시 같은 목적지에 도착했지만, 출발점
은 달랐다. 다시 한 번, 그가 각성한 위대한 순간은 음악회에 참
석했을 때 찾아왔다.

　　1911년 1월, 칸딘스키는 당시 세간을 시끄럽게 하던 빈 출
신 작곡가 아널드 쇤베르크(Arnold Schönberg, 1874~1951)의 무조(無
調)음악을 듣기 위해 뮌헨으로 향했다. 그리고 음악에 깊이 감동
한 그날 밤, 곡에 화답하고자 〈즉흥 III - 음악회〉(1911) 작업에 착
수했다. 이틀 뒤 완성된 작품에는 쇤베르크의 음악에서 받은 영
향이 뚜렷하게 드러나 있었다. 그림의 우측 상단 모서리에 그린
큼지막한 검은 삼각형은 그랜드피아노로, 좌측 하단 구석에 그

려진 서서 음악에 열중하는 청중을 더욱 가까이 끌어당기는 매력을 상징한다. 대각선 구도로 배치된 피아노와 청중은 그림을 이등분한다. 대각선 한쪽은 생기 넘치는 노란색 덩어리인데, 이는 피아노가 빚어내는 경이로운 소리를 의미한다. 다른 한쪽은 좀 더 모호하다. 흰색 바탕에 보라색, 파란색, 주황색, 노란색이 뒤섞여 있다. 무언가 떠오를 법도 하지만, 그게 정확히 무엇인지 알아내기까지는 꽤 애를 먹을 것이다.

칸딘스키는 완전한 추상에 더욱더 가까이 가는 중이었다. 몇 달 뒤에는 드디어 이해할 수 있는 물리적 세계의 요소라고는 하나도 없는 그림을 그려냈다. 쇤베르크에 힘입어 이룬 획기적인 발견이었다. 칸딘스키는 예술적 동지를 찾았다. 쇤베르크에게 편지를 보내 자신이 생각하는 색채론을 이야기한 다음, 회화에서도 "음악과 같은 열정을 펼쳐 보일 수 있다"고 주장했다. 이에 쇤베르크가 고무적인 답장을 보내면서 위대한 예술가들 사이의 우정은 평생 동안 지속되었다. 둘은 그 이후에도 이를테면 '반논리적으로 현대적 조화를 추구하는 방법'이라든가 (쇼펜하우어식으로 말하자면) '예술에서 의식적 의지를 배제하기' 같은 고매한 구상들을 적은 서신을 주고받았다. 요점은 칸딘스키가 자신을 재현에서 해방하고, 학습이 아닌 본능을 바탕으로 그림을 그려야 한다는 것이다. 그 말인즉슨, 날것 그대로의 그림, 또한 어울리지 않는 색과 붓질을 나란히 배치해 관람자의 감성을 일깨우는 그림을 그려야 한다는 주장이었다. 음악적으로 말하자면 '불협화음'이었다.

〈원이 있는 그림(Bild mit Kreis)〉(1911)은 칸딘스키가 처음으로 그린 완전한 추상화이다. 가로 1미터, 세로 1.5미터 정도의 커다란 화폭에는 통 이해할 수 없는 풍성한 색채가 그득하다. 그림

의 표면에서 공명하는 자주색, 파란색, 노란색, 초록색은 형태도, 문자 그대로의 의미도 전혀 없었다. 왼쪽으로는 자주색 선이 지그재그를 이루며 떨어지고 있다. 선이 지나는 공간은 여러 색으로 칠한 넓고 형체 없는 면이다. 셀프 인테리어를 하는 사람이 벽에 시험 삼아 페인트를 이것저것 발라본 듯한 모양새다. 상단에는 각각 검정색, 파란색으로 칠한 둥근 형체 두 개를 그렸다. 얼핏 눈처럼 보이지만, 이는 칸딘스키의 의도에서 벗어난 해석이다.

칸딘스키는 이 작품이 악보처럼 보이길 바랐다. 그러자면 순전히 추상적이면서도 더 듣기 좋은 울림이 있어야 했다. 코사크 기병, 말, 언덕, 탑, 무지개, 성서 속 이야기 등은 칸딘스키가 자주 사용하는 모티브들이다. 하지만 이를 아는 사람이라도 이 작품에서는 눈에 익은 모티브를 찾을 수 없을 것이다. 칸딘스키는 같은 해 집필한 저서 『예술에서 정신적인 것에 대하여(Über das geistige in der kunst)』에서 예술과 색채에 대한 다양한 이론들을 제시했다. 짤막한 논의 한 대목에서는 자신의 작품에 담긴 음악성을 은유적으로 정리했다. "보통 이르기를, 색은 영혼에 직접적으로 영향을 미치는 힘이다. 색은 건반, 눈은 현을 때리는 해머, 영혼은 여러 개의 현이 달린 피아노다. 예술가는 피아노를 연주하는 손이다. 그들은 건반을 눌러 영혼을 전율케 한다." 〈원이 있는 그림〉에 담은 열정적이고 감정적인 정신은 바그너의 오페라에 대한 이른 응답이었다. 그러나 그보다 더 나은 그림을 그릴 수 있다고 생각한 칸딘스키는 작품에 만족하지 못했다.

1911년은 그 무렵 칸딘스키가 그린 작품들만큼이나 그의 그림 인생에서 격동적인 해였다. 먼저 쇤베르크의 연주회가 있었고, 그의 초기작에 해당하는 저서를 출간한 후 파격적인 작품

〈원이 있는 그림〉을 내놓았다. 공사다망한 해였다. 그뿐만이 아니었다. 칸딘스키는 뮌헨의 전위파 내 독일 예술가들과 사이가 틀어졌다. 독일 예술계에서는 이미 선두주자였지만, 동료들이 추상회화에 대한 자신의 열정에 의문을 표한 탓에 불화를 빚게 되었다. 그러고는 분개한 나머지, 여러 학문에 걸친 집단인 '청기사파(Die Blaue Reiter)'라는 모임을 만들었다.

칸딘스키는 들로네와 쇤베르크에게 청기사파에 합류할 것을 권했고, 둘 다 친구의 청을 받아들였다. 마찬가지로 뮌헨에서 잘나가는 예술가들과 사이가 좋지 않았던 프란츠 마르크(Franz Marc, 1880~1916)와 아우구스트 마케(August Macke, 1887~1914)도 무리에 참여했다. 청기사의 '청'은 중요한 상징이었다. 그들은 파란색이 고유한 영적 속성을 담고 있다고 믿었다. 청색은 감정과 무의식을 아우르는 만물의 내적 본성을 외부 세계 및 우주와 통합할 수 있는 색이었다. '기사' 역시 뜻하는 바가 있었다. 그들은 말(馬)을 사랑했다. 민속문화에 대한 낭만적 관심 때문에 생긴 애정이었다. 청기사파는 자신들이 추구하는 모험, 자유, 본능적 움직임, 현대 상업주의 사회에 대한 거부라는 예술적 목표에 말이 지닌 원시적인 속성을 결합했다.

칸딘스키는 청기사파를 출범시키면서 작품활동을 할 수 있는 공간을 얻었고, 덕분에 가장 중요한 연작으로 자리매김할 작품을 쉬지 않고 그릴 수 있었는데, 이 역시 음악적 은유를 담은 것이었다. 그는 교향곡 못지않게 웅장한 규모와 구조를 지닌 작품을 완성하겠다는 야심을 품고 1910년부터 〈구성(Komposition)〉 연작을 시작했다. 연작 가운데 맨 처음 발표한 세 점은 제2차 세계대전 중 훼손되었기 때문에, 〈구성 Ⅳ〉(1911)가 현존하는 첫 번째 작품이 되었다. 가로 2.5미터, 세로 1.6미터에 이르는 거대하

고 다채로운 이 작품을 보면, 그가 여전히 야수파의 영향 아래 있었음을 알 수 있다.

이 연작을 보면 〈원이 있는 그림〉의 완전한 추상을 그가 얼마나 불만스러워했을지 알 만하다. 같은 해에 그린 〈구성 IV〉는 상당히 구상적이다. 세 산이 있는 풍경을 표현한 이 작품의 왼쪽에는 자주색의 작은 산이, 가운데에는 커다랗고 파란 산이, 오른쪽에는 그보다 큰 노란색 산이 보인다. 파란 산 꼭대기에는 성을, 그 옆의 노란색 산기슭에는 탑 두 개를 그려놓았다. 파란 산 앞에는 카자흐스탄 기병 세 명이 서 있다. 이들이 손에 든 커다랗고 검은 창 두 개는 인상적으로 그림을 가른다. 그 오른쪽의 풍경은 평화롭고 조화롭다. 은은하게 섞은 파스텔톤 색을 배경으로 연인이 서로를 비스듬히 끌어안고 있다. 왼쪽에 보이는 풍경은 격렬하기 짝이 없다. 폭풍이 몰아치는 바다 위에서 두 척의 배가 거칠게 노를 저으며 안간힘을 쓰고 있다. 가운데의 검은 선은 마치 전쟁터에서 춤추는 칼처럼 교차한다. 미약하게 뜬 활 모양의 무지개 사이로 폭풍이 모습을 드러내고 있다.

〈구성 IV〉는 인간과 신화, 하늘과 땅, 선과 악, 전쟁과 평화 사이의 관계 등 칸딘스키의 다양한 관심사를 아우른다. 하나같이 바그너의 생각 및 독일 낭만주의 정신과 밀접한 관계가 있는 서사적 주제였다. 그래도 여전히 칸딘스키가 좇는 '종합예술'과는 거리가 있었다. 그는 독일이 낳은 위대한 작곡가 바그너가 오페라 〈니벨룽겐의 반지(Der Ring des Nibelungen)〉를 통해 종합예술을 구현하는 데 성공을 거두었다고 생각했다. 자신의 작품은 그에 견줄 수 없었다. 바그너만큼 성공을 거둔 것은 그로부터 2년 뒤의 일이다.

〈구성 VII〉(그림 28 참고)은 〈니벨룽겐의 반지〉에 맞먹을 만한

작품이었다. 〈구성〉 연작은 물론 그의 그림 인생을 통틀어도 정점에 달했다고 할 만했다. 가로 2미터, 세로 3미터짜리 캔버스에 그린 이 작품은 칸딘스키의 모든 그림 중에서 규모가 가장 크다. 수년간의 연구, 사전 스케치, 예술적 연구가 쌓여서 이뤄낸 영광스러운 결과물이었다. 이 무렵 칸딘스키는 마법 같은 재료, 즉 추상을 이용해야 교향곡에 견줄 만한 그림을 그릴 수 있다는 사실을 깨달았다. 〈구성 Ⅶ〉은 주제에 대한 시각적 단서를 전혀 제공하지 않고 보는 이들이 각자의 방식으로 그림을 감상하게끔 내버려둔다.

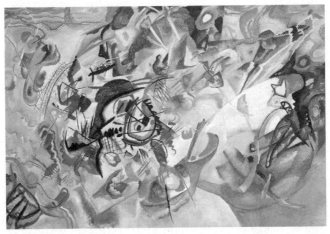

그림 28
바실리 칸딘스키 〈구성 Ⅶ〉
1913년

칸딘스키는 캔버스 정가운데에 모양이 완벽하지 않은 검은 원을 그렸다. 그의 마음속 환각이 만들어낸 태풍의 눈인 셈이다. 그 주변으로 색채들이 불꽃처럼 터지면서 사방팔방 뻗어나간다.

왼쪽은 그보다 더 혼란스럽고 광포하다. 색색의 곡선은 표면에 상처를 남긴다. 검정색과 진홍색 면은 상흔을 뜻한다. 오른쪽은 상대적으로 차분하고 널찍하며, 색채 역시 한결 조화롭다. 그러나 가장자리 쪽으로 눈길을 돌리면 검정색, 초록색, 회색이 혼란스럽게 섞인 가운데로 어둠이 내리고 있다.

칸딘스키는 이 그림에서도 변함없이 관람자에게 익숙한 주제를 파악할 수 있는 단서를 제시하지 않는다. 그 때문에 그림을 해석하는 일은 흥미롭지만 동시에 골치 아픈 것이 되어버린다. 놀랍게도 이는 화가가 의도한 바대로 성공한 셈이다. 그의 그림을 접한 관람자는 붓질이 들려주는 소리를 '듣기' 시작한다. 충돌하는 색은 심벌즈, 비뚤배뚤한 노란 선은 요란하게 울리는 트럼펫, 중심부의 검정색은 여러 대의 바이올린이 빚어내는 열띤 소리를 떠올리게 한다. 배경에서는 드럼 소리가 단조롭게 울린다. 아래쪽 중앙으로는 검고 가느다란 선 하나가 쓸쓸히 모습을 드러내고 있다. 혼돈에 질서를 부여해야 하는 지휘자임에 분명하다.

칸딘스키의 걸작을 눈여겨보고 칭송한 이들 중에는 독일 출생의 스위스 화가 파울 클레(Paul Klee, 1879~1940)도 있었다. 칸딘스키처럼 뮌헨에서 공부한 그는 독일의 표현주의와 상징주의를 실험대에 올렸다. 칸딘스키와 비슷한 인생관을 견지하던 클레는 예술을 통해 인간, 환경, 영적 자아를 연결할 수 있다고 생각했다. (부모가 음악애호가였고 아내는 피아니스트로) 열렬한 음악애호가라는 사실도, 토착예술과 민속예술에 흥미가 있다는 점도 칸딘스키와 같았다. 칸딘스키는 손아래인 클레에게 청기사파에 합류할 것을 권유했다. 이렇게 한 예술가가 탄생했다.

아무리 재능을 타고났더라도, 클레 역시 자기만의 예술적

양식을 찾으려 애썼다. 옛 거장들을 비롯해 인상파와 야수파 그리고 피카소와 브라크의 입체파 작품을 연구했지만, 아직 자기만의 스타일을 찾지 못하고 있었다. 칸딘스키와 들로네를 비롯한 청기사파 동료들은 클레가 자기만의 비전을 추구할 수 있게끔 자신감을 불어넣고 격려해주었다. 결국 시의적절한 순간 계시가 찾아왔는데, 클레의 경우엔 음악이 아닌 여행이었다. 1914년, 그림을 그리기 위해 튀니스로 떠나 겪은 일들이 클레 자신과 예술관을 바꾸어놓았다. 그 여행 전까지는 주로 사실적인 스케치나 동판화, 흑백판화만을 작업했다.

튀니스에서 며칠을 보낸 클레는 북아프리카의 빛이 빚어낸 색채의 진정한 가능성에 눈을 떴다. 길고 길었던 혼자만의 싸움은 끝이 났다. 고통에서 벗어나 한껏 들뜬 그는 공표했다. "난 색과 하나가 되었다. 나는 이제 진정한 화가다." 튀니스에 머물며 그린 수채화 〈모스크가 있는 함마메트(Hammamet mit der moschee)〉(1914)는 이 말을 뒷받침하는 근거가 되었다. 섬세한 분홍색을 칠해 그린 반 폭짜리 그림 두 장을 연결한 작품이다. 상단에는 튀니스 북서부의 소도시 함마메트의 직선에 가까운 스카이라인을 그렸다. 담청색 하늘이 모스크와 잎이 무성한 나무를 비춘다. 하단은 추상화에 가깝다. 분홍색과 빨간색을 마음대로 이어붙인 다음, 자주색과 초록색 물감을 흩뿌렸다. 마치 얇은 퀼트 천으로 캔버스를 덮은 듯하다.

구성은 청기사파의 정수인 정신성에 따른 것이다. 상단에 재현된 현실은 하단의 정신계와 일체를 이룬다. 클레는 내적 세계와 외적 세계를 그린 다음, 색을 이용해 둘을 하나로 합쳤다. 칸딘스키와 마찬가지로, 예술의 목적은 "가시적인 것의 묘사가 아니라, [삶을] 가시적으로 만드는 것"이라 생각했다.

클레가 절정기에 올랐다는 명백한 증거는 그림에서도 나타
난다. 사사롭고 천진난만한 화풍, 비현실적이고 순수한 색으로
구현한 지극히 정교한 디자인, 그림 속에서 서로를 지지하고 규
정하는 요소들. 브라크로 대표되는 입체파의 평면성, 들로네의
서정적인 오르피즘, 칸딘스키의 추상화에서 나타나는 색채 대비
까지, 클레의 모든 작품이 그렇듯 온갖 영향이 뒤범벅된 그림이
었다. 주제는 그렇더라도, 그러한 구상을 하나의 작품으로 표현
한 것은 클레의 고유한 솜씨였다.

클레의 작품은 한 점에서 시작해 '선과 함께 거닐었다'. 최
종 목표로 삼고자 하는 현실적인 아이디어는 없었다. 시간이 흐
르면 모든 것이 분명해져, 이미지가 눈앞에 나타나리라 생각했
다. 그 이미지를 평평한 색 블록으로 구현하는 것은 그때 하면
될 일이었다. 작업 중에 팔레트를 내려놓고 쉴 때면 음악을 들었
다. 그리하여 각기 다른 색조를 상징하는 다양한 소리들을 느끼
며 이미지를 구성했다.

쿠프카, 들로네, 칸딘스키, 클레는 귓가를 울리는 음악을 느
끼며 추상주의를 추구했다. 그들은 익히 알려진 세계를 잘라내
고, 보는 이의 감각과 영혼을 일깨워 감옥 같은 현실에서 해방할
그림을 그렸다. 그리고 이를 이루고자 색과 음악을 작품의 주제
로 삼았다. 이는 분명 추상주의라는 여정의 종착지가 아니었을
까? 그러니까 내 말은, 그게 아니라면 달리 어떤 종점이 있단 말
인가?

10

러시아의
천재들

<u>절대주의/</u>
<u>구성주의</u>
<u>1915~1925년</u>

Suprematism/
Constructivism

　　음악과 무관하게 추상미술에 접근하는 색다른 선택지 한
가지는, 물질적인 것이든 가상의 것이든, 주제라는 개념을 모조
리 포기하는 것이다. 그래, 정신 나간 소리처럼 들리겠지. 어쨌거
나 '무(無)'를 그릴 수는 없는 노릇 아닌가?

　　당연히 불가능하다. 하지만 작품 자체의 물리적 특징을 강
조할 수는 있다. 풍경, 인물, 물체 따위의 일상 속 현실을 그리는
대신 색, 색조, 물감(또는 작품에 사용하는 다른 재료)의 무게감
이나 질감, 그리고 움직임과 공간에 대한 감각 및 구도의 조화를
시험하는 것을 목표로 삼을 수도 있다. 기존의 것을 거부하고 새
로운 세계의 질서를 세우고자 하는 예술 말이다.

그렇게 하려면 작품에 담긴 비하인드 스토리를 없애야 한다. 파격적인 아이디어였다. 예술은 시각적인 언어이다. 묘사하고 표현하는 것이 예술이 하는 일이다. 아무것도 암시하지 않는 회화나 조각은 내용 없는 책, 줄거리 없는 극작품과 다름없다. 심지어 칸딘스키와 들로네의 추상회화조차 음악적 상징주의와 성서의 알레고리 같은 형태(칸딘스키), 또는 색상환처럼 실존하는 출발점(들로네) 같은 방식으로 관람객에게 조금이라도 서사적 측면을 보여주었다. 작품의 기술적이고 물질적인 측면, 또 삶과 세계 및 모든 사물과의 관계에 온전히 집중하려면, 예술의 역할과 관람객이 기대하는 바를 광범위하게 재평가해야 한다. 즉 선사시대 동굴벽화까지 거슬러 올라가는, '암시'라는 예술의 전통을 부숴야 한다는 뜻이다. 그런 일이 실제로 일어나려면 매우 특별한 환경이 필요하다.

척박한 땅에서 자라는 양귀비꽃을 모르는 사람은 없을 것이다. 무시무시한 제1차 세계대전의 전장이었던 프랑스 북부 벌판에 가보면, 한여름에 지면에서 어른거리는 아침 안개처럼 지천에 깔린 강렬한 붉은빛을 볼 수 있다. 폭탄으로 골이 파이고 전사자의 살과 피로 비옥해진 그 땅에서 자라는 수백만 송이의 양귀비꽃이 내뿜는 빛이다.

위대한 예술은 재앙으로 인한 혼란, 지진 같은 대사건 속에서 꽃을 피우는 경향이 있다. 혁명과 전쟁에 휩싸였던 프랑스에서 현대미술이 시작된 것도 우연은 아니다. 또는 여기서 한 걸음 더 나아가 재현의 포기를 의미하는 전통과의 커다란 단절은, 반체제 지도자들에게 자극받은 시민들의 불만에 둘러싸인 전위파 지식인들이 활동하던 어떤 나라에서든 일어날 수 있었다.

현대미술의 다음 장을 쓴 이들은 바로 혁명적인 러시아의

예술가들이었다. 러시아는 정신적 외상과 함께 20세기를 시작
한 터였다. 1904년 발발한 러일전쟁은 러시아에 굴욕과 패배를
안겨주었다. 비난의 화살은 독재 군주인 니콜라이 2세 황제에게
향했다. 민심을 얻지 못한 군주가 맞닥뜨린 난관에 국내 문제가
더해졌다. 국민의 대다수를 차지하는 노동계급은 유해한 환경,
박한 급료, 긴 노동시간에 심각한 환멸을 느끼고 있었지만, 황제
를 비롯한 귀족들은 그들에게 감내할 것을 강요했다. 노동자들
의 분노는 절정에 달해, 1905년 1월 22일에는 황제의 사치스러
운 상트페테르부르크 겨울궁전까지 반대 시위 행렬이 이어졌다.
하지만 황제는 타협할 기미를 전혀 보이지 않았다. 그는 경찰에
시위대를 공격하라고 명했다. 그 결과 시위에 참가했던 노동자
중 100명 이상이 목숨을 잃었고, 그 날은 '피의 일요일'로 불리
게 되었다.

　피도 눈물도 없지만 효과적인 대처법이었다. 시위대는 힘
을 잃었다. 그렇지만 한편으로는 황제의 점진적 몰락을 불러올
씨앗을 심은 셈이었다. 노동자들은 시위 현장을 떠났지만, 완전
히 사라진 것은 아니었다. 1905년 10월에 대규모로 일어난 전국
적 파업은, 특히 레온 트로츠키의 주도 아래 설립된 상트페테르
부르크 소비에트(노동자 평의회)의 원조와 선동을 통해 혁명으
로 이어졌다. 이어 러시아 전역에 50개의 소비에트가 생겨났다.
다른 한편에서는 이오시프 스탈린이 포함된 볼셰비키파의 수뇌
블라디미르 레닌이 '반란의 시작'을 공표했다.

　니콜라이 2세는 노동자들을 대표하는 의회 '두마(Duma)'의
설립을 허가한 덕에 목숨을 부지했다. 그러나 황제는 두마의 실
체, 그리고 혁명 음모는 꿈에도 몰랐다. 국민이 혐오하는 황제는
1914년 제1차 세계대전이 터진 덕분에 자리를 지켰다. 군 최고

사령관을 맡음으로써 자신의 새로운 매력을 발견한 황제를 중심으로 러시아는 단결하는 듯했다. 그러나 나중에 드러났듯이 부족한 기량으로 정평이 난 군대는, 악덕 군주를 몰아내려는 멋진 장기 계획이었다. 황제가 이끈 군대는 전혀 쓸모가 없었다. 달라진 점이라면 민중이 비난할 대상이 생겼다는 것뿐이었다. 1917년, 사람들은 니콜라이 2세를 옥좌에서 무지막지하게 끌어내렸고, 그로부터 1년 뒤 황제는 처형되었다. 이때부터 레닌과 그가 이끄는 볼셰비키파가 나라를 장악했고, 이들은 러시아가 유토피아적 이상을 향한 국민들의 신념에 힘입은 공산주의 공화국임을 선포했다. 레닌이 권좌에 오르자 러시아는 180도로 변했고, 예술 역시 마찬가지였다.

트로츠키, 레닌, 스탈린은 그때까지 시도하거나 검증된 바 없는 평등주의 국가를 구상하고 계획했다. 이에 따라 러시아의 전위파 예술가들은 과거에 구현되지 않은 예술 형태를 궁리했다. 볼셰비키파의 선택은 카를 마르크스에게 영감을 받은 공산주의라는 체계였다. 예술가들은 진보적이고 평등주의를 추구한다는 점에서 공산주의와 궤도를 같이하는 비구상미술이라는 새로운 예술 장르를 생각해냈다.

전 세계에 미친 영향력과 그 지속성을 판단 기준으로 삼자면, 러시아의 예술가들이 정치인들보다 한 수 위였다. 공산주의는 자칫하면 세계의 종말을 야기하는 대전쟁으로 번질 수도 있었던 서방과의 냉전을 불러왔고, 결국 실패로 막을 내렸다. 반면 비구상주의는 20세기 현대 디자인에 표본을 제시했으며, 그로부터 약 반세기 후 미국에 등장한 미니멀리즘의 기반을 마련했다. 이러한 발전이 전혀 뜻밖의 결과는 아니었다. 정치인들이 냉전에 매달리는 동안, 예술가들은 양국이 그들 스스로 인정한 것

보다 실제로 많은 영향을 주고받았다는 사실을 보여주고 있었다.

1912년에 러시아 화가 나탈리아 곤차로바(Natalia Goncharova)는 다음과 같은 글을 통해 러시아 예술가들의 혈관에서 솟구치는 자신감을 드러냈다. "동시대 러시아 예술은 절정에 이르렀으며, 현재 전 세계 무대에서 주역으로 활약하고 있다. 이제 동시대 서양의 아이디어는 우리에게 무용지물이다." 곤차로바 자신을 비롯한 러시아 예술가들은 한때 서유럽 예술의 모든 영향을 기꺼이 수용했으며, 이제는 홀로 전진할 준비가 되었다는 사실을 우회적으로 인정하는 글이었다.

많은 러시아 예술가들이 유럽 전역을 두루 여행하며 예술적 영감과 이해를 얻고자 했다. 심지어 파리나 뮌헨으로 여행을 떠날 형편이 안 되는 러시아 토박이 예술가들조차 세르게이 슈킨(Sergei Shchukin)의 모스크바 자택에서 세계적인 전위파들의 최신 걸작을 감상할 수 있었다. 세르게이 슈킨은 부유한 포목상으로, 최신 현대미술 작품들을 정열적으로 수집하는 인물이었다. 그는 매주 일요일 러시아를 대표하는 예술가와 지식인 들을 집에 초대해 박물관 부럽지 않은 컬렉션을 감상할 수 있게 했다.

1913년이 되자 진보적인 러시아 예술가들은 서유럽 예술을 따라잡기에 이르렀다. 그들은 모네, 세잔, 피카소, 마티스, 들로네, 보초니의 아이디어와 스타일을 받아들이고, 입체미래파 예술가들을 지지했다. 자신의 예술적 재능에 기고만장해진 상트페테르부르크의 예술가들은 서구 예술가들의 모험성에 의문을 표하기 시작했다. 그들 중 다수는 피카소를 비롯한 서구 예술가들이 많은 발전을 이루었지만 충분히 멀리 나아가지는 못했다고 여겼다.

카지미르 말레비치(Kazimir Malevich, 1878~1935)도 그런 이들

중 하나였다. 삼십대 중반의 재능 있는 화가 말레비치는 프랑
스-이탈리아 미술운동에 좌절하기 시작했지만, 그럼에도 1913
년 초까지 여전히 입체미래파 양식의 작품을 선보이고 있었다.
그는 '알로기즘(alogism)'이라는 관념을 사유하기 시작했다. '논리
적' 시각에서 바라본 부조리라는 뜻의 '알로기아(alogia)'라는 단
어에서 파생된 모호한 '이즘(ism)'이었다. 말레비치는 통념과 부
조리가 갈등을 빚는 교점에 흥미를 보였다. 그가 그린 〈암소와
바이올린(Cow and Violin)〉(1913)은 일종의 성명서 같은 작품이었
다. 전면 한가운데에 놓인 바이올린과 함께 여러 개의 평면을 겹
쳐놓은 이 작품은 대체로 일반적인 입체미래파 규범을 따르고
있다. 여기까지는 특이할 게 없다. 그러나 그림 바로 한가운데
짤따란 뿔을 단 암소 한 마리가 서 있다. 옆으로 선 암소는 다소
난처해 보인다. 익살맞고 별스러우면서 엉뚱하다. 현대미술의
의식적인 진지함에서 벗어나는 가벼운 기분 전환이다. 다다이즘
과 초현실주의의 전조가 된 〈암소와 바이올린〉은 얼핏 보면 〈몬
티 파이선의 곡예비행(Monty Python's Flying Circus)〉에 등장하는 초
현실적인 설인(雪人)을 그린 테리 길리엄의 작품이라 오해할 만
하다. 숱한 위대한 예술가들이 그랬듯, 말레비치 역시 발 빠르게
시대의 조짐을 읽었다.

　　부조리, 그리고 자신을 표현할 예술가의 권리를 주제로 한
말레비치의 실험은 러시아 전위파의 정신과 맞아떨어지는 것이
었다. 미래주의 성격을 띤 러시아 전위파 고유의 반체제 정신은
1913년에 발표한 그들의 미래주의 선언서 「대중의 취향에 따귀
를 때려라(A Slap in the Face of Public Taste)」에 드러나 있다.

　　미래주의 주제를 살린 불가해한 오페라 〈태양에 대한 승리
(Victory over the Sun)〉(1913)는 예술에 대한 위협이었다. 대본을 쓴

러시아의 미래파 시인 알렉세이 크루체니흐(Aleksei Kruchenykh)는
「대중의 취향에 따귀를 때려라」의 공동 집필자이기도 하다. 그
는 모국어인 러시아어를 무의미하게 변형해 '자움(zaum)'이라는
'초(超)논리적' 언어를 개발했다. 말의 의미가 아닌 감정적 소리
를 근거로 한 언어로, 말이 가진 기술(記述)적 기능을 없애는 효
과가 있었다. 줄거리 역시 범상치 않았다.

　미래에서 온 장사(壯士)가 하늘에 뜬 태양을 움켜쥐고는 상
자에 가둬버린다. 이는 쇠락하는 과거, 노후한 기술, 자연에 대한
인간의 과신을 상징한다. 그가 망설임 없이 태양을 없애자마자
지구는 우주 속으로, 미래를 향해 장렬하게 폭발한다. 그 순간,
혼란스러운 틈을 타 나타난 시간여행자는 순식간에 35세기로
이동한다. 인간이 만든 발명품으로 굴러가는 새로운 세계에서
인간이 어떻게 살아가는지 알아보기 위해서다. 미래에서 만난
'신인류'는 새로운 환경에 잘 적응해 살아가면서, 초현대적인 삶
을 움직이는 첨단 에너지에 호의적인 태도를 보인다. 반면, '강
하지 않다'는 이유로 악전고투하며 살아가는 일부 '겁쟁이'들도
있었다. 대충 어떤 내용인지 감이 올 것이다.

　그렇지만 첫선을 보인 상트페테르부르크 루나파크 극장에
모여든 관객들은 그 내용을 이해할 수 없었다. 사람들은 당혹스
럽고 언짢은 기분으로 돌아갔다. 대사는 알아들을 수 없었고 줄
거리는 지나치게 '파격적'이었다. 음악도 그들의 마음을 달래주
지 못했다. 작곡가 미하일 마튜신(Mikhail Matyushin, 1861~1934)은
무조 악절과 귀에 거슬리는 사분음을 집어넣었다. 지금은 곡 중
짧은 일부만 남아 있다. 골수 미래주의 팬과 음악학 연구자들에
게는 유감스러운 일이겠지만, 아마도 나를 포함한 일반인들에게
는 그다지 대단한 손실은 아닐 것이다. 어느 쪽이든, 마튜신이

음악보다 다른 것으로 오페라 제작, 또는 예술에 더 크게 이바지한 것은 사실이다.

마튜신은 오페라 작업에 말레비치를 끌어들여, 이 예술가 친구에게 무대와 의상 디자인을 부탁했다. 청을 받아들인 말레비치는 로봇처럼 생긴 알록달록한 보디 슈트, 기하학적 형태로 꾸민 배경 등 입체미래주의풍의 화려한 볼거리를 만들어냈다. 오페라의 일부로 보면 그다지 과격하지는 않았지만, 이색적이며 적절하게 미래적인 디자인이었다. 단 공연 끝 무렵의 한 장면만은 예외였다. 말레비치는 흔히 볼 수 있는 흰색 배경에 검은 사각형 하나를 덜렁 그려넣었다. 사각형은 하나의 작품이 아니라 전체적인 무대 디자인의 일부였지만, 상황은 다르게 흘러갔다.

흰색 천에 그린 단순한 검은 사각형은 예술사에서 수학적 원근법의 발견, 세잔의 양안시 실험, 뒤샹의 소변기 못지않게 중요한 일대 사건이었다. 당시 말레비치는 자신이 창조한 작품의 중요성을 깨닫지 못했다. 하지만 오페라를 두 번째 무대에 올린 1915년에는 검은 사각형이 지닌 힘을 충분히 알게 되었다. 그는 곡의 재현부를 작업하고 있던 마튜신에게 편지를 써 이렇게 부탁했다. "승리하는 [그리고 검은 사각형이 등장하는] 장면을 위해 내가 고안한 커튼 디자인을 적절한 곳에 배치해주면 정말 좋겠네. (……) 회화의 관점에서 굉장히 중요한 그림이 될 것이네. 무심결에 만든 것이 엄청난 결실을 낳고 있군그래."

여기서 말하는 '결실'이란 곧 순수하게 독창적인 예술 표현 방식을 뜻했다. 말레비치는 순전히 추상적인 형태, 철저히 비(非)묘사적인 회화 유형에 '절대주의(Suprematism)'라는 이름을 붙였다. 그의 절대주의 작품은 흰색 배경 위에 하나 또는 여러 개의 평면적, 기하학적 형태들로 구성되었다. 정사각형, 직사각형, 삼

각형, 또는 원에 검은색, 빨간색, 노란색, 파란색(가끔은 초록색)
을 뭉텅뭉텅 칠했다. 작가는 알려진 세계를 암시하는 시각적 단
서를 몽땅 없앰으로써 보는 이가 "비구상의 경험, (……) 순수한
감정의 우월함"을 즐길 수 있도록 했다고 말했다.

　본인의 주장대로, 말레비치는 성명서 같은 작품을 통해 예
술이 나아갈 새로운 방향을 제시하며 스타트를 끊었다. 자신이
〈태양에 대한 승리〉에서 선보인 무대 디자인 중 한 부분에서 영
감을 받아, 가로세로 각각 79.4센티미터 크기의 캔버스를 온통
흰색으로 칠한 뒤 가운데에 거대한 검은 사각형을 그렸다. 여기
에 '검은 사각형(Black Square)'(그림 29 참고)이라는 제목을 붙였다.
건조하기 짝이 없는, 의미에 충실한 제목을 택한 것은 도발적인
시도였다. 그림 너머의 의미를 탐구하지 않는 관람객들에게 보
내는 도전장이었다. 이 그림에서 '봐야' 할 것은 없었다. 그들이
알아야 할 모든 것은 그림의 제목과 캔버스 위에 있었다. 말레비
치는 스스로 "모든 것을 무(無)로 생략했다"고 말했다.

　그는 사람들이 〈검은 사각형〉을 연구해주기를 바랐다. 흰
색의 둘레와 가운데에 있는 검은 사각형 간의 관계 및 조화를 생
각해주기를, 물감의 질감을 즐기기를, 단색의 무중력상태와 다
른 색의 농도를 느끼기를 바랐다. 한 걸음 나아가 극도로 정적인
자신의 작품 속에 도사린 '긴장감'이 관람자에게 역동감과 운동
감을 전달하기를 바랐다. 말레비치는 이 모든 것이 가능하다고
믿었다. "예술이 지고 있던 대상이라는 짐을 내려놓았기" 때문이
었다. 그러니 이제 사람들은 거리낌 없이 모든 것을 보고, 무엇
이든 원하는 것을 볼 수 있었다.

　〈검은 사각형〉은 단순해 보일 수 있지만, 말레비치의 의도
는 복잡했다. 그는 설령 기존의 세계를 상징하는 모든 단서를 없

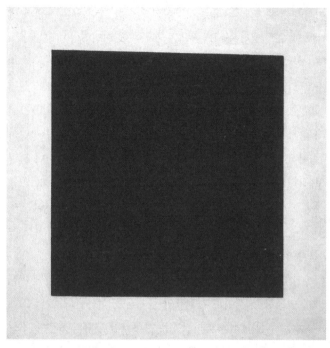

그림 29
카지미르 말레비치 〈검은 사각형〉
1915년

앤다 하더라도, 관람자는 머릿속에서 그림을 합리적으로 이해하려 들 것이라는 사실을 알고 있었다. 즉, 관람객들은 그림 속에서 의미를 찾으려 할 것이었다. 그렇지만 도대체 이 작품 속에서 어떤 요소를 이해하겠는가? 그리하여 사람들은 흰색 배경 위에 검은 사각형이 있다는 본질적인 사실로 어쩔 수 없이 돌아올 것이다. 그들의 의식적 심리 상태는 신호를 찾는 위성항법 장치처럼 절망스러운 순환에 갇히게 된다. 말레비치는 이렇듯 혼란이 지속되는 동안 내면 깊은 곳의 무의식이 마법을 부릴 기회가 생기기를 바랐다. 합리주의라는 감옥에서 벗어나기만 한다면, 무

의식을 통해 작가가 작은 사각형의 단순한 그림에 온 우주와 그 내부의 모든 생명을 나타냈음을 '볼' 수 있을 터였다.

말레비치는 두 가지 색조로 그린 이 작품이 삼라만상 속 지구를 담고 있으며, 빛과 어둠, 삶과 죽음을 다루고 있다고 생각했다. 그의 다른 절대주의 작품들과 마찬가지로 이번에도 그림의 틀은 없었다. 틀은 너무도 제한적이며, 지상의 경계를 상징하는 것이기 때문이었다. 대신 흰색 배경이 자연스레 그림이 걸린 하얀 벽으로 이어져 무한함을 느끼게 했다. 공간 속에 떠 있는 검은 사각형은 중력의 영향을 받지 않는다. 이는 질서 정연한 우주, 혹은 모든 것을 빨아들이는 구멍을 상징한다. 둘 중 어느 쪽이든, 어둠 속으로의 도약이었다.

절대주의는 대담한 발상이었다. 칸딘스키의 추상화는 이해하기 힘들지만, 적어도 시각적인 즐거움을 선사한다. 그의 거대한 연작 〈구성〉 앞에 선 사람들은 하나같이 그림의 표면에서 분출돼 춤추는 색채들의 아름다움에 감동하고 만다. 개개인의 호오와는 상관없이, 칸딘스키에게 다른 화가들만큼 뛰어난 그림 실력이 있었다는 사실은 분명하다. 그런데 말레비치의 절대주의 그림은 그렇지 않다.

하얀 캔버스 위의 검은 사각형? 글쎄, 누구나 그릴 수 있는 것 아닌가. 그런데 어째서 말레비치의 작품은 숭배를 받고 그 가치가 몇 백만 달러를 호가하는 반면, 우리의 작품은 하찮고 가치없는 것으로 여겨지는 걸까? 동시대 영국 예술가 트레이시 에민의 작품에도 같은 비난이 쏟아졌다. 이에 에민은 최초의 아이디어라는, 단순한 이유 때문이라고 답하지 않았는가?

그렇다. 분명 어느 정도 맞는 말이다. 예술에서는 독창적인 아이디어가 중요하다. 표절에는 지적인 가치가 전혀 없다. 그러

나 정통성에는 가치가 있다. 현대미술의 핵심은 혁신과 상상력이지, 현상 유지나 그보다 더 나쁜 흐리멍덩한 모방이 아니다. 게다가 수요와 공급의 법칙이 지배하는 자본주의 사회에서는 희소성을 경제적 가치의 기준으로 삼는다. 그러므로 독창성, 정통성, 희소성, 이 세 가지를 모두 따져보면 말레비치가 그린 〈검은 사각형〉의 가격이 수백만 달러에 이르는 반면, 여러분이나 내가 그린 것은 무가치한 이유를 알 수 있다. 말레비치의 것은 역사적으로 중요하며 고유한 작품으로, 시각예술 전체에 광범위한 영향을 미쳤기 때문이다.

"멋진걸." 흔히 말레비치의 추상예술에서 영향을 받은 것이 뻔한 디자인 제품들에 보이는 반응이다. 톰 포드의 패션, 뱅앤올룹슨 제품, 팩토리 레코드의 앨범 커버, 런던 언더그라운드의 로고, 브라질리아, 인피니티 풀[20]은 하나같이 절대주의의 기하학적 추상예술이라는 청사진을 보여준다. 정신 사나운 요소는 없애고, 모양을 단순화하고, 사용하는 색의 개수를 줄이고, 순수한 형태에 집중한다. 그리하여 여백이 있고 간결한 외양이 지성과 신중함, 현대성과 교양을 상징한다고 느낄 수밖에 없는 것이다.

그렇지만 그런 디자인들의 기원, 말레비치의 〈검은 사각형〉으로 다시 돌아가 보면, 여전히 그 그림이 사기나 장난에 불과하다는 의혹을 지울 수 없다. 물론 어리석은 생각이다. 그래도 (당연히 작가는 그럴 의도가 아니었겠지만) 나는 그런 생각을 하는 이유를 알 것도 같다. 말레비치가 다수의 관람객들을 상대로 질문을 던지고 있기 때문이다. 〈검은 사각형〉을 비롯한 거의 모든

20 한쪽 경계가 직각의 투명하고 얇은 판으로 되어 있어 하늘이나 바다와 맞닿아 있는 듯한 효과를 내는 수영장.

추상예술품을 향한 회의는 비슷한 이유 때문에 빚어진다. 이는 말레비치가 예술가, 그리고 그보다 우위에 있었던 관람객 간의 전통적 관계를 뒤바꾼 탓에 생긴 결과였다.

역사적으로 예술가의 역할은 굴종하는 것이었다. 화가와 조각가는 기득권을 가진 협회와 대중의 입장에서 기록하고, 영감을 불어넣고, 미화해야 했다. 대중은 우월한 입장에서 예술가가 교회나 개, 교황 같은 대상을 제대로 표현했는지 여부를 평가했다. 심지어 아카데미에 반기를 든 예술가들이 자기만의 방식을 택하고 점점 더 분명치 않은 그림을 그리던 시기에도 대중은 여전히 우위를 점하고 있었다. 알려진 세계를 묘사함으로써 사람들을 즐겁게 하거나 혼돈에 빠뜨리는 것 역시 여전히 예술가의 몫이었다. 칸딘스키의 추상화는 관람자에게 절반 정도의 노력을 요구함으로써 과거에 비해 높은 지위를 점했다. 매력적이고 생동감 넘치는 그의 그림은, 관람자에게 색채를 이미 아는 대상이나 주제로 이해하고픈 유혹을 뿌리치고, 음악 한 소절을 감상할 때처럼 상상 속 세상으로 옮겨갈 것을 요구한다.

그렇더라도 칸딘스키의 그림은 충분한 서사적 암시와 절묘한 색의 배합을 담고 있어, 그 자체로도 충분히 즐길 수 있었다. '이게 다 뭘 뜻하는 걸까?'라는 질문을 던질 필요는 없었다. 하지만 말레비치의 비구상미술에는 그런 식의 양보조차 없었다. 관람객과 무뚝뚝하게 대치하는 〈검은 사각형〉은, 그들로 하여금 이 작품이 그저 피상적인 검은색과 흰색 디자인 이상이라고 믿게끔 요구한다. "그림의 색과 질감은 그 자체로 중요하다." 말레비치가 내린 결론이다.

사실상 말레비치는 예술가를 주술사로 바꿔놓았다. 또한 예술을 예술가가 설정한 규칙에 따르는 심리 게임으로 바꿔놓

았다. 이제는 화가의 붓이나 조각가의 끌을 손에 쥔 사람이 관계에서 주도권을 쥐게 되었다. 작가는 새로이 종속적이고 불리한 입장에 처한 관람객에게 감히 자신을 전적으로 믿어보라며 도발했다. 이런 상황은 오늘날에도 여전하다. 추상예술은 우리 모두를 쉽게 속아넘어가는 바보처럼 만들고, 실제로 그곳에 없는 무언가를 믿게 하는 위험에 빠뜨린다. 아니면 당연히, 계시와도 같은 예술작품을 분별없이 무시하는 것은 우리에게 그것을 믿을 만한 용기가 없어서라고 몰아간다.

말레비치는 1913년 〈태양에 대한 승리〉 초연을 선보인 이후 2년간 남몰래 절대주의 작품들을 작업했다. 그러한 작업을 통해 "여전히 인지 영역 밖에 있는 것들을 발견하게 되었다"고 말했다. 원대한 주장이었다. "나의 새로운 작품은 지구에만 속하는 것이 아니다"라는 발언 역시 마찬가지였다. 심지어는 자신을 "우주 대통령"이라 칭하고, "궤도를 돌며 스스로 길을 개척해가는" 절대주의 위성(衛星)을 구상했다. 스스로에게 세계를 '기록'할 임무를 부여한 그는 은하계 사이를 오가며 바삐 해야 할 일들을 추가해나갔다.

괴이쩍게 들리지만, 그의 발언은 20세기 초 수많은 예술가와 지식인이 스스로 깨달은 정신 상태를 보여준다. 우주여행이라는 발상은 여전히 SF 소설에나 등장하는 것이었지, 현실적인 것은 아니었다. 지구 밖으로 떠나는 여행은 활발한 상상력을 타고난 낙천주의자들이 생각해낼 법한, 무한한 가능성을 담은 신나는 예측이었다. 그러나 말레비치의 발언은 그보다 음울하고 비관적이었다. 전위파들이 현대화의 부작용을 날로 근심하고 있음을 암시하는 말이었다. 제1차 세계대전이라는 참사가 목전에서 펼쳐지는 중이었다. 공동체는 분열되고, 수백만이 죽었다. 칸

딘스키와 말레비치를 비롯한 많은 예술가들이 혼돈과 유혈 사태의 원인으로 사회의 물질주의에 대한 집착, 섬뜩한 이기주의를 꼽았다.

말레비치는 지금이야말로 모두가 평생 행복하게 살 수 있는 시스템인 유토피아라는 이상을 구축해 새출발을 할 때라 생각했다. 그는 만물의 법칙을 따르는 한편, 세계를 덮친 불안에 질서를 가져다줄 수 있는 새로운 예술 형태를 고안해내며 인류에 기여했다. 〈절대주의〉(1915)는 그가 새로 시작한 미술운동에서 반복적으로 등장하는 여러 주제를 결합한 작품이다. 초상화용 캔버스에 흰색 바탕을 칠하고 가로세로가 제각각인 여러 개의 사각형을 배열했다. 어떤 것은 너무 가늘어 직선처럼 보이기도 한다. 대각선의 하강 궤도를 그리며 캔버스 상단의 절반을 차지하는 커다란 검은 사각형은 45도 각도로 기울어지면서 면이 넓어진다. 검은 사각형 위로는 그보다 작은 파란색, 빨간색, 초록색, 노란색 사각형이 중첩되어 있다. 얇고 검은 선이 그림을 둘로 나눈다. 그 아래 다소 두껍고 각진 노란색과 갈색의 띠 위에 작은 빨간 사각형이 있다. 알아볼 수 있는 현실 세계의 주제는 없다. 여기서 중요한 것은 관람자가 느끼는 감정이다. 넓은 흰색 바탕 위에서 서로 영향을 주고받는 형태들을 보고 느끼는 감정은 아마도 일상에서 거듭되는 움직임의 반영일 것이다. 각각의 색 덩어리는 다른 덩어리의 외양에 영향을 미친다. 인간들이 반복되는 일상 속에서 서로 영향을 주고받는 것과 같은 식이다. 말레비치는 절대주의를 순수예술로 보았다. 그것은 자연을 모방한 형상이 아니라 순수한 색과 모양을 표현한 유화였다.

1913년부터 1915년 사이 말레비치가 그린 작품들을 내건 전시회는 훗날 전설이 되었다. (상트페테르부르크의 옛 이름인)

페트로그라드에서 열린 합동 전시회의 이름은 '마지막 미래주의 전시: 0,10'이었다. 고의로 붙인 극적인 제목은 러시아의 실험적 예술가들이 세상에 보내는 메시지로, 이탈리아 미래주의의 종말 (마지막 미래주의 전시), 또 한편으로는 현대미술의 새로운 장의 시작(0,10)을 알리는 것이었다. '0,10'은 말레비치가 생각해 낸 아이디어였다. '10'은 애초에 전시회에 초청을 받은 작가 열명(결국에는 열네 명)을, '0'은 그들 모두가 추구한 것을 뜻한다. 말레비치의 설명에 따르면, 참여 작가 전원은 인지할 수 있는 주제를 모두 없애버렸다. 그들은 '무(無)'를 그렸다.

말레비치가 출품한 수십 점의 절대주의 작품 중에서 〈검은 사각형〉은 가장 중요한 자리를 차지했다. 이 작품은 두 벽이 맞닿아 이룬 직각을 대각선으로 가로지르는 모양새로, 천장 가까이 높은 귀퉁이에 걸렸다. 그 위치는 중요한 의미를 띠었다. 러시아정교회 가정에서 종교적 도상을 모시는 자리로, 이는 말레비치가 그림에 부여한 상징적 지위를 나타냈다.

말레비치와 함께 작품을 전시한 작가 중에는 우크라이나의 블라디미르 타틀린(Vladimir Tatlin, 1885~1953)도 있었다. 두 사람 모두 러시아 전위파 예술가들이 존경하는 인물이었다. 또한 상트페테르부르크를 기반으로 활동하는 신진 작가와 음악가, 미술가 들이 모여 만든 '청년동맹(Soyuz Molodyozhi)' 내의 영향력 있는 멤버이기도 했다. 둘은 같은 합동전에 계속 작품을 출품하면서 비구상미술을 선도하게 된다. 말레비치와 타틀린은 동유럽의 브라크와 피카소가 되어, 영웅처럼 단결해 새로운 예술적 기반을 깨부수려 할 수도 있었다. 그렇지만 실제로는 니콜라이 2세와 볼셰비키파 같은 견원지간이었다. 둘 사이의 질투심과 경쟁심, 그리고 예술관의 차이로 인한 의견 충돌과 반감은 갈수록 심해

졌다. 합동 전시회가 열릴 무렵에는 서로 보기만 해도 싫어할 정
도였다.

개막일이 다가올수록 적대감이 날로 강해졌다. 둘은 상대
방이 선수 치는 것(그리고 아이디어의 도용)을 막고 더 큰 인정
을 받기 위해 각자 은밀히 전시를 준비했다. 마무리 단계에서 느
낀 압박감 때문에, 이미 나빠질 대로 나빠진 둘의 관계에는 편집
증까지 더해졌다. 말레비치가 귀퉁이에 전시한 〈검은 사각형〉이
타틀린의 눈에 띄면서 상황은 더욱 악화됐다. 타틀린은 미쳐 날
뛰었다.

그 자리에 작품을 걸자고 한 것은 타틀린의 아이디어였다.
그는 특별히 귀퉁이에 맞는 조각까지 작업하고, 그에 걸맞게 '모
서리 역부조(Corner Counter-Relief)'(그림 30 참고)라는 제목까지 붙인
터였다. 그런데 정작 그 자리에 가보니 교활한 경쟁자가 자신의
아이디어를 훔친 탓에, 자기 작품이 미칠 영향력은 반감되고 말
았다. 모서리 자리는 마지막 결정타였다. 전위파 예술가들이라
도 별수 없었다. 그런 상황에서 남자들이라면 으레 그러듯이, 둘
은 유서 깊은 방법으로 분쟁을 해결하기로 결정하고 격렬한 주
먹다짐을 벌였다(누가 승자였는지는 전하지 않는다).

그 전시에 관해서라면, 실제로 아이디어를 도용한 쪽은 말
레비치였다. 절대주의는 성공리에 자리를 잡았고, 대부분의 관
람객은 극도로 당혹스러워하는 반응을 보였지만, 〈검은 사각형〉
은 전시의 주인공이 되었다. 하지만 그때뿐이었다. 오늘날 타틀
린의 〈모서리 역부조〉는 '조각계의 계시'라는 정당한 평가를 받
고 있다. 타틀린은 주석, 구리, 유리, 회반죽을 이용해 흥미로운
구조물 여러 개를 만들어 귀퉁이에 가슴 높이로 매달았다. 전쟁
이 터지기 직전인 1914년, 파리에서 들른 피카소의 작업실에서

영감을 받아 만든 작품이었다. 타틀린은 그곳에서 유명한 〈기타〉를 비롯해 피카소의 파피에 콜레 아상블라주 작품들을 접했다. 그는 피카소처럼 작업실에서 굴러다니는 잡동사니가 아니라, 현대적인 건축자재를 이용해 고유한 구조물을 만들어 자기만의 예술을 창조하는 방법을 찾아냈다. 유리, 철, 강철은 러시아의 볼셰비키파를 자극한 산업화 시대의 미래를 상징한다. 타틀린은 그런 식으로 재료들을 모아(조립해), 말레비치의 삭막한 회화보다 흥미롭고 강력하며 솔직한 작품, 우주론적 상징이 넘치는 작품을 만들 수 있다고 확신했다.

타틀린의 작품은 비현실적인 주장을 하지 않았다. 작품은 작품 그 자체였고, 그게 전부였다. 미학적 접근 방식은 건축과 크게 다를 바 없었다. 타틀린은 사용하는 재료의 물리적 특징과 배열에 흥미를 보였다. 입체적인 〈모서리 역부조〉는 작품의 건축적 구조, 재료의 성질, 그 재료들이 차지한 부피와 공간으로 관람자의 관심을 돌리려 했다. 피카소와 달리, 그는 채색이나 다른 처리를 통해 그가 사용한 잡동사니를 탈바꿈하려 하지도, 어떤 상징으로 추측할 수 있게끔 배열하지도 않았다. 말레비치보다는 현실적이었지만, 그의 비구상 작품은 공간 속에 자리한 오브제, 중력에 대한 저항, 질감, 무게감, 긴장감, 색조, 균형 등 말레비치의 작품과 많은 관심사를 공유하고 있었다.

타틀린이 1915년에 걸어놓은 〈모서리 역부조〉는 지금 보더라도 세련된 느낌이다. 금속판을 다듬어 만든 구와 곡선은 프랭크 게리의 건축물, 특히 빌바오에 있는 위대한 구겐하임 박물관(1997)의 구부러진 지붕보다 훨씬 앞선 것이다. 교차하는 벽을 가로질러 팽팽하게 연결된 철사가 재료들을 하나의 집합체로 엮는 모양새는, 노먼 포스터(Norman Foster)가 설계한, 남부 프랑

그림 30
블라디미르 타틀린 〈모서리 역부조〉
1914~1915년

스의 미요(Millau) 지역을 가로지르는 장엄한 현수교인 미요 대교
(2004)를 연상케 한다. 부자연스러운 모양의 〈모서리 역부조〉가
공중에 떠 있는 원리를 살펴보면 마치 지구 둘레를 궤도에 따라
회전하는 위성과도 같다. 당시 사람들은 이 작품이 장차 예술에
미칠 영향을 아직 인정하지 않고 있었다. 타틀린은 조각의 개념
을 재고찰했다. 조각 중에서는 최초로 현실을 모방하려 들지도,
과장하려 들지도 않은 작품이었다. 대신 그 자체의 규범 안에 존
재하며 고유한 기준으로 평가할 수 있는 오브제였다. 받침대에
세우지 않았기에 작품 주변을 돌아볼 수도 없고, 돌이나 황동이
주는 견고한 느낌도 없었다.
　〈모서리 역부조〉의 유전자는 바버라 헵워스와 헨리 무어의

추상 조각, 미니멀리스트 댄 플래빈의 형광등 작품, 칼 앤드리가 건축용 벽돌을 쌓아 만든 유명한 작품에서도 찾아볼 수 있다. 전시회의 이름은 적확했다. 그 전시는 미래주의의 종말을 알리는 신호였다.

전시회는 말레비치의 절대주의와 타틀린의 구성주의를 전 세계에 소개하는 계기가 되었다. 물론 '구성주의(Constructivism)' 라는 공식적인 명칭은 1921년에 구성주의 선언문이 발표된 이후에야 붙여진 것이지만 말이다. 하지만 1917년에 악의를 품은 말레비치가 타틀린의 작품을 비난의 의미로 '구성예술'이라 표현한 무렵부터 이미 구성주의라는 용어가 떠돌고 있었다.

러시아의 전위파가 예술을 새로운 기반 위에 올려놓았을 때, 레닌은 사회주의 국가 건설을 통해 전 세계를 마찬가지로 새로운 기반 위에 세우고자 했다. 독선적인 정치인 레닌은 예술을 포함한 거의 모든 것에 자신만의 견해가 있었다. 무엇보다도 서양 예술이 퇴폐적이며 자본주의적이고 속물적이라 생각했다. 그는 새로 건설한 소비에트연방 내에서는 예술에도 목적이 있어야 한다고 주장했다. 예술은 '만인이 이해할 수 있는' 것, 그리하여 국민과 국가의 욕구를 충족하는 것이어야만 했다. 이제는 예술학계의 중견이 된 타틀린에게도 이러한 의무를 다할 책임이 있었다. 류보프 포포바(Lyubov Popova, 1889~1924), 알렉산드르 로드첸코(Alexander Rodchenko, 1891~1956), 알렉산드라 엑스테르(Aleksandra Ekster, 1882~1949) 같은 그의 구성주의 동료들이 처한 입장 역시 다를 바 없었다.

현대미술사에서 흔히 볼 수 없는 동맹이었다. 러시아 예술가들은 기득권층에 반항하지 않고 고분고분하게 굴었다. 볼셰비키파로서도 러시아의 급진적이고 진보적인 예술가들을 포용하

는 것이야말로, 마찬가지로 급진적이고 진보적인 자신들의 새로운 생활양식을 널리 알릴 최선책이 아니었을까? 예술가들이 해야 할 일은 간단했다. 공산주의를 위한 시각적 정체성을 확립해야 했다. 구성주의자들이 이 제안을 받아들이면서 전위파와 좌파 사이에는 영구적인 관계가 형성되었다.

예술가들은 공산주의가 추구하는 유토피아적 이상이 즉각적으로 알아볼 수 있으며, 확신에 차 있고, 심리적으로 강력한 효과를 일으키도록 외양을 부여했다. 구성주의자들은 1915년 타틀린이 만든 비구상 작품을 토대로, 공동체 내에서 예술가가 맡아야 할 역할을 규정하고자 했다. 냉담한 지식인들처럼, 스스로 선택한 소수의 엘리트를 제외한 나머지에게는 아무런 의미도 없는 불가해한 작품을 만드는 일은 없을 터였다. 예술가는 대중과 예술을 연결하고, 대중에 봉사하는 존재여야 했다. 1919년에는 "오늘날의 예술가는 건축가이자 기술자, 지도자이자 십장이다"라는 말로 표현되었다. 당시 교사들이 그랬듯이, 어느 정도 맞는 말이었다.

예술가들은 만민 평등을 꾀했다. 이번만큼은 여성 예술가들도 조역으로 밀려나지 않고 운동의 중추에서 핵심적인 역할을 맡았다. 류보프 포포바, 알렉산드라 엑스테르, 그리고 로드첸코의 아내인 바르바라 스테파노바(Varvara Stepanova, 1894~1958)는 구성주의 예술의 규정, 발전, 형성 과정에서 주요 역할을 했다. 포포바는 일찍이 이러한 움직임을 두고 다음과 같이 규정했다. "회화에서 구성이란 부분들의 에너지를 합친 총량이다."

나아가 그들은 예술가가 다루는 캔버스의 역할도 변해야 하며, 이제는 그 자체의 고유한 예술적 가치, 곧 기하학적 형태로 구성된 그림의 바탕이 되는 '실재하는' 재료의 가치로 작품을

평가해야 한다고 주장했다. 구성주의자들은 '팍투라(faktura)'라는 용어로, 날것 그대로의 재료가 가진 본질적 특징을 강조하고 드러내려는 의도를 설명했다. 그 결과 캔버스, 물감, 그리고 캔버스를 고정하는 나무틀 등이 예술작품의 일부로 승격되었다.

　　재료와 기술에 대한 열정은 건축에 대한 뜨거운 관심으로 이어졌다. 일부 예술가들은 스스로를 예술가-기술자라 칭하기도 했다. 그중에는 타틀린도 있었다. 그러한 움직임 중 오늘날 가장 유명한 것은, 비록 실제로 지어지지는 않았지만 타틀린이 설계한 건축물이다. 지금은 간단히 '타틀린 탑'(그림 31 참고)이라는 이름으로 알려져 있다. 소용돌이 모양의 이 탑은 미술운동의 원대한 뜻을 온전히 담은 프로젝트였다. 유리와 철, 강철로 이루어진 400미터 높이의 구조물은 소비에트연방이야말로 그 어느 곳보다(특히 파리, 그리고 그곳에 서 있는 고작 300미터에 불과한 에펠 탑보다) 거대하고 뛰어나며 현대적인 나라라는, 전 세계를 향한 선언이었다.

　　탑의 규모와 재료는 타틀린이 품은 출세를 향한 야망의 시작에 불과했다. 탑에는 공산주의 국제본부라는 의미로 '제3인터내셔널 기념탑(Monument to the Third International)'이라는 이름을 붙였다. 상트페테르부르크의 네바 강 북쪽 강변에 짓게끔 고안한 것이었다. 끝이 뾰족하고 기울어진 비계(飛階) 모양의 뼈대는 공격적이지만 위풍당당하게 60도 각도로 세계를 향해 뻗어 있다. 3층짜리 탑은 구성주의 작품에서 흔히 보이는 기하학적 형태로 설계했다. 타틀린의 말에 따르면, 바닥에 있는 정육면체는 1년에 한 바퀴 축을 중심으로 회전하게 되어 있었다. 그 위층에는 한 달을 주기로 회전하는 그보다 작은 피라미드 모양 구조물을 올리도록 했다. 원통형의 꼭대기 층에서는 전 세계를 향해 공산

주의 선전을 방송할 것이었다. 이 최상층은 매일 360도 돌아가
도록 설계했다.

　　타틀린은 이 탑을 예술품이 아니라 진지하게 작성한 건축
제안서로 생각했다. 탑에 쏟은 노력과 창의력을 기준으로 하면
A+, 기술적 측면을 따지자면 B-(실제로 그 탑을 지을 수나 있을

까? 아마 불가능하지 싶다), 시의성 면에서는 '낙제'였다. 디자인을 완성한 1921년은 대규모 프로젝트를 벌이기에 적절한 해가 아니었다. 러시아는 가뭄, 흉작, 재앙에 가까운 기근에 시달리고 있었다. 수백만 명이 목숨을 잃는 판국에, 타틀린 탑은 시급한 사안이 아니었을 뿐만 아니라 어리석은 생각이었다. 공사는 차후로 미뤄졌고, 이후에는 영영 빛을 보지 못했다.

다른 한쪽에서는 구성주의자들이 '5×5=25'라는 합동 전시회를 열었다. 1921년 모스크바에서 열린 이 전시회의 이름은 말레비치의 '0,10'을 본뜬 것이었다. 구성주의 예술가 다섯 명이 각각 다섯 점씩 작품을 전시했다. 타틀린의 오랜 동료 로드첸코와 포포바도 참여했지만, 타틀린 자신은 발을 뺐다. 로드첸코는 〈순수한 빨강(Pure Red Color)〉, 〈순수한 파랑(Pure Blue Color)〉, 〈순수한 노랑(Pure Yellow Color)〉(1921)이라는 세 폭짜리 트립틱 작품을 전시했다. 작품들을 통칭하는 제목은 '마지막 회화(The Lsat Painting)' 또는 '회화의 죽음(The Death of Painting)'이었다. 각 작품은 제목에서 명시한 색을 카펫 타일처럼 칠한 단색의 캔버스였다. 로드첸코의 주장에 따르면 "논리적 결론으로 회화를 축소했을 경우" 벌어지는 일이었다. "확언하건대 저마다의 평면은 고유하므로 묘사라는 것은 불가능하다. 이게 끝이다." 정확한 작품 설명이었다. 그가 내린 결론은 이보다 정당할 수 없었다.

전 세계는 앞으로 몇 년 뒤면 로드첸코의 연작 같은 그림을 훨씬 많이 보게 될 터였고, 하나의 색으로 캔버스를 칠한 그의 작품은 이른 시기에 등장한 본보기였다. 장차 개념주의라는 옷을 입게 될 이 화풍은 구성주의와 접근법은 다르지만 그 결과물은 같았다. 그렇다면 로드첸코가 단색으로 표현한 캔버스는, 관람자의 마음속 깊은 곳에 숨은 감정을 자극하는 영적 차원을 담

고자 했던 추상표현주의 작품과 어떻게 다를까?

별반 다르지 않다는 것이 정답이다. 가장 중요한 차이는 작가의 의도이다. 로드첸코는 자신이 단색으로 전면을 칠한 캔버스들은 비구상적이며, 단순히 색을 입힌 한 점의 재료에 불과하다고 말했다. 반면 마크 로스코는 마찬가지로 단색으로 그린 자신의 작품에는 신비롭고 감정적이며 영적인 깊이가 있어, 그 이상의 의미를 띤다고 주장했다.

로드첸코는 비구상미술 언저리에서 말레비치가 선동하는 신념 체계에 맞서고자 했다. 말레비치는 관람객들에게 자신이 그린 사각형과 삼각형에는 시각적 기쁨을 주는 그래픽디자인 이상의 의미가 있다고 주장했다. 자신의 작품에 숨은 의미와 보편적 진실이 담겨 있다는 말이었다. 앞서 다루었듯이, 이런 식의 접근법은 예술가는 태어날 때부터 특별한 재능과 통찰력을 타고난다는 믿음에 의존한다. 그러나 로드첸코는 자신의 구성주의 회화는 특별하지도, 초월적이지도 않다고 말하고 있었다. 실제로 자신의 작품은 예술적 대상이 아니라 재료의 특징을 연구해 나가는 과정의 일부일 뿐이라는 말로 그 가치를 끌어내리기도 했다. 결과물의 구성 자체를 목표로 삼은 것이다.

1921년, 로드첸코는 구성주의 선언문과 함께 운동의 시작을 공표했다. 그 직후에는 예술이 "속물적"이라 주장하면서 "예술에 죽음을" 선고하는 성명서를 공개했다. 로드첸코는 물론 다른 구성주의 예술가들의 입장을 분명히 하려면 운동의 이름부터 바꿔야 했다. 이때부터 그들은 생산주의(Productivism)파로 불리게 된다. 이렇게 정리가 끝나자, 그들은 예술의 상아탑을 버리고 실용적인 물건을 만들어내는 일에 매달렸다. 예술가들은 사회에 보다 폭넓게 이바지하라는 레닌의 요구에 부응해 디자이

너로 변신했다. 포스터, 서체, 책, 옷, 가구, 건물, 극장 무대, 벽지,
가정용품 등을 디자인했다. 결과물은 풍성했다. 색상, 기하학적
모양, 그리고 자신들이 구성주의 예술에서 발전시켜온 구조적
특징들을 그래픽디자인에 성공적으로 덧입혔다. 공격적인 빨간
색과 흰색, 검은색을 쓴 포스터는 보는 즉시 이해할 수 있었다.
굵고 각진 덩어리 모양의 서체와 무늬가 들어간 옷도 마찬가지
였다.

　　포포바는 초록색 또는 파란색 동그라미로 장식한 최신 유
행의 드레스들을 디자인했다. 몽마르트르에서 맨해튼까지 재즈
클럽에 모여들어 유흥을 좇는 신여성들이 입어도 전혀 어색하
지 않았을 옷들이었다.(그림 32 참고) 로드첸코는 인쇄 및 그래픽
디자인계의 거장이 되었다. 그의 손을 거쳐 탄생한 레온 트로츠
키의 『일상의 질문들(Вопросы быта)』(1923)이라는 책의 표지는 말
레비치와 타틀린의 비구상미술에서 상당한 영향을 받았다. 하얀
바탕 위에 커다란 빨간 사각형이 한가운데를 차지하고 있다. 사
각형 가운데에 있는 물음표 두 개 중 비교적 큰 검정 물음표는
표지 상단부터 하단까지 드리웠다. 그보다 훨씬 작은 크기의 흰
색 물음표는 흡사 희미한 반향이기라도 한 양, 검정 물음표 속에
들어가 있다. 빨간색과 검은색의 굵은 선이 표지 상단과 하단의
테두리를 구성한다.

　　실로 놀라운 이미지였지만, 엘 리시츠키(El Lissitzky, 1890~
1941)의 포스터에는 비견할 수 없었다. 리시츠키는 젊은 시절 건
축을 공부했지만, 이후 말레비치의 절대주의라는 주술에 빠지고
만다. 당시 젊은 리시츠키는 혁명 후 불타오르는 러시아에서 예
술적 성장을 거듭하던 중이었다. 러시아는 레닌이 이끄는 사회주
의 정부를 축출하기 위해 반(反)볼셰비키 백위군이 일으킨 내전

에 휩싸였다. 리시츠키는 볼셰비키파의 대의를 지지할 생각으로
포스터를 만들었다. 절대주의의 상징인 기하학적 도형, 면의 중
첩, 흑백과 빨간색을 활용한 포스터였다. 그 결과 탄생한〈붉은 쐐
기로 백위군을 무찔러라(Beat the Whites with the Red Wedge)〉(그림 33
참고)는 역사상 가장 상징적인 포스터가 되었다. 이 강렬하고 명
쾌한 포스터는 선전예술의 좋은 예시라 할 수 있다. 리시츠키는
먼저 포스터를 대각선으로 이등분한 다음, 두 면을 각각 흰색과
검은색으로 채색했다. 흰색 바탕 위에는 납작하고 커다란 붉은
삼각형을 그렸다. 삼각형의 뾰족한 꼭짓점은 흑백의 경계를 뚫
고 나와, 검은 바탕 위에 놓인 흰색 원을 침범하고 있다. 그 끄트
머리에서 쪼개져 나온 붉은 파편 여러 개가 검은 바탕을 가로질
러 흰색 원 주변을 에워싸고 있다.

　이 포스터에서 흥미로운 점은 비구상미술의 형태와 양식을
극히 상징적이고 구상주의적인 방식으로 활용했다는 것이다. 리
시츠키는 이러한 요소들을 작품에 반영해 현실을 단순 명쾌하게
표현했다. 그의 작품은 외관상 평범한 형태라도 조화롭고 솜씨
좋게 배열하면 보는 이의 감정을 자극할 수 있다는 말레비치와
타틀린의 주장이 옳았음을 보여준다. 리시츠키의 이미지와 스타
일은 훗날 여러 그래픽디자이너, 팝아티스트 집단에 영향을 끼쳤
다. 한 예로, 독일 전자음악의 선구자 크라프트베르크(Kraftwerk)
는 유명한 앨범〈맨 머신(Man-Machine)〉(1978) 커버에 절대주의
및 구성주의 요소를 강하게 반영했다. 그런가 하면 스코틀랜드
의 록 밴드 프란츠 퍼디난드(Franz Ferdinand)가 2000년대 초반 발
표한 여러 장의 히트 앨범 커버에는 로드첸코와 리시츠키의 작
품을 대놓고 모방한 흔적이 보인다.

　리시츠키의 포스터가 지닌 영향력과 지속성은 비구상미술

그림 33
엘 리시츠키 〈붉은 쐐기로 백위군을 무찔러라〉
1919년

의 힘을 보여준다. 비구상미술은 위대한 예술가들의 손을 통해 현대적인 삶의 혼란을 헤치고 들어가 보다 심오하고도 근본적인 무언가를 묘사하고자 했다. 비구상미술이 대중의 마음을 움직인 것도 이 때문이다. 원색으로 칠한 엄격한 도형의 단순함에는 보는 이를 끌어당기고 매료시키는 무언가가 있지만, 그것을 말로 설명하거나 논증하는 것은 불가능하다. 어쨌든 러시아 비구상주의 예술가들에게는 어떤 것이든 무(無)로 만들어 누구나 알고 있는 것 이상의 무언가를 보여주는 능력이 있었다. 이는 물론 균형과 광학, 긴장감과 질감의 문제였다. 그러나 그보다 중요한 것은 무의식이었다. 사람들은 비구상미술을 좋아하지만 왜 좋아하는지는 알지 못한다. 말레비치, 타틀린, 로드첸코, 포포바,

리시츠키는 하나같이 천재적인 선지자들, 그리고 처음으로 완전한 추상미술을 선도한 이들이었다.

　하지만 그들만 있는 건 아니었다…….

몬드리안의
빨강 파랑 노랑

신조형주의
1917~1931년

Neo-Plasticism

　　예술계 관계자들이 이야기를 나누거나 글을 쓸 때 가식적
인 허튼소리를 늘어놓는 경우가 있다. 애석하지만 그게 현실이
다. 록 스타는 호텔의 기물을 파손하고, 운동선수는 부상을 당하
고, 예술계 사람들은 헛소리를 늘어놓는다. 가장 주된 범인은 미
술관에서 근무하는 큐레이터들이다. 그들은 전시회 도록이나 미
술관에 비치한 안내문에 다소 거만하고 도무지 이해할 수 없는
구절들을 쓰는 경향이 있다. "태동하는 병렬"이니 "교육학적 방
법"이니 하며 관람객들의 혼을 빼놓는 것은 그나마 나은 경우다.
최악은 관람객에게 모욕감과 당혹감을 주어 일평생 예술에 등
돌리게 하는 이들이다. 영 마음에 들지 않는다. 하지만 개인적

경험에 비추어 보자면, 큐레이터들은 일부러 둔감한 척하는 부류는 아니다. 그보다는 갈수록 범위가 넓어지는 미술 향유층에 적응해가는 유능한 개개인이다.

미술관은 엄청 똑똑한 인재가 넘쳐나는 학술 기관이다. 이런 곳에는 일류 대학에서 예술사를 전공했다는 경비원이나 카페 종업원도 흔하다. 그 내부는 지식인들이 경쟁을 벌이는 장(場)으로, 소수만 이해하는 미술 지식을 가지고 짓궂은 농담을 던지고 상대방을 물어뜯는 것이 일상다반사다. 이를테면 로스코의 후기작에 다마르, 달걀, 울트라마린 합성물감을 섞은 글레이즈를 사용했다는 사실 같은 세세한 정보들이 공동 화폐처럼 통한다.

일반적으로 예술사는 예술사학자들 사이에서 충분히 널리 퍼지지 않았다. 이는 미술관 관계자들이 세부 정보에 그토록 집착하는 까닭을 설명해준다. 수많은 예술작품이 연구를 통해 생명을 얻는다. 따라서 작품 관련 정보 역시 넘쳐난다. 가련한 큐레이터는 그 많은 정보를 모두 소화해야 하며, 다른 연구자의 주장을 표절했다는 비난을 피하기 위해 사견을 보탠다. 나아가 지극히 비판적인 동료들 앞에서 최대한 멍청이처럼 보이지 않도록 하면서 그런 정보들을 효과적으로 전달해야 한다. 그런 상황에 놓인다면 당황스럽기도 하거니와, 큐레이터 경력에 오점으로 남을 수 있기 때문이다. 전문가의 지위와 생전 처음 미술관을 찾은 관람객의 요구 사이에는 이렇듯 팽팽한 긴장이 도사리고 있다. 미술관 벽에 붙은 문구나 전시회 홍보물에 적힌 글이 온통 알아먹을 수 없는 용어나 문구로 가득한 것은 여기에서 비롯된 문제이다. 미술관에서는 그런 정보들이 미술에 익숙하지 않은 관람객들을 위한 것이라 주장한다. 그러나 때때로 예술계에 종사하는 사람만 이해할 수 있는 언어로, 업계의 소수 전문가만을

위해 쓰인 것이 현실이다.

예술가들 역시 같은 함정에 빠진다는 사실은 익히 알려진 사실이다. 나는 뛰어난 지성과 통찰력, 위대한 작품으로 마땅히 세간의 존경을 받는 예술가들을 인터뷰해왔다. 그러나 아무리 훌륭한 예술가라도 코앞에 마이크를 들이대는 순간, 명석한 면 모는 사라지고 만다. 30분 가까이 그가 떠들어대는 부연 설명, 전문용어, 뜬금없는 비유를 아무리 들어보아도 그의 작품을 이해하는 데는 조금도 도움이 되지 않는다. 사실, 이해와는 점점 더 거리가 멀어진다. 마치 등장인물들이 즐거이 담소를 나누면서도 날카로운 핵심은 절대로 건드리지 않는 『트리스트럼 샌디 (Tristram Shandys)』의[21] 세계에 들어와 있는 것처럼 말이다.

그러나 그게 문제가 될까? 예술가들이 시각적 언어로 소통하는 방식을 택한 것은 어쩌면 글이나 말로는 자신의 생각을 정리하기가 힘들다는 판단 때문이었을 것이다. 스스로 허세의 늪에 빠지는 말일지도 모르지만, 바로 여기에서 패러독스가 작동한다. 추상미술 화가들은 디테일을 생략함으로써 보편적 진리를 밝히는 일에 평생을 바쳤다. 내 개인적 경험에 비추어 볼 때, 그런 이들이 화려하고 애매한 말로 자신의 작품을 설명한다는 것은 질 나쁜 반칙이다. 말레비치는 우주선과 우주론적 해프닝을, 칸딘스키는 그림의 소리를 듣는 법을 이야기했다. 그나마 현실적인 타틀린조차 부피의 물질성, 3차원 공간이 만들어내는 긴장에 대한 개념을 말하고 또 말했다. 하지만 뭐니 뭐니 해도, 자기 추상미술 작품을 이해할 수 없게 의미를 설명하기로는 네덜란

21 영국의 성직자 겸 소설가 로런스 스턴이 '의식의 흐름' 기법을 이용해 쓴 미완성 소설이다. 소설 중간에 작가 서문이 등장하는 등, 예측할 수 없는 전개가 돋보인다.

드 화가 피트 몬드리안(Pieter Mondriaan, 1872~1944)이 최고다.

단순한 '격자' 모양 캔버스로 유명한 몬드리안 역시 미술평론가 루이 르로이가 1874년에 최초의 프랑스 인상파 전시회에 대해 악명 높은 혹평을 썼을 때 사용한 난해하고 부자연스러운 서사 방식으로 자신의 작품을 설명하려 한 적이 있었다. 르로이의 평론은 르로이 본인, 그리고 (회의적인) 가상의 예술가가 나눈 허구의 대화로 구성되어 있다. 몬드리안은 르로이의 대화식 평론에 등장하는 역할들을 바꾸었다. 그리하여 지적인 현대화가로 분한 몬드리안은 (실재할 수도, 아닐 수도 있는) 의심 많은 관람객 역할로 신중히 설정한 가수에게 음악을 자신의 작품에 사용할 수 있는 허락을 얻어낸다. 몬드리안은 이 대화문에 '신조형주의에 대한 대화(Dialogue on the New Plastic)'(1919)라는 제목을 붙였다. 대화는 이런 식으로 시작된다.

A 가수

B 화가

A 난 자네의 초기작이 마음에 드네. 이해하기가 참 쉽거든. 요즘 그리는 작품에 대해 좀 알고 싶네만. 여기 보이는 직사각형을 보면 아무것도 모르겠네. 의도가 뭔가?

B 예나 지금이나 의도는 변함없다네. 하지만 요즘 작품에서는 그 의도를 보다 분명히 보여주고 있지.

A 그러니까 그 의도라는 게 뭔가?

B 색과 선의 대치를 통해 '관계들'을 조형적으로 표현하는 걸세.

A 하지만 전에는 '자연'을 표현하지 않았나?

B 아니, 자연을 '수단 삼아' 자신을 표현했던 거지. 일련의 작품

들을 유심히 살펴보게나. 대상의 자연스러운 외양을 과감히
생략하는 대신, 조형적으로 표현한 관계들을 점점 강조해왔
음을 알 수 있을 거라네.

A 그렇다면 자넨 자연스러운 외양이 관계들을 조형적으로 표현
하는 과정에서 걸림돌이 된다고 생각하는 건가?

B 만약에 두 가사를 똑같은 세기로, 똑같이 강한 어조로 부른다
면 양쪽 모두 힘을 잃고 만다는 사실에 동의할 수밖에 없을
걸세. 우리에게 보이는 자연 그대로의 외양과 조형적 관계를
한 번에 양쪽 다 명확하게 표현할 수는 없네. 자연스러운 형
태와 색, 선 속에서는 조형적 관계가 묻히고 만다네. 그것을
확고히 표현하려면 오로지 색과 선으로만 요소들 간의 관계
를 나타내야 하지.

이런 식으로 관계와 조형에 대해 쉴 새 없이 떠들며 대화는
꽤 오랫동안 이어진다. 그의 변호 속에서, 몬드리안은 완전히 새
롭고 알려지지 않은 무언가를 설명해야 한다는 힘든 과제를 스
스로 짊어진다. 대화문의 구조와 어조를 보면 그가 스스로를 교
사, 해설자로 생각했음을 알 수 있다. 둘 다 타인을 위해 삶을 이
해해야 하는 직업이다.

몬드리안이 언급한 '조형적'이라는 표현은 다름 아닌 조형
예술이다. 재료들을 이용해 형태를 만들거나 본을 뜨는 조소와
회화를 아우르는 정식 명칭이다. 몬드리안의 야심은 보편적 관
계를 근거로 하는 조형적 예술(Plasticism)에 새롭게(Neo) 접근하는
것이었다. 말레비치가 그랬듯, 몬드리안 역시 우리가 알고 느끼
는 모든 것을 단순화해 하나의 체계로 정제하는 회화 형태를 발
전시킬 수 있다고 생각했다. 그렇게 함으로써 삶의 커다란 갈등

들을 해결할 수 있을 터였다. 말레비치를 자극한 것은 러시아에서 발발한 혁명이었지만, 몬드리안의 경우에는 제1차 세계대전이라는 유혈 사태였다. 전쟁이 맹위를 떨치던 1914년부터 1918년까지, 몬드리안은 신조형주의(Neo-Plasticism)라는 새로운 예술에 대한 아이디어를 구상했다. 개성보다 균형을 중시하는 태도로 사회의 새출발에 기여하겠다는 생각이었다. 따라서 그는 "대상들을 구분하기보다, 대상들의 공통점을 조형적으로 드러내고자" 했다.

　　그러자면 예술을 가장 기본적이고 핵심적인 요소, 즉 색, 형태, 선, 공간으로 환원해야 한다는 결론에 도달했다. 나아가 대상을 보다 단순화하려면, 이 핵심 요소들을 가장 순수한 형식으로 제시해야 했다. 작품에 사용하는 색은 삼원색(빨강, 파랑, 노랑)으로 제한했다. 기하학적 형태의 선택지 역시 정사각형과 직사각형 두 가지뿐이었다. 오로지 수평과 수직으로 이루어진 직선은 검은색으로 칠했다. 작품에 깊이감을 주는 것은 모조리 배제해야 했다. 몬드리안은 가장 단순화한 이런 조합으로 우주의 대립하는 모든 세력 사이의 균형을 조화롭게 유지한다면 삶을 이해할 수 있으리라 생각했다. 정체를 알아볼 수 있는 모든 주제를 배제하는 것이 몬드리안에게는 필수적이었다. 예술가라면 현실을 모방하기보다, 언어나 음악처럼 현실의 '일부'가 되어야 한다는 것이 그의 생각이었다.

　　〈빨강, 노랑, 파랑의 구성 C(No. Ⅲ)[Composition C (No. Ⅲ) with Red, Yellow and Blue]〉(그림 34 참고)는 '전형적인' 몬드리안의 작품이다. (거의 항상 그렇지만) 작품의 배경은 무지의 흰색이다. 몬드리안은 흰색 바탕이야말로 그림의 구성에서 보편적이면서도 순수한 기본이라 여겼다. 상단에는 저마다 굵기가 다른 검은 선들

그림 34
피트 몬드리안 〈빨강, 노랑, 파랑의 구성 C(No. III)〉
1935년

을 격자 모양으로 드문드문 교차시켰는데, 이는 작품에서 중요
한 디테일이라 할 수 있다. 자신의 작품으로 삶의 연속적인 움직
임에 대한 감각을 전달하고자 했던 몬드리안은 선 굵기에 변화
를 줌으로써 자연스럽게 그러한 목표를 이룰 수 있으리라 판단
했다. 선이 가늘어지면 눈은 그 궤적을 상대적으로 신속하게 읽
어내며, 그 반대의 경우에도 같은 원리가 적용된다. 그렇다면 선
의 굵기에 변화를 주어 자동차의 가속페달처럼 활용할 수도 있
을 터였다. 이 방법이라면 '역동적인 평형 상태'의 그림을 그리
고자 하는 그의 궁극적인 목표를 이룰 수 있을지도 몰랐다.

균형, 긴장, 평등을 최우선으로 여겼던 몬드리안의 작품은 자유, 화합, 협동을 촉구하는 일종의 정치적 선언문이었다. "현실의 자유는 상호 간 평등(equality)이 아닌 등가(equivalence)에서 온다. 예술에서 형태와 색의 차원, 지위는 각기 다르지만, 그 가치는 모두 같다." 몬드리안이 남긴 말이다. 그가 1914년부터 선보인 다른 추상미술 작품과 마찬가지로 〈빨강, 노랑, 파랑의 구성 C(No. Ⅲ)〉는 수직과 수평으로 교차하는 선을 통해 대립 관계에 있는 삶의 요소들, 예컨대 긍정과 부정, 의식과 무의식, 마음과 몸, 남과 여, 선과 악, 명과 암, 부조화와 조화, 음과 양 사이의 긴장을 드러냈다. 가로축과 세로축이 교차하거나 만나는 지점에서 두 요소 사이의 관계가 성립되고, 정사각형이나 직사각형이 생긴다.

몬드리안으로서는 흥미로운 시작이었다. 한결같이 비대칭인 구성은 운동감을 살리는 데는 도움이 되지만, 동시에 제한된 색만으로 디자인의 균형을 꾀해야 하는 과제를 안겼다. 〈빨강, 노랑, 파랑의 구성 C(No. Ⅲ)〉 상단 왼쪽 귀퉁이에는 빨간 사각형을 큼지막하게 그려넣었다. 그리고 하단의 중앙에서 바로 오른쪽에 그보다 크기가 작고 짙은 파란 사각형을 그려 균형을 잡았다. 거기서 왼쪽으로 멀찍이 떨어진 구석에는 길쭉한 노란 직사각형을 더해 다른 두 도형과 균형을 맞추었다. 이들을 제외한 흰색 사각형들은 색을 쓴 부분보다 '가볍지만', 캔버스에서 삼색 사각형을 합친 것보다 더 넓은 면을 차지함으로써 이들과 '등가'를 이룬다. 그림에서 특별히 두드러지는 요소는 찾아볼 수 없다. 평면 위, 또는 스포츠에서 흔히 말하는 '공정한 경쟁의 장'에서 모든 것이 서로 영향을 주고받는다. 몬드리안은 이를 다음과 같이 설명했다. "신조형주의는 평등을 의미한다. 저마다 다른 점이

있음에도 모든 요소가 각자 똑같은 가치를 지니는 게 가능하기 때문이다."

이 말은 흥미로운 사실을 드러낸다. 몬드리안의 신조형주의가 칸딘스키, 말레비치, 타틀린의 추상미술과 얼마나 큰 차이가 있는지 강조한다. 몬드리안의 원숙기 작품들에서 각각의 요소는 하나로 합쳐지는 일 없이 늘 독립적이다. 면이 겹치는 경우도, 색조에 변화를 주는 일도 없다. 서로 다른 두 가지를 하나로 수렴하는 사랑 같은 고전적이고 낭만적인 이상보다, 개별 요소들 사이의 관계를 통합하는 데 관심이 있었기 때문이다. 몬드리안은 작품을 통해 새로운 사회질서를 규정하고 있었다.

타틀린과 마찬가지로, 몬드리안도 1912년 처음 찾은 파리의 피카소 작업실에서 추상미술을 향한 여정을 시작했다. 그전까지는 야수파와 점묘파 양식에 따라 상당히 관습적이고 자연주의적인 풍경을 그렸다. 그러나 브라크와 피카소의 입체파 회화와 투박한 색채를 연구한 뒤로 전혀 다른 사람이 되어 귀국했다. 그로부터 몇 년 뒤에는 그 역시 새로운 현대미술 사조를 창시했다. 신조형주의는 그때까지 고안된 적 없는 가장 순수한 추상미술 양식이었다.

네 점으로 구성된 몬드리안의 빼어난 연작은 옛 거장을 숭배하던 그가 선구적인 현대미술가로 발전해가는 과정을 보여준다. 공통 주제는 나무로, 연작 중 첫 번째인 〈저녁, 붉은 나무(Evening, Red Tree)〉(1908)에서는 한겨울을 배경으로 옹이가 많은 고목을 표현했다. 어스름이 깔린 파르스름한 회색빛 바탕 위에 잎사귀를 죄 떨군 나무가 파르르 떠는 듯하다. 얼기설기 얽힌 나뭇가지들은 손등의 도드라진 핏줄처럼 화폭 전체를 덮고 있다. 적갈색 나무 몸통은 오른편으로 심하게 기울어져 있는데, 땅바

닥을 쓸어버릴 듯 아래로 뻗은 가지들의 무게로 당겨진 탓이다.
17세기 네덜란드의 낭만적 풍경화가들의 영향이 여실히 드러난
그림이다. 또한 암적색, 파란색, 검은색을 비롯한 표현력 있는 색
들을 보면, 몬드리안이 비교적 근접한 시기에 활동했던 고국의
화가 고흐에게도 관심을 가졌음을 알 수 있다.

〈회색 나무(Grey Tree)〉(1912)는 연작의 두 번째 작품으로, 몬
드리안은 이때부터 추상미술에 눈뜨기 시작했다. 최근에 접한
입체파 작품에서 받은 영향이 분명히 드러난다. 나무는 여전히
헐벗었으며, 몸통은 화폭 정가운데에 위치하고, 나뭇가지들은
가로로, 또 위쪽으로 캔버스 끝까지 뻗어 있다. 색은 좀 더 음침
해졌다. 바림한 회색은 브라크와 피카소가 분석적 입체파 시기
에 선호했던 음울한 색조와 흡사하다. 몬드리안은 작품에 구성
적 구조를 부여하기 위해 공간의 깊이감을 완전히 없애버리는
한편, 나무의 디테일은 단순화했다.

다음 작품인 〈꽃 핀 사과나무(Flowering Apple Tree)〉(1912)에서
는 추상성이 한층 강해졌다. 그 정도가 어찌나 심한지, 나무 그
림임을 모르는 사람이 보면 무엇인지 추측하기 힘들 지경이었
다. 나무의 색은 브라크가 애용한 황토색과 회색이었다. 모든 디
테일을 생략해버린 나뭇가지들은 그 때문에 굉장히 양식화돼
보인다. 짧고 굵고 완만한 검은 곡선으로 표현한 나뭇가지들 중
일부가 만나 연속적인 타원형을 이루면서 캔버스를 수평으로
가로질러 떠다닌다. 여기에 세로로 검은 선 몇 개를 보태어 무게
중심과 구조를 부여했다. 하나부터 열까지 평면적인 도안이다.

이후 1913년에 〈장면 2/구성 Ⅶ(Tableau No. 2/Composition No.
Ⅶ)〉을 선보였다. 주제는 여전히 나무였지만(정말이다), 입체파
들이 그릴 법한 나무보다 훨씬 추상적이었다. 몬드리안은 나무

를 아주 자잘한 면들로 나눠, 마치 볕에 바싹 말라 거북 등딱지처럼 갈라진 아프리카의 진흙 바닥같이 표현했다. 여기서 끝이 아니었다. 나무를 뿌리째 뽑아 허공에 그림으로써 그것이 나무임을 알아볼 수 있는 시각적 단서를 없애버렸다. 색조는 여전히 차분했지만 나무가 뿜어내는 강렬한 노란색만은 예외였다. 이는 몬드리안이 작품을 통해 표현하고자 했던 고유한 정신을 암시하는 듯하다.

칸딘스키, 말레비치(그리고 그보다 훨씬 뒤에 나타난 잭슨 폴록)와 더불어 몬드리안 역시 당시 유행하던 유사 종교적 신념 체계인 신지학(神智學)[22]에 깊이 빠져 있었다. 이 예술가들은 자신의 사상을 구축하면서 신지학의 여러 교리를 따랐다. 우주와 인간의 합일, 개별 요소들의 평등, 내면과 외면의 통일 같은 이념들은 신지학을 기반으로 했다.

〈구성 6(Composition 6)〉(1914)의 주제는 종교와 영성이다. 완전한 추상을 추구해온 그의 여정이 막바지에 달했음을 알려주는 그림이었다. 물론 이미지만 보고 추론하기란 불가능하지만, 그가 그린 대상은 교회였다. 세로로 긴 캔버스에 잿빛 바탕을 칠하고 그 위에는 검은 선들을 가로세로로 그어 격자무늬를 만들었다. 질서 정연하게 교차하는 선들은 직사각형과 정사각형으로 구성된 패턴을 생성한다. 이 단순한 도형들 중에는 회색 바탕을 향해 테두리가 '열린' 경우나, 반대로 '닫힌' 테두리 안쪽이 연한 분홍색으로 칠해진 경우도 있다. 기독교의 십자가처럼 생긴 캔버스 가운데에 검은 선으로 그린 대문자 'T' 세 개의 존재로 미

22 신의 본질과 행위에 대한 것은 학문이나 이성으로는 인식할 수 없으며, 오로지 신비한 체험이나 특별한 계시를 통해 알 수 있다고 하는 철학적, 종교적 지혜.

루어 볼 때, 그림이 종교를 주제로 삼았음을 알 수 있다. 하지만 이를 제외한다면 완전한 추상미술 작품이다. 얼마 지나지 않아, 몬드리안은 알려진 주제에 대해 시각적 단서를 제공하는 최소한의 흔적조차 모조리 배제하고, 초월적 조화를 전달하고자 추상적 이미지를 창조하는 일에만 온전히 몰두했다.

고유한 작품 세계를 발전시켜나가던 그 무렵, 고상한 몬드리안은 네덜란드의 패기 넘치는 화가이자 작가, 디자이너, 공연 기획자인 테오 반 두스뷔르흐(Theo van Doesburg, 1883~1931)를 만나게 된다. 1917년, 두 사람은 함께 잡지를 창간했고 두스뷔르흐가 편집을 맡았다. '데스테일(De Stijl)'이라는 잡지명의 뜻은 '스타일'이었다(우연의 일치겠지만, 이를 영어식으로 읽으면 'distill(증류)'과 발음이 비슷한데, 이는 두 사람의 미학적 철학을 설명하는 단어이다). 기존에 등장한 현대미술 사조들과 달리, 데스테일은 1918년 네 개 언어로 된 선언문을 발표하면서 전 세계를 아우르고자 하는 야심을 처음부터 드러냈다. 몬드리안과 두스뷔르흐는 전후 새로이 불어든 바람에서 동력을 얻어, "삶, 예술, 문화에서 전 세계적으로 통일된 형태를 뒷받침하는" 국제적 양식을 창조하려 했다.

몬드리안은 데스테일이 "추상적 형태 속에 드러난 순수한 미학적 관계로 표현된, 인간 정신의 순수한 창조물"을 어떻게 포착할지 설명했다. 다시 말해 데스테일은 신조형주의의 기본적인 색채의 격자 구성을 토대로 한, 독립적이고 새로운 미술 사조가 될 터였다. 그 목적은 정신적인 것에 관심을 둔 성인을 위한 레고 같은 예술이었다. 즉, 유토피아적 미래를 일구고 지지하기 위해 힘을 모으는 과정에서 누구든 작품의 일부를 활용할 수 있었다.

데스테일 선언문에서는 순수한 예술적 표현을 가로막는 자

연스러운 형태를 '근절'하겠노라 밝혔다. 정말 중요하고 유일한 한 가지는 색, 공간, 선, 형태 간의 관계 가운데서 통일성을 발견하게 하는 작품을 만들어내는 것이었다. 데스테일파는 그러한 개념을 건축부터 제품 디자인까지 두루 적용할 수 있으리라는 결론에 도달했다.

데스테일 초기에 합류한 네덜란드의 가구공 겸 건축가 헤릿 릿벌트(Gerrit Rietveld, 1888~1964)는 이러한 주장을 입증해 보였다. 릿벌트는 데스테일 등장 이전에 이미 동시대 디자인계에서 첨단에 선 인물이었다. 그는 미국 건축가 프랭크 로이드 라이트의 각진 건축물과 스코틀랜드의 공예 디자이너 찰스 레니 매킨토시의 작업에서 영감을 얻었다. 그중 매킨토시의 유명한 작품 〈사다리 등받이 의자(Ladder-back Chair)〉(1903)는 체육관에서 사용하는 늑목(肋木)처럼, 바닥부터 앉은 사람의 머리 위로 수십 센티미터에 이르는 높이의 등받이에 가는 나무 가로대들이 고정되어 있다. 이 의자에서 영감을 받은 릿벌트는 그보다 더 단순하면서 역사적으로 중요한 〈안락의자(Armchair)〉(1918)를 만들었다.

두스뷔르흐는 처음부터, 널빤지를 이용한 등받이와 그보다 짧은 널빤지를 이용한 좌석으로 이루어진 릿벌트의 간소하고 경제적인 다자인을 높이 평가했다. 릿벌트는 실용적 기능을 담당하는 이 두 부분을 역시 나무로 된 교수대처럼 생긴 틀로 지지했다. 분명 하루 종일 고된 일을 한 다음 쉬기에 좋아 보이는 의자는 아니다. 하지만 〈데스테일〉 제2호에 〈안락의자〉 사진을 게재한 두스뷔르흐에게 사용자의 편의는 중요하지 않았다. 그는 릿벌트의 의자가 공간의 관계를 연구한 조각, 즉 '추상 – 현실'을 의미하는 작품이라 설명했다.

데스테일의 미학에 흠뻑 빠진 릿벌트는 5년 뒤 이를 변형한

그림 35
헤릿 릿벌트 〈빨강 파랑 의자〉
1923년경

작품을 선보이면서, 이번에는 몬드리안의 신조형주의에서 원색
과 검은 선을 차용했다. 〈빨강 파랑 의자(Red Blue Chair)〉(그림 35 참
고)는 몬드리안의 회화를 입체적으로 풀어놓은 듯하다. 여전히
불편할 것 같지만, 보기에는 훨씬 낫다. 등받이 부분 널빤지에는
마음을 따뜻하게 해주는 붉은색을, 좌석에는 눈길을 끄는 진한
푸른색을 칠했다. 검은색 나무틀은 보이는 끝 부분마다 칠한 노

란색에 힘입어 보다 활기찬 분위기를 띠고 있다.

이듬해 작업 반경을 넓힌 릿벨트는 데스테일의 원칙들에 입각해 집 전체를 설계하게 된다. 위트레흐트 주에 위치한 '스뢰더 하우스(Schröder House)'(1924)는 설계를 의뢰한 트뤼스 스뢰더(Truus Schröder)라는 부유한 미망인의 이름을 딴 집으로, 오늘날 유네스코 세계문화유산에 등재되어 있다. 스뢰더 부인이 릿벨트에게 주문한 것은 안과 바깥이 이어지는 집, 독립된 칸으로 나뉘지 않으면서 구역들끼리 연관성이 있는 집을 만들어달라는 것이었다. 스뢰더 하우스에는 릿벨트는 물론, 몬드리안의 철학도 담겨 있었다.

스뢰더 하우스는 거리의 다른 집들 속에서 동굴을 밝히는 횃불처럼 단연 돋보인다. 회반죽을 바른 콘크리트 벽들로 이루어진 직사각형의 면들은 뒤에서 빛을 발하는 유리창을 둘러싸고 기쁨의 파드되[23]를 춘다. 이 때문에 인접해 있는 음침한 벽돌집은 장례식이 열리는 것처럼 구슬프게 보인다. 2층 발코니의 난간처럼 가로로 나란히 자리한 가는 철제 봉 두 개 덕분에 외부 구조가 하나로 연결된 듯 보인다. 집의 한쪽으로는 길고 노란 대들보가 마치 광선처럼 땅에서부터 수직으로 솟아 있다. 대들보 뒤로 보이는 1, 2층 창문의 가로대는 각각 빨간색, 파란색으로 칠했다. 흡사 사람이 살 수 있는 몬드리안의 회화 같다.

주택 내부에서도 신조형주의와 데스테일의 방식을 볼 수 있다. 릿벨트는 벽을 없애고 공간을 넓게 터서 여러 개의 창문을 통해 자연광이 들어오게 했다. 창문 중 몇 개에는 파란색, 빨간색, (그리고 당연히) 노란색 블라인드를 드리웠다. 정확히 떨어

23 발레에서 두 사람이 추는 춤.

지는 각도로 짠 틀이 (〈빨강 파랑 의자〉를 비롯한) 가구들의 평면을 지탱한다. 나아가 나무 난간은 가로와 세로로 긴 목재들로 짰는데, (물론) 목재에는 검은색을 칠했다. 스뢰더르 하우스의 모든 설계에는 삼각자가 필요했다.

몬드리안의 미학적 통찰력이 지닌 힘은 이후에도 건축과 디자인 분야에 영향을 미쳤다. 1965년, 프랑스 패션 디자이너 이브 생로랑은 울 소재에 직선으로 떨어지는 라인의 심플한 슬리브리스 원피스를 선보였다. 몬드리안의 〈빨강, 파랑, 노랑의 구성〉(1930)에서 원색 사각형과 검은 직선을 빌려와 만든 의상이었다. 이 원피스는 1965년 9월 호 프랑스판 〈보그〉의 커버를 장식했고, 이후 몬드리안식 디자인 붐으로 이어져 지금껏 계속되면서 냉장고 자석부터 아이폰 케이스까지 다양한 분야에 걸쳐 끊임없이 응용되고 있다. 이러한 인기는 몬드리안의 예술적 원칙이 거둔 성공을 뒷받침하는 근거이다. '단순한 것일수록 아름답다'는 철학을 내세운 몬드리안은 쉽게 부서지지 않으면서 더 이상 단순화할 수 없는, 세심하고 순수하면서 고결한 예술을 추구하고자 했다. 누구나 이해할 수 있는 단일화된 개념으로 '개별 요소들의 우월함'을 넘어서는 것이 그의 목표였다.

파리에 있는 이브 생로랑의 멋진 아파트에는 그가 소장하던 몬드리안의 작품 네 점이 걸려 있었다. 그중 하나인 〈구성 I (Composition No. I)〉(1920)은 몬드리안이 여생 동안 완벽을 기할 간결한 양식의 문턱에 접어들었음을 보여주는 작품이다. 그보다 나중에 등장한 '전형적인' 몬드리안 회화들과 달리, 〈구성 I〉에는 흰색 바탕도, 후기 작품에서 볼 수 있는 공간감도 없다. 개인적으로는 데스테일 작품들 중 하나인 스테인드글라스 창문 디자인에 가깝지 않나 싶다(두스뷔르흐는 여러 스테인드글라스 창

문 디자인을 고안했으며, 몬드리안이나 두스뷔르흐 모두 그것에 잠재된 영성에 매료되었다). 〈구성 I〉은 이후 작품들보다 훨씬 '번잡스럽다'. 모든 사각형은 색이 칠해져 있는데, 파란색, 빨간색, 노란색, 나아가 다양한 톤의 회색, 단순히 검은색으로 칠한 것도 있다. 직선들은 대부분 화폭 테두리에 못 미친 지점에서 멈추며, 원색 면 다수는 가운데에 갇혀 있다. 이후 몬드리안은 무한으로 통하는 그림 가장자리에 주로 원색 면들을 배치한다.

몇 달 뒤 몬드리안은 문제를 해결했다. 〈빨강, 검정, 파랑, 노랑의 구성〉(1921)은 보자마자 '몬드리안의 작품'임을 알 수 있다. 이 그림에는 모든 요소가 포함되어 있다─비대칭적 구성, 캔버스의 넓고 열린 공간, 그림의 측면에 위치한 원색 면, 서로 균형을 맞추며 다양한 길이의 검은 선이 가로와 세로로 만나 이루는 엄격한 격자무늬. 이브 생로랑은 이 작품을 두고 "순수 자체이며, 누구도 여기서 더 나아갈 수 없다"고 평했다.

포부가 큰 두스뷔르흐로서는 그 말에 동의할 수 없었다. 역동성을 위해 대각선 하나쯤은 넣어도 될 것 같았다. 그러나 몬드리안은 그가 제시한 타협안을 단칼에 거절했다. 몬드리안이 생각하기에 자신의 작품에는 이미 충분한 역동성이 담겨 있었다. 몇 차례의 언쟁이 오간 뒤인 1925년, 신조형주의의 창시자인 몬드리안은 데스테일 운동에서 손을 뗐다. 어쨌거나 변화를 준비하던 두스뷔르흐는 "네덜란드에는 새로운 활기를 불어넣을 수 없다"며 불만을 토로하고, 데스테일의 복음을 전파하기 위해 유럽 여행길에 올랐다. 그의 말에 따르면 검은 선으로 이루어진 격자무늬는 이 세상의 '불변성'을 상징하며, 원색에는 그러한 특징이 '내면화'되어 있었다. 그는 데스테일, 구조주의, 절대주의에서 앞서 꾀한 비구상미술을 '합리적 추상'으로, 상징주의에 보다 중

점을 둔 칸딘스키의 작품을 '충동적 추상'으로 규정했다(1950년
대에도 추상표현주의에 접근하는 두 가지 방식을 두고 비슷하
게 구분한 사례가 있다. 당시 액션페인팅[24]은 본능적, 색면추상
화[25]는 계획적인 것으로 분류했다).

두스뷔르흐의 간결한 평가는 예술사에서도 특히 두드러지
는 10년간의 발전이 있었기에 가능한 일이었다. 유럽의 예술가
들은 전부 다른 길을 걸었지만, 하나같이 '추상주의'라는 똑같은
지점에 도착했다. 그들 모두는 보다 나은 신세계를 건설하고 정
의하는 데 도움이 되어야 한다는 비슷한 목적의식에 따라 행동
했다. 그리고 1930년대에 접어들면서 그중 다수, 또는 운동을
지지하는 다른 이들이 독일 바이마르에 집결했다. 발터 그로피
우스가 세운 전설적인 바우하우스에 참여하기 위해서였다. 청기
사파의 칸딘스키와 클레는 명성 높은 바우하우스의 교수직을
맡았다. 엘 리시츠키를 비롯한 예술가들은 바우하우스에 모여
러시아 구조주의와 절대주의가 쌓아온 아이디어와 경험을 공유
했다. 이곳에 모인 이들 중에는 두스뷔르흐도 있었다. 그는 바우
하우스에 어느 정도 지지를 보내는 동시에, 이의를 제기하기도
했다. 진취적인 두스뷔르흐는 그로피우스를 통해 일자리를 얻지
못하자, 바우하우스 학생들을 대상으로 데스테일 이론을 가르치
는 정규 교과 외 과정을 직접 개설했다. 두스뷔르흐는 자신의 강
의가 인기라고 주장했다. "제가 개설한 데스테일 과정은 대성공
입니다. 벌써 수강생이 스물다섯 명이나 됩니다. 대다수가 바우

24 제2차 세계대전 후 뉴욕을 기반으로 일어난 전위적인 회화운동으로, 찰나의 행
동으로 순간적인 효과를 기대하는 충동적인 표현기법을 말한다.
25 1940년대 후반에서 1950년에 걸쳐 미국에서 나타난 추상표현주의 회화의 한 경
향으로, 색과 면을 구성 방식처럼 해석할 수 있다는 주장이다.

하우스 학생들이지요."

양차 세계대전 사이의 잠시 동안, 바이마르에는 낙관적이고 모험적인 기운이 감돌았다. 이곳에 모인 예술가와 건축가, 디자이너 들은 세상을 시각적으로 기록하는 통일된 방법을 고안하고자 함께 힘을 모았다.

12

지성인들의 공화국

바우하우스
1919~1933년

Bauhaus

예전에 잠깐 시골에 살면서 잔디 깎는 기계를 산 적이 있다. 쨍한 노란색 기계는 한 번에 시동이 걸리지 않은 적이 없었고, 그걸 쓰면 레게 머리처럼 얽히고설킨 기다란 잔디도 깎을 수 있었다. 짐승처럼 커다란 덩치의 기계 뒤에는 "미국의 자존심을 걸고 제조됨"이라는 문구와 성조기가 붙어 있었다. 나는 허풍스럽고 과장된 그 문구에 콧방귀를 뀌었다. 그러니까, 얼마나 바보 같은 소린가. 영국 회사라면 이런 짓은 않을 텐데.

물론 실제로도 그럴 일은 없을 것이다. 가장 중요한 이유를 꼽자면, 최근 영국에서는 무언가를 만들어내는 일 자체가 별로 없는 탓이다. 과거에 산업계의 고동치는 심장이었던 영국은 이

제 아무것도 만들지 않는다. '아웃소싱'이나 '수입'이 전부다. 영
국의 가구 및 가정용품 디자이너로 존경받는 테런스 콘랜 경(Sir
Terence Conran)은 그로 인해 종국에는 영국의 창의성과 경제력이
고갈되리라 주장했다.

　　19세기 후반만 하더라도 지금과는 상황이 달랐다. 당시 독
일과 영국은 유럽에서 가장 강대한 산업국가로 양대 산맥을 이
루었다. 독일의 정치 지도자들은 질시 어린 눈으로 영국을 주시
하면서 자신만만한 영국이 이룬 성과를 목도했다. 영국은 예술
적 독창성, 그리고 그것의 상업적 활용을 통해 부를 창출해내고
있었다. 독일은 스파이를 보내기로 결정했다. 그리하여 1896년,
건축가이자 공무원인 헤르만 무테지우스(Hermann Muthesius,
1861~1927)를 주영 독일 대사관의 문화 담당관으로 런던에 파견
했다. 영국의 산업적 성공 비결을 알아내는 것이 그의 임무였다.
무테지우스는 파견 기간 중 파악한 내용들을 일련의 보고서로
제출했는데, 이는 이후에 『영국의 집(Das englische Haus)』(1904)이
라는 세 권짜리 도서로 출간되기도 했다. 무테지우스는 영국의
급성장한 자본주의 경제 속에서 놀라운 '마법 재료'를 찾아냈다.
얼마 전 작고한 디자이너로 미술공예운동의 창시자이자 스스로
사회주의자임을 공언한 윌리엄 모리스(William Morris, 1834~1896)
가 그 원동력이었다.

　　모리스는 1891년 건축가 필립 웨브, 라파엘전파[26] 예술가
에드워드 번존스, 포드 매덕스 브라운, 단테이 게이브리얼 로세
티와 손을 잡고 본인의 이름을 내건 디자인 회사를 세웠다. 그들

26　라파엘로 이전처럼 자연에서 겸허하게 배우는 예술을 표방하며 19세기 중엽 영
국에서 일어난 미술운동.

은 순수미술의 가치를 취하고, 풍경화나 대리석 조각에 쏟았던 예술가 개개인의 애정과 관심, 기술을 총동원해 물건을 직접 제작함으로써 그러한 가치를 공예에 응용하고자 했다.

이 회사는 인테리어 디자인, 스테인드글라스와 가구, 설비, 벽지, 양탄자 제작을 전문으로 했는데, 모두 자연과 조화를 이루면서 자연을 반영한 것이었다. 이러한 접근법에 영향을 미친 사람은 19세기 영국 예술사학자이자 좌파 지식인 존 러스킨(John Ruskin)이었다. 산업화 시대에 진저리가 난 러스킨은 "현대 문명에 대한 증오"를 천명하면서 분열을 조장하는 자본주의의 본성, 무엇보다 이익을 우선시하도록 강요하는 점을 지적했다. 그가 생각하기에 산업화는 장인의 가치를 떨어뜨려 하나의 도구로 전락시키는 악이었다. 그 결과, 장인은 번쩍거리기만 할 뿐 혼이 없는 기계의 꾀죄죄한 종복으로 전락했다.

러스킨은 사회정의론을 정립하고, 막대한 재산을 기부해 자신의 주장을 몸소 실천했다. 1862년에는 논란을 불러일으킨 에세이들을 모아 『나중에 온 이 사람에게도(Unto This Last)』라는 책으로 펴냈다. 여기서 러스킨은 공정거래와 노동자의 권리를 역설했는데, 이는 지속 가능한 산업을 위한 거국적인 계획이자 나아가 환경보호에 대한 관심을 환기하고자 하는 것이었다. 여러 유명인사가 선견지명이 담긴 그의 글의 팬이 되었다. 러스킨의 에세이에 감명받은 마하트마 간디는 이를 구자라트어로 옮기면서 자신의 "가장 핵심적인 신념" 가운데 일부가 "이 위대한 저서에 나타나 있다"고 말하기도 했다.

러스킨과 모리스는 과거에서 얻을 수 있는 교훈이 여전히 많으며, 특히 중세인들의 생활방식 중에는 칭송받아 마땅한 것들이 상당수라 여겼다. 모리스는 중세 시대 길드의 도제제도에

기초한 노동조직에 착안했다. 도제부터 시작해 직인(職人)²⁷을
거쳐 (재능이 충분하다면) 마침내 장인이 될 수 있는 조직이었
다. 그가 꿈꾸는 복지사회에서는 누구든 인간적이고 안전한 대
우와 존중을 받는 환경에서 일하며 합리적인 노동의 대가를 받
을 터였다. 모리스는 '만인을 위한 예술', 미(美)의 민주화 그리
고 인간에 의한, 인간을 위한 예술이라는 개념을 믿었고, 그의
구호는 20세기 내내 거듭 되풀이되었다(오늘날에는 영국 예술
가 길버트와 조지²⁸ 같은 이들이 그 바통을 이어받았다).

　무테지우스는 영국의 미술공예운동에 대한 생각을 체계적
으로 정리했다. 윌리엄 모리스의 이론을 산업화 시대에 맞는 규
모로 확대해 적용해보면 어떨까? 그는 자신의 의견을 고국의 장
인들에게 전달했다. 얼마 지나지 않아 독일 전역에는 마치 록 페
스티벌을 점령한 텐트처럼 여기저기에 공예 작업장이 생겨났다.
또한 독일의 미술 교육에 대한 대대적인 점검이 시작되었다.
1907년에 설립된 독일공작연맹(Deutscher Werkbund)은 이러한 움
직임에 결정적인 도화선이 되었다. 이제 독일에는 모리스의 이
상을 바탕으로 전국적인 움직임이 일고 있었다. 산업화를 향한
독일의 야심에 품위를 더하는 것이 목표였던 연맹은 그러한 노
력을 장려하고 소비 욕구를 높이는 한편, 대중의 감각을 키우고
자 했다. 연맹의 인사들은 내로라하는 예술가와 사업가 들로 구
성되었다.

　베를린에서 활동 중이던 건축가 페터 베렌스(Peter Behrens,
1868~1940)도 그중 하나였다. 베렌스는 개개인의 장인정신을 중

27　중세 유럽의 도제제도에서 수습 과정을 끝낸 도제를 이르는 말.
28　개념미술가 콤비 길버트 프로시(Gilbert Proesch)와 조지 패스모어(George
Passmore)로, 런던 세인트마틴 미술대학에서 만나 1967년부터 공동 작업을 시작했다.

시해야 한다는 모리스의 디자인 원칙에 동조했다. 모리스처럼 예술계의 팔방미인이었던 베렌스는 손수 자신의 집을 짓고, 자신이 만든 물건으로 집을 채웠다. 베렌스가 독일공작연맹에 합류한 1907년, 독일의 전자제품 기업 AEG는 그에게 '예술 고문' 직을 맡아달라고 청했다. 베렌스가 할 일은 기업 로고부터 광고, 전구부터 건물에 이르기까지 회사 내에서 이루어지는 모든 심미적 결정을 감독하는 것이었다. 그는 사실상 세계 최초의 브랜드 컨설턴트였다.

베렌스는 자신의 작품이 단순한 장식품이 아닌, 제품의 내적 '특징'을 외적으로 표현한 결과물이 되어야 한다고 AEG 측에 설명했다. 흥미로운 관점이지만 완전히 새로운 이야기는 아니었다. 1896년 영향력 있는 미국 건축가 루이스 설리번(Louis H. Sullivan, 1856~1924) 역시 「예술적으로 고려한 고층 건물(The Tall Office Building Artistically Considered)」이라는 글에서 똑같은 주장을 개진한 바 있다. 뭐, 제목은 블록버스터급이라고 할 수 없지만, 현대사회의 문턱에 선 남자가 들려주는 놀랍도록 신나는 이야기였다. 설리번이 주로 활동한 시카고는 팽창 속도가 매우 빠른 도시였다. 사려 깊은 건축가는 딱딱하고 산업화된 현대적 전망에 어울리는 건축물을 설계해야 하는 상황에서 시각적 감수성을 살릴 공간이 있는지 생각했다. 특히 관심을 둔 바는 마천루가 시민들에게 사회적으로나 경제적으로 미칠 영향이었다. 경제 발전을 상징하는 표지판 같은 마천루는 마치 소인국을 점령한 걸리버처럼 시카고의 보도들을 잠식하기 시작했다.

고층 건물은 설리번의 전문 분야였다. 실제로 설리번은 초고층 건물을 짓는 데 새로운 철골구조 공법을 이용하는 혁신적인 성과로 '마천루의 아버지'라는 별명을 얻었다. 설리번이 보기

에 묵직하고 조밀한 벽돌은 높은 건물을 짓는 자재로는 한계가 있었다. 건물이 높아질수록 기반이 받는 하중이 늘어나기 때문이다. 철골구조는 그런 한계가 없었기 때문에, 설리번은 건물을 높이, 더 높이 올릴 수 있었다.

설리번은 고층 건물이 급격히 늘어나는 것을 반겼다. 하지만 동시에 자신이 지은 것과 같은 고층 건물이 오랫동안 유행할 것이며, 이것이 도시와 국가를 규정하게 되리라는 사실 역시 알고 있었다. 그리고 여전히 이 새로운 건축기법에 가장 적합하면서도 보기 좋은 형태가 무엇일지 제대로 된 아이디어를 제시하는 사람은 아무도 없었다. 설리번은 따분하고 보기 흉한 건축물들이 미국을 망치는 것을 막으려면, 지침으로 삼을 양식을 마련해야 한다고 주장했다. 그가 생각한 미학의 출발점은 건축물의 외관에 우선해 용도를 고려해야 한다는 것으로, "형태는 [항상] 기능을 따른다"는 유명한 말이 여기서 나왔다. 베렌스의 주장과도 요지가 같았다.

설리번은 심사숙고했다. '이처럼 생소하고 기묘하며 현대적인 첨탑 위에서 감성과 아름다움이 담긴 온건한 복음, 보다 숭고한 삶에 대한 예찬을 전할 방법은 무엇인가?' 이것은 건축학계의 표현주의였고, 그는 고흐의 정신에 감동한 건축설계사였다. 설리번은 건축물의 각각의 수평 층이 아니라, 수직적 본질을 돋보이게 해야 한다는 결론에 도달했다. "무릇 건물이라면 높아야 한다. 하나도 빠짐없이 높아야 한다. 위엄과 힘과 높이가 모두 담겨야 한다. 상승의 영광과 긍지가 거기에 있다." 설리번의 말이다. 그는 고층 건물에 적합한 단순한 3단 형식을 제시했다. 확실한 기초(基礎), 가늘고 긴 기둥, 평평한 지붕으로 이루어진 방식이었다. 기본적으로는 고대 그리스의 원주를 초현대적 건축

물로 변형한 것이었다.

1890년부터 1892년 사이, 건축학적 협력 관계를 맺은 앨더와 설리번은 미주리 주 세인트루이스에 기반을 둔 부유한 양조업자에게 의뢰받은 사무용 건물을 완공했다. 총 9층으로 된 웨인라이트 빌딩은 전 세계에서도 비교적 초기에 지은 고층 건물에 속한다. 건물은 설리번의 디자인 철학을 구현하는 동시에, 세계의 고층 건물에 필요한 표본을 제시했다. 연속된 직사각형으로 이루어진 빌딩은 겉보기에 모로 세운 성냥갑 같았다. 설리번은 적갈색과 갈색 사암으로 건물 표면을 둘렀다. 높이를 강조하는 수직 벽돌 기둥 열들이 마치 제복을 입고 열병식을 하는 군인들처럼 위를 향해 행군하는 듯한 모양새다. 절묘하게 절제된 사무용 건물은 과거를 긍정하는 동시에, 첨단 기술과 급격히 변화하는 미래를 포용하고 있다. 말 그대로, 기능에 따른 형태였다.

베렌스가 설계한 기념비적인 건축물, AEG 터빈 공장(1909) 역시 마찬가지였다. 돌로 만든 거대한 지하철 같은 모양새에 커다란 철제 프레임 창이 달린 현대적인 건축의 전형이었다. 공장 건물은 실용성이 중요했지만, 베렌스는 구상 과정에서 비교적 눈에 덜 띄는 몇 가지 용도를 덧붙였다. 그가 원한 것은 노동자들에게 긍정적인 영향을 미치는 건축물이었다. 그리하여 그들이 냉혹한 세상에서도 기품을 잃지 않고, 영감과 용기를 얻었으면 싶었다. 오가며 공장을 보게 될 사람들에게는 당시 산업화된 독일이 품은 자신감과 야심을 보여주고자 했다. AEG 터빈 공장은 독일공작연맹에서 펼친, 예술가들에게 영감을 받은 선전물 같은 프로젝트였다.

베렌스가 세간에 명성을 떨칠수록, 건축계에 투신한 유망한 젊은이들은 그의 건축물에 매료되었다. 모험 정신이 풍부한

젊은 디자이너들이 위대한 베렌스 옆에서 작업하고 한 수 배울 요량으로 모여들었다. 그렇게 모여든 이들 중에는 현대건축의 거장들도 있었다. 미스 반데어로에, 르코르뷔지에, 아돌프 마이어가 베렌스 회사에 합류했다. 그중 마이어는 AEG 공장 프로젝트 직후 베렌스를 떠나, 베렌스의 또 다른 제자이자 훗날 세계에서 가장 유명한 미술학교를 설립하게 될 발터 그로피우스(Walter Gropius, 1883~1969)와 새로이 회사를 창립한다.

그로피우스와 마이어는 베렌스의 현대적인 디자인과 재료를 다루는 방식이 성공을 거두는 과정을 지켜보면서, 자신들 역시 해낼 수 있으리라는 결론에 도달했다. 때맞춰 행동에 나선 둘은 이내 유명해졌다. 1911년 초, 신발 모양을 잡는 틀을 제조하는 회사 파구스(Fagus)로부터 하노버에서 남쪽으로 약 65킬로미터 떨어진 알펠트안데어라인이라는 마을에 지을 공장 전면을 설계해달라는 의뢰가 들어왔다. 둘은 베렌스가 설계한 AEG 공장을 염두에 두고 프로젝트를 수락했다. 그리고 겨울 무렵에는 파구스 공장의 주요 부분 작업을 마무리했다.

신예 건축가 둘이 설계한 공장은 놀라우리만치 현대적이었다. 직사각형 건물의 노란 벽돌 기둥 앞에 플로트유리로 된 벽을 걸어놓은 듯했다. 여기에 빛이 투과되는 커튼을 달아놓으니 직원들이 빛을 누리는 동시에, 세계를 향해 빛을 발하는 광고판 구실을 했다(공장은 하노버를 오가는 기차 승객들이 볼 수 있도록 배치되었다). 파구스 공장은 새로운 독일을 위한 강령이었다. 단순히 필요한 제품뿐 아니라 보기 좋은 제품을 생산하고자 현대미술과 현대기술을 통합하는 나라의 상징과도 같은 존재였다. 1912년에 비범한 그로피우스는 독일공작연맹에 발을 들였다. 그는 고국에 새로운 이미지를 부여해야 한다는 책임을 안고 연

맹의 고위층 인사가 되었다.

　곧이어 전쟁이 들이닥쳤다.

바우하우스

　독일의 몇몇 예술가와 지식인은 처음에는 제1차 세계대전에 열광했다. 그들은 전쟁이 새로운 시작을 열어줄 기회라 여겼다. 그로피우스는 입대 후 서부전선에 참전했다가, 무자비한 파괴의 현장을 목격하고 혐오감을 느꼈다. 이때의 경험 때문에, 1914년부터 1918년까지 유럽 도처의 전장에서 무시무시한 일들이 되풀이되는 것을 막고자 행동에 나섰다.

　독일의 여명과 함께 새로이 시작된 시대는 그로피우스의 낙관론에 불을 지폈다. 민심을 잃은 빌헬름 2세가 권좌에서 물러나면서 군주제는 막을 내렸고, 독일은 민주주의로 향하는 새로운 길을 닦고 있었다. 1919년부터 1933년까지 독일은 바이마르공화국이라는 명칭으로 불렸다. 그로피우스는 전쟁으로 초토화된 조국의 새출발을 돕기 위해 본분을 다하고자 했다. 이를 위해 독일을 넘어 전 세계에 혜택을 주고자 하는 바람으로 학교를 설립했다.

　그로피우스는 과거 독일공작연맹에서 활동한 경험을 통해, 공예에 독일 국민의 정서와 재정에 긍정적 영향을 미칠 수 있는 잠재력이 있다는 사실을 깨달았다. 이에 기초해 새로운 유형의 예술대학 설립 계획을 구체화했다. 대학의 설립 목표는 젊은 세대에게 실용적이고 지적인 기술을 가르쳐 보다 교양 있는 사회, 덜 이기적인 사회를 만드는 것이었다. 그로피우스는 사회 개혁의 역할을 맡은 예술 디자인 학교를 세우고자 했다.

그가 설립한 대학은 민주적이고, 남녀가 함께 공부하며, 인습의 굴레에서 벗어난 자유로운 커리큘럼을 제공할 예정이었다. 이 커리큘럼은 학생 개개인이 내재된 예술성과 리듬을 발견할 수 있도록 고안되었다. 때마침, 막 독일의 민주 헌법이 제정된 도시 바이마르에서 그에게 일자리를 제의하면서, 아이디어를 실현할 수 있는 기회가 생겼다. 기존에 있던 작센 대공 미술학교와 작센 대공 공예학교를 통합한 새로운 학교의 학장직을 맡아달라는 요청이었다. 제안을 수락한 그는 학교를 '바이마르 국립 바우하우스(Staatliches Bauhaus in Weimar)'라 명명했다.

1919년은 바우하우스가 탄생한 해이다. 그로피우스는 바우하우스가 "현대적 아이디어를 활용하는 일류 예술교육 기관"이 되리라 공언했다. "미술학교의 이론적 커리큘럼"과 "공예학교의 실용적 커리큘럼"을 하나로 합쳐 "재능 있는 학생들을 포괄하는 체계"를 마련할 것이었다. 그로피우스는 독일공작연맹에서 따르는 산업화된 대량생산 정책을 거부했다. 그러한 정책은 개성의 말살을 불러오고, 그러한 태도는 결국 전쟁으로 이어진다고 생각했기 때문이다.

또한 바우하우스의 순수예술 학도들은 상아탑에서 내려와 기술공들과 더불어 땀을 흘려야 한다고 주장하며 이렇게 덧붙였다. "소위 직업예술이라는 것은 존재하지 않는다. (……) 예술가란 높은 지위를 차지한 기술공에 불과하다. 기술공과 예술가 사이의 오만한 장벽을 해체하자! (……) 미래라는 새로운 건물을 함께 쌓아올리자. 그 미래는 건축, 조각, 회화를 하나로 결합한 형태가 될 것이다." 모든 예술 형태가 합쳐져 하나의 영광되고 생을 긍정하는 독립체를 형성한다는 바그너의 '종합예술' 이론의 영향이 드러나는 말이다.

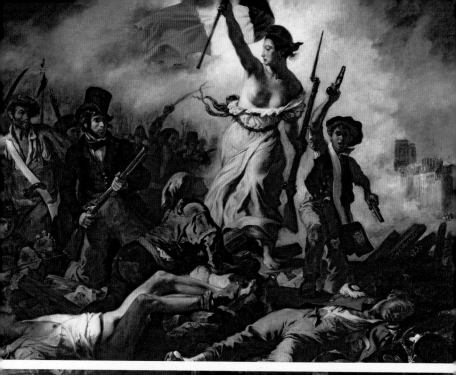

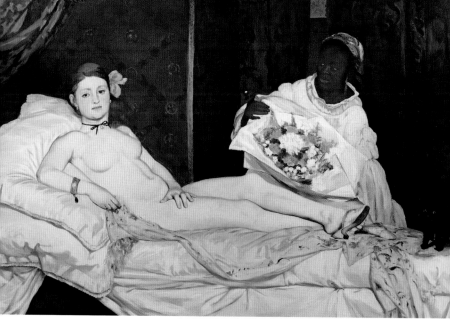

그림 2 외젠 들라크루아 〈민중을 이끄는 자유의 여신〉, 1830년
그림 5 에두아르 마네 〈올랭피아〉, 1863년

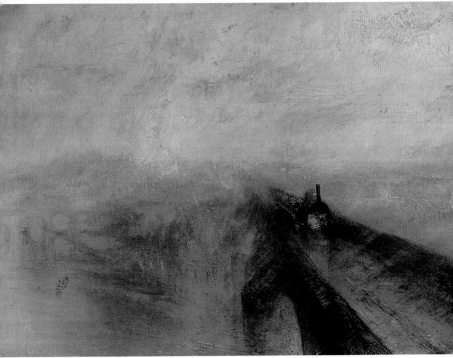

그림 6 클로드 모네 〈인상, 해돋이〉, 1872년
그림 7 윌리엄 터너 〈비, 증기, 속도〉, 1844년

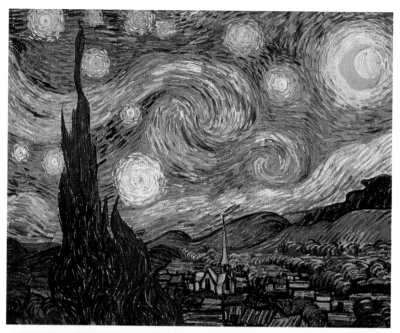

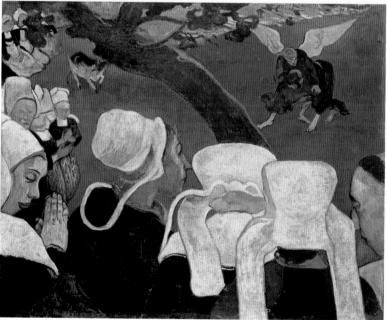

그림 11 빈센트 반 고흐 〈별이 빛나는 밤〉, 1889년
그림 12 폴 고갱 〈천사와 씨름하는 야곱〉, 1888년

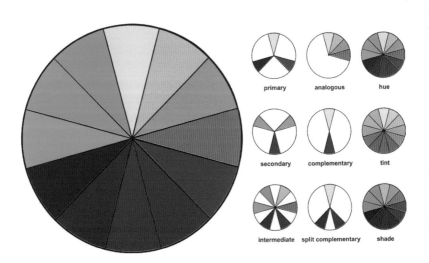

primary
analogous
hue

secondary
complementary
tint

intermediate
split complementary
shade

그림 13 조르주 쇠라 〈그랑자트 섬의 일요일 오후〉, 1884~1886년
색상환

그림 14 폴 세잔 〈사과와 복숭아가 있는 정물〉, 1905년
그림 15 폴 세잔 〈생트빅투아르 산〉, 1887년경

그림 16 앙리 마티스 〈삶의 기쁨〉, 1905~1906년
그림 18 앙리 루소 〈굶주린 사자가 영양을 덮치다〉, 1905년

그림 17 파블로 피카소 〈아비뇽의 처녀들〉, 1907년

그림 27 움베르토 보초니 〈심리 상태 - 작별〉, 1911년
그림 28 바실리 칸딘스키 〈구성 VII〉, 1913년

그림 32 류보프 포포바 〈드레스 모델〉, 1923~1924년
그림 33 엘 리시츠키 〈붉은 쐐기로 백위군을 무찔러라〉, 1919년

그림 34 피트 몬드리안 〈빨강, 노랑, 파랑의 구성 C(No. Ⅲ)〉, 1935년
그림 35 헤릿 릿벌트 〈빨강 파랑 의자〉, 1923년경

그림 42 호안 미로 〈어릿광대의 사육제〉, 1924~1925년
그림 45 프리다 칼로 〈꿈〉, 1940년

그림 47 윌렘 데 쿠닝 〈여인 1〉, 1950~1952년

그림 48 마크 로스코 〈빨강 위의 황토색과 빨강〉, 1954년

그림 50 로버트 라우센버그 〈모노그램〉, 1955~1959년
그림 51 앤디 워홀 〈메릴린 먼로 이면화〉, 1962년

그림 52 로이 리히텐슈타인 〈Whaam!〉, 1963년
그림 54 도널드 저드 〈무제〉, 1972년

그림 63 세라 루커스 〈계란 프라이 두 개와 케밥〉, 1992년
그림 64 트레이시 에민 〈나와 동침한 모든 사람, 1963~1995〉, 1995년

위대한 작곡가 바그너는 음악이야말로 인간의 창조적 노력 가운데 가장 으뜸의 형태라고 생각했다. 따라서 종합예술을 창조하려는 노력에 음악이 필수적인 요건이라고 여겼다. 그로피우스의 생각은 달랐다. 그는 건축이 가장 중요한 예술 형태라 주장하며 "모든 창조적 활동의 궁극적 목표는 건축이다"라고 말했다. 독일어로 '집을 건축하다' 또는 '건축을 위한 집'이라는 뜻의 '바우하우스(Bauhaus)'라는 이름도 여기에서 유래했다.

그로피우스는 중세 시대 길드에 기초한 윌리엄 모리스의 도제제도에 착안해 학생들의 실력 향상을 위한 체계를 개발했다. 바우하우스에 입학한 학생은 견습생에서 시작해 수습 기간을 거치면 직인이 되었고, 마땅한 실력을 갖춘 학생은 최종적으로 '젊은 장인'이 되었다. 모든 학생은 저명한 장인들의 지도를 받았다. 각 예술 분야에서 경력을 쌓아 인정받은 전문가들이었다. 바우하우스는 "지성인들의 공화국"이므로, 언젠가 "새롭게 도래할 신념을 상징하는 수정처럼, 수백만 노동자들의 손에 의해 하늘 높이 들어올려질 것"이라는 게 그의 생각이었다.

그 생각은 어느 정도까지 들어맞았다. 훗날 밝혀졌듯, 20세기에 '새롭게 도래할 신념'은 다름 아니라 기술이 부추긴 탐욕스러운 소비지상주의였다. 이러한 소비주의는 대개 그로피우스가 바우하우스에서 선도한 현대적인 디자인 학파, 사람들이 흔히 '모더니스트'라고 통칭하는 단순하고 고상한 미학으로 치장하고 있다. 폴크스바겐의 비틀, 앵글포이즈 램프, 펭귄 출판사에서 초창기에 펴낸 책의 표지들, 1960년대에 선풍적인 인기를 끈 펜슬 스커트, 뉴욕 현대미술관 내부의 널찍하고 새하얀 공간, 우주 시대에 어울리는 아름다운 유선형의 구겐하임 박물관과 테이트모던 갤러리. 하나같이 모더니즘을 만족시키는 결과물이다.

그로피우스의 미학적 성공이 건축까지 확장되면서, 그가 말한 '새롭게 도래할 신념을 상징하는 수정'은 세상을 하나로 통일했다. 공산주의의 동구에서 자본주의의 서구까지, 바우하우스에서 영감을 얻은 모더니즘의 흔적을, 20세기 도시 풍경을 지배하는 단정하고 콘크리트로 뒤덮인 거대한 기하학적 구조물들에서 발견할 수 있다. 뉴욕의 링컨센터부터 베이징 톈안먼 광장을 둘러싼 10대 건축물(十大建筑)까지, 그로피우스의 앙상하고 모난 모더니즘이 남긴 흔적은 손쉽게 찾아볼 수 있다.

바우하우스의 운영 기간이 고작 14년이었던 사실을 감안한다면 그저 놀라울 따름이다. 하지만 그보다 놀라운 사실이 있다. 바우하우스 하면 영원히 함께 연상될 소박하고 차분하면서도 우아한 디자인이 전적으로 개교 때부터 함께한 창조적인 정신은 아니었다는 것이다. 1919년 첫 학교 안내서의 표지 이미지가 이를 분명히 보여준다. 이 이미지의 원작은 칸딘스키가 주도한 청기사파의 일원이었던 라이어넬 파이닝어(Lyonel Feininger, 1871~1956)가 제작한 목판화였다. 그로피우스는 파이닝어를 그래픽 인쇄 과정을 담당할 장인으로 임명했다. 입체미래파 양식에 속하는 파이닝어의 목판화는 세 개의 첨탑이 있는 고딕 대성당을 표현한 것이었다. 대성당 주변을 둘러싼 삐죽삐죽한 피뢰침들은 고압전기를 공중으로 분산시키고 있다. 상징주의로 가득한 작품이었다.

그로피우스는 절망적이고 단조로운 세상에 열정과 생기를 불어넣을, 생각의 대성당 같은 바우하우스를 꿈꿨다. 번개는 학생과 장인 들의 역동성, 창조성을 상징했다. 거대한 성당은 종합예술을 의미했다. 사람들이 모여 음악을 연주하고 합창을 하는, 예술가와 기술공 들이 애정을 기울여 창조한, 영성과 세속성을

통합하는 건물이었다. 이는 현대의 유토피아를 건설하려는 채비
와 의지를 갖춘, 이상을 품은 학생과 장인 들로 북적이던 바우하
우스 초창기의 낭만적인 정신이었다. 초창기 바우하우스는 훗날
변화하게 될, 실용적 디자인을 추구하는 전문 기관이라기보다는
히피 공동체에 가까웠다.

바우하우스의 신입생이라면 무조건 6개월 동안 '포르쿠르
스(Vorkurs)'라는 예비 과정을 수강해야 했다. 포르쿠르스를 처음
고안하고 운영한 스위스 태생의 예술가이자 이론가 요하네스
이텐(Johannes Itten, 1888~1967)은 여러 면에서 비범한 인간이었다.
특히 노련한 교사로서 바우하우스 내의 장인들 중에서도 보기
드문 부류에 속했다. 이텐은 채식과 건강한 생활 습관, 운동, 잦
은 단식을 권유하는 영성 운동인 마즈다즈난(Mazdaznan)을 추종
했다. 이텐의 지도는 학생들이 직관적으로 자기만의 예술적 목
소리를 찾을 수 있도록 도와준다는 점에서 뉴에이지와 초점이
비슷했다. 학생들이 내면을 깊이 파고들면서 영감을 기다리는
동안, 이텐은 어두운 튜닉을 입고 교실(과 바이마르)을 서성거
렸다. 이텐의 튜닉은 마오쩌둥이 즐겨 입은 본인의 이름을 딴 슈
트의 전조였다. 게다가 머리를 박박 밀고 알이 동그란 안경을 쓴
탓에, '제임스 본드' 시리즈에 등장하는 악당 또는 교주처럼 보이
기도 했다. 학생 중 일부는 그를 초자연적인 숭배의 대상으로까
지 여겼지만, 특유의 대머리와 옷차림을 못 견뎌하는 이들도 있
었다. 그로피우스의 경우에는 그를 눈감아주었다…… 처음에는.

이텐이야말로 바우하우스 특유의 '자연중심주의' 예술 및
공예 철학에 들어맞는 인물이었다. 다른 예술대학들은 학생들에
게 스승의 작품을 맹목적으로 모방하도록 가르쳤지만, 이텐의
교수법은 원색과 원형을 골자로 한 것이었다. 그는 선과 균형,

물질을 가르치기 위해 견습생들에게 여러 가지 재료를 이용해 기하학적 형태를 만들어보라고 했다. 그러면 학생들은 저마다의 아이디어를 바탕으로 작품을 만들었다. 정사각형과 직사각형으로 이루어진 포스터 크기의 석고 구조물, 색조 변화에 대한 이해도를 보여주는 빨간색과 갈색 자투리 천으로 만든 펠트 아플리케 담요 같은 것들이었다.

그 무렵 바우하우스의 분위기는 가정적이면서 중세적이었다. 이텐의 이론 강의와 더불어, 견습생들은 공방에서 제본부터 직조까지 공예 기술을 익혔다. 그로피우스는 목재를 건축자재로 선택하고, 학생과 장인 들이 함께 생활하며 작업할 수 있도록 캠퍼스 내에 목조 주택 단지를 조성하기로 했다. 독일 표현주의 고유의 고딕 정신이 가미된 일종의 반(反)물질주의 분위기였다. 바우하우스의 교수진 중 요하네스 이텐과 라이어넬 파이닝어가 세계대전 발발 전 독일에서 시작된 표현주의 운동에 몸담았었다는 점을 생각할 때, 그리 놀라울 건 아니었다.

독일 표현주의는 1905년 드레스덴을 중심으로 한 '다리파(Die Brücke)'에 의해 시작되었으며, 몇 년 뒤에는 칸딘스키의 청기사파가 그 명맥을 이었다. 다리파나 청기사파 모두 고흐와 뭉크의 표현주의, 고갱의 원시주의, 야수파의 인공적인 색채에 영감을 받았고, 거기에 독일의 고딕 전통을 얼마간 섞었다. 이 까다로운 혼합 과정을 지휘한 장인은 다리파 예술가인 에른스트 루트비히 키르히너(Ernst Ludwig Kirchner, 1880~1938)였다. 전쟁 전 키르히너와 동료들은 사이키델릭한 색으로 채색한 풍경 속에서 벌거벗은 채 흥겹게 뛰노는 나신의 여인들을 거칠게 그린 태평한 그림들을 선보였다. 그러나 종전 후 키르히너의 작품에는 어두운 색들이 등장했다. 〈군인 시절의 자화상(Selbstbildnis als

Soldat)〉(1915)은 독일 표현주의의 암울함과 신랄함이 극대화되어 드러난 대표작이다. 유쾌한 보헤미안 기질의 다리파 화가들은 이제 왜곡된 형태, 날카로운 선, 죽음의 창백한 색조들에 마음을 빼앗겼다. 키르히너는 군복을 입고 공허한 눈빛을 한, 오른쪽 손목이 잘린 군인의 모습으로 자신을 그렸다. 무고한 학살이 자행되는 전쟁이 한 예술가를 쓸모없게 만든 증거로서, 절단되어 피투성이가 된 오른쪽 팔을 들고 있다. 그 뒤로는 나체의 여인을 동굴벽화처럼 대강 그려놓았다. 여인은 분명 그곳에 존재하지만, 다른 세상에 있는 듯 보인다. 그림이 전달하는 메시지는 분명했다. 전쟁으로 거세된 군인은 이제 더 이상 여인과 사랑을 나눌 수 없는 몸이 되었다.

그로피우스, 이텐, 파이닝어, 그리고 바우하우스가 등장한 배경에는 이렇듯 인간의 감정을 위협하는 세계가 있었다. 흉측한 이미지, 신비로운 영성, 자유의지론, 독일 표현주의의 고딕 토양은 바우하우스 본래의 정신에서도 본질적인 부분에 해당했다. 그로부터 몇 년 뒤 교수직을 수락한 바실리 칸딘스키와 파울 클레가 바우하우스에 도착하자마자 고향에 온 것처럼 편안해했던 것은 이런 이유 때문이었다.

파이닝어가 옛 동료들과의 재회를 반길 때, 그로피우스는 그들의 합류를 바우하우스가 이룩한 주요 성취로 보았을 것이다. 오늘날이라면 이런 일을 상상할 수 있을까? 세계적으로 존경받는 예술가 두 명이 미술대학 내에 상주하며 전임교수로 학생들을 가르치기 위해 온 것이다. 지금 같아서는 가능할 법하지 않은 일이다. 그러나 이것이 바로 바우하우스의 흡인력이자 두 예술가가 더 나은 미래를 건설하기 위해 노력하겠다는 약속이었다. 칸딘스키는 벽화 공방의 수장 역할을 선뜻 맡았고, 파울

클레는 스테인드글라스 공방을 책임지기로 했다. 바우하우스에서는 삶의 질이 좋았고 점점 더 나아졌다. 유일한 문제가 있다면, 캠퍼스 밖의 삶은 형편없고 점점 더 나빠지고 있었다는 것이다.

당시 독일은 삼국협상(영국, 프랑스, 러시아)에 전쟁배상금을 지불해야 한다는 베르사유조약의 의무를 이행하고자 고투하는 중이었다. 제1차 세계대전에 동원되고 이후 승전국에 약탈당하면서 원자재가 부족했기 때문에 이 고된 과업은 더욱 어려워졌다(그로피우스가 목재에 큰 관심을 기울이게 된 것도 일부분 이런 이유 때문이었다). 독일은 정치적으로도 비참한 상황이었다. 서로 다른 정당들이 지위와 권력을 두고 아귀다툼을 벌이면서, 새로운 공화국은 분열되고 긴장감이 고조되었다. 지방정부에 소속된 우익 파벌들은 자신들이 자금을 지원하는 바우하우스를 정치적 단체로 여기기 시작했다. 그들은 바우하우스가 그어떤 경제적이고 실용적인 가치도 생산해내지 않는 빈대 같은 사회주의자와 독불장군인 볼셰비키파의 온상이 될까 우려했다. 그런 이유로 그로피우스는 바우하우스의 가치를 증명하고, 바우하우스가 허세로 가득한 장신구나 급진적인 좌파의 산실이 아닐뿐더러 제조업의 미래를 위한 지방정부의 타당한 투자임을 보여주어야 한다는 압박감에 시달렸다. 눈치 빠른 그로피우스는 지금이야말로 변화를 꾀할 적기라는 사실을 깨달았다.

이텐이 설파한 비영리적이고 자기중심적인 철학은 밀려나고, '예술과 기술의 새로운 결합'이라는 그로피우스의 신선한 슬로건이 그 자리를 차지했다. 과거에 그것과 비슷한 노선을 전파하던 독일공작연맹을 두고 "죽어 땅속에 묻혔다"고 선언했던, 바우하우스의 설립자이자 수장인 그로피우스는 이제 방향을 완전

히 바꾸었다.

그로피우스는 이텐을 대신할 사람으로 독일 표현주의에 기반한 또 다른 거장을 선택하지는 않기로 마음먹었다. 대신 교수진에 엄격함과 합리성을 도입할 생각으로 구성주의 이데올로기를 표방하는 헝가리 출신 예술가를 초빙했다. 그리하여 1923년, 라슬로 모호이너지(László Moholy-Nagy, 1895~1946)가 형태와 금속 공방의 장인직을 수락했다. 또한 요제프 알베르스(Josef Albers, 1888~1976)와 공동으로, 이텐이 진행하던 포르쿠르스 과정을 맡는 일에도 동의했다. 특히 알베르스는 바우하우스의 교육과정을 거쳐 처음으로 장인이 된 견습생 출신이었다.

두 사람은 바우하우스를 오늘날 전설이 된 모더니즘의 원천으로 바꿔놓았다. 활력이 넘치는 예술가이자 출판인, 이론가이자 디자이너였던 한 사람의 도움이 있었기에 가능한 일이었다. 주관이 분명하고 이를 바탕으로 타인에게 영향을 미치는 일에서 크나큰 만족감을 얻는 이였다. 데스테일 운동을 주도한 네덜란드인이 돌아왔다.

테오 반 두스뷔르흐는 바우하우스에 데스테일 이론을 전하고자 네덜란드를 떠나왔다. 그는 지금이야말로 바우하우스에 만연한 '표현주의 정체(停滯)'를 모조리 몰아낼 때라고 주장했다. 그로피우스는 두스뷔르흐를 교수로 채용하지 않았지만, 두스뷔르흐는 얼마 지나지 않아 학교 안에서 존재감을 발휘했다. 학생들은 바우하우스의 커리큘럼과 별개로 그가 진행하는 데스테일 교육과정에 흥미를 느꼈다. 많은 학생들이 성실히 수업에 임했다. 이텐은 '무엇이든 OK'라는 식의 창의적 학풍을 지향했지만, 두스뷔르흐의 수업 분위기는 정반대였다. 데스테일이 명성을 얻을 수 있었던 것은 규율과 정밀성 때문이었다. '최소한의 도구로

최대의 효과'라는 데스테일의 주장은 적은 것으로 많은 것을 표현할 수 있다는 뜻이었다.

청기사파의 칸딘스키, 클레, 파이닝어, 데스테일과 신조형주의의 두스뷔르흐, 그리고 러시아의 비구상미술을 지지한 모호이너지와 알베르스까지, 그로피우스는 모든 추상미술 학파의 대표 인사들을 바이마르로 불러들였다. 바우하우스는 규모도 작고 자금 상황도 좋지 않았지만, 마치 르네상스 시기의 피렌체나 세기말의 파리처럼 개척 정신을 지닌 예술적 재능 집단을 끌어당겼다.

새로 꾸린 팀은 곧바로 영향력을 발휘했다. 기술을 선호하는 모호이너지는 그의 디자인 수업을 듣는 학생들에게 현대적 재료를 활용하고, 말레비치나 로드첸코, 포포바, 리시츠키 같은 예술가들의 작품을 참고하라고 권했다. 기형적인 수공예 도기들을 만들던 견습생들은 불과 몇 주 만에 기계를 이용해 완벽하게 마무리한 작품들을 제작하기 시작했다. 오늘날 세계적으로 인정받는 디자이너인 마리안네 브란트(Marianne Brandt, 1893~1983)는 당시 바우하우스 스타일의 전형이라 할 만한 작품을 만들었다. 브란트는 모호이너지가 초반에 가르친 학생 중 하나였다.

1924년에 젊은 견습생이던 브란트는 보는 이를 매료하는 우아한 다구(茶具) 세트를 제작했다. 은으로 만든 다구들은 무결점에 가까웠다. 찻주전자는 흡사 은공을 절반으로 가른 듯 완벽히 둥근 사발 모양이었다. 짤막한 금속 막대 두 개를 교차해 만든 특별한 받침이 이 사발 모양의 몸체를 지탱하고 있다. 빛나는 주전자의 주둥이는 곡선을 이룬 옆구리의 꼭대기에서 자연스럽게 형성되어 주전자의 꼭대기와 완벽히 일직선을 이루며 멈춘다. 튀어나온 손잡이는 찻주전자의 둥근 모양을 반영하는 동시

에, 원형 뚜껑의 틀 역할을 한다. 가는 직사각형의 뚜껑 손잡이
는 발레리나처럼 균형을 잡고 똑바로 서 있다.

현대적 산업 재료를 활용하는 모호이너지의 프로그램에 부
응한 작품은 브란트의 정교한 다구 세트 말고도 더 있었다. 빌헬
름 바겐펠트(Wilhelm Wagenfeld)와 카를 유커(Karl Jucker)는 유리와
금속을 이용해 오늘날 '바겐펠트 램프'(1924)라고 이름 붙인 멋
진 탁상등을 만들었다. 불투명 유리로 된 사발 모양 전등갓, 투
명 유리로 된 기둥과 받침대 때문에 램프는 버섯처럼 보이기도
한다. 단순한 기하학적 형태에 섬세하게 디자인한 디테일들이
더해지면서, 평범한 램프가 갖고 싶은 물건으로 격상되었다. 유
리 전등갓 테두리에는 크로뮴도금을 한 금속을 둘렀다. 그보다 5
센티미터 정도 밑으로는 당겨서 전원을 켰다 껐다 할 수 있는 짧
은 줄이 튀어나와 있다. 이로써 램프에 기발한 비대칭적 뒤틀림
을 주었다. 투명 유리로 만든 기둥과 받침대가 균형을 잡으면서
매혹적으로 단순한 스타일의 램프(와 형태)를 완성하고 있다.

오늘날 디자인의 고전이 된 〈바겐펠트 램프〉는 초창기 산
업디자인의 대표작으로 꼽힌다. 그렇지만 그러한 평가는 오해이
다. 그 무렵 바우하우스가 예술과 기술을 선도했던 것은 맞지만,
학생들은 여전히 수작업으로 작품을 만들었다. 그로피우스는 바
겐펠트에게 산업박람회에 가서 램프를 팔아보라고 했지만, 공장
주들은 램프를 보고 비웃는 데에 정신이 팔려 주문장은 펼쳐볼
생각조차 하지 않았다. 대량생산할 수 있을 것처럼 보이는 제품
을 디자인한다는 것과 대량생산에 적합한 제품을 디자인한다는
것은 전혀 다른 문제였다.

알베르스와 모호이너지는 견습생들을 가르치지 않는 시간
에는 바우하우스의 미학에 힘을 실어줄 수 있는 작품을 만들었

다. 모호이너지는 〈전화 그림 EM1(Telefonbilder EM1)〉(1922) 같은 추상화를 내놓았다. 드문드문 놓인 이미지 가운데서 검은색의 두꺼운 수직선 하나가 눈에 띈다. 중간에서 약간 위쪽 그리고 검은 선의 오른쪽으로는 작은 노란색과 검은색 십자가가 하나 보인다. 그 아래로 또 다른 십자 도형의 머리에는 붉은색을 칠했다. 구성주의와 몬드리안의 화풍을 결합한 작품이었다.

알베르스는 〈겹쳐놓은 네 개의 탁자들(Set of Four Stacking Tables)〉(1927년경)을 구상하느라 바빴다. 모든 탁자는 단순한 직사각형 나무틀로 짠 다음, 이음매가 없는 유리 상판을 덮었다. 각각의 탁자 상판에는 삼원색을, 그리고 제일 큰 탁자 상판에는 녹색을 칠했다. 네 개의 탁자들은 러시아의 마트료시카 인형처럼 그 크기가 점층적이어서, 집을 바지런히 정리하는 사람이라면 당장 쓰지 않을 탁자를 깔끔하게 겹쳐놓을 수 있었다. 알베르스가 만든 겹쳐 쌓는 탁자는 지금도 판매 중이다.

바우하우스에는 알베르스 말고도 장인이 된 견습생이 또 있었다. 그가 만든 작품 역시 상업적으로 성공을 거둔 것은 물론, 오늘날까지 판매되는 중이다. 젊은 헝가리 출신 디자이너 마르셀 브로이어(Marcel Breuer, 1902~1981) 역시, 1925년에 그로피우스가 그에게 가구 공방을 맡기면서, 알베르스의 뒤를 이어 견습생에서 장인이 되었다. 어느 날 자전거를 타고 출근하던 브로이어는 문득 자전거 손잡이를 보고 생각에 잠겼다. 지금 내가 쥐고 있는 속이 빈 강철 막대를 다른 용도로도 쓸 수 있지 않을까? 어쨌거나 현대적이고, 비교적 저렴하며 대량생산이 가능한 재료 아닌가. 분명 달리 활용할 수 있는 무궁무진한 가능성이 있었다. 이를테면 의자라든가…….

브로이어는 동네 배관공의 힘을 빌려 한두 개의 본을 제작

그림 36
마르셀 브로이어 〈B3 의자/바실리〉
1925년

해보았다. 그렇게 해서 나온 것이 〈B3 의자(Sessel B3)〉(그림 36 참고)
였다. 크로뮴도금을 한 강철 파이프를 직각으로 구부려 틀을 만
들고, 길쭉하게 자른 천을 씌워 좌석과 팔걸이, 등받이 부분을
만들었다. 브로이어는 이 의자를 두고 자신의 작품 중 "가장 극
단적이며 (……) 가장 예술성이 떨어지고, 가장 논리적이며, '안락
함'은 최소화하고 기계적 특징을 최대화했다"고 평하며, 대대적
인 비판이 쏟아지리라 예상했다. 하지만 욕설을 퍼붓는 이는 없
었다. 사람들은 브로이어의 의자를 보이는 그대로 평가했다. 세
련되고 현대적인 디자인으로. 오늘날 브로이어의 디자인 체어는

전 세계 회의실, 비즈니스 라운지의 필수 비품이 되었다. 이 혁
신적인 의자를 처음으로 주문한 고객은 역시 바우하우스의 장
인이었던 바실리 칸딘스키였다. 칸딘스키의 따뜻한 격려에 힘입
은 브로이어는 그에 대한 보답으로 이 의자에 '바실리'라는 이름
을 붙였다.

 바우하우스는 다시 정상 궤도로 돌아왔다. 하지만 또다시
학교 밖에서 벌어진 사건으로 인해 얼마 가지 못해 중단되었다.
1923년 프랑스와 벨기에 연합군이 전쟁배상금을 체불한 독일을
점령했다. 극심한 인플레이션이 뒤따랐고, 대량 실업까지 발생
했다. 가난하고 초라한 독일은 우경화되고 있었다. 바우하우스
에 대한 경제적 지원 역시 대폭 삭감되었다. 그로피우스는 계약
만료와 더불어 정치적 지원을 철회한다는 통보를 받았다. 세계
곳곳의 예술가와 지식인 들은 놀라움 속에 이 사태를 지켜보았
다. 그 무렵 바우하우스 내에 빠른 속도로 자리 잡은 퀘이커 교
도들이 집단행동에 나섰다(아널드 쇤베르크, 알베르트 아인슈
타인 역시 퀘이커 교도였다). 바우하우스가 바이마르공화국 아
래서 누리던 전성기는 이제 끝을 향해 가는 중이었다.

 그때 바우하우스와 독일에 마침내 기회가 찾아왔다. 미국
이 예상치 못한 도움의 손길을 내민 덕택에, 독일 정부는 재기하
기에 충분한 자금을 빌릴 수 있었다. 실업률은 감소하고 상업 활
동은 활발해졌다. 독일은 자신감을 회복했고, 전국 곳곳의 산업
중심 도시들이 그로피우스에게 자기 지역에서 바우하우스를 새
롭게 시작해보지 않겠느냐며 제안해왔다. 이 야심만만한 지방과
도시 들은 새로운 사업체들을 유치하고 싶어했으나, 그러자면
숙련된 노동자들과 현대적인 주택단지가 갖추어져 있다는 사실
을 증명해야 했다. 바우하우스와 발터 그로피우스의 건축 경험

이라면 그 두 가지를 모두 충족할 수 있을 터였다. 그렇게 해서
1925년에 세계적인 디자인 학교 바우하우스의 장인과 학생 들
은 바이마르 북부에서 멀지 않은 데사우라는 도시에 공방을 차
렸다.

그림 37
발터 그로피우스 '바우하우스', 데사우
1926년

　　그로피우스가 이들을 맞이하기 위해 설계한 건물은 현대
건축의 걸작으로 꼽힌다. 진정한 바우하우스였다. 1926년 12월,
공방과 학생 기숙사, 극장, 공용 공간, 장인들이 거주할 주택으로
이루어진 복합건물이 개관했다.(그림 37 참고) 바우하우스의 장인
과 학생 들이 만들어낸 진정한 종합예술이라 할 수 있는 이 건물
은 그로피우스가 꿈에 그리던 바우하우스였다. 내부 시설, 가구,
표지판, 벽화, 건물 같은 디테일들은 하나의 이상으로 연결되어
있었다. 중심 건물인 학습관은 거대한 직사각형의 유리로 된 전

면을 자랑하는데, 위아래로 가는 하얀색 콘트리트 가로선 사이에 거대한 유리 장막이 자리하고 있다. 두 개의 가로선 중 하나는 지면과 떨어진 주추, 나머지 하나는 평평한 상층부다. 모든 부분이 연결되어 있는 데사우 바우하우스 건물은, 가로줄과 세로줄이 비대칭적 격자를 이루면서 균형 잡힌 직사각형 면이 만들어져 위에서 내려다보면 몬드리안의 그림처럼 보인다.

그로피우스가 설계한 장인용 주택은 새로 지은 바우하우스 근처의 아담한 숲에 자리하고 있었다. 총 네 채의 건물 중 따로 떨어진 한 곳이 그로피우스의 자택이고, 나머지 세 채의 건물에는 한쪽 벽면을 공유하는 여섯 가구의 주택이 들어섰다. 모든 건물은 한 치의 양보도 없이 현대성이라는 같은 미적 감수성을 공유한다. 헤릿 릿벌트가 스뢰더르 하우스에 적용한 것처럼, 그로피우스 역시 데스테일파의 직선을 이용해 건물을 설계했다. 차이점이 있다면 외관을 원색으로 장식하지 않은 것이었는데, 평평한 수직 벽에는 회박죽을 바르고 순수한 흰색 페인트를 칠했다. 이 삭막한 외관에 창틀이 없어 예리한 선들이 돋보이는 정사각형과 직사각형 창문들이 끼어든다.

평평한 지붕과 그 위로 드리운 콘크리트 차양은 이 집들의 기하학적 형태가 자아내는 공격적인 분위기를 한층 강조한다. 주위를 둘러싼 구불텅한 나무 몸통, 잎을 다 떨구고 볼품없어진 나뭇가지와 강렬한 대조를 이루는 모습이다. 규격화된 장인용 주택의 겉모습에선 한 치의 양보고 타협도 없는, 엄격하고 딱딱한 분위기가 묻어났다. 실력 없는 사람의 손을 거쳤더라면 그저 무자비한 괴물 같은 건물, 지금까지 모더니즘이라는 이름으로 숱하게 세워진 위협적이고 냉혹하며 영혼이라고는 없는 콘크리트 건물로 전락할 수도 있었을 것이다. 하지만 그로피우스는 그

런 위험을 피했다. 그는 선, 형태, 균형에 대해 누구보다 예민했
다. 장인용 주택들은 그 자체로도 충분히 아름다웠지만(그로피
우스의 자택은 전쟁 중에 파괴되었다), 칸딘스키는 내부를 다양
한 색으로 칠했다.

1928년 그로피우스는 베를린에서 건축 일을 계속하기 위
해 바우하우스에서 손을 뗐다. 그의 빈자리를 즉시 채운 것은 공
산주의에 동조하면서 갈수록 급진적 성향을 보이던 학생들이었
다. 바우하우스를 지원하던 데사우의 정치인들은 그러한 학내
분위기를 마뜩잖아했고, 그로피우스에게 교내 질서를 바로 세울
만한 권위와 명성이 있는 새 학장을 물색해줄 것을 청했다. 이때
그로피우스가 추천한 적임자는 루트비히 미스 반데어로에(Ludwig
Mies Van Der Rohe, 1886~1969)로, 페터 베렌스가 1908년에 진행한
프로젝트에도 참여한 독일의 전위파 건축가였다.

1930년 미스 반데어로에는 반색을 표하며 제안을 수락했다.
현대건축의 선구자로 전 세계에 자자하던 그의 명성은 1929년
바르셀로나 만국박람회에서 건축한 독일 전시관으로 더욱 공고
해졌다. 독일 전시관에는 추상주의 운동의 모든 요소가 담겨 있
었다.

크고 평평하고 매끄러운 지붕이 단층의 전시관 위로 마치
공중에 떠 있는 우주선처럼 놓여 있다. 지붕의 아래쪽에는 흰색
을 칠해, 미술관 벽처럼 깔끔하고 통일된 느낌을 주었다. 그 밑
에는 타틀린이라면 못마땅해했을 고급 자재들을 이용한 조합으
로 몬드리안 스타일의 격자무늬를 배치했다. 유리, 대리석, 마노
로 만든 독립된 직사각형 칸막이 여러 개를 강철 틀이 받쳐준다.
이러한 칸막이들은 공간을 완전히 가로막지 않으면서도 구분한
다. 들쭉날쭉 자리한 이 벽들은 대신 관람객들을 미스 반데어로

에가 치밀하게 계획한, 오픈플랜[29] 전시관의 내관과 외관을 모두 둘러볼 수 있도록 안내한다. 그는 새롭고 덜 공격적인 독일의 얼굴, 진보와 관용, 모험 정신과 합리성을 갖춘 세련된 공화국의 이미지를 구현하고자 했다.

미스 반데어로에는 자신이 지은 독일 전시관에서 박람회 개회식에 참석하는 스페인 국왕 부부를 영접하라는 독일 정부의 지시를 받았다. 지체 높은 내빈을 위해 특별한 의자를 만들어야겠다고 생각한 그는 필기구를 집어들고 작업에 착수했다. 그 결과로 탄생한 의자는 꼿꼿이 세워놓은 접의자와 비슷했다. 어느 각도에서도 크롬도금을 한 강철봉 두 개를 X 자로 엇갈리게 놓은 모습이 보였다. 강철봉 중 하나는 비교적 길고 초승달처럼 완만한 곡선을 그리는데, 의자 앞다리 쪽에서 시작해 등받이를 받치는 상단까지 이어져 있다. 다른 봉 하나는 의자 뒷다리부터 S 자 곡선을 이루며 부드럽게 앞으로 휘어지면서 좌석 부분을 캔틸레버식[30]으로 떠받치고 있다. 미스 반데어로에는 간단하면서도 우아한 디자인에 크림색 가죽 쿠션 두 개를 덧대어 좌석과 등받이를 만들었다.

결국 스페인 국왕 내외는 그가 만든 바르셀로나 의자도, 함께 곁들여 놓은 스툴도 이용하지 않았다. 하지만 이후 수백만 명이 그 의자를 이용했다. 맨해튼의 고층 아파트, 자금이 넉넉한 건축 사무실에는 어김없이 바르셀로나 의자와 스툴이 놓여 있다. 그런 의자를 만든 미스 반데어로에야말로 바우하우스의 학장직에 최적임자라는 사실에는 의문의 여지가 없었다. 하지만 그런

29 건물 내부를 벽으로 나누지 않은 구조.
30 한쪽 끝이 고정되고 다른 끝은 받쳐지지 않은 상태로 되어 있는 보의 형식.

그도 바우하우스의 종말을 막을 수는 없다는 것 또한 분명한 사실이었다. 그로피우스는 적을 많이 두었지만, 개중 가장 악독하고 강인한 적은 아돌프 히틀러였다. 한때 예술가이자 『나의 투쟁(Mein Kampf)』이라는 책을 쓴 작가이기도 했던 히틀러는 이제 현대미술과 지식인들을 증오했다. 바우하우스를 혐오한 것도 당연한 일이었다. 정치적으로 탄탄한 지위에 오른 히틀러는 1933년 세계적인 예술 디자인 대학 바우하우스를 폐쇄했다. 한 술 더 떠, 그로부터 4년 뒤인 1937년에는 '퇴폐예술(Entartete Kunst)'이라는 전시회를 열어 그가 바우하우스와 관련 인사들을 얼마나 극렬하게 혐오하는지 만방에 알렸다.

히틀러는 친위대에 전국의 박물관들을 샅샅이 뒤져 1910년 이후 만들어진 현대미술 작품들을 전부 없애라고 지시했다. 파울 클레, 바실리 칸딘스키, 라이어넬 파이닝어, 에른스트 루트비히 키르히너(그 밖에 많은 작가들)의 작품들은 몰수당한 뒤 조롱이 섞인 설명과 함께 마구잡이로 내걸렸다. 대중으로 하여금 '퇴폐예술'을 비웃게 하는 것이 그의 목표였다. 전시회에 들락거리던 무수한 관람객들이 어떤 생각이었는지는 모르겠지만, 예술가들은 앞으로 닥칠 일을 알고 있었다.

또 다른 전쟁이 시작되려던 참이었다. 제1차 세계대전이 터졌을 당시 예술가들은 군에 입대하거나 고국으로 돌아갔다. 하지만 이번에는 달랐다. 다수의 예술가들이 선택한 것은 참전도, 귀국도 아니었다. 일군의 예술가들은 같은 곳으로 향했다. 그들이 택한 곳은 모더니즘 정신이 깃든 아름다운 도시들을 이룩해낸 나라, 훗날 그들이 현대미술의 중심지로 가꿔갈 나라였다. 발터 그로피우스, 루트비히 미스 반데어로에, 라슬로 모호이너지, 요제프 알베르스, 마르셀 브로이어, 라이어넬 파이닝어, 피트

몬드리안을 비롯한 수많은 예술가들이 서쪽으로, 자유의 땅으로
향했다. 미국으로.

13

예술계의
비행 청년들

다다이즘
1916~1923년

Dadaism

마우리치오 카텔란(Maurizio Cattelan, 1960~)의 코는 크다. 무례를 범하려는 것도, 인신공격을 하려는 것도 아니다. 그저 그를 만나면 처음 눈에 들어오는 것이, 그의 두드러지는 특징이 그렇다는 말이다. 그러나 카텔란은 훤칠하고 호리호리한 라틴계 미남이기 때문에, 큼직한 코는 되레 매력적이고 사랑스럽다. 재미있고 장난스러운 그의 작풍을 생각해보면 꽤 잘 어울리는 특징이기도 하다.

카텔란은 예술가다. 평단에서도, 상업적으로도 각광을 받은 그의 주특기는 약간의 페이소스를 곁들여 지성의 힘을 더한 가벼운 시각적 농담을 만들어내는 것이다. 모진 현실의 단면을

보여주는 어릿광대 같은 카텔란은 동시대미술계의 찰리 채플린이다.

몇 년 전, 테이트모던 갤러리에 소속돼 기획을 돕던 행위예술 주간에 참여를 요청할 생각으로 그를 만난 적이 있다. 내 이야기를 들은 카텔란은 자신의 작품 〈졸리 로튼 펑크(Jolly Rotten Punk)〉, 약칭 〈펑키(Punki)〉를 선보이겠노라 제안했다. 알고 보니, 펑키는 아주 작은 키에 타탄체크 옷을 입고 입이 험한 꼭두각시 인형으로, 1970년대를 풍미한 펑크록 밴드 섹스피스톨스의 보컬 존 라이던(또는 조니 로튼)의 축소판이었다. 인형 조종사는 인형이 멘 커다란 배낭에 숨어 이 심술궂은 난쟁이를 부린다.

카텔란의 계획은 펑키가 갤러리를 찾은 관람객들에게 매달리거나 가끔 욕설을 퍼붓도록 하는 것이었다. 자기만족에 빠져 혼자만의 섬에 갇힌 이들을 자극하기 위해서였다. 나는 그의 아이디어도 충분히 재미있지만, 펑키가 갤러리 밖을 돌아다니며 찾아오는 사람들을 '맞이하는' 편이 낫지 않을까 싶었다. "그건 안 됩니다." 카텔란은 단호히 거부했다. "왜 안 되죠?" 나는 물었다. 펑키는 "갤러리라는 맥락 밖에서는 영향력이 없다"며, 그는 고집을 꺾지 않았다. "그건 예술이 아닙니다." 그가 설명을 시작할 때쯤 내 눈빛에 회의적인 기색이 비치는 것을 그는 분명 보았을 것이다.

카텔란의 말에 따르면, 그의 모든 작품은 미술관이나 갤러리 같은 환경을 필요로 하며, 그 밖의 다른 공간에서는 아무런 효력을 발휘하지 못한다. 카텔란은 좀 더 널리 알려진 자신의 작품 〈제9시(La Nona Ora)〉(1999)를 예로 들었다. 떨어지는 운석에 맞아 바닥에 쓰러진 교황 요한 바오로 2세의 모습을 실물 크기로 만든 밀랍인형이었다. 교황은 심신을 지탱하기 위해 제의용

십자가를 필사적으로 움켜쥐고 있다. 만화 〈톰과 제리〉처럼 우스꽝스러운 방식으로 폭력적인, 익살맞은 조소 작품이다. 그러나 제목에서는 어두운 일면이 드러난다. '제9시'는 기독교에서 전해오는 기도 시간 중 하나(오후 3시경)로, 성경에도 등장한다. 「마가복음」 15장 34절에 따르면, 제9시에 이르러 십자가에 못 박힌 예수는 하늘을 향해 울부짖는다. "나의 하나님, 나의 하나님, 어찌하여 저를 버리셨나이까?" 그러고는 숨을 거두었다. 카텔란이 형상화한 쓰러진 교황 역시 같은 의문을 던지고 있다.

사람들이 〈제9시〉에 높은 가격을 책정하고, 언론이 뜨거운 반응을 보인 것은 그것이 예술의 한 장르인 조소에 속하기 때문이었다. 똑같은 재료로 만든 똑같은 형상이라도, 영화 속 소품으로 쓰이거나 가게 쇼윈도에 설치됐더라면 재차 바라볼 사람은 극히 적었을 것이다. 하지만 〈제9시〉는 예술작품으로서 갤러리에 전시되었고, 따라서 2006년에 300만 파운드라는 어마어마한 가격에 팔렸으며, 각종 지면이 수천 단을 할애해 이 작품의 가치를 논했다. 물론 조금은 우습고 터무니없는 현상이다. 이는 또한 카텔란의 예술이 기대하는 긴장과 논란을 낳는다. 카텔란은 오늘날 현대미술 전시관과 갤러리 들이 사회에서 누리는 향상된 지위와 거래하려던 것이다.

이는 예술가로서 그가 행사할 수 있는 권리이기도 하다. 갤러리는 예술가에게, 극장은 극작가와 배우에게, 불신에 가득 찬 대중이 기꺼이 판단을 유보할 수 있는 환경을 제공한다. 그리하여 그곳이 아닌 다른 맥락에서라면 사람들이 받아들이거나 경청하지 않을 작품이 목소리를 내고 소기의 목적을 이룰 수 있다. 그러한 믿음을 바탕으로 오늘날 예술가들은 어느 사회적 계급에 속하든, 대중을 마음껏 우롱할 수 있는 특권을 부여받는데,

이 때문에 현대미술을 좋아하고는 싶지만 속아넘어가지 않도록 끊임없이 의심하고 경계하는 우리 같은 관람객들에게는 그 점이 걱정거리다.

카텔란의 〈제9시〉는 사람들의 신앙, 즉 교황이 예수가 그랬던 것처럼 살아 있는 어떤 사람보다 하느님과 가깝다는 인정을 이용한다. 한편으로는 동시에 예술에 대한 사람들의 믿음, 그리고 예술이 세속적 사회에서 숭배의 대상이 된 현상에 의문을 제기한다. 카텔란은 우리의 새로운 신앙에 의구심을 표현한 것이다. 작품 속 우주에서 날아온 돌은 일격에 낡고 새로운 신앙들을 모조리 부숴버린다.

카텔란은 자신이 활동하는 세계와 자신에게 후한 자금을 지원해주는 후원자들을, 바로 그 돈으로 만든 작품을 통해 조롱한다. 꼭두각시 인형 '펑키'를 비롯해 일반적인 펑크 문화가 그랬듯, 반항적이고 불손하면서도 도발적인 카텔란의 작품은 기득권 내에서 가장 큰 효과를 발휘한다. 그를 두고 다다이즘의 현대판 선구자라 하는 것도 이 때문이다. 다다이즘은 20세기 초 독일어권 무정부주의자 지식인들이 시작한 미술운동으로, 예술계를 희롱하기보다 파괴하는 것이 주목적이었다.

초창기 다다이스트들은 제1차 세계대전 당시 벌어진 참혹한 대학살로 인해 격렬한 분노에 사로잡혀 있었다. 그들이 그러한 참극의 원인이라고 보았던 것들, 즉 기득권 자체 및 이성, 논리, 규칙, 규제를 과신하는 기득권의 사고방식에 대한 불만과 냉소로 들끓었다. 다다이즘은 그 대신 비이성, 비논리, 무법에 기반을 둔 대안을 제시했다.

다다이즘은 양심적 병역거부자이자 작가인 독일 청년 후고 발(Hugo Ball, 1886~1927)이 제1차 세계대전 중 중립국인 스위스

취리히로 피난하면서부터 서서히 시작되었다. 연극을 좋아하고 피아노를 연주하는 발은 취리히에 정착해 예술 클럽을 열었다. "전쟁과 국가주의를 넘어 독립적인 인간들이 자신의 이상을 추구하며 살아가는" 공간을 제공하는 것이 목적이었다. 발은 한 선술집 뒤편의 아담한 공간을 빌렸는데, 공교롭게도 블라디미르 레닌이 취리히에 머물며 새로운 클럽을 구상하던 바로 그 비좁은 골목에 있었다.

발은 자신의 클럽에 프랑스혁명 사상에 영향을 미친 풍자적인 계몽주의 작가 볼테르의 이름을 붙였다. 그리고 1916년 2월에 다음과 같은 홍보 기사를 언론에 냈다.

카바레 볼테르라는 이름 아래 젊은 예술가와 작가 들의 집단이 예술적 유희의 중심지를 만들고자 탄생했다. 매일 있을 모임에 초빙된 예술가들이 음악을 연주하고 책을 낭독하는 것이 카바레의 취지다. 각자 추구하는 바와 상관없이 취리히의 젊은 예술가라면 누구든 모임에 참여해 모든 종류의 제안과 의견을 공유할 수 있다.

초대에 응한 이들 중에는 루마니아의 유명 시인 트리스탕 차라(Tristan Tzara, 1896~1963)도 있었다. 매사에 열정적이고 분노에 가득 찬 젊은 차라에게는 천부적인 웅변 실력, 그리고 사람들이 자신의 말에 귀를 기울이게 하고야 마는 결의가 있었다. 차라는 카바레 볼테르에서 연설을 하면서 발과 친분을 쌓았다. 서로 정반대인 사람끼리 끌리는 전형적인 경우였다. 과묵하고 과격한 발과 달리, 차라는 요란하고 허무주의에 빠져 있었다. 그런 둘의 만남은 불에 기름을 부은 격이었다. (다른 친구들의 도움도 얼마간 받아) 두 사람이 일으킨 무정부주의적 미술운동은 초현실주

의로 이어졌고, 이는 훗날 팝아트에 영향을 미치고 비트 세대에
자극을 주고 펑크에 영감을 불어넣고 개념미술에 기반을 제공
했다.

그들은 예술계의 비행 청년을 자처하며 기득권, 사회, 종교,
무엇보다 예술에 반대했다. 자신들의 뿌리인 미래주의처럼 기존
의 모더니스트 운동을 거부하고 경멸했다. 하지만 과장된 표현
과 전투적인 태도 때문에, 다다이스트들은 바로 그들이 조롱하
는 예술 기득권 내에 자리 잡지 않았다면 그 같은 악명과 영향력
을 얻지 못했을 것이다. 갤러리 내에서만 자신의 작품이 효과를
낸다고 했던 카텔란의 주장과 일맥상통하게, 다다이즘에도 그들
의 메시지가 영향력을 발휘할 수 있는 예술계가 필요했다. 반항
적인 다다이스트들이었지만 게임의 규칙은 잘 알고 있었다.

1916년 당시 그 규칙은 새로운 미술운동의 시작을 성명서
로 알리는 것이었다. 모두가 그렇게 했기 때문이다. 다다이즘은
1916년 프랑스혁명 기념일인 7월 14일에 성명서를 발표하면서
시작되었다. 후고 발은 취리히의 바흐 홀에서 다다이즘 선언문
을 낭독했다. "다다(Dada)는 새로운 예술 경향이다. 지금까지는
다다가 무엇인지 아무도 몰랐지만, 내일이면 취리히에 사는 모
두가 다다를 이야기할 것이다. 다다는 사전에서 찾은 매우 단순
한 말이다. 프랑스어로는 목마(木馬), 독일어로는 작별 인사, 루마
니아어로는 '응, 그렇고말고'를 뜻하는 국제적 단어이다. 영원한
행복을 느끼려면 어떻게 해야 할까? 다다를 말하라. 유명해지려
면 어떻게 해야 할까? 다다를 말하라. (……) 미치광이가 되어 제
정신을 잃을 때까지. 저널리즘, 버러지들, 좋고 올바른 모든 것,
편협한 것, 도덕주의자처럼 구는 것, 유럽화된 것, 유약한 것 들
을 말살하려면 어떻게 해야 할까? 다다를 말하라."

　　미래주의에 쏟아졌던 관심과 언론 기사들을 돌이켜본 차라
는 당시 필리포 마리네티의 선동적인 어조가 효과적이었다는
결론에 이르렀다. 또한 현대기술에 대한 거의 악마적이라고 할
수 있는 옹호로 예술사에 격렬한 맹공을 퍼부었던 마리네티의
방법에도 주목했다. 격정과 왜곡이야말로 승리를 향한 티켓인
듯 보였다. 다만 차라의 경우에는 성난 힐난을 퍼부어야 할 대상
이 전쟁이었으며, 열광적인 고취의 대상은 파리의 전위파 문인
들에게서 비롯된 부조리주의적 사고였다.

　　프랑스의 상징파 시인들에 의해 19세기 후반 파리에서 시
작된 부조리주의 운동은 반(反)이성적 경향을 보였다. 운동을 주
도한 시인으로는 폴 발레리, 스테판 말라르메, 아르튀르 랭보를
꼽을 수 있다(그중 비극적으로 요절한 천재 시인 랭보는 "진정
한 눈으로 세상을 바라보기" 위해서 "모든 감각의 착란"을 옹호
한 이였다). 그들은 직관과, 기억을 자극하는 풍부한 언어로 삶
의 위대한 진리를 드러낼 수 있다고 믿었다.

　　그들의 족적은 알프레드 자리(Alfred Jarry, 1873~1907)로 이어
졌다. 학창 시절 자리는 뚱뚱한 수학 선생 에베르를 골탕 먹이는
이야기를 지어낸 뒤, 급우 둘과 함께 부조리극으로 발전시켜 꼭
두각시 인형극 형태로 무대에 올렸다. 졸업 후 파리로 건너간 자
리는 계속해서 희곡을 다듬어나가는 한편, 풍자적인 재치와 뛰
어난 재능을 발휘해 전업 작가로 활동하며 아폴리네르 무리와
도 어울리게 되었다. 숱한 시행착오 끝에 〈위뷔 왕(Ubu Roi)〉이라
는, 동명의 반주인공(anti-hero)[31]을 내세운 희곡이 탄생했다. 탐욕
스럽고 야비하며 아둔한 위뷔 왕은 파리의 거만한 부르주아들

31　기존의 서사, 극에 등장하는 영웅과 정반대의 특징을 보여주는 주인공.

을 희화해 표현한 인물이었다. 1896년 12월, 초연 무대를 찾은
관객들은 야유를 퍼붓다가 공연을 끝내는 대소동을 일으켰다.
첫 번째 대사인 "제기랄(Merde)!"은 대다수 관객들이 이 극에 내
린 평가였다. 작품이 마음에 든 관객은 아무도 없는 듯했다. 속사
포 같은 대사는 공격적이고 기괴하며 조악했고, 알아듣기 힘든
것이 태반이었다. 거의 모든 관객이 불쾌한 기분으로 귀가했다.

　작품의 진정한 의미라 할 수 있는 '극 형식의 파괴'를 간파
할 만큼 도량 넘치는 관객은 소수였다. 자리의 부조리 드라마는
이후 완전한 하나의 장르로 이어졌으며, 이 장르는 오랜 시간 뒤
에 '부조리극'이라는 이름으로 불리게 되었다. 〈위비 왕〉은 단순
히 프랑스 사회를 조롱한 것에 그치지 않았다. 나아가 무상한 인
생에 대한 서글픈 회한이 담긴 작품이었다. (『고도를 기다리며』
로 유명한) 사뮈엘 베케트의 희곡, 프란츠 카프카의 소설에도 영
향을 주었다. 그리고 두 사람보다 먼저 취리히의 다다이스트들
에게 영향을 미쳤다.

　차라는 괴상망측한 의상에 원시적인 가면을 쓰고 예술가입
네 하는 선동가들과 함께 카바레 볼테르에 나타나, 배경에서 쉼
없이 북을 쳐댔다. 후고 발은 그 옆에서 피아노 건반을 아무렇게
나 두들겨댔다. 그들은 자신들의 욕망을 담은 온갖 언어를 동원
해 불가해하고 앞뒤가 맞지 않는 소리를 세상과 관객을 향해 질
러댔고, 그들에게 욕설을 퍼부었다. 허무주의와 공포라는 독한
칵테일을 한껏 들이켜고 취해 비틀거리는 상태였다. 이들이 벌
이는 정신 나간 공연은 거친 소음과 무질서한 행동으로 엉망이
되었다.

　그렇지만 이러한 행동들은 버릇없는 어린아이의 투정이 아
니라 아이디움에 바치는 헌사였다. 모든 것을 망친 장본인은 어

른들이었다. 심지어 거짓말까지 했다. 전 세계 지도자들이 약속한, 정치적 협력, 계급, 사회질서를 바탕으로 한 사회적 안정은 신기루 같은 기만이었다. 다다이스트들이 원한 것은 개인에게 관대하고 개성을 존중하는, 아이의 눈으로 바라본 새로운 세상의 질서였다. 비록 다다이즘의 표현 방식은 어리석은 것으로 보였을 수도 있지만, 다다이즘 자체는 가장 지적인 미술운동이었다. 그리고 〈위비 왕〉이 그랬듯, 다다이즘이 추구한 무의미에는 무수히 많은 의미가 담겨 있었다.

세 편의 시를 저마다 다른 언어로 동시에 낭독하는 행위는 멍청해 보이지만, 거기에는 전쟁에 대한 맹렬한 비난이 담겨 있었다. 다다이스트들이 읊는 시에는 숱한 이들의 목숨을 앗아간 베르됭 전투[32]의 공포가 서려 있었다. 이들의 동시성은 전사한 이들, 저마다 국적이 다르고 속한 진영도 다르지만 한날한시 같은 곳에서 목숨을 잃은 이들을 기리는 상징적 행위이자 그들의 비극적 여정에 대해 그들에게 바치는 전쟁의 무시무시한 소음을 동반한 제의였다. "우리가 올리는 것은 광대놀음인 동시에 위령미사이다"라고 후고 발은 말했다.

다다이스트들은 우연에 근거한 새로운 체계를 구상할 것을 제안했다. 다다이즘 시들은 그 형식에서 문학적 생명을 부여받았다. 다다이스트 시인들은 신문 기사에서 단어들을 오려낸 다음, 자른 조각들을 자루에 넣고 고루 섞었다. 그런 뒤에 조각들을 하나씩 끄집어내 그 순서대로 종이 위에 붙였다. 결과는 횡설수설이었는데, 그야말로 다다이즘의 요점이었다. 다다이스트들

[32] 1916년 프랑스 북부 소도시 베르됭에서 프랑스와 독일이 벌인 전투로, 제1차 세계대전 중 가장 격렬했던 것으로 악명 높다.

은 전통적인 시(와 시인이 누리던 높은 지위)가 앞뒤가 완벽하
게 들어맞는 정연한 구조를 가진 탓에, 태생적으로 가짜일 수밖
에 없다고 주장했다. 반면 삶이란 우연의 연속이며 예측할 수 없
다는 것이었다.

한스 아르프로도 불린 장 아르프(Jean Arp, 1886~1966)는 이
러한 무질서를 표현해야겠다는 강한 충동을 느꼈다. 다다이즘의
공동 창시자이기도 한 그는 초기 멤버 중에서는 유일하게 사회
적으로 입지가 탄탄했으며, 대인 관계도 원만했다. 후고 발처럼
전쟁이 터지면서 취리히로 피난 오기 전까지는 칸딘스키의 청
기사파에 속해 있었다. 아르프는 예술가가 작품을 창작하는 과
정에서 가능한 최소한의 통제만을 가해야 한다고 생각했다. 이
는 자연의 임의성에 충실한 한편, 질서를 부여하고픈 위험한 충
동을 거부할 수 있는 창작 방법이었다.

아르프는 파리에 머물 당시 접한 피카소와 브라크의 파피
에 콜레 기법을 다다이즘의 출발점으로 삼았다. 가치를 인정받
는 순수미술 작품에 일상의 '저급한' 재료를 활용한 둘의 시도는
아르프에게 강한 인상을 남겼다. 그는 그러한 태도가 다다이즘
에 알맞다고 여겼다. 그리고 파피에 콜레 기법을 다다이즘 작품
에 적용하려면 방법에 변화를 줘야 한다는 사실을 깨달았다. 브
라크와 피카소처럼 캔버스에 '저급한' 재료들을 성실하게 덧붙
이는 대신에, 아르프는 높은 곳에서 재료를 떨어뜨림으로써 작
품의 구성을 우연에 맡겼다.

〈우연의 법칙에 따라 배열한 사각형이 있는 콜라주(Collage
with Squares Arranged According to the Laws of Chance)〉(1916~1917)는 그
러한 기법을 이용한 초기작이다. 재료를 떨어뜨리는 행위를 통
해 자연스럽게 얻어낸 결과물이었다. 이 작품에서는 파란 종잇

조각을 다양한 크기의 직사각형 모양으로 대강 찢고, 크림색 종
잇조각 역시 마찬가지로 찢었다. 그런 다음 그보다 큰 판지에 조
각들을 떨어뜨려 낙하한 지점에 붙였다. 물론 단순히 그의 주장
일 수도 있다. 완성작을 보면, 드문드문 배열된 직사각형과 정사
각형 들이 단 하나도 서로 겹치지 않으면서 신기하리만치 조화
롭고 보기 좋은 그림을 이루고 있기 때문이다. 혹자는 아르프의
손길이 미쳤으리라 생각할 법하다. 아니면 아르프의 기술이 유
난히 비범했거나.

　　전쟁이 막바지를 향해 갈 무렵, 아르프는 오래전부터 알고
지내던 프랑스와 독일의 전위파 예술가들을 만나기 위해 유럽
을 다시 가로질렀다. 이 여정 중에 아직 무명이던 예술가 쿠르트
슈비터스(Kurt Schwitters, 1887~1948)를 우연히 만나 다다이즘 철학
을 전파했다. 줄곧 구상화를 그리면서 그다지 성공을 거두지 못
했던 슈비터스에게는 호재였다. 아르프와 만난 이후, 슈비터스
는 모두가 쓰레기로 내다 버리는 재료에서 예술적 잠재력을 발
견했다. 1918년에서 1919년으로 넘어가는 겨울에, 그는 기괴한
폐품들을 이용해 아상블라주라 불리는 콜라주 작품을 처음으로
선보였다.

　　피카소와 브라크가 작업실에 굴러다니는 잡동사니들로 파
피에 콜레 작업을 했다면, 슈비터스는 동네 쓰레기통들을 뒤져
가며 아상블라주 작업을 했다. 트램 티켓, 단추, 철사, 못 쓰는 나
뭇조각, 낡은 구두, 넝마, 담배꽁초, 날짜 지난 신문을 이용해 완
성한 다다이즘 작품 〈회전(Revolving)〉(1919)은 그 무렵 그의 대표
작으로 꼽힌다. 이 추상 작품은 나무토막, 얇은 금속판, 밧줄 조
각, 가죽이며 골판지 자투리 들을 캔버스에 붙여 만든 것이다.
완성된 결과물은 재료의 부족함이나 무작위성에도 불구하고 놀

라우리만치 우아하고 세련되다. 슈비터스는 흙빛을 띤 녹색과 갈색으로 칠한 배경 위에 여러 잡동사니 조각들을 배치해 일련의 맞물리는 원들을 만들었다. 그러고는 원 위에 거꾸로 된 V 모양으로 직선 두 개를 겹쳐놓았다. 쓰레기로 만든 작품이었지만, 구성주의 회화의 기하학적 정교함이 담겨 있었다.

타틀린이 정치활동을 위해 현대적 건축자재를 이용했듯, 슈비터스 역시 작품활동을 위해 쓰레기 더미를 뒤진 셈이었다. 슈비터스는 쓰레기를 당시 시대 상황에 걸맞은 재료라고 보았다. 전쟁 직후인지라, 늘 찾기 쉬운 쓰레기와 달리 순수예술에 쓰이는 재료는 구하기가 어려웠다. 하지만 비단 그런 이유 때문만은 아니었다. 슈비터스는 사람들이 거부한 쓰레기를 이용해, '험프티 덤프티(Humpty Dumpty)'처럼[33] 다시는 원래대로 하나가 될 수 없는 분열된 세상을 표현하고자 했다.

슈비터스는 수백 점의 콜라주 작품들에 '메르츠(Merz)'라는 제목을 붙였다. 다다이즘의 개인적 표현이었다. '메르츠'는 콜라주 작품에 붙이려고 잡지에서 찢어낸 상업은행(Kommerz und Privatbank) 광고에 남아 있던 단어였다. 슈비터스의 의도는 단순했다. 버려진 쓰레기, 또는 오늘날 예술계의 표현을 빌리자면 '발견된' 재료를 이용해 순수예술과 현실 세계를 하나로 합치는 것이었다. 그는 예술의 재료로 무엇이든 쓸 수 있고, 무엇이든 예술이 될 수 있다고 생각했다. 실제로 그의 작품은 전통과는 거리가 멀었지만, 액자에 넣어 벽에 거는 진열 방식은 여전했다. 따라서 자신의 주장을 증명하고자 슈비터스는 아상블라주 기법

33 영국의 전래 동요 〈마더 구스〉에 등장하는 캐릭터로, 담 위에서 떨어져 깨진 달걀을 의인화한 것.

과 작별하고 '집' 안으로 들어갔다. 아니, 보다 정확히는 '메르츠
바우(Merzbau)'라고 스스로 이름 붙인, 폐품으로 만든 집이었다.

그리하여 독일 하노버의 자택 내에 〈메르츠바우〉(그림 38 참
고) 1호가 들어섰다. 조소, 콜라주, 건축물의 성격을 모두 지닌 기
막힌 창작품이었다. 요즘에야 '설치미술'이라는 용어가 있지만,
1933년에는 그런 작품에 마땅히 붙일 만한 이름이 없었다. 장소
와 주인을 가리지 않고 (때로는 주인 몰래) 긁어모은 '전리품과
유물'이 가득 들어찬 고물상 겸 동굴이었다. 일종의 종합예술인
〈메르츠바우〉의 천장에는 동굴의 종유석처럼 나뭇조각들이 주
렁주렁 매달려 있었다. 여기에 낡은 양말 몇 켤레와 도형 모양으
로 자른 금속판 사이로 좁은 통로를 만들었다. 슈비터스는 〈메르
츠바우〉를 일생일대의 역작으로 꼽고, 나치를 피해 독일을 떠난
1930년대 중반까지 쓰레기와 훔친 재료들을 덧붙여 끊임없이
새로운 '방'을 만들어나갔다.

〈메르츠바우〉는 제2차 세계대전 중 파괴되었지만, 그 유산
의 영향력은 유효했다. 슈비터스가 2011년까지 살아서 그해 현
대미술의 올림픽인 베니스 비엔날레 전시회장에 들렀더라면, 무
용지물로 만든 자신의 작품이 전혀 무용지물이 아니었다는 사
실을 직접 확인할 수 있었을 것이다. 당시 각 국가 전시관 중 적
어도 세 곳은, 〈메르츠바우〉처럼 작가가 광범위하게 수집한 폐
기물들로 만든 집 크기의 설치미술 형태였다. 이 전시관들은 독
일의 한 괴짜 예술가에게 보내는 경의였다.

앞서 보았듯이, 쓸모없는 일상의 사물을 예술작품으로 바꾸
는 슈비터스의 방식이 신선한 것은 아니었다. 이전에 브라크와
피카소가 있었으며, 아르프도 마찬가지였다. 그러나 그러한 개념
을 극단으로 밀어붙인 장본인은 1917년에 남성 소변기를 〈샘〉

이라는 '레디메이드' 조소로 탈바꿈시킨 마르셀 뒤샹이었다. (슈비터스, 브라크, 피카소, 아르프와 달리) 뒤샹은 소변기의 물리적인 형태를 바꾸거나, 그것을 보다 큰 작품에 포함하려는 어떤 시도도 하지 않았다. 애초에 뒤샹은 다다이즘의 존재조차 몰랐겠지만, 그러한 행위로 인해 그는 다다이즘의 아버지가 되었다.

그림 38
쿠르트 슈비터스 〈메르츠바우〉
1933년

독일어권 전위파 예술가들이 1915년 전쟁을 피해 취리히로 향할 때, 뒤샹은 그들과 완전히 다른 방향으로 향했다. 그는 대서양을 건너 뉴욕으로 갔다. 1916년 뉴욕, 뒤샹이 자신의 아파트에 앉아 앞에 놓인 체스 말의 진행을 고민할 때, 함께 체스를 두던 프랑스 화가 프랑시스 피카비아(Francis Picabia, 1879~1953)가 돌연 크게 웃음을 터뜨렸다. 깜짝 놀란 뒤샹은 고개를 들고

무슨 일인지 의아해했다. 피카비아는 뒤샹에게 카바레 볼테르에서 벌어진 떠들썩하고 익살스러운 소동과 선언문이 실린 외국 예술 잡지를 건넸다. 뒤샹은 다다이스트들의 이야기를 읽고, 공모자의 미소를 지은 뒤 피카비아에게 잡지를 돌려주었다. 뒤샹과 피카비아에게 다다이즘을 발견한 일은 마치 술고래가 포도주 창고 열쇠를 손에 쥔 것이나 다름없었다. 둘은 무질서와 장난질에 타는 듯한 목마름을 느끼던 터였다.

두 사람이 처음 만난 것은 1911년 가을 파리에서 열린 전시회의 사전 행사에서였다. 훗날 뒤샹은 이 유쾌한 사건을 두고 "우리 둘의 우정은 바로 그곳에서 시작되었다"고 언급했다. 발과 차라처럼, 뒤샹과 피카비아 역시 어울리지 않는 한 쌍이었다. 피카비아는 거들먹거리는 성격에 쇼맨십도 강했지만, 뒤샹은 내성적인 학구파였다. 그러나 둘에게는 삶의 부조리에 대한 이끌림, 기득권을 자극하고픈 욕구, 여성에 대한 심미안, 뉴욕을 향한 애정이라는 공통분모가 있었다.

두 사람 다 다다이즘이 추구하는 이상에 동의했지만, 굳이 따지자면 뒤샹 쪽이 더 가까웠다. 그는 잠시나마 발과 차라와 비슷한 방식을 고민해왔다. 그보다 조금 이른 시기에 뒤샹은 〈세 가지 표준 정지(3 stoppages étalon)〉(1913~1914)라는 작품을 완성했는데, 하나부터 열까지 우연의 법칙에 따른 것이었다. 우선 직사각 캔버스를 파란색으로 칠한 다음, 채색한 면이 위로 가게끔 탁자 위에 누였다. 그러고는 캔버스에서 정확히 1미터 높이에서, 역시 1미터 길이의 흰색 실 한 가닥을 캔버스와 수평이 되게 들고 떨어뜨렸다. 그런 뒤 낙하한 모양 그대로 바로 그 지점에 실을 붙였다. 그로부터 3년 뒤 아르프가 〈우연의 법칙에 따라 배열한 사각형이 있는 콜라주〉에서 시도한 것과 같은 기법이었다. 뒤

샹은 이러한 작업을 두 번 더 반복한 다음, 실 세 가닥에 따라 캔버스를 세 부분으로 잘랐다. 각각의 면에 고정된 구불구불한 실들은 새로운 측정 단위를 의미했다.

　이러한 작업의 목적은 프랑스에서 새로운 측정 단위로 정해진 미터법에 대한 익살스러운 재평가였다. 기득권의 정책과 사회적인 통념에 질문을 던진 것이었다. 표준 길이 단위인 1미터가 각각 다른 형태로 표현된 것이 작품의 중요한 특징이었다. 한 가지 형태였다면 예술가가 새로운 측정 유형을 도입하는 것으로 받아들일 수 있겠지만, 각기 다른 세 가지 '표준 길이'는 모든 체계를 헛된 것으로 바꿔버린다. 뒤샹의 많은 작품이 그렇듯 〈세 가지 표준 정지〉에는 미학적인 면이 그다지 많지 않다. 다만 생각이 담겨 있다. 보는 이의 눈이 아니라 머리를 자극하고자 했던 뒤샹은 이를 가리켜 '항망막 예술'이라 칭했다. 그로부터 2년 뒤에 차라와 발이 이와 같은 생각을 '다다이즘'으로 선언했다. 훗날의 예술가들은 이를 개념미술로 이해하게 된다.

　뉴욕에 4년간 머물던 뒤샹은 1919년에 반년간 체류 일정으로 파리로 돌아왔다. 오랜 벗들을 만나거나 친지들을 방문하고, 한때 살았던 도시의 거리를 거닐기도 했다. 그러다가 한번은 레오나르도 다빈치의 〈모나리자〉를 흉내 내어 그린 싸구려 엽서를 구입했다. 나중에, 커피를 마시려고 카페에 자리를 잡은 뒤샹은 주머니에 들어 있던 엽서를 꺼냈다. 그러고는 모나리자의 신비로운 얼굴에 콧수염과 염소수염을 그려넣었다. 엽서에 서명하고 날짜를 쓴 뒤 하단에 있는 흰색 테두리에 'L.H.O.O.Q.'라고 적었다. 예술과 게임을 좋아하는 한 남자의 소소한 재미, 낙서에 불과했다.

　하지만 뒤샹이 남긴 많은 여담들과 마찬가지로 무심코 갈

긴 이 낙서는 의미로 가득했다. 지금처럼 그때도 루브르 박물관
에 걸린 〈모나리자〉는 천재 화가가 그린 종교적 우상 같은 대우
를 받았다. 뒤샹에게 예술과 예술가를 향한 이 같은 맹목적인 숭
배는 어리둥절하고 마음에 들지 않는 일이었다. '신성한' 이미지
를 훼손한 것은 그런 이유에서였다. 마치 뛰어난 코미디언처럼,
뒤샹은 말로 하기 힘든 생각을 유머러스하게 표현했다─예술을
지나치게 진지하게 받아들이지 마십시오.

　　뒤샹은 그렇게 했다. 'L.H.O.O.Q.'는 자체로는 의미가 없지
만 프랑스어 발음으로 읽으면 '엘라쇼오퀼(Elle a chaud au cul)', '그
여자의 엉덩이는 화끈하다'는 뜻이다. 남자아이처럼 말장난을
유독 좋아했던 그다운 행동이었다. 그렇다면 얼굴에 그린 수염
은 무엇일까? 어째서 뒤샹은 모나리자를 남자로 만들었을까? 다
빈치가 동성애자였을 수도 있다는 추측을 암시한 것일까? 아니,
어쩌면 그 자신이 복장도착을 즐겼기 때문일까? 사회적 장벽을
허무는 데에 거침없었던 뒤샹은 명백한 표적으로서 자신의 성
별마저 바꿔버렸다. 1920년에 뒤샹은 로즈 세라비(Rrose Sélavy)라
는 가명으로 한창때의 여장한 자기 모습을 공개했다. 이 가명 역
시 일종의 말장난으로서 프랑스어로 읽으면 '에로스 세라비(Eros,
c'est la vie)', '사랑(혹은 성적 욕망), 그것이 곧 인생'이라는 뜻이
었다.

　　뒤샹은 곧바로 뉴욕에서 활동하는 다다이스트 동료인 미국
인 화가 겸 사진가 만 레이(Man Ray, 1890~1976)의 작업실에 찾아
가 로즈의 사진을 찍어달라고 부탁했다. 만 레이는 한껏 꾸민 로
즈 또는 뒤샹의 사진을 기꺼이 찍어주었다. 얼마 뒤에 뒤샹은 만
레이가 찍어준 로즈의 사진 중 한 장에서 얼굴만 오려낸 다음,
그것을 다른 작품의 일부로 삼아 숨은 의미를 전달했다. 역시나

출발점은 기존에 있던 물건, 레디메이드였다. 이번에는 '리고' 향수 공병을 활용했는데, 뒤샹은 원래의 라벨을 떼어내고 자신이 새로 만든 라벨을 붙였다(그렇게 공병은 '도움 받은 기성품'이 되었다).

　뒤샹은 새로운 라벨 상단에 만 레이가 찍은 로즈 세라비의 얼굴 사진을 붙였다. 덥수룩한 털이 덮인 모자 아래로 유혹하는 듯한 로즈의 시선이 보인다. 사진 밑에는 '아름다운 숨결'이라는 뜻의 '벨 알렌(BELLE HALEINE)'이라는 브랜드명을 만들어 붙였다. 그 아래에는 우아한 이탤릭체로 (흔히 쓰는 '오드투알레트(eau de toilette)'가 아닌) '오드부알레트(eau de voilette)'라고 적었다. '위장수(veil water)'라는 뜻이었다(즉, 애태우는 약속이나 비밀이 숨겨진 향수라는 뜻으로, 뒤샹의 경우에는 성별을 의미한다). 라벨 하단에는 로즈(와 뒤샹)가 거주하는 도시들인 뉴욕과 파리를 생산지로 표기했다.

　〈벨 알렌〉(1921)은 뒤샹 다다이즘의 대표적 반(反)예술품이다. 어떤 것도 진짜는 아니다. 향수의 약속은 실제로 존재하지 않는다. 병 속에 향수는 단 한 방울도 없다. 그렇기에 아름다운 숨결을 선사할 수도 없다. 설령 사람들이 '위장수'라는 매력적인 주장, 거기에 담긴 모든 종교적 함의에 홀리더라도 말이다. 뒤샹의 '베일'은 성모 마리아를, '물'은 치유력이 있다는 루르드의 물[34] 또는 예술의 공허함을 은폐하는 신비로운 장막을 암시하는 것일 수도 있다. 어느 쪽이든 〈벨 알렌〉은 가짜 상표를 붙인 공병, 쓸모없는 쓰레기에 불과하다. 뒤샹은 이러한 작업을 통해, 사

34　프랑스 남서부의 작은 마을 루르드에는 동굴 속에서 성모 마리아가 발현했다는 이야기가 전하며, 그곳의 샘물이 병을 치료한다 하여 '기적의 샘물'로 불린다.

람들이 불안, 결핍, 무지로 인해 숭배하는 그릇된 신들이라고 그가 생각한 물질만능주의, 허영심, 종교, 예술을 비판했다.

만 레이가 〈벨 알렌〉의 사진을 찍었는데, 레이와 뒤샹은 나중에 이 사진을 그들이 처음이자 마지막으로 발행한 잡지 〈뉴욕 다다〉의 표지에 싣기로 했다. (만 레이가 파리에서 살기 위해 뉴욕을 떠나면서) 잡지 발행은 중단되었지만, 〈벨 알렌〉에 담긴 다다이즘 정신은 사라지지 않았다. 훗날 패션 디자이너이자 고가의 향수 브랜드를 내놓은 이브 생로랑이 〈벨 알렌〉을 사들였는데, 이렇듯 모순적인 전개에 뒤샹이라면 아마 웃음을 참지 못했을 것이다. 이브 생로랑이 2008년 세상을 떠나면서 다시 세상에 나온 그의 소장품 중에 〈벨 알렌〉도 포함되어 있었다. 크리스티 경매장에서는 낙찰가를 200만 달러에 조금 못 미치는 수준으로 예상했다. 이쯤 되면 빙그레 웃던 뒤샹이 낄낄거렸을 법하다. 그러나 최종 낙찰가는 무려 1148만 9,968달러였다. 뒤샹이 배꼽을 잡고 데굴데굴 굴렀을 만한 가격이었다.

다다이즘이 거둔 성공은 뉴욕, 베를린, 파리를 거점으로 전 세계로 퍼져나간 반(反)미술운동으로 발전했지만, 결국에는 실패로 끝났다. 문제는 오늘날 우리가 그 무렵 발, 차라, 뒤샹, 피카비아가 바꾸려 노력했던 세상보다 훨씬 더 탐욕스러운 세상에 살고 있다는 사실이다. 역사상 유례없이 상업성이 강해진 오늘날의 미술계는 그런 세상의 축소판이다. 21세기의 예술가들은 대부분 더 이상 다락방에서 굶주리지 않으며, 자신의 존재와 작품을 알리기 위해 홍보 담당자 및 개인 비서를 거느리고 전용기를 이용해 전 세계 이곳저곳에서 열리는 비엔날레에 참석하는 억만장자들도 있다. 오늘날 미술은 사업이자 직업이다. 물론 마우리치오 카텔란처럼 여전히 다다이즘의 북을 두드리는 예술가

들도 있지만, 그들의 동기는 인간 사이의 갈등으로 빚어진 공포
에 저항하는 분노라기보다는, 보들레르가 말한 '산책자'처럼 멀
찍이 떨어져 관찰하는 쪽에 가깝다.

다다이즘은 순수한 형태로 존재하는 갈등을 필요로 했다.
차라가 부르주아, 섹스피스톨스가 영국의 갑갑한 기득권층에 반
기를 들었던 것처럼 말이다. 하지만 그런 갈등이 부재한 상황에
서, 여전히 단호하고 급진적이지만 한결 난해해진 미술 사조가
등장했다. 1924년, 다다이즘은 초현실주의가 되었다.

14

신비롭고
기이하고
괴상한 미술

초현실주의
1924~1945년

Surrealism

대개 온갖 현대미술 사조 중에서도 초현실주의는 알 만큼 안다고들 생각한다. 흐물흐물해진 시계를 표현한 달리의 양식적인 그림—〈기억의 지속(The Persistence of Memory)〉(1931)—이나 수화기 대신 바닷가재를 얹어놓은 전화기—〈바닷가재 전화기(Lobster Telephone)〉(1936)—가 그렇다. 또는 만 레이가 이중노출로 구현한 신비롭고도 섹시한 엑스레이 같은 흑백사진도 있다. 꿈이 현실이 되고, 현실이 꿈이 되는 곳. 다양한 상징과 어색한 조합, 기묘한 해프닝에서 비롯된 기묘한 결과, 섬뜩한 장소와 신비로운 여정. 그렇다, 우리는 초현실주의를 알고 있다.

초현실주의 정신이 여느 미술운동과 다른 궤도에 머무르는

것 역시 이런 이유 때문이다. 여러 세대에 걸친 화가, 작가, 영화 감독, 코미디언 들이 달리와 만 레이가 떠난 빈자리를 채웠다. 오늘날 누구도 구성주의 영화감독 혹은 인상파 작가라는 말을 쓰지 않는다. 심지어 더 이상 어떤 화가를 입체파나 야수파로 구분하지도 않는다. 하지만 조건에 들어맞는 예술가에게라면 기꺼이 초현실주의자라는 딱지를 붙일 것이다. 팀 버튼(노래하는 인형), 데이비드 린치(생생한 꿈 장면), 데이비드 크로넨버그(파리 인간으로의 변신)는 초현실주의에 속하는 영화감독들이다. 토머스 핀천의 혼란스러운 소설, (스페인 종교재판을 다룬 촌극인) 〈몬티 파이선〉에 담긴 유머, 나아가 비틀스의 노래 〈I am the Walrus〉에서도 초현실주의의 영향이 드러난다.

　　제2차 세계대전 무렵 시들해진 초현실주의가 여전히 대중의 관심을 받는 이유는 무엇일까? 한 가지 자명한 이유는 '초현실주의(Surrealism)'라는 어휘의 뜻이 우리에게 익숙하다는 것이다. 오늘날 초현실주의라는 말은 일상적인 어휘가 되어, 보통 '초현실적인(surreal)'이라는 형용사 형태로 쓰인다. 개인적 경험에 비추어 보자면, 심지어 아이들조차 〈심슨 가족〉의 주인공인 호머가 상상 속에서 날아다니는 장면을 보며 '초현실적'이라는 말을 쓴다. 아이들이 생각하는 '초현실'이란 일견 양립할 수 없는 두 가지 요소가 만나 벌어지는 조금 이상한 상황이다(호머를 예로 들자면, 도넛을 먹으면서 미인 대회에서 우승하는 식). 예술의 경우에 '초현실'이란 신비롭거나 기이하거나 괴상하다고 할 만한 작품을 설명하는 광범위한 어휘이다. 그 범주에 포함되는 작품도 상당수이다. 이를테면 루이즈 부르주아가 만든 10미터 높이의 초대형 금속 거미 〈마망(Maman)〉(그림 39 참고) 같은 것이 있다. 〈마망〉은 솜씨 좋은 직공(織工)이었던 그녀의 '어머니에

게 바치는 송시'였다. 또는 제프 쿤스가 꽃을 이용해 만든 대형 강아지(그림 40 참고)도 있다.

그림 39
루이즈 부르주아 〈마망〉
1999년

현대적인 것을 사랑했던 프랑스 시인 기욤 아폴리네르가 1917년에 '초현실'이라는 어휘를 고안해냈다. 아폴리네르는 그 해에 그 단어를 두 차례 언급했다. 한번은 자신의 희곡 「티레지아의 유방(Les Mamelles de Tirésias)」(1917)을 설명하면서 "초현실적인 극(drama surréaliste)"이라는 표현을 썼다. 내용에 들어맞는 부제였다. 극 중에서 모성애가 없는 여주인공은 어머니보다 군인이 되고 싶어한다. 그 때문에 얼굴에서 수염이 자란다거나 가슴이 떨어져나가고 있다는 식의 주장을 늘어놓는다. 남편은 별일 아니라는 듯 어깨를 으쓱해 보이고는, 홀로 아이를 낳아보겠노라

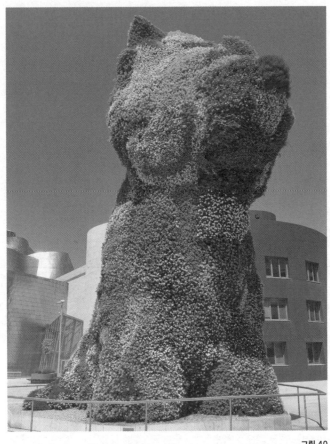

그림 40
제프 쿤스 〈강아지〉
1992년

말한다. 그러고는 하루아침에 4만 49명의 아기를 낳는다. 실로 '초현실적인 극'이 아닐 수 없다.

　아폴리네르는 세르게이 댜길레프(Sergei Diaghilev)가 이끄는 전설적인 발레단 '발레뤼스(Ballets Russes)'의 새로운 발레 공연인 〈퍼레이드(Parade)〉(1917)의 프로그램 안내서에서도 이 말을 사용

했다. "일종의 초-현실주의(une sorte de sur-réalisme)"라는 표현에
서 아폴리네르는 '현실을 넘어서다'라는 뜻을 의도했다. 그러나
초연을 지켜본 대다수의 관객들이 보기에는 '정도에서 벗어나다'
가 보다 적절한 표현이었다. 파리의 발레 애호가들은 스스로를
관대하다고 생각했지만, 댜길레프의 작품은 처음부터 끝까지 당
혹스럽기만 했다. 러시아의 공연기획자 댜길레프는 프랑스에서
인기 있고 존경받는 인물이었다. 20세기 초 무용계에서 그가 누
리던 위상은 21세기 영화판에서 하비 와인스타인(Harvey Weinstein)
이 차지하는 위상 같은 것이었다. 댜길레프는 최고의 무용수(바
츨라프 니진스키), 최고의 안무가(게오르게 발란친)와 작곡가
(드뷔시, 스트라빈스키), 무대와 의상 디자인을 위한 최고의 화
가(마티스, 미로)를 기용해 현대무용계를 지배했다. 이 모든 것
을 최대의 대범함과 최소의 비용으로 해냈다.

하지만 댜길레프가 유명해진 것은 전위적 서사가 아니라
작품의 활력과 표현방식 때문이었다. 〈퍼레이드〉는 댜길레프는
물론 그를 추종한 파리 예술가들에게 일종의 출발점이었다. 그
의 발레 공연은 다른 시간대에 일어난 사건을 각기 다른 시각에
서 들려주는 하나의 이야기였기에, 사람들은 그것을 입체파 극
작품으로 생각했다. 뛰어난 공연기획자였던 댜길레프는 작품을
위해서라면 분야를 막론하고 유명인들을 총동원했다. 극의 장면
구성은 소설가이자 극작가인 장 콕토가, 음악은 괴짜이면서 천
재적인 작곡가 에리크 사티가 맡았다. 무대와 의상을 디자인한
사람은 아폴리네르의 절친한 벗인 파블로 피카소였다.

이 창작자들은 자신들이 모두 좋아하는 가벼운 오락물인
서커스 판에서 벌어지는 일을 작품의 기반으로 삼았다. 진취적
인 서커스 단장 세 명이 각각 천막을 치고 자기만의 공연을 선보

이며 관객들을 끌어들이려 노력하는 것이 극의 줄거리였다. 한 텐트에서는 마술사가, 다른 텐트에서는 곡예사가, 마지막 텐트에서는 (여배우 메리 픽퍼드를 염두에 둔 듯한) 다재다능한 미국인 소녀가 공연을 벌인다.

　　줄거리 자체는 특이한 점이 없었지만, 재즈와 래그타임[35] 변주가 포함된 사티의 음악이 있었다. 비행기 프로펠러와 색종이 테이프까지 동원해 무용수들에게 범상치 않은 반주를 제공했다. 무용수 중에는 실제로 춤을 추지 않는 사람도 있었다. 발레뤼스 발레단의 명성에 걸맞는 멋진 공연을 보기 위해 돈을 내고 온 관객들로서는 분통 터지게도, 저글링 하는 사람, 곡예를 선보이는 사람, 말 인형을 뒤집어쓰고 무언극을 펼치는 사람도 있었다. 말 인형은 피카소의 작품이었다. 연이은 혼란, 충돌음, 급작스러운 행동은 현대 도시의 삶을 표현한 것이었다. 그러나 관객들은 작품을 이해할 수 없었을뿐더러, 대개는 아무런 감흥도 느끼지 못했다. 관습에서 벗어난 사티의 음악에는 야유를 퍼부었다. 박수 치며 환호하는 일부 관객도 있기는 했지만 말이다. 아마도 아폴리네르가 쓴 프로그램 안내서를 자세히 읽은 사람들은 거기에 적힌 '초현실'이라는 말의 뜻을 단박에 알아차렸을 것이다.

　　그로부터 몇 년이 흘렀다. 자기주장이 강한 파리의 젊은 시인 앙드레 브르통(André Breton, 1896~1966)은 한때 열렬히 지지하던 다다이즘에 나날이 환멸을 느끼는 중이었다. 자본주의 사회의 체제와 매너리즘을 깨부순다는 기조에는 여전히 찬성했지만,

35　1890년대 중반부터 1910년대에 걸쳐 미국에서 대중적 인기를 누린 피아노 연주 스타일로, 재즈와 비슷하지만 즉흥연주를 중시하지는 않는다.

이제 다다이즘은 활력을 잃은 듯했다. 야심만만한 브르통은 프로이트의 정신분석 이론 일부를 다다이즘의 이념에 접목하기 위한 새로운 예술적 표현방식을 모색하고 있었다. 프로이트의 연구 내용 중 특히 브르통의 관심을 끈 대목은, 무의식이 인간의 행동을 좌우하며, 꿈과 (의식의 흐름에 따른 즉흥적인) '자동기술(自動記述)'로 이 무의식을 파악할 수 있다는 주장이었다.

1923년 말, 브르통은 다다이즘을 모태로 하는 새로운 미술운동을 시작할 준비를 갖추고, 자신이 창안한 사조에 어울릴 법한 명칭을 고민하고 있었다. 그는 미래가 아닌 과거, 문학적 스승인 기욤 아폴리네르의 작품을 탐색했다. 둘의 첫 만남은 1916년으로 거슬러 올라간다. 당시 아폴리네르는 전쟁 중에 심각한 머리 부상을 입고 귀국한 후, 참전을 위해 그만두었던 파리 전위파들의 문학적 우두머리 자리에 복귀하지 않고 있었다. 아폴리네르를 흠모하던 청년 브르통은 그 이후에도 전쟁으로 쇠약해진 아폴리네르가 1918년 스페인독감으로 병사할 때까지 자주 스승을 찾아갔다. 1924년, 새로이 출발하는 미술운동을 위한 성명서를 작성하던 브르통은 과거 아폴리네르가 쓴 카탈로그를 들추다가 '초현실주의'라는 단어를 발견했다. 그 순간, 자신이 오랫동안 고민해온 문제의 답을 찾았음을 깨달았다. 곧이어 발표한 「초현실주의 제1선언」(1924)에서 그는 이렇게 밝혔다. "나는 기욤 아폴리네르에게 경의를 표하며, 새로 시작하는 순수한 표현방식에 초현실주의라는 이름을 붙이고자 한다."

현대미술 사조의 대중적 인기를 등에 업고 초현실주의는 사회를 겨냥한 총력전을 시작했다. 좌파인 브르통은 부르주아 지도층에 위기를 불러일으켜 문명사회를 전복하려 했다. 부르주아들의 무의식을 파고들어 그들이 체면치레를 위해 억눌러온

볼썽사나운 비밀을 들춰내겠다, 이것이 브르통이 생각해낸 새 아이디어였다. 일단 그 비밀을 까발린 뒤에는, '이성적' 현실과 완전히 역겨운 (그리고 브르통의 주장에 따르면 보다 진실한) '현실'을, 불안을 야기하는 어울리지 않는 조합 속에서 나란히 제시할 계획이었다. 초현실주의자들은 그러한 전복이 자신들의 반이성적 사고와 언행으로 말미암아 거대한 일탈로 이어지기를 바랐다. 브르통은 그렇게만 된다면 더없이 기쁠 거라 말하곤 했다.

19세기 프랑스 시인 로트레아몽의 기괴한 시 「말도로르의 노래(Les Chants de Maldoror)」(1868~1869) 역시 브르통이 즐겨 인용하던 작품이었다. 전적으로 악에 탐닉하며, 다음과 같이 터무니없는 조합으로 가득한 시였다. "해부대에 오른 재봉틀과 우산의 우연한 만남처럼 아름다운." 브르통이 '기이함'에 중점을 둔 것은 분명했다. 그는 광기 어린 생생한 이미지들을 정상처럼 표현함으로써 혼란을 꾀했다. 제1차 세계대전 중 신경정신과 군의관으로 복무한 브르통은 타락과 광기에 관심을 가지게 되었다. 한번은 이런 말을 하기도 했다. "나는 광기의 비밀을 밝히기 위해 평생을 바칠 수도 있었다. 광인들은 지나치리만큼 솔직하다." 그는 초현실주의야말로 세상을 바꿀 힘을 가진 '새로운 악'이라 주장했다.

카지미르 말레비치, 바실리 칸딘스키, 피트 몬드리안 같은 화가들이 이미 무의식이 예술에 미치는 영향을 탐구했다는 사실은 앞서 살펴보았다. 그러나 그들은 추상화를 통해 사람들의 내면에 잠재된 유토피아에 대한 의식을 자극하고자 했던 반면, 브르통이 추구하는 초현실주의는 충격적인 글과 그림을 통해 저마다의 내면에 도사린 타락을 드러내고자 했다.

다다이스트들은 자신들에게 뿌리는 없다고 주장했지만, 브

르통은 정반대였다. 그는 초현실주의가 수많은 위대한 예술가들에서 비롯되었다고 기꺼이 밝히곤 했다. 문학에 대한 애정과 함께 시작된 다다이즘과 같은 방식으로 새로운 미술운동을 전개하고자 했다. 이러한 목표를 위해 거물급 인사 둘을 끌어들였다. 브르통은 뻔뻔하게도, 사후세계를 다룬 서사시 『신곡』의 저자 단테, 그리고 추측하건대 『한여름 밤의 꿈』에 등장하는 요정을 증거로 셰익스피어를 초현실주의 작가라 주장했다. '두 거물'을 등에 업은 브르통은 좀 더 최근의 문학계 유명인사들로 대상을 옮겼다. 그가 초현실주의의 원조라 언급한 인물로는 상징파 시인 말라르메, 보들레르, 랭보 등이 있었다. 이 밖에 무의미시로 유명한 영국 작가 루이스 캐럴, 음울하고 불안으로 가득한 산문을 썼던 미국의 소설가 에드거 앨런 포도 포함되었다.

야심만만한 브르통은 예술가들의 이름을 가져다 자신의 명분에 끼워맞추는 데 거리낌이 없었다. 그렇게 마르셀 뒤샹과 파블로 피카소도 초현실주의 명단에 올렸다. 물론 두 사람 중 누구도 동의한 적은 없었다. 둘 다 초현실주의에 참여할 생각 또한 없었다. 비록 뒤샹과 피카소가 브르통의 작품에 호감과 관심을 보이긴 했지만 말이다―그중에서 피카소가 처음에는 뒤샹보다 더 흥미를 보였다. 브르통이 초현실주의 운동을 시작한 지 1년 뒤에 피카소가 〈세 무용수(Les Trois Danseuses)〉(그림 41 참고)를 그릴 당시의 에피소드를 보면 이를 알 수 있다. 피카소는 브르통이 회화에 대해 쓴 초현실주의 논문에 이 작품을 실어도 좋다고 허락했다. 브르통은 이미 원시적인 신비주의가 담긴 〈아비뇽의 처녀들〉을 자신의 초현실주의 작품 목록에 올린 터였다. 여기에 피카소의 또 다른 섬뜩한 걸작까지 더할 수 있게 되자 브르통은 기뻐했다.

　　거침없고 반(半)추상적인 이 그림의 등장인물은 세 명으로, 아마도 둘은 남성, 나머지 한 명은 여성으로 추정되지만 장담하기는 어렵다. 유연한 인물들은 평면적인 도형으로 표현되었는데, 〈아비뇽의 처녀들〉의 창부들을 그릴 때 활용한 원시-입체파 방식과 흡사한 기법을 활용한 것이었다. 분홍색, 갈색, 흰색 면으로 그린 무희들은 천장이 높은 방 안에서 서로 손을 맞잡고 흥겹게 폴짝거리고 있다. 그들 뒤로는 양쪽 유리문 중 한 쪽이 발코니를 향해 열려 있다. 구름 한 점 없이 파란 하늘의 청명한 날이다. 모두 즐거이 시간을 보내는 듯하다. 그러나 실상은 달랐다. 무희들은 환희에 찬 춤이 아니라, 죽음의 무도를 추는 중이다.

　　피카소는 1917년 〈퍼레이드〉 의상을 제작하면서 무용의 세계에 빠져들었다. 그러던 무렵 러시아의 발레리나이자 발레뤼스 멤버인 올가 코흘로바를 만나 곧 결혼했다. 그러나 1925년 봄 무렵에는 발레는 물론 올가에 대한 애정 역시 사그라진 터였다. 말다툼이 끊이지 않았고 피카소는 결혼생활을 정리하고 싶어했다. 안 그래도 불안정하던 피카소의 정신 상태는, 젊은 시절 바르셀로나에서 만난 절친한 벗 라몬 피초트(Ramón Pichot)의 예기치 않은 사망 소식에 더욱 악화되었다.

　　산송장 같은 모습이었다. 피카소가 〈세 무용수〉를 그린 시기는 이렇듯 정신적으로 피폐한 때였다. 피카소는 뒤늦게 이 작품에 '피초트의 죽음'이라는 제목을 붙이고 싶었다는 속내를 털어놓기도 했다. 스콧 피츠제럴드의 걸작 『밤은 부드러워(Tender Is the Night)』(1934)에서처럼, 〈세 무용수〉 역시 겉보기에 태평스럽고 아름다운 젊은이들의 삶의 표면 아래에 웅크리고 있는 절망과 비극을 표현했다. 춤이라는 매개체를 이용해 한 짝사랑에 얽힌 비극적인 이야기를 담아냈다. 고국 스페인에서 벌어졌던 우

울한 사건을 모티브로 한 것이었다.

때는 1900년, 여전히 나아갈 방향을 모색 중이던 피카소는 바르셀로나에서 사귄 친구이자 동료 화가 카를로스 카사헤마스 (Carlos Casagemas)와 함께 파리로 건너갔다. 어느 날 밤, 두 사람은 순간의 쾌락을 위해 매춘부들과 어울렸다. 그러다 카사헤마스는 제르맨이라는 팜파탈에게 깊이 빠지고 말았지만, 제르맨은 그를 사랑하지 않았다. 카사헤마스는 좌절과 근심에 빠졌다. 피카소는 상사병이 난 친구의 기분을 달래주려고 그를 말라가에 데려갔지만, 카사헤마스는 파리로 돌아갈 결심을 굳힌 터였다. 1901년에 파리로 돌아간 카사헤마스는 제르맨을 비롯한 친구들과 저녁식사를 하러 나갔다. 레스토랑에 모두 자리를 잡고 앉자, 그는 자리에서 일어났다. 그러고는 허리춤에서 권총을 꺼내 냉담한 제르맨을 향해 방아쇠를 당겼다. 총알은 빗나갔다. 새로 타깃을 바꾼 그는 이번에는 정확히 자기 머리에 대고 총을 쐈다. 이 자해로 그는 거의 즉사했다. 제르맨은 냉정했지만, 소식을 전해들은 피카소는 제정신이 아니었다. 피카소의 '청색시대'(1901~1904)가 시작된 것도 이 사건 때문이었다고 전한다. 이 시기에 그는 얼마 전 세상을 떠난 카사헤마스를 그린 작품 여러 점을 남겼다. 그로부터 25년이 흐른 지금, 또 다른 소중한 친구 피초트가 세상을 떠나면서, 피카소의 마음속에서는 지난날의 끔찍한 사건으로 인한 불행한 기억들이 되살아났다.

카사헤마스가 자살한 원인은 피초트와 제르맨의 결혼이었다. 피카소는 당시 피초트의 결정에 몹시 마음이 상했다. 〈세 무용수〉를 그리면서 다시 떠올린 기억이기도 했다. 실제로도 그림은 파국으로 끝난 삼각관계에 대한 이야기로 해석할 수 있다. 오른쪽에서 춤추는 흰색과 고동색으로 칠한 인물은 라몬 피초트

이다. 이집트의 미라같이 유령처럼 나타난 흐릿한 검은 머리는 살아 있는 몸을 압도한다. 왼쪽에 선 제르맨은 갈라지고 뒤틀린 모양이다. 그림 속 제르맨은 자신의 몸뚱이를 부서지도록 굴리고 혹사시킨 나머지 역겹게 변해버린 타락한 색정광이다. 기다란 두 인물 사이에는 카를로스 카사헤마스가 서 있다. 십자가에 못 박힌 그는 무자비한 태양열 아래에서 죽어가는 중이다. 선홍빛 몸은 피가 말라감에 따라 새하얗게 질려가고 있다.

　이와 같은 해석이 정확하다고는 말할 수 없다(피카소는 자신의 작품을 두고 에둘러 말하는 경향이 있었다). 하지만 적어도 그림에 뚜렷이 나타난 초현실적 색채를 보면, 왜 브르통이 이 작품을 좋아했는지 알 수 있다. 특히 제르맨을 그린 부분에서 그러한 특징이 가장 두드러진다. 그렇지만 진정한 초현실주의 작품이라 하기에는 지나치게 사실적인 면도 있다. 따라서 우리는 이제 바르셀로나에서 파리로 건너온 또 다른 화가 쪽으로 시선을 돌릴 필요가 있다. 그의 작품은 브르통의 초현실주의적 시각 역시 사로잡았다. 브르통은 〈초현실주의 혁명(La Révolution Surréaliste)〉 1925년 7월 호에 이 화가를 극찬하는 평을 실었다.

　호안 미로(Joan Miró, 1893~1983)는 1920년 파리에 첫발을 내디뎠다. 다다 페스티벌에 참여하고 피카소의 작업실을 찾았다. 그리고 이듬해 파리로 돌아와 작업실을 빌렸다. 브르통이 초현실주의 운동의 시작을 준비하던 1923년, 미로는 파리의 전위파 화가들 사이에서 입지를 굳히고 있었다. 이어 1925년 11월에 파리의 피에르 갤러리에서 처음으로 초현실주의 전시회가 열렸을 때, 전시장에 걸린 미로의 작품 옆에는 피카소의 그림이 있었다. 바야흐로 호안 미로의 시대가 열린 셈이었다.

　미로의 〈어릿광대의 사육제(Le Carnaval d'Arlequin)〉(그림 42 참

고)는 제1회 초현실주의 전시회에서 논란거리가 되었고, 그 덕에 미로의 명성은 더욱 굳건해졌다. 그림에는 미로의 작품이 유명해질 수 있었던 다양한 요소들이 나타나 있다. 생명체와 유사한 형태, 구불구불한 선, 그리고 검은색, 빨간색, 초록색, 파란색으로 가득한 색채는 미로의 그림을 어린애가 그린 것처럼 천진난만하게 보이게 했다. 브르통은 미로야말로 "가장 초현실주의에 가까운" 화가라 칭했다. 〈어릿광대의 사육제〉를 보면 지당한 평이다.

그림 42
호안 미로 〈어릿광대의 사육제〉
1924~1925년

　　그림은 징그러운 벌레 무리, 음표, 불규칙한 모양, 물고기, 동물, 띄엄띄엄 보이는 부릅뜬 눈으로 이루어져 있다. 세상에서 가장 별나게 생긴 풍선들을 한데 모아놓은 듯, 이것들은 대부분 허공에 둥둥 떠 있다. 떠들썩한 파티이다. 기독교 축제의 하나로,

사순절 단식 전에 모두가 양껏 먹고 즐기는 '참회의 화요일' 축제인 듯하다. 작품명에 등장하는, 콧수염 달린 공처럼 생긴 어릿광대도 보인다. 둥근 얼굴의 왼쪽 절반은 파란색, 나머지는 빨간색이다. 길게 늘인 목, 기타로 쓰이는 오동통한 몸. 가슴께에는 어릿광대의 상징인 마름모꼴을 그려놓았다.

〈어릿광대의 사육제〉는 다른 사람과 사고방식이 다르거나, 혹은 아무런 생각도 하지 않는 사람의 작품이다. 브르통은 초현실주의를 "순수한 상태에서의 심리적 자동법"이라 설명한 바 있다. 즉, 모든 의식적 연상, 선입견, 특정한 의도를 배제한 상태에서 본능적으로 글을 쓰거나 그림을 그린다는 뜻이었다. 관건은 미리 생각하지 않고, 처음에 떠오르는 것을 적거나 그리는 것이었다. 이상적으로는 의식이 완전히 분리된 가수면과 같은 상태에서 가능한 일이었다. 그러면 깊은 무의식에 접근해, 성적 타락과 살해 충동 같은 생각들로 넘쳐나는 머릿속의 어둡고 위험한 진실을 밝혀낼 수 있을 터였다.

이는 미로의 그림에서 명백한 구도가 결여된 이유를 설명해준다. 물론 이러한 특징을 궁리한 것도 미로 본인이겠지만 말이다. 각각의 형태는 화가의 마음 이면을 통해 캔버스에 드러난 것이므로, 구도를 결정하는 그림 속 요소들은 하나하나가 중요했다. 〈어릿광대의 사육제〉는 이렇듯 화가의 무의식을 시각적으로 분출한 그림이므로, 나는 지금부터 그림 속 암호를 해독해볼 생각이다. 이를테면 오른쪽의 커다란 녹색 공을 살펴보자. 이는 미로가 정복하기로 마음먹은 세상을 표현한 것일 수도 있다. 눈과 귀가 달린 사다리는 감각적이고 또한 실질적인 탈출 수단으로서, 어떤 함정에 빠지는 데 대한 미로의 두려움을 상징하는 것일지도 모른다. 창문의 검은색 삼각형은 미로가 꿈의 도시라 여

기는 파리의 랜드마크인 에펠 탑 모양이다. 그림 속 벌레, 색과 형태는 미로의 뿌리인 스페인을 상기시킨다. 음표를 보면, 아마도 파티장에는 음악이 흐르는 듯하다.

미로는 파리에 작업실을 마련하면서 막스 에른스트(Max Ernst, 1891~1976)와 가까운 이웃이 되었다. 독일 화가 에른스트는 초현실주의 태동기에 영향력을 발휘한 인물이었다. 그는 독일 소도시에서 규율을 강조하는 아버지 밑에서 자랐다. 천성적으로 호기심과 반항심이 많은 소년에게 썩 즐거운 환경은 아니었다. 어린 막스는 시골생활을 넘어 자신의 지평을 넓히기 위한 사고와 환경을 끊임없이 물색했다. 그런 그에게 지그문트 프로이트의 『꿈의 해석』(1900)은 구세주였다. 이제 학생이 된 막스는 푸줏간에서 어슬렁거리는 굶주린 개처럼 게걸스럽게 프로이트의 책을 탐독했다.

그 직후에는 예술가 장 아르프를 만나 친분을 쌓았는데, 둘의 우정은 세계대전 후 다시금 불붙었다. 이 인연을 계기로 에른스트는 아르프가 참여한, 당시 급성장 중이던 다다이즘 운동에서 주도적 역할을 맡게 되었다. 얼마 뒤에는 〈셀레베스(Celebes)〉(1921)에서 분명하게 드러난 자신의 작품세계와 표현방식을 존중해주는 차라, 브르통과 인사를 나누었다. '셀레베스'라는 제목은 인도네시아 셀레베스 섬에 사는 코끼리를 주제로 한 독일 운문에서 따온 것이다. 이 조악한 운문에 따르면 셀레베스 코끼리는 "끈적끈적하고 노란 엉덩이 기름"이 나오며, 근처 수마트라 섬에 사는 코끼리는 "언제나 제 할머니와 붙어먹는다".

그림을 가득 채운 회색 코끼리는 구식 보일러 또는 산업용 진공청소기 같은 원통 모양을 하고 있다. 이 거대한 회색 짐승의 꼬리 자리에는 엄니 두 개가 나 있으며, 호스 모양의 코 끝 부분

에는 뿔 두 개와 프릴 달린 흰색 옷깃이 자랑스럽게 달려 있다. 코끼리가 머리에 쓴 모자는 금속 재질의 파란색, 빨간색, 초록색 도형 모양으로, 여기에 만물을 꿰뚫어보는 눈이 있다. 코끼리의 기계적이고 신체적인 모습은 군용 탱크와도 비슷하다. 코끼리가 있는 곳이 비행장처럼 보이는 까닭에 이러한 연상에 더욱 힘이 실린다. 하늘의 검은 연기 구름은 격추되어 추락하는 비행기를 암시한다. 뭐랄까, 내 경우에는 이 그림에서 묘사하듯 물고기 두 마리가 공중에서 헤엄치는 비행장에는 한 번도 가본 적이 없다. 잘린 목에서 금속 기둥이 솟구치는 벌거벗은 여인의 흉상이 전경에 떡하니 서 있는 비행장도 마찬가지다. 목이 없는 여인은 코끼리의 코를 향해 오른팔을 어깨 위로 들어올려 농염한 손길로 그 코를 쓰다듬고 있다.

괴상한 그림이었다. 그리고 동시에 브르통이 걸작이라 평한 그림이기도 했다. 에른스트가 〈셀레베스〉를 그린 1921년에 브르통은 여전히 새로운 미술운동을 위한 자신의 생각을 구체화하는 단계에 있었다. 그래도 에른스트가 전혀 관련이 없는 사물과 배경을 결합해, 프로이트가 주장한 '자동적이고' 자유로운 연상을 담은 충격적인 그림을 선보인 방식을 지지할 만큼은 충분히 무르익은 상태였다. 브르통은 주제들을 무작위로 섞는다는 개념을 무척 좋아했고, 이를 친구들과 함께할 수 있는 게임으로 발전시켰다. 좀처럼 어울리지 않는 조합을 만들어낼 수 있는 게임이었다. 첫 번째 사람이 백지 맨 위에 문장 한 줄을 적은 다음, 내용이 안 보이게끔만 종이를 접는다. 두 번째 사람이 이 종이를 건네받은 다음, 역시 문장 한 줄을 적고 그 부분을 접어서 다음 사람에게 건넨다. 이렇게 종이가 맨 아래까지 채워질 때까지 반복한다. 이제 종이를 펼쳐 거기에 적힌 문장들을 마치 하나의 작

품처럼 읽어내려간다. 사람들은 말도 안 되는 문장에 사뭇 진지한 분석을 내놓거나 한바탕 웃음을 터뜨리고, 참가자들의 진짜 성격을 드러내는 근거들을 이야기한다…… 초현실주의자들은 이 게임을 '섬세한 시체'라 불렀다. "섬세한 시체는 신선한 와인을 마실 것이다"라는, 처음 게임을 했을 때 나온 첫 문장에서 딴 제목이었다.

에른스트는 '자동적인' 작품을 만드는, 그가 '프로타주(frottage)'라고 명명한 고유한 방식을 창안했다. 요철이 있는 표면 위에 종이를 대고 크레용이나 연필 등으로 문질러 목재 바닥이나 어류의 등뼈나 나무껍질 같은 것의 탁본을 뜨는 방법을 차용한 기법이었다. 그렇게 결과물이 나오면 에른스트는 그것을 들여다보며 마음의 눈에 '기묘한 것'이 보이기 시작할 때를 기다렸다. 문질러 본뜬 울퉁불퉁한 형태를 몇 분간 들여다보면 환영이 나타났다. 이때부터 그는 선사시대의 동물이나 야생의 막대기 인간 따위를 보기 시작했다. 〈숲과 비둘기(Forest and Dove)〉(1927)에서 문지르기 기법으로 표현한 불길하고 어두컴컴한 숲은 동화 『한젤과 그레텔』 속 남매가 모험하던 곳을 연상케 했다. 으스스한 분위기의 나무들이 빽빽하게 우거진 가운데, 비둘기 한 마리가 새장에 갇혀 있다. 이는 어린 시절의 에른스트 자신을 표현한 것이었다. 그 시절 그가 반복해서 꾸던, 정체불명의 사악한 힘에 짓눌리는 악몽 속 이미지를 형상화한 그림이었다. 처음부터 그런 이미지를 염두에 둔 것은 아니었다. '자동적' 초현실주의 방식인 프로타주 기법을 숙고함으로써 저절로 떠오른 이미지였다.

에른스트와 미로가 자동연상 기법을 이용해 그림을 그리는 동안, 살바도르 달리(Salvador Dali, 1904~1989)는 다른 방향으로 초

현실주의를 구상하는 중이었다. 연출된 장난, 텔레비전 쇼 출연, 트레이드마크인 콧수염, 공공연한 상업주의, 그 밖에 달리가 세간의 이목을 끌거나 자신의 명성을 망치기 위해 저질렀던 모든 기행은 잊어버리자. 그 대신 오로지 작품만을 놓고 보자. 달리의 그림을 코앞에서 들여다보면 그가 지닌 어마어마한 예술적 재능을 확인할 수 있다.

달리의 초현실주의는 '몽환적 정경'을 그리는 방식으로 "혼란을 체계화하여 현실 세계를 완전히 불신하게" 하려는 의도를 품고 있었다. 미로와 에른스트의 자동연상 기법으로는 불가능한 일이었다. 따라서 달리는 스스로 '심각한 편집증' 상태에 도달하기 위해 무아지경에 빠짐으로써 이를 해냈다. '손으로 그린 꿈 사진'이 그의 목표였다. 그는 비현실적인 이미지를 현실적으로 표현할수록 보는 이를 환각에 빠뜨리기 쉽다는 사실을 깨달았다. 브르통은 둘 사이가 소원해지기 전까지 달리의 팬이었다. 브르통이나 달리는 모두 프로이트가 말한 "꿈의 우월한 현실성", 곧 꿈에 나타난 이미지에 인간 존재의 진실이 담겨 있다는 주장에 동의했다.

그런 이미지는 흔했지만, 달리가 창조해낸 많은 이미지들은 강렬하고 인상적이며 전문가의 손길을 거친 것이었다. 그중 가장 유명한 작품인 〈기억의 지속〉을 예로 들 수 있다. 달리가 초현실주의에 발을 들인 지 2년 뒤에 그린 작품이다. 많은 이들은 이 작품을 포스터 크기의 버전으로 감상했겠지만, 이는 원작과 거리가 멀다. 원본은 그보다 훨씬 작고(24×33센티미터) 강렬했다. 가까이서 그림을 들여다보면 세심하게 신경 써서 노련하게 그린 복잡한 이미지임을 알 수 있다. 달리는 르네상스 시대 거장의 정밀함을 자신의 그림에 가미했다.

　나아가 작품을 감상하는 모든 이를 혼란에 빠뜨리고자 했던 달리의 의도도 적중했다. 그림의 시작은 흔히 볼 수 있는 풍경화로, 스페인 북동부 해안에 면한 지중해와 절벽을 보여준다. 달리의 고향과 가까운 곳이었다. 그러나 그다음에는 어두운 그림자가 해변을 가로지르며 나타나 죽음의 바이러스처럼 위협적인 존재를 드리운다. 그 단호한 손길 안에 사로잡히면 무엇이든 녹아내리고 이내 부패하기 시작한다. 한때 견고했던 회중시계는 시체처럼 축 늘어져 있다. 시계들의 글자판은 과하게 발효된 치즈처럼 흐물흐물해졌다. 시대와 삶의 종말을 상징하는 풍경이다. 비교적 작은 시계의 사체 위로 검은 개미들이 떼 지어 모여 있다. 또 다른 시계는 괴기스럽기 짝이 없는 해파리 같은 생명체 위에 늘어져 있다. 생명체는 달리 자신, 혹은 달리의 옆얼굴과 닮은 형상이다. 그 역시 숨통을 옥죄는 죽음의 그림자에 감싸여 있다. 팔다리는 축 처지고 생기라곤 없으며, 콧구멍에서 비어져 나온 내장처럼 메스꺼운 모습이다.

　〈기억의 지속〉은 (달리의 가장 큰 두려움이었던) 발기불능, 가차 없는 시간, 굴욕적인 죽음을 표현한 그림이다. 달리는 쉽게 알아볼 수 있는 지상낙원을 작품의 배경으로 설정했다. 그러고는 이렇듯 섬뜩하고 극도로 사실적인 이미지를 보는 이의 마음에 심어, 이러한 장소들이 사람들에게 주는 기쁨을 망쳐놓았다. 이 그림을 그린 이처럼, 아름답지는 않아도 영리한 그림이다.

　반면 르네 마그리트(René Magritte, 1898~1967)는 생생한 꿈 속 정경에 달리와는 살짝 다른 방식으로 접근했다. 달리가 괴짜인 만큼 마그리트는 평범했지만, 보다 이상한 곳에 살고 있었다. 말하자면 부정적인 의미로 정상이 비정상이 되는 세상이었다. 마그리트의 상상 속에서 옆집 사람은 연쇄살인마, 깡충깡충 뛰어

등교하는 귀여운 그 집 아이들은 알고 보면 수은을 이용해 선생님을 서서히 독살하는 끔찍한 악마였다. 벨기에 화가 마그리트는 그 어떤 것도 보이는 그대로 믿지 않았다. 공기 중에서 늘 불길한 징조를 감지할 수 있었다. 그가 그린 불길한 전원 풍경에 비하면, 데이비드 린치의 영화는 아주 평범해 보인다. 마그리트가 앓는 편집증과 불안증의 정도는 둘째가라면 서러울 정도였다.

그림 43
르네 마그리트 〈위협적인 암살자〉
1927년

마그리트의 초기 초현실주의 작품인 〈위협적인 암살자(L'Assassin menacé)〉(그림 43참고)를 보면 이러한 사실을 확인할 수 있다. 흡사 스웨덴 범죄소설 같은 분위기로, 섬뜩하면서 마음의 동요를 일으키는 그림이었다. 마그리트는 한 집 안의 이어진 두 방으로 보는 이의 시선을 곧바로 끌어들인다. 방이 끝나는 부분

에서는 문 없는 발코니 너머로 멀리 산꼭대기들이 보인다. 가구가 띄엄띄엄 놓인 방에서는 잿빛 벽과 맨바닥이 눈에 띈다. 전경에는 다른 방으로 이어지는 입구 양쪽 끝에서 중절모를 쓴 사내 둘이 적의를 품고 잠복 중이다. 이들은 방에 있는 사람들에게 들키지 않도록 몸을 숨기고 있다. 차림새는 회계사 같지만, 곤봉과 어망을 무기 삼아 공격을 준비하는 표정은 흡사 흉악범 같다. 방 안에는 말쑥하게 양복을 차려입은 청년이 축음기 앞에 태연자약하게 서 있다. 청년은 축음기에 달린 트럼펫 모양의 스피커를 관찰하는 듯하다. 그의 오른쪽 바닥에는 갈색 가죽가방, 모자, 코트가 놓여 있다. 곧 방에서 나가려는 모양이다. 그는 행복하고 편안해 보인다. 그러나 그 뒤로는 벌거벗은 채 침대에 누워 있는 젊은 여인의 시체가 보인다. 살해된 지 얼마 안 된 듯 여인의 입에서는 피가 흐르고 있으며, 목에는 깊게 베인 상처가 있다. 방 바깥쪽 발코니에서 깔끔하게 머리를 자른 남자 셋이 안쪽을 들여다보고 있다. 일렬로 선 남자들은 머리만 보이는데, 이 때문에 창가 화분에 심은 식물처럼 보인다.

　　마치 수수께끼 같은 그림이다. 어떤 면에서는 지극히 평범하지만, 한편으로는 대단히 충격적이고 위협적이다. 〈위협적인 암살자〉는 처음에는 언뜻 사실적인 것처럼 보이지만, 자세히 들여다보면 매우 극적으로 과장된 그림이다. 현실을 넘어선, 또는 아폴리네르의 표현대로 '초-현실주의(sur-réalisme)'적인 작품이다. 한때 광고계에서 일했던 마그리트는 대중의 마음속에 이미지를 심는 방법에 능통했다. 그곳에서 가장 효과적인 광고 포스터는 온갖 상상과 결합된, 사람들이 선망하는 이미지를 바탕으로 한 것이라는 사실을 배웠다. 일상적인 것과 손에 넣을 수 없는 것의 조합이야말로 광고장이의 무기였다. 이 무기는 마그리

트 같은 예술가의 손에서 '마술적 리얼리즘'에 따른 강력한 은유로 바뀔 수도 있었다. 마그리트는 인생은 곧 환상이라고 말한다. 우리가 정상인이라 생각하는 옆집 사람들의 이미지를 비롯해, 모든 이미지는 사실이 아니라고.

마그리트는 영화, 포스터, 잡지, 싸구려 통속소설 같은 대중문화에서 영향을 받았다. 그리고 숱한 초현실주의자들과 더불어, 이탈리아 화가 조르조 데 키리코(Giorgio de Chirico, 1888~1978)에게서도 영향을 받았다. 키리코는 브르통이 아직 학교에 다니는 꼬마였을 때부터 극도로 초현실적인 그림을 그렸다. 당시에는 '초현실'이라는 말이 없었기에, 그는 자신의 혼란스럽고도 기묘한 그림을 '형이상학적 회화'라 불렀다. 개중 특히 기이하게 형이상학적인 그림으로 〈사랑의 노래(Canto d'amore)〉(1914)를 꼽을 수 있다. 거대한 콘크리트 벽에 그리스 조각의 석조 두상이 걸려 있다. 이 벽은 이탈리아식 회랑의 멋진 아치들과 맞닿아 있다. 잘린 두상 옆에는 커다란 붉은 고무장갑이, 콘크리트 벽이 코르크 알림판이라도 되는 양 압정으로 꽂혀 있다. 벽 앞에는 특색 없는 초록색 공이 보인다. 공 뒤로는 증기를 내뿜으며 달리는 기차의 실루엣이 청명한 하늘과 대비를 이룬다. 키리코는 (고대의 순수미술품, 현대인의 일상에서 흔히 쓰이는 위생장갑, 밤과 낮의 이미지, 과거와 현재의 건축물 등) 서로 다른 시간과 공간에서 다양한 요소를 끌어왔다. 그런 다음 그것들을 어울리지 않게 동시에 한데 가져다놓음으로써, 각각의 의미와 관계를 변화시키고 비범하고 새로운 연관성을 만들어냈다.

이처럼 환상을 이용한 '믹스 앤드 매치' 게임의 밑바닥에는 불안과 깊은 고독 및 불길한 예감이 깔려 있다. 양식화된 이미지, 비논리적인 원근법, 짙은 음영은 섬뜩한 느낌을 준다. 등장인

물이 한 명도 없다는 사실은 분위기를 더욱 증폭한다. 작품 속에서 사람의 흔적을 보여주는 증거는 숱하게 많다. 예컨대, 공과 기차를 보면 바로 얼마 전까지 사람이 활동했음을 알 수 있지만 정작 그림에는 아무도 보이지 않는다. 황량한 곳이다. 하늘은 눈부실 정도로 푸르지만 대기 중에는 음산한 위협과 동요가 가득하다.

이 작품에서 풍기는 팽팽한 긴장감과 근심스러운 분위기는 미국의 사실주의 화가 에드워드 호퍼(Edward Hopper, 1882~1967)의 작품을 상기시킨다. 호퍼의 그림 역시, 외떨어지고 황량한 환경에 홀로 노출된 인물들의 이미지를 통해, 보는 이를 임박한 어둠과 비운의 세계로 인도한다. 심지어 호퍼는 유명한 그림 〈밤을 지새우는 사람들(Nighthawks)〉(1942)에서 결코 잠들지 않는 도시인 뉴욕조차 유령 마을로 둔갑시켰다. 야심한 시각 레스토랑 안에는 죽은 이들이 머무는 고성소에 있듯 세 영혼이 말없이 외롭게 앉아 있다. 레스토랑의 커다란 통유리창 너머로 실의에 빠진 이들이 보인다. 창문은 그들이 존재하는 고통스러운 지옥으로 향하는 통로이다. 젊은 바텐더는 측은한 듯 손님들을 바라보고 있다. 하지만 그는 번뇌에 빠진 손님들을 구원하기 위해 자신이 할 수 있는 일이, 또는 마땅히 도와줄 방법이 없다는 사실을 잘 알고 있다.

시대를 초월한 이 이미지는 모든 사람의 무의식에 잠재된 피할 수 없는 두려움을 보여준다. 평생 동안 억누르고 저항하는 두려움이다. 친밀감과 저녁식사 자리에서 나누는 대화를 한 꺼풀 벗겨보면 우리 모두는 결국 혼자이며 연약한 존재이다. 내밀한 두려움의 순간, 끝내 모두를 사로잡고 마는 진실이다. 호퍼는 이렇듯 음울한 생각을 명징한 현실로 풀어냈다. 그가 초현실주

의에 관심을 가지게 된 계기는 1936년 뉴욕 현대미술관에서 열린 전시회 '환상적인 미술, 다다이즘, 초현실주의'였다. 출품 작가 중에는 빛의 효과를 이용해 호퍼처럼 기이한 이미지를 추구하는 미국인 예술가도 있었다. 맨해튼에서 몽마르트르까지, 여러 예술가들에게 두루 존경을 받고 있던 인물이었다.

1921년 7월 22일 파리로 건너온 만 레이는 그곳에서 1940년까지 머물렀다. 이 시기에 자신의 창의력을 사진에 쏟아붓기로 결심한 그는 이렇게 말했다. "나는 비로소 회화라는 고정된 수단에서 해방되었다. 그리하여 이제는 빛 그 자체를 직접 다루게 되었다." 비록 회화는 포기했지만 화가 특유의 감수성은 여전했기에, 이를 사진에 성공적으로 적용할 수 있었다.

만 레이는 특별한 빛과 회화의 힘을 담은 이미지를 만들기 위해 인화 과정을 끊임없이 실험했다. 사진이 지닌 회화적 잠재력을 끈질기게 추구한 끝에, 그는 회화와는 많이 다르지만 마찬가지로 강력한 힘을 발휘하는 기법을 찾아내고 '레이요그래프(Rayograph)'라고 명명했다. 레이요그래프는 (카메라로 찍은 사진이 아닌) 포토그램 형태로, 만 레이가 작업실에서 노출 과정을 거치지 않은 인화지를 이미 노출된 인화지가 담긴 현상용 트레이에 실수로 떨어뜨리면서 발견한 기법이었다. 그는 실제 사물(열쇠나 연필 따위)을 인화지에 올려놓은 다음 빛을 비추면 유령처럼 흐릿한 흰 그림자의 형태로 검은색 인화지에 반전되어 찍힌다는 사실을 알아냈다. 그렇게 만들어진 작품은 꿈결에 찍은 사진처럼 보였다. 곧이어 그는 보면대(〈무제 레이요그래프〉, 1927), 성냥과 담배(〈무제 레이요그래프〉, 1923), 종이를 자르려는 가위(〈무제 레이요그래프〉, 1927) 등의 작품을 만들기 시작했다. 모든 대상은 원래의 모습과는 딴판으로 바뀌었다. 만 레이

는 엑스레이 같은 사진을 찍는 기법을 '빛으로 그린 그림'이라 설명했다.

레이요그래프의 몽환적인 이미지에 매료된 브르통은 만 레이의 사진을 위대한 초현실주의 작품이라 평했다. 이러한 반응은 만 레이가 역시 우연한 계기로 또 다른 혁신적인 사진 기법을 발견했을 때에도 마찬가지였다. 1929년 어느 날의 일이었다. 만 레이는 당시 조수이자 애인이었던 미국인 사진가 리 밀러(Lee Miller, 1907~1977)와 함께 작업실에서 일하다가 우연히 '솔라리제이션(solarization)'이라는 기법을 발견했다. 사진을 현상하는 중이었는데, 밀러가 실수로 암실의 등을 켰다. 불을 끄라고 소리친 만 레이는 사진들이 무사하기를 바라면서 원판을 정착액에 담갔다.

애석하게도 원판들은 망가진 뒤였다. 하지만 만 레이는 이내 그것들이 '예술적으로' 망가졌다는 사실을 깨달았다. 사진 속 피사체인 여자 누드모델은 햇빛을 받은 아이스크림처럼 양쪽으로 '흘러내리고' 있었다. 대단한 발견이었다. 현실이 꿈처럼 변하는 순간을 포착한 사진이었다. 〈착상을 넘어서는 물질의 탁월함(The Primacy of Matter over Thought)〉(그림 44 참고)은 제목이나 이미지 어느 쪽을 보더라도 초현실주의적 사고를 담고 있다. 전형적인 포즈로 작업실 바닥에 누운 모델이 사진의 대부분을 차지한다. 잠자는 듯 눈을 감은 모델은 왼쪽 팔을 머리 위로 들어올리고, 오른팔로는 오른쪽 가슴을 가리고 있다. 왼쪽 다리는 바닥에 똑바로 대고, 오른쪽 다리는 무릎을 굽힌 상태로 살짝 들려 있다. 이런 요소들은 '물질의 탁월함'을 보여준다. 그러나 모델의 몸과 머리의 가장자리는 분명치 않다. 녹아내리는 듯한 효과를 주는 만 레이 특유의 솔라리제이션 기법 때문이다. 제목에서 암시하

는 '착상'은 바로 이런 것이었다. 여기서 모델의 물리적 존재는
용융된 은으로 액화한다. 브르통은 이를 성적 풍자와 천상의 랩
소디로 가득한, 기묘하게 관능적인 효과라 생각했다.

그림 44
만 레이 〈착상을 넘어서는 물질의 탁월함〉
1929년

〈착상을 넘어서는 물질의 탁월함〉은 초현실주의에서 중요
시한 많은 주제를 다룬 작품이다. 이를테면 성, 꿈, 어긋난 조합
등이다. 그런데 이런 주제는 마네의 〈올랭피아〉부터 마그리트의
〈위협적인 암살자〉에 이르기까지, 현대미술사에서 줄곧 등장해
왔다. 한데 뭔가 이상한 점이 있다. 여러분도 그리 생각하지 않
는가? 지금껏 우리가 놓친 무언가가 있다……

　　우리는 지금 1930년 무렵에 도착해 있다. 지금까지 살펴봤
듯이 현대미술은 반세기가 넘도록 반항아의 길을 걸어왔다. 유

럽에 대해서는 충분히 살펴보았다. 아프리카, 아시아, 동양 미술에는 경의를 표했다. 건축, 디자인, 철학도 짚어보았다. 세계대전이 발발했고, 미국이 미술계의 초강대국으로 부상했다. 시인, 수집가, 그 밖에 정말이지 다양한 예술가들을 만나보았다. 새로운 세대가 바로 전 세대에 비해 보다 급진적이고 진취적이며 무정부주의적인 성향을 띠게 된 과정도 확인했다. 정치에 대해서도 간단히 다루었으며, 사회 불안도 목격했다. 온갖 미술 사조의 조류에 몸을 싣고, 누구나 초대받아 와서 어떤 제약도 없이 자유롭게 어울릴 수 있는 예술애호가들의 파티에도 기웃거려보았다. 그러나 새로운 유토피아를 건설하고 낡은 엘리트들을 타파하자는 온갖 목소리에도 불구하고, 아무도 귀 기울이지 않는 하나의 목소리가 있었다.

여러분도 궁금할 것이다. 여성 예술가들은 어디에 있는가?

여러 근거에 따르면, 1850년부터 1930년 사이에 여성 화가들은 예술 활동이 용납되긴 했어도 세간의 존경은 받기는 힘들었을 것이다. 인상파 중에는 베르트 모리조, 메리 커사트(Mary Cassatt, 1844~1926)처럼 사람들에게 인정과 존경을 받은 여성 화가들이 있었다. 또한 러시아의 미래주의 및 구성주의, 야수파 운동에 더욱 힘을 불어넣은 것은 소니아 테르크, 류보프 포포바, 알렉산드라 엑스테르, 나탈리아 곤차로바 같은 비범한 여성 화가들이었다. 그렇지만 실제로 이들 여성 예술가는 예외에 속했고, 일반적인 경우는 아니었다.

현대미술사의 다양한 사조들에서 그 기반과 세력을 다진 것은 남성들이었고, 이는 일반적인 사회상이기도 했다. 연방헌법 제19조에 따르면 미국의 여성에게는 참정권이 있다. 그러나 이 법안이 통과된 것은 불과 1920년이었다. 영국의 여성들은

1928년이 되어서야 남성과 대등한 투표권을 행사할 수 있었다. 프랑스의 경우에는 1944년이 되어서야 가능해진 일이었다. 남성이 지배하는 시대였다. 그렇다고 선구적인 예술가들과 그들이 지지하는 운동이 당시 사회와 시대 상황에 도전장을 내미는 것으로 간주되지 않았을까? 일류 미술관과 수집가 들의 노력으로 인해 돌파구를 찾고 격차를 좁힌 예술계의 남녀 성비는 시간이 지나면서 차츰 개선되었다. 다만 아주 조금씩. 오늘날에도 여전히 훌륭한 미술관의 새하얀 벽에 걸리거나 깨끗한 바닥에 설치된 현대미술품 중 상당수는 남성 예술가의 것이다. 그러한 기관의 운영자 역시 남성이 압도적으로 많다는 사실은 우연의 일치가 아니다. 세계 3대 현대미술관으로 꼽히는 뉴욕 현대미술관, 퐁피두 센터, 테이트모던 갤러리 중 여성 관장이 거쳐간 곳은 오로지 퐁피두(1989~1991) 한 군데뿐이다.

널리 알려진 일류 현대미술 작품 목록에 여성 작가들이 부족하다는 것이 내가 생각하는 이유 중 하나이다. 이 책을 쓰는 내내 떠오른 생각이기도 했다. 아마 독자 여러분도 같은 생각일 것이다. 소위 '공식적' 현대미술품 목록을 정하고 승인하는 주체는 미술관과 그 소장품, (주로 남성인) 예술사학자들이 쓴 학술 서적, 갈수록 늘어나는 대학 내 현대미술 강의 같은 기득권 세력이다. 그들에게는 매우 일차원적인 세계관, 다시 말해 서구 백인 남성의 시각을 통해 바라본 인생과 예술을 알려야 할 의무가 있다. 1936년에 이에 대한 문제를 제기한 사람은 극소수였다. 우상파괴의 일인자였던 마르셀 뒤샹 역시 그중 하나였다.

1942년 말, 뒤샹은 미국의 부유한 수집가이자 현대미술품 중개상인 페기 구겐하임에게 청탁을 받았다. 뉴욕에 새로 문을 연 금세기미술화랑(Art of This Century gallery)의 개관 전시회를 조

직해달라는 부탁이었다. 이에 뒤샹은 놀랄 만한 제안을 했다. "여성 화가들의 작품만 초청해 전시회를 열면 어떨까요?" 지금이야 '진보적'이라는 말로 홍보가 되겠지만, 당시에는 불경스럽기 짝이 없는 생각이었다. 그렇기에 구겐하임에게는 더없이 적절한 제안이었다. 구겐하임 갤러리는 세간에 화제로 떠오르고, 뒤샹의 제안이라고 하면 누구도 감히 돌을 던지지 못할 터였다. 입방아 찧기 좋아하는 맨해튼 예술계에서도 뒤샹은 신 같은 존재였다.

그리하여 1943년 초, '여성 작가 31인전(Exhibition by 31 Women)'이 열렸다. 스위스 예술가 메레 오펜하임(Méret Oppenheim, 1913~1985)이 1936년에 내놓은 〈오브제(Objet)〉 또는 〈모피로 된 아침식사(Le Déjeuner en fourrure)〉는 그중에서도 눈에 띄는 작품이었고, 이후에는 초현실주의를 대표하는 걸작으로 꼽히게 된다. 모피를 덧댄 커피 잔과 받침, 스푼으로 이루어진 이 작품을 제작할 당시 오펜하임의 나이는 고작 스물두 살이었다. 파리의 한 카페에서 피카소와 가볍게 대화를 나누던 도중 그가 던진 말이 그녀에게 영감을 주었다. 피카소는 오펜하임이 걸친 모피코트를 칭찬하면서, 털을 덧댄 것은 무엇이든 한결 보기 좋다며 추파를 던졌다.[36] 이에 오펜하임은 "이 커피 잔과 받침도 그럴까요?"라고 대꾸했다.

젊은 나이였지만 오펜하임은 파리의 예술계에서 인정받고 인기 있는 인물이었다. 그녀는 한때 만 레이의 조수로 일했는데, 고용인이 젊고 예쁜 여성일 경우에는 항상 벌거벗고 (그리고 그

36 뉴욕 현대미술관 홈페이지에 실린 작품 소개 내용은 이와는 조금 다르다. 피카소가 칭찬한 것은 모피코트가 아니라 털이 달린 팔찌였다고 한다.

보다 더한 일도 하면서) 작업을 도와야 하는 자리였다. 오펜하임
은 만 레이의 요구에 적당히 맞춰주었다. 만 레이의 초현실주의
사진 연작 〈은근한 에로티시즘(Erotique voilée)〉(1933)은 오펜하임
을 담은 것 중 가장 유명한 작품이다. 사진 속 오펜하임은 에칭
프레스기 옆에 벌거벗은 채 서 있다. 한쪽 손과 팔에는 검은색
잉크를 칠해놓았다. 매혹적이면서도 불쾌한 모습이다. 앙드레
브르통을 비롯한 초현실주의자들은 남녀평등에는 별 관심이 없
었다. 그들이 생각하기에 예술에서 젊은 여성이 할 수 있는 최고
의 역할은 뮤즈였다. 초현실주의자들이 보기에 소년 같은 아름
다움을 지닌 오펜하임은 다른 세상에서 온 듯한 완벽한 소녀였
다. 이런 상황 때문에 그녀는 자신의 무의식에 보다 직접적으로
접근할 수 있었다. 누구도 그토록 젊은 사람이, 게다가 여성이
그리 강렬한 인상을 주는 작품을 내놓으리라고는 기대하지 않
았다.

　　〈오브제〉는 명백한 성적 함의를 품고 있었다. 모피로 감싼
잔에 입을 댄다는 것은 뚜렷한 성적 암시였다. 하지만 여기에는
짓궂은 농담 이상의 의미가 있었다. 모피 잔과 스푼의 이미지는
불안한 악몽을 주제로 한 모든 책의 1장에 어울릴 법하다. 인간
이 통제할 수 있는 겉모습은 불길한 해프닝으로 말미암아 전복
되고 만다. 이 경우에는 잔과 스푼에 덥수룩한 털을 달아, 휴식
과 즐거움을 주던 대상을 공격적이고 불쾌하며 조금은 역겨운
것으로 바꿔놓았다. 또한 카페에서 수다를 떨며 시간을 낭비하
고, 사랑스러운 동물을 학대하는 데에서(작품에 사용된 모피는
중국영양의 털이었다) 부르주아가 느끼는 죄책감이 반영되어
있다. 작품의 외관은 착란을 자아냈다. 도저히 어울리지 않는 두
가지 재료를 한데 모아 처치 곤란의 용기를 만든 것이다. 털은

손으로 만지기엔 좋지만 입에 넣으면 끔찍하기 짝이 없다. 관람
객은 오브제의 원래 용도대로 잔을 들어 마시고 스푼으로 떠먹
고 싶은 충동을 느끼지만, 털의 촉감은 혐오스럽다. 사람을 미치
게 하는 반복이다.

초현실주의에 파문을 일으킨 젊은 여성 화가는 오펜하임만
이 아니었다. 프리다 칼로(Frida Kahlo, 1907~1954)는 멕시코 국립대
학의 의학도로 나이에 비해 생각이 깊은 지식인이었다. 1925년
가을 어느 날 하굣길에 그녀가 탄 통학버스가 전차와 충돌하는
사고가 일어났다. 처음에 구조대는 치명상을 입은 칼로를 내버
려두었다. 그러나 당시 같은 버스에 타고 있었지만 부상을 면한
친구 알레한드로 고메스 아리아스가 설득한 끝에, 칼로는 병원
으로 이송될 수 있었다. 칼로는 이후 몇 달 동안 입원한 채 사고
로 손상된 신체를 치료했다. 척추, 갈비뼈, 쇄골, 골반, 다리가 골
절된 상태였다. 병원에 있는 동안 칼로는 의사 대신 화가가 되기
로 결심했다. 그리고 곧 일평생 주제로 삼게 될 자화상을 그리기
시작했다.

브르통은 칼로가 초현실주의 화가에 속한다는 생각을 시사
했지만, 칼로 본인은 그러한 주장을 일축했다. "나는 꿈을 그린
적이 없다. 나는 나 자신의 현실을 그렸을 뿐이다." 그래도 칼로
는 초현실주의 전시회에 작품을 내걸었으며, 그에 어울릴 법한
그림을 따로 그리기도 했다. 자신의 환상을 충족하는 예술가라
면 그 사람이 원하든 원하지 않든 초현실주의파에 끌어들이려
했던 브르통의 입장에서 프리다 칼로의 그림을 보면, 그가 어째
서 이 불같은 멕시코 화가를 초현실주의자로 분류하려 했는지
이해할 수 있다.

〈꿈(El Sueño)〉(그림 45 참고)에서 칼로는 침대에 평화로이 누

워 있다. 나무를 타고 자라는 담쟁이처럼 덤불의 잎사귀들이 그
녀의 주변에서 자라나고 있다. 가시로 뒤덮인 덤불의 가지들은
가지대로 그녀의 몸 위에 얽혀 있다. 이는 사고 이후 평생토록
그녀를 괴롭히게 될 끝없는 고통을 암시한다. 그녀가 그린 또 다
른 이미지는 보다 뚜렷하게 고통을 이야기한다. 해골 모양의 유
령이 2층 침대에 누운 듯 그녀의 위에서 잠들어 있다. 손에는 꽃
다발을 쥐고 있는데, 아마도 젊은 나이에 세상을 떠난 듯하다.
유령의 다리와 몸통에는 폭탄이 묶여 있다. 칼로와 유령이 함께
누운 침대는 공중을 둥둥 떠다닌다. 공기 중에 죽음이 맴돌고 있
는 것이다.

그림 45
프리다 칼로 〈꿈〉
1940년

칼로가 그린 상징적인 그림은 멕시코 민중예술의 영향력을

보여준다. 칼로는 위대한 혁명 영웅 판초 비야와 에밀리아노 사파타가 국가 쇄신을 위해 투쟁하던 시기에 성장한, 자부심 강한 멕시코인이었다. 〈꿈〉 속의 덤불은 멕시코에서 흔히 볼 수 있는 '유다의 오장육부(tripa de Judas)'라는 식물이다. 칼로 위에 누워 있는 해골은 멕시코 부활절 축제 기간에 폭죽을 묶어 터뜨리는, 종이죽으로 만드는 실물 크기의 유다 인형을 표현한 것이다. 덤불과 해골 모두 예수를 배반하고 스스로 목숨을 끊은 유다의 이야기를 상기시키는 소재이다. 성경에 따르면 유다의 오장육부는 "천지사방으로 흩어졌다"고 한다. 그림 속에서 유다 인형을 폭파하는 멕시코의 전통은 부패 국가 척결을 의미한다. 한편 〈꿈〉은 배신을 그린 작품이기도 하다.

칼로는 고통 속에 홀로 잠들어 있다. 하지만 당시 칼로의 남편이자 멕시코의 유명한 벽화 화가였던 디에고 리베라(Diego Rivera, 1886~1957)는 밖에서 독신남 행세를 하며 여자들과 밤을 보냈다. 스무 살 연상인 리베라는 그의 거대한 벽화만큼이나 덩치가 큰 사나이였다. 칼로를 금지옥엽처럼 아끼던 그녀의 아버지는 결혼식 날 둘의 모습을 보고 "코끼리와 비둘기의 결혼" 같다고 말하기도 했다. 양쪽 다 자주 한눈을 팔았기에 둘 사이에는 불화가 끊이지 않았다. 칼로는 잠시 집에 머물렀던 레온 트로츠키와 불륜을 저지르기도 했다. 이 때문에 칼로 부부는 1940년 트로츠키가 멕시코에서 암살되었을 때 용의 선상에 오르기도 했다. 1939년에 이혼한 둘은 불과 1년 뒤에 재결합했다.

프랑스 루브르 박물관은 20세기 멕시코 화가 중 최초로 프리다 칼로의 〈자화상 – 액자(Frame)〉(1937~1938)를 구입했다. 뒤샹은 재빨리 칼로의 성공을 축하했다. 칼로는 초현실주의 화가들을 좋아하지 않았지만 뒤샹만큼은 무척 좋아했다. 특유의 직설

적인 화법으로 뒤샹에 대해 "멍청하기가 이루 말할 수 없으며 제정신이 아닌 초현실주의 개자식들 사이에서 유일하게 정상인 사람"이라고 평했다.

칼로가 '여성 작가 31인전'에 참여한 것은 뒤샹의 관여 때문이기도 했지만, 동시에 여성 예술가들의 독립을 내세운 전시회의 취지 때문이기도 했다. 오늘날 칼로는 강렬한 자전적 작품을 그린 페미니스트 화가로 평가받고 있다. 칼로의 그림들은 후대의 루이즈 부르주아와 트레이시 에민 같은 여성 예술가들을 위한 길을 닦은 동시에, 1960년대 페미니스트들이 내건 슬로건인 '개인적인 것이 곧 정치적인 것이다'의 전조가 되었다. 그들은 개인적 경험을 통해 여성에 가해지는 억압을 증명해 보였다. 생전에도 전 세계적으로 인정을 받았던 칼로였지만, 비교적 최근인 1990년에 출판된 『옥스퍼드 미술·미술가 사전 축약판(The Concise Oxford Dictionary of Art and Artists)』에서는 이름이 빠졌다. 그 대신 디에고 리베라의 삶을 소개하는 마지막 문장에 언급되었다. 칼로가 알았다면 이 책의 편집자들을 뭐라고 불렀을지 충분히 짐작할 수 있을 것이다.

칼로의 친구이자 영국의 초현실주의 화가 리어노라 캐링턴 (Leonora Carrington, 1917~2011)은 심지어 이 책에 단 한 줄도 언급되지 않았다. 천하의 살바도르 달리가 "가장 중요한 여성 화가"라 평한 인물인데도 말이다. 캐링턴은 '여성 작가 31인전'이 열릴 무렵 멕시코로 이주해 그곳에서 칼로를 만났다. 캐링턴도 칼로 못지않게 복잡하고 극적인 인생을 살았다. 캐링턴은 런던의 한 파티장에서 초현실주의 화가 막스 에른스트를 만나, 그를 따라 스무 살 때 무작정 영국에서 파리로 건너갔다. 당시 유부남이었던 에른스트는 캐링턴보다 스물여섯 살이나 위였다. 그러나

대담하고 자유분방한 그녀에게 이런 세세한 사항들은 구차할 뿐이었다. 캐링턴은 에른스트를 자신의 남자로 만들었다. 훗날 그녀는 이렇게 말했다. "나는 막스에게 교육을 받았다." 에른스트는 파리의 초현실주의 화가들에게 캐링턴을 소개했다. 그들은 '소녀 같은' 뮤즈를 찬미했지만, 캐링턴은 화가들의 노리개로 전락하기에는 과분한 여자였다. 한번은 거만한 미로가 캐링턴에게 돈을 주며 담배를 사오라고 시켰다. 그러자 캐링턴은 성난 눈으로 이 스페인 남자를 노려보며 "빌어먹을, 자기가 가서 사오라지"라고 내뱉었다.

　　오펜하임도 그랬듯, 캐링턴 역시 이십대에 막 접어들었을 무렵 최초의 의미 있는 초현실주의 작품을 내놓았다. 바로 〈자화상-에오히푸스가 있는 여관(Self Portrait: Inn of the Dawn Horse)〉(1937~1938년경)으로, 현재는 뉴욕 메트로폴리탄 미술관에서 소장 중이다. 의자에 걸터앉은 캐링턴의 모습은 흡사 1980년대의 뉴로맨티시즘[37] 팝 가수 같다. 사방으로 뻗친 머리, 살짝 중성적인 느낌을 풍기는 옷차림. 그림 속 암컷 하이에나는 갈기가 캐링턴의 머리 모양과 흡사할뿐더러 자세까지 닮았다. 비유는 분명하다. 꿈속에서 캐링턴은 야행성 사냥꾼으로 변신한다. 극장에서나 볼 법한 화려한 커튼이 달린 창문 밖으로 숲속을 질주하는 백마가 보인다. 캐링턴의 머리 위에 달린 흰색 흔들 목마와 자세가 똑같다. 동물에 대한 캐링턴의 실제 관심과, 어린 시절 읽었던 켈트족 민간설화가 살짝 가미된 기묘한 이미지가 초현실적으로 뒤섞인 그림이다. 캐링턴은 이 그림을 에른스트에게 주었

37　대담하고 화려한 의상과 뉴웨이브 음악을 접목해 록과 디스코 계열의 음악을 선보였다.

으나, 그 직후인 1939년 전쟁이 발발하면서 에른스트는 구금되고 만다. 에른스트는 탈출해 마침내 캐링턴과 동거했던 아비뇽 근처의 집으로 돌아왔지만, 캐링턴은 이제 그곳에 없었다. 그녀는 붙잡힌 에른스트를 걱정하느라 이성을 잃은 상태였다. 마음의 병을 얻은 캐링턴은 스페인으로 건너가, 내면의 감옥에 스스로를 가두어버렸다.

그사이에 에른스트는 앙드레 브르통 등 초현실주의 운동에 발을 담근 여러 예술가들이 안식처로 택한 마르세유로 건너갔다. 무리 중에는 페기 구겐하임도 있었다. 구겐하임은 영국에서 프랑스를 거쳐, 고국인 미국으로 돌아갈 준비를 하던 중이었다. 늘 욕망에 충실했던 구겐하임은 마르세유에서 연인을 잃고 번뇌에 빠진 에른스트를 보자마자 그를 손에 넣고 싶어했다. 에른스트 역시 구겐하임의 관심을 모른 척하지 않았다. 에른스트는 구겐하임의 도움으로 무사히 도미할 수 있었고, 두 사람은 1942년에 결혼했다.

그러나 구겐하임의 바람과 달리, 둘의 결혼은 해피엔딩으로 끝나지 않았다. 구겐하임이 조직한 '여성 작가 31인전'도 파경의 원인이었다. 시간이 흘러 구겐하임은 이 전시회에 한 명의 여자를 더 넣은 것을 통탄하게 된다. 그러나 에른스트의 생각은 달랐다. 에른스트는 전시회 개막 행사에 참석해 작품들을 진심으로 즐겼지만, 어떤 작품도 그가 그 자리에서 저항할 수 없이 사랑에 빠지고 만 한 예술가만큼 눈길을 끌지는 못했다. 흑발의 미국 초현실주의 화가 도러시아 태닝(Dorothea Tanning, 1910~2012)은 에른스트의 눈과 마음을 사로잡았다. 구겐하임과 이혼한 에른스트는 1946년 만 레이, 줄리엣 브라우너 커플과 함께 합동결혼식을 올렸다. 거물급 초현실주의자들의 결합이었다.

　　구겐하임은 버림받았으나, 그녀에게는 몰두할 다른 관심사
가 있었다. 그 무렵 미국에서는 유럽 출신 초현실주의자와 다다
이스트 들이 바우하우스, 데스테일, 러시아 구성주의 활동을 하
다 망명해 온 예술가들과 힘을 합치고 있었다. 이러한 예술가들,
전쟁을 피해 온 망명자들, 지적 호기심이 왕성한 모험가들이 모
여 미국 고유의 전위파로 성공적으로 통합되었다. 필연적인 결
과로, 뉴욕은 전 세계 현대미술의 새로운 중심지로 떠올랐고, 페
기 구겐하임은 가장 영향력 있는 예술 후원자로 자리 잡았다.

15

대담한 몸짓과 감정을 담은 붓질

추상표현주의
1943~1970년

Abstract
Expressionism

　　열정적인 여인 페기 구겐하임은 돈, 남자, 현대미술에 대한 극성스러운 사랑으로 유명했다. 기업가였던 아버지는 어린 시절 그녀에게 돈에 대한 사랑을 유산으로 물려준 뒤, 침몰하는 타이타닉 호에서 목숨을 잃었다. 탐욕스러우리만치 남자를 밝히게 된 것은 순전히 그녀 자신의 기호 때문이었다. 구겐하임의 애인은 수백, 아니 어쩌면 수천 명에 달했다. 지금껏 남편이 몇 명이었냐는 질문에는 이렇게 대꾸하기도 했다. "제 남편만요, 아니면 다른 여자들의 남편도요?" 현대미술을 좋아한 것은 호기심 많은 성격과 모험심 덕이었다. 이 두 가지 요인이 복합적으로 작용했기 때문인지, 스물두 살의 구겐하임은 뉴욕의 세련된 상류사회

를 등지고 파리의 자유분방한 다운타운을 택했다.

그곳에서 만난 전위파 화가들, 그들의 작품과 삶과 신체는 구겐하임의 취향에 딱 맞는 것들이었다. 몇 년 뒤에는 런던으로 건너가, 유산으로 물려받은 막대한 자금을 쏟아부어가며 영국과 프랑스 작가들의 최신작을 사들였다. 그 순간에는 모든 것이 좋았다. 하지만 미술계를 기웃거리고 작은 갤러리를 경영하는 재미는 이내 시들해졌다. 그 정도로는 구겐하임이 원하는 명성과 관심을 얻을 수 없었다. 사람들이 자신에게 주목하는 것은 물론, 자신을 진지하게 받아들였으면 하는 것이 그녀의 바람이었다. 한편으로는 다른 속내도 있었다. 10년 전인 1929년 11월에 개관한 뉴욕 현대미술관이 엄청난 인기를 끌고 있었다. 그에 견주어도 손색없을 현대미술관을 런던에 세워보면 어떨까?

영국의 수도를 근거지로 삼은 구겐하임은 새로운 미술관의 관장으로 내심 염두에 두고 있던 마르셀 뒤샹과 영국 예술사학자 허버트 리드(Herbert Read)에게 도움을 요청했다. 새로 지을 미술관의 상설 컬렉션을 구성하기 위해 입수해야 할 작품들을 골라달라는 부탁이었다. 그런데 구겐하임이 계획을 실행에 옮기려던 찰나, 탱크를 몰고 나타난 히틀러 때문에 일은 엉망이 되었다. 유럽은 다시금 전쟁의 소용돌이에 휘말렸다. 야심만만하고 단호하며 늘 자기 뜻대로 움직이던 구겐하임조차 지금은 이 나라에 제국을 건설할 때가 아니라는 사실을 깨달았다. 영국은 전쟁 중이었고, 붕괴되어가는 지배력을 지키려 안간힘을 쓰고 있었다. 구겐하임은 계획을 접고 런던을 떠났다. 그녀가 구상한 계획이 결실을 맺은 것은 이후 61년이 지나서였다(그 계획은 결국 2000년에 테이트모던 갤러리로 구체화되었다). 그 정도로 기운 빠지는 차질을 겪게 되면 대부분은 패배를 인정하고 뉴욕행 일

등석 표를 끊었을 것이다. 그렇지만 익히 알려졌듯 구겐하임은
달랐다.

나치가 동쪽으로 향하면서, 구겐하임은 파리로 건너갔다.
현대미술의 본거지에 입성한 그녀는 핸드백에서 수표책을 꺼내
들고 뒤샹과 리드가 추천한 작품들을 사들이기 시작했다. '하루
에 한 점'이 그녀의 좌우명이었다. 흡사 슈퍼마켓에서 물건을 싹
쓸이하듯, 구겐하임은 작품들을 쓸어담았다. 당시 파리에서 활
동하던 화가와 판매상 들은 대개 파리를 떠나거나 가게 문을 닫
으려는 중이었기 때문에, 때마침 나타난 부유한 미국인에게 기
꺼이 작품을 팔았다(그중 예외였던 피카소는 가시 돋친 말로 구
겐하임의 제안을 거절했다). 그녀가 충동적으로 매입한 작품 중
에는 페르낭 레제의 입체미래주의 회화 〈도시인(Les Hommes dans
la ville)〉(1919), 콩스탕탱 브랑쿠시의 어뢰를 닮은 우아한 조소
〈공간 속의 새(L'Oiseau dans l'espace)〉(1932~1940)도 있었다. 닥치는
대로 작품을 사들인 그녀의 행위를 헐값에 예술작품을 소유하
려는 천박한 기회주의자의 태도로 봐야 할지, 혹은 나치의 손아
귀에서 최고의 유럽 현대미술품을 구해내려는 용기 있는 행동
으로 봐야 할지는 여전한 논쟁거리이다. 실제로 1941년 뉴욕으
로 돌아올 당시 구겐하임은 브라크, 몬드리안, 달리를 비롯한 특
급 화가들의 작품 다수를 가져왔으며, 컬렉션의 가치는 4만 달
러를 호가했다.

맨해튼에 다시 자리를 잡은 구겐하임은 장대한 미술관 건
립 계획을 수정해, 웨스트 57번가에 동시대미술 전문 고급 갤러
리를 열기로 결정하고 여기에 '금세기미술'이라는 이름을 붙였
다. 갤러리에는 친분 있는 유럽 작가들이 판매를 염두에 두고 그
린 신작을 비롯해 다채로운 작품들을 전시할 예정이었다. 유럽

작가들 중 다수는(그중에서도 몇몇은 구겐하임의 도움을 받아) 전쟁을 피해 안식처를 찾아 맨해튼으로 건너온 이들이었다. 갤러리 내부 설계는 오스트리아의 유명 건축가 프레더릭 키슬러(Frederick Kiesler, 1890~1965)가 맡았다. 키슬러는 이 작업을 자신의 독창적인 초현실주의 작품을 선보일 기회로 여겼다. 곡선을 이룬 목재 벽, 드문드문 보이는 어두운 부분, 파란색 캔버스 천으로 만든 돛, 버튼을 누르면 튀어나오는 작품, 이따금 들리는 맹렬히 달리는 급행열차의 소음 등은 모두 '금세기 키슬러 미술' 체험이라 할 만했다. 구겐하임은 이 반(半)놀이공원, 반갤러리에 크게 흡족해했다.

맨해튼의 지식인과 예술가 들의 반응도 다를 바 없었다. 미국으로 망명한 유럽 예술가들은 대부분 초현실주의자들이었다. 그들에게 미술관이란 휴식을 취하는 곳이자 미국의 신진 화가들을 만날 수 있는 곳이었다. 나중에 '뉴욕파'로 알려지게 되는 맨해튼의 세련된 미술계에 속한 이들이었다. 당시 뉴욕에는 대공황과 제2차 세계대전, 세계적 강대국으로 부상한 미국의 상황 등이 맞물려 희망과 절망이 기묘하게 혼재된 분위기가 감돌았다. 성실하고 젊은 뉴욕파 화가들은 이런 미묘한 분위기를 표현할 새로운 방법을 모색하느라 필사적이었다. 때마침 문을 연 구겐하임의 갤러리는 유럽과 미국의 예술인들이 한데 모여 피워 올린 창의성이라는 불꽃으로 새로운 현대미술 운동을 점화하기에 적합한 곳이었다.

상속녀 구겐하임은 그저 값비싼 와인과 맛있는 안주를 즐기는 데 그치지 않고, 새로운 미술운동의 탄생을 장려하는 데에 힘을 쏟았다. 그녀에게 쏟아지는 세간의 관심, 막대한 재산, 특출한 인맥 관리 능력은 곧 최고의 두뇌에게 조력과 조언을 얻을 수

있다는 뜻이기도 했다. 그리고 마르셀 뒤샹만큼 뛰어난 두뇌, 혹은 날카로운 눈을 지닌 이는 없었다. 미국으로 돌아온 뒤샹은 앞서 '여성 작가 31인전' 조직에도 도움을 준 터였다. 차기 전시회로 '젊은 작가들을 위한 봄 살롱(Spring Salon for Young Artists)'을 구상하던 구겐하임은 다시 뒤샹의 노하우를 필요로 했다. 미국에서 새로이 떠오르는 화가들의 작품을 선보이기 위한 전시회였다. 독보적인 영향력을 자랑하는 자문위원들에는 뒤샹 외에도 (역시 뉴욕에 거주 중이던) 피트 몬드리안, 그리고 뉴욕 현대미술관의 수완 좋은 초대 관장 알프레드 바(Alfred Barr)도 있었다.

전시회 전날, 구겐하임은 준비 상황을 확인할 겸 미술관에 들러보았다. 많은 그림이 여전히 벽에 기대어 바닥에 놓여 있었다. 내부를 둘러보던 중, 한구석에 쪼그리고 앉아 아직 벽에 걸리지 않은 작품 하나를 뚫어져라 노려보고 있는 몬드리안이 눈에 띄었다. 이 존경받는 네덜란드 화가를 발견하고 깜짝 놀란 구겐하임은 그 옆에 무릎을 꿇고 앉아 몬드리안의 눈길을 좇았다. 문제의 작품은 무명의 젊은 미국 화가의 것으로, 〈속기술의 인물 형상(Stenographic Figure)〉(1942년경)이라는 거대한 그림이었다.

구겐하임은 고개를 저었다. "진짜 엉망이네요, 그렇죠?" 그녀는 그렇게 형편없는 작품이 심사를 통과했다는 사실에 난처해했다. 그런 작품을 전시했다가는 미술계에서 쌓아온 명성이 무너지는 것은 물론, 그녀의 안목에도 의문이 제기될 것이 뻔했다. 몬드리안은 그녀의 말에 아랑곳하지 않고 그림에 집중했다. 구겐하임은 그림에 엄밀함과 구성이 결여되었다고 단언하며, 작가의 실력을 깎아내렸다. "선생님 작품과는 비교도 안 되는데요." 몬드리안에게 아부하며 그녀는 바닥에 놓인 엉망진창 유화에 못 박힌 그의 관심을 돌려보려 했다. 잠시 가만히 있던 몬드

리안은 천천히 고개를 들고 수심이 가득한 그녀의 얼굴을 쳐다 보았다. "여태 본 미국 화가의 작품 중 가장 흥미롭군요." 그녀의 얼굴에 당혹스러운 기색이 비쳤다. 몬드리안은 예술고문다운 충고를 덧붙였다. "이 사람을 눈여겨봐야 할 겁니다."

구겐하임은 어안이 벙벙했다. 하지만 타인의 말에 귀 기울일 줄 아는 그녀는 충고를 새겨들어야 할 때가 언제인지, 또 어떤 사람의 말을 귀담아들어야 하는지 잘 알고 있었다. 이윽고 전시작들이 모두 걸리고 특별초대전이 열렸을 때, 구겐하임은 특별 고객들을 골라 그들의 팔을 잡아끌며 "아주아주 흥미로운 작품"을 보여주고 싶다고 귀에다 속삭였다. 그러고는 〈속기술의 인물형상〉 앞으로 그들을 데려가 이 작품이 얼마나 중요하고 흥미진진한지, 그리고 이 화가가 어째서 미국 미술의 미래인지, 복음을 전하는 목사처럼 열정적으로 설명했다.

몬드리안이 살짝 도움을 주긴 했지만, 구겐하임의 예측은 정확했다. 잭슨 폴록(Jackson Pollock, 1912~1956)의 〈속기술의 인물형상〉은 추상주의 작품도, 훗날 폴록이 발전시켜 그 자신을 유명인으로 만든 '드리핑(dripping)' 기법의 단초를 보여주는 그림도 아니었다. 이 그림에 가장 큰 영향을 미친 작가들은 폴록이 존경해 마지않던 유럽 화가 3인방 피카소, 마티스, 미로였다. 그림에는 스파게티 면처럼 구불구불한 선으로 이루어진 두 인물이 자그마한 테이블을 사이에 두고 마주앉아 있다. 두 사람은 열띤 논쟁을 벌이며 각각 붉은색, 갈색을 띤 팔을 거칠게 휘두르는데, 이 팔들은 테이블의 붉은색 가장자리와 하늘색 배경으로 이어져 있다. 관람객 쪽을 향해 기울인 테이블과 길게 늘인 인물의 몸은 피카소의 영향을 보여준다. 미로를 향한 경의는 휘갈긴 글자('stenographic'이라는 말은 속기라는 뜻이다)와 그림을 뒤덮

은 제멋대로의 형태들에서 드러난다. 미로의 자동기술법 ― 의식의 흐름에 따르는 초현실주의 회화기법 ― 을 흉내 낸 것이다. 마티스의 존재는 폴록이 사용한 선명한 야수파 색상에서 느낄 수 있다.

그로부터 몇 주 뒤, 구겐하임은 폴록과 계약을 맺고 매달 150달러씩 급료를 주기로 했다. 그리 큰 액수는 아니었지만, 젊은 화가가 정규직 일자리를 그만두고 그림에 매진하기에는 충분한 돈이었다. 공교롭게도 폴록은 페기의 백부인 솔로몬 구겐하임이 운영하는 뉴욕 비구상회화미술관(Museum of Non-Objective Painting)에서 일하는 중이었다. 이 미술관은 이후 좀 더 기억하기 쉬운 '구겐하임 미술관'이라는 명칭으로 바뀌게 된다. 고분고분한 직원은 아니었다. 아침 9시까지 어떤 곳에 도착해야 하는 부차적인 문제 말고도, 폴록은 그림 및 인생과 씨름하는 일만으로도 충분히 버거웠다. 그렇다고 미술관 일이 시간 낭비만은 아니었다. 솔로몬 구겐하임이 구축한 방대한 컬렉션 덕분에, 바실리 칸딘스키의 추상화를 원 없이 접할 수 있었다. 폴록과 칸딘스키에게는 자연, 신화, 원시성에 대한 애정이라는 공통점이 있었다. 물론 다른 점도 있었다. 칸딘스키는 냉정하고 침착한 지식인이었던 반면, 변덕스럽고 폭력적인 성향이 있던 폴록은 툭하면 감정을 주체하지 못했다. 폴록의 내면에는 개인이 감당할 수 없을 만큼 거대한 감정이 도사리고 있었고, 그는 격정적인 감정의 폭발을 술로 다스리려 했다.

술은 상황을 악화시켰지만, 의도치 않게 그로 인해 자신의 예술색을 찾을 수 있었다. 스물여섯에 알코올의존증 환자가 된 폴록은 도움을 구하던 중에 융 정신요법에 정통한 정신과 의사를 만나게 된다. 분석심리학의 일종인 정신요법에서 의사는 환

자의 의식과 집단무의식을 조화시키는 것을 목표로 한다. 보편적이지만 사람들이 인지하지 못하는 감정인 집단무의식은 이미지에 의해 발현되며, 대개 꿈속 경험으로 나타난다.

정신분석 치료는 알코올의존증에는 별반 효과가 없었지만, 작품에는 굉장한 도움이 되었다. 진료 과정에서 폴록은 프로이트/초현실주의에서 말하는 정신이 존재하는 장소로서 무의식이라는 개념을 알게 되었다. 융의 관점에서 보자면, 무의식이란 한 사람이 경험하는 생각과 감정의 개별적 조합이 아니라 인류가 공유하는 원천이었다. 폴록에게는 희소식이었다. 그는 작품을 통해 자전적 성격을 띠는 내면의 이미지를 표현하기보다는, 보편적인 진실을 보여주는 것을 훨씬 수월하게 여겼기 때문이다. 폴록이 초기에 선보인 그림들은 음울한 미국의 풍경을 담은 것들이었으나, 이후에는 보다 신화적이고 원시적인 모티브, 때로 아메리카 원주민 예술을 떠오르게 하는 주제로 바뀌어갔다. 자동기술법을 실험하기 시작하면서 무엇이든 그때그때 머릿속에 떠오르는 것들을 전보다 자유롭고 표현적인 방법으로 캔버스에 옮겼다.

일찍부터 큼직한 그림을 선호한 폴록에게 영향을 준 것은 (프리다 칼로의 남편이자) 멕시코 벽화 작가인 디에고 리베라였다. 미국 여러 도시들에서 초청을 받아 온 리베라는 거대한 크기의 벽화를 선보였다. 당시 미국에서는 벽화가 유행이었고, 전국 각지에서는 이목을 사로잡는 야외 예술작품을 원했다. 루스벨트 대통령은 대공황 이후 '일자리 복귀' 프로그램의 일환으로 연방 예술프로젝트(FAP)를 전국적으로 시행했다. 폴록은 일부 벽화 프로젝트에서 보조 채색 작업을 맡았고, 작업 과정에서 작품 크기의 중요성을 깨닫게 되었다. 이런 이유로, 구겐하임이 1943년

뉴욕에 있는 자신의 타운하우스를 장식할 벽화를 의뢰했을 때
에도 폴록은 진즉 대작을 구상 중이었다.

구겐하임은 처음에는 집안 내부에 직접 벽화를 그리게 하
려고 생각했지만, 그림을 캔버스에 담으면 다른 곳으로 옮길 수
도 있다는 뒤샹의 충고를 듣고 생각을 바꾸었다. 폴록은 구겐하
임의 청탁을 기꺼이 수락했지만, 어떤 것을 그려야 할지 감이 잡
히지 않았다. 그림 인생에 닥친 위기였다. 길이 6미터에 달하는
거대한 화폭을 노려보며 영감이 떠오르기를 기다리는 동안 수
개월이 흘렀다. 폴록은 기다리고 기다리고 또 기다렸다. 그렇게
반년이 흘렀지만 텅 빈 캔버스에는 여전히 아무런 흔적도 없었
다. 인내심이 한계에 달한 구겐하임은 지금 당장 그리거나 영영
없던 일로 하자고 재촉했다. 전자를 택한 폴록은 밤을 꼬박 새워
가며 맹렬한 기세로 작품을 그렸다. 그리하여 이튿날 아침 무렵
에 그림 한 점을 완성했다. 폴록 자신도 몰랐겠지만, 후에 '추상
표현주의(Abstract Expressionism)'라 불리게 되는 새로운 미술 사조
의 포문을 연 작품이었다.

〈벽화(Mural)〉(1943)에는 화가가 캔버스에 물감을 칠할 때
보이는 거친 몸짓, 또는 '제스처'라 불리는 초기 추상표현주의의
전형적인 특징이 잘 드러나 있다. 나중에는 비교적 고요하고 사
색적인 방식이 등장하지만, 초반에 폴록이 보여준 액션페인팅
기법은 추상표현주의의 기반을 다져주었다. 폴록은 깊은 내면에
서 솟구치는 격렬하고 본능적인 힘을 화폭 위에 분출했다. 〈벽
화〉 같은 작품들은 그러한 방식의 결과물이었다. 추상적이면서
동시에 표현적인 작품이었다. 두꺼운 흰색 물감이 뒤범벅된 소
용돌이는 마치 부서지는 파도처럼 화폭을 향해 돌진하는 듯 보
인다. 이 파도는 강렬한 노란색 터치들로 쪼개진다. 그리고 이

노란색 터치는 다시 듬성듬성 칠해졌으나 꽤 고루 분포되어 있는 검은색과 녹색 세로선으로 나뉜다. 시선을 잡아끄는 중심 구역은 눈에 띄지 않는다. 그야말로 '올오버 페인팅(All-over Painting)'[38]이었다. 그래피티로 가득한 콘크리트 벽에 날계란 100개를 던진 듯한 모양새를 상상해보라. 그러면 폴록의 〈벽화〉를 대강 머릿속에 그려볼 수 있을 것이다.

그럼에도 〈벽화〉에서는 놀라운 일관성과 리듬감을 느낄 수 있다. 빠르고 본능적인 폴록의 회화기법이 빚어낸 효과이다. 하나로 합쳐진 흰색과 노란색 터치는 악보 한 마디의 박자처럼 구불구불한 검은 세로선에 의해 나뉜다. 동시에 고르게 분포된 색상들은 구성에 균형과 조화를 부여한다. 무질서하진 않지만 즉흥적이다. 프리재즈 연주가 밤새도록 이어지면서 살짝 통제를 벗어난 느낌이다. 그림의 크기 자체도 이것이 하나의 사건이라는 느낌을 더했다. 대략 가로 6미터, 세로 2.5미터에 달하는 거대하고 야성적이며 위압적인 작품이다. 또한 어마어마한 육체적 노력의 결과라는 점에는 의문의 여지가 없다. 그림의 터치는 캔버스 바닥을 뒹굴며 곰과 싸우기라도 한 양 격렬했다. 폴록은 밤새도록 그림과 길고 힘든 싸움을 벌인 끝에 그림을 자신의 뜻대로 굴복시킨 것이다.

"소와 말, 영양과 물소 등 미 서부에서 볼 수 있는 온갖 동물들이 대이동 중이다. 모든 것이 빌어먹을 표면 위를 거침없이 가로지른다." 폴록은 자신의 그림을 이렇게 설명했다. 그림의 구성 요소들은 눈으로 식별이 가능하지만, 그 안에 담긴 힘은 가늠하기가 힘들다. 이 작품은 뭉크의 〈절규〉만큼이나 극적이며, 고

38 화폭 전체를 균질하게 표현하는 그림이라는 뜻으로 '전면균질회화'라고도 한다.

흐의 〈별이 빛나는 밤〉 못지않게 표현적이다. 극심한 고통에 시달리는 영혼 깊은 곳에서 터져나온 폴록의 커다란 외침이었다. 폴록은 〈벽화〉를 "매우 흥미진진한 작품"이라 소개하며, "내가 곧 자연입니다"라는 유명한 말을 남기기도 했다.[39]

당대 미국의 유명 예술비평가 클레멘트 그린버그(Clement Greenberg)는 구겐하임의 저택에서 〈벽화〉를 보는 순간, 특별한 무언가를 직감했다. 그린버그는 이후 폴록이 미국이 낳은 가장 위대한 화가가 되리라 주장했다. 이 젊은 화가가 초현실주의의 개념들, 피카소와 심지어 엘 그레코의 형태들, 미국의 풍경화를 차용해 하나의 일관된 이미지 안에 담아냈던 것이다. 그러나 단순히 과거의 미술을 한데 모아놓는 데 그치지 않고, 미래에 대한 예측을 제시했다. 그가 보기에 이젤 위에 캔버스를 올려두고 그리는 방식은 시대에 뒤떨어진 것이었다. 앞으로는 디에고 리베라처럼 벽에 직접 그림을 그리는 방식이 대세가 될 터였다. 따라서 거대한 캔버스를 벽에 기대어놓거나 바닥에 펼쳐두고 작업하는 자신의 현재 방식은 후에 벽화 작업으로 나아가기 위한 중간 기착지라고 생각했다.

1943년 11월, 구겐하임은 금세기미술화랑에서 폴록을 위한 최초의 단독 전시회를 개최했다. 폴록은 종이 위에 그린 드로잉들을 비롯해서, 개인전에 출품할 작품 여러 점을 새로 그렸다. 구겐하임은 폴록의 드로잉에는 한 점당 25달러, 회화에는 750달러까지 판매가를 책정했다. 전시회가 끝날 때까지 작품은 한 점도 팔리지 않았지만, 이를 계기로 영향력과 재력이 있는 몇몇 고

39 추상표현주의 화가 한스 호프만(Hans Hofmann)은 폴록의 작업실을 방문해 그의 작품들을 보고는 "당신은 자연을 소재로 삼지 않는군요"라고 말했다. 이에 폴록은 "내가 곧 자연입니다"라 대꾸했다고 한다.

객이 폴록에게 관심을 가지게 된다. 그중에서 가장 중요한 인물은 뉴욕 현대미술관의 알프레드 바 관장이었다. 그가 특히 흥미롭게 여긴 작품은 〈암늑대(The She-Wolf)〉(1943)였다.

〈암늑대〉는 로마를 건립한 쌍둥이 형제 로물루스와 레무스에 관한 신화를 바탕으로 한 작품이다. 어렸을 때 고아가 된 쌍둥이는 암늑대의 젖을 먹으며 자랐다고 전해진다. 폴록은 형제에게 젖을 먹이는 고대 카피톨리노 늑대상의 전형적인 이미지를 그렸다. 원작도 정교함과는 거리가 멀긴 했지만, 폴록의 표현은 그보다 훨씬 거칠었다. 화폭 전체를 차지한 암늑대의 측면을 흰색 윤곽선으로 그린 다음, 검은색으로 다시 한 번 강조했다. 노란색, 검은색, 빨간색 터치가 청회색 바탕을 불규칙하게 뒤덮고 있다. 암늑대는 마치 원시인의 눈으로 바라본 늙은 소처럼 보인다. 이는 융 심리학의 관점에서 집단무의식을 이용해 우리를 태곳적 인간의 기억에 다시 연결하려 한 시도인지도 모른다.

전시회가 끝난 뒤 알프레드 바는 구겐하임에게 폴록의 작품을 좀 더 싸게 살 수 없는지 물었지만, 구겐하임은 그의 청을 거절했다. 대담한 결정이었다. 뉴욕 현대미술관에서 작품을 매입한다면 폴록(은 물론 구겐하임)의 주가는 엄청나게 치솟을 것이 분명했기 때문이다. 베푸는 데 인색하고 아랫사람을 함부로 대하는 등의 모든 악덕에도 불구하고, 누구도 구겐하임이 신뢰나 수완이 부족하다고 말할 수는 없었다. 바가 제안을 해왔을 당시, 곧 〈하퍼스 바자〉에 '5인의 미국 화가'라는 제목으로 폴록에 대한 기사가 〈암늑대〉 컬러 삽화와 함께 실리리라는 것을 구겐하임은 염두에 두고 있었을 것이다.

그로부터 몇 주 뒤, 알프레드 바는 650달러 정도면 작품을 사겠다고 다시 연락해왔고, 구겐하임은 그 제안을 받아들였다.

그리하여 뉴욕 현대미술관은 세계 최초로 잭슨 폴록의 작품을 구입한 미술관이 되었다.

폴록을 후원하고, 〈벽화〉를 의뢰하고, 〈암늑대〉를 판매하고, 1943년에 폴록의 개인전을 개최한 일은 오늘날까지 구겐하임의 가장 위대한 업적으로 꼽힌다. 또한 미국이 현대미술계에서 새로운 창조적 권력을 차지하는 데 결정적인 역할을 한 순간들로 밝혀졌다. 구겐하임은 이후에도 두 차례 더 폴록의 개인전을 열었다. 그뿐만 아니라 클리퍼드 스틸, 마크 로스코, 로버트 마더웰, 미국에서 활동하던 네덜란드 화가 윌렘 데 쿠닝 등, 이후 추상표현주의의 발전에 크게 기여한 젊은 화가들을 세상에 소개했다. 이렇듯 페기 구겐하임은 미국 최초의 현대미술 사조인 추상표현주의를 확립하는 데에 큰 힘이 되었다. 그러나 역설적이게도, 추상표현주의가 본궤도에 오른 것은 구겐하임이 뉴욕 화랑을 닫은 뒤 컬렉션을 챙겨 베니스로 건너간 후였다. 1947년 베니스로 건너간 구겐하임은 그곳에서 여생을 보냈다.

바로 그해에 폴록은 처음으로 드리핑 기법을 이용한 작품을 선보였다. 아내이자 화가였던 리 크래스너(Lee Krasner, 1908~1984)와 함께 뉴욕을 떠나 롱아일랜드 이스트햄프턴의 자그마한 농가로 이사한 뒤의 일이었다. 구겐하임은 (마지못해) 폴록 부부에게 자연과 가까운 곳에서 새출발을 할 수 있게끔 얼마간 돈을 빌려주었지만, 이익을 손에 쥘 때까지 진득하게 기다리지는 못했다. 구겐하임이 떠나자 폴록은 그녀의 오랜 친구이자 역시 화랑을 소유하고 있던 베티 파슨스(Betty Parsons)에게 새 작품을 보여주었다. 파슨스는 폴록의 작품을 마음에 들어했다. 그리고 1948년에 뉴욕에 있는 자신의 화랑에서 폴록이 처음으로 시도한 혁신적인 작품들을 세계 최초로 선보였다. 페인트가 흩뿌려

진 거대한 캔버스에는 붓자국이라고는 전혀 보이지 않았다. 폴록은 캔버스를 바닥에 눕힌 상태에서 열심히 가정용 페인트를 떨어뜨리고, 들이붓고, 튀겼다. 사방에서 캔버스 위를 걷거나 한복판에 서 있는 식의 행동 역시 작업의 일부였다. 모종삽이나 칼, 막대에 묽게 희석한 물감을 묻혀 휘둘렀고, 여기에 모래나 유리가루, 담뱃재 따위를 섞기도 했다. 폴록은 온갖 재료와 도구를 사용해 난장판을 만들었다.

전시작 중 하나였던 〈다섯 길 깊이(Full Fathom Five)〉(1947)는 초기 드립페인팅 작품에 속한다. 지금은 뉴욕 현대미술관에서 소장 중인 이 작품의 기증자는 페기 구겐하임이며, 작품 설명은 다음과 같다. "못, 압정, 단추, 열쇠, 동전, 담배, 성냥 등을 이용해 캔버스에 그린 유화." 폴록이 사용한 재료는 브라크와 피카소의 파피에 콜레, 슈비터스의 메르츠 작품에서 영향을 받았음이 분명하다. 드리핑 기법은 장 아르프가 고안한 다다이즘의 '우연적' 기법에서 힌트를 얻었을 것이다. "그림 작업에 몰두할 때면 내가 뭘 하고 있는지 모릅니다." 폴록의 말이다. 기존의 아이디어를 빌려왔을지언정, 그의 작품은 놀라우리만치 참신하고 창의적이었다. 셰익스피어의 『템페스트(The Tempest)』속 아리엘이 부르는 노래에서 제목을 딴 〈다섯 길 깊이〉는 모네의 〈수련〉만큼 치밀하며, 피카소의 〈게르니카〉에 견주어도 손색없을 만큼 정열적이다.

진녹색 바탕은 실제로 부글부글 끓는 것처럼 보인다. 캔버스에 쇄설로 밑칠을 했기 때문에 윤곽선들은 튀어나와 있다. 이 거친 풍경 위에 폴록은 흰색 페인트를 점점이 떨어뜨렸다. 가뿐하게 춤추는 검고 얇은 선들이 너덜너덜한 거미줄을 이루며 그림 전체에 퍼져 있다. 산사나무 산울타리에 찢어져 걸린 옷자락

처럼 이따금 분홍색, 노란색, 주황색의 작은 점들이 불쑥 튀어나
오기도 한다. 폴록은 팔레트나이프와 붓으로 긁어낸 울퉁불퉁한
표면을 페인트를 흩뿌려 장식했다. 온전히 추상적이고 의심의
여지 없이 표현적인, 캔버스 위의 분노였다.

　　평론가들의 반응은 시큰둥했다. 마구잡이에 불가해하고 무
의미하다며 혹평했다. 그러나 그들의 생각은 완전히 잘못된 것
이었다. 〈다섯 길 깊이〉를 자세히 들여다본 사람이라면, 이 작품
이 전혀 마구잡이가 아니며 그 안에 균형과 형태, 움직임이 존재
한다는 사실을 알 수 있다. 마찬가지로 불가해하지도, 무의미하
지도 않다. 절망, 불안, 힘으로 불타오르는 이 그림은 자유로운
인간의 감정을 그 어떤 예술작품보다 솔직하고 적나라하게 표
현하고 있다. 여느 그림이나 책, 영화, 음악과 마찬가지로 생명력
을 지녔으며, 감상적이지 않고 타협하지도 않았다.

　　폴록은 자신의 작업 방식이 완전히 새로운 것은 아니라는
사실을 알고 있었다. 그에게 영감을 준 것은 남서부 인디언들이
모래로 그린 그림, 그리고 보다 최근의 (구겐하임의 전남편이
된) 막스 에른스트의 작품이었다. 에른스트는 (뒤샹이 〈세 가지
표준 정지〉를 선보인 이후) 폴록의 작업과 비슷한 방식으로 페
인트 통에 구멍을 뚫은 다음 캔버스 위에서 흔드는 실험적인 기
법을 시도했다. 이에 고무된 폴록은 1930년대 중반에 함께 작업
했던 벽화 작가들처럼 즉흥적으로 에나멜 페인트를 벽에 던져
보기도 했다. 모든 위대한 발견이 그랬듯, 폴록 역시 그가 살아
가는 시대의 기준에서 이 아이디어를 받아들이고 이해했다. 폴
록의 새로운 작품에 관심을 보이는 이들은 그다지 많지 않았다.
그린버그는 여전히 열광했지만, 수집가를 비롯한 다른 사람들의
반응은 달랐다. 구겐하임은 폴록과 맺은 계약을 파기하는 대신

작품 몇 점을 가져갔고, 폴록은 다른 작가의 조각품 하나와 자신의 작품 한 점을 맞바꾸었다. 드립페인팅 한 점은 단돈 150달러였지만 판매량은 많지 않았다.

그랬던 시장의 기호가 바뀐 연유는 무엇이었을까. 당시 〈다섯 길 깊이〉를 매입한다는 것은 초창기 구글에 투자하는 것만큼 위험천만한 짓이었다. 폴록의 드립페인팅 진품을 100달러, 혹은 50달러에 손에 넣을 수 있었다고? 하, 이제는 1억 4000만 달러를 넘어서는 작품들이다. 도대체 그사이에 무슨 일이 생긴 걸까?

뉴욕 미술계의 반항아 잭슨 폴록이 세계적 스타로 발돋움할 수 있었던 데에는 독일 태생의 사진가 한스 나무트(Hans Namuth, 1915~1990)의 공이 컸다. 대다수가 그랬듯 나무트 역시 폴록의 작품에는 그다지 확신이 없었다. 그러나 이 미국 화가가 천재라고 믿던 나무트의 친구가 둘을 만나게 해주었다. 폴록을 만난 나무트는 작업실에서 그림을 그리는 그의 모습을 카메라에 담아도 되는지 물었다. 폴록은 흔쾌히 허락했다(나무트는 당시 폴록의 작업 과정을 영상으로도 남겼다). 그리하여 춤을 추듯 본능적으로 그림을 그리는 폴록의 모습이 처음으로 흑백사진(그림 46 참고)으로 남게 되었다(이 이미지는 행위예술의 효시가 되었다). 그뿐이 아니었다. 폴록은 나무트의 사진 덕에 신비로운 이미지를 얻게 되었다. 움직이는 도중 찍힌 몽환적인 사진 속에서 폴록은 정열적이고 사색적인 화가인 동시에, 흥미진진한 인간으로 보였다. 청바지와 검정 티셔츠를 걸친 채 담배를 비스듬히 물고 팔을 휘두르는 폴록의 모습은 지적이고 대중과 거리가 먼 전형적인 화가의 이미지보다는 제임스 딘처럼 반항적인 영화배우에 가까웠다. 발아래 놓인 캔버스에 페인트로 흔적을 남기면서 자신의 감정을 표현하려 절박하게 노력하는, 자기만의

그림 46
한스 나무트 〈'가을의 리듬(Autumn Rhythm)'을 그리는 잭슨 폴록, No. 30〉
1950년

길로 묵묵히 나아가는 영웅적인 인물로 비쳤던 것이다. 사람들은 이 사진에서 그림에 자신의 혼을 쏟아내는 폴록을 보았고, 그의 고통을 느꼈다.

대중과 매스미디어는 나무트의 사진, 그리고 사진 속 피사체인 폴록에게 매료되었다. 작업 과정을 보게 된 사람들은 그의 작품이 단순히 캔버스에 물감을 흩뿌린 것이 아니라는 사실을 깨닫고 그를 재평가하기 시작했다. 그러더니 이제는 폴록의 장인정신, 솔직함, 작품에 담긴 즉흥적인 에너지를 칭송했다. 한 방울, 한 방울씩, 처음에는 천천히, 그 뒤로는 거리낌 없는 열정으

로, 전 세계는 잭슨 폴록을 사랑하게 되었다.

폴록은 모두가 자신을 바라보고 있음을 깨달았다. 그는 몇 안 되는 최초의 전 세계적 스타 예술가로 떠올랐으며, 또한 추상 표현주의를 대표하는 작가가 되었다. 이후 몇 년은 유명세와 성공의 연속이었다. 그러나 폴록은 영원한 문제아였다. 1956년 8월 11일 저녁, 취한 상태로 운전을 하던 그는 집에서 1마일가량 떨어진 곳에서 사고를 냈고, 동승자 중 한 명과 폴록은 그 자리에서 숨졌다.

사망 당시 폴록의 나이는 마흔넷이었다. 눈부신 성공을 거듭하던 중 맞이한 때 이른 죽음이었다. 한편, 폴록의 존경과 질시를 동시에 받던 화가 한 명은 같은 나이에 제대로 된 커리어를 시작하지도 못했다. 그 역시 폴록처럼 연방예술프로젝트의 벽화 작업에 참여한 이력이 있었다. 영화배우처럼 잘생긴 외모를 축복으로 받았지만 술을 입에 달고 다니는 버릇을 저주로 받은 것도 닮은 점이었다. 또 마찬가지로 클레멘트 그린버그의 찬사를 받은 인물이기도 했다(폴록은 불쾌하게 여겼지만). 폴록의 신화에 가까운 위상을 공유하고, 추상표현주의를 창시한 공을 인정받은 이였다. 그럼에도 1956년 윌렘 데 쿠닝(Willem de Kooning, 1904~1997)은 동료 화가 폴록의 장례식장에서 이렇게 말했다. "폴록은 추상 표현주의[의 시작]를 위한 분위기를 조성했습니다."

데 쿠닝은 1926년에 네덜란드 로테르담을 떠나 꿈에 그리던 도시인 뉴욕행 편도 여정에 올랐다. 이후 임시직과 시간제 상업 작가를 전전하며 20년을 보냈지만, 데 쿠닝은 여전히 뉴욕에 사로잡혀 있었다. 그리고 뉴욕은 차츰 그의 애정에 보답했다. 1948년, 데 쿠닝은 맨해튼 이건 갤러리에서 처음으로 개인전을 열었다. 출품작 중에는 흑백 추상화 열 점도 포함되어 있었다.

전시회에 다녀온 그린버그는 마흔네 살의 네덜란드 화가 데 쿠닝을 위해 펜을 들었다. "미국에서 네다섯 손가락 안에 꼽히는 중요한 화가." 엄청난 호평이었다. 그린버그의 호의적인 평 덕분에 관람객은 늘었지만, 작품은 한 점도 팔리지 않았다.

　　물론 이후에는 이야기가 달라졌다. 전시회가 끝나고 얼마 지나지 않아 뉴욕 현대미술관에서 데 쿠닝의 〈회화(Painting)〉(1948)를 사들였다. 에나멜과 유화 물감으로 캔버스에 그린 작품으로, 낡은 칠판에 분필로 풍선 모양 낙서를 그려넣은 것 같은 그림이었다. 일부는 글자인 듯한, 서로 얽혀 있는 검은 형태들의 윤곽선은 원래 흰색인데, 이를 알아차리기 전에는 회색처럼 보인다. 그림은 보는 이를 끌어들인다. 그러면 보는 이는 자신의 의지와는 무관하게, 조화로운 구성으로 사람을 홀리는 화가의 신비로운 능력에 사로잡힌다. 흡사 최면술사가 상대방의 눈을 들여다보며 혼을 빼는 식이다. 물론 몬드리안과 데 쿠닝의 작품은 아주 다르지만, 어떤 면에서는 둘 다 눈으로 보는 시에 비유할 수 있다. 어쩌면 네덜란드 태생이라는 점이 영향을 미쳤는지도 모른다. 어쨌든 이상적인 조화를 이루며 눈을 즐겁게 해주는 둘의 그림을 보고 있자면 그 속에 머물고 싶어진다. 아름다운 화음이 귀를 어루만질 때 느끼는 흥분, 미각을 자극하는 맛 좋은 와인이 주는 감동 같은 느낌이다. 몬드리안은 엄격하고 정확한 화풍을 추구한 반면, 데 쿠닝의 작품은 레게 음악의 흥겨운 비트와도 같은 것이었다.

　　1950년 여름 베니스 비엔날레에 출품한 데 쿠닝의 추상표현주의 작품 〈발굴(Excavation)〉(1950)에서도 이 같은 점을 확인할 수 있다. 서로 겹치는 옅은 색 면들은 서예를 연상케 하는 검은 선으로 조각조각 나뉜다. 기쁨에 겨운 이들이 모여든 댄스홀을

연상시키는 북적이는 분위기 속에서, 정체를 알 수 없는 형태들이 서로 충돌한다. 이런 형태들을 구분해주는 것은 파란색, 빨간색, 노란색 물감의 흔적들뿐이다. 폐소공포증을 환기하는 장면이지만, 기쁨으로 가득한 듯 보인다. 그러나 자세히 들여다보면 불길함이 배어나온다. 추상표현주의 작품들은 대개 사람들이 생각하는 것처럼 즉각적인 충격을 던지는 것이 아니라, 예상 밖의 전개와 반전으로 서서히 감정을 구축한다. 〈발굴〉에는 데 쿠닝 자신의 유럽이라는 뿌리, 그리고 렘브란트 특유의 암울한 드라마, 반 고흐의 고뇌에 찬 표현, 제1차 세계대전 이후의 불안을 그린 키르히너의 독일 표현주의에 대한 지식이 모두 담겨 있다. 서정적 표현 이면에는 섬뜩한 저의가 숨어 있다. 일부 형태들에는 치아가 있으며, 나머지 대부분은 사람의 사지처럼 보인다. 그렇다면 〈발굴〉은 시체로 쌓은 거대한 무덤을 표현한, 반전(反戰) 회화가 아닐까?

인생의 어두운 면에 대한 작가의 견해는 조화로운 작품의 미와 균형을 이루며, 이러한 점이야말로 데 쿠닝다운 특징이다. "난 항상 천박한 멜로드라마에 둘러싸여 있는 기분입니다." 데 쿠닝은 말했다. 1950년부터 1953년 사이에 완성한 여섯 점짜리 유명한 연작에서도 분명히 드러나는 특징이다. 모두 생생한 감정을 표현한 작품으로, 여기서 데 쿠닝의 붓질은 〈발굴〉이나 〈회화〉 때보다 한결 느슨하고 거칠다. 〈여인(Woman)〉 연작이 추상화가 아니라는 점 역시 기존 작품들과의 커다란 차이점이다. '여인'이라는 같은 주제를 그린 분명한 초상화로, 각각의 그림에서 여인들은 정면을 바라보고 앉거나 서 있다. 풍만한 가슴과 넓은 어깨는 물감을 두껍게 덧칠해 강조했다. "유화가 탄생한 것은 인간의 육체를 표현하기 위해서였다." 데 쿠닝의 주장이다.

모든 그림의 출발점은 '입'이며, 이는 데 쿠닝이 작품에서 중심으로 삼는 '기준점'이기도 했다. 데 쿠닝은 화려한 잡지들을 뒤져가며 매력적인 입매의 젊은 여성이 실린 광고들을 찾아냈다. 그러고는 한참 동안 그것을 들여다보다가 재료로 쓰기 위해 잘라냈다. 벌거벗은 여인은 미술사를 통틀어 흔히 등장하는 주제였다. 그는 〈여인〉 연작에서 이 주제를 다시 끄집어내 새롭게 발전시켰다. 벨라스케스의 〈비너스의 단장(La Venus del espejo)〉(1647~1651) 또는 마네의 〈올랭피아〉 같은 고전 작품들과 맥을 같이하는 추상표현주의 작품을 그리는 것이 목표였다. 벨라스케스나 마네는 위 작품을 발표했을 당시 사람들에게 인정받지 못했고, 데 쿠닝 역시 같은 길을 따를 운명이었다.

1953년 뉴욕 시드니제니스 화랑에 〈여인〉 연작이 전시되자 사방에서 공격이 쏟아졌다. 추상표현주의 운동 관련자들은 세간에서 주목받는 추상표현주의 대표 작가 데 쿠닝이 구상화로 회귀했다는 사실을 받아들이지 못했다. 〈여인〉 연작의 원시적인 화풍을 본 사람들은 그것을 기술적 실패로 치부했다. 가장 첨예한 논란을 불러일으킨 것은 작품 속 여인들을 표현한 방식이었다. 〈여인 1〉(그림 47 참고)은 굶주린 식인종처럼 이를 드러내고 정면을 바라보고 있다. 커다랗고 새카만 눈동자, 악의적인 눈길은 흉포한 욕구를 강조한다. 여인은 원색으로 두껍게 칠한 배경에 둘러싸인 채 앉아 있고, 그 배경에서 분홍색과 주황색 다리가 도드라진다. 다리는 상체와 달리 비교적 현실적으로 표현된 반면, 풍만한 가슴이 대부분을 차지하는 하얀 상체는 맨살이 그대로 드러나 있는데, 여인은 그것을 별로 의식하지 않는 듯하다. 데 쿠닝은 야만인의 모습으로 여인을 거칠게 표현했다. 〈여인 1〉은 추상표현주의의 분기점이 아니라, 오히려 그것을 외면하고

그림 47
윌렘 데 쿠닝 〈여인 1〉
1950~1952년

멀리 나아간 작품이었다.

대중은 데 쿠닝이 동시대 미국 여성을 혐오하고 비하하며 그들에게 심각한 위협을 가한 것에 비난을 퍼부었다. 미국을 현대미술의 화법으로 담아내던 존경받는 예술가가 그처럼 부정적인 관점으로, 그처럼 폭력적인 표현방식으로 여성을 그리다니!

데 쿠닝은 메트로폴리탄 미술관에서 메소포타미아 문명의 작은 조각상을 본 경험을 이야기하며, 서양에서 이상적으로 그려지는 판에 박힌 여인상에 대한 도전, 또 그가 일전에도 몇 차례 탐구한 바 있는 '그로테스크'라는 개념으로 미술사를 해석한 자신만의 견해를 설명했다. (지금까지도 논란이 되고 있는) 〈여인〉에 대한 평가를 떠나서, 적어도 성급한 작품이라는 이유로 이 그림을 비판할 수는 없다. 폴록은 그림에 대한 열정으로 하룻밤 새에 걸작 〈벽화〉를 완성했지만, 데 쿠닝은 〈여인 1〉을 구상하고 그리기까지 한참을 고민했기 때문이다. 1년 반 뒤에는 결국 작품을 포기하고, 미완성인 그림을 틀에서 떼어 창고에 처박아두기도 했다.

　　데 쿠닝의 〈여인〉 연작과 폴록의 거대한 드립페인팅 작품에서는 작가가 쏟은 육체적 노력과 활기를 느낄 수 있다. 둘은 특유의 대담한 몸짓, 공격적인 붓질로 자신의 존재를 드러냈다. 거침없는 접근방식 때문에 이들에게는 '액션페인터(action painter)'라는 이름표가 붙었다. 이 또한 추상표현주의의 한 특징이었다. 그런가 하면 추상표현주의의 다른 한쪽에는 이와 정반대의 표현방식을 추구한 화가들이 있었다. 색면회화(Color-Field Painting)를 그린 이들은 폴록과 데 쿠닝의 거칠고 사나운 그림과는 완전히 다른, 부드럽고 평온한 그림을 선보였다. 표면이 비포장도로처럼 울퉁불퉁한 폴록의 드립페인팅과 달리, 색면회화 작가들은 넓은 면적에 단색 물감을 고르게 펴발라 작품 표면이 공단처럼 부드러웠다.

　　색면회화의 선두주자 중 하나로 꼽히는 바넷 뉴먼(Barnett Newman, 1905~1970)은 조류학부터 식물학, 정치학, 철학 등 광범위한 분야에 관심이 많은 지식인이었다. 뉴먼은 수년 동안 뉴욕

미술계에서 왕성하게 활동하며, 예술에 관한 글을 쓰는 작가이자 베티파슨스 갤러리의 시간제 큐레이터 및 강사로 모두 인정을 받았다. 그러나 마흔을 훌쩍 넘겨서야 스스로 흡족한 회화기법을 발견했다. 마흔세 살 생일에 그린 〈단일성 1(Onement 1)〉(1948)은 인생의 돌파구가 되었다. 빨간색으로 칠한 작은 직사각형 그림으로, 가운데에는 작업 전 준비를 위해 마스킹테이프를 세로로 붙여놓았다. 테이프를 기준으로 양쪽으로 분할된 면에는 각각 적갈색을 칠했다. 그림에서 한 발자국 물러난 뉴먼은 순간 원래 계획과 달리 테이프를 떼어내지 않기로 했다. 대신 그 위에 밝은 선홍색 물감을 팔레트나이프로 덧칠했다.

그러고는 다시 뒤로 물러나 그림을 바라보았다. 그 자리에 주저앉은 뉴먼은 자신이 그린 게 무엇인지 생각했다. 무려 8개월 동안 말이다.

뉴먼은 그의 표현에 따르면 마침내 "나 자신을 완성하는" 그림을 그려냈다는 결론에 도달했다. 단면을 가르는 세로선은 분할이 아닌 통합의 기능을 한다는 것이 그의 생각이었다. "바로 그 선이 모든 것을 살아 있게 합니다." 이제 뉴먼은 폴록의 드립 페인팅처럼, 자신을 유명인으로 만들어줄 방법을 찾아낸 셈이었다. 그것은 바로 '지퍼(zip)', 그가 "빛줄기"라고 묘사한 세로선이었다.

뉴먼이 생각하는 지퍼는 느낌과 감정을 표현하는 수단이었다. 그는 원시예술 특유의 신비로운 영성에 빠져 있었다. 하지만 구태의연하고 무미건조한 혹평을 내놓은 평론가들의 생각은 달랐다. 뉴먼의 그림은 페인트공이 점심시간을 이용해 뚝딱 해치울 수 있는 작업이라는 것이었다. 유독 심한 혹평도 있었다. 문제의 평론가는 뉴먼의 '지퍼'를 볼 생각으로 베티파슨스 갤러리

를 찾았다가, 전시장에 벽처럼 생긴 것만 보이길래 실망했다고
한다. 그러나 이내 눈앞에 보이는 바로 그 벽이 거대한 캔버스에
그린 뉴먼의 작품이라는 사실을 깨닫고는 "맙소사"라는 말을 내
뱉었다고 썼다.

〈인간, 영웅적이고 숭고한(Vir Heroicus Sublimis)〉(1950~1951)은
1951년 베티파슨스 갤러리 전시에 걸린 작품이다. 가로 5.5미
터, 세로 2.5미터 크기의 작품에는 강렬한 붉은색만을 썼고, 군
데군데에 위치한 다섯 '지퍼'가 눈에 띈다. 뉴먼은 관람객을 위
한 지시사항을 종이에 적어 작품 옆에 붙여두었는데, 여기서는
작품을 가까이에서 감상할 것을 권하고 있다. "보통 커다란 그림
은 멀찍이 떨어져서 감상하고는 합니다. 그러나 여기 전시된 작
품들 중 크기가 큰 것은 가까이에서 바라보아야 합니다." 뉴먼은
붓질 자국이 보이지 않을 정도로 매끄럽고 붉은 표면을 원했다.
그런 표면은 관람객의 마음에 흡사 종교체험 같은 중대한 영향
을 미치리라고 보았다. 뉴먼은 작품을 가까이에서 바라볼 때 비
로소 붉은색 물감을 여러 차례 덧칠해 만들어낸 색포화도와 부
피가 주는 느낌을 경험할 수 있으리라 생각했다. 라틴어로 '인
간, 영웅적이고 숭고한'을 뜻하는 제목은 곧 그림의 주제이기도
하다. 그는 초월적 풍경에 압도당하는 감정적 반응을 표현하는
동시에 불러일으키고자 했다.

만약 우리가 뉴먼의 붉은색 벌판을 열중해서 본다면, 이 지
퍼들이 두 가지 기능을 한다는 사실을 알 수 있을 것이다. 뉴먼
의 주장에 따르면 그중 하나는 빛을 표현하는 것이다. 조명을 암
시하는 세로선은 1960년대 미니멀리즘 화가들에게 영향을 미치
게 된다. 그런가 하면 지퍼에는 실용적이고 기능적인 역할도 있
었다. 그것은 뉴먼의 사인 같은 존재였다. 색면회화 화가의 경우,

주로 한 가지 색으로 캔버스를 칠하기 때문에 자신의 작품임을
증명하기 위한 무언가가 필요하다. 이를테면 마크 로스코(Mark
Rothko, 1903~1970) 역시 뉴먼처럼 붉은색 하나만으로 그린 작품
이 있지만, 지퍼로 뉴먼의 작품과 구분할 수 있었다.

색면회화 화가 중 가장 유명한 로스코는 전 세계 침대 옆
또는 학교 미술실 벽에 포스터로 흔히 걸릴 법한 작품들을 남겼
다. 러시아 태생인 그의 원래 성은 롯코비츠(Rothkowitz)로, 그는
1913년 반(反)유대주의 정서를 피해 가족과 함께 러시아를 떠났
다. 미국으로 건너간 로스코는 때맞춰 미술대학에 입학했다. 그
리고 긴 성을 바꾼 다음, 화가로서 이력을 쌓아가기 시작했다.
로스코는 뉴먼처럼 뒤늦게 추상표현주의에 빠져들었다. 1940년
대 후반, 완연한 중년이 된 다음의 일이었다. 1949년에 선보인
작품에서 훗날 도달하게 되는 원숙기 양식의 초기 형태를 발견
할 수 있다. 이 작품 〈무제(하양과 빨강 위의 보라, 검정, 주황, 노
랑)〉(이하 〈무제〉)는 서로 부드럽게 섞인 색색의 직사각형을 표현
했다. 이는 뉴먼의 지퍼가 그랬듯, 로스코의 상징이 된다.

로스코가 추상화에서 기하학적 형태를 다루는 방식은 러시
아의 구성주의, 절대주의와는 확연히 달랐다. 후자는 도형의 윤
곽선을 선명하게 표현했으나, 로스코가 그린 선은 부드럽고 경
계가 흐릿했다. 도형들 사이의 긴장감은 물론, 색의 조화도 고려
하지 않았다. 삼원색에 의존하는 구성주의보다 사용하는 색이
훨씬 다양했다.

〈무제〉는 가로 1.5미터, 세로 2미터에 달하는 커다란 직사
각형 그림이다. 붉은 직사각형이 상단의 절반을 차지하고 있으
며, 그 아래로는 그림의 중앙을 표시하는 두꺼운 검은 선이 있
다. 하단 절반은 주황색 직사각형으로 시작해서 아래쪽 노란색

직사각형으로 이어진다. 이 직사각형들은 연노란색 바탕 위에
위치하며, 흰색 테두리에 둘러싸여 있다. 하나같이 윤곽선이 뭉
개지고 성기게 칠한 모양새로, 주변을 둘러싼 다른 형태들과 자
연스레 어우러진다. 강렬한 색은 야수파를, 표면에서 드러나는
빛은 인상파를 떠올리게 하는 작품이다.

　　그러나 로스코는 〈무제〉를 통해 형태나 색이 아닌, 인간의
기본적인 감정을 탐구하고자 했다. 자신의 작품들은 "비극, 황홀
경, 죽음 등"을 주제로 삼았다는 것이 그의 주장이었다. 선명한
색감이 돋보이는 〈무제〉는 아마도 로스코가 생각한 '황홀한 죽
음'을 그린 것이 아닐까 싶다. 내 생각에 〈빨강 위의 황토색과 빨
강(The Ochre and Red on Red)〉(그림 48 참고, 이하 〈황토색〉) 역시 마찬가
지인 듯하다. 1949년 작품과 같은 아이디어로 그린 것이지만, 그
보다 훨씬 정제된 솜씨를 보여준다. 황토색 직사각형이 작품의
상단부터 3분의 2 정도에 이르는 면적을 덮고 있다. 그림의 테두
리를 이룬 빨간색은 하단의 나머지 3분의 1을 차지한 직사각형
으로 이어진다. 로스코는 황토색과 빨간색이 만나는 지점을 흐
릿하게 처리해 둘 사이의 관계를 부드럽게 하는 한편, 그림의 전
반적인 조화를 살렸다.

　　가로 1.5미터, 세로 2미터가 넘는 〈황토색〉 역시 대작이다.
로스코가 커다란 그림을 고집했던 것은 자존심이나 거드름 또
는 위세를 내세우기 위해서가 아니라, 과거의 걸작들에서 영향
을 받았기 때문이었다. 그러나 그가 의도한 바는 걸작들이 추구
한 목표와는 정반대였다. 로스코는 관람객이 작품 앞에 섰을 때
"지극히 친밀하고 인간적인" 감정을 느낄 수 있는 그림을 그리고
자 했다. 관람객은 곧 작품의 "동반자"이며, 작품이 "제 기능을
다할 수 있게 해주는" 필수 요소였다. 자신의 작품이 관람객의

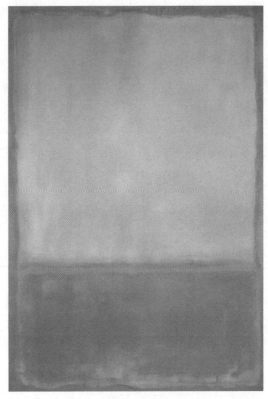

그림 48
마크 로스코 〈빨강 위의 황토색과 빨강〉
1954년

마음을 움직일 수 있다고 믿었던 그는 그림을 어떻게 전시해야
하고, 또 관람객들이 어떻게 감상해야 하는지 엄격한 규칙들을
제시했다(로스코의 예술을 믿지 않는 이들은 환영받지 못했다).
로스코가 인정한 두 수집가 마저리와 덩컨 필립스 부부가 〈황토
색〉을 사들였다. 나중에 이들은 추가로 구입한 로스코의 다른 두
작품과 〈황토색〉을 함께 전시할 특별한 공간을 마련했다. 부부
가 전시해놓은 그림을 보러 간 로스코는 매우 놀라며 기뻐했다.

전시실의 크기가 상대적으로 작은 덕에, 로스코의 대작들이 '평범한 크기'로 보였기 때문이다. 물론 까다로운 로스코는 틈을 노려 조명을 살짝살짝 손보았다. 가구들은 모조리 치워버리고, 앉아서 그림을 감상할 만한 기다란 의자 하나만 남겨두라는 충고도 잊지 않았다. 뿌듯한 기분으로 집에 돌아온 로스코는 자신의 작품을 잘 감상할 수 있는 방법을 더욱 열정적으로 궁리했다.

로스코는 "평생 [내] 작품들을 이 세상에 내보여야 한다는 깊은 책임감"을 느꼈다고 말했다. 그는 다른 작가들의 작품에 둘러싸인 단체전 혹은 부적절하다고 생각하는 장소에 자신의 작품을 전시하기를 거부했다(일례로 뉴욕 시그램 빌딩의 포시즌스 레스토랑에서 작품 의뢰를 받았지만, 결국 그곳이 자신의 그림을 '경험'하기에 부적절하다는 판단으로 이를 철회했다). 이제 로스코는 단순히 그림을 그리는 것이 아니라, '공간'을 창조한다는 개념으로 작품활동에 임했다.

1964년 텍사스에 사는 도미니크와 존 데메닐 부부가 로스코에게 작업을 의뢰하면서, 로스코는 꿈을 실현할 수 있는 기회를 잡았다. 부부는 취미로 미술품을 수집하는 지역의 유력 인사들이었다. 두 사람은 로스코가 있는 뉴욕으로 와, 예배당에 걸 그림들을 그려줄 수 있는지 물었다. 그러면서 로스코에게 '작품을 포함한 전체 공간'을 지시, 조형, 통제할 권한을 맡긴다는 조건을 내걸었다. 의뢰를 수락한 로스코는 작업실을 더 넓은 곳으로 옮겼다. 거대한 캔버스를 움직일 수 있는 도르래를 설치하기 위해서였다. 팔각형 모양의 예배당에는 (대안으로 필요한 네 점을 포함해) 열네 점의 그림이 필요했다. 로스코는 곧 작업에 착수했고, 1967년 여름에 데메닐 부부에게 완성한 작품들을 보냈다. 부부는 예배당이 완공될 때까지 로스코의 작품들을 창고에

보관해두었다.

이 무렵 로스코의 그림에는 변화가 있었다. 화풍은 여전했다. 커다란 화폭에 비슷한 계열의 단색으로 칠한 추상적인 직사각형들에는 변함이 없었다. 그러나 색조는 예전과 달랐다. 인간적 감정의 '운명적이고 비극적인' 끝이 그림의 주제였다. 1950년대 후반부터 로스코는 한층 어둡고 애잔한 색을 썼다. 이를테면 짙은 자주색에 핏빛, 또는 황량한 잿빛에 엄숙한 갈색을 섞는 식이었다. 시작은 인생을 풍요롭게 하는 마티스 특유의 색이었지만, 이제 로스코가 쓰는 색은 낫을 든 사신에 어울릴 법한 것이었다.

데메닐 부부의 청탁으로 그린 그림들은 묵상을 위한 예배당에 걸맞게 적당히 어두침침했다. 벽화 크기의 작품 열네 점은 모두 바닥부터 천장까지 닿을 만큼 길어서, 로스코가 의도한 대로 쓸쓸한 장막처럼 관람객을 감싼다. 일곱 점은 고동색 바탕에 검은색 테두리로 되어 있으며, 나머지 일곱 점은 다양한 톤의 짙은 자주색으로 이루어져 있다. 로스코의 상징이라 할 수 있는 부유(浮遊)하는 직사각형은 너무도 희미해, 어둡고 농밀한 바탕과 구분하기가 거의 불가능할 정도이다. 게다가 로스코는 천장으로 들어오는 자연광만을 이용해 예배당 내부를 밝혀야 한다고 주장했기 때문에, 더욱 구분하기가 어려웠다.

로스코 예배당은 마침내 1971년에 개관했다. 그가 그린 애절한 그림들은 여덟 면의 벽에 걸려 기묘한 분위기를 자아냈다. 로스코가 개관 1년 전 스스로 목숨을 끊은 탓에 그러한 광경을 보지 못했다는 사실을 알면 음산한 기운은 더해진다. 건강 악화와 한동안 계속된 우울증이 그를 괴롭혔다. 여기에 파경으로 끝난 결혼생활, 예술계의 세계적 흐름이 추상표현주의를 지나 로

스코가 혐오하는 팝아트로 옮겨가는 현실도 상황을 악화시켰다. 로스코는 자신의 작품을 두고 "복잡한 생각을 단순하게 표현한 것"이라 말한 바 있다. 이는 추상표현주의를 잘 설명하는 말이기도 하다.

평면적 추상표현주의에서라면 그렇지만, 입체적 추상표현주의라면 이야기는 다를 수도 있다. 역으로 '단순한 생각을 복잡한 작품으로 표현'할 수도 있는 것이다. 데이비드 스미스(David Smith, 1906~1965)의 〈오스트레일리아(Australia)〉(1951)는 강철봉으로 만든 작품으로, 마치 허공에 쓴 낙서처럼 보인다. 사람들은 대개 '조소'라는 말에서 석재나 청동으로 만든 거대하고 묵직한 덩어리를 떠올린다. 하지만 스미스의 작품은 달랐다. 지푸라기처럼 가벼워 보이는 〈오스트레일리아〉는 작가의 의도에 따라 네모난 콘크리트 블록을 지지대로 삼음으로써 가벼움을 더욱더 강조하는 효과를 낳는다. 뒤틀린 금속 선과 원시적 형태는 폴짝폴짝 뛰는 캥거루나 뛰노는 양을 연상시킨다. 클레멘트 그린버그가 보내준 잡지 속에서 스미스가 발견한 이미지였다. 풍문에 따르면, 잡지를 뒤적이던 그린버그는 호주 원주민의 동굴벽화를 보자마자 스미스를 떠올리고는 다음과 같이 적은 쪽지와 함께 잡지를 보냈다고 한다. "이 그림의 전사들 중 한 명은 특히나 당신 작품을 떠올리게 하는군요."

〈오스트레일리아〉는 어떤 면에서 잭슨 폴록의 입체적 회화와 닮았다. 폴록이 검은 물감을 떨어뜨리며 화폭을 누볐듯, 스미스 역시 선들을 허공에서 이리저리 다듬어 예측할 수 없는 형태를 만들었다. 스미스는 데 쿠닝과 친하기도 했고, 폴록과 마찬가지로 피카소를 칭송했다. 그런 그가 내심 추상표현주의를 염두에 둔 것은 분명한 사실이다. 데 쿠닝이나 폴록처럼 스미스 역시

'몸을 이용해 작업하는' 예술가였다. (이후에는 유용하게 써먹었
지만) 처음에는 금속 용접공으로 힘겹게 사회생활을 시작했던
그였다. 강철을 땜질해 만든 추상주의 콜라주 작품은 아마도 동
시대에서 가장 독창적인 조소가 아닐까 싶다. 〈오스트레일리아〉
는 소재 사용에 관한 구상주의 전통에 도전장을 내밀고자 하는
스미스의 의지가 반영된 작품이다. 언젠가 그는 "회화와 조소의
경계를 알 수 없다"고 말하기도 했다. 스미스의 복잡한 조소에는
그러한 복잡한 사고가 담겨 있었다.

이런 개념을 계승한 이는 스미스의 제자였던 영국 조각가
앤서니 카로(Anthony Caro, 1924~2013)였다. 스미스의 작품과 조언
에 큰 깨달음을 얻은 카로는 고국으로 돌아온 뒤, 조수로 일하며
스승으로 모셔온 헨리 무어에게 배운 구상주의 조각을 그만두
었다. 그러고는 일말의 망설임도 없이 추상표현주의로 돌아섰
다. 그로부터 2년 뒤에 카로는 〈어느 날 아침(Early One Morning)〉
(1962)이라는 작품을 완성했다. 철제 기둥과 들보로 이루어진 기
형적인 교수대 모양의 구조물이었다. 얼핏 보기에는 어린아이가
파이프 청소 도구와 판지를 이리저리 끼워 만든 것 같지만, 들여
다볼수록 경탄이 절로 나오는 작품이다.

〈어느 날 아침〉은 높이 3미터, 직경 3미터, 길이는 6미터에
달한다. 강렬한 붉은색에, 무겁기도 엄청 무겁다. 그럼에도 공기
처럼 가뿐해 보인다. 작품 주위를 돌면서 튀어나온 팔과 납작한
패널 사이로 자세히 들여다보면, 그것이 강철이 아니라 한순간
에 굳어버린 물감으로 만든 조소라는 확신을 품게 된다. 발레리
나의 섬세함과 균형, 찬송가의 공명, 입맞춤의 부드러움이 모두
담겨 있다. 보는 순간 흥분으로 온몸이 짜릿짜릿해지는 작품이
다. 지지대를 쓰지 않고 바닥 위에 직접 작품을 설치한 획기적인

방식도 이에 한몫한다. 거대한 그림을 그리며 추상표현주의 화
가들이 목표로 삼았던 것처럼, 카로 역시 관람객들이 각자의 방
식과 잣대로 작품을 감상해주기를 바랐다.

　　로스코의 그림이 그랬듯 친밀함과 감상 경험에 중점을 둔
〈어느 날 아침〉은 근본적이고 보편적인 방식으로 관람객과 연결
되고자 했다. 우리가 어떤 추상표현주의 걸작을 만났을 때처럼
그 성공은 놀랍고 마법 같은 경험이다.

16

상품이 된 예술

팝아트
1956~1970년

에두아르도 파올로치(Eduardo Paolozzi, 1924~2005)는 테이블 앞에 앉아 아버지를 바라보고 있었다. 아버지는 여기저기 흩어진 부속품들로 트랜지스터라디오를 조립하느라 여념이 없었다. 덕분에 가게 뒷방은 어수선하기 짝이 없었다. 소년 에두아르도는 아버지가 결국에는 새로운 작품을 만들어내리라는 사실을 알고 있었다. 아버지는 고장난 기계를 손보는 일을 좋아했다. 늘 예상보다 오래 걸리는 것이 문제였지만. 그가 뚝딱이기를 그치자, 가게가 점점 분주해지는 소리가 들렸다. 좀 있으면 아내가 가게 보는 일을 도와달라고 하겠지. 고개를 들며 한숨을 쉬던 그는 아들이 가만히 앉아 자신이 하는 양을 지켜보고 있었음을 알

고, 다정한 미소를 지었다.

"에두아르도, 얘야. 가서 엄마 좀 도와줘라. 힘들어서 죽겠다지 않니."

의자에서 일어난 소년은 마룻바닥에 발을 질질 끌며 걸어갔다. 아들의 발소리는 어머니가 있는 곳에서도 들렸다. 아들은 옆에 있던 문을 느릿느릿 넘어가 아버지가 운영하는 아이스크림 가게로 들어갔다. 열 살치고는 몸집이 큰 편이었다. 키도 크고, 살집도 있었다.

스코틀랜드의 날씨답지 않게 더웠다. 리스에서 일하는 부두 노동자들은 인내심을 발휘해 줄을 서서 에두아르도의 어머니가 한 숟갈씩 떠서 나눠주는 아이스크림을 기다렸다. 어머니의 뒤를 따라온 에두아르도는 카운터 위에 걸터앉았다. 카운터에서는 과자며 담배 같은 것을 팔았다. 덩치도 크고 체격도 좋은 소년은 달달한 군것질거리나 푼돈을 두고 몇 시간씩 고민하는 어린애들에게는 흥미가 없었다. 그보다는 담배를 한 뭉치씩 들고 다니는 어른 남자들이 좋았다. 그리고 그들 역시 소년을 좋아했다.

"카드는 다 모았니, 꼬마?" 생김새가 우락부락한 노동자가 말을 건넸다.

"아직요." 에두아르도는 내심 기대를 품고 대답했다.

"그려, 그럼 내가 도와줘야 쓰겠구먼. 담배는 내 꺼니께. 카드는 니 가지그라."

에두아르도는 환하게 웃으며 함께 들어 있던 카드는 따로 챙기고 담배만 내주었다. 소년은 다음 손님이 올 때까지 작은 카드를 손바닥 위에 올려놓고 힐끔힐끔 보았다. 에어스피드 쿠리어, 앞코가 뭉툭하지만 스피드와 탄탄한 내구성으로 유명한 비

행기였다. 검은 프로펠러 하나로 추진력을 얻었다. 밝은 빨간색 고리가 프로펠러 테두리를 이루었고, 매끄럽게 곡선을 그리다가 줄무늬를 이루었다. 멋진 비행기였다. 당연히 찾는 사람도 많았다. 손님들이 썰물처럼 빠져나가자 소년은 카드를 손에 숨긴 채 침실로 올라갔다.

아담한 침실은 어머니의 바람만큼 지나치게 깔끔했다. 보다 나은 삶을 위해 가족들과 함께 이탈리아를 떠나 스코틀랜드로 건너왔을 무렵, 소년의 어머니는 가지런한 일상을 꾸려나가리라 마음먹었다. 그리하여 생각해낸 해결책이 정리정돈이었다. 에두아르도는 개의치 않았다. 그의 방은 어머니의 영역이었지만, 가장 안쪽 벽에 있는 옷장 안만큼은 자신의 공간이라는 약속을 받아낸 터였다. 그렇기에 누가 문을 열고 안을 들여다보면 방은 정상적으로 깨끗하고 가지런하게 보이겠지만, 문이 젖혀지는 뒤쪽 벽으로 눈길을 주었다가는 정반대의 혼돈을 목격하게 될 터였다. 옷장 안의 선반이란 선반을 가득 채운 것은 아무렇게나 놓인 듯 보이는, 담뱃갑에 들어 있는 카드, 만화책에서 오려낸 종이, 사탕 껍질, 신문 광고 등이었다. 쓰레기통에 들어 있는 것들을 냅다 들이부은 모양새였다. 무심코 보기에는 아무런 관계도 없어 보이는 것들이었지만, 에두아르도에게는 하나같이 의미가 있는 물건이었다. 그곳은 소년이 만든 세상, 소년이 좋아하는 것들을 몽땅 모아 만든 스크랩북 같은 콜라주였다. 이제 소년은 선반 위에 은백색의 에어스피드 쿠리어 사진을 추가했다. 말레비치가 무대 배경으로 처음 〈검은 사각형〉을 그렸을 때처럼, 소년 역시 당시에는 알지 못했다. 이탈리아에서 태어나 스코틀랜드 에든버러의 리스 지구에 살고 있던 어린 소년은 1934년에 팝아트라는 싹을 틔울 씨앗을 심고 있었다.

그로부터 6년이 흐른 1940년, 파올로치네 가족은 아버지가 손수 만든 라디오를 듣고 있었다. 라디오에서는 잡음과 함께 독일 편에 선 이탈리아의 참전을 알리는 앵커의 목소리가 흘러나왔다. 몇 시간 뒤, 에든버러 주민들은 이탈리아인들이 운영하는 가게들을 공격했다. 사람들이 들어오더니 에두아르도의 아버지를 끌고 갔다. 불운한 열여섯 살 소년 에두아르도 역시 구금되었다. 어머니는 해안에서 50여 킬로미터 떨어진 곳으로 보내졌다. 영국 해군의 해상활동을 염탐하지 못하게 하려는 목적이었다. 이토록 굴욕적인 사건은 한 가족을 무참히 파괴했다. 에두아르도는 공포를 느꼈다. 아버지를 본 것은 이때가 마지막이었다. 아버지는 곧바로 캐나다 감옥으로 향하는 배에 올랐으나, 배가 어뢰에 맞으면서 사망하고 말았다.

비극적인 사건이었지만, 생전에 아버지는 에두아르도에게 많은 것을 가르쳐주었다. 소년 에두아르도는 이탈리아에서 열린 파시스트 방학 캠프에도 참가했고, 그곳에서 비행기며 휘장에 흥미를 가지게 되었다. 다른 한편으로는 무언가를 만드는 일에 대한 열정, 선구자 정신, 기술을 향한 애정도 배울 수 있었다. 아이스크림과 과자를 파는 가게에서 일한 덕에 에두아르도는 상품, 광고, 컬러풀한 디자인에 일평생 관심을 기울이게 된다. 어른이 되어 화가가 되기로 결심한 데에는 이처럼 다양한 동기가 작용했다.

1947년에 스물세 살이 된 에두아르도 파올로치는 꿈을 좇아 파리로 건너갔다. 파리에 도착한 그는 트리스탕 차라, 알베르토 자코메티, 조르주 브라크를 비롯한 현대미술의 선구자들을 다수 만나게 된다. 다다이즘과 초현실주의에 흠뻑 빠져 가능한 자주 전시회를 찾았다. 막스 에른스트의 콜라주 작품 전시회, 잡

지 표지들을 도배하다시피 한 마르셀 뒤샹의 작업실에도 가보
았다.

그해 파올로치는 〈나는 부자들의 노리개였어요(I Was a Rich
Man's Plaything)〉(그림 49 참고)를 발표했다. 파리에서 만난 한 미군
이 건네준 패션지에서 오린 사진들로 만든 콜라주였다. 〈은밀한
고백(Intimate Confessions)〉이라는 잡지 표지가 작품의 4분의 3을
차지하고 있다. 잡지 제목에서 짐작할 수 있듯이, 표지에는 섹시
한 흑발의 40년대 핀업 걸이 얇은 파란색 벨벳 방석 위에 앉아
있다. 여인은 하이힐을 신고 어깨가 드러난 빨간색 미니 드레스
를 입었다. 입술에는 옷과 어울리는 빨간 립스틱을 바르고 아이
라인을 진하게 그렸다. 고개는 어깨 쪽으로 요염하게 기울인 채,
늘씬한 다리를 가슴 쪽으로 끌어당기고 있다. 그 때문에 스타킹
의 밴드와 맨다리가 훤히 보인다. 여인의 얼굴 쪽을 보면 '실화
(True Stories)'라는 카피가 다른 잡지에서 오려낸, 연기가 피어오르
는 권총을 든 손 그림으로 일부 가려져 있다.

오른쪽에는 선정적인 기사 제목들이 눈에 띈다. '나는 부자
들의 노리개였어요', '전 정부(情婦)', '고백하건대', '죄악의 딸' 따
위의 제목들이다. 마지막 제목은 체리파이 조각 사진을 오려낸
것이 가리고 있다. 그 아래에는 유명한 오렌지주스 상표 '리얼
골드(Real Gold)' 로고가 붙어 있다. 〈은밀한 고백〉 표지 아래에는
마지막 두 가지 구성 요소가 자리 잡고 있다. 제2차 세계대전 전
투기 그림과 '멈추지 말고 비행하라(Keep 'Em Flying)!'라는 문구가
있는 엽서, 그 오른쪽의 코카콜라 광고가 그것이다.

어느 모로 보나 조악한 작품이었다. 기사와 엽서를 붙일 때
에는 영구성은 전혀 고려하지 않았다. 전체적인 분위기는 천연
덕스럽고 풍자적이다. 체리파이는 여성의 생식기를, 모두가 우

그림 49
에두아르도 파올로치 〈나는 부자들의 노리개였어요〉
1947년

러러보는 영화배우의 미소 띤 얼굴을 겨냥한 권총은 남근숭배를 상징하는 것이 분명하다. 권총에서 뿜어져나오는 흰색 연기가 이를 뒷받침해준다. 역사적으로 볼 때 중요한 의미를 띠는 요소들이 없었더라면 이야기할 만한 가치가 없는 콜라주 작품이었다.

권총에서 피어오르는 흰색 연기 속에는 '펑(POP)!'이라는 선명한 붉은색 글자가 보인다. 순수미술에서 이 단어를 사용한

것은 처음이었다. 소비문화를 주제로 삼았다는 점에서는 최초의 팝아트 작품으로 볼 수 있다. 파올로치의 콜라주 작품에는 이후 10년 뒤에나 공식적으로 등장하는 팝아트 운동의 모든 요소들이 들어 있었다. 성인용 잡지, '펑!'이라는 글자에 쓰인 만화풍 폰트는 모두 팝아트의 주요 요소인 젊음과 유행에 대한 애정, 대중문화, 즉흥적인 섹스, 대중매체를 시사한다. 군용기가 그려진 엽서는 기술에 대한 관심을 드러내는 한편, 광고와 정치를 연결짓는다. 파올로치는 새로이 도래한 소비주의 시대에 유명인사, 브랜드 제품, 광고가 미치는 영향력을 간파했다. 이와 같은 기쁨들은 대중을 홀리는 아편, 자본주의의 코카인이 될 터였다.

이 작품에서 드러나는 미국 문화에 대한 애정은 코카콜라 병 모티브의 반복적 사용과 함께 후에 팝아트의 주요 특징으로 자리 잡게 된다. 예술가들은 이를 일시적 만족을 추구하는 대량 판매 시장의 축소판으로 보았다. 그러나 파올로치의 콜라주에는 다른 한편으로 팝아트의 근본적인 정신이 담겨 있었다. 바로 고급문화와 대중문화는 결국 매한가지라는 생각이었다. 그의 관점에서 잡지에 실린 이미지와 콜라 병은 미술관에서 구입해 걸어둔 유화나 청동 조각상에 견주어도 손색없는 예술품이었다. 이 둘 사이의 경계를 모호하게 하는 것이야말로 팝아트가 의도한 바였다.

파올로치는 1952년 런던 동시대미술학회(Institute of Contemporary Arts, ICA)에서 강연할 당시 〈나는 부자들의 노리개였어요〉를 비롯한 여러 점의 콜라주를 예시로 들었다.' 이 강연의 제목은 헨리 포드의 표현을 인용한 '속임수(Bunk)!'였다. 미국 기업가 헨리 포드는 〈시카고 트리뷴〉을 통해 이렇게 주장했다. "역사는 순 속임수이다. 그게 바로 전통이지만, 우리에게 필요한 것은 전통

이 아니다. 우리가 원하는 것은 지금 이 순간의 삶이다." 앞서 마
리네티 역시 미래파 선언문에서 같은 취지의 발언을 한 바 있었
다. 어쩌면 마리네티의 주장이 같은 이탈리아인의 피가 흐르는
파올로치를 자극한 것이 아니었을까. 소비문화에 빠진 것은 파
올로치뿐이 아니었다. 런던의 화가, 건축가, 학자 들이 긴밀하게
모인 집단 역시 마찬가지로 흥미를 보였다. 이 집단은 훗날 '인
디펜던트 그룹(Independent Group)'으로 불리게 된다.

　　인디펜던트 그룹의 리처드 해밀턴(Richard Hamilton, 1922~2011)
이라는 점잖은 인사는 영국 내 팝아트 운동 초기에 그 이념과 범
위를 규정하는 데에 핵심적인 역할을 했다. 해밀턴은 1956년 이
스트런던의 화이트채플 아트갤러리에서 개최된 '이것이 내일이
다(This Is Tomorrow)' 전시회에도 열정적으로 참여했다. 전후 내핍
이후의 삶을 내다보는 전시였다. 그는 전시회를 알리는 포스터
에 쓸 콜라주와 카탈로그에 실을 일러스트를 작업했다. 이 작품
들에서 두드러지는 '대중적(Pop)' 요소 덕분에 상업 미술품과 디
자인은 1950년대 후반 예술을 규정하는 작품이 되었다.

　　〈오늘의 가정을 그토록 색다르고 멋지게 만드는 것은 무엇
인가?(Just What Is It That Makes Today's Homes So Different, So Appealing?)〉
(1956)는 이전에 파올로치가 보여준 콜라주 작품과 비슷한 방식
을 취했다. 해밀턴 역시 잡지에서 오린 이미지들을 판지에 붙였
다. 파올로치는 스크랩북 효과를 노렸지만, 해밀턴은 (대부분 속
물스러운 생활지에서 오린 이미지를 비롯한) 온갖 자료를 활용
해 미래의 거실을 하나의 일관된 이미지로 표현했다. 미래의 삶
이 시작되는 지점에서 사람들을 반기는 것은 계단 아래쪽에서
벌거벗은 채 포즈를 취하고 있는 구릿빛 피부의 보디빌더이다.
그의 '완벽하고' 벌거벗은 아내는 모자 대신 전등갓을 머리에 쓰

고, 바우하우스의 영향을 받은 멋진 안락의자에 아찔한 자세로
앉아 있다. 부부의 주변에는 최신 가정용품들이 그득하다. 텔레
비전, (가정부가 들고 있는) 길이 조절이 가능한 진공청소기, 통
조림 햄, 바닥에 놓인 최신 테이프 플레이어.

해밀턴의 말에 따르면, 이제는 유명해진 이 콜라주 작품의
기원은 아담과 하와 이야기였다. 그는 그저 이야기의 배경인 에
덴동산을 전후 20세기의 편안한 삶을 누릴 수 있는 멋진 천국으
로 바꾸어놓았을 뿐이다. 눈으로 볼 수는 있지만 손으로는 만질
수 없는 그곳은 성경 속의 고리타분한 낙원보다 훨씬 멋진 곳이
다. 해밀턴이 그린 말쑥한 세상이 주는 유혹에는 거부할 수 없는
매력이 있다. 소비와 탐욕은 현대인의 의무이다. 기왕 사과를 먹
고 싶다면 두 개를 따면 될 일이다. 하나는 지금, 하나는 나중에
먹으면 될 테니까. 사과에 곁들여 통조림 햄과 아담의 손에 들린
막대사탕도 맛보아야 한다. 파올로치의 콜라주에서처럼, 아담이
사타구니를 가린 채 들고 있는 사탕 포장지에는 'POP'이라는 도
발적인 글자가 떡하니 적혀 있다.

해밀턴은 첨단기술이 지배하는 미래에 대한 낙관론을 이용
했다. (적어도 서양의 경우) 누구나 그럴듯하고 세련된 제품을
사용하며 풍요롭게 여가를 즐기게 되리라는 낙관론이 지배적이
었다. 고된 노동에서 가벼운 오락으로, 삶은 변화하는 중이었다.
미래에는 영화, 대중음악, (전등갓에 보이는 포드 로고를 통해
암시한) 빠른 자동차, 해이해진 도덕, 편리한 도구, 화려함, 저장
식료품, 텔레비전 등이 가득 들어찰 터였다.

1957년, 특출한 혜안이 있던 해밀턴은 대중문화를 이렇게
정의했다. "(다수의 소비자를 겨냥한) 대중성, 즉흥성(단기적 해
결책), (쉬이 잊히는) 소모성, 저비용, 대량생산, (젊음을 추구하

는) 청춘, 위트, 섹시함, 보기 좋은 겉모양, 화려함, 대기업." 이러
한 정의를 놓고 봤을 때, 팝아트는 우매한 대중이 좋아할 만한
작품을 만들어내는 얼간이 같은 미술운동은 아니다. 오히려 사
회에 도사린 악과 유혹을 정확하게 인식하고 작품 속에서 표현
하는, 수준 높은 정치운동이었다. 1870년대 인상파 화가들이 그
랬듯, 팝아트 작가들은 자신이 속한 세계를 관찰하고 그 결과를
기록으로 남겼다.

　　젊은 미국인 화가 둘도 비슷한 생각이었다. 둘은 뉴욕을 장
악한 소비문화가 주는 꿈에 이미 빠져 있었고, 그것의 단점 역시
잘 알았다. 그렇기에 그들이 비교적 객관적인 시각으로 팝아트
에 접근한 것은 당연한 일이었다. 재스퍼 존스(Jasper Johns, 1930~)
와 로버트 라우센버그(Robert Rauschenberg, 1925~2008)는 추상표현
주의가 지나치게 강하고 남성적으로 변했다고 생각했다. 애초에
둘은 이에 대한 대안을 마련하고자 했을 뿐이다. 해밀턴과 파올
로치가 전후 영국에 팽배했던 금욕주의에 대한 반발을 표현했
다면, 존스와 라우센버그는 추상표현주의 작가인 로스코와 데
쿠닝의 독점적인 활동에 대한 우려를 표현했다.

　　존스와 라우센버그는 추상표현주의 작품들이 현실과 괴리
가 있다는 생각을 공유했다. 자기만의 세계에 갇힌 그들은 개인
의 감정을 거창하게 표현하는 데에 정신이 팔린 나머지, 현실적
주제들을 내던지고 말았다는 것이다. 두 사람은 1950년대 당시
현대화된 미국에서 볼 수 있는 단조로운 일상을 표현하고 논의
하고자 하는 신세대를 대변했다. 둘은 뉴욕에 작업실을 마련해
함께 작업하고, 아이디어를 공유하고, 서로의 작품을 평가했다.
생각이 닮은 둘은 상대방이 보다 높은 단계에 이르고, 고유한 스
타일로 신기원을 열 수 있게끔 힘을 보탰다. 이들은 팝아트의 거

장인 앤디 워홀(워홀은 1961년 존스의 전구 드로잉을 구입하기도 했다)과 로이 리히텐슈타인이 활동할 수 있는 기반을 닦은 선구자였다. 그러나 1950년대 중반에 뉴욕 예술계는 존스와 라우센버그를 네오다다이즘 작가로 분류했다.

영 터무니없는 이야기는 아니었다. 존스의 유명한 초기 작품 〈깃발(Flag)〉(1954~1955)은 일상적이고 흔히 볼 수 있는 사물을 주제로 삼았다는 점에서 마르셀 뒤샹에게 상당한 영향을 받았다고 할 수 있다. 무심코 보면 단순한 성조기에 불과하다. 하지만 좀 더 자세히, 제대로 살펴보자(가능하다면 뉴욕 현대미술관에서 직접 살펴보는 것이 좋다. 인쇄된 사진으로는 원작의 느낌을 그대로 전달할 수 없다). 단순한 깃발 그림은 아니다. 실제로 〈깃발〉은 신문 스크랩과 캔버스 천을 합판에 여러 겹으로 덧붙여 만든 작품이다. 존스는 녹인 왁스에 단색 안료를 섞은 고전적인 납화법을 이용해 작업했다. 전혀 다른 재료들과 마감 도료가 한데 섞이면서 덩어리지고 울퉁불퉁하고 흐르는 듯한 표면이 완성됐다. 여기에 마치 촛농처럼 물감을 떨어뜨린 덕에, 그 효과가 극대화됐다.

존스는 다다이스트처럼 작품을 한 번 비틀었다. 빈 가장자리나 액자틀 없이 화폭 전체에 성조기를 그려넣음으로써, 존스는 다음과 같은 질문을 던지며 심리 게임을 제안한다. 이것은 실제 성조기일까, 아니면 성조기를 그린 그림일까? 어쨌거나 실제 성조기 또한 천에 안료를 입혀 만드는 것이다. 그렇다면 마찬가지로 기본 재료에 색을 칠해 만든 존스의 작품 역시 미국의 상징인 성조기가 될 수 있지 않을까? 존스는 팝아트를 관통하는 철학적 문제를 제기한 셈이었다. '예술과 상업성을 구분하는 기준은 무엇인가?'

지도, 숫자, 문자처럼, 존스는 너무도 익숙한 나머지 아무도 눈여겨보지 않는 일상적 소재를 택했다. 그의 작품에는 보는 이의 관심을 흔해빠진 것, 우리가 속한 세상으로 다시금 돌려놓는 힘이 있다. 존스는 모두가 간과하는 주제에 중점을 두었다. 그런 다음 물감을 겹겹이 칠하는 정교한 방법을 이용해 그 주제들을 외면할 수 없고 자세히 들여다봐야 하는 작품으로 만들어냈다. 이런 맥락에서 볼 때, 존스의 외부 지향적인 예술은 개인의 감정에 방점을 둔 추상표현주의와 대척점에 있었다.

이는 라우센버그도 마찬가지였다. 그는 로스코를 비롯한 추상표현주의 작가들의 날조된 영웅주의와 지독하게 따분한 진지함(이라고 그가 생각한 것)에 반기를 들었다. 그 방법은 미국 소비지상주의의 부산물에 뿌리를 둘 뿐 아니라, 아예 그 부산물로 작품을 창작하는 것이었다. 라우센버그는 이런 말을 하기도 했다. "고만고만한 것들 사이에 묻혀 있다는 이유만으로 비누 받침대나 콜라 병이 보기 흉하고 볼품없다고 생각하는 사람들이 있는데, 안타까울 따름이다." 라우센버그는 저렴한 대량생산 제품을 높이 평가했고, 그 덕에 〈모노그램(Monogram)〉(그림 50 참고) 같은 작품을 통해 고유한 스타일을 발견할 수 있었다. 이 작품은 1953년부터 1964년까지 작업한, 순수미술의 유화와 조소, 콜라주를 결합한 연작 중 하나이다. 이렇듯 다양한 장르를 한 작품에 선보인 것을 두고 라우센버그는 '컴바인(Combine)'이라는 이름을 붙였다. '예술과 일상의 간극'에 해당하는 작품을 통해 그 두 가지가 만나거나 하나로 합쳐지는 지점을 찾는 것이 그의 목표였다. 이는 팝아트의 핵심을 가장 간결하고 정확하게 정의 내린 것이었다. 라우센버그의 출발점은 뒤샹의 '레디메이드', 슈비터스의 '메르츠'처럼 하위문화를 재료로 삼는 순수미술이었다. 따라

서 그는 작품으로 승화시킬 수 있는 쪼가리나 파편, 잡동사니 등의 '발견된' 재료를 찾아 뉴욕의 작업실 주변을 헤매이곤 했다. 그의 눈에 비친 길거리는 팔레트, 작업실 바닥은 이젤이었다.

그림 50
로버트 라우센버그 〈모노그램〉
1955~1959년

그러다보니 자주 들르게 되는 곳이 중고 사무용품 판매점이었다. 어느 날, 가게의 쇼윈도에 있는 박제된 앙고라염소가 눈에 띄었다. 먼지 앉은 덮개를 뒤집어쓴 염소는 너무나 가련하고 지저분했다. 흐릿한 창문 너머로 언제까지고 깜빡이지 않을 것 같은 눈동자가 보였다. 라우센버그는 생각했다. '이걸로 뭘 좀 만들어볼 수 있겠는데.' 염소를 사겠다는 그에게 가게 주인은 35달러를 제시했다. 하지만 라우센버그의 수중에는 15달러뿐이었다. 그는 일단 가진 돈을 전부 주고, 나머지는 벌어서 갚기로 했다

(몇 달이 지난 다음 가게를 찾았을 때에는 폐업한 뒤였다).

작업실로 돌아온 그는 벽에 그림을 걸듯 패널에 염소를 고정하려 해보았다. 하지만 소용 없는 짓이었다. 염소는 너무도 '거대했다'. 라우센버그의 말에 따르면 그 크기가 아닌 '강렬함'이 문제였다. 갖은 방법을 동원해 염소를 설치해보았지만 어떤 것도 성에 차지 않았다. "작품을 만들려 하면 [염소는] 예술로 추상화되기를 거부했다. 그것은 마치 염소와 함께 있는 작품 같았다." 다시 작업실 바닥으로 눈길을 돌린 그는 동네에서 주워온 쓰레기 중 하나인 폐타이어를 집어들었다. 염소의 몸통에 안장처럼 그것을 둘렀더니, 이럴 수가! 염소는 이제 하나의 작품이 되었다.

그런 다음 낮은 정사각형 목재 받침대를 만들고, 귀퉁이마다 작은 바퀴를 달았다. 그 위에 폐타이어를 두른 염소를 올려놓고 색종이, 캔버스, 테니스공, 플라스틱 굽, 셔츠 소매, 줄타기 하는 남자를 그린 그림 따위를 더했다. 염소의 모양도 바꾸었다. 얼굴에 여러 가지 색 유화물감을 두껍게 칠했다. 그리하여 로스코, 폴록, 데 쿠닝의 전매특허였던 붓질과는 거리가 먼 작품이 탄생했다. 〈모노그램〉은 (뒤샹식으로 표현하자면 '항망막적'이며) 보기에는 흉하지만 경이로운 작품이었다. 권위 있는 장소인 화랑 안에 설치했을 때에는 추상표현주의 걸작에 비교해도 손색이 없었다.

독한 싱글몰트 위스키, 입안이 얼얼할 정도로 매운 커리처럼 〈모노그램〉 역시 처음 보는 사람에게는 어리둥절할 수 있다. 충분히 시간을 들여 서서히 눈에 익혀야 하는 작품이지만, 그럴 만한 가치가 있다. 라우센버그의 염소에는 온갖 상징과 이야기가 담겨 있다. 제목부터 놀랍다. 보통 '모노그램'은 인명 중 첫 글

자를 따서 조합해 도안한 것으로, 문구류부터 셔츠에 이르기까지 폭넓게 인쇄되어 쓰인다. 라우센버그의 〈모노그램〉은 작가 자신에 대한 진술이다. 근본적으로 염소는 동물을 사랑하는 마음의 표현이다. 그는 자기만의 방식으로 버려진 동물에게 새 생명을 주었다. 앙고라염소의 털은 보통 모헤어로 가공되는데, 이는 그가 미군으로 복역할 당시 입었던 모헤어가 섞인 군복을 암시하려는 의도였을 것이다. 염소는 동시에 과거에 대한 작가의 관심을 보여준다. 염소는 수천 년간 귀한 동물이었지만 이제는 대접이 달라졌다. 라우센버그는 이런 이유로 폐타이어를 염소의 등에 묶어(걸쳐?) 보다 냉엄한 새 시대를 표현했다. 다른 한편으로 타이어에는 자전적 의미도 담겨 있다. 어린 시절 라우센버그가 살던 집 근처에는 타이어 공장이 있었다. 그리고 (염소와 폐타이어라는) 두 가지 요소의 결합은 그 자체로 하나의 모노그램이기도 하다. 염소의 얼굴을 두껍게 칠한 것은 추상표현주의에 대한 반발로도 읽힌다. 라우센버그가 생각하기에, 그들이라면 염소의 겉모습에서 드러나는 자연스럽고 풍부한 형태를 없애버리고 대담한 붓질로 거짓된 이미지를 만들어 진실을 은폐할 터였다.

　〈모노그램〉에는 또 다른 의미심장한 상징이 담겨 있다. 셔츠 소매는 그의 검약했던 유년기를 가리킨다. 라우센버그의 어머니는 새옷을 사기보다 손수 옷을 만들고 기웠다. 낡은 셔츠 자투리들을 하나로 이어 또 한 벌의 옷을 만들어내기도 했다. 이처럼 검소한 태도는 그에게도 배었고, 이는 작품에서도 드러난다. 염소의 발에 박은 굽은 라우센버그가 이 작품을 만들기 위해 헤매고 돌아다닌 숱한 걸음을 상징한다. 테니스공은 작업 과정에서 쏟은 육체적 노력을 가리킨다. 작가가 〈모노그램〉의 요소들

을 통해 전하고자 했던 자전적 경험에 대한 통찰과 힌트를 추측하는 일은 몇 시간이고 이어질 수 있다. 다만 한 가지는 확실하다. 〈모노그램〉은 대학에서 배울 법한 예술과는 전혀 다른 지점에서 출발한 작품이다.

라우센버그는 노스캐롤라이나의 블랙마운틴 대학에서 수학했다. 그 당시에는 전 세계에서 인정받을 만큼 진보적인 미술 대학으로, 윌렘 데 쿠닝, 알베르트 아인슈타인이 학생들을 가르쳤다. 교수진에는 바우하우스의 전설적 존재인 발터 그로피우스, 그리고 라우센버그를 직접 가르친 요제프 알베르스도 있었다. 급진적인 미국인 라우센버그와 학구적인 독일인 알베르스는 의견이 전혀 달랐다. 라우센버그는 알베르스를 가리켜 "멋진 스승이자 난감한 사람"이라고 했다. 그는 스승의 모더니즘적 접근 방식에 의문을 제기하기 시작했다. (그렇지만 라우센버그도 인정했던 물질의 가치에 대한 알베르스의 고집은 항상 그의 마음속에 남아 있었다.)

알베르스는 학생들에게 규범에 반하는 방식으로 색과 형태를 다루어보게 했다. 라우센버그는 이에 삐딱한 반응을 보였고, 알베르스를 떠나 온통 검은색으로만 칠한 연작을 선보였다. 이를 두고 "예술이 아니라 시각적 경험"이라 표현했다. 라우센버그의 또 다른 연작 〈백색 그림(White Paintings)〉(1951)은 대번 보기에도 추상표현주의를 패러디한 것이었다. 이는 말레비치의 유명한 절대주의 회화 〈백색 위의 백색(White on White)〉(1918)을 능가하는 논쟁을 불러일으켰다. 라우센버그는 이 연작을 통해 "대상을 어디까지 극단적으로 밀어붙일 수 있고, 그럼에도 여전히 의미를 띨 수 있는지"를 가늠하고자 했다. 〈백색 그림〉 연작 각각은 온통 흰색으로 칠해진 똑같은 직사각형 또는 정사각형 모양의

캔버스들로 이루어져 있다. 이 캔버스들은 행군하는 군인들처럼 나란히 걸려 있다. 이것이 의도한 바는 터질 듯한 불안감을 담은 표현주의 회화가 아니었다. 그보다는, 예컨대 화폭에 내려앉은 먼지, 작품을 감상하는 사람의 그림자, 표면에 부서지는 빛처럼 부수적인 요소와 우연성으로 의미를 얻는 작품이었다.

라우센버그는 이 작품을 '기이함의 상징'이라 칭했다. 작품이 공개되자 일각에서는 박수갈채가, 다른 한편에서는 엄청난 조롱이 쏟아졌다. 라우센버그에 대한 일반적인 평가는 '별난 화가'였다. 1953년에 라우센버그가 윌렘 데 쿠닝에게 당돌한 제안을 건넨 사건으로 이러한 평가는 더욱 굳어졌다. 그 무렵 데 쿠닝은 전 세계가 존경하는 화가로, 그저 존재하는 것만으로 모두가 우러러보는 인물이었다. 반면 라우센버그는 건방진 풋내기, 무명 화가에 불과했다.

라우센버그는 마음을 안정시키고 용기를 북돋워주는 잭대니얼 한 병을 가슴에 품었다. 그리고 존경하는 화가인 데 쿠닝의 작업실 문을 두드렸다. 데 쿠닝이 밖으로 나와줬으면 싶었지만, 현실은 달랐다. 문 안쪽에서 대담한 데 쿠닝은 젊은 풋내기 예술가더러 안으로 들어오라고 했다. 몸속 혈관을 따라 아드레날린이 재차 솟구치는 기분이었다. 라우센버그는 그에게 생각하는 바를 이야기했다. 네덜란드 화가 데 쿠닝은 과연 자신의 드로잉 한 점을 기꺼이 내줄 것인가. 또 라우센버그가 그 작품을 지우개로 지워 망쳐도 된다고 허락할 것인가.

젊은 화가의 희한한 요청을 들은 데 쿠닝은 이젤에 있던 그림 한 점을 떼어내어 그것으로 문을 막아버렸다. 이제 라우센버그에게는 달아날 구석이 없었다. 데 쿠닝은 눈을 가늘게 뜬 채, 당돌한 청년을 노려보았다. 라우센버그의 몸은 눈에 띌 정도로

떨리고 있었다. 데 쿠닝은 잠시 아무 말도 없었다. 라우센버그로
서는 억겁 같은 순간이었다. 마침내 데 쿠닝이 입을 열었다. 말
로는 그다지 좋은 아이디어가 아닌 것 같다고 했지만, 어쨌거나
같은 화가인 라우센버그의 청을 들어줄 생각이었다. 그는 개인
적으로 볼 때 실패작이며, 지우개로 지우기 힘들 것이라는 드로
잉 한 점을 내주었다.

　　종이 위에 그린 작은 작품이었다. 크레용, 연필, 목탄을 썼
고, 유화물감 자국도 있었다. 데 쿠닝은 그림을 지워서 없애려면
엄청나게 힘들 것이라고 도발적으로 말했다. 맞는 말이었다. 라
우센버그는 한 달 내내 죽도록 고생해가며 데 쿠닝의 드로잉을
지웠고, 결국에는 성공했다. 이제 작품 속 그림은 사라지고 없었
다. 라우센버그는 친구 재스퍼 존스에게 작품 제목으로 쓸 타이
포그래피를 부탁했다. 작품 제목은 '지워진 데 쿠닝의 드로잉
(Erased de Kooning Drawing)'(1953)이었다. 그러고는 새로운 작품을
완성했다고 발표했다. 작가의 주장에 따르면, 이 작품에서 중요
한 것은 다다이즘을 대표하는 파괴적 행위가 아니었다. 모조리
흰색으로 표현한 연작들에 드로잉 작품을 포함하는 것이 목적
이었다.

　　평론가나 수집가 들이 전부 추상표현주의에 목매달던 무
렵, 다른 생각과 행동을 보인 라우센버그의 용기는 칭찬받아 마
땅하다. 그 영향력 역시 무시할 수 없다. 〈지워진 데 쿠닝의 드로
잉〉은 1960년대 작가들에게 영감을 준 초기 행위예술작으로 평
가된다. 〈백색 그림〉은 미니멀리즘의 선구자 역할을 했고, 그 덕
분에 라우센버그의 절친한 벗이자 작곡가인 존 케이지는 무음
으로 이루어진 〈4분 33초〉라는 유명한 곡을 작곡하기도 했다.
제목 그대로 4분 33초 동안 이어지는 이 곡에는 케이지가 가장

좋아하는 소리인 '침묵'이 담겨 있다. 〈백색 그림〉은 비틀스의 부탁을 받고 리처드 해밀턴이 디자인한 〈화이트 앨범(White Album)〉 (1968) 커버에도 뚜렷한 영향을 미쳤다. 앨범의 흰색 커버에는 '비틀스'라는 밴드 이름만 희미한 양각으로 새겨져 있다. 〈모노그램〉을 비롯한 컴바인 작품들도 지금껏 영향력을 발휘하고 있다. 털북숭이 염소는 데이미언 허스트의 초절임 상어, 트레이시 에민의 너저분한 침대, 그리고 그 이전에는 (다음 장에서 다루게 될) 1960년대 중반을 휩쓴 플럭서스(Fluxus) 운동에도 영향을 미쳤다.

(친구이자 연인 사이였던) 라우셴버그와 존스는 뉴욕의 공동 작업실에서 성공작들을 내놓으며 1950년대를 함께 보냈다. 미국의 현대미술을 추상표현주의라는 무자비한 손아귀에서 해방하고자 했던 둘은 마음먹은 바를 이루었다. 그들이 차용한 대중문화의 이미지, 대중문화를 소재로 한 작품을 사람들은 더 이상 농담으로 보지 않고 진지하게 받아들이기 시작했다. 뉴욕 현대미술관 출신의 유명한 큐레이터들은 이를테면 베티파슨스, 레오 카스텔리(Leo Castelli) 화랑처럼 맨해튼에서 잘나가는 갤러리에 이들의 최신작들을 전시했다. 맨해튼의 지식인, 수집가, 화가를 비롯한 많은 이들이 둘의 작품을 감상하거나 구입했다. 그중에는 패션 일러스트레이터라 자칭하는 삼십대 초반의 괴짜도 있었다. 미술계를 부수고 싶어 몸이 단 사람이었다.

라우셴버그와 존스의 작품 앞에 선 앤디 워홀(Andy Warhol, 1928~1987)은 절망감에 휩싸였다. 광고업계에서 일하는 한낱 상업 미술가일 뿐인 자신이 어떻게 하면 이토록 대담한 두 화가의 유명세에 뒤지지 않을 작품을 내놓을 수 있을까? 워홀은 펜과 잉크를 이용한 구두 드로잉 디자이너로 어느 정도 이름을 알린

상태였고, 흥미로운 쇼윈도 디스플레이로 꽤 괜찮은 수입을 올리고 있었다. 하지만 그뿐이었다. 워홀은 몇 년 동안 대중문화를 모티브로 삼아 다양한 실험을 꾀했다. 고인이 된 제임스 딘을 그의 뒤집어진 자동차를 배경으로 그린 단순한 드로잉(1955), 작가 트루먼 커포티를 그린 선화(1954) 등이었다. 이제는 체스 선수로 변신한 마르셀 뒤샹을 그린 초현실주의적 그림도 있었다. 뒤샹이 이제 막 순수미술을 시작한 워홀에게 미친 영향력을 가늠할 수 있는 작품이었다. 이런저런 시도에도 불구하고 1950년대 후반에도 여전히 워홀은 순수미술계에서 성장해갈 수 있는 독창적인 주제나 스타일을 찾지 못한 상태였다. 그저 다른 작가들의 작품을 따라 그리거나 마뜩잖게 모방할 따름이었다. 바깥에서 안쪽을 들여다보는 듯한 방관자적 태도에는 변함이 없었다.

1960년에 워홀은 파올로치, 해밀턴, 라우센버그의 뒤를 따라 코카콜라 병을 작품에 담았다. 하지만 이번에는 그 방식이 달랐다. 다른 화가들은 코카콜라라는 브랜드 이름과 콜라 병을 작품의 일부로 다루었지만, 워홀은 오로지 콜라 병만을 모티브로 삼았다. 존스가 작품 주제를 다루는 방식과 똑같았다.

〈코카콜라(Coca-Cola)〉(1960)는 콜라 병을 그래픽으로 단순화한 다음, 브랜드명이 적힌 동그란 배지 모양의 로고 옆에 배치했다. 콜라 병과 로고 모두 잡지에서 오려낸 다음 확대한 것 같은 모양이었다. 삭막하면서도 동떨어진 느낌을 주는 동시에, 콜라주보다 회화에 가까운 강렬함을 자아냈다. 하지만 썩 훌륭한 작품은 아니었다. 지나치게 주관적이었다. 워홀은 끝내 밑그림에 슬쩍 붓을 댔다. 극단적인 감정을 드러내는 추상표현주의식 흔적으로 인해, 객관적인 이미지가 될 수 있었던 작품은 훼손되고 말았다. 붓질 과정에서 지나치게 작가로서의 정체성을 드러

내고자 했던 것이 문제였다. 여러 가지 문제점이 있었지만 워홀
은 이제 자기만의 스타일에 근접한 단계였다. 그는 신문지에서
오려낸 작은 흑백 광고를 유심히 들여다보았다. 〈온수기(Water
Heater)〉(1961)에서는 일부러 광고를 베꼈지만, 이번에도 글자마
다 물감이 흘러내리는 것 같은 효과를 주어 이미지를 과하게 장
식했다. 결국 1962년에 작품을 아예 없애버렸다.

　　만나는 사람에게마다 자신이 어떤 것을 그리면 좋을지 물
어보던 워홀은 한 사람의 제안으로 엄청난 성공을 거두게 된다.
1달러짜리 지폐, 풍선껌처럼 그가 발견할 수 있는 대중문화의
가장 흔한 사물들을 선택하면 어떻겠느냐는 제안이었다. 음, 멋
진 아이디어였다. 재스퍼 존스가 너무 익숙한 나머지 모두가 눈
여겨보지 않는 주제를 선택했다면, 워홀은 그와는 반대로 이미
대중적으로 인기가 있는 매우 유명한 이미지들을 골랐다. 자신
이 살고 있는 맨해튼을 가득 메운 광고와 상품만큼이나 대담하
고 거침없었다. 그는 소비 열풍의 상징과 산물을 이중적 의미로
해석할 수 있음을 깨달았다. 이를테면 완벽한 인간과 흠잡을 데
없는 제품을 보기 좋게 그린 이미지는 클리셰로도, 고전주의로
도 해석할 수 있다. 입술을 붉게 칠한 여인의 그림은 무신경하고
흔해빠진 작품으로도, 또는 고대 그리스인들의 추앙받는 미술품
처럼 완벽한 이상을 추구하는 작품으로도 볼 수 있다. 정신적 긴
장은 무궁무진한 가능성을 열어주었다. 워홀은 어머니가 사는
집으로 갔다. 점심식사를 하면서 적당한 '대중적' 모티브를 구상
할 생각이었다. 빵 한 조각, 캠벨수프 깡통 하나. 그가 지난 20년
간 먹어왔던 메뉴였다.

　　여전히 뉴욕의 갤러리 중에서는 워홀의 작품을 전시하겠다
고 나서는 곳이 없었지만, 로스앤젤레스는 달랐다. 1962년 7월,

로스앤젤레스에 위치한 어빙 블룸(Irving Blum)이 운영하는 페루스 갤러리(Ferus Gallery)에서 앤디 워홀의 〈캠벨수프 깡통(Campbell's Soup Cans)〉(1962) 서른두 점을 전시했다. 서른두 개의 화폭에 각각 그린 캠벨사의 수프 캔은 전부 다른 맛이었다. 어빙 블룸은 재치를 발휘해 하얀 선반 위에 작품들을 줄지어 전시했다. 그러자 수프 캔들은 식료품점에서 판매 중인 상품처럼 보였다. 작품마다 100달러라는 가격을 책정했지만, 전시회가 끝날 때까지 팔린 작품은 고작 다섯 점이었다. 작품을 구입한 사람 중에는 영화배우 데니스 호퍼도 있었다. 이 무렵 블룸은 워홀의 〈캠벨수프 깡통〉에 몰두했다. 깡통 그림 여러 점을 모아놓고 보는 쪽을 선호한 블룸은 이 시리즈가 각각의 작품보다는 묶음으로서 더욱 효과를 발휘한다고 생각했다.

이런 이유로 워홀에게 서른두 점을 한 점처럼 보이게 만들어야 한다고 설득했고, 워홀 역시 블룸의 주장을 받아들였다. 이로써 블룸은 20세기의 가장 유명한 작품인 〈캠벨수프 깡통〉의 공동 창작자가 된 셈이었다. 동시에 급속도로 늘어가는 워홀의 고문 중 하나가 되었다. 조언을 건네는 사람들은 다양했다. 다른 사람의 의견을 경청하고, 필요하다면 그것을 받아들이는 태도는 워홀이 지닌 뛰어난 재능이기도 했다. 워홀은 주변인들에게 아이디어를 구할 때가 많았다. 아니라는 생각이 들면 정중히 사양했지만, 장점이 있다고 판단하면 어떤 것이든 발 빠르게 수용했다.

블룸의 충고는 후자였다. 워홀의 승낙을 받은 블룸은 앞서 팔려나간 〈캠벨수프 깡통〉 다섯 점을 다시 사들이기로 했다. 문제의 다섯 점은 전시가 끝난 뒤 새로운 주인을 기다리며 갤러리에 남아 있었다. 판매작들을 회수하기 위해 고객들에게 판매 대금을 돌려주는 과정에서 블룸은 상당한 고충을 겪었다고 한다.

그중 가장 비협조적인 태도를 보인 사람은 호퍼였다. 하지만 그 만한 공을 들일 만한 작업이었다. 다시 하나가 된 〈캠벨수프 깡통〉은 워홀을 예술가로 정의 내린 것은 물론 팝아트 자체, 그리고 이 운동의 가장 큰 특징으로서 대량생산과 소비문화에 대한 강박을 정의했다.

워홀은 작품에서 자신의 정체성을 드러내는 증거들을 전부 없애는 데에 성공했다. 서른두 개의 깡통에는 세련미도, 과시하려는 장식적 요소도 없었다. 작가의 손길을 드러내지 않으면서 무감한 냉담함을 담아낸 것이 작품의 장점이었다. 작품의 반복성은 현대 광고의 방식을 흉내 낸 것이다. 현대 광고는 다량으로 복제한 똑같은 이미지로 대중의 의식을 파고들어 그들을 세뇌하고 설득하는 것을 목표로 삼았다. 동시에, 워홀은 〈캠벨수프 깡통〉에서 치밀한 통일성을 추구하면서 '예술은 독창적이어야 한다'는 관념에 도전했다. 모두 똑같은 모양의 깡통은, 경제적으로나 예술적으로나 희소성과 독창성에 가치를 두는 전통적인 미술 시장에 대한 반기였다. 따라서 그는 고유한 그래픽 스타일을 고안해내기보다 수프 캔에 담긴 사회성과 정치성을 모방하기로 했다. 이는 만능의 천재 예술가를 요구하는 예술계에 던지는 뒤샹식 비난인 동시에, 대량생산으로 인해 평준화된 사회에서 갈수록 그 지위를 상실해가는 개인에 대한 단상이기도 했다 (이는 19세기 존 러스킨과 윌리엄 모리스가 제기한 문제이기도 하다).

워홀이 특히 강조한 것은 작품을 제작하는 방식이었다. 서른두 개의 〈캠벨수프 깡통〉은 얼핏 다 똑같은 모양으로 보이지만, 실제로는 전부 다르다. 자세히 들여다보면 깡통을 칠한 붓자국이 제각각이다. 좀 더 면밀히 관찰해보면 라벨의 디자인마다

변화를 준 것을 알 수 있다. 무심하게 반복되는 듯 보이는 모티
브 이면에는 작품을 만들고자 하는 개인, 곧 작가의 손길이 담겨
있다. 마치 실제 캠벨수프 깡통의 제작 과정 뒤에 이름도 정체도
알 수 없는 개인들의 노력이 있는 것처럼 말이다.

　2010년, 중국의 예술가 아이웨이웨이는 테이트모던 갤러
리의 동굴 같은 터빈 홀을 도자기로 만든 해바라기씨 1억 개로
가득 채웠다. 그 역시 워홀과 비슷한 생각이었다. 전체를 놓고
보자면 우울하고 음침한 풍경이지만, 씨를 하나하나 손바닥에
올려놓고 보면 전부 다른 모양으로 칠한 것을 알 수 있다. 아이
웨이웨이의 작품은 엄청나게 많은 중국인을 상징하는 한편, 그
들이 함부로 유린해도 되는 한 덩어리가 아니라 각자의 희망과
바람을 품은 개개인이 모인 집단이라는 사실을 알리고 있다.

　워홀은 대기업과 매스미디어의 활약, 그리고 그들이 전달
하는 메시지에 대한 대중의 반응에 매달렸다. 수프 캔 그림, 1달
러짜리 지폐, 코카콜라 병은 모두에게 익숙하지만 모두가 좋아
하는 것들이다. 이러한 모순은 워홀을 매료했다. 이들은 북적거
리는 가게에서 물건을 고르는 사람들에게 '이리 와서 날 가져봐'
라는 메시지를 시각적으로 전달한다. 그런가 하면 비행기 추락
사고나 전기의자처럼 공포심을 조장하는 이미지들이 뉴스를 비
롯한 TV 화면에 거듭 등장하면서 보는 이를 무디게 한다. 워홀
은 소비주의의 그러한 모순적 특징을 가장 잘 이해하고 표현한
작가였다.

　한편 유명인과 죽음에 대해 이율배반적 환상을 품은 이들
도 있다. 〈메릴린 먼로 이면화(Marilyn Diptych)〉(그림 51 참고)에는
이 두 가지가 모두 담겨 있다. 먼로가 세상을 떠난 1962년에 나
온 이 작품은 워홀이 실크스크린 기법을 이용해 제작한 작품 중

비교적 초기작에 해당한다. 실크스크린은 일반적인 상업용 인쇄
술이었는데, 워홀은 이를 순수미술에 처음으로 도입했다. 고유
한 예술적 스타일을 모색하는 과정으로 나아가는 영광스러운
마지막 걸음이었다. 이미 워홀은 미국 소비사회의 시각적 언어
를 모방하면서 자기만의 예술세계를 다져나가는 중이었다. 그가
빌려온 이미지는 다시금 다양한 의미를 띠게 되었다. 작품을 제
작하는 과정에서 작가의 간섭을 없애, '조립 공정'처럼 보이는
효과를 더하는 것이 워홀의 목표였다. 그렇게 하면 이미지, 생산
품, 모방작 사이의 간극을 좁힐 수 있었다. 이를 위한 방법이자
그 이상의 효과를 내는 것이 실크스크린 기법이었다. 그 덕분에
워홀은 상업적으로 쓰이는 경박스러울 정도로 강렬하고 인공적
인 색채를 활용할 수 있었다. 그에게 강렬한 색채란 야수파처럼
대상에 대한 감정을 표현하기 위한 수단이 아니라, 대중문화에
서 흔히 볼 수 있는 색을 흉내 내기 위한 방편이었다.

　〈메릴린 먼로 이면화〉는 먼로가 영화 〈나이아가라(Niagara)〉
(1953)를 촬영할 당시 찍은 홍보용 사진을 이용해 첫선을 보였
다. 워홀은 실크스크린 전사 과정대로 사진에 글루를 칠한 다음
실크판에 부착했다. 그다음에는 그의 설명에 따르면 "잉크를 고
루 발라 글루가 닿는 부분을 제외한 곳에 스며들게 한다. 그렇게
하면 똑같은 이미지를 얻을 수 있지만, 조금씩 차이가 생긴다".
워홀은 작품을 제작하는 과정을 즐겼다. 그의 말에 따르면 "아주
간단하면서도 불확실한 작업이었다. 작업을 할 때마다 스릴을
느꼈다". 지난날 뒤샹, 다다이스트, 초현실주의 작가들이 착안한
즉흥성과 우연성의 결합으로 빚어지는 효과, 여기에 반복되는
작업과 유명인에 대한 워홀의 애정이 더해졌다.

　두 개의 패널로 이루어진 〈메릴린 먼로 이면화〉는 각각 원

그림 51
앤디 워홀 〈메릴린 먼로 이면화〉
1962년

본 사진을 실크스크린 기법으로 25회씩 찍어낸 이미지로 구성
되었다. 이미지들은 마치 우표처럼 한 줄에 다섯 점씩 정렬했다.
왼쪽 패널에는 주황색 배경과 대조를 이루는 금발에 자주색 얼
굴의 먼로가 벌어진 입술 사이로 이를 드러내며 미소를 머금고
있다. 완벽한 아름다움, 태평스러운 행복이 공존하는 동떨어진
세상이다. 이는 영화계의 인사들과 대중잡지 편집자들이 만들어
놓은 먼로라는 인물에 대한 환상을 압축한 이미지이다. 오른쪽
의 흑백 패널은 왼쪽의 것과 강렬하게 대비된다.

　　오른쪽에 보이는 스물다섯 명의 먼로 역시 같은 원본을 이
용해 찍어낸 것이다. 그러나 즐거워 보이는 왼쪽의 먼로와 달리
우울하고 고뇌에 찬 모습이다. 오른쪽의 먼로는 얼룩지고 흐릿
하다. 거의 분간이 안 될 정도로 희미한 이미지들이다. 흑백의
먼로는 불과 몇 주 전에 일어난 먼로의 죽음을 암시한다. 또한
유명세에 대한 대가로 인해 결국에는 정체성과 자아의식, (먼로

의 경우에는) 생에 대한 열정까지 잃게 되는 위험한 게임을 상
징한다. 〈메릴린 먼로 이면화〉에는 오스카 와일드의 소설 『도리
언 그레이의 초상』과 닮은 구석이 있다. 왼쪽의 먼로는 영원히
늙지 않는다. 언제까지고 젊고 아름다우며 육감적이고 쾌활하
다. 오른쪽의, 말하자면 다락방에 갇힌 먼로는 (실크)스크린에
비친 아름다운 미모를 잃어버리고 유령처럼 몰락한 모습을 보
여준다.

　〈메릴린 먼로 이면화〉는 워홀을 상징하는 작품 중 하나이
다. 그리고 이번에도 어김없이, 작품에 기여한 것은 워홀의 천재
성만은 아니었다. 어느 날, 버턴 트리메인(Burton Tremaine)이라는
수집가가 아내와 함께 뉴욕의 작업실로 찾아왔다. 워홀이 작업
중인 작품을 구경하기 위해서였다. 워홀은 이들 부부에게 실크
스크린 기법으로 찍어낸 먼로의 이미지들을 모아 만든 작품 두
점을 보여주었다. 하나는 컬러, 하나는 흑백으로 된 것이었다. 그
림을 본 트리메인 부인은 두 개를 함께 놓아 '이면화'로 만들면
어떻겠냐고 제안했다. "아, 좋아요." 워홀의 반응이었다. 워홀이
선뜻 충고를 받아들이는 통에 부부는 두 그림을 모두 사들일 수
밖에 없었다. 그들은 적절한 절차에 따라 그렇게 했다.

　이면화는 영리한 아이디어였다. 이는 보통 교회에서 쓰는
제단화의 일종으로, 현대인들이 신처럼 떠받드는 사랑스러운 은
막의 여배우를 기리는 워홀의 작품에도 들어맞는 것이었다. 다
른 한편으로 〈메릴린 먼로 이면화〉는 기회주의에 영합한 작품을
대표하기도 했다. 워홀은 얼마 전 작고한 먼로의 명성, 그리고
그녀를 향한 대중의 애정을 작품에 이용했다. 약물 과다복용으
로 세상을 떠난 먼로에 대한 사람들의 애착은 여느 때보다 강했
다. 워홀은 먼로를 상품화했고, 그 결과는 바람직한 것이었다. 워

홀은 상업화된 대량생산 시장의 교활한 술책을 낱낱이 드러내고자 했다. 그가 먼로를 상품화한 것은 부인할 수 없는 사실이었지만, 대중문화를 생산하고 소비하는 이들 역시 마찬가지였다. 돈, 그리고 돈에 대한 미국인들의 욕심. 워홀의 관심사는 이 두 가지였다. 이런 맥락에서 악명 높은 발언을 하기도 했다. "훌륭한 사업이야말로 최고의 예술이다." 사람들의 공분을 사고 그들을 자극하는 말이지만, 그의 작품을 생각해보면 수긍이 가는 말이기도 하다.

앤디 워홀은 소비사회를 하나의 주제로 삼는 한편, 소비사회의 방식까지 이용한 독보적인 예술가였다. 그는 심지어 '앤디 워홀'이라는 이름을 하나의 브랜드로 승화시키는 정도에까지 이르렀다. 워홀은 그가 이야기하고자 했던 모든 것, 곧 탐욕스럽고 명성에 집착하는 세상의 화신이 되었다. "워홀을 산다"는 사람들의 말은 워홀에게 쾌감을 안겨주었으리라. 대중이 원하는 것은 앤디 워홀이 그린 작품이 아니라 '워홀' 그 자체였다. 다시 말해, 그들이 예술작품이나 물건을 사들일 때에 중요한 것은 지적, 미학적 기준이 아니었다. 그들에게 중요한 기준은 오직 하나, 사회적으로 유명하고 돈이 될 만한 브랜드 제품 여부였다. 그런 것이야말로 현명한 소비였다. 실제로 워홀이 작품을 직접 제작하지 않았다는 사실은 중요치 않았다. 워홀이 멋없지만 재기발랄하게 '팩토리(The Factory)'라 이름 붙인 작업실에서 만들어진 작품이라는 것이 입증되기만 한다면 문제 될 것은 없었다. '팩토리'는 작품을 제작하는 상업적인 방식을 대놓고 드러내는 이름이었다.

판에 박힌 듯 똑같은 이미지에 안착하기 전, 워홀은 만화 캐릭터를 이용한 실험도 해보았다. 〈슈퍼맨(Superman)〉(1961) 같은 작품에서는 만화의 한 컷을 확대한 다음, 그래픽 스타일을 그

대로 흉내 내어 재현했다. 그 당시 만화를 이용한 작품과 직후에
워홀에게 부와 명성을 안겨준 작품 사이에는 약간 다른 점이 있
었다. 어쩌면 워홀이 만화를 이용한 작업으로 보다 일찍 출세할
방법을 찾았을지도 모를 일이다. 워홀과 같은 시대에, 같은 도시
에 살며 같은 작업을 했던—더 잘해냈던 다른 예술가가 없었다
면 말이다.

　　로이 리히텐슈타인(Roy Lichtenstein, 1923~1997)은 한때 잠깐
동안 예술과 인연을 맺은 적이 있었다. 순수미술을 공부하고 가
르치기도 했으며, 수년간 종류와 완성도 면에서 천차만별인 순
수미술 작품을 내놓기도 했다. 하지만 워홀이 그랬듯, 리히텐슈
타인 역시 스스로 생각하기에 흡족하거나 독창적인 스타일을
찾지 못한 터였다. 그러던 중 1961년 우연한 기회에 만화를 접
하게 된다. 리히텐슈타인은 만화 속에서 극적인 장면을 골라 오
려낸 다음 꼼꼼하게 색칠했다. 그러고는 캔버스에 투사해 더 커
다랗게 다시 그린 뒤 구성을 조금 손보고 색을 입혔다. 그렇게
해서 처음에 오려낸 그림과 모양은 거의 같지만 크기는 큰 그림
이 탄생했다.

　　분명 만화는 급속도로 확산되는 팝아트 예술가들이 탐구해
야 할 영역이었다. 리히텐슈타인과 워홀(그리고 제임스 로젠퀴
스트라는 또 다른 작가)이 거의 동시에 같은 아이디어를 떠올린
것도 그런 이유 때문이었다. 그러나 두 사람의 기술적 접근방식
은 달랐다. 리히텐슈타인은 만화의 그래픽 스타일, 폰트, 말풍선
을 베낀 것은 물론, 그런 것들을 만들어내는 인쇄 과정까지 따라
했다.

　　1960년대의 컬러 만화들은 '벤데이 점(Ben-Day Dots)'이라
는 인쇄술을 사용했다. 조르주 쇠라의 점묘법과 같은 원리를 따

른 것으로, 일정한 간격을 두고 흰색 표면 위에 색점을 찍는 방식이었다. 사람의 눈은 점들 주변의 '빛'을 인식하는 동시에, 이를 맞닿아 있는 다른 색점들과 뒤섞어 받아들인다. 인쇄업자에게도, 만화가에게도 이득이었다. 인쇄업자는 모든 종이에 잉크를 입힐 필요 없이 색점만 찍으면 될 일이었다. 당연히 이문이 더 많이 남는 방법이기도 했다.

리히텐슈타인은 이 방법을 따라 하는 과정에서 자신의 트레이드마크라 할 수 있는 스타일을 발견하게 된다. 1961년 가을, 그는 뉴욕에 유명한 갤러리를 소유한 레오 카스텔리에게 새로운 작품을 보여주러 갔다. 영리한 카스텔리는 리히텐슈타인의 작품을 마음에 들어했다. 이 화랑 주인은 워홀 역시 비슷한 노선을 추구하는 중이라는 사실을 알고 있었다. 그랬기에 얼마 전 보았던 리히텐슈타인의 작품에 대한 이야기를 워홀에게 들려주었다. 워홀은 곧장 그의 작품을 보러 갔다. 한참 동안 작품을 바라보던 워홀은 이후 만화를 이용한 작품은 영영 만들지 않기로 다짐했다.

페이스북이나 구글, 제임스 본드처럼, 성공할 수 있는 멋진 아이디어는 오직 하나뿐이다. 이번에는 리히텐슈타인이 그 주인공이었다. 이전에 작업한 모든 작품을 파기한 리히텐슈타인은 차별성 있는 벤데이 점 기법을 이용해 만화를 흉내 낸 작품을 만드는 데에 힘을 쏟기로 했다. 그렇게 몇 주 뒤에 레오 카스텔리가 의뢰한 작품을 전달했다. 역시나 만화에서 영감을 받은 작품이었다.

리히텐슈타인은 작품의 소재로 삼은 대중적인 미술계에서 순식간에 영웅으로 떠올랐다. 카스텔리의 청으로 처음 제작한 작품은 눈 깜짝할 사이에 팔려나갔다. 그다음 해에는 전시회가

열리기도 전에 화랑에 걸어둔 그의 모든 작품이 새 주인을 찾았다. 작품에 담긴 철학적이고 심오한 저의가 사람들을 끌어당긴 것일까? 리히텐슈타인은 현대사회가 추구하는 완벽한 이상을 과장스럽게 표현함으로써 맨해튼 상류층의 돈 많은 수집가들을 비난했다. 정작 그들은 이러한 방식을 마음에 들어했을까? 그의 작품은 아무런 생각도 하지 않고 무감하게 살아가는 자신들에 대한 신랄한 풍자였건만, 그런 사실을 알았더라도 작품을 사들였을까? 리히텐슈타인의 작품에는 서사와 영웅은 있되, 결말이 없다는 사실을 알고 있었을까? 대량으로 생산되는 무가치한 대상을 모방한 작품 때문에 거금을 쓰다니, 모순적인 상황이 아닐까? 리히텐슈타인의 작품에 구름 떼처럼 모여든 사람들은 작품에 담긴 재미와 공간을 산뜻하게 해주는 효과에 끌린 것이었을까?

리히텐슈타인의 작품(그림 52 참고)은 추상표현주의와는 아무런 관련성도 없다. 폴록과 로스코가 실존적 감정을 다룬 반면, 리히텐슈타인과 워홀은 순전히 물질적 대상에만 집중했다. 작업 과정에서 작가의 흔적을 몽땅 지워버린 것도 둘의 공통점이다. 리히텐슈타인은 여기서 한 걸음 나아가, 추상표현주의를 패러디한 작품 〈붓질(Brushstroke)〉(1965)을 선보였다. 추상표현주의에서는 개인의 감정을 표현하는 붓질을 중요한 제스처로 여기지만, 리히텐슈타인은 이를 인간미가 배제된, 대량생산으로 만들어진 객관적인 대상으로 바꾸었다. 파올로치와 해밀턴이 '미국적인 것'을 팝아트의 주제로 삼았듯, 이후 영국의 팝아트 작가들도 마찬가지의 행보를 보였다.

피터 블레이크(Peter Blake, 1932~)의 가장 유명한 팝아트 작품은 회화도, 조각도, 레디메이드도, 아상블라주도 아니다. 1967년, 세계적으로 유명한 팝 밴드 비틀스는 영국 화가 블레이크에

게 후속 앨범의 표지 디자인을 의뢰했다. 블레이크가 제안을 받아들이자 비틀스는 매우 기뻐했다. 그리하여 그가 제작한 〈Sgt. Pepper's Lonely Hearts Club Band〉의 앨범 커버는 세기에 남을 만한 아이콘이 되었다. 커버에는 영화배우, 소설가, 철학자, 시인, 운동선수, 탐험가 들이 등장한다. 그 가운데에 비틀스 멤버들이 있다. 강렬한 색, 비꼬는 유머, 이곳저곳에 보이는 유명인은 블레이크 작품의 특징이다. 이는 또한 팝아트의 일반적인 특징이기도 한데, 이러한 요소들을 예술적으로 교묘히 결합하는 방법으로 예술과 기업을 비판한다.

그림 52
로이 리히텐슈타인 〈Whaam!〉
1963년

스웨덴 태생 미국 예술가 클래스 올덴버그(Claes Oldenburg, 1929~)는 예술과 상업 간의 경계를 기막힌 방법으로 무너뜨렸다. 올덴버그는 (예일 대학에 다니던 시기 외에는) 시카고에서 자라고 공부했으며, 1950년대 중반에 뉴욕으로 옮겨 전위예술을 꾀했다. 1961년에는 로어 이스트사이드의 부지를 한 달간 임대해 〈가게(The Store)〉(1961)라는 설치미술을 선보였다. 가게 뒤에서는 자신의 사업을 위한 '제품'을 만들었다. 이 사업은 빌딩 앞에 '개

업한' 제대로 구색을 갖춘 소매점이었다. 올덴버그는 〈가게〉에 모자, 드레스, 속옷, 셔츠, 케이크 등 온갖 종류의 물건들을 갖다 놓았다. 하나같이 다른 가게에서 살 수 있는 것들이었다.

한 가지 다른 점이 있다면 올덴버그가 만든 제품들을 판매하는 것이었다. 그 제품들은 입을 수도, 사용할 수도, 먹을 수도 없었다. 섬세한 순면이나 훌륭한 식재료로 만든 것도 아니었다. 철조망, 회반죽, 모슬린, 끈끈한 물감 덩어리가 제품의 원료였다. 올덴버그는 아무렇게나 만든 제품들을 천장에 매달거나, 벽에 기대어 쌓아놓거나, 〈가게〉 한복판에 내팽개쳐놓았다. 가게 안은 흡사 악마의 동굴 같았다. 욕망의 대상으로 잘못 팔리는 쓸모없고 불쾌한 물건들이 가득한 공간이었다. 물론 이는 올덴버그가 '제대로 된' 가게에 있을 법한 물건들을 가득 채우면서 강조하고 싶은 점이기도 했다. 제품, 아니 어쩌면 시내 한복판에 설치한 '조소'라 해야 하는 것들에는 가격을 매겼다. '드레스'는 349.99달러, '케이크'는 199.99달러였다.

팝아트의 철학을 수용한 이러한 운동은 당연한 결과를 낳았다. 올덴버그는 도심 한가운데에 시판 중인 제품과 예술품을 뒤섞었고, 이는 대성공을 거두었다. 큐레이터와 수집가 들은 〈가게〉 안으로 우르르 몰려들었다. 물론, 물건을 사기 위해서였다. 세간의 존경을 받는 작가인 올덴버그는 작품마다 할인가를 붙였다. 누구나 그렇겠지만, 예술계 인사들 역시 할인판매 제품을 거부하지는 못했다.

1년 뒤인 1962년에는 전환점을 맞은 워홀과 리히텐슈타인이 주류 미술 내에 팝아트를 정착시켰다. 그리고 그해, 올덴버그는 〈모든 것이 들어 있는 두 개의 치즈버거(Two Cheeseburgers, with Everything)〉라는 전형적인 팝아트 작품을 내놓았다. 기발하면서

도 평범한 작품에서 정크푸드인 햄버거는 세련된 예술이 되었다. ('모든 것이 들어 있는'이라는 단서를 단) 햄버거는 소비문화의 축소판이다. 삽시간에 먹어치울 수 있는 음식을 만드느라 오랜 시간을 쏟아야 한다는 점, 먹음직스러워 보이지만 실제로는 회반죽과 에나멜로 만든 조소라는 점 등, 작품에는 숱한 모순이 있다. 올덴버그의 치즈버거는 소비지상주의 생활방식의 본질에 도사린 광기를 고스란히 드러내고 그 매력을 과장하는 방법으로 물질만능주의를 비난하는 동시에 찬양한다. 만족도는 보장되어 있지만 영영 손에 넣을 수 없는, 환상 속의 음식이다. 하지만 예술작품이라는 면에서 볼 때 생명력을 가지며, 쾌락과 양분을 줄 것도 확실하다.

〈가게〉는 큐레이터들이 '환경' 또는 '설치'라 명명한 것과 관람객이 상호교류할 수 있게 만든 극적 장치로, 가게에 들어간 사람들은 쇼의 주인공이 된다. 작품의 일부로서 인간미가 풍기는 실제 사건을 만들어낸다는 아이디어의 뿌리는, 1950년대 후반 올덴버그가 작품활동을 시작했던 무렵에서 찾을 수 있다. 당시 올덴버그는 '해프닝(Happening)'이라는 실험적 집단에 속해 있었다. 실시간으로 펼쳐지는 퍼포먼스 내에서 작가들이 하는 행동은 하나의 사건인 동시에 작품이 되었다. '해프닝'은 미래주의자 마리네티의 공격적인 어투, 분노로 가득한 다다이스트들의 무의미한 시어, 무의식에 접근하고자 했던 초현실주의자들의 천연덕스럽고 별난 행동에 그 기원을 두고 있다.

올덴버그가 참여한 해프닝은 보통 '설치'라고 설명하는 별난 퍼포먼스를 벌였다. 그러한 행동에는 즉흥적이고 단발적인 팝아트 특유의 감성이 반영되어 있었다. 관객들의 눈앞에서 펼쳐지는 퍼포먼스는 극단적인 기행을 바라보는 시각에 따라 급

진적이기도, 광적이기도 한 것이었다. 하지만 다른 한편으로 해 프닝은 지속적으로 예술의 경계를 구분하기 위한 대장정 중 건 전하고 진지한 발전을 이루기도 했다. 로버트 라우센버그도 올 덴버그와 더불어 해프닝의 초창기 멤버였으나, 핵심 멤버는 앨 런 캐프로(Allan Kaprow, 1927~2006)였다. 상대적으로 이름이 덜 알 려져 있었지만 생각이 깨인 캐프로에 얽힌 일화가 하나 있다. 리 히텐슈타인이 벤데이 점 방식을 계속 고수해야 할지 고민하고 있을 때였다. 캐프로는 그에게 이런 충고를 건넸다. "예술이 꼭 예술다운 예술로 보여야 할 필요는 없네."

이는 캐프로 본인이 되새기던 훌륭한 충고이기도 했지만, 한편으로는 새로운 미술운동을 낳았다.

17

아이디어의
정면 승부

개념미술/
플럭서스/
아르테 포베라/
행위예술
1952년 이후

Conceptualism/
Fluxus/
Arte Povera/
performance Art

　개념미술은 대중이 가장 회의적인 반응을 보이는 현대미술의 하나이다. 2009년 테이트모던 갤러리에서 무리 지어 힘껏 소리치는 사람들(파올라 피비의 〈1000〉), 촛불 한 자루만 밝히고 땀띠분으로 가득 채운 채 그 안을 걷도록 한 어두운 방(브라질 작가 시우도 메이렐레스의 설치미술 작품 〈불안한(Volatile)〉) 같은 작품들이다. 흥미롭고 시사하는 바도 있지만, 이런 것들을 예술이라 할 수 있을까?

　그렇다, 예술이다. 개념미술 작품에 담긴 의도, 유일한 목적, 그 기반은 보는 이로 하여금 작품을 판단케 하는 것이기 때문이다. 이러한 작품들이 현대미술에서 발휘하는 영향력은 아이

디어의 독창성으로 판단할 수 있다. 개념미술에서 물리적 작품의 창작은 별로 중요하지 않다. 물론 그렇다고 해서 낡은 누더기를 아무렇게나 만들어 내밀어도 된다는 뜻은 아니다. 미국 예술가 솔 르윗(Sol LeWitt)은 1967년 〈아트포럼(Artforum)〉에 게재한 기사에서 다음과 같이 지적했다. "개념미술은 개념이 훌륭할 경우에만 훌륭하다."

개념미술의 아버지는 마르셀 뒤샹이다. 1917년에 내놓은 '소변기'를 비롯해 레디메이드 작품들 덕분에 전통과의 단호한 결별이 가능했으며, 동시에 무엇을 예술이라 할 수 있고 또 예술은 어떤 것이어야 하는지 재고해보게 되었다. 도발적으로 등장한 뒤샹 이전의 예술품은 대개 미적, 기술적, 지적으로 뛰어난 인공물로, 액자에 넣어 벽에 걸거나 근사하게 받침대 위에 세워 전시할 수 있는 형태의 것이어야만 했다. 예술가가 고유한 생각과 감정을 표현하는 과정에서 고지식한 표현수단이라는 테두리에 갇히지 말아야 한다는 것이 뒤샹의 논지였다. 그에게는 개념이 최우선이었으며, 그것을 가장 잘 표현할 수 있는 수단은 추후에 고려해야 할 문제였다. 소변기를 통해 자신의 주장을 개진한 뒤샹은 오로지 회화 또는 조소로만 구분되었던 예술을 작가의 재량에 따라 좌우할 수 있는 것으로 바꾸어놓았다. 이제 아름다움은 작품의 필수 요소가 아니었다. 그보다 중요한 것은 개념이었다. 작가는 자신이 선택한 다양한 방식으로 개념을 구현할 수 있었다. 그 방법은 크게 소리치는 1000명의 군중일 수도, 혹은 땀띠분으로 가득 채운 공간일 수도 있었다. 그 밖의 다른 방법으로 작가 자신의 몸을 수단으로 삼을 수도 있었으며, 이는 개념미술의 한 장르인 '행위예술'로 알려지게 된다.

2010년 봄, 뉴욕 현대미술관은 마리나 아브라모비치(Marina

Abramović, 1946~) 회고전을 열어 그녀가 40년간 행위예술가로 걸어온 길을 조명했다. '흥미롭기는 해도 구색을 맞추기 위한 전시로군.' 누군가는 이렇게 생각했을지도 모를 일이다. 뉴욕 현대미술관 같은 대규모 미술관에서는 '피카소 특별전'이나 '모네 걸작전'처럼 대중이 좋아하고 돈이 될 만한 프로그램과 균형을 맞출 요량으로 이런 식의 전문성이 돋보이는 미술전을 계획한다. 행위예술의 특징을 생각해보면 당연한 일이기도 하다.

　　행위예술은 규모가 작고 아기자기한 장소에 적합한 편이다. 아니면 거리에서 엉뚱하고 발랄한 '간섭행위'로 펼쳐지기도 한다. 세계적으로 손꼽히는 규모를 자랑하는 현대미술관인 뉴욕 현대미술관에서 주요 행사로 선보일 만한 것은 아니다. 행위예술은 마치 순수미술의 게릴라군 같은 것이어서, 예상치 못한 장소에서 불쑥 튀어나와 기이한 존재감을 발산한다. 그리고는 도무지 신뢰가 가지 않는 소문, 전설 속으로 사라져버린다. 미술관들이 행위예술을 프로그램의 일부에 포함한 것은 극히 최근의

"참, 상주 작가
밥 주는 것도 거르지 마세요."

일이다. 아브라모비치 회고전은 여전히 매우 특별한 경우였다. 한 가지 알아두어야 할 것이, 미술관의 입장에서 행위예술은 선보이기가 매우 까다롭다는 점이다. 한 예로, 작가는 행위예술을 위해 상주해야 할 터인데, 순백색으로 칠한 화랑의 널찍한 공간을 어떻게 채울 것인가? 제아무리 뛰어난 예술가인 아브라모비치라 하더라도, 공간을 채울 몸은 하나뿐인데 말이다. 나아가, 단발성으로 특정한 때와 장소에 맞춰 즉흥적으로 구상한 행위예술 작품들로 어떻게 회고전을 꾸릴 것인가? 이러한 작품들을 온전하게 하는 요소는 관람객이 반드시 그 자리에 있어야 한다는 사실이며, 이는 작품의 매력 요소이기도 하다.

하지만 알다시피 예술가와 기획자 들이 작품을 논리적으로 기술해 그 내용을 공개한다면 행위예술은 존재할 수 없다. 뉴욕 현대미술관이 주최한 마리나 아브라모비치 회고전에는 개념미술의 철학이 그대로 살아 있었다. 아브라모비치는 특정한 시간대에 한 곳에서만 나타날 수밖에 없는 문제점을 해결할 방편으로 자신을 대신할 사람들을 고용했다. 그들은 미술관 이곳저곳에서 그녀의 행위예술을 유려하게 재현했다. 동시에 아브라모비치는 〈작가가 여기에 있다(The Artist Is Present)〉(2010)라는 신작을 선보이는 데에 몰두했다. 뉴욕 현대미술관의 넓은 아트리움 한복판에는 목재 의자 두 개와 작은 테이블이 배치되었다. 아브라모비치는 의자에 앉았다. 맞은편 의자는 비어 있는 상태였다.

그녀는 미술관이 개장하는 7시간 30분 동안 의자에 앉아 있었다. 움직임도, 중간 휴식도 없었다(심지어 화장실에도 가지 않았다). 회고전이 진행되는 11주 내내 이 과정은 충실히 이행되었다. 관람객 중 원하는 사람은 선착순으로 아브라모비치의 맞은편에 앉아, 그녀가 보여주는 매일같이 자리를 지키는 행위

예술을 지켜볼 수 있었다. 원한다면 얼마든지 오랫동안 의자에 앉아 있어도 되지만, 말은 하지 말아야 했다. 실제로 이 규칙을 번거롭게 여긴 사람이 몇이나 되는지는 모르지만, 그런 사람은 많지 않은 듯했다.

그도 그럴 것이, 경이로운 작품이었다. 〈작가가 여기에 있다〉는 가장 인기 있는 전시작이 되었다. 뉴욕에서는 이 작품을 두고 말들이 많았다. 말없이 작가와 함께 앉아 있으려고 몰려든 사람들이 줄지어 섰다. 1분 혹은 7시간 내내 자리를 지키는 사람도 있었다. 꾹 참고 줄을 서 있던 뒷사람들로서는 분통 터질 만한 일이었다. 하늘하늘한 롱드레스를 입은 아브라모비치는 미술관에 전시된 조각상처럼 수수께끼 같은 표정을 지은 채 앉아 있었다. 전하는 이야기에 따르면, 그 맞은편에 앉았던 사람들은 벅찬 감동을 느꼈다. 비 오듯 눈물을 쏟아내는 이도, 지금껏 몰랐던 자신의 일부를 발견한 이도 있었다.

결과적으로, 아브라모비치 회고전은 구색 맞추기용 전시가 아니었다. 회고전은 맨해튼에 있는 이 현대미술의 성지에서 기획한 전시 중에서도 손꼽히는 성공을 거두었다. 그간 거쳐간 피카소, 워홀, 반 고흐 회고전 같은 초특급 전시회에 견주어도 손색없을 만큼 성공적인 전시였다. 아브라모비치는 그리 유명한 예술가가 아니었다. 게다가 세간에서는 행위예술 전시회를 두고, 현대미술 애호가를 겨냥해 기획한 정체불명의 곁다리 프로그램이라 생각했다. 그렇기에 이는 놀라운 성과였다. 10년 전 현대미술관 관장들에게 마리나 아브라모비치에 대해 물었더라면, 대다수는 멍한 표정을 지었을 것이다. 그녀가 주류 예술계에서 이름을 알린 것은 불과 몇 년 사이의 일이다.

그렇다면 당연한 질문을 던질 수밖에 없다. 특히 마리나 아

브라모비치를 비롯해 일반적인 행위예술을 대중이 받아들이게
된 계기는 무엇일까? (A급 유명인사는 물론) 많은 이들이 그녀
의 전시를 보기 위해 뉴욕 현대미술관으로 몰려든 까닭은 무엇
일까?

한 가지 답은 '유행'이다. 오늘날 행위예술은 전위적 대중
문화를 선호하는 이들 사이에서 인기를 끌고 있다. 행위예술과
관련이 있거나 행위예술을 차용한 인물로는 가수 비외르크
(Björk), 레이디 가가, 앤터니 헤거티, 배우 윌럼 대포, 케이트 블
란쳇, 그리고 무언극으로 유명한 배우이자 코미디언인 사샤 배
런 코언(Sacha Baron Cohen) 등이 있다. 이 중 코언은 보랏(Borat), 알
리 지(Ali G), 브루노(Bruno) 등 다양한 자아로 분해 평범한 사람
들을 도발함으로써 반응을 이끌어내거나 진실을 드러내려 한다.
이는 1960년대에 활동한 행위예술가들의 괴팍한 행동에서 기원
을 찾을 수 있는 연극적 접근이다. 심지어 오늘날 정신 사나운
헤어스타일과 쿠튀르풍 의상으로 런웨이를 활보하는 패션모델
만 보더라도, 아브라모비치를 위시한 행위예술가들이 선보인 작
품들과의 연관성을 알 수 있다.

대중문화계 인사들이 행위예술이라는 시류에 동참할 무렵,
전 세계적으로 유명한 현대미술관들 역시 여기에서 빠지지 않
았다. 2000년대 초, 런던 테이트모던 갤러리 등에서 활동하는 젊
은 큐레이터들은 특히 행위예술을 중심으로 한 전시 프로그램
을 연구, 개발하기 시작했다. 그동안 행위예술을 간과해왔다는
깨달음, 그리고 이제 막 발전하기 시작한 축제 시장처럼 다수가
참여하는 이벤트 중심 문화가 급속도로 인기를 끌고 있는 현실
을 반영한 움직임이었다. 음악 페스티벌이나 도서전처럼 실시간
으로 펼쳐지는 예술들이 한자리에 모이니, 나이를 불문한 이들

이 일종의 '아트 엔터테인먼트'를 좇아 모여들면서 큰 사업이 되었다.

　이런 식의 분위기는 대형 미술관들이 더욱 성장해갈 수 있는 밑거름이 되었다. 10에서 20년 사이에 무감하고 침울한 학구적 기관이던 미술관들은 유쾌하고 산뜻한 가족 친화적 관광지로 거듭났다. 미술관 측에서는 새로이 선보이는 실시간 공연인 행위예술을 미끼로 많은 관람객을 끌어올 수 있었다. 조금은 색다르고 기발한 여가생활을 찾던 관람객들은 가까운 현대미술관에서 소기의 목적을 달성했다. 이는 관객의 참여를 유도하는 극장, 플래시몹, 일주일 내내 진창에서 뒹굴며 즐기는 페스티벌 등 엔터테인먼트 업계에서 빠른 속도로 성장세를 보이는 '경험 중심' 시장의 일부였다. 미술관에 들어찬 관람객들은 몰입형 예술에 참여했다. 미술관은 사람들에게 재미를 안겨주고, 대중과 소통하고 싶어하는 행위예술가들에게 중요한 기반이 되었다.

　1950년대 초 노스캐롤라이나의 블랙마운틴 대학에서는 '해프닝'이라는 해괴한 집단이 생겨났다. 개념미술의 근간이 된 해프닝은 다양한 유형의 예술을 즉석에서 보여주었는데, 애초의 시작은 학생과 교사 및 일부 유명인 들의 공동 작업이었다. 예술가 로버트 라우센버그, 그의 친구이자 작곡가인 존 케이지, 그리고 케이지의 연인이자 안무가로 당시 대학에서 학생들을 가르치고 있던 머스 커닝햄(Merce Cunningham)이 해프닝의 수장들이었다. 1952년 어느 날 저녁에 해프닝의 공연이 펼쳐졌다. 공연은 커닝햄의 무용, 라우센버그의 회화 전시와 빅트롤러(초기 레코드 플레이어) 틀기, 사다리 꼭대기에 선 케이지의 강의로 구성되었다. 강연을 맡은 케이지는 으레 그랬듯 일정 시간 동안 아무 말도 하지 않았다.

지금은 흔히 접할 수 있는 미술대학 학생들의 과제물처럼 보이지만, 세 명의 참가자는 이를 흔치 않은 공연으로 만들었다. 공연의 주축은 존 케이지의 강의였다. 일종의 화면조정장치인 그의 행위를 중심으로 이런저런 움직임이 전개되었다. 모든 행동은 케이지가 강의를 하는 동안 이루어졌다. 게다가 참가자 중 구체적인 시간이나 순서를 명시한 이는 아무도 없었다. 모두 자신의 역할에만 충실하면 되었다. 잇따른 혼란을 안겨준 공연은 돌풍을 일으켰다. 이로써 행위예술은 조심조심 대중 앞으로 첫 발자국을 내디딘 셈이었다.

성공적인 공연 뒤에, 케이지와 커닝햄, 라우센버그는 새로운 공동 프로젝트에 착수했다. 라우센버그는 무대를 디자인하고, 케이지는 작곡을 맡고, 커닝햄은 그 곡에 맞춰 춤을 선보이기로 했다. 그 무렵 고무된 분위기에 힘입은 케이지는 블랙마운틴 대학 공연과 같은 해에 따로 콘서트를 열었다. 음악사에 길이 남을 악명 높은 공연이었다. 1952년, 뉴욕 우드스톡의 매버릭 홀에서 전설적인 콘서트가 펼쳐졌다. 먼저 피아니스트 데이비드 튜더가 무대 위로 걸어나와 피아노 앞에 앉았다. 콘서트홀 내에는 기대에 찬 흥분이 가득했다. 개성 강한 작곡가로 이제 막 유명세를 타던 존 케이지의 신작을 들을 수 있으리라, 청중은 기대했다. 그러나 케이지의 신작 〈4분 33초〉 앞에서는 자유로운 영혼을 지닌 뉴욕의 히피족들조차 할 말을 잃고 분노했다. 연주 시간 내내 아무런 소리도 없었다. 공연 내내 튜더는 정신 나간 좀비처럼 피아노 앞에 앉아 있었다. 손가락 하나도 까딱하지 않았다. 건반을 두드리지도 않았다. 유일하게 취한 동작이라고는 의자에서 일어나 무대 밖으로 나간 것뿐이었다.

청중은 의문이었다. 케이지는 어째서 자신에게 호의적인

청중에게 침묵뿐인 곡을 들려주는 무모한 행동을 했을까? 어찌
하여 그토록 무례했을까? 〈4분 33초〉는 침묵이 아니라는 것이
케이지의 대답이었다. 그 어떤 것도 침묵뿐일 수는 없다는 게 그
의 생각이었다. 케이지는 〈4분 33초〉가 초연되는 동안 밖에서
부는 바람 소리, 뒤이어 지붕을 두드리는 빗방울 소리를 들었다.
내가 문제의 곡을 '들은' 것은 그로부터 오랜 시간이 지난 뒤였
다. 케이지는 오랫동안 함께 작업한 파트너로, 파격적인 안무와
율동으로 명성을 떨치며 이제는 현대무용계에서 존경받는 인물
이 된 머스 커닝햄에게 〈4분 33초〉를 헌정했다. 곡이 연주되는
동안 케이지는 빨간색 안락의자에 꼼짝 않고 앉아 있었다.

1952년 케이지의 공연을 둘러싼 풍문이 퍼져나갔다. 이내
독창적인 그의 소리를 인정하는 열성적인 예술가 팬들이 생겨
났다. 케이지를 숭배하는 이들 중에는 미국의 화가이자 지식인
앨런 캐프로도 있었다. 뉴욕의 '사회연구를 위한 새 학교(New
School for Social Research)'에서 케이지의 작곡 수업을 접한 캐프로
는 케이지의 관심사인 선종(禪宗) 사상, 그것을 작품의 구성 이론
으로 활용하고자 하는 그의 의지에 동감했다. 나아가, 즉흥성에
담긴 창의적 가능성에 대한 케이지의 신념, 일상 속에서 영감을
얻고자 하는 시도를 존경했다. 캐프로는 예술계에 새로이 도래
할 시대를 나름대로 규정하고자 했고, 이 과정에서 그의 상상력
에 불이 붙었다.

폴록이 세상을 떠나고 2년 뒤인 1958년에 캐프로가 쓴 「잭
슨 폴록의 유산(The Legacy of Jackson Pollock)」이라는 글에는 그의
많은 생각이 담겨 있다. 추상표현주의 회화 기법을 익힌 캐프로
는 잭슨 폴록이야말로 진정한 천재이며, 추상표현주의에서 가장
중요한 인물이라 생각했다. 폴록의 선견지명과 '독보적인 신선

함'에 찬사를 보내고는, "폴록의 죽음과 동시에 우리 안의 무언
가도 죽어버렸다. 우리는 그의 일부였다"라고 표현했다. 뒤이어
"폴록은 회화를 파괴했다"고 단언했다. 바닥에 눕힌 캔버스에 물
감을 튀기거나 떨어뜨리거나 혹은 들이붓는 폴록의 기법을 두
고 일각에서는 '액션페인팅'이라 칭하기도 했다. 하지만 캐프로
는 폴록은 그저 우연히 물감을 도구로 이용한 행위예술가라 주
장했다.

 문제는 폴록의 '빽빽한' 그림 앞에서 관람객이 느끼는 곤혹
스러움이었다. 이 사실은 캐프로도 알고 있었다. 관람객은 그림
속에서 보다 많은 이야기를 발견하고 싶어하지만, 사방으로 막
힌 캔버스라는 작품의 물리적 제약이 이를 방해한다. 이에 대해
캐프로는 캔버스를 없애버리는 대신 "일상적인 공간과 대상, 나
아가 육체, 옷가지 등으로 공간을 채워 보는 사람에게 감동을 준
다"는 해결책을 제안했다. 그리하여 캐프로는 캔버스와 물감 대
신 소리, 움직임, 향, 감촉 등 감각적인 대안으로 꾸린 쇼핑 품목
들을 배치했다. 의자, 식료품, 전자제품, 네온사인, 담배, 물, 낡은
양말, 강아지, 영화 등. 캐프로가 추천한 작품 재료들은 끝이 없
어 보였다. 미래에는 '화가, 시인, 무용수'보다는 '예술가'라는 자
기소개면 충분하리라는 것이 캐프로의 생각이었다.

 1959년 가을, 캐프로는 뉴욕 루번 갤러리에서 다양한 아이
디어를 표현한 작품들을 선보였다. 먼저, 갤러리 내부에 서로 이
어지는 공간 세 곳을 마련해, 각 공간을 반투명 패널로 나눴다.
〈6개의 공간에서 벌어지는 18가지 해프닝(18 Happenings in 6 Parts)〉
(1959)은 제목처럼 여섯 가지 공간으로 구분되며, 각각의 공간에
서는 세 가지 해프닝이 벌어진다. (관람객과 예술가를 비롯한)
모든 참가자들에게는 캐프로가 공연 직전에 구체적인 지침을

적어놓은 카드를 나눠준다. 캐프로는 이 카드로 '점수'를 매겼다. 보다 임의적인 공연을 위해 뒤죽박죽 섞은 카드를 나눠주어, 참가자 전원은 자신이 받을 지침을 미리 알 수 없었다. 그들은 주어진 지침에 따라 공간 내에서 움직이게 되며, 이는 공연의 끝을 알리는 종소리가 들릴 때까지 계속된다. 참가자들에게는 연극이나 오페라, 무용에서 볼 법한 작위적인 과잉 행동을 하지 않도록 요청했다. 그들의 움직임은 '현실 속 상황'을 반영하기 위한 것으로, 사다리 오르내리기, 의자에 앉기, 오렌지 즙 짜기 따위의 일상적인 행동들이다.

존스와 라우셴버그가 미국의 팝아트를 개척하는 동안 캐프로는 실험을 하고 있었다. 그들이 예술을 통해 이루고자 했던 목표는 여러 면에서 비슷했는데, 바로 예술과 현실을 잇고자 하는 것이었다. 이를 위해 존스와 라우셴버그는 상품을 예술로, 캐프로는 보통 사람을 예술로 승화했다. 라우셴버그는 평범한 대상들을 한데 모아 거침없는 서사, 예상치 못한 상호작용을 보여주었다. 비슷한 결과를 위해 캐프로가 택한 수단은 마치 콜라주처럼 한데 모아놓은 다양한 상황에 관람객을 끌어들이는 해프닝이었다. 라우셴버그는 뉴욕의 작업실 부근을 어슬렁거리며 모은 잡동사니로 작품을 만든 반면, 캐프로는 자신이 거닐던 바로 그 '거리'가 하나의 작품이라 여겼다. 그런 까닭에 이런 말을 남기기도 했다. "14번가를 거니는 일은 그 어떤 멋진 작품보다 흥미진진합니다."

신사실주의

지적 호기심이 충만했던 캐프로는 다양한 곳에서 영감을

얻었다. 특히 프랑스 예술가 이브 클랭(Yves Klein, 1928~1962)에게서 많은 영향을 받았다. 클랭의 주요 관심사는 '공(空)'이었다. 무한한 '공'은 머리 위의 하늘일 수도, 발아래의 바다일 수도 있었다. 클랭은 단색으로 그린 거대한 추상화를 통해 '공'에 대한 신비하고 철학적인 사유를 표현했다. 얼마 후에는 오직 한 가지 색, '울트라마린 블루'만을 사용했다. 손수 혼합해 만든 이 색에 애정이 있었던 클랭은 여기에 'International Klein Blue(IKB)'라는 이름을 직접 붙이기도 했다.

이브 클랭은 프랑스 신사실주의(Nouveau réalisme)에 속한 인물이었다. 신사실주의가 '이젤 페인팅'에서 벗어나고자 했다는 점은 당대에 유행한 다른 개념미술 장르들과 같다. 그들의 주장처럼 이젤 페인팅은 이제 '한물간' 방식이었다. 클랭의 〈인체측정(Anthropometries)〉 연작에서는 행위예술에 대한 관심이 드러난다. 여기서 클랭은 IKB 물감으로 캔버스를 칠하는 대신, 세 명의 벌거벗은 젊은 여성 모델들에 직접 물감을 입혀 '살아 있는 붓자국'을 내도록 했다. 우선 클랭은 모델들의 몸에 IKB 물감을 부었다. 몇 걸음 앞 벽에는 미리 거대한 종이를 씌운 흰색 판지를 세워놓았다. 물감이 묻은 벌거벗은 모델들은 자신의 몸을 벽에 대고 누른다. 그렇게 탄생한 작품은 구석기 시대 동굴벽화와 별난 미대생의 침실 벽 사이 어딘가로 분류될 만한 것이었다.

다른 한편에서 클랭은 관람객들에게 파란색 칵테일을 나눠주었다. 그리고 연주자들에게 자신이 작곡한 〈단음 교향곡(Monotone Symphony)〉(1947~1948)을 연주하게 했다. 20분 내내 하나의 화음만이 들리는 곡이었다. 클랭은 1962년 불과 서른넷의 나이에 심장마비로 숨을 거두었다. 이로써 개념미술과 행위예술이 성장할 수 있는 발판을 다지는 데에 크게 기여한 실험적이고

획기적인 그의 예술적 행보는 막을 내리게 되었다.

1950년대 후반, 이탈리아 화가 루초 폰타나(Lucio Fontana, 1899~1968)는 클랭이 앞서 시도했던 초기 청색시대의 단색 회화들을 선보였다. 폰타나 역시 공간과 공이라는 개념을 흥미롭게 여겼고, 클랭과 마찬가지로 화가의 캔버스가 지닌 한계와 힘을 시험하고 거기에 도전하고자 했다. 클랭이 하나의 색만 사용한 작품들을 선보인 반면, 폰타나는 캔버스에 날카로운 칼자국을 내었다. 여기에 '공간주의(Spazialismo)'라는 이름을 붙이고는, 그것이 예술 그리고 과학과 기술 간의 거리를 좁히는 일을 상징한다고 주장했다. 칼자국이 난 작품은 '공간개념(Concetto Spaziale)'이라 명명했다.

폰타나의 작품들은 보는 이의 성질을 돋우는 개념미술이다. 내 경우에는 여러 명의 친구, 지인 들과 함께 폰타나가 난도질한 작품을 감상했는데, 모두 화가 치밀어올라 작품에 삿대질을 해댔다. "어디 한번 말해보라고. 저딴 게 어떻게 예술이란 말인가?!" 글쎄. 예술이 아닐 수도 있다. 그렇더라도 폰타나의 작품은 적어도 생각해볼 만한 가치가 있다.

〈공간개념 – 기다림〉(1960)을 예로 들어보자. 연갈색으로 칠한 캔버스 위에 사선으로 그은 칼자국 안쪽으로 텅 빈 공간이 들여다보인다. 호사가나 사기꾼의 솜씨는 아니다. 그보다는 손재주가 뛰어나고 숙련된 예술가의 솜씨이다. (우주 시대를 상징하는) 깊고 어두운 공간은 캔버스 뒤에 검정색 거즈를 덧대어놓았기에 구현이 가능했다. 어떻게 보든 폭력, 의료 행위, 성을 연상케 하는 칼자국, 또는 상처의 가장자리는 너덜너덜하지 않고 매끄러워 보이도록 세심하게 처리했다. 그 덕분에 관람객은 시선의 방해를 받지 않고 벌어진 상처 사이의 어두운 협곡을 볼 수 있다.

〈공간개념 – 기다림〉에는 여러 가지 흥미로운 개념이 담겨 있다. 가장 먼저 눈여겨볼 것은 '데콜라주(décollage)'라는 개념이 다. 즉, 다른 요소를 보태기보다 제거함으로써 작품을 완성했다. 어찌 생각해보면 폰타나는 티 없이 완벽한 캔버스를 파괴한 셈 이다. 하지만 발상을 달리 해보면 예술작품을 창조한 행위이기 도 하다. 이 과정에서 폰타나는 평면적이던 대상을 입체적으로 바꾸었다. 또한 오래전부터 단순히 물감을 칠하는 바탕이라는 인식 때문에 상대적으로 간과해오던 캔버스가 이제 조소로서 물리적 특징을 띠게 되었다. 캔버스의 역할이 바뀐 것이다. 이제 는 그저 캔버스를 바라보는 일에 만족하지 않는다. 나아가 그것 을 꿰뚫어보거나, 심지어는 특정한 종류의 환상을 다른 것으로 대체하기도 한다.

아르테 포베라

최소의 재료로 최대의 효과를 낸 루초 폰타나 덕분에 이탈 리아 차세대 예술가들은 '아르테 포베라(Arte Povera)' 운동을 시작 할 수 있었다. '가난한 예술'이라는 뜻이지만, 여기서 가난은 부 정적 의미가 아니다. 그보다는 나뭇가지, 누더기, 신문지 따위의 소박한 재료들을 이용한 예술이라는 맥락에서 쓰였다. 지금까지 살펴보았듯이, 이는 피카소부터 폴록에 이르는 광범위한 현대미 술사의 예술가들이 사용한 방식이었다.

아르테 포베라 예술가들은 제2차 세계대전 이후 경제적으 로 잠깐 부흥했다가 다시 쇠락한 이탈리아의 상황에 발맞춰 등 장했다. 앞서 이탈리아에서 활약한 미래주의자들과 달리, 아르 테 포베라의 관심사는 현대와 과거를 잇는 것이었다. 그들은 새

로운 것에 집착하는 소비사회, 갈수록 팽배해지는 역사에 대한
무지와 무관심을 염려했다. 이에, 숱한 현대미술 사조들이 그랬
듯, 예술과 현실 사이의 장벽을 허물어 문제를 해결하고자 했다.
이 점은 로버트 라우센버그 역시 과거에 고민한 바였다. 아르테
포베라 작가들은 오늘날 '멀티미디어 예술'이라 알려진 것들을
시도했다. 무릇 예술가란 회화, 조소, 콜라주, 행위·설치예술 사
이를 넘나들 수 있어야 한다는 것이 그들의 생각이었다.

　　미켈란젤로 피스톨레토(Michelangelo Pistoletto, 1933~)는 아르
테 포베라의 창시자이다. 그는 미술관과 갤러리처럼 신성시되는
성역에 머물러 있는 예술을 현실로 꺼내려 했다. 1960년대 중
반, 피스톨레토는 직경 1미터에 달하는 거대한 신문지 공을 만
들고 '신문지 구(Sfera di giornali)'(1966)라는 제목을 붙였다. 그런
다음 토리노 거리에 작품을 전시해 누구나 그것을 '둘러볼 수 있
게' 해놓았다. 여러 명이 모여 공을 구경하는 기이하고 흥미로운
행위예술은 '조소 산책(Scultura da passeggio)'(1967)이라 명명했다.
같은 해에는 〈넝마주이 비너스(Venere degli stracci)〉(그림 53 참고)라
는 조소를 발표하기도 했다. 피스톨레토는 입다 버린 헌옷들을
그러모아 비너스 조각상 앞에 쌓아놓았다. 최근 인터뷰를 통해
밝힌 작품의 의도는 "옛것의 아름다움과 현대사회의 재앙을 동
시에 보여주기 위함"이었다. 고전미를 지닌 여신이 현대사회에
서 배출한 넝마들을 모으는 모습은 소비문화의 일회성과 경박
스러움을 강조했다. 실제로 여신상은 작가가 종묘상에서 우연히
발견한 싸구려 상을 그대로 흉내 내어 만든 것이었다.

　　마찬가지로 아르테 포베라의 일원이었던 야니스 쿠넬리스
(Jannis Kounellis, 1936~)는 슈비터스나 라우센버그처럼 '일상적인
재료'를 이용하는 반(反)자본주의 입장을 취했다. 쿠넬리스는 낡

그림 53
미켈란젤로 피스톨레토 〈넝마주이 비너스〉
1967년

은 침대 프레임, 석탄 자루, 옷걸이, 돌멩이, 탈지면, 포대 자루, 심지어 산 동물까지 동원해 작품을 만들었다. 1969년에는 로마의 한 갤러리에 〈무제(12마리의 말)〉라는 작품을 전시했다. 난동을 부리며 콧김을 내뿜는 살아 있는 말 열두 마리로 이루어진 작품이었다. 쿠넬리스는 말들을 갤러리 벽에 묶어둔 채 며칠 내내 그대로 두었다. 돈으로 살 수 없는 즉흥적인 그의 작품은 상업화된 예술에 대한 반발이었다. 말들 때문에 갤러리의 청결한 흰색 벽은 지저분해졌는데, 쿠넬리스가 생각하는 갤러리의 벽은 그 모양새와 느낌, 용도 면에서 자동차 전시관의 벽과 다를 바 없는 것이었다.

플럭서스

요제프 보이스(Joseph Beuys, 1921~1986)만큼 자동차를 이용해
많은 관람객을 끌어모은 사람은 (과거는 물론 지금도) 많지 않
다. 독일의 예술가이자 정치운동가인 보이스는 폴크스바겐의 캠
핑카를 작품으로 둔갑시켰다. 캠핑카의 후면에서는 썰매 스물네
대가 쏟아져나왔다. 보이스는 모든 썰매에 동물성 지방, 손전등,
돌돌 말아놓은 펠트 천으로 꾸린 비상 장비를 실었다. 그리고 이
작품을 '무리(das Rudel)'(1969)라 칭했다. 썰매들이 썰매개 무리와
비슷하게 보이는 데서 딴 제목이었다. 다음은 요제프가 직접 작
품을 설명한 대목이다. "응급상황을 표현한 작품이다. (……) 폴
크스바겐 자동차는 한정된 경우에는 유용하다. 그러나 인간의
생존을 보장하기 위해서는 그보다 직접적이고 원시적인 수단을
이용해야 한다." 오늘날 폴크스바겐의 캠핑카는 '클래식 자동차'
가, 그리고 〈무리〉는 보이스의 '클래식 작품'이 되었다. 한때 많
은 이들은 그를 두고 정신이 이상하다 생각했지만, 이제 전위파
들 사이에서 보이스는 예술계의 신으로 추앙받고 있다. 그들의
눈에 비친 보이스는 20세기 후반 들어 등장한 매우 중요한 예술
가이며, 내 생각 역시 다르지 않다.

〈무리〉에는 보이스의 전작을 아우르며 반복적으로 등장하
는 상징적인 요소들이 다수 포함되어 있다. 이를테면 펠트 천,
지방, 생존, 날것의 느낌을 주는 것들이다. 이들은 모두 보이스가
자주 이야기하던 (실제로) 제2차 세계대전 중 공군 조종사로 복
무할 당시에 겪은 (어쩌면 확실치 않은) 경험에서 나온 모티브
들이다. 비행기 충돌 사고로 크림 반도 한복판에 떨어진 보이스
는 유목민인 타르타르족 덕분에 살아날 수 있었다고 한다. 그들
은 보이스의 몸에 지방을 바른 다음 펠트 천으로 몸을 감쌌고,

이 방법으로 보이스는 부상을 입고도 목숨을 부지할 수 있었다.

보이스가 실제로 전쟁 중에 부상을 입었다는 사실에는 거
짓이 없다. 그러나 (보이스의 주장대로) 무엇보다 심각한 부상
은 마음에 입은 상처였다. 보이스는 자신과 독일군이 저지른 행
위에 죄책감을 느끼고 있었다. 독일의 전통과 민속문화에 깊은
애착이 있던 보이스로서는 전쟁 직후 몇 년이 특히나 힘든 시기
였다. 시련에 정면으로 맞서기로 한 보이스는 잇달아 정치에 대
한 강연을 하고, 지속적이고 직접적으로 정치에 관심을 나타냈
다(나아가 독일 녹색당 창립에 관여하기도 했다). 보이스의 작
품은 나치가 권장한 단조로운 획일성과 영웅주의에 대한 반대
였다. 그는 동물의 사체, 지저분한 누더기, 별난 아이디어를 작품
재료로 삼았다.

그러다 보이스는 조지 머추너스(George Maciunas, 1931~1978)
라는 마음 맞는 친구를 만난다. 리투아니아 태생의 미국인 화가
머추너스는 미 공군에 소속된 그래픽 디자이너로, 보이스를 만
날 무렵에는 독일에 살고 있었다. 머추너스는 1950년대 후반부
터 1960년대 초반까지 뉴욕에 머물며 세계적으로 유명한 예술
가들을 만났다. 그중 가장 유명한 인물은 존 케이지로, 그는 이
후 머추너스에게 지속적인 영향을 미치게 된다. 마르셀 뒤샹, 캐
프로의 해프닝, 신사실주의, 취리히 기반의 다다이즘 역시 머추
너스의 관심사였다. 이 모든 것을 바탕으로 그는 자신만의 독창
적인 개념을 발전시켜 네오다다이즘 계열의 '플럭서스(Fluxus)'라
는 미술운동을 시작했다. 플럭서스란 리투아니아어로 '흐름'이
라는 뜻이다. 머추너스가 작성한 「플럭서스 선언문」(1963)은 사
회에서 "중산층의 병약함, 지식, 전문성, 상업문화"를 몰아내야
한다는 주장을 담고 있다. 그는 플럭서스 운동으로 "살아 있는

예술을 장려하는 한편, 문화, 사회, 정치적 혁명의 토대를 한데 융합하여 하나의 방향과 움직임을 정립할 것"임을 약속했다. 성명서에는 요제프 보이스의 서명도 포함되었다.

보이스는 예술이라는 명목하에 모든 것을 '한데 녹이고자' 했다. 또한 스스로를 작품에 융합시킴으로써 플럭서스에서 추구하는 목표의 달성 가능성을 보여주었다. 행위예술은 작가 자신이 예술의 표현수단이 될 수 있다는 주장의 기반을 확립했고, 이에 착안한 보이스는 스스로 작품이 되었다. 작품을 전시하는 동안 보이스의 자아는 '비공식' 자아와 동일한 것이었다. 그리고 (대량생산 소비지상주의 사회를 탐색하는 과정에서 종국에는 스스로를 브랜드화해버린 워홀과 달리) 보이스의 작품에는 작가의 정체성을 드러내는 스타일이 부재했기에, 보이스라는 인물은 작품 내에서 일관적인 요소가 될 수 있었다.

작품 속 '인물'은 실제 그 자신이었다. 평론가와 예술계 인사들 사이에서 보이스의 괴상한 강의, 논쟁, 행위예술은 그 열정, 상상력, 혼돈 때문에 갈수록 유명해졌다. 〈나는 미국을, 미국은 나를 좋아해(I Like America and America Likes Me)〉(1974)라는 작품 속에서 보이스는 일주일 동안 스스로 우리 안에 감금됐다. 벗이라고는 코요테 한 마리뿐이었다. 괴상하기 이를 데 없었다. 하지만 그에게 가장 큰 유명세를 안겨준 희한한 작품은 따로 있다. 바로 〈죽은 토끼에게 어떻게 그림을 설명하는가(Wie man dem toten Hasen die Bilder erklärt)〉(1965)로, 나 역시 꼭 한번 보고 싶은 작품이다.

뒤셀도르프의 알프레드슈멜라 갤러리(Galerie Alfred Schmela) 한구석에 놓인 의자, 그 위에 보이스가 말없이 앉아 있다. 머리에는 꿀과 번쩍거리는 금박을 뒤집어쓴 채이다. 팔에는 죽은 토끼를 안은 채 꼼짝없이 그것만 바라보고 있다. 잠시 후에는 자리

에서 일어나 갤러리 안을 돌아다니며 벽에 걸린 그림들을 감상한다. 때때로 죽은 토끼를 높이 들어 그림을 보여주고, 토끼의 한쪽 귀에 대고 알아들을 수 없는 말을 속삭이기도 한다. 가끔은 하던 말을 멈추고 다시 자리에 앉는다. 그러나 어떤 경우에도 관람객들에게 직접 말을 걸거나 알은체를 하지는 않는다. 이렇게 세 시간을 계속한다.

관람객들은 눈을 떼지 못했다. 훗날 보이스는 자신의 행위예술이 그들의 생각을 표현한 것이라 설명했다. "특히 예술작품을 비롯한 창의적인 작품을 앞에 두고 무언가를 설명해야 한다는 것은 골치 아픈 일이다. 내 작품이 성공할 수 있었던 것은 누구나 그런 생각을 하기 때문이 아닐까 싶다." 물론 나는 관람객들이 그저 당혹감과 재미를 느끼지 않았을까 생각하지만, 어쨌든 일리 있는 말이다. 동물 애호가였던 보이스는 숨이 끊어진 동물이라 하더라도 "이성을 고집하는 인간보다 강한 본능적 힘을 지녔다"고 생각했다. 죽은 동물에게 무언가를 설명하는 행위는 "세상의 비밀에 대한 감각을 전달하는" 일이라는 게 그의 관점이었다. 보이스의 행위예술은―모든 행위예술은―작가의 행동과 생각을 넘어 관람객의 반응까지 포함하는 것이었다. 관람객들의 당혹스러워하는 반응은 보이스의 간섭만큼이나 중요한 비중을 차지한다. 관람객들은 일반적인 반(半)의식 상태에서 벗어나 생생하게 자아를 인식하면서 지각의 수준 또한 높아진다. 보이스의 '행위' 속 '예술'은 공동 사업이나 다름없었다.

또 다른 플럭서스 예술가 오노 요코(小野洋子, 1933~)는 자신의 초기 행위예술 작품에서 이 점을 심오하게 보여주었다. 〈조각내기(Cut Piece)〉(1964)는 충격적이고 강렬한 작품이었다. 당황스러운 결과를 통해 관람객이 예술작품의 필수 요소가 될 수 있다

는 점을 보여주었다. 〈조각내기〉는 홀로 앉아 있는 오노 요코로
시작된다. 요코는 아무런 감정도 내보이지 않고 무대 바닥에 묵
묵히 앉아 있다. 무릎을 꿇고 두 다리를 한쪽으로 틀어 앉았다.
검정색의 수수한 드레스를 걸친 차림이다. 요코와 조금 떨어진
바닥에는 두 개의 가위가 놓여 있다. 관람객들이 자리에 앉으면
한 명씩 무대 위로 올라오게 한다. 그들은 가위를 들고 요코의
옷을 자른다. 처음에는 주저하지만 갈수록 자신감을 가지고 대
담하게 옷을 자르면서, 요코의 드레스는 너덜너덜해진다.

인터넷으로 접할 수 있는 당시의 영상을 보면 성적 사디즘
이 묻어나는 폭력적인 장면이나 다를 바 없다. 요코의 작품은 인
간의 본성과 상호관계, 가해자와 피해자, 사디즘과 마조히즘에
대한 진실을 폭로한다. 회화나 조소를 통해 이를 실현한 작품은
몇 안 된다는 것이 내 개인적인 생각이다. 연극에는 미리 짜인
서사, 정해진 결말, 그런 식의 결말을 보장하는 행동이 있지만,
요코의 작품은 연극이 아니다. 물론 다 그렇다고는 할 수 없지만
일부 행위예술 작품에는 간혹 서사가 등장한다. 이를테면 작가
는 예측 불허의 행동을 보이는 관람객을 자극해 대화를 나눈다.
그 결과는 누구도 알 수 없다. 관람객의 오감을 일깨우고, 질문
을 던지고, 이해를 돕고, 새로운 시각으로 바라보게끔 하는 것이
예술이라면, 오노 요코의 〈조각내기〉가 훌륭한 예술작품이라는
사실은 자명하다.

개념미술

사람들 앞에 모습을 드러내는 것을 즐기지 않는 개념미술
예술가들이라도 여전히 행위와 자신의 몸을 도구로 삼아 메시

지를 전달한다. 브루스 노먼(Bruce Nauman, 1941~) 등의 예술가들
은 자신의 행위예술을 사진이나 동영상으로 기록하고, 이를 갤
러리나 미술관에 전시해 이름을 알렸다. 1966년에 대학원에서
순수미술 석사 학위를 받고 졸업한 노먼은 집으로 돌아오자마
자 이런 식으로 개념미술에 접근하기로 결심했다. 그는 앉아서
앞으로 무엇을 할지, 어떤 종류의 예술을 창작할지 고민했다.

　　시간이 흐른 뒤 노먼은 그 무렵을 회고하며 이렇게 말했다.
"내가 예술가이며 작업실이라는 공간에 머물러 있는 한, 그 공간
안에서 내가 하는 모든 것이 예술임은 분명한 사실이다." 노먼은
자문했다. 어째서 행동이 아닌 창작품만을 예술이라 하는가? 이
런 이유로 노먼은 결과물인 작품은 물론, 그것을 만드는 과정에
도 관심을 가지게 되었다. 직후에 선보인 〈작업실에서 공중 부양
에 실패하다(Failing to Levitate in the Studio)〉(1966)라는 사진 작품은
두 개의 의자 사이에서 공중으로 떠오르려 했지만 실패하고 만
작가의 시도를 기록한 것이다. 의자들은 얼마간 간격을 두고 떨
어져 있다. 사진 한 장에는 두 명의 노먼이 동시에 보인다. 한 명
은 두 의자에 걸쳐 몸을 지탱한 채 수평으로 누워 있다. 이것과
겹쳐 보이는 다른 노먼은 비스듬히 바닥에 떨어져 있다. 불가능
한 것을 시도했지만 실패하는 과정을 기록한 사진으로, 이는 작
가, 어쩌면 모두의 삶에 대한 은유이기도 했다. 나뒹구는 의자들
사이에서 엉덩이에 멍이 심하게 든 채 장난스레 웃는 마르셀 뒤
샹을 연상케 하는 기묘한 사진이었다.

　　이듬해인 1967년에는 〈정사각형 둘레를 따라 춤추거나 움
직이기(Dance or Exercise on the Perimeter of a Square)〉라는 영상을 찍
었다. 10분 분량의 영상에는 반복되는 움직임이 담겨 있다. 영상
속 맨발의 노먼은 검은 티셔츠와 청바지 차림이다. 바닥에는 흰

색의 마스킹테이프로 1미터짜리 정사각형을 그려놓았다. 그리
고 모든 변의 가운데 지점 역시 테이프로 표시해놓았다. 한쪽 모
서리에서 출발한 노먼은 변의 가운데로 나아간다. 한 변을 밟은
다음에는 이어지는 다음 변으로 옮겨가 이 행동을 반복한다. 노
먼은 메트로놈의 박자에 맞춰 정사각형을 돌고 돌 뿐이다. 지극
히 단조로운 움직임이었다.

물론, 그것이 작품의 의도였다. 노먼의 행동은 인생을, 노먼
자신은 인간을 상징한다. 인간은 배움도, 발전도 없이 언제까지
고 삶을 반복할 뿐이다. 끈질기게 흘러가는 시간을 상징하는 메
트로놈은 우리 인생을 뜻한다. 작업실은 시간과 대상이 머무는
공간이다. 노먼은 정사각형의 변을 밟는 단순하고도 평범한 동
작을 영상으로 기록해 흥미진진한 작품을 완성했다. 이 작품에
서 반복성은 중요한 특징이다. 이는 집착, 과정, 궁극적으로 인간
의 조건에 대한, 시작도 끝도 없는 이야기이다. 인생은 계속될
뿐이다. 겉보기에는 무의미한 작품이지만, 이를 통해 노먼은 궤
도를 돌고 있는 이들의 속도를 잠시 늦추고자 했다. 그리하여 그
들이 주변을 둘러보며 생각하다가 깨달음을 얻었으면 했다.

우리는 수박 겉핥기식으로 미술관을 둘러보는 데 너무나
많은 시간을 할애한다. 고흐의 그림을 곁눈질로 훑어보고, 손에
커피와 엽서를 든 채 바버라 헵워스 조각공원을 둘러본다. 노먼
의 〈정사각형 둘레를 따라 춤추거나 움직이기〉를 무심히 지나쳐
버리면 아무것도 얻을 수 없지만, 조금만 시간을 투자하면 보답
은 반드시 돌아온다. 노먼의 작품에는 많은 이야기가 담겨 있지
만, 가장 중요한 것은 '인식(awareness)'이다.

인식이라는 주제는 동시대미술계에서 개념미술이 차지하
는 영향력이 커지면서 여러 차례 재논의되었다. 프랑시스 알리

스(Francis Alÿs, 1959~)는 멕시코시티를 걸어다니는 '행동'으로 찬
사를 이끌어냈다. 현재 멕시코시티에 거주 중인 그는 대다수 사
람들이 너무 바쁜 나머지 주변 환경을 인식하지 못하는 현실을
강조하고자 했다.

알리스가 찍은 영상 〈수집가(The Collector)〉(1990~1992)에서
는 자석 바퀴가 달린 장난감 강아지가 길을 가는 동안 금속 포
일, 압정, 동전 따위가 들러붙는 과정을 보여준다. 작품은 분주한
일상에서 배출되는 인공물과 잔여물을 수집하는 고고학적 행위
를 실시간으로 보여주는 한편, 동시대의 문화를 고찰한다. 〈재제
정(Re-enactments)〉(2000) 속 알리스는 멕시코시티의 한 총기상에
들어가 베레타 9밀리 권총을 구입한다. 총알을 장전한 그는 훤
히 보이게끔 오른손에 권총을 들고 거리를 활보한다. 이러한 행
동은 이 도시와 폭력, 권총 간의 연관성을 보여준다. 과연 사람들
은 그를 모른 척할 것인가, 아니면 알아차리지도 못할 것인가, 그
도 아니면 곧바로 공격할 것인가? 알리스가 거리를 누비는 11분
동안, 그에게 맞서는 이는 아무도 없다. 마지막에는 경찰 한 명
이 그를 불러세운다. 상황에 어울리게 강경한 태도라 할 만하다.
여기까지가 1부이다.

그다음 날 같은 상황을 재연하는 내용이 2부에 해당한다.
이번에 경찰은 놀랍게도 촬영을 허가하는 것은 물론, '엑스트라'
역할을 받아들인다. 사건은 전날과 비슷하게 진행된다. 알리스
는 2부의 마지막 장면에서 역시 경찰에 체포된다. 2부에서 의도
한 바는 멕시코시티 시민과 범죄의 관계, 또는 총기 소지를 눈감
아주는 경찰의 잘못을 이야기하는 것이 아니다. 알리스는 상황
을 재연하면서 일반적인 다큐멘터리 영화, 특히 행위예술을 기
록한 영상의 조작성을 강조하고자 했다. 우리가 갤러리에 서서

현실과 괴리가 있는 기이한 행동을 하는 알리스를 지켜볼 때나 TV에서 방영되는 다큐멘터리를 감상할 때, 우리가 보는 것에는 늘 매개, 주관성, 각색이 담겨 있다는 사실을 알리스는 깨우쳐주려 한 것이다.

조각가 리처드 롱(Richard Long, 1945~) 역시 개념미술 작품을 통해 이러한 진실을 부분적으로나마 드러내고자 했다. 알리스가 그랬듯, 롱 역시 도보를 통해 인간이 환경에 미친 영향을 관찰하려 했다. 멕시코시티가 주요 활동 무대인 알리스는 자신의 작품에 대한 사람들의 반응을 영상으로 기록했지만, 롱은 황량한 경관을 사진으로 남겼다. 그렇게 찍은 사진은 르포르타주가 아니라 사전에 치밀하게 계획하고 구상한 결과물이었다. 스물두 살의 롱은 〈걷기로 생긴 선(A Line Made by Walking)〉(1967)이라는 작품을 내놓았다. 학교를 마치고 집에 돌아오던 중, 발길을 멈춘 롱은 들판 한복판에서 이리저리 거닐어보기로 했다. 그러다가 뚜렷한 길이 나타나면 그것을 사진으로 남겼다. 단순하지만 흥미로운 작업으로, 인간의 실존을 설명하기 위해 세심하게 계획한 것이었다. 매우 독창적인 한편, 과거의 다양한 현대미술 운동들을 연상케 하는 작업이기도 했다. 비록 표현수단은 '도보'로 대체되었지만 롱의 작품에는 잭슨 폴록의 힘찬 붓질, 바넷 뉴먼의 '지퍼', 바우하우스의 간명한 디자인이 추구한 바가 담겨 있었다.

또한 롱의 작품은 1960년대 후반부터 1970년대 초반까지 두각을 보인 개념미술의 하위 장르인 '대지미술(Land Art)'의 초기작이기도 했다. 여기에 속하는 가장 유명한 작품으로는 아마도 로버트 스미스슨(Robert Smithson, 1938~1973)의 〈나선형 방파제(Spiral Jetty)〉(1970)를 꼽을 수 있을 것이다. 스미스슨은 유타 주 그

"이따금, 내가 지금보다 덜 개념적이고
한 장소에만 머물렀으면 싶을 때가 있네."

레이트솔트 호수에 거대한 대지미술 작품을 설치했다. 본래 호
수에 있던 검은 현무암을 재료로 삼은 것이었다. 너비 4.6미터,
길이 460미터에 달하는 어마어마한 크기였다. 길은 사람의 귀,
음표, 달팽이 껍데기와 닮은 모양이었다. 반시계 방향의 나선형
에는 고대와 현대, 추상과 현실 사이를 오가는 듯한 신비로운 분
위기가 풍긴다. 롱과 스미스슨 모두 미술관이라는 한정된 공간
내에 국한된 전시는 이제 수명이 다했으며, 자연 속에서 자연을
이용해 작품을 만들어야 한다고 생각했다.
　　스미스슨에게 영감을 미친 요소는 그의 관심사만큼이나 다
양했다. 인류학, 엔트로피, 자연사, 지도학, 영화, 열역학, SF, 철
학 등이 작품에 반영되었다. 시대에 구애받지 않으면서 대중이
생각하기에 낯설고 불길한 개념들이었다. 스미스슨은 다음과 같
이 주장했다. "예술가는 현실이 곧 또는 후에 모방할 수 있는 허
구에 (……) 목말라 있다." 그는 1973년, 또 다른 대지미술 작업을
위해 사진 촬영을 하던 중 비행기가 추락하는 바람에 목숨을 잃

었다. 스미스슨은 자신의 예언이 실현되는 것을 보지 못한 채 눈을 감고 말았다. 그러나 우리는 목격하고 있다. 〈나선형 방파제〉는 근본적으로는 인간과 환경의 관계, 그리고 인간을 둘러싼 구조물이 인간의 태도에 미치는 영향을 주제로 한 작품이다. 스미스슨이 이 기념비적인 대지미술 작품을 창조한 이후 40년이 넘는 세월 동안, 대부분의 시간에 이 작품은 우리의 시야에서 사라져 물속에 잠겨 있었다. 호수의 물이 마르면 마치 심연에서 솟구치는 성스러운 괴물처럼 소금기로 뒤덮인 등마루가 수면 위로 솟아오른다. 스미스슨이 이 작품을 만들 당시에는 수심이 낮았고, 이후 몇 년 동안은 그 상태가 이어졌던 것이다. 그 때문에 방파제는 거의 30년 동안 물속에 잠겨 있었다.

오늘날 〈나선형 방파제〉는 세계 최대의 지표가 되었다. 곧 인간과 환경의 관계, 그리고 소비주의와 세계화를 비롯한 주변의 구조가 인간의 행동에 미치는 영향을 알려주는 거대한 척도이다. 솔 르윗도 말했듯이 "개념미술은 개념이 훌륭할 경우에만 훌륭하다". 그런 의미에서 생각해볼 때, 스미스슨의 〈나선형 방파제〉는 지극히 훌륭한 개념이었다.

18

무제

미니멀리즘
1960~1975년

누구나 한 번쯤은 이런 이들을 만나고 가까이에서 접해봤을 것이다. 소박하고 사려 깊은 이. 내재된 힘이 탄탄하기에 확고한 원칙을 애써 과시하거나 굽힐 필요가 없는 이. 사람들이 존경할 만한 아우라가 있는 이. 내 경험에 따르면 그러한 이들은 결코 화려하지 않고, 항상 겉모습이 좋은 것도 아니지만, 주변의 모든 존재를 소란스럽고 멍청한 것으로 보이게 할 만큼 자신만의 조용한 스타일이 있다. 다소 차가운 인상을 주지만 숨은 가치를 지니고 있다.

아, 물론 나는 미니멀리즘 조소 이야기를 하는 것이다. 직선적이고 군더더기 없는 입체적인 정육면체 또는 직사각형 형

태로, 공업 원료로 만들어져 갤러리 바닥이나 벽 한복판을 차지한 채 공간과 당신을 사로잡는 작품들. 학생운동이나 자유연애처럼 미니멀리즘 역시 1960년대가 낳은 산물이다. 차이점이 있다면, 이처럼 간결한 작품들은 감정을 부추기기보다 신중한 생각에 잠기게끔 한다는 사실이다. 미니멀리즘 작품을 둘러싼 시끄러운 이야기들과는 대조적으로, 작품은 객관성을 잃지 않는다.

펜실베이니아의 철길[40]부터 앙드레 브르통의 초현실주의까지, 미니멀리즘에 영향을 미친 요소는 다양하다. 바우하우스의 세련된 모더니즘 미학 또한 러시아의 구성주의와 더불어 미니멀리즘 내에서 큰 자리를 차지하고 있다. 이러한 사조들의 명백한 수동성에도 불구하고, 미니멀리즘 조소들은 사실 관람객을 참가자로 끌어들이는 행위예술과도 밀접한 관계가 있다. 미니멀리즘 작가들이 보기에, 자신들이 제작한 단순한 작품은 오로지 관람객이 있는 공간 안에 존재할 때에만 진정으로 '활성화'되거나 생명력을 얻는다. 그러한 맥락 속에서야 조소는 그것이 존재하는 공간, 결정적으로 그 안에 머무르는 사람들에게 영향을 미치고자 하는 본래의 목적을 수행할 수 있다. 대중이 미니멀리즘을 추앙하는 것은 까다로운 고상함 때문은 아니다. 그러한 작품의 존재가 우리를, 그리고 우리가 머무는 공간을 변화시킨다는 사실을 인정하기 때문이다.

입체적인 미니멀리즘 작품에 '조소'라는 명칭을 붙이는 것이 아무래도 조심스럽다. 정작 미니멀리즘 작가들은 조소가 보는 이를 현혹하는 예술이라고 생각해 이 용어를 폐기했기 때문

40 칼 앤드리는 1960년대 초반 펜실베이니아 주 철로 보수 작업을 하던 중 미니멀리즘에 대한 영감을 얻었다.

이다. 그들이 보기에 조소는 (대리석을 인간의 모습으로 바꾸는
등) 원재료를 그것과 다른 무언가로 보이게끔 왜곡하는 예술이
었다. 고지식한 미니멀리즘 작가들은 이러한 행위를 혐오했다.
나무, 강철, 플라스틱 따위의 재료로 만들어진 미니멀리즘 작품
에는 원재료의 특징이 그대로 살아 있다. 따라서 미니멀리스트
들은 자신의 작품을 보다 잘 설명한다고 생각하는 다양한 용어
를 제시했다. 초창기 미니멀리스트들이 선호한 용어는 '사물
(object)'이었다. 적당하지 않다고 말할 수는 없지만, 특징을 제대
로 설명하는 용어라고도 볼 수 없다. 어쨌거나, 조소 역시 하나
의 사물 아닌가. 이후 등장한 두 용어는 지나치게 정직해서 멋이
라고는 눈곱만큼도 없었다. 첫 번째는 '입체 작품(three-dimensional
work)', 두 번째는 '구조(structure)'였다. 마침내 (분명 절박하게 구
상해냈을) 최후의 안은 '제안(proposal)'이었다. 어떤 작품에 적용
하더라도 꾸밈없고 사유적인 용어이나, 2.5제곱미터에 달하는
금속 정육면체를 수식하기에는 완전히 무의미했다. 이런 종류의
작품은 '성명(statement)'에 가깝지, 제안이라고는 할 수 없다. 이
런 맥락 때문에 이번 장에서는 편의상 미니멀리스트들의 주장
에 반해, 그들이 만든 공간적 작품들을 '조소'라는 명칭으로 부
르고자 한다.

　　어떤 면에서 미니멀리즘 예술은 어떤 다른 시대에 등장한
어느 예술과도 전혀 다를 바가 없다. 어느 시대에건 정도의 차이
는 있지만 예술은 혼돈에서 질서를 창조하는 행위였다. 그 표현
방식은 데스테일의 가지런한 격자무늬일 수도, 입체파의 맞물린
평면들일 수도 있었다. 심지어 다다이즘의 무질서한 허무주의마
저 이 세상의 타락과 부패를 근절하고 새로운 질서를 확립하는
것을 목표로 삼았다. 어떤 미술운동이건 추구하는 바는 하나, 통

제 가능한 삶의 실현이었다. 미니멀리즘은 과거의 어느 미술운
동보다 더욱 적극적으로 삶에 질서를 부여하고자 했다. 모두 미
국인, 남성, 백인인 작가진 구성에서 짐작할 수 있듯이 규칙성,
엄격함, 환원주의적 본성을 지닌 이들은 분명한 미니멀리스트들
이었다.

　미니멀리즘은 기본적으로 현대미술에 등장한 또 하나의 남
성 클럽이었다. 이 운동과 연관된 작품은 한눈에 보기에도 남성
적임을 알 수 있다. 미니멀리즘 작가들은 그동안 디테일에 강박
적 관심을 기울여온 예술작품들에 냉철한 기계적 특징을 부여
한 엄격한 작품을 창조하는 것을 선호했다. 그럼에도 작가의 손
길이나 존재는 작품에서 거의 드러나지 않는다. 그들은 작품과
거리를 두었고, 그들의 작품은 대개 공장 생산품처럼 조립 과정
을 거쳤다. 대부분의 경우 미니멀리즘 작가들이 만든 조소에서
는 돌을 깎는 일에 요구되는 인간의 노력 같은 낭만이라고는 찾
아볼 수 없었다. 작가들은 손가락을 다칠 일도, 이마에 땀방울이
맺힐 일도 없었다. 실제로 작품을 용접, 조립, 설치하는 사람이라
면 몰라도, 작가들은 아니었다.

　미니멀리즘 작가들은 건축가처럼 도면을 그리고 순서를 정
한 다음, 제작 과정을 감독한다. 문제 될 것 없는 과정이다. 플랑
드르의 거장 페테르 파울 루벤스에게는 많은 조수가 딸려 있어,
그들이 대신 그림을 그렸다. 루벤스가 조수를 둔 것은 생산성을
높이기 위해서였고(이는 처음으로 예술과 사업을 겸업한 예술
가가 워홀이나 쿤스, 허스트가 아니라는 증거이기도 하다), 따라
서 그는 조수들에게 자신의 스타일을 따라 하는 방법을 가르쳤
다. 그러나 미니멀리즘 작가들은 정반대의 일을 하고자 했다. 미
국 팝아트 예술가들처럼, 그들 역시 작품에서 개인적 감정 표현,

주관성, 작가의 존재를 제거함으로써 자신의 모든 흔적을 지우
려 했다.

미니멀리즘의 목적은 작가의 개성으로 보는 이의 주의를
흐트러뜨리지 않고, 그들이 앞에 놓인 물리적 대상에 집중하게
끔 하는 것이었다. 도널드 저드(Donald Judd, 1928~1994) 같은 일부
작가는 작품에 제목을 붙이지 않았다. 제목에 정신이 팔려 작품
에 집중하지 못할 경우를 우려해서였다. 그 때문에 저드의 방대
한 작품들에는 '무제'라는 한결같은 제목이 달려 있다. 작품들을
구분할 단서라고는 제작 시기를 알려주는 날짜뿐이다. 불친절해
보일 수도 있지만, 저드는 다른 미니멀리스트들과 마찬가지로
작품과는 무관한 모든 디테일을 없애고자 했다. "작품의 구성 요
소가 늘어나고, 그러한 요소의 배열이 핵심이 될수록 작품의 아
름다움은 반감된다." 저드의 말이다.

저드는 거대한 추상표현주의 회화로 경력을 시작했다. 대
개는 강렬한 핏빛 같은 선홍색을 사용한 작품이었다. 그는 적절
한 시기에 추상표현주의와 이젤 페인팅을 접었지만, 선홍색만은
절대로 포기하지 않았다. 그가 캔버스를 멀리하게 된 이유는 미
니멀리즘 철학 때문이었다. 저드는 회화를 감상하는 이들이 캔
버스와 거기에 그려진 이미지를 하나의 통일된 전체로서 바라
보지 않는 현실이 문제라 생각했다. 설사 단색으로 그린 추상화
라 할지라도 회화를 접한 사람들은 오로지 이미지에만 몰두한
다. 그 이미지가 어디에 그려졌는지는 신경 쓰지 않는다. 뭐하러
그러겠는가, 중요한 문제도 아닌데. 하지만 매일 아침 셔츠를 갈
아입을 때나 수건으로 몸을 닦을 때에는 그 재질과, 무엇이든 거
기에 수놓인 무늬를 하나의 통합된 특성으로 인식한다. '일체성'
과 '전체성'은 하나의 종합적인 대상으로서 자신의 작품을 통일

하고자 했던 저드가 추구한 개념이었다. 저드는 조소에서 길을 발견했다.

〈무제〉(그림 54 참고)는 위쪽이 뚫린 유광 구리 재질 상자로, 높이는 1미터가 채 안되며 너비는 1.5미터가 약간 넘는다. 상자 안쪽 바닥에는 작가가 선호하는 선홍색 에나멜을 칠했다. 그리고…… 음…… 그게 끝이다. 〈무제〉는 아무것도 상징하지 않고, 아무것도 주장하지 않는다. 그저 안쪽 바닥이 붉은 구리 상자이다. 그러나 동시에 예술품이기도 하다. 그렇다면 작품의 의도는 무엇일까? 그저 보는 이들이 작품을 감상하고 즐기는 동시에 그것의 미학적, 물리적 특징만을 기준으로 평가하게 하는 것이다—어떻게 보이고, 무엇이 느껴지는가. 작품을 '해석'할 필요는 없다. 구태여 찾아야 할 숨겨진 의미도 없다. 이런 점 때문에 오히려 이 작품이 자유로울 수 있지 않나 싶다. 〈무제〉를 감상하는 데에는 그 어떤 기술도, 전문 지식도 필요치 않다. 그저 판단하기만 하면 된다—작품이 마음에 드는가, 아닌가.

나는 마음에 든다.

이 작품의 단순함에는 묘한 매력이 있다. 질감을 살린 구리 상자의 표면에는 온기와 여운이 남아 있다. 윤곽선의 날 선 각은 흡사 레이저처럼 예리하게 주변을 가르며 우아함을 뽐낸다. 상자 쪽으로 가까이 가보면 뚫린 윗면에서 안개처럼 모락모락 피어오르는 붉은색 증기가 보인다. 안 그래도 날카로운 윤곽선을 더욱 강조하는 요소이다. 몸을 기울여 안쪽을 들여다보면 그 안개 효과가 흐릿한 빛으로 가득한 선홍색 바닥에서 비롯된 것임을 알 수 있다. 늦여름의 일몰처럼 보이는 광경이다. 상자의 안쪽 벽면은 붉은 포도주에 잠긴 듯하다. 이는 상이 비치는 안쪽을 잠시 바라보고 있노라면 드는 느낌이기도 하다. 빛나는 구리 표

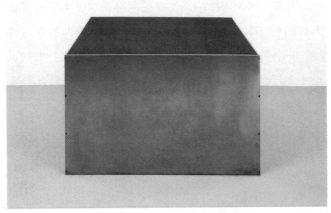

그림 54
도널드 저드 〈무제〉
1972년

면이 착시를 일으켜 처음에는 정육면체 두 개, 그다음에는 세 개, 뒤이어 그것들의 통로를 볼 수 있다.

아마도 어느 순간에는 뒤로 물러나 (저드가 자세히 알려준 지시사항에 따라 기술자가) 작품을 만든 원리를 찬찬히 생각하게 될 것이다. 작은 결함, 부식된 구리의 질감, 패거나 긁힌 자국도 눈에 들어온다. 자로 잰 듯 똑바르지 않은 면들의 배열, 지나치게 꽉 조인 볼트 두어 개. 이런 요소들은 제아무리 기를 쓰고 노력한들 감출 수 없는 인생의 결점을 의미한다. 한 발자국 물러서서 작품 주변을 한 바퀴 돌아보면, 주변광에 따른 변화로 관람객의 인식을 강화하는 구리의 모습에 놀라게 된다. 이는 차례차례 관람객들이 자신을 둘러싼 물리적 환경을 예민하게 지각할 수 있는 감각을 키워준다. 장담하건대, 다른 작품을 보기 위해

자리를 떠날 때쯤 기억에 남는 상은 마지막 이미지이다. 그러고
는 도널드 저드의 구리 상자를 감상했다는 사실을 영영 잊지 못
할 것이다. 그토록 아름다운 작품이니 말이다.

저드는 재료의 특징이 지닌 효과를 반감하는 것, 또는 보는
이의 시각적 경험을 방해할 수 있는 것을 모두 거부했다. 정도의
차이는 있지만 그의 모든 작품에 담긴 이러한 성격 때문에 관람
객은 현재에 충실할 수밖에 없다. 감상을 위해 알아두어야 할 서
사도, 비유도 없다. 집중을 방해할 만한 것도 없다. 저드는 우연
성이라는 개념을 탐구한 예술가들의 모든 아이디어가 운 좋게
얼룩을 발견한 폴록에 의해 충분히 실현되었다고 생각했다. 저
드가 생각하기에 "이 세상의 90퍼센트는 운과 우연"이라는 주장
은 당연한 것이었고, 그렇기에 그는 그것을 출발점으로 삼았다.
작품을 단순화한 것도 우연성을 배제하기 위한 것이었다.

1967년에 발표한 〈무제(더미Stack)〉 같은 '스택 피스(stack
pieces)'는 저드가 시도한 모험이었다. 흡사 받침 없는 선반 열두
개가 벽에서 하나씩 튀어나온 듯한 모양새였다. 하나의 단순한
대상을 표현하는 일을 주목표로 삼는다면 각각의 요소들이 따
로 떨어진 조소를 만든다는 건 위험한 일이다. 그러나 저드는 이
를 침착하게 해냈다. 각각의 선반, 또는 계단은 아연도금을 한
강철로 만들었고 여기에 녹색 산업용 페인트를 칠했다. 열두 개
의 선반은 모두 뉴저지의 금속 공방에서 똑같은 모양으로 제작
한 것이었다. 거창하게 붓을 휘두르던 추상표현주의와는 전혀
다른 방식이었다.

저드는 붓을 통해 신비로운 내면의 진실을 표현할 수 있다
는 낭만적인 미신에 반발했다. 그는 철저한 합리주의자였다. 그
가 사용한 반복적 기법은 모든 회화기법에는 저마다의 의미가

있으며 눈여겨볼 만한 가치가 있다는 주장에 반하는 것이었다. 저드는 오로지 추상적 통일성에서만 가치를 발견할 수 있다고 여겼다. 〈무제(더미)〉에서 개별적 요소 열두 개는 하나의 개체로 보인다. 사실 작품을 이루는 요소는 총 스물세 개이다. 계단 열두 개, 그리고 그 사이사이의 공간 열한 개. 각 계단은 세로폭이 22.8센티미터이며, 22.8센티미터씩 떨어져 있다. 작품에는 기존의 조소와 달리 아무런 계층이 없다. 작품의 하부(받침대)는 상부와 같은 가치를 지닌다(더없는 영광이다). 모든 계단은 눈에 보이지 않는 무언가로 결합되어 있다. 저드의 영리함을 보여주는 부분이다. 작가는 이를 '분극'이라 칭했지만, 나는 '긴장'이라 표현하겠다.

저드와 비슷한 생각을 실행에 옮긴 화가로는 프랭크 스텔라(Frank Stella, 1936~)가 있다. 스텔라는 저드보다 열 살 가까이 아래였지만, 추상표현주의 작가로 출발하면서 비슷한 여정을 거쳤다. 또한 동시대미술의 한계에 저드가 느끼고 있던 크나큰 절망에 공감했다. 스물세 살의 스텔라는 힘을 뺀 추상표현주의에 정착해 주요 작가로 자리매김했다. 1959년, 뉴욕 현대미술관의 명망 높은 큐레이터 도로시 캐닝(Dorothy Canning)이 청년 프랭크의 작업실에서 '검은 회화(Black Paintings)'와 조우했다. 그리고 이내 작품의 단순함과 독창성에 매료되었다.

〈이성과 천박함의 결혼 Ⅱ(The Marriage of Reason and Squalor Ⅱ)〉(1959)라는 작품에서는 검은색과 흰색으로 그린 똑같은 그림 두 장이 나란히 붙어 있다. 각 그림 가운데에는 캔버스를 칠하지 않는 식으로 가느다란 흰 선을 남겨놓았다. 그림의 3분의 2 높이에서 하강하는 선을 통해 중심점을 알 수 있다. 스텔라는 이 선 주위에 문틀(또는 뒤집어진 U 자) 모양으로 두꺼운 검은 선

을 그렸다. 그러고는 바깥쪽으로 뻗어나가는 동심원 모양으로 이 작업을 반복했다. 문틀 모양의 검정색으로 칠한 넓은 선, 그 다음에는 아무 색을 칠하지 않은 가는 캔버스 부분이 이어진다. 이러한 방식으로 만들어진 작품은 흡사 핀스트라이프 양복처럼 보였다.

캐닝은 뉴욕 현대미술관에서 기획 중인 전시에 스텔라의 작품을 포함하기로 결정했다. 미국 전위파 예술의 최신 경향을 보여주는 전시였다. 전시작에는 스텔라의 회화를 비롯해, 라우션버그의 '컴바인' 작품들, 재스퍼 존스의 〈과녁(Target)〉과 (스텔라에게 영감을 준) 〈깃발〉 등 다양한 작가들의 작품이 있었다. '16인의 미국인(Sixteen Americans)'(1959년 12월~1960년 2월)이라는 전시는 미술계에 길이 남을 전설이 되었다. 이 무렵, 현대미술은 초기 추상표현주의가 낳은 감성적 회화와 결별했다는 평가를 받고 있었다. 전시회, 특히 스텔라의 작품에 대한 평론가들의 반응은 그다지 열성적이지 않았다. 심지어 스텔라의 작품이 "이루 말할 수 없을 만큼 지루하다"고 평한 사람도 있었다. 물론 저드의 생각은 달랐다. 조소라는 표현수단을 이용해 스텔라와 같은 목표를 추구하던 저드는 스텔라의 의도를 정확히 꿰뚫고 있었다. 실재성, 명쾌함, 또는 스텔라가 "눈에 보이는 것이 곧 당신이 보고 있는 것"이라고 표현한 것이었다. 저드는 구성 요소를 줄여 작품을 단순화하는 방법을 선택했다. 스텔라는 "대칭을 이루는 똑같은 이미지"를 그리고자 했다. 이는 곧 미니멀리즘식 접근법이었다.

저드와 스텔라는 보는 이를 현혹하는 모든 요소를 작품에서 배제하고자 했다. 흑백이든 컬러든 어떤 작품도 예외는 없었다. 이를테면 〈하이에나의 걸음(Hyena Stomp)〉(1962)에서 스텔라는

(빨강, 파랑, 노랑, 초록 계열의) 열한 가지 색채를 사용해 미로 모양의 연속적인 형태를 표현했다. 중심부에서 뻗어나와 우측 상단 모서리에서 끝나는 나선형에서 구성의 대칭은 미묘하게 어그러진다. 단조롭던 리듬이 급작스럽게 바뀌는 '싱커페이션(syncopation)'이라는 개념을 도입한 대목이다. 이 이름과 더불어 영감을 준 것은 재즈 뮤지션 젤리 롤 모턴(Jelly Roll Morton)의 곡이었다. 다른 한편, 이 작품은 스텔라가 추상표현주의라는 뿌리에서 멀어졌음을 보여준다. 물론 전체적으로 볼 때 그의 회화에는 여전히 추상성과 표현성이 드러났지만, 이 모든 것은 사전에 계획한 요소들이었다. 예컨대 폴록은 무의식적인 손놀림을 택했으며, 초현실주의의 자동기술법에 사로잡혔다. 그러나 스텔라의 경우에는 개념미술 쪽에 더 가까웠다. 그는 모든 것을 미리 구상하고, 시간을 들여 이성적으로 생각하는 인물이었다. 실제로도 스텔라는 그림은 아무나 그릴 수 있기에, 아이디어가 중요하다고 여겼다. 스텔라가 미니멀리즘에 미친 영향은 어마어마하다. 저드에게 지적 자극을 주었고, 조각가 칼 앤드리에 건넨 충고를 통해 그의 예술인생을 바꾸기도 했다.

스텔라와 앤드리는 1950년대 후반부터 1960년대 초반까지 뉴욕에서 함께 작업실을 마련해 생활했다. 앤드리는 일찍부터 스텔라의 대칭적이고 동심원을 그리는 회화에 빠져 있었다. 동시에 콩스탕탱 브랑쿠시와 로마의 조각에서 볼 수 있는 원시적 스타일로 목재 토템을 만드는 중이었다. 그는 나무를 주물럭거리며 세련된 기하학적 형태를 성에 차게끔 만들어내느라 여념이 없었다. 주위를 어슬렁거리던 스텔라는 앤드리가 작업 중인 작품이 "매우 훌륭해 보인다"고 말하고는, 작품 뒤쪽으로 돌아갔다. 앤드리가 전혀 손대지 않은 부분이었다. 그러고는 덧붙

였다. "여기 좀 보게. 이것도 정말 훌륭한걸." 음, 한쪽 면을 깎느라 몇 시간 내내 씨름한 앤드리로서는 짜증스러울 수도 있는 말이었다. 손도 안 댄 면이 훌륭하다니. 하지만 앤드리도 스텔라와 같은 생각이었다. "깎아낸 면보다 훨씬 낫네요, 정말." 깊이 생각하던 앤드리는 자신이 실제로는 작품의 예술적 가치를 깎아내리고 있다는 결론에 도달했다. 훗날 그 당시를 회상하던 앤드리는 이렇게 말했다. "그때부터 이런 생각을 했습니다. 음, 이제부터 나무를 깎아내면 안 되겠다. (……) 그보다는 나무로 공간을 깎아내야겠다."

앤드리는 자신의 생각을 그대로 실천했다. 그의 조각은 오늘날 설치미술이라고 하는 것과 매우 흡사했다. 즉, 예술작품은 그것이 설치된 공간, 그리고 공간을 점유한 사람들에 물리적으로 반응하는 동시에 영향을 미친다. 가능하다면 앤드리는 작품을 갤러리에 전시하는 과정에서 의견을 보태고자 했다. 그에게는 작품이 갤러리 공간에 '간섭'하여 전체적 구성에 결정적 영향을 미치게 되는 과정으로서 작품의 위치 역시 중요한 요소였다. 앤드리 같은 작가들은 주변 환경과 교류하는 작품을 추구한다. 그렇기에 그들에게는 관람객들이 자신의 작품을 너무도 쉽사리 지나친다는 사실이 그저 놀라울 따름이다. 여타 미니멀리즘 작가들이 그렇듯, 앤드리 역시 '받침대'를 없애버리고 바닥 위에 작품을 곧바로 전시했다. 이로써 '명쾌함'이라는 개념이 강조되는 한편, 기존의 구상조각과는 거리가 먼 작품이 탄생했다. 이론상으로는 훌륭하지만, 크기가 작거나 평평한 모양의 산업재로 작품을 만들 경우에는 약간의 문제가 있었다. 실제로 앤드리는 바닥 중 일부를 작품으로 만들기도 했는데, 이처럼 파격적이고 전통에서 벗어난 작품은 사람들의 관심을 전혀 끌지 못할 수도

있었다. 나는 미술관을 찾은 많은 관람객들이 앤드리의 바닥 작
품 중 하나가 설치된 공간을 그대로 지나치는 장면을 숱하게 목
격했다. 그들은 마치 작품이 깔개라도 되는 양, 의식하지 못한
채 그 위를 밟고 갔다.

칼 앤드리의 작품 중 가장 유명한 것은 아마도 〈등가 Ⅷ〉
(1966)일 것이다. 총 120개의 벽돌을 2층으로 쌓아올린 직사각형
모양의 작품이다. 1976년, 테이트 갤러리는 이 작품을 전시하면
서 언론의 포화를 받았다. 산업재를 작품 재료로 삼았다는 점,
그리고 개별적 요소 또는 작품 자체의 구조 내에 상대적 비중이
존재하지 않는다는 점, 옛 야드법을 기준으로 삼았다는 점 등을
볼 때 〈등가 Ⅷ〉는 앤드리의 전형적인 미니멀리즘 작품이다. 완
전히 추상적이고, 직설적으로 간결하며, 대칭적이고, 계획적이
며, 현란한 솜씨라고는 전혀 보이지 않는다. 앤드리는 작품에서
가능한 개성을 배제하여, 보는 이에게 자신의 성격을 알려주는
그 어떤 단서도, 또는 작품을 '해석'할 여지도 주지 않으려 했다.
그저 벽돌 120개를 직사각형 모양으로 쌓은 작품, 그것이 앤드
리가 사람들에게 기대한 〈등가 Ⅷ〉의 정의였다.

다른 미니멀리즘 작가, 그리고 거의 모든 다른 작가들과 달
리, 앤드리는 개별 요소들을 접합, 접착, 채색하거나 한데 엮어
작품으로 만들지 않았다. 따로 떨어진 요소들을 그대로 놓아두
었지만, 동시에 그것들은 하나로 연결되어 있었다. 물론 물리적
의미의 연결은 아니다. 저드의 〈더미〉에서처럼, 각 요소들은 눈
에 보이지 않게 연결되어 있다. 앤드리나 저드 모두 작품에서 중
요시한 것은 부분이 아닌 합이었다. 앤드리는 요소들을 서로 연
결하지 않고 (병치 또는 누적함으로써) 개별 요소들 사이에 비
슷한 긴장감을 부여했다. 저드가 〈더미〉에서 택한 방식은 채색

한 계단 사이에 일정한 간격을 두는 것이었다. 이로써, 하나의 전체로서 각 요소들의 결합은 느슨해진 게 아니라 오히려 단단해졌다.

그러나 앤드리가 '전체성'을 구현하는 방식에는 한 가지 문제가 있었다. 일례로, 관람객이 작품 한 조각을 빼내어 옷 속에 숨겨 훔쳐간 일도 있었다. 그들이야 재미있었겠지만, 앤드리로서는 화가 치미는 일이었다(미술관이나 갤러리의 반응은 어땠는지 모르겠다). 특히 앤드리는 작품활동을 시작한 1960년대 초만 하더라도 형편이 넉넉지 않았다. 게다가 재료들은 고가인지라 구하기도 힘들었다. 돈이 부족했던 앤드리는 펜실베이니아 철도회사에서 화물을 싣거나 승객을 안내하는 일을 하며, 작품활동으로 벌어들이는 마뜩잖은 수입을 보충해야 했다. 이 일은 결국 그에게 재산까지는 아니더라도 명성을 가져다주었고, 그다음엔 확실히 편안한 삶을 가져다주었다.

사람들은 대개 조소의 형태를 세로로 긴 것으로 생각한다. 앤드리의 작품은 그렇지 않았다. 앞서 살펴보았듯이 앤드리는 수직형이라기보다 수평형 인간이었다. 이는 철도회사에서 교대근무를 하는 동안 생긴 취향이었다. 운전석에 타고 있던 앤드리는 몇 킬로미터고 이어지는 녹슨 철로 위에 일정한 간격을 두고 가로놓인 목재 침목을 보았다. 바로 여기에서 조소의 가능성을 보았다. 이는 그의 작품에서 반복적으로 쓰이는 표준단위와 같은 역할을 하게 된다. 〈144개의 마그네슘 정사각형(144 Magnesium Square)〉(1969)을 예로 들어보자. 마그네슘 재질의 정사각형 타일 144개를 열두 개씩 열두 줄로 배열해 만든 작품이었다(이후 앤드리는 알루미늄, 구리, 납, 강철, 아연을 각각 재료로 삼아 다섯 점의 변형작을 선보였다). 타일은 한 변이 모두 12인치(30센티

미터)이며, 이들이 모여 이룬 거대한 정사각형의 한 변은 12피
트(3.6미터)에 달한다. 다시 칼 앤드리의 등가의 세계로 돌아온
것이다. 다만 이번에는 바닥에 전시한 작품을 밟고 다닐 수 있게
해 '작품에 일어나는 모든 흔적'을 남겼다. 물론 여기에는 숨은
의도가 있었다. 앤드리는 관람객들이 마그네슘 타일 위를 걸어
다니며 재료가 지닌 물리적 특징을 느낄 수 있기를 바랐다.

　　이러한 의도의 기원은 러시아의 구성주의, 그중에서도 앤
드리가 추종한 블라디미르 타틀린에서 찾을 수 있다. 타틀린의
〈모서리 역부조〉는 상징적 의미를 모조리 제거해, 관람객이 작
품의 재료와 작품이 주변 공간에 미치는 영향에 집중하게끔 한
작품이다. 반세기 후 미국에서 등장하게 될 미니멀리즘이 택한
것과 매우 흡사한 접근법이다. 이 때문에 사람들은 미니멀리즘
이 발전할 수 있었던 공의 일부를 구성주의에 돌렸다. 가장 극단
적인 예는 댄 플래빈(Dan Flavin, 1933~1996)으로, 그는 구성주의의
창시자인 타틀린에게 조소 서른아홉 점을 헌정했다.

　　타틀린은 20세기 초의 현대적인 건축자재(알루미늄, 유리,
강철)로 작품을 만들었으나, 플래빈은 이를테면 형광등처럼 시
중에서 쉽게 구할 수 있는 재료를 표현수단으로 삼았다. 타틀린
은 새로운 러시아 공화국에서 추구하는 혁명적 목적을 지지하
기 위한 수단으로서 재료를 선택했으나, 플래빈의 경우에는 재
료의 미술사적 의의와 동시대의 평가를 복합적으로 고려했다.
당연하게도, 어떤 경우에든 빛은 작품과 분리할 수 없는 요소였
다. 무엇보다, 기본적으로 예술가는 오로지 빛이 있을 때에만 대
상을 보고 작품을 창작할 수 있다. 카라바조와 렘브란트는 '명암
법(chiaroscuro)'이라는 극적 장치를 이용해 빛과 어둠의 대조를 강
조한 걸작들을 남겼다. 터너부터 인상파에 이르기까지, 수많은

예술가들은 빛의 변화무쌍한 효과를 포착하고자 일평생을 바쳤다. 만 레이는 자신이 발견한 레이요그래프와 솔라리제이션이라는 혁신적 사진에 '빛으로 그린 그림'이라는 수식어를 붙였다. 그런가 하면 빛에 대한 종교적, 영적 함의도 빼놓을 수 없다. "빛이 있으라 하시니 빛이 있었고/빛이 하나님이 보시기에 좋았더라."(「창세기」 1장 3~4절) "나는 세상의 빛이니."(「요한복음」 8장 12절)

플래빈은 형광등으로 만든 자신의 작품이 상대적으로 무미건조하고 변변찮다고 생각했다. 작품은 '제한된 빛만이 비추는' 시대를 상징했다. 작품에 담긴 탈개성, 대량생산의 특징은 마음에 들었다. 그의 눈에 비친 형광등이라는 재료는 '일상적 관심'과 예술을 결합하는 수단이었다. 동시에 여느 미니멀리즘 작가들처럼 플래빈 역시 작품에 숨은 의미는 전혀 없다고 주장했다. "작품은 눈에 보이는 그대로일 뿐, 다른 무엇도 아니다"라고 그는 말했다. 플래빈에게 형광등은 '공간 놀이', 그리고 공간의 외양과 사람들의 반응에 변화를 주는 방편이었다. 1963년부터 형광등은 플래빈의 작품에서 가장 중요한 표현방식이 되었다. 그는 25년간 만든 작품 중 몇 점을 타틀린에게 헌정했다. 〈타틀린을 위한 기념비(Monument for V. Tatlin)〉라는, 플래빈의 가장 유명한 연작이었다. 연작 중 첫 작품은 1964년, 마지막은 1990년에 만들어졌다. 물론 개별 작품에는 저마다 차이점이 있다.

첫 번째 작품인 〈타틀린을 위한 기념비 Ⅰ〉(그림 55 참고)에서는 형광등 일곱 개를 벽에 세워놓았다. 가장 긴 형광등(2.5미터)이 작품의 중심축 역할을 한다. 나머지 여섯 개는 중심축을 기점으로 대칭을 이루며, 긴 것부터 짧은 것 순으로 양쪽으로 늘어서 있다. 작품은 1920년대 맨해튼의 마천루, 또는 교회용 오르간의 파이프 같은 모양이었다. 작품의 모티브로 삼은 것은 타틀린의

그림 55
댄 플래빈 〈타틀린을 위한 기념비 I〉
1964년

유명한 작품이지만 실제로 구현되지는 않은 〈제3인터내셔널 기
념탑〉이었을 것이다. 결과물은 타틀린의 작품과는 전혀 달랐지
만 플래빈은 개의치 않았다. 과하다 싶을 정도로 진지한 미니멀
리즘 운동 가운데서 플래빈의 작품은 개중 드물게 유쾌한 축에
속했다. 쉽게 버리거나 망가질 수 있는 재료인 가정용 형광등으
로 만든 기념비라니, 플래빈은 이 조소를 '기념비'라 칭하면서
농담을 던진 것이다.

아무리 싸구려 재료라도, 작품을 설치한 다음 환한 백색 형광등을 켜면 흡족한 효과를 볼 수 있었다. 전시실로 들어온 관람객들은 벽에 세워놓은 플래빈의 작품을 보고 곧장 그쪽으로 다가갔다. 그들은 마치 카프카의 소설 『변신』 속 인물처럼 곤충으로 변해, 따뜻하고 밝은 빛을 내뿜는 플래빈의 작품에 이끌리는 듯했다. 그 덕분에 작품은 대성공을 거두었다. 저드가 그랬듯, 플래빈은 형광등을 이용해 그것이 설치된 공간에 영향을 미치고자 했다. 이는 바로 미니멀리즘의 목표이기도 했다.

1960년대 초반 뉴욕 현대미술관 서점에서 일하던 솔 르윗 (Sol LeWitt, 1928~2007)은 댄 플래빈 덕분에 간명한 미니멀리즘 철학을 접하게 된다. 르윗은 현대미술관에서 전시 중인 신인 작가 여럿을 우연히 만났는데, 그중 하나가 댄 플래빈이었다. 플래빈은 예술, 뉴욕, 추상표현주의의 과도한 독선주의, 그들이 작품을 '보여주는' 방식에 대한 이야기를 들려주었다. 플래빈이 르윗에게 보여준 빛, 길 덕에 일개 서점 직원이었던 르윗은 예술가로서 야망을 키워나갈 수 있었다.

무엇보다 르윗은 작품 자체와 그 구현은 순간적인 쾌락에 불과하다는 플래빈의 주장에 끌렸다. 그렇다면 설령 작품이 파손된다 하더라도 문제 될 것은 없을 터였다. 작품이 없어도 사는 데에는 지장이 없을 테니까. 그보다 중요한 것은 아이디어를 적어 서랍에 넣어둔 종이 한 장이었다. 저드, 플래빈, 앤드리가 그랬던 것처럼 작품의 제작 과정을 감독하는 일은 그다지 귀찮을 것도 없었다. 그저 일련의 지시사항을 적어주고 다른 사람들에게 시키면 그만이었다.

고용한 작가나 기술자 들이 정확하지 않은 지시사항이 적힌 메모를 보고 격자무늬나 흰색 정육면체를 제작하는 과정에

서 어찌할 바를 모르고 헤매면(지시는 주로 '건드리지 말 것', '직선' 따위의 애매한 표현으로 되어 있었다), 르윗은 그들에게 자신의 의도를 기꺼이 설명해주었다. 사실, 그는 그러한 상황을 조장했다. 작가의 간섭 행위를 창작활동의 일환으로 보았기 때문이다. 작품 제작자들의 공로를 인정하는 르윗은 그들의 이름을 공동 제작자로서 갤러리 벽에 표기하는 경우가 많았다. 그 덕분에 제작에 참여한 사람들은 예술계에서 경력을 쌓을 수 있었다. 이는 자기를 내세우지 않고 타인에게 관대한 르윗의 성격에서 비롯된 것이기도 했지만, 동시에 자신의 예술관을 표현하는 일이기도 했다.

그림 56
솔 르윗 〈연속 프로젝트 I, ABCD〉
1966년

르윗은 마음이 따뜻하고 친절했지만, 작품은 건조하다 싶을 정도로 간결했다. 1966년에 발표한 〈연속 프로젝트 I, ABCD

〈Serial Project Ⅰ, ABCD)〉〈그림 56 참고)는 흰색 직사각형 블록 여러 개로 이루어진 조소이다. 블록 중 일부는 폐쇄형, 다른 것들은 오픈 프레임 형식으로 비계를 연상케 한다. 크기가 제멋대로인 블록의 높이는 전부 무릎 아래로, 이들은 바닥에 깔린 큼지막하고 평평한 정사각형 회색 매트 위에 놓여 있다. 매트 위에는 흰색 격자가 그려져 있다. 격자 안에 배치된 블록들은 마치 뉴욕의 조감도를 보는 듯하다.

르윗은 이 작품을 통해 하나의 대상이 특정한 상황에서는 깔끔하고 정돈되어 보이는 반면, 다른 상황에서는 어수선해 보이는 까닭을 밝혀내고자 했다. 흰색 블록들로 이루어진 작품의 관심치고는 유별난 것으로 보이기도 한다. 그러나 르윗은 "관람객을 가르치기보다, 그들에게 정보를 주는 것"이 목표라고 주장했다. 따라서 자신의 생각이 작품 속 개방형 블록처럼 분명하고 직관적이기를 바랐다. 르윗은 "정사각형을 출발점으로 삼는 예술의 재창조"를 주장했는데, 이런 맥락을 생각하면 〈연속 프로젝트 Ⅰ, ABCD〉는 적절한 첫 작품이었다.

르윗은 약속한 것처럼 정사각형을 이용해 작품을 만들기 시작했다. 한 종이에 정육면체 하나를 그렸다. 그러고는 또 하나를 그렸다. 종이가 꽉 찰 때까지 계속해서 정육면체를 그렸다. 르윗이 생각하기에 정육면체에는 기분 좋은 가지런함과 일관성이 있었다. 이를 입체적 작품으로 구현한 조소는 혼란스러워 보였고, 그렇기 때문에 평온하던 마음에는 근심이 들어찼다. 르윗의 눈앞에는 까다로워 보이는 퍼즐이 놓여 있는 셈이었다. 그가 확신한 해결책은 작품 주위를 천천히 거닐며 여러 각도와 관점에서 그것을 감상하는 일이었다. 혼란이 눈에 익어갈수록 많은 정보를 수집하게 되고, 그리하여 전에는 간파할 수 없었던 불규

칙한 정육면체들을 차츰 흥미로운 체계로 구분할 수 있게 된다. 르윗은 개방형 정육면체로 구현한 작품의 시선(視線)⁴¹이 전체적인 공간을 조명하면서, 작품이 실제보다 커 보인다는 사실을 알아냈다. 꽉 들어찬 정육면체는 다른 한편으로는 시선을 차단하는 바리케이드 역할을 하면서, 보는 이의 눈과 마음을 서서히 작품 쪽으로 이끄는 효과를 낳는다.

〈연속 프로젝트 I, ABCD〉는 미니멀리즘의 원형이다. 또한 수학적이고 체계적이며 무한히 냉담한 우주 시대가 낳은 작품이기도 하다. 과학자들은 인간을 달에 보낼 요량으로 로켓을 연구했다. 그리고 같은 시대에, 미니멀리즘 작가들은 그들과 마찬가지로 수학, 체계, 부피, 연속성, 지각, 질서를 탐구했다. 그중 가장 중요한 연구 대상은 이 모든 것이 인간과, 곧 지구라고 부르는 살아 숨쉬는 이상한 공의 거주자들과 맺고 있는 관계였다.

미니멀리즘 작품들은 겉으로는 차분해 보인다. 이는 세상에 질서와 통제를 부여하고자 했던 작가들 내면의 절박함과는 대조적이다. 그들이 차세대 예술가들에게 물려준 씨앗은 반전운동이 일어난 1960년대에 그 싹을 틔웠다. 그리고 석유파동이 벌어진 1970년대에는 열기가 더욱 뜨거워졌다. 이러한 움직임은 강요에 의한 것이 아니었다. 예술가들은 저마다 다른 방향으로 예술에 접근하고자 했다.

미니멀리즘은 모더니즘 운동의 마지막을 장식했다. 이후 예술은 포스트모더니즘이라는 새로운 시대를 향해 나아가게 된다.

41　건축학 용어로, 대상과 그것을 바라보는 시각 사이의 선을 가리킨다.

19

흉내 내기

포스트모더니즘
1970~1989년

Postmodernism

　　포스트모더니즘의 장점은 작가의 의도대로 어떤 것이든 구현할 수 있다는 점이다. 그러나 이러한 장점은 다른 한편으로 포스트모더니즘의 매우 짜증스러운 점이기도 하다. 이는 포스트모더니즘의 핵심에 존재하는 제멋대로의 역설로, 아무리 현대미술이라는 맥락에서 보더라도 관람자들을 당혹케 하고 그들의 화를 돋우는 특별한 능력을 지녔다. 간단히 말해 이것이 바로 전형적인 포스트모던이다.

　　겉보기에는 워낙 단순해서 이해하기 쉬워 보인다. '후기(Post)'의 '모더니즘(Modernism)'이란 의미로, 미니멀리즘과 함께 1960년대 중반 막을 내린(물론 그 유산은 아직까지 건재하지

만) 것으로 대부분 동의하는 모더니즘 이후의 사조를 가리킨다. 그리고 후기인상파처럼, 포스트모더니즘 역시 앞서 등장했던 미술운동을 근간으로 발전했지만 동시에 모더니즘에 대한 날 선 반응이기도 했다. 프랑스의 철학자 장 프랑수아 리오타르(Jean-François Lyotard)는 포스트모더니즘을 "웅장한 서사에 대한 불신"이라 표현했다. 모더니즘은 인본주의가 직면한 문제점에 대해 전반적인 해결책을 찾고자 지속적으로 노력했으나, 포스트모더니즘은 이러한 시도를 어리석고 순진하며 망상에 불과한 것으로 여겼다. 그들은 공산주의나 자본주의 등 20세기에 등장했던 '웅장한 서사'가 그랬던 것처럼, 새로운 계획들이 결국에는 모조리 실패하고 말 거라 생각했다.

포스트모더니즘의 주장대로라면, 만일 해결책이 있다 해도 (아마 없겠지만) 앞서 등장했다가 사라진 다양한 미술운동과 개념에서 찾아야 할 것이었다. 그들은 이런 조각들을 그러모아 미술사적 참고자료와 대중문화에서 끌어온 암시 등이 가득한 새로운 시각적 상징물을 만들고자 했다. 장난스러운 장식과 더불어 아이러니하게 겸손한 방식으로 사람들의 구미를 당길 만한 잘 섞이지 않은 혼합물을 제작한 것이다. 한 예로, 뉴욕 매디슨 애버뉴 550번지에 있는 필립 존슨(Philip Johnson)이 설계한 AT&T 사옥을 살펴보자. 1978년에 설계(1984년에 완공)한 이 건물은 일반적인 모더니즘 스타일의 마천루로, 루이스 설리번, 발터 그로피우스, 미스 반데어로에의 건축물에서 빈번하게 보이던 양식이다. 그런데 존슨은 여기에 포스트모더니즘적인 특징을 더했다. 사람들의 예상과 달리 건물의 꼭대기는 단순하고 각진 모양이 아닌, 대칭으로 떨어지는 화려한 박공을 얹은 모양새였다. 마지막에 가서 화려한 반전을 보여준 것으로, 마치 딸의 결

혼식에서 모자만은 화려한 것으로 골라 쓴 수수한 어머니를 보는 듯했다.

　　많은 평론가들은 AT&T 건물이 쓸데없이 화려하며, 모던한 도시 맨해튼의 평평한 상단부로 이뤄진 담백한 건물들과는 거리가 멀다고 평했다. 그들의 시각에서 AT&T 건물은 크라이슬러 빌딩(1930)으로 대표되는 화려한 아르데코 스타일로 후퇴한 결과물이었다. 두 건축물의 마천루 상단을 정면에서 바라보며 비교했을 때 말이다. 존슨은 박공이 올라가는 지점 바로 아래에 세로로 길고 커다란 창들을 촘촘히 배치했다. 그러나 이렇듯 멋진 창들도 사람들 눈에는 구식 자동차에 달린 창살처럼 보일 뿐이었다.

　　존슨의 건물 하부에서도 유쾌한 기운이 감지된다. 그는 빌딩이라면 으레 그렇듯 일반적인 직사각형 모양으로 입구를 만드는 대신 아치형을 택했다. 이탈리아 피렌체 두오모 대성당의 르네상스풍 돔 양식을 되살리려고 한 것이다. 여기에 로마네스크풍 기둥을 연상시키는 디테일, 영국의 가구 디자이너 토머스 치펀데일(Thomas Chippendale)이 만든 18세기 책장과 흡사한 전면 등의 장식 요소를 더했다. 건물에는 무광의 분홍색 화강암을 덧씌웠다. 신선하면서도 대담한 선택이었다.

　　포스트모더니즘의 전형적인 결과물이라 할 수 있는 AT&T 사옥에는 재치 넘치는 당시 미술사학적 화풍과 동시대 문화를 향한 열렬한 지지가 어우러져 있다. 샘플링, 힙합, 믹싱, 기업 이미지에 대한 예리한 통찰력. 이 모든 것은 포스트모더니즘의 구성 요소가 되었다. 자의식 넘치는 자각과 신랄한 풍자가 공통어였다. 그 어떠한 문제라도 유일한 대답이 존재하지 않는다. 즉, 모든 것은 생각해볼 만한 가치가 있으며 이는 당연한 과정이었다.

차이점과 정의의 경계는 모호해졌다. 사실과 허구의 구분은 불가능했다. 포스트모더니즘에서는 표층적 이미지가 중요하지만, 대개 그것이 가짜나 모순이라는 사실이 드러나곤 한다.

신디 셔먼(Cindy Sherman, 1954~)은 〈무제 영화 스틸(Untitled Film Stills)〉 연작(1977~1980, 그림 57 참고)에서 선보인 패러디와 흉내 내기를 통해 포스트모더니즘의 장을 본격적으로 열었다. 그녀는 할리우드를 휩쓸던 남성 우월주의를 조롱거리로 삼았다. 셔먼이 3년에 걸쳐 촬영한 흑백사진 69점은 영화 제작사에서 주연 배우를 홍보하기 위해 찍은 스틸처럼 보인다. 셔먼은 〈무제 영화 스틸〉에서 항상 스타였지만, 그 이미지는 일반적인 자화상과는 다소 달랐다. 전형적인 포스트모던 패션에다가, 모호함이 사진 전체를 장악하고 있었다. 셔먼은 옷장을 뒤져 스스로를 B급 영화에 나올 법한 가상의 여배우의 모습으로 꾸몄다. 연작 사진 속에서 셔먼은 팜파탈, 창부, 섹시한 아가씨, 주부, 거만한 여인으로 분한다. 셔먼은 각 작품에서 패러디하려는 이미지의 스타일을 무심한 태도로 흉내 냈다. 셔먼이 만들어낸 캐릭터들은 영화평론가들이라면 어떤 영화에서 차용한 것인지 '알아차릴' 수 있을 정도로 낯익지만, 사실 그들은 어떤 특정 영화와도 관련이 없다. 셔먼은 그녀가 오로지 '클리셰가 바닥났을' 때만 연작 작업을 중단했다고 했다.

셔먼은 전형적인 포스트모더니즘 작가이다. 다른 포스트모더니즘 작가들이 과거 다른 미술운동의 접근법을 활용해 작품의 소재로 삼듯이, 셔먼 또한 본인의 정체성을 살리며 마치 재료를 가리지 않고 모아 집을 짓는 까치처럼 꾸준히 다른 작품들을 차용해왔다. 셔먼은 행위예술과 개념미술 사이를 두루 넘나들었다. 〈무제 영화 스틸〉 연작을 작업하는 동안에는 자기 자신을 수

단으로 삼아 독창적인 아이디어를 표현했다. 10년 전 개념미술
가 브루스 노먼이 〈정사각형 둘레를 따라 춤추거나 움직이기〉를
통해 실현했던 것과 같은 방식이었다. 노먼의 작품은 언뜻 피상
적이고 가벼워 보이지만, 머지않아 깊고 심오한 의미가 드러난
다. 워홀 스타일의 망상과 조작을 다시 끄집어낸 셔먼의 〈무제
영화 스틸〉 역시 마찬가지이다.

그림 57
신디 셔먼 〈무제 영화 스틸 #21〉
1978년

 셔먼이 촬영한 영화 홍보용 스틸은 실재하지 않는 영화 속
허구의 등장인물을 담고 있다. 설사 영화가 실제로 있다 하더라
도, 그것이 허구라는 사실에는 변함이 없다. 이는 영화제작사에
서 '아름다운' 여배우의 이미지를 이용해 관객들을 극장으로 향
하게 하는 것과 다를 바 없다. 날조된 이미지를 끊임없이 내보내

는 통에 사실과 허구, 진실과 거짓, 진짜와 가짜를 구분할 수 없게 만드는 사회. 셔먼의 연작은 동시대 문화가 가진 이러한 특징을 광범위하게 다루고 있다.

셔먼은 포스트모더니즘 특유의 표현방식인 미묘한 암시, 무심한 제안들을 통해 작품을 제작하면서, 모더니스트들이 빠지기 쉬웠던 '명백함'이라는 함정을 가능하면 피하려 애썼다. 〈무제 영화 스틸〉 연작은 신디 셔먼의 각기 다른 모습을 담은 69점의 사진들로 구성되었다. 그러나 그중 어떤 것이 진짜 셔먼의 모습이라고 말할 수 있을 만큼 그녀를 잘 아는 사람이 있는가?

셔먼은 정체성이라는 작품의 주제를 위해 자기 자신과 작품 사이에 약간의 괴리를 두었다. 모든 사진 속에서 셔먼은 스타이지만 동시에 현실에 없는 인물이다. 이는 곧 포스트모더니즘이 숭배하는 일종의 존재론적 모순이다. 셔먼의 작품은 초현실주의의 심리 게임이나 커트 보네거트(Kurt Vonnegut)의 『제5도살장』, 조지프 헬러(Joseph Heller)의 『캐치22』 등 1960년대 풍자소설에 담긴 철학적 상징주의를 상기시킨다.

매번 작품에서 자기 캐릭터의 흔적을 지워버리려는 셔먼의 행동은 미니멀리즘 작가들의 방식을 연상시킨다. 도널드 저드를 비롯한 동료 예술가들은 관람객이 작가의 개성에 방해받지 않고, 오로지 작품에만 몰두하도록 했다. 그러나 셔먼의 의도는 달랐다. 작품 속에서 작가의 정체성을 지우면 작가는 원하는 어떤 사람이든 될 수 있고, 온갖 역할을 해낼 수 있다. 관람자들이 작가에 대해 기존에 알고 있는 이미지나 지식이 없기에, 작가는 작품 속에서 캐릭터를 거리낌 없이 바꿀 수 있는 것이다. 카멜레온처럼 변화무쌍한 셔먼의 작품은 대중매체와 유명인들이 개인의 진정한 성격을 바탕으로 한 것이 아닌, 상업시장이 바라는 모습

의 홍보용 이미지를 양산하고 조작하는 방식을 비꼰 것이었다.

그렇다면야 1997년 뉴욕 현대미술관에서 열린 신디 셔먼 전의 유일한 후원자가 마돈나였다는 사실이 전혀 놀랍지 않다. 포스트모더니즘의 궁극적인 아이콘이자 이미지 메이커라 할 수 있는 마돈나는 '재발명의 어머니'나 다름없다. 마돈나는 본인의 책『섹스(Sex)』(1992)를 통해 이미 셔먼의 작품에 대한 지식과 감상을 드러낸 바 있는데, 책 자체가 셔먼의 〈무제 영화 스틸〉 연작에서 영감을 받은 것이었다. 셔먼과 같이 마돈나 역시 장난스럽게 찍은 흑백사진들 속에서 스타로 분했다. (자기 생각으로는) 수위가 높지 않은 포르노 영화에서 흔히 보이는 여배우를 흉내 냈다. 그리고 또 할리우드의 황금시대를 참고해 1930년대의 신인 여배우인 '디타 부인'이라는 또 다른 자아를 만들어냈다. 어느 장을 펼치더라도 포스트모더니즘의 영향을 받았다고밖에 할 수 없는 책이었다.

사진을 매개로 가짜 정체성이나 망상을 가지고 논 이들이 셔먼이나 마돈나뿐인 건 아니었다. 셔먼이 〈무제 영화 스틸〉 연작을 시작한 이듬해, 캐나다 예술가 제프 월(Jeff Wall, 1946~)은 〈파괴된 방(The Destroyed Room)〉(그림 58 참고)이라는 사진작품을 발표했다. 크기가 홍보용 포스터만 한 사진은 이미지의 후면에서 불가시광선을 투시해 찍은 것이었다. 셔먼과 마돈나가 할리우드에서 소재를 찾는 동안, 월은 17~19세기를 풍미한 디에고 벨라스케스, 에두아르 마네, 니콜라 푸생 같은 유럽 거장들의 그림에서 영감을 얻었다. 〈파괴된 방〉의 경우 외젠 들라크루아의 작품을 본으로 삼은 것이다.

월은 들라크루아의 〈사르다나팔루스의 죽음(La Mort de Sardanapale)〉(그림 59 참고)을 포스트모더니즘 방식으로 정교하게

그림 58
제프 월 〈파괴된 방〉
1978년

재창조해냈다. 색채, 구성, 빛은 거의 완벽에 가까운 조화를 이룬
다. 두 작품 모두 중심에는 혼란에 빠진 침대가 있다. 너비만 해
도 몇 미터에 달하는 거대한 크기 또한 공통점이다. 이런 점들을
고려하면 두 작품은 외관상 비슷해 보이는 게 당연한데 실제로
는 그렇지 않다. 들라크루아의 그림은 끔찍한 내실의 풍경을 묘
사하고 있다. 그림 속 벌거벗은 여인은 고대 동방제국의 왕인 사
르다나팔루스의 명을 받들어 칼에 찔려 죽어가는 중이다. 전투
에서 치욕적으로 패한 왕은 자신의 노예, 첩, 말에게 죽음을 명
한다. 들라크루아는 몸을 비틀고 있는 사람들과 말도 묘사했다.
왕은 자신도 곧 장작더미 위에서 죽음을 맞이하리라는 사실을
알고 있는 듯하다. 호사스러운 침대에 누운 왕의 얼굴에서는 아
무런 표정도 보이지 않는다.

　　이와 대조적으로, 월의 사진작품 속에는 아무도 없다. 들라

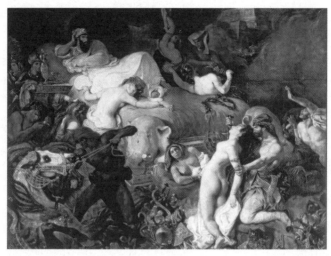

그림 59
외젠 들라크루아 〈사르다나팔루스의 죽음〉
1827년

크루아의 그림 속에 보이던 어마어마한 귀금속이나 장신구 들
도 없다. 윌은 간소하고 변변치 않은, 눈에 띄는 특징이라고는
없는 창녀의 침대를 표현했다. 침대는 최근에 엉망이 되고 부서
진 것 같다.

　　윌은 이 시대에 벌어지는 학살의 현장을 담고자 들라크루
아의 걸작 중 많은 요소를 인용했다. 방 한복판에 침대가 놓여
있는 점은 똑같다. 차이점이 있다면 윌의 침대는 사르다나팔루
스 왕의 것처럼 화려하고 호사스럽지 않다. 정면을 향해 뒤집어
진 매트리스는 사선 모양의 구멍 밖으로 내용물이 바닥에 쏟아
져나왔다. 이는 명백히 원작의 폭력성을 암시하는 것이며, 원작
의 구도선이 그대로 재현되어 있어 미묘한 느낌을 준다. 사진 속
검붉은 벽, 하얀 포마이카 테이블은 들라크루아가 주로 사용했
던 색들을 떠올리게 한다. 아수라장 사이로 보이는 빨간색의 새

틴 시트는 사르다나팔루스 왕의 침대 위에 놓여 있던 값비싼 이불을, 상반신을 드러낸 채 서랍장 위에 놓여 있는 작은 플라스틱 무희 모형은 원작에서 나체로 목숨을 구걸하던 여인들을 의미한다. 과거에는 태평성대였으나 꿈에서 깨어보니 무너져가는 세상. 두 작품이 담고 있는 것이었다.

사진에서 상징하는 바를 알고 보면 감상하는 재미가 더해지는 것은 사실이다. 그렇지만 만일 사전지식이 없다면? 월의 사진과 들라크루아의 〈사르다나팔루스의 죽음〉 사이의 관계를 모른 채 우연히 갤러리에서 사진을 보게 된다면? 글쎄, 그렇더라도 사진이 담아낸 현대사회에 대한 강렬한 이미지와 암시, 호기심을 불러일으키는 구도와 색채 등으로 그 진가가 퇴색될 일은 없을 것 같다. 물론 수수께끼를 풀어야 이해할 수 있는 낱말 퍼즐처럼, 포스트모더니즘 작품을 제대로 감상하려면 지식이 필요하기는 하다. 이를 위해 관람자는 작가가 다양한 곳에서 끌어온 요소들을 분해하는 과정을 거쳐 작품에 담긴 의미를 통찰해볼 수 있다. 그리고 역시 낱말퍼즐이 그렇듯, 표현방식에 대한 지식이 풍부할수록 작가가 내민 단서를 보다 빨리 손에 넣을 수 있다.

아는 사람들끼리만 통하는 농담, 비꼬는 말을 못 알아듣는다고 해서 월의 작품을 즐길 수 없다는 뜻은 아니다. 다만 포스트모더니즘 작품에는 그저 눈에 보이는 것 이상의 무언가가 숨어 있다. 월의 작품 중 유명한 〈미믹(Mimic)〉(그림 60 참고)을 예로 들어보자. 이십대로 보이는 젊은이 셋을 찍은 사진이다. 남자 둘, 여자 하나로 그들은 무더운 여름, 북미 교외의 길거리를 걷는 중이다. 턱수염을 기른 남자는 여자친구의 손을 잡고 있다. 커플은 모두 백인이다. 그들의 오른쪽에는 동양인 남성이 보인다. 커플

이 그를 앞지르려는 순간이다. 백인 남자는 동양인 남자 쪽으로
몸을 돌리고는 손가락으로 자신의 눈꼬리를 추켜올리고 있다.
'찢어진 눈의 동양인'을 비하하는 인종차별적 제스처이다. 동양
인은 그의 모욕적인 행동을 곁눈질로 보고 있다. 백인 여자친구
는 눈길을 돌린다.

그림 60
제프 월 〈미믹〉
1982년

'미믹(흉내 내기)'은 작품의 제목인 동시에 주제이기도 하
다. 게다가 이미지는 매우 분명하며 공격적이다. 가로 2.3미터,
세로 2미터의 거대한 크기에다가 역광 덕분에 세 사람은 더욱
현실적으로 보인다.
사진을 1~2분 동안 바라보다보면, 전통적으로 관람자의

시선을 이끄는 부분인 사진의 중심부가 세 인물을 나누고 있음
을 알아차리게 된다. 백인 커플은 중심에서 한쪽으로 몇 센티미
터 정도 치우친 상태이며, 동양인 남성 역시 반대쪽으로 같은 간
격을 두고 떨어져 있다. 의도적인 구도였던 것이다. 사진의 구도
는 서양의 인종차별을 빗댄 것이었다. 모두가 알 수 있듯이, 포
스트모더니즘 작품치고는 꽤나 직설적인 편이다.

작품에서 명쾌한 부분은 여기까지다. 사진, 그리고 '미믹'이
라는 제목에는 그 이상의 의미가 있다. 우선 월의 작품이 르포르
타주 다큐멘터리가 아닌, 그럴듯하게 만들어낸 가짜라는 사실부
터 생각해보자. 사진 속 세 사람은 배우이며, 그들이 입은 옷이
나 분장, 조명 때문에 마치 영화 속 장면처럼 보인다. 〈미믹〉은
우연한 순간에 찍은 사진이 아니다. 몇 시간의 연습을 거친 끝에
완성된 이미지이다. 월은 영화 촬영 기법을 이용해 사진을 찍었
다. 그리고 그가 유럽여행 중 버스에서 봤던 역광을 이용한 광고
판 사진처럼 보이게 했다. 포스트모더니즘 작품이란 이곳저곳에
서 모방한(흉내 낸) 요소들로 구성된 것이다. 즉, 표준과 그것이
미친 영향의 콜라주이다.

〈미믹〉을 다시 한 번 자세히 살펴보자. 제목을 고려하며 세
사람을 관찰해보자. 특히 동양인 남성의 다리 모양과 자세를 눈
여겨보라. 백인 남성의 자세와 거울처럼 좌우만 바뀌었다. 백인
남성 역시 여자친구와 좌우만 바뀐 자세이며, 여자친구는 동양
인 남성과 그러하다. 그렇다면 누가 누굴 따라하고 있는 것일
까? 흠, 제프 월은 인상파에 관여했던 구스타브 카유보트(Gustave
Caillebotte, 1848~1894)를 모방한 게 분명하다. 카유보트의 〈파리의
거리, 비오는 날(Rue de Paris, temps de pluie)〉(1877)을 흘끔 보기만 해
도 비슷한 점을 발견하고 미소를 짓게 된다. 두 작품 모두 우측

에는 상업용 건물이 서 있고, 좌측에 보이는 길은 멀찍이 떨어진 중심부의 소실점 쪽으로 사라진다. 중심인물이 셋이며, 서로의 동작을 따라하고 있다는 점도 같다. 마찬가지로 인물들과 나머지 요소들을 가로등을 두고 구분했다. 카유보트가 택한, 오스망 남작에 의해 새롭게 건설된 파리의 대로 또한 월은 놓치지 않았다. 카유보트가 살았던 19세기 후반의 파리는 세련된 도시생활에 대한 낙관론이 충만했다. 그런데 월의 사진에 보이는 북미 교외의 외딴 도로는 잡초가 나뒹굴고 희망이라고는 보이지 않는다. 이는 모더니스트들의 꿈이 어떻게 실현되었는지를 바라보는 포스트모더니즘의 풍자적 시각에서 비롯된 것이다. 상습적으로 혹사당하는 이주민 노동자들의 현실에 눈뜨게 하는 데 일조한다.

모더니즘에는 단호한 면이 있었지만, 포스트모더니즘은 그렇지 않았다. 전통을 거부한 모더니즘과 달리, 포스트모더니즘은 그 어떤 것도 거부하지 않았다. 모더니즘이 직선적이고 체계적이었다면, 포스트모더니즘에는 두서가 없었다. 모더니즘은 미래를 꿈꾼 반면, 포스트모더니즘은 미래에 의문을 제기했다. 모더니즘 작가들은 진지하고 진취적이었으며, 포스트모더니즘 작가들은 장난스러운 실험을 꾀하는 장인들이었다. 하나같이 교묘하게 불손하고 무심한 냉소주의를 풍겼다. 그게 아니라면 〈심슨 가족〉의 한 에피소드에서 모(Moe)가 말했듯, 포스트모더니즘이란 "이상해지기 위해 이상해지는 것"일 수도 있겠다. 물론 이들에게도 권력, 의견이나 정치적 입장이 있다. 그러나 절대적인 진실, 간편한 해답을 제시하는 이들에게는 불신을 표한다. 25년 전의 팝아트와는 다른 방향을 택한 것도 이 때문이다. 팝아트 작가들은 광고와 상업의 세계로 눈을 돌렸지만, 포스트모더니즘에서

는 이를 풍자적 시각으로 바라보았다.

바버라 크루거(Barbara Kruger, 1945~)는 세계적으로 유명한 고급 잡지를 펴내는 출판사 콩데 나스트(Condé Nast)에서 그래픽 디자이너로 활동했다. 상업주의의 성지라 할 수 있는 그곳에서는 결코 이룰 수 없는 이상을 광고했지만, 독자들은 현실도피적 망상에 빠져 그것을 손에 넣고자 했다. 크루거는 자신이 보고 있던 일부 이미지나 기사 들에서 불편함을 느꼈고, 이러한 이미지들을 잘라내기 시작했다. 그렇게 잘라낸 사진들을 다시 흑백사진으로 재현한 뒤 여러 슬로건을 적었다. 예컨대 "나는 쇼핑한다, 고로 존재한다(I Shop, Therefore I Am, 1987)"(17세기 철학자 르네 데카르트의 '나는 생각한다, 고로 존재한다'를 패러디한 표현이었다), 또는 "당신의 몸은 전쟁터다(Your Body Is a Battleground, 1989)" 같은 말이다. 워홀처럼 그녀는 자신의 의견을 전달하기 위해 광고 기법(슬로건, 굵은 타이포그래피, 단순하거나 시선을 사로잡는 이미지 등)을 이용했다. 그러나 워홀과는 달리, 그녀는 작품을 통해 산업화 시대나 거짓된 희망을 심으려는 의도를 비판했다.

크루거는 '나, 우리, 당신'과 같은 인칭대명사로 관람자의 관심을 끌고, 물건을 강매하는 기업들이 쓸 법한 추상적인 언어로 그들을 꾄다. 그녀는 눈에 확 들어오는 대담한 레터링으로 메시지를 전달했는데, 보통 새하얀 판이나 망점 사진에 (대개 빨간) 글자를 넣음으로써 작품에 '브랜드 아이덴티티(Brand Identity)'를 부여하는 식이었다. 크루거의 의도는 적중했다. 포스트모더니즘의 영향을 받은 크루거는 작품에 다양한 상징을 집어넣기도 했다. 빨간 글자는 구성주의자 로드첸코의 포스터에 보내는 헌사였고, 팝아트에서 주요 소재로 삼는 광고에서 곧잘 등장하는

이미지를 사용했다. 레터링의 폰트에도 의도가 담겨 있었다. 1927년에 만들어진 기하학적인 디자인의 푸투라(Futura) 폰트는 바우하우스에서 표방한 엄격한 모더니즘에서 영향을 받은 것이었다. 바우하우스는 매스미디어를 상업 용도로 조작하거나 개인의 이익 추구를 위한 것이라기보다는, 일종의 유기체적으로 통합된 기관으로 보았다(폴크스바겐, 휼렛패커드 역시 상품을 팔기 위해 이를 사용하고 있다). 미래파의 흔적도 보인다. 크루거의 모든 작품에 마리네티 스타일의 긴박감과 역동성을 강조하기 위해 항상 비스듬하게 (이탤릭체처럼) 푸투라 폰트를 사용했다.

크루거의 작품에는 아이러니한 말장난도 들어 있다. 필연적으로 마르셀 뒤샹, 다다이즘을 연상케 하는 부분이다. 모두 만들어진 언어를 이용해 기득권, 예술계를 놀려먹기 좋아하던 이들이었다. 1982년작 〈무제(사람들은 걸작의 신성함에 돈을 쓴다)[Untitled(You Invest in the Divinity of the Masterpiece)]〉에서는 미켈란젤로의 시스티나 성당 벽화에서 가장 유명한 신과 아담의 손가락이 닿는(인류의 창조를 뜻하는) 장면을 본떠 흑백으로 표현했다. 그리고 그 위로는 두꺼운 검은 줄 위에 흰색 글씨로 굵게 "사람들은 걸작의 신성성에 돈을 쓴다"라는 문구를 적어놓았다. 광고 포스터에 주로 사용한 상업적 방식을 흉내 내며 예술계에 등장한 상업적 작품에 의문을 제기하려고 했다.

크루거는 작가 서명을 하지 않았고 작품에는 일반적인 타이포그래피를 사용했는데, 이는 포스트모더니즘의 주제라 할 수 있는 권력, 진정성, 복제, 정체성에 대해 의문을 제기하기 위함이었다. 크루거의 작품에 담긴 의미는 매스미디어가 전달하는 메시지나 그 방식에 대해 다시 한 번 생각해보라고 우리의 옆구리

를 쿡 찌르는, 일종의 도발이었다. 동시에 작품 속 타이포그래피
는 예술에서의 언어의 위력을 상기시킨다. 나는 이를 테이트 갤
러리에서 일하는 동안 깨닫게 되었다.

테이트 갤러리는 세계적으로 명성이 자자하다. 하지만 정
작 갤러리에서 일하는 사람들의 실상은 외부에서 생각하는 것
과는 거리가 멀다. 대다수의 직원들은 런던 핌리코에 있는 낡은
육군병원에서 생활한다. 지독한 소독약 냄새가 영영 가시지 않
을 것 같은 병원 건물에서는 박살난 창문들과 오래 전 세상을 떠
난 망자들 덕분에 냉기가 풍긴다. 내 사무실은 1층, 낡은 영안실
과 일직선상에 있었다. 사무실 앞쪽 정원은 한때 폐결핵 환자들
이 죽은 쥐를 피할 수 있길 바라며 누워서 신선한 공기를 들이마
시던 곳이다. 썩 호감이 가는 장소는 아니었다.

그런데 내 사무실에 찾아오는 손님들은 하나같이 벽에 걸
린 2.5미터 길이의 포스터를 뚫어지게 바라본다. 이따금 포스터
의 사진을 찍어가는 사람도 있다. '피슐리와 바이스'로도 알려진
취리히 작가 페터 피슐리(Peter Fischli, 1952~)와 다비트 바이스(David
Weiss, 1946~2012)의 공동작 〈일을 더 잘하는 방법(How to Work Better)〉
(1991)의 복사본이다. 포스터에는 효율적으로 일하기 위한 십계
가 적혀 있는데, 다음과 같은 것들이다. 1.한 번에 하나씩 하라.
2.문제를 파악하라. 3.남의 말에 귀 기울여라. 그리고 마지막 조
항은 간단하다. 10.웃어라.

내가 생각하기에 손님들은 아마도 피슐리와 바이스가 던진
미끼를 덥석 문 것이 아닌가 싶다. 그들은 포스터에서 업무 향상
에 도움이 되는 자기계발적 해답을 발견한 것이 분명하다. 작가
들은 매우 즐거워했으리라. 피슐리와 바이스가 작품에서 의도한
것은 대기업이 신봉하는 동기를 부여하는 발언에 대한 비아냥

거림이었기 때문이다. 애초에 십계는 취리히에 있는 사무용 건물 바깥쪽에 거대한 벽화처럼 내걸려 있었는데, 나는 작업실 내에 걸어야 한다는 조건에 동의한 덕에 복사본을 얻을 수 있었다. 피슐리와 바이스는 기업들이 선전용 문구를 이용해 직원들에게 '열심히 일하면 성공할 수 있다'고 생각하게끔 세뇌하는 현실을 패러디했다.

　　미국의 예술가 존 발데사리(John Baldessari, 1931~) 역시 비슷한 텍스트를 이용한 작품 〈잘 팔리는 예술가가 되고 싶은 사람을 위한 충고(Tips for Artists Who Want to Sell)〉(1966~1968)를 제작했다. 고객을 물색하는 작가들에게 건네는 현실적인 충고로 첫 번째 조항은 다음과 같았다. "대개, 색감이 어두운 것보다 밝은 그림이 더 빨리 팔린다." 발데사리는 다음과 같이 주장하기도 했다. "내 경우에는 언어를 이미지의 대체제로 생각한다. 남들이 안 하는 짓을 하는 사람은 절대로 이해할 수 없을 것 같다." 그렇다고 해서 발데사리가 텍스트로만 구성한 작품에 집착한 것은 아니었다. 그는 표현수단, 구도적 장치를 선택할 때에 유연성을 발휘하고자 했다. 1980년대 중반, 발데사리가 제작한 〈힐(Heel)〉(1986)은 흑백영화 스틸 열 장으로 만든 콜라주로, 모든 이미지들은 어찌 되었든 작품의 제목과 연관성이 있었다. 발뒤꿈치 사진은 말할 필요도 없고, '발'이라는 단어의 다른 뜻(개에게 내리는 명령, 비열한 사람을 가리키는 욕설)을 가리키는 사진들도 있었다. 말과 사진을 이용한 재미난 놀이처럼 보인다. 하지만 사진을 재차 들여다보면 주제가 보이기 시작한다. 고통(상처 입은 발뒤꿈치), 갈등(학생운동, 사나운 개), 정체성(남자의 얼굴을 가린 커다란 황색 반점). 겉보기에는 우스꽝스럽지만 그 이면에는 포스트모더니즘의 특징들이 담겨 있다. 피슐리와 바이스의 〈사물

이 움직이는 방식(The Way Things Go)〉(1987) 역시 다를 바 없다.

〈사물이 움직이는 방식〉은 포스트모더니즘의 걸작으로, 수많은 패러디 작품이 있지만 원작보다 나은 건 없다. 인터넷에서 30분 분량의 동영상을 찾아보라고 권하고 싶다. 역시 좋은 방법으로는, 작가들의 지시사항에 충실히 따라 작품을 전시 중인 갤러리를 찾는 것이다. 절대 실망하지 않을 것이다. 영상은 실제로는 일어날 법하지 않은 사건들을 연쇄적으로 보여준다. 작업실 바닥에 똑바로 서 있던 타이어가 유유히, 조금씩 굴러간다. 타이어의 추진력은 공중에 매달린 채 그 위에서 빙빙 돌고 있는 쓰레기봉투 덕이다. 이후 30분 동안, 마치 도미노처럼 연쇄적인 혼란이 발생한다. 작품에 활용된 물건들은 괴짜 아마추어 과학자의 실험실에 있을 법하다. 의자, 사다리, 플라스틱 병, 타이어, 유해화학물질, 페인트 같은 것들 말이다. 이런 물체들이 (예컨대 롤러스케이트 위에 얹어놓은 주전자, 용해된 액체가 넘쳐흐르는 접시 같은) 움직이는 다른 물체와 부딪치면서 사건이 연달아 발생한다. 정말 기가 막힌 장면이다. 재미있고 기발하며, (움직이는 이미지를 이용한 작품에서는 당연히 발생할 수밖에 없는 일인데) 만약 계획대로 충돌하지 않아 연속성이 사라지면서 연쇄반응이 무너질 경우에는 위험이 가득하다.

그래서 정말 흥미진진한 작품이다. 그렇지만 한계도 분명하다. 일련의 사건들은 무의미하고 아무런 요점이 없다. 그리고 전반적인 과정은 위태롭고 미숙한 듯 보이지만, 실제로는 전혀 그렇지 않다. 작가들은 이처럼 복잡하게 얽힌 충돌을 계획하는 과정에서 몇 달 동안 시행착오를 겪었을 것이 분명하다. 작품은 사전에 치밀하게 계획된 것이며, 저절로 생긴 우연에 기댄 것이 아니다. 하지만 관람객은 이것이 머리 좋은 예술가들이 달라붙

어 정교하게 꾸민 작품이 아닌, 정신 나간 교수가 만든 것이라는 착각에 빠진다. 작품 곳곳이 사기다. 개중 '가정용 비디오'처럼 보이게끔 촬영한 방식도 빼놓을 수 없다. 실제로 연속촬영을 할 때에는 전문가용 16밀리미터 필름을 썼으면서 말이다. 〈사물이 움직이는 방식〉은 사람들이 예상하는 것과는 전혀 다른 과정을 거쳐 만들어졌다. 작가들은 70년 전 구성주의자들이 그랬듯, 산업사회에서 흔히 쓰이는 재료들을 사용했다. 그런데 낙관론은 사라졌다. 피슐리와 바이스는 물체들이 본래의 용도대로 쓰이지 않고 폐기되거나 무시당할 경우의 현실을 보여준다. 버려진 물체들은 안정으로 보이는 환경을 무참히 훼손한다. 영향력, 관계, 정체성을 다룬 이 작품은 일종의 움직이는 콜라주 작품이다. 라우센버그의 '콤바인'에 생기를 불어넣은 작품이라고 할까.

작가들은 포스트모더니즘을 통해 대중들의 관심을 촉구하고자 했다. 그들은 문제 제기, 흉내 내기, 사물화 같은 방식으로 알쏭달쏭한 작품들을 만들어보였다. 바로 이전의 개념미술, 미니멀리즘처럼 포스트모더니즘 작품에도 사유가 필요하다. 작품 감상에 얼마간 시간과 관심을 쏟다보면 그것에 담긴 미묘한 의미를 간파하게 되고, 보람을 느낄 수 있다. 포스트모더니즘 작가들에게 많은 영향을 끼친 뒤샹처럼, 그들 역시 유머를 사랑했다. 이런 점 때문에 그들의 작품을 평범하고 어이없는 것으로 여기며 조소를 보낼 수도 있다. 실제로 그런 작품들도 간혹 있지만, 대개는 그렇지 않다. 뛰어난 포스트모더니즘 작품은 존경과 경멸을 동시에 담아 작품을 바라보는 영리한 제삼자들로부터 탄생한다. 사실 이는 모든 예술작품에서 통용되는 법칙이기도 하다.

20

자신을
브랜드로 만든
아티스트

지금의 예술
1988~2008년
~현재

20세기 말부터 21세기 초까지 20년 동안 탄생한 예술에는
아직까지 일반적으로 통용할 만한 용어가 없다. 여타 미술운동
이 그랬듯, 포스트모더니즘 역시 운동의 막바지에 달했을 때에
비로소 공식적으로 인정받았고, 1980년대 후반에는 그만 기력
이 다했다. 그러니 나도 슬슬 이 책의 내용을 두어 단락으로 짤
막하게 요약하면서 마무리해야 하지 않나 싶다. 훗날 권위 있는
학자나 평론가 들이 80년대 후반부터 지금까지의 예술을 설명해
주는 용어를 생각해내면 그때 내용을 다시 보충하면 될 일이다.

그렇지만 다시금 생각해보면 다소 유감스러운 일이 아닐
수 없다. 최근 25년은 특별한 시기였다. 전에 없이 많은 동시대

미술품이 탄생하고 팔려나갔다. 대중과 언론이 예술이라는 주제에 이처럼 뜨거운 관심을 보인 적도 없었다. 작품을 감상하러 갈 만한 곳이 요즘처럼 많은 때도 전무후무하다. 세계 곳곳에서 휘황찬란한 신축 미술관이나 갤러리 들이 생겨나고 있다. 구겐하임 빌바오 미술관, 런던 테이트모던 갤러리, 로마의 국립 21세기 미술관(MAXXI) 모두 1997년 이후 설립되었다. 전 세계적으로 현대미술이 흥하고 있는, 생전 처음 보는 광경이다. 이러한 흐름을 통칭하는 용어가 없다는 이유만으로 이 모든 기현상을 어물쩍 넘기겠다니, 유감스럽기 짝이 없다. 게다가 이 책의 주제는 현대미술이 아닌가. 그런 식의 마무리는 불미스러운 미완성으로 남을 것이다. 자, 그러니 어찌해야 할까?

음, 그렇다고 특정한 미술운동에 이름을 붙이는 위험한 짓거리는 피할 생각이다. 적당한 시기가 되면 누군가가 공식적인 용어를 떠올릴 것이고, 그것이 자리 잡을 테니까. 그전까지는 내 입장에서는 위험을 무릅쓰고 상용될 만한 공통분모를 제안할 생각이다. 이것은 오늘날 전위예술가들이 만든 상당수의 작품을 아우를 수 있어야 할 테다. 이러한 시도는 순전히 최신 정보를 전하고자 하는 개인적 의도에서 우러난 것이다.

물론 눈에 띄는 유행도 있다. 마치 봄날에 피어나는 개나리처럼 전 세계의 공공장소에서 뜬금없이 튀어나온, 눈길을 사로잡는 거대한 조소가 급격히 늘어나는 현상이 그중 하나다. 이러한 거대한 동시대 작품들은 대부분 지역위원회의 청탁에 의해 제작된 것으로, 이미지 개선을 위한 랜드마크로서 대중의 관심과 마음을 사로잡는다. 그 결과 현대미술에 대한 사람들의 관심이 커졌고, 이로 인해 '체험'예술이라는 또 다른 유행이 발생했다.

개념미술을 다룬 장에서 이미 언급한 대로, 상호교류를 기

반으로 하는 체험예술은 어찌 생각하면 오락이고, 다른 맥락에서는 설치미술이다. 이런 유형의 예술작품은 진지한 학자부터 어린 자녀 때문에 재미를 찾는 가족에 이르기까지, 다양한 사람들을 대상으로 한다. 이는 미술관의 입장에서 '아트테인먼트(arttainment)'의 이상적 형태이다. 기분을 고양시키는 값비싼 카푸치노와 이해하기 쉬운 교육 프로그램의 조합은 미술관에서의 경험을 넓혀가고 싶은 고객들 사이에 빠르게 자리 잡았다. 이러한 관람자 친화적인 작품들은 새로운 현상을 반영한다. 과거의 현대미술은 지적 수준이 높은 사람만이 즐기는 여가생활이었다. 그러나 이제 현대미술과 그보다 대중적인 영화, 연극, 관광 같은 엔터테인먼트를 기반으로 한 여가활동 사이의 구분선은 모호해졌다.

이 분야에서 활동하는 카르슈텐 휠러(Carsten Höller, 1961~) 같은 작가는 전통적인 미술관에서의 체험(고요, 경쟁, 진지함, 고립)에 도전하기 위해, 나선형 미끄럼틀이나 회전하는 침대를 설치해 관람객들을 타인과 교류해야 하는 사회적 상황에 빠뜨린다. 큐레이터 중에는 이런 유형의 예술에 '관계미학'이라는 다소 학술적인 용어를 붙이는 이들도 있다. 그들의 이론에 따르면 동시대 예술작품은 작가, 그리고 관람객들로 이루어진 공동체 사이에 '교환의 장(場)'을 마련하는 것을 목표로 한다. 장 내의 사람들은 아이디어와 경험을 '공유'한다. 관계미학론을 내세우는 이들은 휠러의 미끄럼틀이 자동화와 기술의 발달로 인해 일상에서 '우연한 만남'이 사라져버린 현대사회의 반사회적 특성에 대한 응답이라고 했다. 또한 미끄럼틀과 회전하는 침대는 인간적 상호활동에 필요한 사회적 맥락을 제공하며, 현대사회에 대한 예술적, 정치적 해석이라는 의견도 있다. 전부 이치에 맞는

말 같다. 하지만 몇 년 동안 수많은 관람객들이 미끄럼틀, 또는 테이트 갤러리에 설치된 미끄럼틀 모양의 설치작품을 타고 내려오는 장면을 지켜본 바, 실제로 보이는 풍경은 훨씬 단조롭다. 사람들은 미끄럼틀을 타려고 줄을 선다. 그들에게 '체험'미술 작품은 그저 재미있는 것일 뿐이다. 아이디어를 공유하기는 무슨, 타인과 소통하는 것도 중요치 않다. 즉, 그러한 작품들이 미술관의 분위기를 바꾸는 데에 성공한 것은 분명하다. 물론 그 변화가 긍정적인 것인지, 부정적인 것인지는 판단할 수 없지만 말이다.

　　최근 들어 두드러지는 또 다른 추세는 기존에 인정받았던 취향, 품위의 한계에 대해 문제를 제기하기 위해 작가들이 의식적으로 도발하고 충격을 안겨주는 작품을 선보이고 있다는 것이다. 1960년대에 복종의 시대가 막을 내렸다면, 1970년대에는 펑크의 유행 덕에 새로이 권력을 차지한 젊은이들의 얼굴에 온통 경멸이 가득했다. 1980년대 후반에는 특정한 사회적 관습에 대놓고 반발하는 세력이 등장했다. 그 당시만 하더라도 노골적인 성이나 극단적인 폭력 묘사는 여전히 고급, 성인용 영화의 전유물이었고, 그 외의 것에서는 암시나 조롱을 통해 표현되었다. 용감한 신세대 예술가들이 싸움판에 끼어들었다. 제프 쿤스(Jeff Koons, 1955~)의 섹슈얼한 작품 〈메이드 인 헤븐(Made in Heaven)〉 (1989)도 그중 하나이다. 회화, 포스터, 조소로 이루어진 연작으로, 쿤스 본인과 당시 그의 아내이자 이탈리아 포르노 배우였던 일로나 스탈러(Ilona Staller, 또는 치치올리나)가 주인공이었다. 작품 속에서 쿤스 부부는 다양하고 노골적인 성행위를 흉내 냈다. 그리고 '채프먼 형제'라 불리는 영국 예술가 디노스 채프먼(Dinos Chapman, 1962~)과 제이크 채프먼(Jake Chapman, 1966~)의 유혈이 낭자한 작품이 등장했다. 〈비극적 해부학(Tragic Anatomies)〉(1996)

등의 작품들에서 훼손된 신체, 쩍 벌어진 상처들이 심심치 않게 등장한다. B급 호러영화에나 나올 법한 장면들은 기괴하고 성적으로 기형인 데다가 괴물 같은 모습의 인형들 때문에 한층 오싹해진다. 이는 채프먼 형제의 트레이드마크가 됐다.

이러한 흐름들은 80년대 후반 이후 예술의 형성과 조우에 영향을 미쳤다. 현재진행형인 예술을 명명하려는 시도는 줄곧 있었다. 당대의 미술운동을 정의하고자 하는 이들은 대작주의, 체험주의, 선정주의 같은 이름들을 추천했지만, 타당한 명칭이라고는 할 수 없었다. 충격이나 경외심이 작품의 일반적인 주제라고 할 수는 있어도, 미술운동이라 정의내릴 만한 작가들이 공유하는 비전이나 접근 방법을 전체적으로 아우르는 원칙이라하기는 어렵다.

그러나 나는 19세기 후반 이후 20여 년 동안 등장한 작품들을 한데 묶을 수 있는 뚜렷한 특징이 있다고 생각한다. 이 시기 작가들이 추구한 다양한 스타일, 아이디어, 접근법을 아우를 수 있는 용어가 있다. 물론 이들을 어떻게 묶더라도 성에 차지 않을 거란 건 잘 알고 있다. 늘 그렇듯 특정한 미술운동에는 변칙, 단순화, 타협이라는 문제가 있다. 많은 작가들이 미술사학자, 평론가 들이 이름붙인 미술운동과 거리를 두려는 것도 이런 이유 때문이다. 설사 용어가 올바르지 않다는 주장이 입증된다 한들, 범주화가 무용하다는 뜻은 아니다. 나의 이러한 시도는 동시대미술운동에 이름을 붙이기 위한 것이 아니다. 그러한 명명이 예술이라는 이름으로 만들어진 작품의 숨은 동기를 파악하는 데에 효과적이라 생각하기 때문이다. 이러한 취지에 걸맞게끔 출발점과 종착점이 아닌, 기간을 정해놓을 생각이다. 이번 장에서 다루려는 기간은 1988년부터 2008년까지의 20년이다. 그리고 그 기

간의 양측에 선 인물은 영국 예술가 데이미언 허스트(Damien Hirst, 1965~)이다. 1988년 7월, 런던 남동부 도크랜즈 지역에 있는 창고에서 허스트가 기획한 전시회가 열렸다. '프리즈(Freeze)'라는 제목의 전시회로, 런던의 골드스미스 칼리지에서 허스트와 함께 수학했거나, 아직 수학 중인 영국의 젊은 예술가 16인의 작품이 걸렸다.

　무리 중에는 화가 게리 흄(Gary Hume, 1962~), 개념미술 작가이자 조각가인 마이클 랜디(Michael Landy, 1963~), 앵거스 페어허스트(Angus Fairhurst, 1966~2008), 세라 루커스(Sarah Lucas, 1962~), 그리고 당연히 허스트도 있었다. 허스트는 당시 전시회에서 이제는 유명작이 된 〈스폿페인팅(Spot Paintings)〉(1986~2011) 연작을 처음으로 선보였다(허스트는 이후에도 수백 점의 '스폿 회화'를 그렸다. 하얀 바탕 위에 색 점들이 일정한 간격을 두고 가지런히 정렬되어 있는 작품들이다. 허스트는 이를 통해 "색의 즐거움을 발견하고자" 했다). 집단 중 핵심 멤버들은 '영국을 대표하는 젊은 화가(Young British Artists, 이하 YBA)'로 이름을 알리게 된다. 그리고 '프리즈' 전시회는 신기원을 연 발판으로 인정받았다. 이윽고 영국은 18세기 후반부터 19세기 초반에 그랬듯, 현대미술 발전의 주역으로 떠오르게 된다.

　물론 이 전시회는 어느 정도 유명한 미술대학의 학생들이 여름방학을 맞아 기획한 전시회에 불과했지만, 아직 이름을 알리지 못한 어떤 영국 북부 출신 학생의 뛰어난 담력과 기지를 통해 널리 알려졌다.

　그로부터 20년 뒤 같은 학생이, 이제는 세계에서 가장 돈 많은 예술가가 되어 자신의 신작을 알리고 판매하고자 도발적인 전시회를 열었다. 이번에는 비교적 상류층을 대상으로 삼았

으며 단독전이었다. 2008년 가을, 런던 소더비 경매장의 본관에서 전시회가 열렸다. 그리고 바로 그날, 전 세계는 허스트에게 경의를 표했다.

　기존의 관습대로라면 예술가는 화상을 통해서 신작을 내다 팔 수 있었다. 이것이 1차 시장이다. 이후 화상으로부터 작품을 구매한 고객이 재판매를 원할 경우에는 경매장을 통해야 한다. 경매장은 이윤을 남기고 작품을 되판다. 이것은 유통시장이다. 일반적으로 예술가가 직접 전 세계를 돌아다니며 1차 시장을 찾는다거나, 경매장에서 직접 신작을 판매하는 경우는 없었다. 예술가와 경매장 사이에는 항상 중간다리 역할을 하는 대리인이 있었다. 예술가가 데이미언 허스트라면 이야기가 다르겠지만.

　2008년 9월, 허스트는 영국의 제이 조플링(Jay Jopling), 미국의 래리 가고시안(Larry Gagosian)이라는 영향력 있는 전속 화상과의 고리를 끊는 비범한 발걸음을 내딛었다. 그는 작업실에서 200점이 넘는 따끈따끈한 신작들을 소더비 경매장으로 곧장 옮기고 경매인에게 판매를 요청했다. 대담무쌍하면서도 위험천만한 시도였다. 특히나 조플링과 가고시안이 불쾌감을 느낄 경우를 생각한다면 더욱 그러했다. 둘은 허스트가 예술가로서 자리매김하도록 시간과 돈을 아낌없이 투자해왔다(다행히 아무 일도 일어나지 않았고, 둘은 오히려 경매를 후원해주었다).

　다른 한편으로 경매장에 내놓은 신작이 팔리지 않을 경우, 허스트의 이미지는 타격을 입고 작품의 시장가치가 뚝 떨어질 수도 있었다. 만에 하나 그런 일이 생기면 공개적인 망신으로, 허스트의 그림 인생이 끝날 수도 있었다(이 때문에 예술가들은 직거래보다는 화상이 제시하는 조용하고 은밀하며 개인적인 거래를 선호하는 편이다). 그러나 허스트는 그런 참담한 결과를 걱

정하는 것처럼 보이지 않았다. 그의 고민거리는 판매고에 영향을 미칠 행사의 제목이었다. 허스트는 특유의 자신감과 용기, 무대 체질을 뽐내며 화려한 제목을 지어냈다. '내 머릿속에서는 영원히 아름답다(Beautiful Inside My Head Forever)'.

소더비 경매장에서는 관심 있는 이들을 대상으로 작품을 선공개한 다음, 며칠 뒤 경매를 개시했다. 9월 15일 월요일부터 이틀간 진행되었다. 경매장은 들뜬 수집가들, 또는 수집가가 보낸 대리인들로 가득 찼다. 전부 지갑을 열 준비가 됐다. 한편 경매장과는 전혀 관계가 없는 뉴욕의 다른 곳 역시 흥분에 휩싸여 있었다. 경매인의 의사봉이 값비싼 허스트의 작품 경매의 시작을 알릴 때, 한때 부강했던 리먼브러더스 투자은행이 공식적으로 파산하게 되리라는 사실이 서서히 명백해지는 중이었다. 세계적인 금융위기가 닥칠 수도 있는 노릇이었다.

예술계는 상황의 심각함을 모르는 듯했고, 절임 동물들과 발랄한 색채의 그림들은 예상가를 뛰어넘어 팔려나갔다. 표면상으로는 성공적인 경매였다. 소더비 측에 따르면 거의 모든 작품들이 팔렸으며 그 총액은 (아찔한) 1억 파운드였다. (리먼브러더스 은행이 파산한 탓에) 모두가 낙찰금을 지불할 수 있었는지, 작가의 명성과 가치에 그만한 거금을 낸 사람들이 누구인지 등은 여전히 논란거리다. 그러나 경매와 금융위기가 동시에 발생했다는 사실이 중요하다는 데에는 이견이 없다. 모르는 사이에 닥친 자본주의의 종말, 그리고 이 책의 주제를 감안한다면 현대미술의 종말이기도 했다. 20년 동안 예술가, 큐레이터, 화상 들 사이에 에너지 넘치는 열정, 젊은이다운 긍정주의, 기업문화가 정점에 달했음을 보여주는 증거이기도 하다. 예술계에 만연해 있던 '기업가정신(Entrepreneurialism)'은 이 책의 마지막 장에서 설

명하고자 하는 동시대미술의 성격이기도 하다.

포스트모더니즘 작가들은 본인들이 유토피아적 이상을 실현하는 데 실패한 이전 세대와 분리되어 있다고 생각했다. 앞 세대의 '웅장한 서사'는 허풍에 불과했으며, 그들이 제시한 계획은 실현 가능성이라고는 눈곱만큼도 없었다. 기술과 과학은 실망감을 안겨주었을 뿐, 수차례 예고했던 만병통치약은 없었다. 진력이 난 포스트모더니즘 작가들은 불확실성만이 유일하게 확실한 것으로 보이는 세상을 이해하려 했다. 실존적 불안으로 가득한 시대였다.

1980년대 후반부터 1990년대 초반까지, 그다지 조급해하지 않고 자신감 있는 세대가 유럽과 미국 등지의 미술대학에서 배출되었다. 포스트모던 작가들이 초조해할 만큼 그들은 자신감이 넘쳤고, 뭐든 아는 척 비아냥거리기보다는 어둡지만 유쾌한 유머감각을 발휘했다. 그들은 자아를 찾겠다는 이유로 작품과 자아를 분리하려 들지 않았다. 전혀. 자신을 홍보할 줄 아는 신세대는 직선적이고 스스로를 과시하는 타입이었다. 게다가 마거릿 대처, 로널드 레이건, 헬무트 콜, 프랑수아 미테랑 같은 열성적인 정치인들이 전파하는 진취적인 교훈을 들으며 자란 이들이었다. 신세대는 기꺼이 존재의 중심이 되고자 했다. 유명한 실존주의 철학자 장 폴 사르트르는 "인간은 그저 그가 이룬 성공에 불과하다"라고 말했다. 그리고 "인간은 다른 모든 것보다, 미래를 향해 자신을 내던지고 그러한 과정을 인지하는 존재이다"라고 덧붙였다. 신세대 예술가들은 희망을 버리지 않고 외쳤다. "힘내!" 1979년, 그들이 한창 자라고 있을 무렵 마거릿 대처는 "사회 따위는 없다"고 주장했다. 국민들은 자기 자신을 최우선으로 생각해야 한다는 것이 대처의 생각이었다.

엄한 애정도, 안타까움이 묻어나는 말도 아니었다. 그저 물에 가라앉든지 헤엄쳐 나오든지 알아서 하라는 식이었다. 노동자 계급이었던 십대 청소년들은 당시 정부가 제공해주는 제대로 된 교육, 적어도 그들이 품은 야망이나 지적 수준에 적합한 교육을 받지 못했다. 그런 그들로서는 열 받는 얘기였지만, 한편으로는 희한하게도 기운 나는 말이기도 했다. 해야 할 일이 있다면, 그래 좋아, 하면 되지. 그렇지만 '펑크'가 그랬듯 기득권층의 돈으로. 신세대는 규칙을 부수고 권력집단을 보란 듯 경멸했으며, 이 세상을 엿 먹이기 위해 온갖 수단을 동원했다. 1988년에 열린 '프리즈' 전은 이런 젊은이들이 스스로 앞날을 개척해나가겠노라 처음으로 공언한 자리였다. 개개인의 정치관, 부, 미학 못지않게 중요한 태도에 선언이었다. 그들의 작품, 그리고 마침 우리가 살고 있는 이 세상에는 기업가정신이 만연했다.

이를 몸소 실천한 예술가 중 으뜸으로 꼽을 수 있는 인물이 데이미언 허스트이다. 학창 시절 허스트는 영국 표현주의 화가 프랜시스 베이컨의 섬뜩하고 충격적인 그림과 조우했다. 허스트는 화가로서의 길을 걸으려 했지만, 자신의 모든 그림이 '베이컨을 저급하게 흉내 낸 아류작'이라는 사실을 깨닫고는 마음을 접었다. 이후 허스트는 존경하는 작가의 그림을 입체적으로 바라보고, 그것을 조소로 재해석하기 시작했다. 1990년작인 〈천 년 (A Thousand Years)〉(그림 61 참고)에서는 기발한 아이디어를 멋지게 구현하며, 죽음과 삶을 동시에 긍정했다.

〈천 년〉은 커다란 직육면체 유리 케이스로 만든 작품이다. 케이스의 크기는 대략 가로 4미터, 세로 2미터, 너비 2미터에 달하며, 어두운 색깔의 강철 프레임으로 이루어져 있다. 케이스 가운데에는 유리벽이 서 있어, 공간을 구분하는 역할을 한다. 유리

그림 61
데이미언 허스트 〈천 년〉, 1990년
사진 촬영: 로저 울드리지Roger Wooldridge

벽에는 주먹 하나가 들어갈 정도의 구멍 네 개가 뚫려 있다. 분
리된 공간 중 한쪽에는 MDF 재질의 흰색 정육면체 상자가 놓
여 있는데, 이는 마치 뻥튀기한 주사위처럼 보인다. 주사위와 다
른 점은 정육면체의 각 면에 검은 점이 하나씩만 있다는 사실이
다. 다른 공간의 바닥 가운데에는 죽은 소의 부패한 머리가 보인
다. 그 위에는 살충기가 달려 있다(자외선과 전기를 동시에 발산
하는 통에 정육점처럼 보인다). 케이스의 마주보는 귀퉁이에는
설탕을 담은 그릇이 하나씩 두 개가 놓여 있다. 마무리는 파리와
구더기였다. 생물 시간에 생애주기를 설명하기 위해 활용할 법
한 교구처럼 보이는 작품이었다. 파리는 소의 머리에 알을 낳는
다. 알에서 나온 구더기는 소의 썩은 살을 먹이 삼아 성충으로
자란다. 파리들은 설탕을 먹고, 짝짓기를 하고, 소의 머리에 다시
금 알을 낳고, (무자비한 조물주를 상징하는 게 틀림없는) 살충
기에 다가가 죽기도 한다. 죽은 파리는 소의 머리에 떨어져 부패

한 살덩이의 일부, 그리하여 다시 태어나는 구더기를 위한 먹이가 된다. 끔찍하다고? 맞는 말이다. 그렇더라도 훌륭한가? 상당히. 이걸 예술이라 할 수 있을까? 물론이지.

데이미언 허스트는 생물 교사가 아닌 예술가이다. 그러므로 이 또한 예술품이며, 적어도 그렇다고 인정해야 한다. '천 년' 또는 '파리(Fly Piece)'라는 제목이 붙은 이 작품은 수백 년 동안 예술이 거듭 던져온 화두를 표현하고 있다. '삶과 죽음', '탄생과 부패'라는 주제 말이다. 모던한 느낌을 주는 직사각형 케이스와 흰색 정육면체는 미니멀리즘을 연상시킨다. 솔 르윗과도 닮았고 도널드 저드와 닮은 점도 보인다. 또한 요제프 보이스도 떠오른다. 이 독일 출신 예술가야말로 유리 진열장을 엄청나게 활용했다. 물건을 진열하기 위한 유리 장식장에 배터리 셀, 뼈, 버터, 발톱 등 온갖 종류의 희한한 잡동사니들을 넣었다. 소의 썩은 머리는 프랜시스 베이컨의 그림을 한결 불길하게 만들어주는 선홍색의 엉겨붙은 유화물감과 비슷하다. 뒤샹의 영향도 빼놓을 수 없다. 일상에서 '발견된' 오브제인 설탕 그릇, 살충기는 뒤샹의 '레디메이드' 조소에서 보이는 다다이즘적 존재들이다. 작품 전체를 놓고 보면 슈비터스의 '메르츠', 라우센버그의 '콤바인'이 보인다. 그저 동물의 사체를 이용했다는 점 때문만은 아니다. 또한 구상한 아이디어에 따라 재료, 형태를 미리 계획하고 만든 작품이라는 맥락에서 개념미술의 범주에 넣을 수도 있다.

이렇듯 작품에 영향을 끼친 미술운동들은 다양하다. 그러나 허스트는 포스트모더니즘의 차별점이나 조롱하는 풍자에만 탐닉하지 않았다. 〈천 년〉은 불안해하거나 혼란스러워하는 예술가의 작품이 아니다. 그는 지극히 자신만만한 인간이다. 본인의 표현에 따르면 그는 "타인의 아이디어를 훔치는 것에서 창피함

을 느끼지 않는 세대"에 속했다. 허스트는 포스트모더니즘과는 다른 방식으로 예술사에 접근했다. 애초에 그는 관람객을 자극해 정체성이나 무상함을 사유하게끔 하겠다는 바람으로 터무니없이 조합을 시도하지 않았다. 그보다는 예전부터 염두에 두었던 본인만의 방식으로 아이디어를 비틀고 그것을 재포장하였다. 진취적이고 낙관적이며 두려움이라고는 모르는 사람, '내 멋대로 해내는' 사람이었다.

허스트는 사업가 마인드를 가진 영국인 예술가들 중 하나였다. 수완이 좋은 그들은 예술계에서 성공하려면 작품은 물론 작가 본인의 개성을 브랜드화해야 한다는 사실을 알고 있었다. 다시 말해, 이전까지 예술가들이 악마 같은 부류로 취급하던 사업가들과 술잔을 주고받아야 한다는 뜻이었다. "훌륭한 사업이야말로 최고의 예술이다"라는 앤디 워홀의 (이제 본래의 역설적 의미는 퇴색해버린) 말을 되새기며, 그들은 목표를 이루는 데에 힘을 실어줄 사업가를 물색했다. 찰스 사치(Charles Saatchi)는 유명한 광고인이었다. 찰스는 동생 모리스(Maurice)와 함께 '사치 앤드 사치'라는 광고대행사를 설립해 세계적인 성공을 거두며 존경을 받고 있었다. 사업가 기질이 다분한 사치 형제는 대처 수상의 친위대나 다름없는 당대 젊은이들만큼은 아니더라도, 꽤나 효율적인 포스터를 만들어 대처 정권에 일조했다. 형제 중 찰스는 창의력 담당이었다. 아이디어를 포장하는 재능을 타고난 찰스는 대중의 주목을 끄는 광고 캠페인을 만들어냈다. 시각적 관련성을 알아보는 안목과 그럴싸한 언론 기사의 냄새를 맡는 능력을 가졌으니, 미술품 수집가이기도 했던 그가 화려한 스포트라이트를 갈구하는 젊은 예술가들 쪽에 이끌린 것은 당연한 수순이었다.

1985년, 찰스 사치는 런던 북부 교외에 자기 이름을 딴 갤러리를 개관했다. 자신이 모은 동시대 작품들을 전시, 홍보하기 위해서였다. 이내 갤러리는 급격히 꽃피고 있는 동시대미술을 접하려고 영국으로 여행 온 젊은 미대생들이 반드시 들러야 할 곳이 되었다. 허스트의 '프리즈' 전이 열린 직후, 찰스는 그곳에 전시되었던 졸업생들의 작품을 수집하기 시작했다. 그리고 1992년에는 그 무렵 손에 넣은 YBA 작가들의 작품 상당수를 사치 갤러리에서 선보였다. 그중에는 허스트의 〈천 년〉도 있었다. 물론 전시작 중에는 허스트의 다른 작품도 있었다.

허스트의 거대한 조소는 커다란 직육면체 유리 케이스, (흰색의) 강철 프레임을 이용해 만든 것이었다. 케이스에는 죽은 생물을 집어넣었다. 이번 동물은 어찌나 큰지, 사람도 잡아먹을 수 있을 정도였다. 포름알데히드 용액을 가득 채운 유리 케이스 안에는 4미터 길이의 뱀상어가 매달려 있었다. 〈살아 있는 누군가의 마음에서 불가능한 물리적인 죽음(The Physical Impossibility of Death in the Mind of Someone Living)〉(그림 62 참고)은 자신만만한 확신과 탁월한 시각을 통해 깨달은 야심만만한 아이디어를 예술과 대중을 위해 구체화한 작품이었다. 영국의 타블로이드지에서 작품 소식을 열심히 다루었는데, 〈선(Sun)〉은 조롱이 담긴 헤드라인을 내걸었다. '칩스 빠진 피시 가격이 무려 5만 파운드'. 그러나 최후에 웃은 자는 허스트와 사치였다. 전 세계 예술계에서 둘의 입지는 탄탄해졌다.

6년이 흐르자 두 사람의 이름은 미술사에 깊이 뿌리박혔다. 런던 피커딜리의 지체 높은 왕립아카데미는 찰스 사치의 소장품들을 추려 전시회를 열었다. 시의적절했으며, '센세이션'이라는 전시회의 제목 역시 적절했다. '센세이션'이라는 제목은 전

시회를 통해 이끌어내고자 했던 다양한 예술적 경험을 암시하
는 것이기도 했다. 그러나 정작 전시회에 다녀왔거나, 소식을 들
은 이들은 오로지 전시회 자체에 대한 이야기만을 할 뿐이었다.
전시회는 과장된 표현에 부응했다.

그림 62
데이미언 허스트 〈살아 있는 누군가의 마음에서 불가능한 물리적인 죽음〉, 1991년
사진 촬영: 프루던스 커밍 협회Prudence Cuming Associates

채프먼 형제는 음산한 살육의 현장을 표현했다. 마크 퀸
(Marc Quinn, 1964~)의 〈셀프(Self)〉(1991)는 자신의 두상을 본떠 만
든 조소로, 이를 위해 작가는 5개월에 걸쳐 자기 몸에서 뽑은 혈
액 4.5리터를 (셔벗처럼) 얼렸다. 허스트의 오랜 친구 마커스 하
비(Marcus Harvey, 1963~)가 내건 〈마이라(Myra)〉(1995)로 대소동이
벌어지기도 했다. 하비는 어린아이의 손바닥 도장을 이용해 마
이라 힌들리(Myra Hindley)라는 영국의 아동 연쇄살인마를 그렸

다. 마이라가 저지른 끔찍한 범죄에 던지는 강도 높은 비난으로 받아들이는 이도 있었지만, 다른 사람들에겐 그야말로 정신 나간 짓이었다.

물론 전시회의 주인공은 데이미언 허스트였다. 〈자연사 (Natural History)〉 연작 중 포름알데히드 용액에 담근 동물 사체들은 물론, 파리와 상어로 만든 작품들도 전시되었다. '스핀(Spin)' 회화와 '스폿(Spot)' 회화 연작[42]도 공개되었다. 10년이 지난 지금 생각해보면 당시의 전시회는 '데이미언 허스트 히트작 퍼레이드'라 해도 무방했다. 물론 2007년작인 〈신의 사랑을 위하여(For the Love of God)〉는 빠졌지만 말이다. 허스트는 합금을 이용해 실물 크기의 두개골을 제작한 다음, 인간의 치아를 넣고 8000개 이상의 다이아몬드로 뒤덮었다. 호사스럽고 지나치게 과장이 심한, 상업성이 강한 작품이었다. 어둑한 전시실 한가운데, 검은 천 위에 놓인 두개골 위로 불빛이 쏟아지고, 다이아몬드들은 휘황찬란하게 빛난다. 일각에서는 표절 의혹을 제기하기도 했지만, 여전히 흥미로운 작품이다. 〈신의 사랑을 위하여〉는 죽음을 부정하고, 부와 허영심에 타락한 서구의 무감한 시대를 상징하는 본원적 작품으로 해석할 수 있다.

그밖에 '프리즈' 전 참여 작가 중 여덟 명이 '센세이션' 전에도 참여했는데, 그중 세라 루커스도 있었다. 워홀과 리히텐슈타인처럼 루커스 역시 저렴한 소비재를 작품의 재료로 삼았다. 광고나 만화는 그녀의 관심사가 아니었다. 루커스는 그보다 벌거벗은 여자, 충격적인 가십과 루머로 가득한 외설스러운 타블로

42　스핀 회화는 원형의 캔버스 위에 물감을 붓고 고속 회전시켜 제작한 것이며, 스폿 회화는 점들을 질서정연한 형태로 배치한 작품이다.

그림 63
세라 루커스 〈계란 프라이 두 개와 케밥〉
1992년

이드 잡지를 선호했다. 이렇게 영감을 받고 제작한 〈계란 프라이
두 개와 케밥(Two Fried Eggs and a Kebab)〉(그림 63 참고)은 이후 YBA
의 조숙함을 상징하는 작품으로 자리한다. 테이블 하나, 그리고
그 위에는 두 개의 계란 프라이가 의도적으로 여성의 가슴을 떠
올리도록 배치되어 있다(계란 프라이는 영국 구어로 여성의 빈
약한 가슴을 빗댄 말이기도 하다). 계란 프라이 아래에는 훤히
벌어진 모양의 케밥이 있는데, 어떻게 보더라도 여성의 음부를
떠올리게 하는 모양새이다. 테이블 위에 놓인 작품 사진을 끼운
액자는 머리를 뜻한다. 테이블 다리 네 개에 이르러 비로소 연상
작용이 끝난다(위의 두 개는 팔, 아래 두 개는 다리를 상징한다).
　2년 뒤 루커스는 〈오 나튀렐(Au Naturel)〉(1994)을 만들었다.
일상적 소재를 이용한 또 하나의 '상스러운' 조소였다. 이번에는

낡은 매트리스를 반으로 접어 벽에 기대놓았다. 왼쪽 상단 부근에는 멜론 두 개(가슴), 그 아래에는 양동이(또다시 여성의 음부)를 놓았다. 매트리스의 오른쪽, 양동이와 수평을 이루는 곳에는 오렌지를 양쪽으로 둔 오이가 세워져 있다(이게 뭔지 굳이 설명할 필요를 못 느끼겠다). 〈계란 프라이 두 개와 케밥〉, 〈오 나튀렐〉은 모두 '센세이션' 전시작이었다.

루커스의 작품을 유치하고 장난스러우며 행간이 짧은 농담으로, 또는 사회가 여성과 성을 바라보는 시각에 대한 진지한 비판으로 생각할 수도 있다. 어느 쪽이든, 작품은 시대를 반영한다. 라데트(Ladette) 문화[43]는 영국 전역으로 확산되는 중이었다. 스파이스걸스는 이제 막 세계로 무대를 넓혀갈 참이었고, 강한 여성에 대한 동경 역시 마찬가지였다. 톰보이[44] 세대는 의욕 충만한 여성으로 자랐고, 그들의 긍정적인 태도와 열정에 감염된 여성들은 진심으로 원하는 것은 뭐든 할 수 있다고 믿게 되었다. 유쾌한 시간, 남부러울 것 없는 직장은 인생에서 가장 중요한 것이었다. 남자들이 할 수 있는 일이라면, 더 잘해낼 수 있다고 생각했다. 남자보다 더 자주 섹스, 마약, 술을 즐길 수도 있다. 무례하고 거칠게 굴 수도 있다. 남자보다 대단한 일자리, 좋은 직업, 원대한 꿈을 가질 수 있다. 황폐하던 대영제국은 '쿨 브리타니아(Cool Britannia)'가 되었고, 라데트족을 자처하는 여성들은 이를 위해 건배하며 술을 들이켰다.

이것이 그 무렵의 분위기였고, 작가의 의도였는지는 모르겠지만 세라 루커스의 작품 분위기 역시 다를 바 없었다. 여기에

43　젊은 여성이 마치 남성처럼 난폭하게 행동하는 풍조.
44　소년의 성역할을 하는 소녀를 가리키는 말.

동참한 작가가 또 있었다. 루커스와 함께 '센세이션' 전시에 참여한 또 다른 여성 작가였다. 바로 라데트족의 일인자라 할 수 있는 트레이시 에민(Tracey Emin, 1963~)이었다. 에민은 '마게이트에서 온 정신 나간 트레이시(Mad Tracey from Margate)'라는 자아로 분해 술을 들이마시고 생방송 TV 프로그램에 출연해 인사불성이 된다. 텐트에는 과거의 남자친구들 이름을 모조리 새겨놓고 '나와 동침한 모든 사람(Everyone I Have Ever Slept with)'(그림 64 참고)이라는 제목을 붙였다. 그리고 계속해서 예술과 홍보를 위해 육체와 정신을 내보였다. 1993년, 걸걸한 여자 둘은 런던 이스트엔드에 '가게(The Shop)'라는 이름의 상점을 열기로 했다. 건물 2층에 있는 작업실 임대료를 낼 만한 돈을 벌기 위해서였다. 둘은 문구를 새긴 티셔츠를 만들었다. '상또라이', '니 정자 굵다', '나 진짜 흥분했어' 같은 문구들이었다. 뒤샹식의 영리한 말장난은 아니었지만 달리 생각해보면 시대가 완전히 달라졌으니…….

트레이시 에민이 사기꾼이라고 공격하는 사람도 많았다. 그 작품의 가치는 역사가 판단할 일이지만, 그녀가 사기꾼은 아니다. 메이드스톤 미술대학을 우등으로 졸업했고, 왕립미술아카데미에서 석사 학위도 받은 작가이다. 뉴욕 현대미술관, 퐁피두, 테이트모던 등 전 세계의 저명한 현대미술관들이 에민의 작품을 소장 중이다. 영국 여성 예술가로는 두 번째로 베니스 비엔날레에 초청받기도 했다. 예술계에서 에민을 지지하는 사람들의 생각이 잘못되었거나, 그들의 눈이 잘못된 것일 수도 있다. 그렇더라도 에민이 진정한 예술가라는 평가를 받아 마땅하다는 사실은 분명하다. 작품을 슬쩍 보기만 해도 기본적인 기술인 데생 실력이 비범하다는 점을 간파할 수 있다. '자기과시적' 작품들은 잊자. 그보다는 에민이 지닌 수많은 이들과 관계를 맺는 능력,

그림 64
트레이시 에민 〈나와 동침한 모든 사람, 1963~1995〉
1995년

직설적인 의사 표현 능력을 생각해보자. 대상을 정확히 풀어쓸 수 없을지는 몰라도, 시인처럼 명료한 이해력을 가지고 있다.

데이미언 허스트, 그 밖의 다른 YBA 작가들처럼 트레이시 에민도 노동자 집안에서 자랐다. 그녀는 가능한 빨리 집에서 나와 운을 시험하고자 런던으로 떠났다. 가게에서 일하고, 대학을 다녔고, 그럭저럭 살아갔다. 그녀는 글을 쓰기 시작했다. 1992년, 에민은 대처 수상이 말했듯 진취적이고 긍정적인 기세로 150명에게 자신의 잠재적 창의력에 투자해줄 것을 부탁했다. 그리하여 에민은 각 투자자로부터 10파운드씩을 받고, 편지 네 통을 써주었다. 그중 하나에는 '개인용(personal)'이라는 문구를 적었다. 이는 그녀의 진취성과 상상력, 그리고 자기 신념을 보여주는 사례다. 동시에 그녀의 경력과 사회적 성공의 기반이 된 '고백 예술'의 전초이기도 했다. 에민의 편지는 친밀하고 사적이었다. 본

인의 사생활을 통해 표현주의적이며 섹슈얼한 생각을 보여주고
자 하는 예술가에게는 더없이 훌륭한 표현수단이었다. 1999년,
수상에는 미치지 못했지만 터너상 후보작에 오른 〈나의 침대(My
Bed)〉(1998)가 바로 그러하다. 작가 본인의 지저분한 침대 위에는
얼룩이 묻은 시트가 아무렇게나 구겨져 있다. 바닥에는 빈 술병,
담배꽁초, 입던 속옷 따위의 생활 쓰레기들이 굴러다닌다.

 트레이시 에민은 더러운 침대 덕분에 유명해졌다. 언론에
서는 그녀를 악동, 애증의 대상으로 취급했다. 전부 에민이 능란
한 조작을 통해 의도한 결과였다. 덕분에 에민은 엄청난 부와 유
명세를 얻었고, 그 기회를 놓치지 않았다. 상황이 바뀌기를 기다
리기만 하는 세대가 아니라 직접 나서서 상황을 바꾸어버렸다.
대처 수상의 각료들이 영국의 실직자에게 던진 유명한 말이 있
다. 상대방의 공격은 피하고 앞날은 스스로 개척하라.

 그 무렵 이름을 알리려고 안달이 난 채 런던을 기웃거리던
야심만만하고 진취적인 또 한 사람이 있었다. 에민과는 사뭇 다
른 배경에서 자랐지만, 사고방식만큼은 놀랄 만큼 비슷했다. 제
이 조플링(Jay Jopling, 1963~)은 훤칠한 미남으로, 이튼스쿨 출신의
예의 바른 젊은이였다. 대처 시절 봉직했던 그의 아버지는 땅부
자였다. 조플링은 예술가 브리짓 라일리(Bridget Riley)에게 교지
표지 디자인을 해달라고 제안했을 정도로, 학창 시절부터 동시
대미술을 향한 열정을 키워나갔다. 그의 열정은 스코틀랜드의
대학에 들어가고, 런던으로 옮겨 정착한 뒤에도 계속되었다. 개
인적인 열정이 곧 전문적 열정으로 바뀌었다. 조플링은 자신의
소장품을 전시할 갤러리를 가진 화상이 되고자 했다. 이미 데이
미언 허스트와도 친분이 있었다(둘 다 요크셔 출신이었다). 허
스트는 조플링에게 자신과 어울리는 많은 예술가들을 소개해주

었다. 그 과정에서 조플링은 루커스를 비롯해 당연하게도 에민 또한 만나게 되었다.

조플링은 트레이시 에민에게 편지 구독료로 10파운드를 주었다. '잠재적 창의성'에 투자한 셈이었다. 얼마 뒤에는 미술품 판매 사업을 키워나갈 아담한 갤러리 부지를 발견했다. 4평방미터 크기의 협소한 공간이었지만, 런던 웨스트엔드에서도 가장 부촌에 자리한 곳이었다. 옛 거장의 작품을 주로 취급하는 규모 있는 미술품 중개인들과 달리, 조플링은 문패에 자기 이름을 내걸지 않았다. 대신 아일랜드 태생의 미국 작가 브라이언 오도허티(Brian O'Doherty, 1928~)가 1976년에 발표한 유명한 에세이 「하얀 정육면체 안에서(Inside the White Cube)」에서 따다 썼다. 글은 현대미술관의 새하얀 벽이 거기에 걸린 작품 못지않게 대중의 취향을 만들고 조종한다고 주장한다. 조플링이 자신의 갤러리를 '화이트 큐브'라 칭한 것은 그 공간에 대한 성실한 묘사인 동시에, 동시대 예술계에 만연한 조작을 비꼬는 농담이었다. 공격적인 젊은 아트딜러가 입에 올리니 농담의 효과는 더욱 커졌다.

조플링은 동시대 작가들의 작품을 전시, 판매하기로 했다. 그리하여 1993년에 '화이트 큐브'가 개관한 지 반 년이 흘렀을 때 그는 새로 사귄 펜팔친구의 자전적 작품들을 선별해 전시했다. '트레이시 에민: 나의 회고전(Tracey Emin: My Major Retrospective, 1963~1993)'이라는 전시회였다. 멋진 제목이었다. 무명의 젊은 작가가 던지는 대담한 농담으로, 옛 거장이 일평생 만든 장엄한 회화나 조소를 걸어놓고 으스대는 미술관을 조롱하려 한 것이다. 에민의 포부를 상징하는 동시에, 작품의 성격을 설명하는 제목이기도 했다. 십대 시절 일기장부터 시작해, 가족의 이름과 은밀한 메시지를 펠트에 수놓은 아플리케 담요 〈인터내셔널 호텔

〈Hotel International〉〉(1993)까지, 100점이 넘는 작품이 전시되었다. 담요 위의 잘못된 철자는 고의적인 것이었다(예술품에서 흔히 볼 수 있는 경우로, 데이비드 호크니는 〈착시를 일으키는 차 그림(Tea Painting in an Illusionistic Style)〉(1961)에서 한 귀퉁이에 'TEA'를 'TAE'로 적어놓았다). 어린아이처럼 솔직한 고백도 의도한 바였다. 에민은 스타로 떠올랐다.

실제로 스타가 된 사람은 둘이었다. 삶이 리얼리티 쇼라도 되는 양 명성을 좇아 살아가는 한 예술가, 그리고 깔끔한 옷차림에 명민한 두뇌로 재능을 알아보고 키워주는 미술품 중개인. 조플링은 작품을 살 만한 부유한 고객을 알아보고, 그와 친분을 쌓는 데에도 능숙했다. 1990년대 초반 문을 연 이후, 화이트 큐브는 부흥하는 영국의 미술시장에서 가장 커다란 규모와 영향력을 자랑하는 갤러리가 되었다. 전 세계 경제가 휘청거리던 시기에도 공격적으로 사세를 확장해나갔다. 조플링이 기존 방식대로 갤러리를 키워나갈 동안, 다른 한편에서 동시대미술 작품을 취급하는 시장에서 '빅 대디'라 불리는 래리 가고시안이 가장 강하고 전 세계에 영향력을 발휘하는 제국을 세우고 있었다.

가고시안은 1970년대 LA의 보도에서 포스터를 팔며 예술계에 발을 들였다. 그는 2달러에 산 그림 포스터를 알루미늄 액자에 잘 끼운 다음 15달러 정도에 되팔았다. 훌륭한 안목과 장사 수완이 있었던 그는 이내 돈을 벌기 시작했다. 그리고 갈수록 비싼 포스터를 사들이다가, 결국 예술에 흥미를 가지게 되었다. 부동산 업계에 투신해 고가의 소비재를 취급하려던 가고시안의 계획은 애초에 무산되었다.

시작은 소박했다. 고급 미술품과 고급 주택을 판매하는 일은 실제로 별반 다를 바 없다. 화상은 작품을 대신 팔아주는 사

람이고, 작가는 지적 자산을 팔고 싶어 하는 고객이다. 화상이나 부동산 업자 모두 부촌에 있는 갤러리, 또는 사무실을 필요로 한다. 그런 동네에는 물건에 관심을 가질 만한 사람들이 얼마간 살고 있을 것이었다. 전람회(전시회)를 조직하고, 우수 고객에게는 고급 안내 책자를 배포한다. 갤러리/사무실 직원들은 좋은 옷을 입고 다니며, 언변이 유창하다. 사립학교 출신일 것 같은 이들의 행동거지 덕분에 장사라는 천박한 행위도 존경받을 만한 것이 된다.

　부동산이나 미술품 상품으로서 차별점이 있을수록 유리하다. 구매자는 가격을 제값에 치르기 위해 대리인의 전문 지식에 의존하기 때문이다. 주택의 가치는 '위치'로, 작품의 가치는 '출처'로 결정된다. 즉, 작품을 만든 작가(와 그 사실을 명확히 입증해주는 증거), 판매자, 가장 중요한 것은 작품(또는 작가의 다른 작품)이 전시되었던 현대미술관이 가치판단의 기준이 된다. 수집가들에게는 작품의 가격, 견실한 투자를 정당화할 만한 보증이 필요하다. 이는 마치 주택의 가격이 위신과 인지도에 따라 결정되는 것과 같다. 작품성을 인정받아 규모가 큰 화상에서 판매되고 뉴욕 현대미술관에서 전시될 경우, 이는 Art-4-U.com에서 판매되었던 것보다 분명히 더 잘 팔릴 것이다. Art-4-U.com은 작은 도시를 기반으로 한 곳으로, 딱 한 차례 예술가의 자녀가 다니던 초등학교를 전시장으로 삼아 작품을 공개했다고 알려진다. 작품이 전작들과 같든 아니든 상관없다. 전해들은 이야기에 따르면, 기존의 갤러리를 박차고 나와 오늘날 엄청난 성공을 거둔 가고시안 갤러리로 옮겨간 (그리고 그곳에서 많은 작업을 한) 작가들의 작품 가격이 열 배 정도 뛴 건 흔한 일이었다.

　미국인 미술품 중개인 가고시안이 차원이 다른 판을 벌이

고 있다는 사실은 분명하다. 1970년대에 처음 일을 시작한 가고
시안은 1970년대 후반, LA의 갤러리에서 리처드 세라(Richard
Serra, 1939~), 프랭크 스텔라(Frank Stella, 1936~) 같은 동부 연안 작
가들의 주요작을 전시하고 판매했다. 이는 시작에 불과했다.
1980년대에 맨해튼으로 활동지를 옮기고 당시 동시대미술 미술
품 중개인계의 귀족으로 불리던 레오 카스텔리와 친분을 쌓았
다. 현명한 노인의 신뢰와 조력, 축복 속에 가고시안은 맨해튼
최고의 아트딜러로 자리매김하기 시작했다. 넉살과 끈기, 지성
과 더불어 엠파이어스테이트 빌딩처럼 커다란 포부를 가졌던
그는 1980년대 후반에는 매디슨 에버뉴에 고급 주택을 마련할
수 있었다. 오늘날 가고시안의 갤러리는 뉴욕, 비벌리힐스, 파리,
런던, 홍콩, 로마, 제네바 등 세계 곳곳에 포진해 있다. 고급 양장
점, 5성급 호텔 체인점이 들어설 법한 장소로, 가고시안처럼 세
계를 정복한 미술품 중개인은 전무후무했다.

　　가고시안은 자신의 사업과 재산을 일궈나가는 과정에서 유
명한 거래들을 맡기도 했다. 1980년대 초의 일이다. 가고시안은
대담하게 부유한 수집가 부부에게 전화를 먼저 걸었다. 대화가
끝나갈 때쯤, 그 부부는 피트 몬드리안의 작품 〈빅토리 부기우기
(Victory Boogie-Woogie)〉(1942~1943)를 매각하기로 했다. 몬드리안
이 재즈로부터 영감을 받고 그린 격자 회화 중 하나였다(그리고
부부가 가진 소장품 중 가장 고가이기도 했다). 작품의 새로운
주인은 콩데 나스트 출판사 대표이자 가고시안의 고객이었던
시 뉴하우스(Si Newhouse)였다. 당시 작품 가격은 1200만 달러로,
그때만 하더라도 어마어마한 가격이었다. 하지만 이후 20년쯤
뒤 가고시안이 같은 사이즈로 진행한 거래의 규모에 비하면 새
발의 피였다. 이번 작품의 주인공은 유럽 망명자 출신이자 역시

네덜란드의 추상 작가로, 지금은 뉴욕에서 살고 있는 월렘 데 쿠닝이었다. 가고시안은 그의 작품 〈여인 Ⅲ〉을 소장 중이던 엔터테인먼트계의 거장에게 접촉했다. 결과적으로 걸작은 헤지펀드 억만장자의 손으로 넘어갔다. 알려진 바에 따르면 거래가는 무려 1억 3700만 달러였다. 사리분별이 빠르며 명민한 가고시안이라도 이쯤 되면 미술품, 그리고 작가 그 자체를 판매하는 사업의 잠재성을 깨닫고 깜짝 놀랐을 것이다. 게다가 가고시안의 경우에는 그 사실을 몸소 체험하고 있었다. 그에게는 데이미언 허스트 외에도 상업성을 지향하는 또 다른 작가 제프 쿤스, 무라카미 다카시(1962~)가 있었다.

무라카미는 키치의 왕이다. 뼛속까지 사업가 기질을 가진 예술가인 그는 마치 성공한 경영대학원 졸업생처럼, 엄청난 홍보 기회를 붙잡으며 세계 곳곳에 세워놓은 제국을 다스리고 있다. 다른 동시대 작가들처럼, 무라카미 역시 자기 홍보에 능했다. 다국적 기업 못지않게 작가들 또한 이미지와 브랜드를 중시해야 하는 세상이 된 것이다. 무라카미는 미안한 기색 없이 가차없게 작품을 상품화했고, 이러한 과정 역시 작품의 일부였다.

(가장 유명한 인물로) 워홀과 리히텐슈타인이 1960년대 미국의 대중문화를 상징하듯, 무라카미 역시 일본 팝아트의 표본이다. 그는 일본의 '아니메(anime)'와 '망가(manga)'에서 영감을 얻고, 이 두 영역의 캐릭터와 스타일을 이용한 조소, 회화, 미술상품을 만들었다. 1990년대 후반에는 원색 캐릭터를 바탕으로 사람 크기의 조소 연작을 제작했다. 일본의 십대들이 그런 캐릭터에 보이는 집착에 대한 사회적인 암묵을 건드린 작품이었다. 연작의 모든 작품들은 전반적으로, 특히 젊은 남성이 컴퓨터 화면을 보며 머릿속에서 뭉게뭉게 키워나갈 성적 판타지와 콤플렉

스를 상징한다. 〈미스 고(Miss Ko)〉(1997)는 초미니스커트를 입은 풍만한 가슴의 웨이트리스, 〈히로폰(Hiropon)〉(1997)은 아슬아슬한 비키니 상의만을 걸친 여성이다. 머리보다 큰 가슴에서 하얀 아이스크림 거품 같은 것을 쏟아내고 있다. 앤디 워홀이 찍은 (서부 영화 스타일에 성적 풍자가 가미된) 영화 제목을 패러디한 〈마이 론섬 카우보이(My Lonesome Cowboy)〉(1998)는 자위행위 끝에 사정하려는 순간의 만화 속 남자 캐릭터를 표현한 작품이다. 검붉은 페니스 끝에서 나온 하얀 액체는 머리 위로 솟구쳐, 순간적으로 올가미 모양을 그리며 멈춰 있다.

물론 어떤 면에서는 유치하고 무의미해 보이는데, 바로 그것이 무라카미가 의도한 바이다. 조금 재미있다 싶은 작품이지만 가격만큼은 엄청나다. 2008년 경매로 나온 〈마이 론섬 카우보이〉의 제시 금액은 거금 400만 달러였다. 과거에 사업가였던 무라카미는 작품의 진정성을 직접 보증하겠다는 의미에서 경매장에 출석했다. 수집가 둘 사이에서 입찰 경쟁이 붙으면서 작품가가 400만 달러까지 올라가자, 장내의 분위기는 소란스러워졌다. 몇 분 뒤, 믿을 수 없다는 듯 박수를 치는 이들이 있었다(아마 무라카미도 그들 중 하나였겠지). 의사봉이 알린 최종 낙찰가는 1350만 달러였다. 자위하는 모습을 표현한 섬유유리 재질의 만화 캐릭터 피규어치고는 비싼 가격이었다. 아니면, 정당한 가격이었을까?

일본 특유의 표현력은 현대미술의 발전에 지대한 영향을 미쳤다. 인상파나 후기인상파, 야수파, 입체파 모두 아름다운 평면화인 19세기 일본의 우키요에 목판화에서 영감을 얻고 방향을 찾았다. 이후 세계대전이 두 차례 일어나면서 예술의 중심은 서쪽에서 미국으로 옮겨갔고, 일본은 동시대미술에서 참가자가

아닌 소비자로 남게 되었다. 무라카미는 깨어진 균형을 바로잡고 싶었다. 이를 위해서는 일본에서 자생한 시각문화의 위상을 되찾고, 그것을 전 세계에 알려야 했다. 작품이 만들어진 지역, 원산지, 문화적 설명을 분명히 하기 위해 무라카미가 택한 도구는 여행, 미디어, 자유무역 등을 이용한 '세계화'였다. 가벼운 사람이었지만, 한편으로는 진지한 정치적 견해를 가진 인물이었다. 세계 속 일본의 문화적 위상을 재건하고자 하는 무라카미에게 키치는 진지한 탐구 대상이었다. 그리고 가고시안의 갤러리에서 만난, 자신 못지않게 유명한 동료 예술가에게도 마찬가지였다.

제프 쿤스는 한때 금융업계에서 선물중개인으로 일하기도 했던 예술가이다. 포르노 배우와 결혼한 쿤스는 워홀 같은 공장식 작업실을 만들고, 여러 명의 조수를 두어 지시에 따라 조소나 회화를 만들게 했다. 쿤스 자신은 제작 과정을 감독할 뿐이었다. 그는 전형적인 사업가 타입의 예술가였다. 예술과 현실 사이의 경계를 모호하게 남겨두는 것이 아니라 그것을 아예 없애버리는 것이 그의 목표였다. 쿤스는 워홀이 떠난 자리를 대신할 만한 예술가였지만, 둘 사이에는 커다란 차이점이 있다. 워홀은 갈수록 인기가 높아지는 셀레브리티 문화에 매료되어 그것을 향유하고 기꺼이 동참하는 한편, 작품을 만드는 과정에서는 되도록 자신의 존재를 지워버리려 했다. 하지만 쿤스는 달랐다.

오늘날 사회에서 예술가의 위상은 높은 편이다. 쿤스는 이러한 현실을 이용해, 자기 자신을 조작된 유명인으로 만들었다. 1990년대 중반 들어 등장한 걸/보이 그룹의 시초인 셈이다. 쿤스의 연작 〈미술지 광고(Art Magazine Ads)〉(1988~1989)에서 그는 1980년대 신스팝 밴드의 리드 싱어로 자신을 포장했다. 그로부

"주의!
적군이 제프 쿤스의 강아지를 부수고 있다!"

터 1년 뒤에 만든 〈메이드 인 헤븐(Made in Heaven)〉(그림 65 참고)에
서도 같은 식이었다. 작품은 아직(그리고 이후에도) 영화화되지
않은 영화를 알리기 위한 광고 형태였다. 이번에도 쿤스는 부끄
러움을 잊고 배우인 양, 자신을 흠모하는 관중 쪽을 직시하고 있
다. 뉴욕 휘트니 미술관의 거대한 외부 전광판에 작품을 걸었을
당시, 어느 정도 칼럼에 언급되었다는 사실만으로도 충분했다.
그런 식으로 대놓고 자신을 홍보한 작가는 미국으로 건너가 영
혼을 팔아야 했던 암울한 시기의 살바도르 달리 이후 처음이었
다. 물론 쿤스는 그렇게 생각하지 않았다. 달리를 엄청나게 존경
한 쿤스는 그에게 전화를 걸었고, 달리는 쿤스를 세인트레지스
(St Regis)와 뇌들러 갤러리(Knoedler Gallery)로 초대해 사진 촬영을
부탁하기도 했다.
　〈메이드 인 헤븐〉 연작은 가십란을 채우기에 충분했다. 쿤
스 앞에는 금발미녀가 흰색 네글리제만을 걸친 채 무방비 상태
로 누워 있다. 여인의 머리와 팔은 맥없이 뒤로 늘어져 있다. 그
위에 불편한 자세로 기대어 유별나게 순수한 시선을 보내는 쿤
스에게 여인은 항복한 듯하다. 아담과 이브 이야기를 모티브로

삼은 사진에서, 쿤스의 자세와 고정된 눈길은 마네의 〈올랭피아〉속 창녀의 그것과 비슷하다. 실제로 광고에 많은 영감을 준 작품은 앙리 푸젤리(Henri Fuseli)의 〈악몽(The Nightmare)〉(1781)이다. 푸젤리가 그린 잠든 미녀 위에는 몽마가 올라앉아 있다. 여인을 범하려 하거나, 혹은 이미 범한 몽마의 모습이다.

그림 65
제프 쿤스 〈메이드 인 헤븐〉
1989년

뒤샹만큼이나 장난기로 가득한 쿤스였지만, 쉬운 작업은 아니었다. 사진 속 미녀는 치치올리나라고도 불리는 일로나 스탈러로 헝가리 태생의 이탈리아 포르노 배우이자 정치인이다. 치치올리나와 쿤스는 인간 '레디메이드'이다. 예술, 정치, 포르노가 결합된 작품이었다. 혹은 쿤스는 인류는 이미 하나이며 서로 다를 바가 없다고 주장하는 것이 아닐까? 휘트니 미술관을 드나드는 중산층 관람객들은 불편해할 법한 포스터였다. 그들에게는 용인되는 사회적 계급이 있다. 그들에게 예술가는 신과 같고 포르노 배우는 악마의 작품이다. 그러나 쿤스는 이러한 가정에 의문을 제기한다. 그의 작품은 적어도 타블로이드 잡지 어떤 편집

자의 눈에는 '천국에서 만든' 것 같았다.

쿤스의 사업가적 접근법은 이력에도 도움이 되었다. 1985년, 뉴욕에 새로이 개관한 '인터내셔널 위드 모뉴먼트(International with Monument)'라는 진취적인 미술관은 쿤스 전을 기획했다. 이 전시회는 맨해튼의 현대미술 현장에서 화제가 되었다. 전시회에 관심을 가진 이들 중에는 미국 특유의 사업가 정신을 가진 젊은 중국인 예술가도 있었다. 아이웨이웨이(Ai Weiwei, 1957~)가 뉴욕으로 건너온 것은 1981년, 당시 그의 수중에는 30달러뿐이었다. 할 줄 아는 영어라고는 한마디밖에 없었다. 당시 이십대 중반의 아이웨이웨이는 시인이었던 부친을 숙청한 조국에서 달아나는 길이었다. 다음번 숙청 대상은 자신일 수도 있었다. 당연한 일이었지만, 그의 모친은 생판 모르는 나라로 떠나는 아들을 걱정했다. 아이웨이웨이는 의연했다. "걱정 마세요. 전 집으로 가는 거예요."

아이웨이웨이는 비범한 인물이었다. 두려움을 모르고 결단력 있던 그에게는 자기만의 세계가 있었다. 중국 북동부 고비 사막 부근에서 자라던 시절에는 무료함을 달랠 만한 책도, 학교도 없었다. 있는 것이라고는 오로지 생각할 수 있는 널찍한 공간뿐이었다. 시인이었던 탓에 그런 곳으로 보내져 비천한 일을 하게 된 아버지는 날마다 화장실 청소를 해야 했다. 아이웨이웨이는 가만히 앉아서 생각에 잠겼다. 이후 가족은 다시 베이징으로 돌아올 수 있었다. 그의 아버지는 화장실 청소용 솔을 팔아 펜촉을 마련하고 다시 집필을 시작했다. 아이웨이웨이는 베이징의 전위파들과 어울려 다녔고, 난생 처음 예술서를 접했다. 인상파와 후기인상파를 다룬 방대한 책이었다. 그러나 재스퍼 존스가 등장하는 대목에서는 책을 집어던졌다. 미국의 예술이 무엇을 말하

고자 하는지 알 수 없었다. 그럼에도 아이웨이웨이는 뉴욕이 자신에게 어울리는 도시라는 사실을 본능적으로 깨달았다. 중국 정부가 동시대미술에 관심을 보이는 아이웨이웨이를 의심스럽게 주시하자, 그는 본인의 목적지를 알 수 있었다.

아이웨이웨이는 천성이 진지하지만 유머러스한 사람이다. 이 두 면모가 만나면서 가장 유명한 작품이 탄생했다. 처음에는 작품을 만든다기보다는 장난처럼 작업했다. 아이웨이웨이는 4000년 전에 만들어진 신석기 시대의 중국 도자기들을 이용해 여러 편의 작품을 작업했다. 고가의 골동품인 도자기에 경박스러운 색을 칠하거나, 측면에 코카콜라 로고를 그려넣기도 했다. 한번은 콘크리트 바닥 위로 도자기를 떨어뜨리는 자신의 모습을 연속 촬영해서 도자기들이 박살나는 순간을 기록하면 재밌을 거라 생각했다. 그는 예상대로 이를 행동에 옮겼는데, 갤러리에서 그의 작품들을 모아 전시회를 열기 전까지 까맣게 잊고 있었다. 갤러리 큐레이터가 아이웨이웨이에게 작품 수가 부족하니 다른 작품이 더 있을지 물었다. 그는 난장판인 작업실을 뒤지다가 도자기를 떨어뜨리는 장면이 찍힌 사진들을 발견했다. 사진들은 '한나라 왕조의 자기를 떨어뜨리기(Dropping a Han Dynasty Urn)'(그림 66 참고)라는 제목으로 전시되었고, 이후 유명작이 되었다. 작가의 모든 행동이 작품의 일부라는, 아이웨이웨이의 신념이 옳았음이 증명된 사건이었다.

사업가적 기질이 있는 아이웨이웨이는 건축가이자('새둥지'로도 불리는 베이징 올림픽 경기장을 공동설계하기도 했다) 큐레이터, 작가, 사진가, 미술가로 활동하고 있다. 금융업계에서는 정규직을 그만두고 상담부터 전략적 투자에 이르기까지, 다양한 수익 포트폴리오를 만들어내는 전문가를 두고 '다양한 프

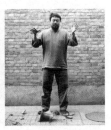

그림 66
아이웨이웨이 〈한나라 왕조의 자기를 떨어뜨리기〉
1995년

로젝트에 참여해 경력을 쌓는다(going plural)'고들 하는데, 예술에서는 이 같은 방식을 '다학제적 접근(multi-disciplinary)'이라고 한다. 스스로 여러 분야에서 능력을 발휘할 수 있다고 생각하는 예술가들 사이에서 흔히 보인다. 이러한 태도의 동기는 보다 많은 수입 또는 지적 호기심일 수도 있다. 그러나 많은 경우에 뭔가 다른 것을 해보지 않겠느냐는 사람들의 말에 그저 혹했기 때문이다. 그러나 아이웨이웨이가 진취적으로 활동하는 목적은 오직 중대하고 지속적인 다음 사안 때문이다. '중국을 변화시키겠다.'

군은 정치적 신념을 토대로 한 아이웨이웨이의 작품은 최근 등장한 작품들과 비교했을 때 예외적이라 할 수 있다. 동시대 미술은 정치적으로 단호한 태도를 보이지 않고 간혹 별난 방식으로 끼어들 뿐인데, 대개는 다수가 모여 성마르게 비난하는 모양새였다. 전반적으로 볼 때, 전위파 예술가들이 가장 공격적이고 도전적이었던 시기에도 그들은 분노에 찬 시선보다는 건방진 미소에 가까운 작품을 만들었을 뿐이었다. 이는 조직적 운동이 아닌, 유흥을 염두에 둔 것이었다. 걸출한 작가들은 최근 25년간 이 사회에 일어난 거대한 변화 앞에서 눈을 감아버렸다. 명성과 돈을 최고로 치는 승자독식의 자본주의를 비판하는 목소

리도 거의 없었다. 세계화, 디지털미디어의 영향력은 거의 다루어지지 않았다. 환경, 정치와 언론의 부패, 테러리즘, 종교적 근본주의, 무너져가는 도시 외곽, 갈수록 심해지는 빈부격차로 인해 나타난 사회 계급의 분리, 금융업자들까지 기함할 정도의 탐욕이나 무정함 같은 문제 앞에서도 같은 태도를 취했다. 동시대 미술품이 전시된 미술관에 가보라. 흠, 마치 이런 일들이 전혀 일어나지 않은 듯한 분위기이다.

예술가들의 눈과 마음이 콩밭에 가 있는지, 현실과 타협했는지는 모를 일이다. 기업가정신을 가진 예술가가 되면 업계의 다른 사람들처럼 몸을 사리고 편리주의라는 철학을 받아들이는 한편, 이따금 악마와 손을 잡게 된다. 게다가 그런 사람들과 한 배에 오른 이상, 위선을 피하기는 매우 힘든 일이다. 예를 들어보자. 미술관에서 보란 듯 준비한 정찬 모임에 참석했더니 옆자리에 투자은행의 우두머리들이 앉아 있는데 우연하게도 그들은 당신의 작품을 사들이는 수집가이자 고객임을 알게 되었다면, 어떻게 심원하면서도 반자본주의적인 작품을 만들 수 있겠는가? 정작 당신 자신이 누구보다 큰 탄소발자국[45]을 찍어내는 마당에, 환경 문제를 주제로 작품을 만들 수 있을까? 당신이 너무도 분명하게 혜택을 누리고 있는 와중에 어떻게 이 사회의 부당함을 조망하는 회화나 조소를 만들 수 있겠는가? 본인이 속해 있는 기득권을 비난할 수 있을까? 불가능한 일이다.

시장과는 아무런 연이 없이 외부에서 활동하고 있으며, 잃을 것이 전혀 없다면 가능할지도 모른다. 거리예술가들이 바로 그런 경우에 해당한다. 과거에는 하층민의 불법 행위로 치부되

45 온실 효과를 유발하는 이산화탄소의 배출량.

던 거리예술과 그래피티는 이제 현대미술로 인정받게 되었다. 2008년, 테이트 갤러리 건물 북쪽 정면에 세계 각국의 예술가들이 제작한 거리예술품 여섯 점이 걸렸다. 'JR'(생몰년 미상)로 알려진 프랑스인 젊은 예술가의 작품도 포함되어 있었다. 자신을 '포토그래퍼(Photograffeur)'로 칭하는 JR은 정치적 편향을 보여주는 흑백의 이미지들을 제작해 벽화인 양 건물에 붙인다.

JR의 작품 중 태반은 정식으로 허가받지 않고 전시된다. 공식적으로 청탁을 받은 작품도, 돈 많은 후원자가 마련해준 번듯한 작업실에서 '만들어졌을 법한' 작품도 아니다. 판매도 하지 않는다. 2008년에는 리오의 악명 높은 '파벨라(범죄가 만연한 판자촌)' 구역을 시선을 사로잡는 다채로운 흑백사진들로 도배했다. 도시에서 일어난 연쇄살인 사건을 표현한 이미지로, 타당한 방식이었다. 그곳에서 벌어지고 있는 문제를 반영한 그의 작품에는 장소 특수성이 있다. 작품의 장점 역시 여기에서 비롯된다. '파벨라'의 거리예술품을 미술관의 하얀 벽에 전시했다면 세계적인 파급력을 발휘하지는 못했으리라. JR의 작품은 기업의 후원을 받아 제작되는 상업적인 현대미술품과는 대조적이다.

JR의 작품에서 직설적으로 드러나는 정치, 사회적 견해는 거리예술에서 흔히 볼 수 있는 요소이다. 그러나 빈곤 문제는 모든 작품의 공통분모는 아니다. 흔히 모든 거리예술품은 사회에서 버림받은 소외계층이 내지르는 분노의 외침이라는 로맨틱한 믿음이 존재한다. 아마 중산층 출신으로 가장 유명한 거리예술 작품을 작업한 사람으로는 그래픽 디자이너 셰퍼드 페어리(Shepard Fairey, 1970~)가 아닐까 싶다. 이 시대가 요구하는 사업가 정신을 지닌 예술가 페어리는 자신의 작업실을 가지고 있어, 그곳에서 다양한 브랜드 의류를 만들어낸다. 대학생 시절 페어리는

스케이트보드를 즐겨 타는 친구들을 겨냥한 스티커 시리즈를 만들어, 벽의 여기저기에 붙였다. 그로부터 얼마 후에는 포동포동 살찐 얼굴의 만화풍 캐릭터가 거리예술계에 새 바람을 일으켰다. '오베이 자이언트(OBEY Giant)'라는 이름의 캐릭터였다. 젊은 페어리는 전시공간으로서 공공장소가 갖는 위력을 체감했다.

2008년 대통령 선거 준비기간 중에는 당시 민주당 후보였던 버락 오바마를 지지하는 포스터를 제작했다. 기존에 있던 중경에서 생각에 잠겨 있는 오바마의 사진을 이용한 포스터였다. 페어리는 사진을 그대로 사용하지 않고 팝아트적으로 접근해, 워홀의 실크스크린 기법과 비슷한 방식으로 이미지를 단순화, 양식화했다. 그런 다음 왼쪽에는 비둘기색, 오른쪽에는 빨간색을 세로로 칠하고, 대통령 후보의 얼굴에는 흰색과 노란색을 덧대어 조명 효과를 주었다. 그림 아래에는 굵고 단순한 글씨체로 'HOPE(처음에는 PROGRESS)'라는 글자를 적어놓았다. 페어리(와 동료들)는 포스터 수천 장을 복사해 전국 각지에 보이는 벽마다 허락을 받지 않고 부착했다. 오바마는 개인적으로 포스터를 마음에 들어 했다. 그러나 지정된 장소가 아닌 곳에 불법으로 개시하는 이상, 공식적으로는 페어리의 포스터를 인정할 수 없었다. 2차 인쇄분이 나왔을 무렵, 포스터는 오바마 선거운동의 아이콘, 그리고 세계에서 가장 유명한 이미지가 되었다.

거리예술은 피카소부터 폴록에 이르는 다양한 현대미술가들에게 영감을 준 원시시대 동굴벽화에서 그 기원을 찾을 수 있다. 하지만 뉴욕과 파리(그리고 또 다른 유명한 곳으로는 1980년대 초의 베를린 장벽)가 비공식적인 시각미술가 세대를 위한 캔버스가 된 것은 1960년대 후반부터 1970년대 초반 사이였다. 이 무렵 비로소 거리예술이라는 개념이 부상하기 시작했다. 디

지털 소셜미디어가 등장하면서 거리예술은 확산성을 가진 네트워크를 수단으로 대중의 이목을 끌면서 영향력과 인기 모두를 얻게 되었다. 나이로비에 붙은 포스터 크기의 거리예술 작품이 전세계로 퍼져나가는 데에는 한 시간도 채 걸리지 않는다. 2011년 아랍의 봄, 같은 해에 일어난 리비아 내전 당시 사람들이 거리예술을 선호한 것도 이런 가능성 때문이었다.

거리예술은 세계 곳곳의 도시에서 환영받으며 사람들에게 친숙해지고 있다. 영국의 뱅크시(Banksy, 생몰년 미상)라는 예술가는 풍자를 곁들인 스텐실 벽화로 일약 유명인사가 되었다. 뱅크시는 키스하는 경찰, 벽돌담 아래 거리에서 실제로 먼지를 쓸고 있는 것 같은 호텔 메이드(그림 67 참고) 등의 작품을 선보였다. 많은 거리예술가들처럼, 뱅크시 역시 자신의 정체를 숨기고 있다. 정부에서 그를 기물파손죄로 고발할 수나 있으면 다행스러운 일이다. 주민들의 바람과는 달리, 공무원들이 뱅크시의 스텐실 작품을 떼어내거나 그 위에 덧칠하는 광경도 흔히 볼 수 있다. 2009년, 영국 남서부 브리스틀의 한 미술관은 뱅크시 전을 열었다. 뱅크시는 미술관 전체에 자신의 존재를 증명하는 흔적을 남기기로 했다. 그는 기존 전시작을 이용해 본인의 스텐실 작품을 만들었다. 대중들은 엄청난 호평을 보냈고, 미술관의 방문자 수 최고 기록은 어이없이 쉽게 깨졌다. 전시를 보러 온 대다수에게는 미술관이 처음이었다. 사람들은 참을성 있게 줄을 서서 입장했고, 안에 들어가서는 몇 시간 정도 머물렀다. 물론 뱅크시도 전시장에 있었겠지만, 그를 알아본 사람은 아무도 없었다.

아마도 마르셀 뒤샹이 여직 살아 있었더라면 거리예술가가 되지 않았을까. 뒤샹은 가는 곳마다 추종자를 양산했다. 현대미술품 중 상당수에는 뒤샹 특유의 우상 파괴적 성격이 반영되어

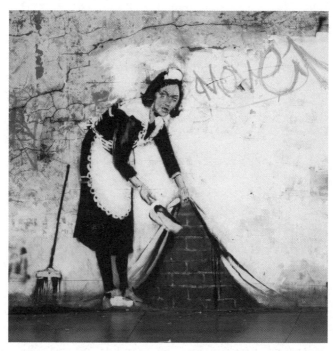

그림 67
뱅크시 〈청소 중인 하녀(Maid Sweeping)〉
2006년

있다. 뒤샹은 이 책에서 언급한 현대미술가 중 가장 큰 영향력을 발휘한 인물이다. 1900년대 초반에는 피카소의 회화가 독보적인 영향을 미쳤지만, 이후 뒤샹의 심리 게임이 갈수록 지배적이었다는 것은 분명한 사실이다.

21세기에는 아직까지 뒤샹이나 피카소, 또는 세잔이나 폴록, 워홀을 능가할 만한 인재가 나타나지 않은 모양이다. 그래도 언젠가는 나타나겠지.

아니, 이미 등장했을지도 모를 일이다.

아내 케이트의 지지와 헌신이 없었더라면 이 책은 나올 수 없었을 것이다. 못난 남편이 주말, 휴일, 새벽, 늦은 저녁 내내 조용한 방구석에 몰래 틀어박혀 키보드를 두들기는 동안, 아내는 아이들과 살림을 챙겨야 했다. 무심한 남편, 있으나 마나 한 아빠였지만 아내는 불평 한마디 없었고, 멋대로 구는 남편에게 분노하지도 않았다. 게다가 내 글에 대한 총명하고도 정확한 평가는 더없이 귀중한 것이었다. 이 책을 잘 풀어갈 수 있었던 건 순전히 아내의 지혜 덕분이다. 아내의 충고를 귀담아듣지 않았더라면 불가능한 일이었다.

나의 공석을 오랫동안 참아준 BBC 동료 직원들에게도 감사인사를 전한다. 특히, 자기 할 일도 산더미 같은데 내 일까지 덜어준 버나뎃 키터릭, 힐러리 오닐은 빼놓을 수 없다.

이 책은 테이트 갤러리의 니컬러스 세로타 관장이 내게 자신의 수하로 일할 기회를 주지 않았더라면 절대 나올 수 없었을

것이다. 템스 강 둑 위의 테이트 갤러리에서 7년간 일하며 그에게 많은 것을 배웠는데, 그는 훌륭한 인간이자 상사, 뛰어난 큐레이터였다. 그에게는 늘 많은 신세를 지고 있다.

에든버러 프린지 페스티벌 당시의 '더블 아트 히스토리(Double Art History)'는 이 책의 전신이 되었다. 당시 쇼 기획에 도움을 준 리치 플린덤, 크리스 헤드, 찰리 우드를 비롯한 여러 사람들에게도 감사인사를 보낸다. 전시회는 펭귄출판사에 의해 책으로 만들어졌는데, 그들의 격려 덕분에 한결 가벼운 마음으로 책의 내용에 살을 붙여나갈 수 있었다.

쉬운 작업은 아니었다. 출판사의 담당편집자 벤 브루시의 회유, 정정, 경청, 제안이 있었기에 가능한 일이었다. 아마 그보다 헌신적이고 다정다감한 파트너는 찾기 어렵지 싶다. 출판사의 다른 뛰어난 직원들도 책이 나오기까지 많은 도움을 주었다. 톰 웰던은 집필 초기부터 힘이 되어 주었고, 그 밖에 베네시아 버터필드와 애니 리, 케이트 테일러, 엘리 스미스, 캐트리오나 힐러튼, 리처드 브레이버리, 클레어 메이슨, 리사 시몬즈, 캐럴라인 크레그, 매트 클래처, 샬럿 험프리, 마리사 첸, 에이미 오런저, 조 피커링, 게세 입센도 마찬가지였다. 또한 책에 멋들어진 삽화를 그려준 파블로 엘게라에게도 감사의 말을 전한다.

책을 쓰는 과정에서 대단한 사람들의 도움을 받기도 했다. 에른스트 곰브리치의 『서양미술사』, 로버트 휴스의 『새로움의 충격』, 캘빈 톰킨의 『뒤샹(Duchamp)』 모두 극찬받아 마땅한 저서들이다. 테이트 갤러리, 뉴욕 현대미술관, 퐁피두 센터를 비롯한 많은 미술관에서 제작한 전시회 카탈로그 역시 유용했다. 학계에서 활동 중인 미술사학자 아킴 보르하르트 흄, 앤 뒤마, 매슈 게일, 그레고르 뮤어, 캐서린 우드, 시몬 윌슨 역시 감사의 대상

이다. 이들 모두 흔쾌히 내 원고를 읽고 필요한 전문지식을 알려
주었다. 장인 어르신과 장모님 에릭 앤더슨, 포피 앤더슨도 고마
운 분들이다. 원고를 검토하는 것은 물론, 귀한 의견들을 내주시
며 여러 방면으로 작업에 힘이 되어주셨다.

그리고 끝으로, 고맙다 얘들아, 아빠 이제 일 끝났어!

작품별
소재지

책에서 소개한 많은 작품들의 소재지를 간추린 목록이다. 물론 그 장소에 해당 작품이 반드시 전시되어 있으란 법은 없다. 보다 자세한 정보를 원한다면 미술관에 연락하거나 웹사이트(몇 군데 홈페이지 주소는 아래에 기재했다)를 찾아보자. 개인 소장 중인 작품은 목록에서 제외했다.

- ♦ 시카고 현대미술관 www.artic.edu
- ♦ 구겐하임 박물관 www.guggenheim.org
- ♦ 루브르 박물관 www.louvre.fr
- ♦ 메트로폴리탄 미술관 www.metmuseum.org
- ♦ 뉴욕 현대미술관 www.moma.org
- ♦ 영국 국립미술관 www.nationalgallery.org.uk
- ♦ 퐁피두 센터 www.centrepompidou.fr
- ♦ 테이트 갤러리 www.tate.org.uk
- ♦ 워커 아트 센터 www.walkerart.org

오스트리아

빈

- **벨베데레 궁전** *Belvedere*
 클림트 〈키스〉

덴마크

코펜하겐

- **클립토테크 미술관** *Ny Carlsberg Glyptotek*
 마네 〈압생트를 마시는 남자〉

조지아

트빌리시

- **조지아 국립박물관** *Georgian National Museum*
 칸딘스키 〈원이 있는 그림〉

프랑스

파리

- **루브르 박물관** *The Louvre*
 들라크루아 〈사르다나팔루스 왕의 죽음〉
 들라크루아 〈민중을 이끄는 자유의 여신〉
 제리코 〈메두사호의 뗏목〉
 칼로 〈자화상-액자〉

- **오르세 미술관** *Musée d'Orsay*
 드가 〈발레 수업〉
 마네 〈풀밭 위의 점심식사〉
 블라맹크 〈부지발의 라마신 레스토랑〉

- **피카소 미술관** *Musée Picasso*
 피카소 〈등나무 의자가 있는 정물〉

독일

베를린

- **AEG 터빈 공장** *AEG Turbine Factory*

- **베를린 바우하우스 아카이브** *Bauhaus Archiv Berlin*
 브란트 〈다구 세트〉

데사우

- **바우하우스** *Bauhaus School*

뒤셀도르프

- **노르트라인 베스트팔렌 미술관** *Kunstsammlung Nordrhein-Westfalen*
 칸딘스키 〈구성 IV〉

뮌헨

- **뮌헨 시립미술관** *städtische Galerie*
 해밀턴 〈오늘의 가정을 그토록 색다르고 멋지게 만드는 것은 무엇인가?〉

네덜란드

암스테르담

- **반 고흐 미술관** *Van Gogh Museum*
 반 고흐 〈아를의 침실〉
 반 고흐 〈감자 먹는 사람들〉

헤이그

- **헤이그 시립미술관** *Haags Gemeentemuseum*
 몬드리안 〈저녁, 붉은 나무〉
 몬드리안 〈꽃 핀 사과나무〉
 몬드리안 〈회색 나무〉
 몬드리안 〈빅토리 부기우기〉

노르웨이

오슬로

- **국립미술관** *National Gallery*
 뭉크 〈절규〉

러시아

모스크바

- **트레차코프 미술관** *State Tretyakov Gallery*
 칸딘스키 〈구성 VII〉

- **국립 러시아 박물관** *State Russian Museum*
 말레비치 〈검은 사각형〉
 말레비치 〈암소와 바이올린〉
 타틀린 〈모서리 역부조〉

스페인

빌바오

- **구겐하임 박물관** *Guggenheim*
 쿤스 〈강아지〉

스위스

베른

- **베른 미술관** *Kunstmuseum*
 브라크 〈에스타크의 집〉

루체른

- **우르스 마일레 갤러리** *Galerie Urs Meile*
 아이웨이웨이 〈한나라 왕조의 자기를 떨어뜨리기〉

리헨

- **바이엘러 재단 미술관** *Foundation Beyeler, Riehen*
 루소 〈굶주린 사자가 영양을 덮치다〉

영국

에든버러

- **스코틀랜드 국립미술관** *National Gallery of Scotland*
 들로네 〈카디프 팀〉
 고갱 〈천사와 씨름하는 야곱〉

런던

- **초크 팜** *Chalk Farm*
 뱅크시 〈청소 중인 하녀〉

- **코톨드 갤러리** *Courtauld Gallery*
 세잔 〈생트빅투아르 산〉

- **런던 국립 박물관** *National Gallery*
 컨스터블 〈건초 마차〉
 모네 〈웨스트민스터 다리 밑 템스 강〉
 쇠라 〈아스니에르에서의 물놀이〉
 터너 〈비, 증기, 속도〉

- **사치 갤러리** *Saatchi Gallery*
 에민 〈나의 침대〉

- **테이트 갤러리** *Tate Gallery*
 앤드리 〈144개의 마그네슘 정사각형〉
 앤드리 〈등가 Ⅷ〉
 보초니 〈공간 속의 연속적인 단일 형태〉
 부르주아 〈마망〉
 브랑쿠시 〈키스〉
 달리 〈바닷가재 전화기〉
 드가 〈어린 무용수〉
 뒤샹 〈샘〉
 엡스타인 〈착암기〉
 에른스트 〈셀레베스〉
 에른스트 〈숲과 비둘기〉
 폰타나 〈공간개념-기다림〉
 헵워스 〈표영생물〉
 헵워스 〈뚫린 형태〉
 호크니 〈착시를 일으키는 차 그림〉
 저드 〈무제〉
 칸딘스키 〈무르나우, 마을 거리〉
 리히텐슈타인 〈붓질〉
 롱 〈걷기로 생긴 선〉
 모호이너지 〈전화 그림 EM1〉
 몬드리안 〈빨강, 노랑, 파랑의 구성 C(No.Ⅲ)〉
 모리스 〈무제 1965/71〉
 파올로치 〈나는 부자들의 노리개였어요〉
 피카소 〈세 무용수〉
 피스톨레토 〈넝마주이 비너스〉
 로댕 〈키스〉
 루소 〈여인의 초상〉
 스텔라 〈하이에나의 걸음〉
 워홀 〈메릴린 먼로 이면화〉

- **빅토리아 앨버트 박물관** *V&A Museum*
 매킨토시 〈사다리 등받이 의자〉

- **화이트 큐브** *White Cube Gallery*
 허스트 〈신의 사랑을 위하여〉

미국

볼티모어

- **볼티모어 미술관** *Baltimore Museum of Art*
 만 레이 〈착상을 넘어서는 물질의 탁월함〉

보스턴

- **보스턴 미술관** *Museum of Fine Arts*
 드가 〈시골 경마장〉

버팔로

- **올브라이트 녹스 미술관** *Albright-Knox Art Gallery*
 발라 〈줄에 매인 개의 움직임〉
 미로 〈어릿광대의 사육제〉

매사추세츠 케임브리지

- **하버드 대학교 포그 미술관** *Fogg Art Museum, Harvard university*
 앵그르 〈황금시대〉

시카고

- **시카고 미술관** *Art Institute of Chicago*
 카유보트 〈파리의 거리, 비오는 날〉
 고갱 〈왜 화가 났어?〉
 호퍼 〈밤을 지새우는 사람들〉
 데 쿠닝 〈발굴〉

디트로이트

- **디트로이트 미술관**Detroit Institute of Arts
 푸젤리 〈악몽〉

아이오와 시티

- **아이오와 대학교 미술관**University of Iowa Museum of Art
 폴록 〈벽화〉

로스앤젤레스

- **LA 현대미술관**Broad Contemporary Art Museum
 발데사리 〈잘 팔리는 예술가가 되고 싶은 사람을 위한 충고〉

- **폴 게티 미술관**Getty Museum
 만 레이 〈벨 알렌〉

- **LA 카운티 미술관**LA County Museum of Art
 발데사리 〈힐〉

뉴욕

- **AT&T 빌딩**

- **플랫아이언 빌딩**Flatiron Building

- **구겐하임 박물관**Guggenheim
 브라크 〈바이올린과 팔레트〉
 몬드리안 〈구성 I〉
 몬드리안 〈장면 2/구성 VII〉

- **메리 분 갤러리**Mary Boone Gallery
 크루거 〈나는 쇼핑한다, 고로 존재한다〉

- **메트로폴리탄 미술관**Metropolitan Museum of Art
 브랑쿠시 〈잠자는 뮤즈 I〉
 카라치 〈공동의 사랑〉
 캐링턴 〈자화상-에오히푸스가 있는 여관〉
 엘 그레코 〈다섯 번째 봉인의 개봉〉
 플래빈 〈1965년 5월 25일의 사선〉
 히로시게 〈오쓰 역〉
 호쿠사이 〈가나가와의 거대한 파도〉
 클레 〈모스크가 있는 함마멧〉
 모네 〈라그르누예르〉
 피카소 〈거트루드 스타인의 초상〉
 르누아르 〈라그르누예르〉
 쇠라 〈그랑자트 섬의 일요일 오후〉

- **뉴욕 현대미술관**MoMA
 아르프 〈우연의 법칙에 따라 배열한 사각형이 있는 콜라주〉
 보초니 〈심리 상태〉
 브로이어 〈B3 의자〉
 달리 〈기억의 지속〉
 데 키리코 〈사랑의 노래〉
 드 쿠닝 〈여인 1〉
 드 쿠닝 〈회화〉
 플래빈 〈무제〉
 헤세 〈반복 19 III〉
 자코메티 〈숟가락 여인〉
 그리스 〈꽃이 있는 정물〉
 존스 〈깃발〉
 저드 〈무제(더미)〉
 칸딘스키 〈즉흥 IV〉
 크루거 〈무제(사람들은 걸작의 신성함에 돈을 쓴다)〉
 쿠프카 〈1단계〉
 리히텐슈타인 〈공놀이 소녀〉
 마그리트 〈위협적인 암살자〉
 말레비치 〈백색 위의 백색〉

뉴먼 〈단일성 Ⅰ〉
오펜하임 〈모피로 된 아침식사〉
피카소 〈아비뇽의 처녀들〉
피카소 〈마 졸리〉
폴록 〈다섯 길 깊이〉
폴록 〈암늑대〉
폴록 〈속기술의 인물형상〉
릿벌트 〈빨강 파랑 의자〉
로드첸코 '마지막 회화' 연작
슈비터스 〈회전〉
셔먼 '무제 영화 스틸' 연작
스텔라 〈이성과 천박함의 결혼 Ⅱ〉
반데어로에 '바르셀로나 의자와 스툴'
바겐펠트 유커 〈바겐펠트 램프〉
워홀 〈캠벨수프 깡통〉
워홀 〈온수기〉

마티스 〈모자를 쓴 여인〉
라우센버그 〈지워진 데 쿠닝의 드로잉〉
라우센버그 〈백색 그림〉

세인트루이스
• **웨인라이트 빌딩** Wainwright Building

워싱턴 D.C.
• **워싱턴 국립 미술관** National Gallery of Art
세잔 〈사과와 복숭아가 있는 정물〉

• **유엔 광장** United Nations Plaza
헵워스 〈단일한 형태〉

오하이오 주, 오벌린
• **오벌린 대학교 앨런 미술관** Allen Memorial Art Museum, Oberlin College
키르히너 〈군인 시절의 자화상〉

필라델피아
• **링컨 대학교 반즈 재단** Barnes Foundation, Lincoln University
마티스 〈삶의 기쁨〉

• **필라델피아 미술관** Philadelphia Museum of Art
루소 〈카니발의 저녁〉

샌프란시스코
• **MoMA**
말레비치 〈절대주의〉

카툰

© Pablo Helguera

Originally published in ARTOONS 3 by Pablo Helguera(Jorge Pinto Books Inc.) and at

http://pablohelguera.net/2009/02/artoons

그림 1 마르셀 뒤샹 〈샘〉 1917년 / 복제품 1964년 → 25쪽

© Succession Marcel Duchamp/ADAGP, Paris and DACS, London 2012 /© Tate, London 2012

그림 2 외젠 들라크루아 〈민중을 이끄는 자유의 여신〉 1830년 → 45쪽

Louvre, Paris, France/The Bridgeman Art Library

그림 3 구스타브 쿠르베 〈세상의 기원〉 1866년 → 48쪽

© Musée d'Orsay, Paris, France/Giraudon/The Bridgeman Art Library

그림 4 에두아르 마네 〈풀밭 위의 점심식사〉 1863년 → 51쪽

Musée d'Orsay, Paris, France/Giraudon/The Bridgeman Art Library

그림 5 에두아르 마네 〈올랭피아〉 1863년 → 54쪽

Musée d'Orsay, Paris, France/Giraudon/The Bridgeman Art Library

그림 6 클로드 모네 〈인상, 해돋이〉 1872년 → 62쪽

Musée Marmottan Monet, Paris, France/Giraudon/The Bridgeman Art Library

그림 7 윌리엄 터너 〈비, 증기, 속도〉 1844년 → 73쪽

National Gallery, London, UK/The Bridgeman Art Library

그림 8 우타가와 히로시게 〈오쓰 역〉 1848~1849년경 → 77쪽

그림 9 에드가르 드가 〈발레 수업〉 1874년 → 79쪽

그림 10 빈센트 반 고흐 〈감자 먹는 사람들〉 1885년 → 90쪽

그림 11 빈센트 반 고흐 〈별이 빛나는 밤〉 1889년 → 94쪽

그림 12 폴 고갱 〈천사와 씨름하는 야곱〉 1888년 → 101쪽

그림 13 조르주 쇠라 〈그랑자트 섬의 일요일 오후〉 1884~1886년 → 116쪽

그림 14 폴 세잔 〈사과와 복숭아가 있는 정물〉 1905년 → 124쪽

그림 15 폴 세잔 〈생트빅투아르 산〉 1887년경 → 130쪽

그림 16 앙리 마티스 〈삶의 기쁨〉 1905~1906년 → 146쪽

그림 17 파블로 피카소 〈아비뇽의 처녀들〉 1907년 → 152쪽

그림 18 앙리 루소 〈굶주린 사자가 영양을 덮치다〉 1905년 → 157쪽

그림 19 오귀스트 로댕 〈키스〉 1901~1904년 → 165쪽

그림 20 콩스탕탱 브랑쿠시 〈키스〉 1907~1908년 → 166쪽

그림 21 알베르토 자코메티 〈걸어가는 사람 Ⅰ〉 1960년 → 168쪽

그림 22 엘 그레코 〈다섯 번째 봉인의 개봉〉 1608~1614년 → 176쪽

그림 23 조르주 브라크 〈바이올린과 팔레트〉 1909년 → 182쪽

그림 24 파블로 피카소 〈마 졸리〉 1911~1912년 → 188쪽

Giraudon, The Bridgeman Art Library

그림 25 자코모 발라 〈줄에 매인 개의 움직임〉 1912년 → 202쪽

© DACS 2012/Albright Knox Art Gallery, Buffalo, New York/The Bridgeman Art Library

그림 26 움베르토 보초니 〈공간 속의 연속적인 단일 형태〉 1913년 → 203쪽

Mattioli Collection, Milan, Italy/The Bridgeman Art Library

그림 27 움베르토 보초니 〈심리 상태 – 작별〉 1911년 → 206쪽

© 2012, Digital image, Museum of Modern Art, New York/Scala, Florence

그림 28 바실리 칸딘스키 〈구성 Ⅶ〉 1913년 → 226쪽

© ADAGP, Paris and DACS, London 2012/Tretyakov Gallery, Moscow, Russia/The Bridgeman Art Library

그림 29 카지미르 말레비치 〈검은 사각형〉 1915년 → 239쪽

Courtesy of the State Russian Museum, St Petersburg, Russia

그림 30 블라디미르 타틀린 〈모서리 역부조〉 1914~1915년 → 248쪽

State Russian Museum, St Petersburg

그림 31 블라디미르 타틀린 〈제3인터내셔널 기념탑〉 1919~1920년 → 252쪽

Shchusev Russian Architecture Museum/RIA Novosti/The Bridgeman Art Library

그림 32 류보프 포포바 〈드레스 모델〉 1923~1924년 → 256쪽

Private Collection, Russia/© Photo, Scala, Florence

그림 33 엘 리시츠키 〈붉은 쐐기로 백위군을 무찔러라〉 1919년 → 258쪽

© Michael Nicholson/Corbis

그림 34 피트 몬드리안 〈빨강, 노랑, 파랑의 구성 C(No. Ⅲ)〉 1935년 → 266쪽

© 2012 Mondrian/Holtzman Trust c/o HCR International USA

그림 35 헤릿 릿벌트 〈빨강 파랑 의자〉 1923년경 → 273쪽

© DACS 2012/The Sherwin Collection, Leeds, UK/The Bridgeman Art Library

그림 36 마르셀 브로이어 〈B3 의자/바실리〉 1925년 → 299쪽

©Succession Marcel Breuer/Private Collection/The Bridgeman Art Library

그림 37 발터 그로피우스 '바우하우스' 1926년 → 301쪽

© DACS 2012/Dessau, Germany © Edifice/The Bridgeman Art Library

그림 38 쿠르트 슈비터스 〈메르츠바우〉 1933년 → 320쪽

© DACS 2012/Photo© Wilhelm Redemann

그림 39 루이즈 부르주아 〈마망〉 1999년 → 329쪽

© Louise Bourgeois Trust/DACS, London/VAGA, New York 2012/© Tate, London 2012

그림 40 제프 쿤스 〈강아지〉 1992년 → 330쪽

© Jeff Koons, Photo: © Romain Cintract/Hemis/Corbis

그림 41 파블로 피카소 〈세 무용수〉 1925년 → 336쪽

© Succession Picasso/DACS, London 2012/© Tate, London 2012

그림 42 호안 미로 〈어릿광대의 사육제〉 1924~1925년 → 340쪽

© Succession Miró/ADAGP, Paris and DACS, London 2012/Albright Knox Art Gallery, Buffalo, New York

그림 43 르네 마그리트 〈위협적인 암살자〉 1927년 → 347쪽

© ADAGP, Paris and DACS, London 2012/© Museum of Modern Art, New York/Scala, Florence

그림 44 만 레이 〈착상을 넘어서는 물질의 탁월함〉 1929년 → 353쪽

© Man Ray Trust/ADAGP, Paris and DACS, London 2012/Telimage 2012

그림 45 프리다 칼로 〈꿈〉 1940년 → 359쪽

© 2012, Banco de Mexico Diego Rivera Frida Kahlo Museums Trust, Mexico, D.F./DACS/Photo:Jorge Contreras Chael/The Bridgeman Art Library

그림 46 한스 나무트 〈'가을의 리듬(Autumn Rhythm)'을 그리는 잭슨 폴록, No. 30〉 1950년 → 381쪽

© Succession Hans Namuth/Photo National Portrait Gallery, Smithsonian/Art Resource/Scala, Florence

그림 47 윌렘 데 쿠닝 〈여인1〉 1950~1952년 → 386쪽

© The Willem de kooning Foundation, New York/ARS, NY and DACS, London 2012/Museum of Modern Art, New York, USA, Giraudon, The Bridgeman Art Library

그림 48 마크 로스코 〈빨강 위의 황토색과 빨강〉 1954년 → 392쪽

© 1998 Kate Rothko Prizel & Christopher Rothko ARS, NY and DACS, London/Courtesy of the Philips Collection, Washington, DC, USA

그림 49 에두아르도 파올로치 〈나는 부자들의 노리개였어요〉 1947년 → 403쪽

© Trustees of the Paolozzi Foundation, Licensed by DACS 2012/© Tate, London 2012

그림 50 로버트 라우센버그 〈모노그램〉 1955~1959년 → 410쪽

© Estate of Robert Rauschenberg, DACS, London/VAGA, New York 2012/The Bridgeman Art Library

그림 51 앤디 워홀, 〈메릴린 먼로 이면화〉 1962년 → 423쪽

© The Andy Warhol Foundation for the Visual Arts/Artists Rights Society(ARS), New York/DACS, London 2012

그림 52 로이 리히텐슈타인 〈Whaam!〉 1963년 → 429쪽

© The Estate of Roy lichenstein/DACS 2012/© Tate, London 2012

그림 53 미켈란젤로 피스톨레토 〈넝마주이 비너스〉 1967년 → 448쪽

© Michelangelo Pistoletto/© Tate, London 2012

그림 54 도널드 저드 〈무제〉 1972년 → 466쪽

© Judd Foundation, Licensed by VAGA, New York/DACS, London 2012/© Tate, London 2012

그림 55 댄 플래빈 〈타틀린을 위한 기념비 I〉 1964년 → 476쪽

© ARS, NY and DACS, London 2012/© Tate, London 2012

그림 56 솔 르윗 〈연속 프로젝트 I, ABCD〉 1966년 → 478쪽
© ARS, NY and DACS, London 2012/© Museum of Modern Art, New York/Scala, Florence

그림 57 신디 셔먼 〈무제 영화 스틸 #21〉 1978년 → 485쪽
© Cindy Sherman/Courtesy of th artist and Metro Pictures, New York

그림 58 제프 월 〈파괴된 방〉 1978년 → 488쪽
© Jeff Wall/National Gallery of Canada

그림 59 외젠 들라크루아 〈사르다나팔루스의 죽음〉 1827년 → 489쪽
Louvre, Paris, France/Giraudon/The Bridgeman Art Library

그림 60 제프 월 〈미믹〉 1982년 → 491쪽
© Jeff Wall/Courtesy of th artist

그림 61 데이미언 허스트 〈천 년〉 1990년 → 510쪽
Photographed by Roger Wooldridge © Damien Hirst and Science Ltd. All rights reserved, DACS 2012

그림 62 데이미언 허스트 〈살아 있는 누군가의 마음에서 불가능한 물리적인 죽음〉 1991년 → 514쪽
Photographed by Prudence Cuming Associates © Damien Hirst and Science Ltd. All rights reserved, DACS 2011

그림 63 세라 루커스 〈계란 프라이 두 개와 케밥〉 1992년 → 516쪽
© Sarah Lucas, 1992, Courtesy of th artist and Gladstone Gallery, New York and Brussels. Image courtesy of the Saatchi Gallery, London

그림 64 트레이시 에민 〈나와 동침한 모든 사람, 1963~1995〉 1995년 → 519쪽
© Tracey Emin. All rights reserved, DACS 2012/Image courtesy of the Saatchi Gallery, London

그림 65 제프 쿤스 〈메이드 인 헤븐〉 1989년 → 529쪽
© Jeff Koons/Hamburger Kunsthalle, Hamburg, Germany/The Bridgeman Art Library

그림 66 아이웨이웨이 〈한나라 왕조의 자기를 떨어뜨리기〉 1995년 → 532쪽
© Ai Weiwei/Courtesy: The artist and Galerie Urs Meile, Beijing-Lucerne

그림 67 뱅크시 〈청소 중인 하녀(Maid Sweeping)〉 2006년 → 537쪽
© Dan Brady, Flickr CC-BY-2.0.

옮긴이 **김세진**

홍익대학교 독어독문학과와 고려대학교 교육대학원을 졸업했으며, 영어·독일어·일본어 전문번역가로 활동 중이다. 옮긴 책으로 《모마 하이라이트》, 《파울 클레 판화집》, 《집과 작업실》, 《홈스펀 스타일》 등이 있다.

발칙한 현대미술사 *WHAT ARE YOU LOOKING AT?*

1판 1쇄 발행 2014년 10월 6일
1판 15쇄 발행 2023년 12월 5일

지은이 윌 곰퍼츠
옮긴이 김세진

발행인 양원석
편집장 김건희
영업마케팅 조아라, 이지원, 한혜원
펴낸 곳 ㈜알에이치코리아
주소 서울시 금천구 가산디지털2로 53, 20층 (가산동, 한라시그마밸리)
편집문의 02-6443-8902 **도서문의** 02-6443-8800
홈페이지 http://rhk.co.kr
등록 2004년 1월 15일 제2-3726호

ISBN 978-89-255-5246-0 (03600)